启微
QIWEI

殖民时期的
印度艺术与民族主义
（1850~1922）

［英］帕塔·米特 著
Partha Mitter

何莹 译

社会科学文献出版社
SOCIAL SCIENCES ACADEMIC PRESS (CHINA)

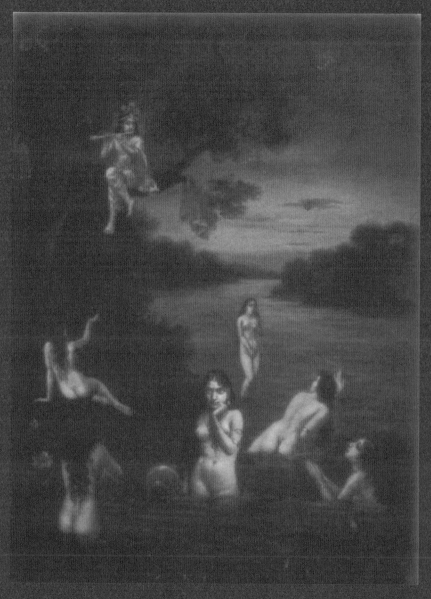

彩图 1 孟加拉油画《奎师那和牧牛姑娘》（*Krishna and Gopīs*）
说明：流行的传统题材，遵循前艺术学校时代的欧洲画法处理人物。

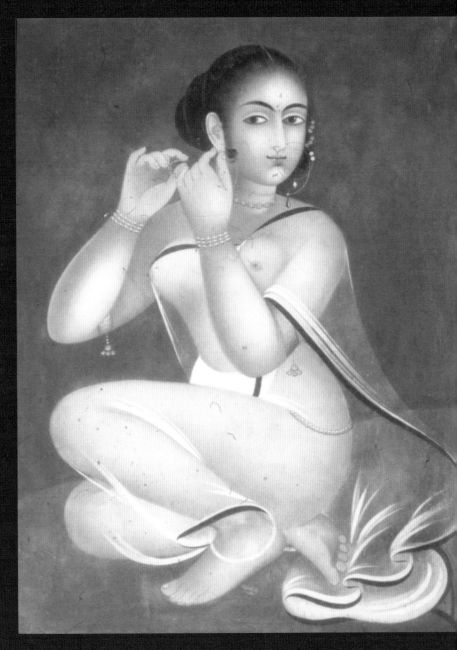

彩图 2　《戴耳环的妇人》（*Woman Putting on Earrings*）
说明：油画，使用了与图 1-8 相同的图像，并且保留了卡利格特绘画的神韵。

彩图 3 孟买艺术学校带
有阿旃陀图案的陶器

彩图 4 《帕西女孩》
说明：佩斯顿吉·博曼吉绘，
1887，油画。

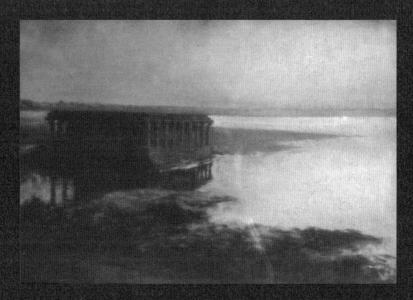

彩图 5　《森提亚寺》（*Sandhyamath*）
说明：阿巴拉尔·拉希曼绘，水彩画。

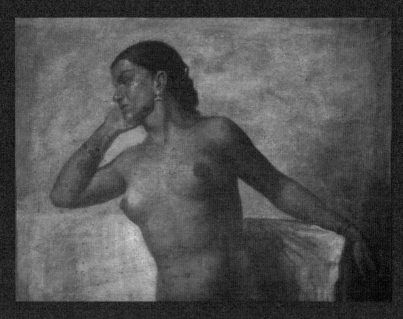

彩图 6　《裸体》（*Nude*）
说明：马哈德夫·杜兰达尔绘，油画，与图 3-23 特林达德的画作使用了同一位模特，
两位画家的手法惊人相似。

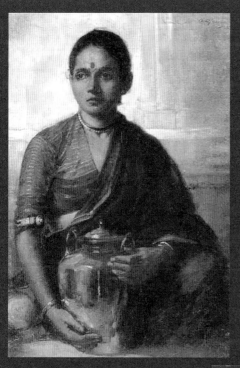

彩图 7 《印度女孩》
说明：A. X. 特林达迪绘，油画。

彩图 8 《流入帕塔拉的恒河》
说明：A. X. 特林达迪绘，油画。

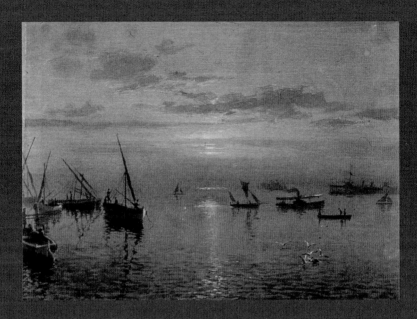

彩图 9 《海景》
说明：贾米尼·甘古利绘，油画。

彩图 10 《布丁玩偶》中的插图
说明：阿巴宁德拉纳特·泰戈尔绘，
木版画。

彩图 11 《达耶斯瓦里》(Dhanyeswari)
说明：加加纳德拉纳特·泰戈尔绘，手绘平版画。现代伪善的婆罗门沉溺于肉、酒和妓女，而不是在虔诚中度过一生，这是对西方生活方式的控诉？

彩图 12 加尔各答艺术工作室印制的《迦梨》
说明：平版印刷画。传统绘画可能在颜色上暗含政治信息，黑色女神制服了白皮肤的湿婆。

彩图 13 《三位首陀罗女孩》 (*Sūdra*)

说明：拉马斯瓦米·纳伊杜绘，油画。

彩图 14 坦焦尔学校 《一位统治者的肖像》 (*Portrait of a Ruler*)

说明：蛋彩画，注意与彩图 13 在颜色和手法上的相似之处。

彩图 15 《塔拉巴伊公主》（Princess Tara Bai）
说明：拉维·瓦尔马绘，油画。

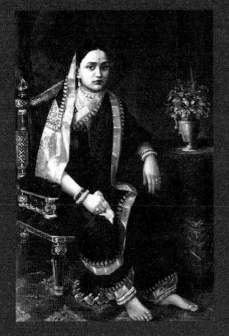

彩图 16 《奇姆纳·巴伊王妃》（Maharani Chinna Bai II）
说明：拉维·瓦尔马绘，水彩画。奇姆纳·巴伊是印度邦国巴罗达的王妃。该图可与之后菲齐·拉哈明（Fyzee Rahamin）创作的肖像画进行对比

彩图 17　《皮绰拉湖》（*Lake Pichola*）
说明：拉维·瓦尔马绘，油画。此幅风景画是印度艺术家进行独立题材创作的最早一批作品。

彩图 18　《乐师》（*A Galaxy of Musicians*）
说明：拉维·瓦尔马绘，油画。

彩图 19 《因陀罗耆特的胜利》

说明：拉维·瓦尔马绘，油画。作者在此吸收了欧洲东方主义画家的技法，通过欲望和残忍来表现自己对印度历史的认识。

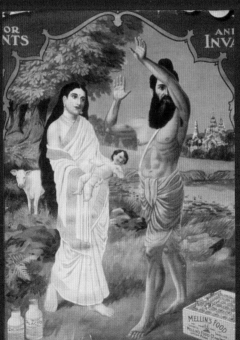

彩图 20 《沙恭达罗的诞生》（Birth of Sakuntala）

说明：拉维·瓦尔马绘，婴儿食品厂告画。

彩图21 《印度母亲》

说明：阿巴宁德拉纳特·泰戈尔绘，水彩画。将印度母亲描绘成一位孟加拉妇女，成功创造了印度民族主义的偶像。

彩图22 《牧童歌》（Gita Govinda）

说明：阿巴宁德拉纳特·泰戈尔绘，水彩画。此幅画还在水彩中添加了金叶子。可以将阿巴宁德拉纳特象征主义中的灵性之美和瓦尔马作比较。当时，瓦尔马笔下华丽的女性得到了千万人的追捧。

彩图 23　《风景画（鸟）》（*Landscape with Bird*）
说明：阿巴宁德拉纳特·泰戈尔绘，水彩画。与忠实于日式水墨画不同，从该画中我们可以看出阿巴宁德拉纳特自己的独特表现方式。

彩图 24　《音乐会》
说明：阿巴宁德拉纳特·泰戈尔绘，水彩画。此画主要受到了图 7-24 的启发。

彩图 25 《湿婆和拿德利》
说明：K.文卡塔帕绘，水彩画。文卡塔帕展现了对光线不同寻常的处理方式。

彩图 26 《卡蒂基亚》
说明：苏伦德拉纳特·甘古利绘，水彩画。

彩图 27 《神光》（*The Divine Light*）
说明：阿布杜尔·楚格泰绘，水彩画。

彩图 28 《沙恭达罗》（*Śakuntalā*）
说明：克希丁拉纳特·马宗达绘，水
彩画。从此画和图 1-19 中可以看出，
在阿巴宁德拉纳特·泰戈尔的学生中，
克希丁拉纳特最终发展出了一种丰富、
感性而又微妙的色彩组合方式。

彩图29 《拉达》(Radhā)

说明：克希丁拉纳特·马宗达绘，水彩画。克希丁拉纳特通过一系列蓝色调的使用，创造了一种慵懒而暧昧的气氛感，反映了拉达的渴望和孤独。

彩图30 《爱欲之地》(Land of Love)

说明：B.瓦尔马绘，水彩画。

目　　录

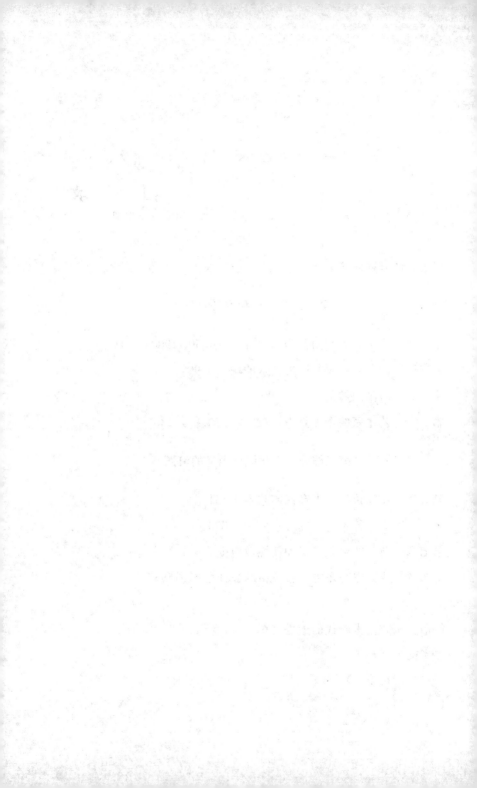

引言： 西方取向

争　论

我选取穆索尔斯基（Mussorgsky）《霍万斯基党人之乱》（*Khovansh china*）中具有政治寓意的最后一幕来引出下文。说来奇怪，俄国歌剧与印度殖民艺术之间存在某种联系：这部歌剧围绕17世纪俄国东正教改革的核心人物彼得一世展开，其西化的主题是殖民时期争论不休的话题。在俄国教会的分裂中，旧礼仪派①通过大规模的自我献祭（self-immolation）来展现自己不屈从于现代思想的信仰。与彼得一世的改革不同，穆索尔斯基所处的时代已不再把西方的进步视为一种纯粹的神赐。这部融合了穆索尔斯基天赋与思想的杰作能够让人们重新审视传统社会对西化的反应。《霍万斯基党人之乱》不仅生动地展现了西化的内在张力和矛盾，也表达了西化对于接受者的实际意义。自彼得一世决定打开"西窗"使变革之风吹入，他便引发了传统价值观与新思想之间的持续对立。②

① 旧礼仪派是俄罗斯东正教中的一个反国教派别。——译者注

② A. Walicki, *The Slavophile Controversy*, London, 1975. 该书论述了19世纪俄国西方派与斯拉夫派之间的争论（诚然，在欧洲基督教的文化背景下，俄国的西化与亚洲的西化有不同的内涵）。G. 诺里斯（G. Norris）重申了西方自由主义的观点，即经过霍万斯基党人之乱，彼得大帝带领俄国从黑暗时代走向崛起，参见 *The Radio Three Magazine*, Nov. 1982：19。

　　传统社会最剧烈的变革发生在物质领域。这些变革不仅影响经济结构，而且影响人们的社会行为与思维方式。人们把欧洲与现代价值观联系在一起。在他们看来，己方停滞的制度与技术先进、社会发达的西方差距极大。在西方的多重影响中，非西方文化对于欧洲自然主义艺术的反应最引人注目，且尚未被详细讨论。一直以来，东方对于欧洲学院派艺术的态度在热情地接受与强烈地抵制之间摇摆不定，这种较低的接受度与西方技术所带来的深刻影响截然不同。在价值判断并不绝对的艺术领域，西化的后果更加难以捉摸，也更易产生问题。艺术领域的西化及其对国家认同的影响正是本书的核心所在。①

　　需要特别探究的问题是，如何理解印度对欧洲殖民艺术的复杂反应——包括西化过程中隐藏的矛盾、破裂和多元价值？解决此问题的途径之一是传统的艺术史方法，即绘制影响谱系，列出殖民时期艺术家受到的欧洲影响之来源。这种方法为 W. G. 阿切尔（W. G. Archer）所推崇，并在其著作《印度与现代艺术》中使用。阿切尔研究的价值在于揭示了西方对于印度艺术家显著的影响，即便西方为印度艺术的发展提供了强大的

① E. F. Schumacher, *Small is Beautiful*, London, 1973. 该书批判了西方发展模式。美国学者库恩（T. Kuhn）的《科学革命的结构》（*The Structure of Scientific Revolutions*, Chicago, 1962）批判了西方科学的认识论。昆廷·斯金纳（Q. Skinner）编的《人文科学中宏大理论的回归》（*The Return of Grand Theory in the Human Sciences*, Chicago, 1986）介绍了包括库恩在内的学者的思想。详见 F. Crewe, "Review of *The Return of Grand Theory in the Human Sciences*," *The New York Review of Books*, 29 May 1986. 关于文化相对主义与文化功能主义对早期人类学家的批判，参见 *Rationality*, ed. by B. Wilson, Oxford, 1970; M. Hollis and S. Lukes, *Rationality and Relativism*, Oxford, 1982.

推力。①

　　作为一部开创性著作，阿切尔的著作提出了一些重要问题，但仍有一些问题没有得到解答，而我的书便是去解决这些待解答的疑问。阿切尔没有考虑到艺术家的目的和动机，因此他们的成就对其而言意义不大。如果阿切尔充分利用原始材料，他就会对产生艺术作品的文化背景有更加深刻的了解。相反，阿切尔仅从表面去考量印度艺术家在多大程度上成功或失败地模仿了所谓的欧洲模式。模仿的成败与其说取决于它们与西方之间的渊源，不如说取决于它们在社会中所代表的意义，而正是这些意义造就了艺术家。换言之，《印度与现代艺术》没有在历史背景下考量艺术之意图。例如，堪比毕加索的画家加加纳德拉纳特·泰戈尔（Gaganendranath Tagore）② 的作品（图0-1）被认为是"未完成的立体主义"。基于这个评价，我们对于这位印度艺术家的作品及其特殊的文化经历了解多少？实际上，立体主义只是加加纳德拉纳特·泰戈尔的一个侧面，从其绘画作品来看，更突出的意义不是立体主义灰白阴影的展现，而是在印度文化环境中产生的富有诗意的细腻表达。③

　　简而言之，当超越了阿切尔关于模仿者是低级的这一含

①　W. G. Archer, *India and Modern Art*, London, 1959.

②　加加纳德拉纳特·泰戈尔（1867~1938），孟加拉画派代表人物，印度现代绘画先驱之一。其叔父是印度著名诗人、哲学家拉宾德拉纳特·泰戈尔（Rabindranath Tagore），其堂弟阿巴宁德拉纳特·泰戈尔（Abanindranath Tagore）也是印度著名画家。关于加加纳德拉纳特与阿巴宁德拉纳特，详见后文。——译者注

③　Archer, *India*, 43. 我在《现代主义的胜利：印度艺术家与先锋派（1922~ 1947）》（*The Triumph of Modernism: India's Artists and the Avant-Garde, 1922- 1947*）一书中讨论了加加纳德拉纳特·泰戈尔。

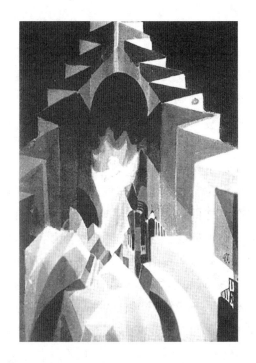

图 0-1　加加纳德拉纳特·泰戈尔《拂晓之歌》（*The Song of Dawn*）

　　说明：水粉画。

蓄假设时，其他更具历史意义的文化碰撞开始受到关注。从这一时代独有的艺术史事例来讲，传播手段的急剧发展为艺术借鉴提供了可能。印刷技术和博物馆使现代都市及周边地区能接触到前所未有的不同时空的文化。顷刻之间，艺术家成了"纸上谈兵"的旅行者。起初，欧洲艺术家从历史中吸收各种风格，这也促进了"历史决定论"（historicism）的兴起。后来，为了更丰富的收获，他们开始向非西方国家，特别是处于原始社会的外国水域中撒网。这些类似考古学家的

艺术家不仅对西方有着重要影响，对欧洲殖民地的影响同样深远。[1]

无论东方还是西方，现代艺术家对历史风格与其他文明风格的狂热使他们不可避免地无视了风格源头的文化背景。欧洲最明显的案例是立体主义和表现主义对原始艺术的运用。但在某些方面，非西方世界对非具象艺术家的影响更为深远。在《论艺术的精神》（On the Spiritual in Art）一文中，康定斯基（Kandinsky）提出一种有趣的关联，他认为印度神庙雕刻了"粗俗"内容的石柱与大多数现代作品有着相同的精神内涵。[2]在海伦娜·布拉瓦茨基（Helena Blavatsky）、鲁道夫·斯坦纳（Rudolf Steiner）、安妮·贝赞特（Annie Besant）等人的神智学（Theosophical）著作中被过滤的印度宗教思想启发了康定斯基色彩与音乐交融的艺术。辨喜（Swami Vivekananda）[3] 在芝加哥演讲时阐述的瑜伽系统对马列维奇（Malevich）一派的艺术有着重

[1] 18 世纪的历史决定论关注过去与现在的根本区别（*Dictionary of the History of Ideas*, ed. by P. P. Wiener, Ⅱ, New York, 1973, 456ff. ），但其现代意义源自卡尔·波普尔《历史决定论的贫困》。Karl Popper, *the Poverty of Historicism*, London, 1957. 在建筑学界，N. 佩夫斯纳（N. Pevsner）用历史决定论描述世纪末的维也纳建筑，称它是一种发掘过去的风格。N. Pevsner, *Studies in Art, Architecture and Design*, Ⅱ, London, 1968, 95 ff., 243 ff.. 新古典主义和哥特复兴是两个最早的例子。J. A. Walker, *Glossary of Art, Architecture and Design Since 1945*, London, 1973, 270. 在此，我用"历史决定论"一词来描述现代在忽略历史和文化背景的条件下对外来文化的挪用。现今，这种挪用更为广泛，博物馆可以购得各种文化产品，它们都是脱离其本身背景的复制品。

[2] Wassily Kandinsky in M. Seuphor, *Abstract Painting*, London, 1962, 44.

[3] 辨喜（1863～1902），法名斯瓦米·韦委卡南达，印度近代著名的哲学家、社会活动家。他于 1893 年出席了在美国芝加哥召开的世界宗教大会，途中曾到访中国。辨喜继承并发展了古印度吠檀多派哲学，创立了印度资产阶级民族主义理论，对印度独立运动起到了积极的推动作用。——译者注

要影响。① 在这令人着迷的"颠倒世界"，印度画家面向西方，而欧洲先锋派转向东方寻找灵感。只有当人们发现如加加纳德拉纳特·泰戈尔的作品所表现的文化借鉴时，这些艺术作品才会呈现新的面貌。概而言之，今日吸引人们注意力的不仅是艺术来源，还有其中的文化转变。

为何直到今日殖民时期的艺术家对西方艺术来源的实际转变仍没有引起大众广泛的关注？因为在艺术史研究中，基于西方艺术的特殊地位，对借鉴欧洲和非欧洲艺术家的作品有着不同的评价。1985 年，纽约举办了"现代艺术中的原始主义"展览。该展览极力否定将毕加索的作品与原始艺术之间的"相似性"视为完全巧合的观点。② 事实证明，追踪西方

① S. Ringbom, "Transcending the Visible: The Generation of the Abstract Pioneers," 131-153; C. Douglas, "Beyond Reason: Malevich, Matiushin, and Their Circles," 185-199, both in *The Spiritual in Art: Abstract Painting, 1890-1985*, ed. by M. Tuchman, Los Angeles, 1987.

② 关于西方艺术家对先锋派艺术的借鉴与非西方艺术家对西方艺术的借鉴，参见 W. Rubin, *Primitivism in Modern Art*, New York, 1985。W. 鲁宾（W. Rubin）坚信艺术的普遍性，他将借鉴西方解释为一种巧合，借鉴下产生的艺术品只是展现了部落艺术和先锋派艺术之间的类同。托马斯·麦克维利（Thomas McEvilley）以"挪用"一词替换"类同"。他认为西方艺术的目的论观点否定了部落文化背景，否认了西方艺术史的突破，也不承认西方艺术家受到外界影响而不断拓展自己的视野。Thomas McEvilley, "Doctor Lawyer India Chief," *Artform*, November, 1984: 54-60; Rubin's answers, Februray 1985, 42ff. and May 1985, 63ff.. 虽然麦克维利对鲁宾的批评非常准确，但他夸大了欧洲艺术的审美功能与包括宗教法器在内的部落艺术不同功能之间的比较。因为，这些不同类别的功能并非互不相容。参见 J. Clifford, "Histories of the Tribal and the Modern," *Art in America*, April 1985: 164-213; H. Foster, "The 'Primitive' Unconscious of Modern Art," *October*, 34, Fall 1985: 45-70。在一本即将出版的书中（David Napier, *Foreign Bodies: Performance, Art, and Symbolic Anthropology*, Berkeley: University of California Press, 1996.——译者注），大卫·内皮尔（David Napier）将自觉

和非西方艺术的影响并不是一项没有价值的工作。没有任何内在理由说明借鉴行为本身存在贬义。可以说，人类的发展有赖于社会自由地分享彼此的经验。在古典时代，融合是新柏拉图主义与其他思想运动中的一种常见做法。尽管罗马人征服了希腊人，但后者的智慧仍受到征服者的钦佩。然而，无论人们多么希望保持中立立场，但在殖民主义的背景下，很难不带着借鉴者属劣等的预设去做评判。这种预设仍然是殖民话语的核心。除了剽窃，无法看到其他方面的影响力，这是因为殖民与后殖民时期的艺术评论无法脱离以权力关系为基础的帝国主义价值观。例如，欧洲自然主义对印度艺术家的影响被简单地视为一种优越的文化支配另一种低劣、被动的文化。① 如此一来，这种艺术评论陷入了自身还原论的怪圈。

做出如上评价的东方学者和帝国辩护者自然地突出了被殖民者的被动属性。即使在最近对东西方境遇持负面看法的殖民主义批评中，这种评价依然存在。以萨义德为例，在其经典著

地借鉴部落艺术与"整体吸收原始文化"进行了对比。亦可参见 Henry John Drewal, "Object and Intellect: Interpretations of Meaning in African Art," *Art Journal*, Vol. 47, No. 2, 1988: 71 - 74; R. T. Soppelsa, "Western Art-Historical Methodology and African Art: Panofsky's Paradigm and Ivoirian Mma," *Art Journal*, Vol. 47, No. 2, 1988: 147 - 153。即便是宗教法器，人们也想了解美、技巧和愉悦感是否影响了它们的创造者。

① 米歇尔·巴克森德尔（Michael Baxandall）批评了追溯艺术风格时使用"影响"一词，他认为这一概念表现了对系谱学的痴迷，它忽略了文化接触中艺术家的"目的性行为"等更有意义的方面。"影响是艺术批评的祸根，主要是源于谁是代理人、谁有专利权这一语法偏见上的错误。它似乎颠倒了历史经历者和旁观分析者的主动与被动关系……" Michael Baxandall, *Patterns of Intention*, Berkeley, 1985, 85 ff.. 关于18世纪思想文化的传播及其后的衰落，参见 J. S. Slotkin, *Readings in Early Anthtopology*, London, 1965。

作《东方主义》中，他引用马克思的名言"东方人不能自己代表自己，一定要别人来代表他们"，以此来展现某种东方知识体系是如何为殖民意识形态服务的。这种事后评判存在一种意想不到的效果，即东方人是被动的这一刻板印象长久存在，而其著作就是要挑战这种刻板印象。东方主义者与其批判者虽是对立的，但本质上他们针对的均是殖民的历史，而非被殖民的历史。因此，他们皆忽视了被殖民者对自身所处历史环境的反应。①

关于亚洲西化问题的一般性答案仍然没有解决艺术史上的一个谜题，即为什么在殖民早期自然主义轻易地取代了印度艺术？殖民政策只是部分原因，另一部分原因在于文艺复兴艺术给印度和其他地域带来的变革式冲击。以 18 世纪的日本为例，艺术家为西方的幻觉主义所倾倒，被 E. H. 贡布里希（E. H. Gombrich）所说的如何把物体渲染得令人信服——这种艺术的技术层面弄得眼花缭乱。而印度莫卧儿艺术家热衷于借鉴西方的透视法、解剖学和明暗对比法。事实上，艺术领域对先进技术的接受有时独立于政治，它可能只是简单地遵从了掌权者的意愿，比如阿克巴大帝对矫饰主义艺术感兴趣。与此同时，殖民统治为自然主义传入印度及随后的反自然主义运动提供了独

① E. Said, *Orientalism*, London, 1977. 公正地讲，萨义德自 1977 年以来对自己的观点进行了大幅度的修正。他的作品充满其追随者所缺乏的人文主义和复杂性。参见 E. Said, "Race, Writing and Difference," *Critical Inquiry*, Autumn 1985. 问题之一在于结构主义者使用编码和解码的传播模式来解释帝国主义，这就否定了传播者发挥的作用。*The New York Review of Books*, 30 March 1989, in D. Sperber and D. Wilson, *Relevance: Communication and Cognition*, Oxford, 1986.

特的背景。①

单纯关注西方的影响，无论是被视为文明力量的影响或是破坏性力量的影响，其局限性均是将艺术家置于被动的地位，没有考虑艺术家与艺术源流之间复杂而有区别的关系。因此，除非被殖民者能够超越西方的表象而转向自身，否则他们真正的话语权将继续被剥夺。我想现在是他们为自己放声歌唱之时了，尽管与宏伟的帝国交响曲相比，这首曲子最初可能显得不成熟、不和谐。在承认印度艺术家是在殖民霸权下做出选择的基础上，我更倾向于关注对殖民时代有特定影响的西方艺术与印度艺术家文化转型之间的关系。② 殖民时代艺术家的生活世界与其艺术一样受到关注，因为殖民主义的意识形态和制度与联盟、阴谋、个人的成功及不幸等交织在一起。

与早期学者相比，我的目标更加明确。例如，《印度和现代艺术》几乎完全依赖外部标准来分析印度艺术家。我认为，过分强调西方影响会模糊个人选择及在特定情况下相互冲突的事

① 贡布里希从绘画是一种模仿的角度论述了"技术"在艺术发展中的重要性。E. H. Gombrich, "Technology and Tradition in the Arts," *Three Cultures* (Erasmus Symposium), Rotterdam, 1989, 169-172. 在缺乏模仿技巧的国家和地区（如相对于意大利的欧洲其他地区、相对于 19 世纪欧洲的世界其他地区），传统技法受到了赞助者和艺术家的推崇。因此，问题在于，如果印度没有被殖民，它会寻求模仿西方吗？

② 在文化支配的意义上，葛兰西文化霸权理论认为一个阶级可以"使用最少的武力"来确立其道德和文化优势。J. Joil, *Gramsci*, London, 1977, 98-99. 这就解释了为何英国成功地统治了复杂的印度社会。关于英语作为一种霸权的工具，参见 G. Viswanathan, *Masks of Conquest*, London, 1990。葛兰西认为报纸和社团能够传播主流意识形态的观点在一定程度上解释了欧洲艺术在印度的传播（见本书第一章）。

项。近期历史学研究的突破之一便是从研究范式转向阐释个人动机。我们要感谢社会科学家，他们使人们了解思想、事件和行动对受其影响之人意味着什么。[①] 布克哈特的主要贡献在于他精彩地再现了文艺复兴时期主要艺术家的生活。而我从英国统治时期印度艺术家的自我形象出发探索"西方取向"，这是基于人类经验不可还原的基本观点。殖民时期的印度艺术是一段待阐释的殖民历史，无论距离如今有多近，过去与现在是不同的。当然，如果过去与现在没有关联，那么对过去的研究只是颂扬其异类性质的好古癖。由于这些相互冲突的因素，历史分析成为一种微妙的、兼顾各方的行为。在接受自身观点的同时，我们对过去不可避免的"异性"（foreignness）做出了富有想象力的回应。

此外，"殖民话语"带有一种预定性，这便产生了对国家命运的单一看法，从而忽视了西化的具体文化表现形式。尽管印度对殖民主义存在某些全球性共识，但它自身的经历植根于历史，印度殖民时期的艺术更加凸显了西方思想与印度传统之间的对话。无论人们是接受还是抵触殖民带来的影响，不同民族的殖民时期艺术均是他们对西化、欧洲进步的反应。他们是在回应殖民势力基于文化差异而产生的优越感（如进步的欧洲人与保守的东方人），即自然主义在艺术中所代表的优越感。简而言之，我们不能为了区分每个被殖民国家反应的细微差别而否认西方的影响。正如 E. H. 卡尔（E. H. Carr）所言："脱离社

① C. Geertz, "Blurted Genres: The Refiguration of Social Thought," *The American Scholar*, Spring 1986: 165-179. 最近的一次展览是关于殖民相互作用的生动例子。*The Raj*, ed. by C. A. Bayly, London, 1990.

会、脱离历史的抽象价值标准同抽象的个人一样，都是一种幻觉。"①

通过比较印度与其他被殖民国家，我们可以看到印度殖民艺术的文化特征。在不同殖民艺术模式中，受1910~1917年革命的影响，墨西哥画家创作了具有强烈革命色彩的壁画。迭戈·里维拉（Diego Rivera）被视为最能够代表墨西哥的画家，其作品表现出前西班牙传统、殖民审美和墨西哥流行艺术等多种特征。② 尽管墨西哥革命标志着一个民族的自我觉醒，里维拉也希望重现这片土地的基本文化形态，但他的作品仍归于意大利壁画传统。对他来说，前西班牙艺术，而非本土风格，代表了这个民族。又如，1922年巴西现代主义运动中的民族主义艺术在风格上是彻底的先锋派，但艺术家在作品中加入了黑人和印第安元素。③

简而言之，殖民主义对印度和拉丁美洲有共同影响，然而它们的差异同样明显。与墨西哥不同，印度的自由运动是一场政治革命，而非社会革命，其目的在于将权力从外国统治者手中转移到本国统治阶级手中。除了早期甘地领导的运动，革命没有吸引艺术家加入，他们的艺术也没有服务于任何直接的政治目的，南达拉尔·博斯（Nandalal Bose）和拉维香卡·拉瓦尔（Ravishankar Rawal）除外。作为文化民族主义者的印度艺术家正忙于创造他们自认为"真实"的本土文化形象。1920年代，早期关于创造一种民族艺术语言的乐观情

① E. H. Carr, *What is History?*, London, 1987, 84.
② D. Rochfort, *The Murals of Diego Rivera*, London, 1986, 16.
③ *Cultura*, Revista Trimestral, 2nd yr., 5, Jan. -Mar. , 1972.

绪已经消退，但要发展出一种真正的印度表达方式的愿望一直困扰着艺术家，此困扰一直延续到1947年印度独立。[1]

虽然拉丁美洲的艺术代表了政治上对殖民的抵抗，但它对西方进步和西方艺术风格的推崇完整地保存了下来。[2] 印度和日本等亚洲国家面临如何协调自身艺术遗产与西方创新的问题。与印度不同，日本从未被正式殖民，但面对西方的主导地位，日本不得不努力解决自身文化认同问题。日本现代艺术史可以被视作"西方化"倾向与"东方化"倾向之间的振荡。1868年，明治政府开始全盘引进欧洲的技术、政治制度和教育体系，以期让日本成为国际强国。自然主义是一系列现代化政策的一部分，但它很快遭到反对。艺术现代化不可能如技术现代化那般以明确的方式进行尝试。在最重视文化自尊之时，日本艺术

[1] 详见本书第九章，南达拉尔·博斯的宣传画与议会天花板的装饰画将在下文讨论。

[2] 拉丁美洲的殖民主义推崇"混杂性"，但其中"印第安人"的部分还存在问题。与印度不同，视自己为欧洲人的早期拉丁美洲艺术家并没有转向前哥伦布文化。1920年代，随着国际现代主义让认同问题尖锐化，墨西哥革命艺术家宣称与印第安人有密切关系。这便产生了一个尴尬的问题：谁才是真正的墨西哥人？人们认为里维拉与印度艺术的联系是微弱的，但他试图让艺术为人民服务的努力具有重大意义。1922年，虽然塔西娜·都·亚玛瑞（Tarsila do Amaral）的立体主义作品被攻击是造假，巴西艺术家在圣保罗现代艺术周（Semana de Arte Moderna）仍公开宣称他们与印第安人站在一起。秘鲁画家萨博加尔（Sabogal）的浪漫主义艺术赋予印第安人新的荣耀，而约阿希姆·托雷斯-加西亚（Joachim Torres-Garcia）在阿根廷发起了一场文化复兴。1930年代，古巴人佩德罗·菲加里（Pedro Figari）对印第安、克里奥尔和非洲文化的怀旧之情使人联想到印度的发展。参见 *Art in Latin America*, *The Modern Era*, ed. by D. Ades, London, 1989, introduction, chapters 2, 6, 7, 9。

家有选择地借鉴了西方，同时又延续了自身的传统。①

在印度，早期的"西方化"和"东方化"浪潮引发了一场关于欧洲自然主义的辩论。第一阶段（1850～1900）是乐观西化的时代，亲近西方的团体占据主导地位。英语知识使他们比那些传统的爱国者更有优势，而他们自身的社会抱负和文化抱负使他们坚定拥护欧洲思想制度。这一时期，文艺复兴的自然主义被引入印度。与之相对的是19、20世纪之交的文化民族主义（1900～1922）。印度本土艺术原则所表达的一种新的感性，与新兴的印度民族属性紧密联系在一起。它促使人们重新评估传统文化，而精英阶层在第一阶段就已退缩。如民族主义艺术家所言，他们与学院派艺术的疏离并局限于形式，这便呈现了一种全新的世界观，这种世界观反映了对正在消失的乡土社会的怀念。难怪早期的印度民族主义者被威廉·莫里斯（William Morris）② 的前工业时代乌托邦深

① D. Shively, ed., *Tradition and Modernization in Japanese Culture*, New Jersey, 1971, preface, chs. II, III, IV; J. M. Rosenfield, "Western Style Painting the Early Meiji Period and Its Critics," 181-200; T. Haga, "The Formation of Realism in Meiji Painting: The Artistic Career of Takahashi Yuichi," 181-256; P. D. Curtin, "African Reactions in Perspective," *Africa and the West: Intellectual Responses to European Culture*, Madison (Wisconsin), 1972, 231-244. 从非洲视角看西化/现代化进程。D. 夏夫利（D. Shively）等政治学家对西化与现代化二词的使用存在分歧，他们认为西化的社会不一定会现代化。我使用这两个词更多是为了理解印度人如何看待西化，而不是绝对的范畴。第一部从印度人的角度研究印度殖民艺术的作品是 A. Mitra, *Four Painters: the Forces Behind the Modern Movement*, Calcutta, 1965。关于民族主义艺术运动，参见 R. Parimoo, *The Paintings of the Three Tagores*, Baroda, 1973; T. Guha-Thakurta, *The Making of a New "Indian" Art: Artists, Aesthetics and Nationalism c. 1850-1920*, Cambridge, 1993。

② 威廉·莫里斯（1834～1896），维多利亚时代艺术家、现代设计的先驱，深受约翰·拉斯金（John Ruskin）思想的影响，是英国工艺美术运动的领导人。——译者注

深地震撼。纯粹的传统艺术与"杂糅"的殖民艺术之间的对立引发了一场争辩，这场争辩在民族主义斗争中影响了艺术家做出合适的风格选择（详见本书第五章）。争辩的产生在极大程度上源于印度独立运动的发展，它要求创造一种符合印度志趣的本土表达方式。

最后，我们在评估殖民时期印度艺术家时还存在一个障碍。如果说将西方审美作为一种绝对的衡量标准阻碍了欧洲评论家欣赏殖民时期的印度艺术，那么在印度，评判艺术的标准仍然是同样的欧洲标准。以几个独立后的评判为例，学院派画家拉维·瓦尔马（Ravi Varma）被认为是"机械、粗糙地运用西方的现实主义技法"之人；阿巴宁德拉纳特·泰戈尔的画作表现了一种令人厌烦的柔美，它与塞尚所推动的改革后的绘画风格没有丝毫关系；贾米尼·罗伊（Jamini Roy）的极端简化（图 0-2）表现了一位艺术家的诚实稳健，因为他"抓住了画家是创造者而不是模仿者这一简单事实"。[1] 以上典型的评判带有明显的国际现代主义印记，对罗伊的认可表现了对简单形式的偏好，而阿巴宁德拉纳特作品的"逸事"

[1] E. M. J. Venniyoor, *Raja Ravi Varma*, Trivandrum, 1981, 72; M. R. Anand, "The Four Initiators of Contemporary Experimentalism," *Lalit Kala Contemporary*, No. 2, December 1964: 1-2. P. R. 拉马钱德拉·拉奥（P. R. Ramachandra Rao）认为，"站在现代印度绘画门槛上的拉维·瓦尔马是一次历史性的失败"（肤浅的现实主义、二流的效率、缺乏深度、骇人的审美）。参见 P. R. Ramachandra Rao, *Modern Indian Painting*, Madras, 1953, 12。"现代""试验""危机"等词在印度十分常见，仿佛它们不受文化渊源的影响而径自存在。拉奥写道："阿巴宁德拉纳特摆脱了德里和巴特那衰落的装饰艺术，也摆脱了平庸的自然主义的吸引。"如何定义衰落，参见 H. Goetz, "The Modern Movement of Art in India: A Symposium: i. The Great Crisis, From 'Traditional' to Modern Indian Art," *Lalit Kala Contemporary*, No. 1, June 1962, 8-19。

特征受人指摘，瓦尔马则受到反自然主义偏见的攻击。讽刺的是，阿巴宁德拉纳特在 1906 年前后因挑战了瓦尔马的学院派艺术而广受赞誉。再向前追溯，瓦尔马（1848～1906）是第一位因富有表现力而受到推崇的殖民时期画家。

图 0-2　贾米尼·罗伊《女士肖像》（*Portrait of a Lady*）

说明：水粉画。

　　殖民时期和后殖民时期的印度经历了艺术家进入时尚和走出时尚的一系列阶段，其审美的改变与西方世界密切相关。往昔的良好审美品味已经不复存在。当欧洲自然主义在 19 世纪

取代传统美学时，受过英语教育的人接受了文艺复兴时期的自然主义，认为它是完美的极致。下一代则相反，他们试图建立起东方艺术的另一种经典。1920 年代，反自然主义的现代主义占据了主导地位。当欧洲抽象派艺术家因塞尚而放弃乔托时，反对学院派沙龙的反模仿风气给有教养的印度人留下了深刻印象。①康定斯基寻求与印度艺术的紧密联系同样属于反古典艺术观。①对拉维·瓦尔马采用"粗糙地运用西方现实主义技法"的批判和对阿巴宁德拉纳特所谓的柔美的批判都反映了现代主义美学。这类评判在今天被视为理所当然，以至于人们忘记了不仅欧洲古典主义是舶来品，现代主义亦然。在 1920 年代的印度，现代主义取代了文艺复兴艺术的普遍原则。由于反对学院派沙龙与殖民主义相关的激进立场，欧洲先锋派在印度受到欢迎，人们认为他们更同情被压迫之人。然而至 1990 年代，国际现代主义不再具有激进性，人们敏锐地意识到国际风格属于更宏大的现代化进程，而殖民主义是其中的一部分。尽管西方先锋派对工业时代的一些基本假设提出了挑战，但它与"资本主义—殖民主义"的争论仅限于西方现代性、进步性和理性的范围。②

① 18 世纪，反古典主义者拒斥古典审美，其中哥特复兴主义者尤甚，然而他们简单地将哥特式定义为古典艺术所没有的事物，参见 F. H. Gombrich, "Norm and Form," in *Norm and Form*, London, 1966, 81-104。现代主义者亦使用此否定定义来攻击文艺复兴。塞尚是第一位拒绝乔托式光影效果的艺术家，他通过减少与外界的关联来强调画面形式上的品质。立体主义者宣称，只有破坏了实体形态的幻觉，一幅画才可被称为画作。参见 K. Badt, *The Art of Cézanne*, Berkeley, 1965; J. Golding, *Cubism, A History and an Analysis*, London, 1968。

② D. Hebdige, "After the Masses," *Marxism Today*, Jan. 1989: 48-53。关于先锋派的原始主义，参见 Clifford, "Histories," *Art in America*, April 1985: 69。

反自然主义的现代主义是否如 19 世纪的艺术模仿一样在今日的印度具有良好的审美，这无关紧要，重要的是对于绝对美学价值的信仰。这种信仰根深蒂固，甚至不值得有意提及，艺术家和评论家一直生活在艺术普遍规则的笼罩之下。否认审美是由文化决定的普遍原则是当前印度艺术批评的潜台词。然而，这种普遍原则的标准既非独立存在，也非受到传统印度美学的启发而产生。印度人抛弃国际现代主义的时机是否到来这一问题无法在此得到解决。诚然，从英国殖民统治时期开始，早期的印度艺术思想就不复重要。但是，在将现代主义美学用到殖民时期的沙龙和东方主义艺术家身上时，人们不能肯定他们的成就。欧洲先锋派反对学院派幻想主义，他们对自然主义的评判仍然困扰着印度批评家。即便继续使用现代主义（或后现代主义）标准，人们至少应该意识到这些都是殖民文化的一部分。历史学家应当对那些公认的评判有所区别，否则他无法理解殖民思想的独特性。

源　头

前殖民时代艺术：大熔炉中的审美

英属印度政府野心勃勃的艺术政策与学院派艺术在印度的迅速传播有很大关系，这是由莫卧儿帝国衰落后其审美风尚逐渐瓦解造成的。18 世纪，自信的消失为印度社会接受西方艺术提供了空间。实际上，西方艺术第一次进入莫卧儿王朝是在 16 世纪。在接下来的一个世纪里，画家把矫饰主义艺术（Mannerist）的元素融入作品，并且因为不了解而戏谑地无视了

基督教圣像画的意义。[1]

若说欧洲艺术在前殖民时期已经对印度产生了影响，那么殖民时期可以被视为欧洲艺术影响印度的高潮阶段，但这两个时期对欧洲艺术的接受有着天壤之别。对莫卧儿王朝来说，欧洲艺术是异国情调，对他们来说无足轻重；而英国将欧洲艺术引入印度是一套旨在复制西方文化价值的综合方案的一部分。透视伸缩、几何透视、明暗对比和其他自然主义手法等文艺复兴时期的艺术理论影响了艺术家的浪漫形象与维多利亚时期绘画的主要题材，从而构成了19世纪沙龙艺术的意识形态基础。英国殖民统治推行的欧洲制度深刻改变了艺术在印度社会的意义和功能。我们可以看到精英艺术家取代了传统工匠、艺术团体替代了贵族赞助者的职能，而艺术学校作为殖民统治的代理人，试图在课程中灌输新的审美意识。

这些剧变首先与艺术家的地位及其作为一个独立个体的自我认知有关，他不再接受社会传统的束缚，而是追随自己对艺术理想不懈追求的命运。与这种崇高的评价相比，前殖民时期的印度和文艺复兴前的欧洲一样，无论什么种姓，即便一些属婆罗门种姓的艺术家都处于受传统限制的、卑微的地位。莫卧

① 莫卧儿式融合的显著例子是一幅融合了"下十字架"与"最后的审判"主题的画作。L. Gowing, *A History of Art*, Ⅰ, London, 1983, 160. 关于这类融合的政治意义，参见 E. Koch, *Shah Jahan and Orpheus*, Graz, 1988.（融合波斯艺术与印度传统风格的细密画是莫卧儿王朝最盛行的宫廷艺术。在16世纪阿克巴统治时期，天主教传教士进入印度，随之而来的还有宗教艺术品。阿克巴、贾汉吉尔、沙贾汗等君主皆是艺术爱好者与鉴赏家，他们兼收并蓄的态度促进了莫卧儿细密画对天主教圣像画与欧洲艺术风格的吸收，从而出现了融汇东西风格的艺术作品。——译者注）

儿艺术是迄今为止印度文献记载最丰富的艺术，如果将这一时代视为过渡时期，它给予我们一瞥传统的便利。譬如，帝王贾汗吉尔曾特别把最高荣誉授予他最钦佩的艺术家，这在某种程度上符合殖民时期理所当然的艺术家的崇高地位。尽管如此，无论艺术家有多宝贵，但作为帝国侍从的一部分，他们并非独立的存在。①

　　然而，正如肖像画的兴起所证实的那样，莫卧儿王朝在某种程度上也推崇艺术个人主义，这是一种新兴世俗观的表现。虽然在莫卧儿王朝的合作画作中很难区分个人风格和个人主义，但人们第一次知晓了艺术家的名字。最重要的是，这个时代的艺术主题和风格围绕皇帝的个性而不是艺术家。有一个高度发展的艺术个人主义的例子——阿克巴编年史的作者阿布勒·法兹勒（Abu'l-Fazl）为我们留下了一段关于画家达斯旺斯（Daswanth）的记述，达斯旺斯耀眼的才华和悲惨的人生使他成

① R. Wittkower, "Individualism in Art and Artists," *Journal of the History of Ideas*, Vol. 12, No. 3, Jul. - Sept. 1961: 291 - 302; Allami Abu'l-Fazl, *Akbarnama on Mughal Artists*, tr. by H. Beveridge, Calcutta, 1907 - 1912. 关于 18 世纪的婆罗门艺术家，参见 B. N. Goswamyon, "Pahari Painting: the family as a basis of style," *Marg*, Vol. 21, No. 4, 1968: 17 - 62。大众画家（chitrakaras, 绘制印度传统卷轴画的画家——译者注）的地位较低，但婆罗门画家享有较高的地位吗？J. P. Das, *Puri Paintings*, New Delhi, 1982, 18ff。莫卧儿艺术家依附于皇权，帝王甚至决定了画作的主题和风格（西方艺术被引入宫廷主要是因为阿克巴和贾汗吉尔）。虽然文艺复兴时期的人文主义者是最早的个人主义者，但与进步主义和民族主义相关的"个人主义"一词起源于 19 世纪的西方，参见 Jakob Burc khardt, *Dic Kultur der Renaissance in Italien*, 1860; S. Lukes, *Individualism*, Oxford, 1973。与印度种姓制度相对应的个人主义中的欧洲意识形态，参见 L. Dumont, *Homo Hierarchicus*, London, 1970。

为一时人物。他是不起眼的轿夫之子，对绘画的痴迷引起了阿克巴的注意，帝王为他安排了培训。达斯旺斯很快迎来了事业巅峰，他被认为是最重要的莫卧儿画家。但由于精神抑郁，他过早地结束了自己的生命。仅有的一些证据表明，这位天才艺术家有抑郁症的迹象。在西方，抑郁是与艺术天才联系在一起的疾病，是现代个人主义的缩影。传统观念（topos）似乎并不存在于印度的时代，我们如何解释这种"天才"呢？非常遗憾，由于对达斯旺斯的了解有限，我们无法得出任何确切的结论，只能说他是一个谜。①

　　所以在莫卧儿王朝，艺术家作为一个阶层并不享有很高的地位，只有个别画家因帝王的恩宠而受人尊崇。前殖民时期的低级"匠人"艺术家和殖民时期的继任艺术家之间存在一道鸿沟。第一批有自我意识的艺术家出现在英国殖民统治时期，著名的例子是第一位绅士画家拉维·瓦尔马。他自身的社会地位有助于提升殖民时代艺术家的整体地位，就像文艺复兴时期的艺术家一样，他们寻求更高的地位，以符合他们作为知识分子而不是匠人的自我形象。艺术家脱离了传统贵族的赞助，他们以艺术展览和艺术传媒的形式得到了公众舆论的支持。这在印度是一种新兴现象，而欧洲已经经历了此过程。就印度而言，额外需要考虑的因素在于，几乎所有殖民时期艺术家皆属于受过西方教育的群体。这一群体的财

① 斋浦尔的《战争》（*Razmnama*）留存了达斯旺斯狂热的艺术表达。关于达斯旺斯，参见 Abu'l-Fazl, "Allami, Ain i Akbari, Ⅰ," tr. by H. Blockmann, Calcutta, 1873, 8。关于抑郁，参见 M. and R. Wittkower, *Born Under Saturn: The Character and Conduct of Artists*, Stuttgart, 1965。

产和志向与英语读写能力密切相关，他们选择了殖民官僚体制中的教师、律师、作家或学院派艺术家等职业。①

传统艺术的衰落

在殖民时期艺术家兴起前约半个世纪，匠人画家的命运开始衰落，即使他们中的一些人存活至 19 世纪末。随着莫卧儿王朝的衰落，画家失去了朝廷的支持，他们的日子变得十分艰难，有些人甚至在街市低价售卖画作，还有一些人为了生计迁移到远离王宫和战争的边远地区。1757 年，东印度公司在孟加拉站稳脚跟后招徕了一些画家，这些画家接受了欧洲绘画的训练，希冀运用明暗法和单点透视来挽救他们的衰落之势。来自巴特那和穆尔斯希达巴德的画家蜂拥到加尔各答寻找工作，他们以英国风格创作水彩画。铁公爵之兄、印度总督、提普苏丹的战胜者理查德·韦尔斯利侯爵 （Richard Wellesley） 就拥有 27 套对开本的水彩画。东印度公司出于信息和情报的目的雇用艺术家，这对于有效地掌控新领土至关重要。为东印度公司服务的画家绘制了地形、建筑、考古、自然等内容的图画 （图 0-3），其中最知名的是关于印度种姓和职业的类似民族志

① Wittkower, "Individualism." "绅士艺术家" 是指受过英国教育之人，尤其是孟加拉的巴德拉罗克阶层 （bhadralok），作为文化民族主义的核心人物，他们在自由斗争中的作用受到关注。无论他们是英国霸权的合作者还是挑战者 （也许他们是两者的混合体，就像人类买卖交易中经常发生的那样），他们的崛起与印度的西化密切相关。A. Seal, *Emergence of Indian Nationalism*, Cambridge, 1968；J. Broomfield, *Elite Conflict in a Plural Society*：*Twentieth-Century Bengal*, Berkeley and Los Angeles, 1968；E. Leach and S. Mukherjee, *The Elites in South Asia*, Cambridge, 1970.

的画作，崇尚自然和风景的英国"狩猎者"尤为喜爱这些作品。①

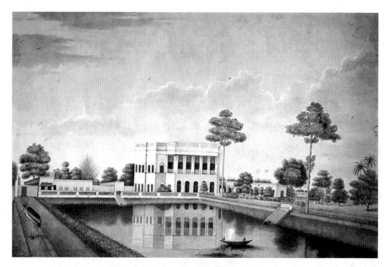

图 0-3　加尔各答的房屋和花园（水粉画）

说明：服务于东印度公司的画家运用了欧洲水粉画鲜明的轮廓线和色调。

英国殖民体系的公司对于其他艺术家的影响虽然不那么直接，但同样深刻。自 1690 年建立以来，加尔各答的人口激增，这座城市在 1757 年成为首都，其新地位催生了融合印英艺术的卡利格特画派（Kalighat）。邻近村庄的帕图阿斯

① M. Archer, *Natural History Drawings in the India Office Library*, London, 1962; M. and W. G. Archer, *Indian Art for the British*, London, 1955. B. S. 科恩（B. S. Cohn）对于这些画作在"驯化"异域以有效控制殖民领地方面的作用做了论述。B. S. Cohn, "The Past in the Present: India as Museum of Mankind," unpublished paper. 印度混乱的政治没有导致社会衰落，参见 C. A. Bayly, *Rulers, Townsmen and Bazaars*, Cambridge, 1983。

（Patuas）① 与掌权者没有直接的往来，他们移居到加尔各答郊区一个繁荣的朝圣者中心——卡利格特。当地大量生产的廉价纸张使画家迅速创作了大量作品，同时随手可得的英文印刷品也给予人们画报式的体验感。艺术家用柔韧的笔触挥洒墨水，发展出一种草写体的绘画语言，这种速记风格在后世吸引了莱热和马蒂斯。② 卡利格特画派的特色在于它对文艺复兴时期明暗对比和透视法的独特创新。后来随着贸易的发展，大师级工匠仅负责提供图样，然后由其家人复写并着色。③

　　因为卡利格特是朝圣者的聚集地，所以不难理解为何宗教图像是初期画作的主要内容。按照传统，当长卷轴在观者面前展开，神圣故事会伴随歌曲被叙述，而加尔各答不断增长的世俗客户的需求促使这些艺术家放弃了卷轴原有的仪式功能。他们创造出一种社会评论类型的风俗画，这些画作将英国化的人们及其新的生活方式作为抨击对象。孟加拉讽刺作家像其他地方的同行一样保守，他们带着讽刺的恐惧迎接传统秩序的崩溃。一些耸人听闻的事件，如一位孟加拉女士乘热气球升空、著名的塔拉凯斯瓦尔谋杀案的罪犯审判等也没有逃过他们的观察（图 0-4）。④

① 印度传统卷轴画画家。——译者注

② D. Sen, *Brihat Banga*, Calcutta, 1934, 449；W. G. Archer, *Kalighat Paintings*, London, 1971；H. Knizkova, *The Drawings of the Kalighat Style*, Prague, 1975. ［费尔南·莱热（Fernand Leger, 1885-1955），法国立体派画家。亨利·马蒂斯（Henri Matisse, 1869-1954），法国野兽派创始人。二人的画作皆以用色鲜明、大胆而著称。——译者注］

③ Sen, *Brihat Bauga*, 451.

④ A. Paul, ed., *Woodcut Prints of Nineteenth Century Calcutta*, Calcutta, 1983, 8；Archer, *Kalighat Paintings*, 12ff.. 乘热气球的女士源自 R. P. 古塔普（R. P. Gupta）。

图 0-4 塔拉凯斯瓦尔的莫汉塔和埃洛基希
(*The Mohanta of Tarakeswar and Elokeshi*)

说明：卡利格特艺术学校线描图，画作描绘了神庙祭司与家庭主妇相见的场景，祭司勾引了主妇埃洛基希，随后被她的丈夫谋杀，由此引发了著名的诉讼案件。

机械复制时代

大量印刷品的出现威胁到了卡利格特派画家的生计，少数人依靠平版印刷生活。卡利格特绘画甚至被送到德国印刷，它们可以被用作壁纸和地毯的背景图案。因此，借用瓦尔特·本雅明（Walter Benjamin）生动的语句，经久不衰的不是卡利格特

艺术，而是"机械复制时代"流行的印刷品。能够灵活适应时代变化之人抓住了城市经济扩张和新印刷工艺带来的机遇。经历了木刻、石刻、油印等一系列快速进步，版画匠人蓬勃发展，为普通人提供并不昂贵的图片，从而引导公众享受自然主义的乐趣。逼真的神灵印刷图取代了从前的手绘圣像画。①

印刷术和版画均于16世纪传入印度，但直到300年后它们才随着印刷的普及而兴盛。当传教士把印刷机带入孟加拉，当地的印刷工人轻松地掌握了新技术。早在1793年，威廉·贝利（William Baillie）就指出丹尼尔（关于加尔各答）的观点深受当地人的浸染。② 1820年代，多伊利（D'Oyly）培养杰拉姆·达斯（Jairam Das）帮助经营他的平版印刷公司。孟加拉第一本带有插图的书是1816年出版的叙事长诗《阿南达吉祥诗》（Oonoodah Mongul）。至1859年，巴-塔拉塔（Bat-tala）已被出版商占据，变成了加尔各答的"格拉布街"。③ 当时有46家出版社，出版了300多种图书，这是孟加拉文化水平不断提高的标志。巴-塔拉塔的廉价杂志变成了粗俗、讽刺、淫秽的代名词，它标志着偏爱俚语而非雅语的城市亚文化的兴起。在

① W. Benjamin, "The Work of Art in the Age of Mechanical Reproduction," *Illuminations*, 1955: 219-253. 在此，更高的种姓也渗透到工匠职业，参见 N. Sarkar, "Calcutta Woodcuts: Aspects of a Popular Art," in Paul, *Woodcut Prints*, 19。关于孟加拉版画艺术，参见 C. Bandopadhaya, ed., *Dusha Bachharer Bangla Boi*, *Smarakpatra*, Calcutta, 1978。其中 R. P. 古塔普的论述值得特别关注，参见 R. P. Gupta, "Bangla Chhabir Boi," 92-94。亦可参见 *Calcutta the Living City*, Ⅰ, ed. by Sukanta Chaudhuri, Calcutta, 1990, 128-145。

② 引自 N. Sarkar, in Paul, *Woodcut Prints*, 14。

③ 格拉布街（Grub Street）是伦敦的一条街道，17、18世纪聚集了一批作家、记者和出版商，成为英国出版业的中心。——译者注

这一点上，孟加拉人的小册子就像著名的班斯剧院（Bhans Theater）一样接近于卡利格特画派。巴-塔拉塔的雕刻师成功从卡利格特画派手中夺取了宗教画的市场，但他们无法摆脱占据主导地位的圣像画。至19世纪，廉价印刷品在印度大部分地区已随处可见。①

最后，摄影在普及程度上超过了其他形式的机械复制。相机作为一种针对模仿问题合乎逻辑的解决方案，为西方学院派画家打开了一个全新的世界。但最终学院派与照相写实主义（Photographic Realism）分离，并将之留给了摄影师。印度与欧洲截然不同，在南亚次大陆上不存在这样的自然主义惯例。印度人在1840年代开始学习自然主义艺术后不久就发现了摄影。在西方，摄影夺走了画家的生计，而在印度恰恰相反，油画画家对摄影师构成了威胁。②

油画的兴起

西方艺术对殖民时期的印度重要的影响不仅在肖像画，还在油画。艺术学校教授的油画在规模、风格和题材方面改变了印度艺术。油画的吸引力比流行印刷品要有限得多，因为它昂贵的价格只有富人能够承担。早在艺术学校出现前，肖像油画在18世纪晚期已成为一种有利可图的产业。当时，印度对自然主义的审美正在形成，越来越多的欧洲艺术家取代了莫卧儿和拉杰普特画家享有的地位。英国艺术家在听闻东印度公司在军

① Archer, *Natural History Drawings*, 9；Paul, *Woodcut Prints*, 17.《阿南达颂》（*Annadā Mangal*）的复制件藏于加尔各答的孟加拉文学会图书馆（Bangiya Sahitya Parisad Library）。

② P. Mitter, *Photography in India：1858-1980*, a Survey, London, 1982, 1-4.

事上成功后，转向去印度寻求财富。在当时的英国，普通艺术家在与意大利艺术家的竞争中表现不佳，而通过为东印度公司官员画像，这些艺术家可以接近宫廷。东印度公司官员偶尔会代表他们与当地统治者交涉，总督沃伦·黑斯廷斯（Warren Hastings）曾将约翰·佐法尼（John Zoffany）介绍给奥德（Oudh）的纳瓦布。[①]

起初，在莫卧儿和拉杰普特细密画的背景下，印度统治者可能对油画不感兴趣。不过，用欧洲艺术装饰房间给继莫卧儿人之后掌权的领主留下了印象。相比于欧洲艺术，奥德的舒贾乌德·道拉（Shuja-ud Daulah）更喜欢印度细密画，但作为英国的同盟者，他周围环绕着欧洲顾问及欧洲物品。1771年，他派人请来蒂莉·凯特尔（Tilly Kettle），随后是奥兹亚斯·汉弗莱（Ozias Humphrey）、约翰·佐法尼、查尔斯·史密斯（Charles Smith）和弗朗切斯科·里纳尔迪（Francesco Rinaldi）。蒂莉·凯特尔和乔治·威利森（George Willison）在另一个英国属地阿尔果德（Arcot）的纳瓦布那里找到了工作。[②]

如果排除掉1877年最后的流动艺术家、杜巴官方画家瓦伦丁·普林赛普（Valentine Prinsep），在西奥多·詹森（Theodore Jensen）时代，先前数量众多的欧洲画家已经减少为凤毛麟角。19世纪中期，出身丹麦的詹森[③]是一个例外，他很快被

① M. Archer, *India and British Portraiture*, London, 1979, 141. ［纳瓦布（Nawab），莫卧儿帝国时期地方行政长官，后期孟加拉、奥德等地方统治者和王公也使用这一称谓。——译者注］

② M. Archer, *India*, 58, 70-74, 97, 100.

③ 关于詹森，详见本书第五章。詹森参加过1883年加尔各答展览，并曾在加尔各答维多利亚纪念馆工作。参见 *Catalogue of the Pictures and Sculptures in the Collection of The Maharaja Tagore*, Calcutta, 1905, 57。

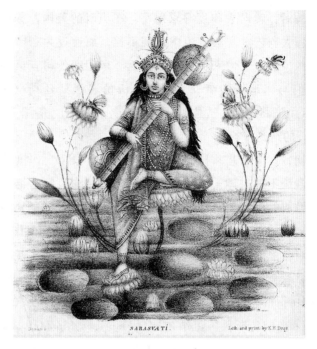

图 0-5　辩才天女（*Sarasvati*）

说明：平版印刷画；辩才天女是印度教中的智慧女神。画作由 K. H. 道斯（K. H. Doss）绘制。

资料来源：S. M. Tagore, *Six Principal Ragas*, 1877。

拉维·瓦尔马取代。肖像油画的风尚从拥有土地的贵族传播到加尔各答和孟买的新兴精英阶层。最初，当乔治·钱纳利（George Chinnery）① 到访加尔各答时，贵族因惧怕死于非命而拒绝画像。不过很快，不仅孟买的帕西人和加尔各答的巴德拉

① 乔治·钱纳利（1774~1852），英国画家，擅画肖像、记录日常生活，其一生的大部分时光在亚洲度过，1802~1825 年在印度，后又到澳门。——译者注

罗克阶层①开始雇用欧洲艺术家，一般的富裕阶层也成了印度油画家的经济支柱。

预科学校的油画家没有得到服务于东印度公司的画家所享有的关注，因此当提及 1860 年代以前的印度油画家时，通常指的是到访印度的欧洲人。由此可以推断，从东印度公司风格的终结到艺术学校培养的油画家的兴起之间存在几十年的时间差。有趣的是，在此期间一种混合风格的油画在印度遍地开花，填补了东印度公司水彩画与后来学院派油画之间的空隙（图 0-6、彩图 1）。如米尔德里德·阿切尔（Mildred Archer）所言，这一过程开始得更早。

> 奥德和后来穆尔斯希达巴德的艺术家迅速抓住了复制来访的英国艺术家作品的机会。在此过程中，他们吸收了西方传统的透视法和自然主义的阴影法，学习了从正面和放松姿势中把握人物。有些画家甚至用油彩作画，临摹了当地印度贵族收藏的欧洲画作。②

19 世纪，其他画家接受了这种混合风格，创造出一种独特的本土油画风格。最初，王宫中充斥着欧洲人的画作，印度人在与他们的竞争中似乎不可能获胜，但许多地方的印度本土艺术家，包括知名的巴罗达（Baroda）的汉萨吉·拉古纳特（Hansaji Raghunath）和特拉凡哥尔（Travancore）的拉马斯瓦米·纳伊杜（Ramaswamy Naidu）在内，迅速以一种适应西方的模式为自己开

① 19 世纪末 20 世纪初孟加拉的新兴精英阶层，孟加拉语意为"士绅""受尊敬的人"。他们出身于有教养的家庭，对印度传统文化有一定的掌握，并且接受过英语教育。——译者注

② M. Archer, *India*, 80-81.

辟了市场。当艺术展览成为时尚时，他们也参与其中，即使这些展览让后来艺术学校培养的画家获益。从展览布告中我们可以了解到一些作品难以追溯的早期画家，如甘加达尔·戴伊（Gangadhar Dey）。戴伊是英国画家托马斯·鲁兹（Thomas Roods）的弟子，但在开始绘画和修复工作之前，他也曾与德国的松克尔（Sunkel）和意大利的吉奥内利（Geonelli）共事。①

图 0-6　孟加拉油画《杜尔迦女神》（*The Goddess Durgā*）

说明：此类画作融合了传统肖像画和欧洲自然主义风景画，展现了远处地平线的景观。

① 关于拉古纳特，除了他 1878 年在苏拉特（Surat）为亚穆纳·巴伊王妃（Maharani Jumna Bai）画像，我们知之甚少（见本书第二章）。纳伊杜的作品见于加尔各答的收藏，参见 *Journal of Indian Art and Industry* 12，1909，110（pl. 9 now in Victoria and Albert Museum）。关于松克尔、吉奥内利和戴伊，参见 K. Sarkar，*Bhārater Bhāshar o Chitrashilpi*，Calcutta，1984，48；*Tagore Catalogue*，21-23，48，63-64，101-102。

这些"传统"油画直到最近才被人注意到，相对单调的色彩和对传统肖像的回归使它们呈现出不同于欧洲学院派的艺术风格，从而与本土水彩画直接联系在一起（图0-7）。这些工匠的作品并没有被视为艺术品。尽管如此，仍有无数算得上艺术品的样例存在，尤其是那些在本土产生的作品。18

图0-7　湿婆和帕尔瓦蒂（*Śiva and Pārvatī*）

说明：本画为孟加拉油画，传统水粉变为油彩后保持了画作的平整度。

世纪晚期，东印度公司的水彩画家创造了一种融合单点透视与丹尼尔斯清晰线条的轮廓鲜明的阴影风格。马德拉斯（Madras）和坦焦尔（Tanjore）的画家很快转向了这种风格，而后又转向了油画。坦焦尔风格①的著名倡导者之一是特拉凡哥尔艺术家阿拉吉里·纳伊杜（Alagiri Naidu）。他的继任者拉马斯瓦米·纳伊杜所绘颜色灰暗的作品便属于坦焦尔风格油画的代表。在迈索尔也发现了类似的把传统绘画转变为油画的现象。与卡利格特画派一样，孟加拉油画家使用带有淡阴影的线条来勾勒人物的轮廓，有时他们直接将卡利格特绘画和其他水彩画转化成油画（图0-8、彩图2）。事实上，卡利格特和吉特普尔（Chitpur）的平版印刷工匠和油画家是同一批人。②

① 坦焦尔风格是印度南部最流行的一种古典绘画形式，得名于泰米尔纳德邦的城市坦焦尔。坦焦尔油画起源于16世纪，后长期得到以热爱艺术而闻名的纳亚克家族的赞助。这种艺术风格在处理宗教题材的画作，特别是女神像时极为精致，将贵金属与宝石完美嵌入，色彩绚丽、线条流畅，展现了印度传统手工艺的高超技艺。——译者注

② Sarkar, *Bharater*, 97. 关于印度与欧洲绘画方法的不同，详见本书第二章与第五章。M. Archer, *Company Drawings in the Indian Office Library*, London, 1972. 水彩画和油画之间的风格差异微乎其微，见马德拉斯博物馆和迈索尔迦雅查那拉金德拉艺术馆（Jayacharnarajendra Gallery）的坦焦尔绘画。J. 阿帕萨米（J. Appasamy）将非艺术学校油画划分为神圣、叙事和世俗三类，参见 J. Appasamy, "Early Oil Paintings in Bengal," *Lalit Kala Contemporary* 32 (Apr. 1985)：5-9。关于名称不恰当的荷兰—孟加拉画派及其兴起，参见 R. P. Gupta, "Ādhunik Bānglār Chitrashilpa ār grāphic ārts," *Chaturanga*, Oct. 1986：461-466。与这些油画最相似的莫过于伊朗的卡扎尔油画。有著作记述了"在印度某些地区，特别是札格纳特，产出了一些粗劣的油画"（如伦敦惠康医学史研究所的收藏）。T. N. Mukharji, *Art Manufacturers of India*, Calcutta, 1888, 14-15.

图 0-8 戴耳环的妇人（*Woman Putting on Earrings*）

说明：本画是以卡利格特肖像画为基础的吉特普尔版画。

体验欧洲生活方式

与绘画和雕塑相比，建筑是殖民政权的支点。时至今日，遍布南亚次大陆的新古典主义宅邸仍是昔日英国辉煌的显著标志。1757 年被任命为孟加拉傀儡总督的米尔·贾法尔（Mir Jafar）向欧洲建筑师订购了自己在穆尔斯希达巴德住所的设计图纸，足见他对欧洲生活方式的欣赏。[1] 这座官邸位于恒河河

① S. Nilsson, *British Architecture in India*, *1750-1850*, London, 1968, 110.

畔，于 1830 年代仿照加尔各答政府大楼而建，后来被称为"千门之宅"。随后的 20 年里出现了众多印度王公的印度-撒拉逊风格建筑，其中许多由东印度公司的工程师设计和建造。[①]

这些宽敞的宅邸收藏了大量的欧洲艺术品，其中大部分是 19 世纪的原作，也有一些是早期大师作品的复制品。由英国殖民政权以鸣炮礼的形式确定了社会地位的大王公开始在欧洲艺术上大肆挥霍。巴罗达有着最好的收藏品。1890 年代，颇有修养的王公萨亚吉拉奥·盖克瓦德三世（Sayaji Rao Ⅲ Gackwad，1875～1939 年在位）聘请威尼斯艺术家 A. 费利奇（A. Felici）用油画、青铜器和大理石装饰宏伟的拉克西米维拉斯宫殿。在访问欧洲期间，他继续扩充自己的收藏。1910 年，有赖于《鉴赏家》编辑马里恩·斯皮尔曼（Marion Spielmann）的专业知识，他收获了令人赞叹的西方艺术品。为了响应民族主义的号召，巴罗达和迈索尔的收藏中同样出现了现代印度画家的作品。[②]

王公对收藏的狂热源自马哈拉施特拉邦的一个村落。室利巴瓦尼博物馆（Sri Bhavani Museum）建在偏远之地，这是阿恩德（Aundh）的统治者、一位业余艺术家的主意。该博物馆于 1938 年由一位意大利建筑师设计，宏伟的别墅坐落在陡峭的山顶，俯瞰着周围的乡村。自然光透过天花板的巨大玻璃射入展厅，这种设计走在了时代前列。博物馆内收藏了各式各样的欧洲古物复制品、雕塑、早期大师的绘画作品以及相当丰富的印度现代艺术品。在民族主义运动鼎盛时期，建立一座如此大型的欧洲艺术博

① F. Gaekwad and V. Fass, *The Palaces of India*, London, 1980.

② H. and A. Goetz, *Maharaja Fatesingh Museum*, *Baroda*, Baroda, 1961, ⅵ-ⅶ.

物馆的目的在于提高巴拉·萨希布 (Bala Saheb)① 的审美品位，但于它而言，这一目的似乎成了空喊的口号。②

早在 18 世纪晚期，西化的贵族阶层就决定在挥霍上不落于人后。在小贵族中，海得拉巴尼扎姆 (Nizam) 的核心人物萨拉尔江 (Salar Jung) 的收藏品因奇异而获得了特别赞誉。级别较低的是依靠东印度公司发财的巨贾和地主。与纳瓦布一样，他们最初收集藏品可能是为了得到英式社会的认可，但这些物品渐渐改变了他们的审美。著名诗人拉宾德拉纳特的家族——加尔各答的泰戈尔家族是收藏的狂热爱好者。或许加尔各答宏伟的帕拉第奥式建筑大理石宫是最能生动地表现巴德拉罗克贵族奢侈生活的建筑 (图 0-9、图 0-10)。1835 年，富商拉金德拉·马立克 (Rajendra Mallik) 创建了大理石宫。这里汇集了欧洲和远东的艺术品、古希腊雕塑的复制品以及乌东 (Houdon)、卡诺瓦 (Canova) 和托瓦尔森 (Thorvaldsen) 的作品，还有各种学院派画家和大师的复制品，中国汉代、唐代和明代的花瓶，齐彭代尔式 (Chippendale) 镜子。③

当王公、纳瓦布和大家族建造展览馆以满足他们对欧洲艺术的欣赏时，接受英语教育的普通人家的客厅里悬挂着版画，即使是穷人家也用廉价的卡利格特画来装饰墙壁。挂画的风尚起源于这一时期的贵族。莫卧儿王朝没有把细密画挂在墙上的习惯，他们将画作保存在精美的画册里，而壁画则仅限于公共建筑。从莫卧儿时期的绘画来看，房间内唯一的装饰是放在墙

① 指英国人。——译者注
② 源自巴瓦尼博物馆馆长。
③ *Marble Palace Art Gallery Catalogue*, Calcutta, 1976. 泰戈尔家族拥有大量收藏品。目前还没有关于萨拉尔江博物馆的研究。

图 0-9　大理石宫

面壁龛内的玻璃瓶。[①]

　　欧洲物品在殖民地城市的不断积累促使精英阶层改变了审美品味。1850 年代，英国殖民者开始以程式化的方式塑造大众审美。这是对殖民时代早期印度艺术发生的重大变化的简要概述。如果说印度富人最初对欧洲艺术的爱好更多是出于顺应，那么到艺术学校成立时，他们的审美品味已经完全西化，变成了维多利亚风格。只有借助文艺复兴时期自然主义的力量，才能真正了解当代小说家和评论家详细描述的那些作品。[②]

① W. G. Archer, *Kalighat Paintings*, 91. 参观萨塔拉宫的英国游客看到了裱在墙上的玻璃画（阿帕萨米，详见本书第四章）。
② 详见本书第七章。

图 0-10 大理石宫内的 19 世纪欧洲雕塑

第一部分

乐观主义时代

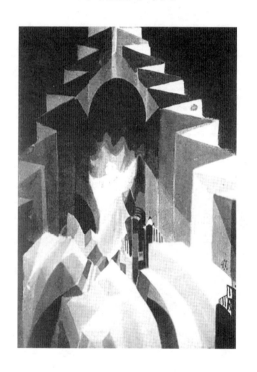

第一章　艺术教育与殖民当局的赞助
（1850~1900）

> 没有什么能比教育更加引人关注。我们的神圣职责之一就是赋予印度人巨大的精神福祉和物质福祉，这些源于实用知识的普遍传播。印度在上帝的保佑下、从它同英国的关系中得到这些福祉。
>
> 东印度公司的教育公文（1854年7月19日）

与早期西化的悠闲步伐不同，1850年代引入学院派艺术作为转型知识分子宏伟蓝图的一部分被写入帝国计划。如本部分标题"乐观主义时代"所言，这一时期唤起了人们改变印度审美品味的信心，也引发了受过西方教育之人对自然主义艺术的热情接受。这种乐观反映了当时进步已成为英国霸权象征的时代。在西化的多种途径中，由公共教育部门间接掌控的艺术学校是独特而强大的机构。

自信背后的原因并不难寻。艺术学校出现之际，英国对印度的统治正朝着施行"仁政"的家长制统治这一现代形式转变。此进程以1877年维多利亚女王成为印度女皇告终。尽

管自信的西化在 1857 年印度民族起义中受到冲击，但殖民者仍然觉得有必要将欧洲的发展带给殖民地。这便导致了它对艺术的干预，以引导当地审美为己任。殖民者的焦虑反映了维多利亚时代对国家能够通过立法灌输良好审美品味的信奉。

1854 年 7 月 19 日，东印度公司宣布，艺术学校将把实用知识的"物质福祉"和"道德福祉"传给印度人，这反映了另一种对维多利亚时代的痴迷。"有用的"知识被用来"解救"英国国内与国外那些不幸的人类。1861 年，赫伯特·斯宾塞（Herbert Spencer）在《教育论》中宣称最高的艺术以科学为基础。[①] 工业革命带来了空前的物质繁荣，美国国内福音主义高涨，英国在海外取得了军事上的惊人胜利，所有种种都将工人和臣民置于专制统治之下，这种情况在布鲁厄姆勋爵（Lord Brougham）的实用知识传播协会（Society for the Diffusion of Useful Knowledge，1826）早已预设过。无论是为了提高英国还是印度的工匠水平，艺术教育背后的动机都极为相似。但说也奇怪，作为变革的手段，印度艺术学校的发展与其说是出于明确的目标，不如说是出于不时威胁学校生存的冲突的意识形态。部分问题是政府未能意识到印度艺术家阶层构成的巨大变化，新兴的、受过西方教育的"绅士艺

① G. B. Kauvar and G. C. Sorensen, eds., *The Victorian Mind*, London, 1969, 51-65. 传播实用知识运动面向的是妇女、工人和殖民地的人（依次对应较低级别的性别、阶级、种族）。关于英国对弱势群体的教育努力，参见 J. Burna, "'From Polite Learning' to 'Useful Knowledge', 1750-1850," *History Today*, 36, Apr. 1986: 21-29。

家"标志着工匠时代的结束。①

变化并非皆是社会性的，艺术学校改变了印度艺术的整体观念。英国艺术教学与印度传统学徒制存在根本的不同。不仅艺术学校的方式比师徒之间的关系更为正式，而且欧洲和印度的艺术发展进程之间也存在显著差异。可以恰当地将这种差异描述为艺术模式之间的区别，印度艺术家自古以来遵循艺术概念模型，而西方遵循通过不断的观察来修正初始方法的感知模式。例如，印度传统绘画以轮廓图或模板为基础，再进行着色，无须任何重大修改；而西方绘画试图通过不断修改最初的图式来构建立体形式。无论怎样强调这种新的、尝试性的方法给印度艺术思维带来的转变都不为过。②

① 维多利亚时代的家长制不是一个明确的学说，而是一种强调"公道、指导和帮助"并严格监督欠发达国家道德发展的"父亲"般职责的态度。在亚历山大·柯达（Alexander Korda）的电影《桑德斯河》（1935）中，当善良的统治者桑德斯向他的臣民示好时，非洲酋长会站成一排高唱："桑迪大人，您是我们的父亲，您不在时，我们也会好好表现。否则，我们知道您会惩罚我们。" ITV film, *Black Man's Burden*；J. Richards, "Films and the Empire: Britain in the 1930s," in *Literature and Imperialism*, ed. by B. Moore-Gilbert, London, 1983, 159–169. 如果说 1844 年是家长制的巅峰，那么它可以追溯到 1830 年代。民族主义者和官僚主义者对殖民家长制是不信任的，但不是对专制制度的不信任。D. Roberts, *Paternalism in Early Victorian England*, London, 1979. 关于实用知识传播协会的历史，参见 H. Smith, *The Society for the Diffusion of Useful Knowledge*, Halifax, 1974。

② 西方艺术方法是 E. H. 贡布里希经典之作《艺术与错觉》（*Art and Illusion*, London, 1962）的核心内容。P. 布朗（P. Brown）的著作是很好的关于印度艺术实践的论述。P. Brown, *Indian Painting Under the Mughals*, Oxford, 1924.

殖民城市中的艺术学校

第一所西方艺术学校由英国公使查尔斯·马利特（Charles Malet）于1798年前后在浦那的佩什瓦（Peshwa）领地建造，其目的是让当地画家协助来访的英国艺术家。这所学校由詹姆斯·威尔士（James Wales）运营，在他突然去世后关停。[①] 威尔士的弟子甘加拉姆·坦巴特（Gangaram Tambat）的素描润饰了马利特对埃洛拉（Ellora）的考古工作。1830年代，在加尔各答的英国人注意到机械学院在英国的兴起，他们提出了在印度建立此类学院的想法。最早的这种机构可能是加尔各答学园（Calcutta Lyceum），它通过讲座、展览和艺术学校鼓励孟加拉人学习艺术和科学。在19世纪，这种现象时有出现。[②]

第一所正规的艺术学校是加尔各答机械和艺术学院，它由弗雷德里克·科尔宾（Frederick Corbyn）在1839年2月26日的一次公开会议后创立。得益于印度的资源，英国人感到有责任把文明生活的艺术引入这片土地。这所学校希望培育青年人的品行，培养他们的"男子气概"。它以英国学校为榜样，试图"让（工匠）改掉不良习惯而变得有道德，并为他们打开知识之门"。科尔宾认为，因为印度学生厌恶手工工作，所以手工工作

① D. B. Parasnis, *Poona in Bygone Days*, Bombay, 1921, 53；P. Mitter, *Much Maligned Monsters*, Oxford, 1977, 160；M. Archer, *Early Views of India*, London, 1980, 190-192. 威尔士突然去世后，马利特照顾他的女儿，并最终与她结婚。参见阿切尔关于甘加拉姆协助工作的论述。M. Archer, *Early Views of India*, 149-171.

② *The Constitution of the Calcutta Lyceum*, Calcutta, n. d..

的需求更大；而且对艺术的科学学习也会给他们灌输推理的习惯。[1]

在马德拉斯，第一所艺术学校于1850年成立。它由外科医生亚历山大·亨特（Alexander Hunter）自费运营，其目的是以人文艺术文化提升当地审美。次年，亨特开办了一所工业学校以生产更好的本土物品，产品"大部分是本土制造，但粗俗且笨拙"。亨特分别处理利润与审美的这两所学校很快合并在一起。1852年，出于对学校商业前景的乐观，政府为其采购铸件、模型及研究等提供了拨款。[2]

孟买艺术学校得益于一位帕西人实业家贾姆谢特吉·吉吉巴伊（Jamsethji Jijibhai）。1851年，印度艺术品在伦敦世界博览会上的成功评选让吉吉巴伊筹集到了开办艺术学校的资金。他还被当地媒体敦促带头提升印度审美品位。尽管吉吉巴伊将绘画纳入了他的事业，但他设想建立一个"旨在改善艺术和制造业，并提升中下阶层勤奋习性的机构"。尽管存在错误的导向，但世界博览会展现了印度人的聪明才智。"在适当的指导下，印度人将在绘画和雕塑方面达到一定的熟练程度，这会导致对这些物品更广泛的喜好……并且将使印度再次在世界制造业国家中占据领先地位。"[3] 当时亨特已是该领域公认的先驱，谨慎的

[1] 1839年2月26日，科尔宾在加尔各答市政厅举行的公开会议上做了报告，以求建立加尔各答机械和艺术学院。英国的机械学院提供了文化娱乐，以保护年轻人免受"不洁"思想和"自虐"之害。

[2] "Report on Public Instruction, Madras, 1954-5," *Records of the Madras Government*, No. XVII, 44-46.

[3] Report of the Director of Public Instruction, Bombay, 1855-6, 132. 贾姆谢特吉·吉吉巴伊致孟买总督的信（1853年5月9日），参见 *Story of Sir J. J. School of Art, 1857-1957*, Bombay, 1957, 14-16。

东印度公司在咨询了亨特之后接受了吉吉巴伊的条件。学校于1856年开办，次年开始开设绘画课程。①

在加尔各答，继1839年短暂的艺术学校后，1854年工艺美术促进会创立了一所长期的艺术学校。学校郑重宣布，将"开发创造力与独创性，培养熟练的绘图员、设计师和雕刻师，满足日益增长的需求，提供就业机会，在上流社会中提升艺术的高雅品位，并以适当的价格向社会提供艺术品"。②这所学校用城市富裕居民提供的资金招收了95名学生。1855年2月，学校举办了一次学生作品展览，这是印度第一次公开的艺术展览。③这些提升本土审美的尝试与引进西方技术结合在一起。

1851年世界博览会与印度工匠

这些艺术学校均由私人创办，但它们在个人手中的运营时间并不长。1855年，公共教育部门成立。该部门先后于1858年和1864年接管了加尔各答和孟买的艺术学校。马德拉斯的艺术学校自1852年后一直享受政府补贴。在政府接管后，艺术学校成为传播欧洲审美的媒介，这是为殖民地带来"进步的宏伟计划"的一部分。同时，东印度公司没有忘记对自然的科学考察是一种"神圣"行为。正如斋浦尔艺术学校校长 F. 德·法贝克

① RPI, Bombay, 1856 - 7, 97; *Story of J. J.*, 16 - 20; *Bureau of Education in India* (*Selections from Educational Records*), Part 2 (1840 - 59), Calcutta, 1922, 80, 351.

② Rules of the Society for the Promotion of Industrial Art, Calcutta, May 1856, Ⅰ.

③ J. C. Bagal, "History of the Govt. College of Art & Craft," *Centenary Government College of Art & Craft Calcutta*, Calcutta, 1964, 1-5.

（F. De Fabeck）博士所言，这一时期，科学与道德之间的联系是教育家最为关注的问题。

> 通过将科学和智力的进步与熟练掌握手工技能相结合，（艺术学校）相比只注重知识获得和提高的机构，更加有计划地提高本土人民的社会条件和道德水平……统治者提供了丰富的知识要素，而相当大量的劳动要素需要从从属者身上获得，这无疑是可取的……每一种方式都可能使从属者达到他们所能达到的正常的熟练程度。[①]

没有人比高官理查德·坦普尔（Richard Temple）更渴望将这些想法付诸实践。身为一名业余画家的他成了印度艺术教育的领军人物，并对艺术教育的进步感到由衷的高兴。虽然印度的设计"没有科学的指导，但它在天赋、感知和情感上尤为独特……这种超常的优势来自人类最美好的财富的遗传"。[②] 坦普尔钦佩印度人无人能及的"模仿"能力，他相信孟买艺术学校可以

> 教会他们一件过去从未学会的事情，即正确地描绘物体，无论是人物、风景还是建筑。这样的绘画往往可以纠正一些思想错误，增强他们的观察力，令他们理解所热

① P. Kripal, *Selections front the Educational Records of the Government of India*, Ⅰ, New Delhi, 1960, 569. 关于出版部门的创立，参见 *The Gazetteer of Bombay City*, Ⅲ, Bombay, 1910, 117。虽然1854年这一时间有些早，但约翰·拉斯金对艺术和自然的指摘是否在此体现？

② R. Temple, *Oriental Experience*, London, 1883, 485.

爱的大自然的壮丽。①

坦普尔同时提到了道德训练在教育中的作用，这并不是巧合，这一论述将自然、科学和道德联系在一起，为殖民地规划了一种令人兴奋的"进步"与福音的结合。坦普尔对艺术道德课程的信心反映了约翰·拉斯金所表达的一种观点："（印度人）所画不是一种自然的形式，而是怪异之物的混合。"如乔治·伯德伍德（George Birdwood）明确指出的那样："作为艺术的绘画和雕塑在印度并不存在。"②

但是英国人内部在艺术教学上存在分歧，它或是皇家艺术学院传授的"艺术"，或是南肯辛顿科学与艺术部教授的"应用艺术"。当殖民者就艺术学校寻求建议时，它的选择是由英国的发展所决定的。工业革命后，艺术教育出现了危机。整个教学体系混乱，在学院培养出来的文人式艺术家和不断壮大、混杂的工匠队伍之间出现了分歧。机械学院的建立是为了向工匠传授"有用的知识"，以此来应对工艺美术的衰落。即便是代表国家审美权威的皇家艺术学院也意识到了情况的严重性，为工匠安排了艺术讲座。设计学校根据1835年特别委员会的建议而成立。在1851年世界博览会期间，问题似乎最为尖锐。虽然科学奇迹赢得了公众的赞赏，但一批持

① Temple, *Oriental Experience*, 485; Temple, *Men and Events of My Time*, London, 1883, 278; Temple, *India in 1880*, London, 1881, 154.

② Temple, *Oriental Experience*, 485; Mitter, *Monsters*, 245, 269.

不同意见的批评家谴责主流的工业设计缺乏品味和条理性。[1]

在为印度选择艺术学校的问题上，可以听听一些遥远的议论。对于维多利亚时代的人来说，幻觉主义设计的涌现导致了审美危机。亨利·科尔（Henry Cole）和反对幻觉主义的改革者在世界博览会上称赞了印度艺术品，认为印度艺术品"正确地"运用了平面、抽象的装饰。位于南肯辛顿的工艺美术中心学校成立于1857年，试图通过消除幻觉主义主题来传授"正确的"设计知识。对于该校负责人科尔来说，印度装饰艺术是他的理想选择。[2]

当印度政府面临保存手工艺品的问题时，寻求了工艺美术中心学校的帮助。从1850年代开始，亨利·科尔、欧文·琼斯（Owen Jones）、威廉·莫里斯、乔治·伯德伍德等人都以自己的方式保卫了印度制造业。他们指责殖民者对制造业的摧毁。不管是印度实用艺术的衰落，还是所有非工业社会的衰落，其衰落原因都十分复杂，且植根于现代工业的历史。批评家意识到这场危机的严重性，然而当时对其原因并不了解，围绕它的争论时至今日也没有得到解决。如曼彻斯特纺织品等大批量生产的产品被销往印度市场，这对印度美观、精致但缺乏竞争力的产品造成了致命打击。印度工匠面临的经济衰退无可挽回，因

① S. Macdonald, *The History and Philosophy of Art Education*, London, 1970, 60-127; S. C. Hutchinson, *The History of the Royal Academy*, London, 1968. 画家海顿（Haydon）为争取公众对艺术的支持而发起的运动最终促成了1835年议会特别委员会的成立，参见 C. Frayling, *The Royal College of Art*, London, 1987, 12, 15. 特别委员会中德国权威主导英国审美，作为专业艺术家和改革幕后推动者的海顿被排除在委员会之外，参见 L. Venturi, *History of Art Criticism*, New York, 1964, 232。

② Mitter, *Monsters*, ch. 5. 关于科尔的成就，参见 Frayling, *Royal College*, 35-46. 科尔是一名杰出的说客而非艺术家，甚至最初也不是艺术评论家。

为它与整个帝国的经济结构息息相关。因此，无法实现逆转衰退的进程，唯一能做的便是减缓衰退的速度。①

尚不清楚英国政府是否将工匠危机视为经济危机而非技术危机。查尔斯·特里维廉于1853年6月21日向上议院提交的报告承认了政府的一些职责。尽管如此，当英国政府被反对幻觉主义的批评刺激之后，它选择了通过艺术教育来"堵住漏洞"。特里维廉的报告郑重记录了官方决定为印度"落后"的工匠提供实用艺术的"恩赐"。报告将英国工匠和印度工匠的衰落进行了类比。在英国，维多利亚女王热衷于向南肯辛顿的工匠传播艺术和实用科学；在印度，欧洲绘画将有助于工匠迈入20世纪，而协助工匠的责任落到了统治者身上。②

英国政府不希望看到印度和英国情况的不同，重申了维多利亚时代欧洲技术知识在艺术领域的优越性。特里维廉被迫对激进的批评家做出一些和解的姿态。

> 我还想建立一所艺术学校……（因为）当地人有很强的艺术才能。他们具有非凡的感知力，他们的眼睛十分敏

① J. L. and B. Hammond, *The Bleak Age*, London, 1947. 这是一部关于维多利亚时代的经典著作。关于英帝国的经济，参见 R. Dutt, *An Economic History of India*；关于激进的批评家，参见 Mitter, *Monsters*, ch. 5。查尔斯·特里维廉（Charles Trevelyan）向英国上议院特别委员会提交的关于孟加拉公共教育的报告（1852年6月21日），提到了欧文·琼斯和其他称赞印度在1851年世界博览会上所做贡献之人。Second Report from Sel. Committee, House of Lords, for betterment of India (Education); *Parliamentary Papers, Indian Territories, Reports of the Select Committee*, House of Lords, Ⅱ, London, 1853, 154-155.

② J. Fisher, *An Illustrated Record of the Retrospective Exhibition Held at South Kensington 1896*, London, 1897, ⅳ.

锐，而且他们的模仿能力异常出色。最近在伦敦举办的世界博览会已经证明他们有能力成功发展装饰艺术。①

但这并没有影响特里维廉对带有西方偏见的艺术政策的贯彻执行。

制定教学大纲

印度艺术学校的统一政策以南肯辛顿工艺美术中心学校为基础，且从该校招聘教师，其中知名的有亨利·霍弗·洛克（Henry Hover Locke）、约翰·洛克伍德·吉卜林（John Lockwood Kipling）、约翰·格里菲斯（John Griffiths）及最著名的欧内斯特·宾菲尔德·哈维尔（Ernest Binfield Havell）②。洛克、吉卜林和格里菲斯更为亲近，因为他们同时在校，且后两人是终身挚友。即使是相对边缘的约瑟夫·克罗（Joseph Crowe）也被要求在入校前参与设计学校课程。③

亨利·科尔的同事理查德·雷德格雷夫（Richard Redgrave）为南肯辛顿工艺美术中心学校设计了全部课程，这些课程对印度殖民时期的艺术产生了深远影响（图 1-1）。它对"科学"绘画的注重为印度艺术家提供了准则。课程划分出了四种绘画类型：写意画、记忆画、几何画和参照模型的绘制图。在 23 个阶

① *Parliamentary Papers*, 1853, 156.

② 英国艺术史学家，常年担任马德拉斯艺术学校校长，后任加尔各答艺术学校校长，支持印度本土艺术复兴。——译者注

③ K. Sarkar, *Shilpi Saptak*, Calcutta, 1975, 15, 17; Bagal, "History," S. Gen. Report on Public Instruction, Bengal, 1863-1864, 62-63; RPI, Bombay, 1867-1868, 51.

段的课程中，10个阶段是素描课程，紧随其后的是为更高水平之人准备的两个阶段的油画课程。基础课程教授两种类型的素描图——使用几何工具的透视图和建筑制图；平面图形、印刷品、圆形物体等装饰图案的写意图。之后是阴影画的高级课程，这一阶段意味着临摹图案阶段的结束，进入实际对象的阶段。在人物画阶段，学生按着从平面图形到即时素描，再到记忆画的顺序学习。虽然有解剖课程，但古玩模件比裸露的人体更受欢迎，因此解剖课程会放在最后，如果可以的话甚至被免去。[1]绘画课程使学生熟练而准确地临摹饰物。

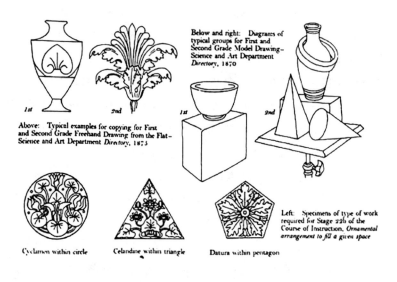

图1-1　南肯辛顿科学与艺术系的艺术考试

① Macdonald, *History*, 188-199 and appendix C. 关于雷德格雷夫的标准教学大纲具有统一性的"优势"，参见 Frayling, *Royal College*, 41-42。关于南肯辛顿绘画思想的传播，参见 E. R. Taylor, *Elementary Art Teaching*, London, 1893, ⅺ-ⅹⅴ。

既然政府承认学校的主要目的是培养工匠，而不是培养学院派艺术家，那么工匠需要什么能力？他对设计的敏锐度是毋庸置疑的；在审美品味上，他几乎不需要向欧洲同行学习。他所欠缺的仅是基于对自然形态观察的科学绘画。如果说欧洲工匠的缺点是对自然的过度把握，那么印度工匠的缺点则是艺术过剩。在英国，政府更倾向于设计学校而不是学院，而且学校本身也选择了科学而非美学的方法。1893 年的一本教科书重申了初级艺术教学中的科学理想——明确的观点、准确的测量、精准的陈述。[1]

雷德格雷夫将一种对科学的偏见纳入了教学规范，这种偏见可以追溯到两位英国设计学院的改革先锋威廉·戴斯（William Dyce）和希思·威尔逊（Heath Wilson）。当戴斯被要求修改大纲时，他面前有法国和德国两个先例。这两个国家对工业时代的反应不同，法国工匠接触到了艺术，并被鼓励绘制人像以提升审美品位；德国人热衷于精确的设计，把艺术排除在训练计划之外。戴斯对德国模式的偏爱表明维多利亚时代将科学提升到了道德的高度，他效仿德国职业学校，将写生课从课程中剔除。[2]

戴斯的选择背后有意识形态的原因。正如他在《绘画书》（*Drawing Book*）中为设计流派所写的那样，装饰和艺术具有完全不同的功能，前者提取自然之美，而后者模仿自然之美。那些为工匠的写生课程辩护之人被认为是错误的，他们与学生的

① Taylor, *Elementary*, 1.
② Macdonald, *History*, 74-80, 188. 公正地讲，在戴斯之前，设计学院已开始阻挠写生课程。戴斯把写生课限定于装饰性绘画，没能完全将之废止，但他的同事威尔逊在这一点上更加严格。参见 Frayling, *Royal College*, 18-19。

要求相悖。① 戴斯之所以将裸体研究排除在装饰之外，是因为相对于自文艺复兴以来一直处于较低水平的装饰，"道德表达、历史和诗歌题材"才真正属于艺术领域。威尔逊进一步强调了戴斯对智能和手工技能的区分，他称赞了重复绘图可以发挥手部的优势，最初借用圆规和直尺以掌握临摹艺术，在积累经验之后逐渐转向写意画。这里的几何结构并不是美化人体的经典黄金分割，而是机械工程师的几何结构。这一过程以雷德格雷夫的教学大纲告终，他对复制的痴迷阻止了"艺术学校展现任何的进取心"。②

　　当然，在印度的欧洲教师可以援引作为权威的乔舒亚·雷诺兹（Joshua Reynolds）③的观点。雷诺兹认为："尽管看似奇怪，但一定程度的机械练习必须先于理论。其原因是，如果等到我们能够在一定程度上理解艺术理论时，太多的时间已经逝去，我们无法再获得天赋与力量。"④ 1843 年，这一观点被写入一本关于透视的书。法国作坊喧闹的气氛和他们自由的教学方法从未进入印度。艺术家是严肃正直的帝国臣民，他们的最高愿望是进入艺术界。有了公职的荣誉，成功的艺术家便成为帝国艺术官僚体系中温顺的官员。家长式的观念

① W. Dyce, *The Drawing Book of the Government School of Design*, London, 1842-1843, introduction, ⅰ-ⅳ.

② Macdonald, *History*, 69-70. 关于文艺复兴时期的黄金分割与几何学，参见前书第 44~49 页。Frayling, *Royal College*, 41-42.

③ 乔舒亚·雷诺兹（1723~1792），英国画家和艺术评论家，皇家艺术学院创始人之一，擅长肖像画，倡导文艺复兴时期的艺术风格。——译者注

④ T. H. Fielding, *Synopsis of Practical Perspective*, *Linear and Aerial*, London, 1843, ⅶ. 有趣的是，这是一本为位于阿第斯康比（Addiscombe）的东印度公司军事学院准备的教科书。法国对于艺术的强调正是具有卓越机械性的英国学校所欠缺的，参见 Macdonald, *History*, 27, 30, 79, 117。

认为高雅艺术可能会腐蚀工匠，这种观念与等级考试、机械活动优秀奖项一起传入印度。为了学生的利益，学校严防他们逃课和懒惰。在进入下一阶段的教学之前，学生必须提供已经完成前阶段学习的书面证明。这些做法符合殖民者是臣民道德守护者的观点。[1]

艺术学校的发展

根据1853年特别委员会的报告，我们可以合理地假设成立艺术学校是为了促进印度工艺美术的"半商业化"。然而，看似直截了当的做法却无法实现。起初，教学的先决条件是排除艺术，但在实践中缺乏将之排除在培养方案之外的决心。从一开始，学校就不确定他们是要培养工匠还是艺术家。当然，这种矛盾心理并不是教育部门的独断所致，而是当时人们心态的一部分。亚历山大·亨特的两所学校——一所艺术学校和一所工业学校，二者雄心勃勃地将印度人的鉴赏力"文明化"，并通过艺术品谋取利益。[2] 贾姆谢特吉·吉吉巴伊希望改进应用艺术，而不是创建一个满是富有想象力的画家和雕塑家的学校，但他

① M. V. Dhurandhar, *Kalāmandirantil Ekechallish Varsham*, Bombay, 1940. 关于法国艺术家的波希米亚主义，参见 Borzello, *The Artist's Model*, London, 1982, 86 ff.; Macdonald, *History*, 188, 193; J. Milner, *The Studios of Paris*, London, 1988。关于奖品和奖学金，参见 Frayling, *Royal College*, 35。威尔逊的校规更加严格，学生一到学校就立即坐下，不允许聊天，不允许到处走动，也不允许随意绘画或塑像，且不按时出勤便会被开除。初级学生只有在掌握了素描之后才能进入下一阶段学习。没有一位有抱负的艺术家被学校录取。参见 Frayling, *Royal College*, 22。

② RPI (Madras) 1854 - 5, 44 - 46; 1856 - 7, 65 - 69; *School of Arts*, *Madras* (Prospectus), Madras, 1916, 7, 15, 25.

还是建议将绘画作为学校的主要课程。由于亨特和吉吉巴伊既希望提高艺术制造水平，又希望鼓励人们欣赏欧洲艺术，所以二人在学校成立之前就强加了这两个互不相容的目标。①

马德拉斯艺术学校从 1850 年到 1872 年由亨特运营，直到1920 年代，它仍然以工艺为导向，与当地工业紧密相关。它的相对停滞也正可以归因于此。生产瓷砖、砖和陶土饰品的作坊成为当地工业和政府的主要供应商，商品包括木制品、金属制品和珠宝首饰。因此，学校在适当的时候增加了木版雕刻和铜版雕刻的课程。学生因当地工匠而获益。因为除了遵守纪律，工匠的儿子不需要其他任何资格便可入学。另外，亨特还开设了教授英国制造方法的陶器系。②

马德拉斯艺术学校是第一个执行艺术教育政策的学校。希思·威尔逊的座右铭是，不同于对历史图案的精确模仿，设计的独创性是无益的，这在地毯编织和其他领域已得到验证。在设计课上，为了让学生模仿南印度的图案，教师"洗劫"了当地寺庙。然而，作为欧洲自然主义而非印度艺术的一个基本特征，立体模型被认为是"成功完成应用设计工作的必要条件，对那些即将成为熟练工人和设计师之人尤为重要"。③ 但是，即便学校带有工业偏向，也无法克服艺术和应用艺术结合在一起的问题。由于自然主义绘画被认为是必不可少的装饰，艺术系为工匠和绘图员提供了相应课程，随之而来的是艺术系与工业系之间的竞争。准确地讲，两所学校合并的那一刻，理想的冲

① RPI（Bombay）1857-8, 99.

② Madras（Prospectus）9, 19 ff..

③ Madras（Prospectus）, 15-17. 关于威尔逊的历史决定论，参见 Macdonald, *History*, 89。

突便不可避免。[①]

写生课引发了艺术学校面临的困境。学校负责人意识到学生可能被艺术吸引，于是他们设置了一些障碍，只有高年级的学生才勉强被允许参加人物素描课程，且需要得到校长的认可。在被允许进入艺术系之前，他们必须经历漆器的"折磨"。正如一本正规的学校章程所展现，没有哪个词比"艺术家"更被滥用，学生被要求严格按照职业目的而学习。无聊的绘画愿望并不能成为参加艺术课程的充分理由。[②]

在这些学校里，伴随着以自然为基础的立体绘画的引入，方法和审美从印度转向西方。早年，南肯辛顿的经验不断传播——包括写意画和几何画；大量使用黑板；参照石膏模型和"先进的古希腊饰物"绘画；临摹古典大师的作品；在自然中写生——所有这些都是为了提升学生的审美。由查普曼（Chapman）与哈定（Harding）等人所写、在英国使用的标准教科书被引入印度。1859~1860 年，马德拉斯艺术学校艺术系开设的初级和高级绘画课程对鼓励绘画和造型产生了意想不到的效果。[③]

最初，与当地制造商的密切联系被认为是马德拉斯艺术学校的优势所在。然而在 1856 年，这种优势遭到了官方的反对。亨特因学校过于商业化而受到指责，还有人批评学校缺乏学习方法，最终亨特被打发去英格兰学习平面艺术。[④] 1859~1860 年，这所学校面临的发展问题迫使它重申其传播实用知识和以当

① RPI (Madras) 1854-6, 44-46; 1856-7, 67.

② Madras (Prospectus), 18, 24.

③ RPI (Madras) 1854-5, 9; 1859-60, 83. 1856~1857 年，这两位艺术教授推出了一套从 1859 年开始蓬勃发展的详细的教学大纲。关于模型在教学中的重要性，参见 Frayling, *Royal College*, 22。

④ RPI (Madras) 1856-7, 69; 1859-60, 86.

地艺术品取代出口的双重目标。纵然面临失去资金援助的威胁，学校还是在 1874 年获得了喘息之机，"因为考虑到当时的情况，结果并没有那么糟糕"。但是，学校校长、著名建筑师罗伯特·奇泽姆（Robert Chisholm）认为学校浪费了公共资金，且没有赢得当地的尊重。他赞成废除学校，或者把它变为一个"画院"（a drawing academy）。奇泽姆提醒调查委员会关注英国殖民统治传播西方艺术的政策，并断言了除了工匠，其他人的气馁会让他们适得其反。在他看来，一家画廊更能有效地传播西方艺术。①

吉吉巴伊希望艺术学校能够形成地方审美。第一位被委任的英国艺术家是詹姆斯·佩顿（James Payton），其任务是向学生灌输对欧洲艺术的热爱。吉吉巴伊本人在贸易往来中接触到了折中主义，他的偏好明显带有西方色彩。佩顿在埃尔芬斯通中学的临时校舍内负责 49 名学生。其他两位英国教师是约瑟夫·克罗和乔治·威尔金斯·特里（George Wilkins Terry）。起初，为了鼓励工匠，具备基础几何和算术知识之人被免除了学费。这种来自英国艺术学校的做法实际上却将工匠拒之门外，从而造成了政府目标的失败。从 1858 年起，特里的木雕课程定期收取费用。②

孟买艺术学校招募工匠的失败为精英家庭的男孩铺平了道路。在巴黎受过教育的画家约瑟夫·克罗被选定为孟买艺术学校的负责人，他更强调艺术性。克罗可以说是教师中最杰出的

① RPI (Madras) 1859-60, 88; 1873-4, 86-88.

② RPI (Bombay) 1855-6, 132; 1856-7, 97-98. 然而吉吉巴伊希望改进应用艺术，而不是"创建一个满是富有想象力的画家和雕塑家的学校"。RPI, 1857-8, 99-101. 佩顿曾任职于位于伦敦纽曼街 79 号的詹姆斯·M. 利画廊（James M. Leigh Gallery）。1857 年，特里开始向学习雕刻的学生收取每月 1 卢比的费用。参见 RPI, 1857-8, 99; Macdonald, *History*, 74, 176。

人物，他不仅在学院派艺术方面，而且在文艺复兴的历史方面也有坚实的基础与成就。人们不禁好奇，如果他留下来，是否会在印度创造出一种进步的学术传统。克罗在法国长大，曾在巴黎最大的德拉罗什画室（Delaroche's Studio）接受过训练。时至今日，他仍作为意大利批评家、历史学家 G. B. 卡瓦尔卡塞勒（G. B. Cavalcaselle）的合作者而被人铭记。①

虽然克罗很有前途，但他也是早期教师中最不忠诚的一个，他把在孟买的背井离乡视为未来文学生涯的跳板。作为一名记者，在报道了克里米亚战争后，克罗失业了，他听闻孟买的"设计学院"有一个空缺。其家族与帕麦斯顿②的关系确保了他的入围，但前提是他符合了实用艺术系对写意画和几何画的要求。到达孟买后，克罗发现威尔金斯·特里已经被选为主席，但他以接受微薄薪水为条件说服董事会改变了主意。在1857年印度独立起义下，由于健康状况恶化，克罗只坚持了一年。③ 他在孟买学校里教授正投影、几何画和人物画，并在业余时间教授私人水彩课程，然而他在学院派艺术方面的丰富经验几乎没有对学生产生任何影响。克罗早已确信："据我所知，本地学生的眼睛和手指都很敏锐，他们会成为优秀的临摹者。"④

尽管印度工匠对人体形态的把握给克罗留下了深刻印象，但他还是认同了装饰是印度人的专业领域这一司空见惯的观念，

① J. Crowe, *Reminiscences of Thirty Years of My Life*, London, 1895, 23; Venturi, *History*, 233-234. 关于德拉罗什画室，参见 Milner, *Studios*。我很感谢杰尼·安德森（Jaynie Anderson）提到克罗。

② 即亨利·帕麦斯顿（Henry Palmerston），英国政治家，出身爱尔兰贵族世家，曾任英国首相。——译者注

③ Crowe, *Reminiscences*, 229-238, 261, 287.

④ RPI（Bombay）1857-8, 103; Crowe, *Reminiscences*, 253.

他也不想把欧洲形式强加给学生。但由于印度人在基本的技术、审美和成品上都存在"缺陷"，因此唯一的补救办法就是让他们与自然面对面，借助新鲜的想法以防停滞不前。他对印度雕塑做出了自己的评价。

> 印度寺庙中所有人和动物的怪诞图像都无可救药地令人不快。他们雕刻的树叶完全是抽象的……试图复兴这种过时的人工设计方式，而不破坏它所继承的真正的本土优点，这似乎是最安全的做法……就是让学生忠实地复制自然中的物体……如此一来，一个具有本土意义的设计学派便会应运而生，其准确性、真实性和自然美源于欧洲灵感，但又将它的材料塑造成纯粹的印度样式。①

对于工匠的搜寻仍在继续。到 1860 年，学生开始在校度过完整的一天。1865 年，约翰·洛克伍德·吉卜林和约翰·格里菲斯从南肯辛顿赶来，他们分别负责教授装饰雕塑和绘画（图 1-2、图 1-3）。由于这两个人在殖民时期的印度文化生活中非常活跃，所以非常有必要在此概述他们的职业生涯。约翰·洛克伍德·吉卜林是鲁德亚德②的父亲，他起初是斯塔福德郡一家陶器厂的设计师和铸模师，后来装饰了伦敦维多利亚和阿尔伯特博物馆。作为一名生动的插画家和素描家，吉卜林用同情和幽默

① RPI（Bombay）1857-8, 102-103.

② 约瑟夫·鲁德亚德·吉卜林（Joseph Rudyard Kipling），英国作家、诗人，出生于印度孟买，后在英国接受教育，于 1882 年返回印度，代表作有《丛林之书》《基姆》《老虎！老虎！》等。他于 1907 年获得诺贝尔文学奖，是当时最年轻的诺贝尔文学奖得主，也是第一个获此奖项的英国人。——译者注

图1-2　孟买艺术学校身披长袍之人

说明：水墨画，约翰·洛克伍德·吉卜林绘。

的笔法记录了印度生活和文化，完美地补充了其子的印度故事。在他任教期间，公共建筑上的浮雕开始在孟买盛行。其密友 J. H. 雷维特-卡纳克（J. H. Rivett-Carnac）形象地描述说，"在学校建成前，吉卜林一家在棚屋里居住和工作"，他们"比

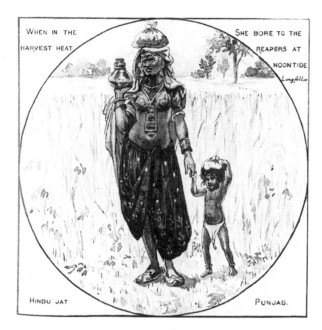

图1-3 印度贾特人

说明：拉合尔装饰设计图，水墨画，约翰·洛克伍德·吉卜林绘。

许多长期在印度工作的官员更了解印度事物——包括宗教、习俗和特性等"。① 1880年，吉卜林加入拉合尔的梅奥艺术学校。1886年，他创办了倡导印度工艺的杂志《印度艺术与工业》（*Journal of Indian Art and Industry*）。后来，他成为在《金》（*Kim*）② 中被

① J. H. Rivett-Karnac, *Many Memories of Life in India*, London, 1910, 225-226; T. Metcalf, *An Imperial Vision*, London, 1989, 94 and passim; P. Davies, *Splendours of the Raj*, London, 1987.

② 《金》是1950年由维克多·萨维尔（Victor Saville）导演的一部电影，讲述了在1880年代的印度有个名叫"金"的男孩，其真实身份是英国士兵的遗孤。金被一名英国间谍看中，同时又与印度教有所接触，在忠诚与背叛的选择之间陷入挣扎。——译者注

称为"奇迹之屋"的拉合尔博物馆的管理人，又对印度古代雕塑产生了浓厚的兴趣。①

威尔士人约翰·格里菲斯是装饰绘画教师，他被称为"唯一在印度生活和工作的维多利亚时代画家"，其绘画可与沃茨（Watts）、波因特（Poynter）和阿尔玛-塔德玛（Alma-Tadema）媲美。格里菲斯在南肯辛顿与吉卜林同期任职，并一起负责了维多利亚和阿尔伯特博物馆的装饰工作。他们是亲密的朋友，格里菲斯是鲁德亚德·吉卜林的教父。在绘画中，格里菲斯记录了印度和印度人丰富而生动的色彩。自1869年起，他定期为英国皇家艺术学院撰稿，其主要成就是在1896年对阿旃陀壁画进行了全面调查。②

1858~1860年，孟买艺术学校的基础课程效仿了英国教育委员会的做法。该委员会建议训练眼睛和手部，"从而以坚定和精致的方式去理解和表现，首先是抽象和几何形状，然后是各种各样自然形式的训练，这就通过了建筑装饰的中间阶段"。人物素描极具吸引力，但仅限于高阶段的学生。孟买艺术学校独一无二地把建筑设计放入教学大纲，这是唯一服务城市规划的艺术学校。1867~1868年，教学阶段有了明确的划分，除了用阴影绘制植物和人物，还包括装饰画、几何画和透视画。学校在吉卜林和格里菲斯的指导下引进了文物模型，同时开设了木刻、装饰雕塑和绘画课程。老师确信学生能够通过模仿自然来纠正"遗传性艺术"（hereditary art）。不妙的是，一些人抱怨这所学校缺乏崇高的目标——学校到底是商业企业还是教育

① R. Kipling, *Kim*, London, 1956, 1.

② W. Gaunt, *John Griffiths（1837-1918）*, London, 1980; J. Griffiths, *The Paintings in the Buddhist Cave Temples of Ajanta*, 2 Vols., London, 1896-7.

机构？①

孟买引进了南肯辛顿的教学书目，希思·威尔逊的忠告也得到了关注："首先，学生参照老师在黑板上所画的示例画出直线和曲线，后来他们开始模仿戴斯先生和赫尔曼（Herman）先生复杂的平面装饰画。"② 早期学生马哈德夫·V.杜兰达尔（Mahadev V. Dhurandhar）描述了入校第一天的情景。入学后，学生带着画板、调色盒和画纸来到教室。教学内容是色调的重要性，教学道具是被放置在白色幕布前的简单的石膏立方体、圆柱体和球体。学生从写意开始，随后进行着色，从中学习自然光直射、反射和散射三方面不同的色调。这项练习需要几天时间才能完成。在掌握了简单的色调后，杜兰达尔取得了副校长的书面许可，从而进入了更高一层学习实时绘图、绘制植物和仿古模型的阶段。早期的学生经常使用棕褐色，在这一点上他们表现出惊人的一致。佩斯顿吉·博曼吉（Pestonji Bomanji）、曼彻肖·皮塔瓦拉（Manchershaw Pithawalla）、阿巴拉尔·拉希曼（Abalal Rahiman）和杜兰达尔等著名学院派艺术家的绘画作品均带有格里菲斯式英国艺术教学的印记（图1-4、图1-5）。在此形成期之后，教学方法上唯一的重要改变是1890年代埃德温·格林伍德（Edwin Greenwood）引入了定期考试。③

教师帮助学生全面掌握各种形式，同时尽量不违背教学大纲所强调的平面设计精神（图1-6、图1-7）。但被认为复兴了

① RPI（Bombay）1857-8, 99；1858-9, 394；1859-60, 84；1868-9, 55, 122-123.

② RPI（Bombay）1857-8, 99. 副校长罗伯特·赫尔曼（Robert Herman）为实用艺术系制定了一套人物肖像大纲。参见 Macdonald, *History*, 189. 他因专横而不受学生欢迎，参见 Frayling, *Royal College*, 51-52。

③ Dhurandhar, *Kalamandirantil*, 2-3. 早期学生的画作被保存在学校里。

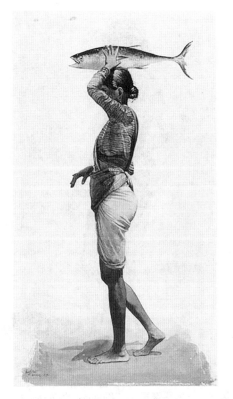

图 1-4　渔家女（*Fisherwoman*）

说明：水彩速写，约翰·格里菲斯 1872 年绘。

信德陶器的威尔金斯·特里于 1871 年宣称："对图形的全面了解是高级艺术、装饰和其他事项的基础。因为它让印度设计师面对自然。他们倾向于复制传统作品……缺乏对现实生活的观察。因此，他们不是进步，而是衰落。"[1]　特里是一位极具影响

①　*Story of J. J.*，35. 关于信德陶器，参见 *Journal of Indian Art and Industry*，2 Oct. 1888：17-24。

图 1-5　孟买渔家女（*Bombay Fisherwoman*）

说明：水彩速写，马哈德夫· V. 杜兰达尔 1899 年绘。

力的教师，他在当地的声誉使孟买民众把这所艺术学校称为"特里学校"。

特里削弱了南肯辛顿的反自然主义，这是合乎情理的，因为政府政策设定了两个互不相容的任务——既要保留印度装饰的精华，又要用西方自然主义的技术来改进它。这也引起了教师的困扰，他们要求学生遵守南肯辛顿的规则，同时又期望学生通过学习三维来改进平面设计。这种尝试适得其反，因为人

图 1-6　静物

说明：表现光影课业的水彩画，孟买艺术学校学生绘。

必须在平面和幻像之间做出选择而无法兼得。简言之，没有什么比这种摇摆更能摧毁科尔和雷德格雷夫的准则。但公平地讲，这种矛盾心理引发了一个不局限于印度艺术而是更为普遍的艺术选择问题：一旦某人倾向于再现自然光下的物体，他就不得不舍弃一些形式上清晰、纯粹的色彩安排等非具象艺术的力量。无论如何，至 1880 年代，工匠的基础课程迅速转变为绘画和雕塑这两门最受欢迎科目的准备课程。1873 年，校名"贾姆塞吉·吉吉巴伊艺术与工业学校"中的"工业"一词被删去，重视绘画和雕塑的原则得到正式承认。①

———————————

① *Story of J. J.*, 45. 有人抱怨称，这些学校在英国正成为"为中产阶级甚至上流社会服务的廉价绘画学校"。参见 Frayling, *Royal College*, 26。

图1-7　生活研究（*Life Study*）

说明：粉笔画，马哈德夫·V. 杜兰达尔绘。

　　在加尔各答，人们对培养艺术怀有独特的热情。1864 年，雷德格雷夫应孟加拉方面的请求派亨利·洛克前去。虽然在南肯辛顿接受的培训致力于应用艺术的"现代化"，但洛克对学校

的未来有自己的想法。对他有所助益的是，在到达之前，学校的报告已指出需要培养在油画方面取得进步的学生。洛克开始将学校转变为一所学院，在学院中"高雅艺术"天性的培养以牺牲实用天性为代价，他还向孟加拉知识分子讲述了艺术教育的重要性。他坚持认为，在赞助人自己拥有鉴赏力之前，艺术家的努力皆是徒劳。[①]

洛克利用雷德格雷夫的艺术课程解释了其精心分级的教学阶段，以此加强教育的连贯性和统一性。他的绘画体系比其他学校更忠实地遵循由浅及深的原则，从最简单的初等线性素描开始，逐渐过渡到写意画、明暗写意画和几何画。洛克与政府目标相违之处在于其提供了视觉艺术的专业化，包括基础绘画、造型与设计、技术设计、平版印刷、木刻和摄影。这背后的原理是让学生学会表现，从线条到实体，再到自然。每个阶段——例如更高水平的写意画——包含三个步骤，即平面图像、实体和自然形式的轮廓图。每个阶段都在为下一阶段做准备，各阶段是简化版的英国模式，强调精确的线条而非法国学校自由流畅的素描。[②] 洛克的计划得到了理查德·坦普尔的赞许："加尔各答学校专为艺术和设计而设。"[③] 在学校里，受欢迎程度仅次于肖像画的教学内容是书刊插图，插图的兴起与印刷技术密切相关。正如1885~1886年的一份报告所评述的那样："装饰画家在印度人中并不受尊敬，而且被认为比普通技工好不了多少。"[④]

① General Report of Public Instruction (Bengal) 1862-3, 25.
② RPI (Bengal) 1865-6, 531 ff., 536; 1865-6, 532-535. 关于雷德格里夫的课程，参见 Frayling, *Royal College*, 41.
③ RPI (Bengal) 1872-3, 704.
④ RPI (Bengal) 1885-6, 77.

南肯辛顿的教学准则对孟加拉艺术家最大的影响莫过于对"精确作图"的限制。没有人会否认，任何艺术成就都需要对眼睛和手进行适当的训练，但同时需要在技能和创造力之间取得平衡。痴迷于模仿的准确性而忽视想象力是殖民艺术教学的一大缺陷，正如坚持把绘画作为几何学的一个分支也是如此——谦卑地模仿给定模式远胜于大胆创新。这成为艺术观念中唯一有价值的追求，并被艺术教师带入了高中教学。体面的女士通过私人家教学习。这种早期民族主义艺术作品的基调直到1908年仍有顽强的生命力。在意识到南肯辛顿局限的同时，不承认它的积极贡献也是不公的。欧文·琼斯相信几何是"一切形式的基础"，这使他欣赏印度的非幻觉主义设计。[1]

最早关于绘画的孟加拉语文章是由一位艺术专业毕业生所写。印度第一本艺术期刊《艺术花束》（*Shilpa Pushpānjali*，1886，图1-8）的创刊号包含了初级绘画课程和阴影课程，特别强调了椭圆形、四叶草、四边形等线条和几何形状。学生最初用铅笔作画，而后用粉笔，最后发展到用煤炭（在孟加拉，煤炭比木炭更易获得）。正如眼睛引导手一样，头脑必须学会观察物体的重要轮廓。新手要从画直线开始，通过不断重复来检验自己的技巧。对于不熟练的人来说，按照实例复制的对称形式是最安全的开始。这位学生被劝告尽可能地多用实物，以便纠正自己的错误。他最喜欢树叶，因为它匀称而简洁。在哈里

[1] 关于几何图形的重要性，见本书第六章。欧文·琼斯认为一切形式的基础皆是几何学。Owen Jones, *The Grammar of Ornament*, London, 1856, Pl. XCⅦ. 科尔、琼斯和雷德格雷夫理想的几何对称在如今被讽刺为机械对称。然而，如果说独断是他们的缺陷，那么他们对幻觉主义设计的攻击引领了现代运动，也引导了对非欧洲艺术的欣赏。

图 1-8　《艺术花束》中的一页铅笔画

什·钱德拉·哈尔达（Harish Chandra Haldar）的示意图中，我们发现了一种超越机械实践、更富有想象力的方法。这位艺术毕业生的论文刊登在孟加拉早期儿童杂志《童年》（*Bālak*）上（图 1-9）。总而言之，维多利亚时代最受欢迎、作为科学的绘画与作为卓越的先决条件的机械技能成了这位印度艺术家智慧锦囊中不可或缺的一部分。戴斯、威尔逊和雷德格雷夫强加给学校的模仿绘画教育在 1930 年代受到致命一击，当时英国教师开始相信创造性工作的优越性。①

① *Shilpa Pushpānjali*（1886）；*Bālak*（1885）；Macdonald, *History*, 169. 关于 19
世纪艺术教学的科学方法，特别是绘画书籍方面，参见 Macdonald, *History*,
122."用于模仿的图册将绘画简化为基本的元素，从一条垂直线开始，接
着是水平线、斜线、曲线，然后形成与这些基本线相关的形式（正方形、
三角形和立方体）"，这是《艺术花束》中为人熟知的作品。

图1-9　哈里什·哈尔达铅笔素描《绘画课程》（*Drawing Lesson*）

资料来源：*Bālak*。

艺术教学的配备

随着南肯辛顿的发展，洛克的继任者 W. H. 乔宾斯（W. H. Jobbins）于1887年借助严格的考试进一步加强了课程设置。静物画被引入学校，并继续向艺术方向发展。与此同时，科尔在英国高中引入绘画，让学生在进入艺术学校之前便做好准备。洛克和格里菲斯均跟随了科尔的脚步，这是一个为艺术专业毕业生开辟教学工作的完美转变。然而，这项计划在接下来的十年里都未变成现实。①

其他措施加速了艺术学校向学院的转变。首先是自文艺复兴起一直流行，但在19世纪大量生产的教学工具的系统性进口。《尼多斯的阿芙洛蒂忒》《贝尔维德勒的躯干》的石膏模型和其他艺术品

① RPI（Bengal）1886 - 7，77；Bagal，"History，"15 - 16. 关于科尔，参见 Macdonald，*History*，159~174。

满足了英国艺术学校日益增长的需求（图1-10）。在马德拉斯的亨特和在加尔各答的洛克最先将石膏模型引入绘画课程。威尔金斯·特里是一位坦率的学院派艺术爱好者，他从英国归来时携带的大量模型至今仍然存放在孟买艺术学校的一间教室里。乔宾斯还使用英国学生的获奖绘画作为教学范例（图1-11）。在英国，作为为国家考试和比赛做的准备，得奖绘画作品在艺术学校中流传。①

图1-10　学生依照艺术品所绘阴影图（孟买艺术学校）

　　希思·威尔逊将画廊引入教学领域，但它们旨在培养印度公众的审美品味。在马德拉斯，艺术协会的画廊可供艺术学校使用。画廊内展出英国人和印度人的作品，其中包括大师画作

① RPI（Bengal）1865-6, 532; art books for the library, 1867-8, 612; 1887-8, 77; F. Haskell and N. Penny, *Taste and the Antique*, London, 1981, 221; RPI（Bombay）1862-3, 34; *Story of J. J.*, 35. 全国比赛制度归因于雷德格雷夫。Macdonald, *History*, 192 ff. .

图 1-11　加尔各答艺术学校使用的英国艺术学生获奖作品

的复制品。1881 年，学校开始运营自己的画廊。[①] 早在 1848 年，人们就设想在孟买建造一座印度工业博物馆，馆内展览被送去参加 1851 年世界博览会的展品的复制品。该馆 1857 年在当地知名人士的捐赠下开张，馆长乔治·伯德伍德后来成为印度工艺美术界的权威。1868 年，博物馆搬迁到一栋帕拉第奥式建筑内，并更名为"维多利亚和阿尔伯特博物馆"（图 1-12）。1883~1884 年加尔各答工业展览会的展品被收入博物馆的收藏，但它主要还是用来展示当地学生的艺术作品。[②]

　　然而，没有哪座博物馆能比首都加尔各答的欧洲艺术馆更有名。欧洲艺术馆建于 1874 年，时值殖民统治的全盛时期，展

① Macdonald, *History*, 127. 关于画廊和图书馆，参见 RPI（Madras）1881-2, 157。

② V. N. Barve, *A Brief Guide to Dr. Bhau Daji Lad Museum*, Bombay, 1975, 25-28.

图 1-12　学生所做的陶器在孟买工艺美术博物馆[①]展出

现了英国对印度臣民的"宏伟"姿态。根据热衷于艺术的总督
诺斯布鲁克勋爵（Lord Northbrook）及其理事会成员坦普尔的构
想，欧洲艺术馆建立之初衷是向孟加拉的年轻人传播西方文
化。[②] 1881 年，在地方官员和富人的捐赠与资助下，孟买艺术
学校在校舍内建立了一个展览馆。用于教学的展览馆内陈列着
大杂烩式的物品，如马尔雷迪（Mulready）人物画与托珀姆
（Topham）素描、拉斐尔画作、西斯廷壁画堆叠在一起，各种文
艺复兴的复制品与两百个石膏模型被放置在一处，日本水彩画
与印度文物照片共享空间。其中也不乏一些真正的莫卧儿绘画，
但它们所受赞赏程度尚不得而知。[③]

①　后改称维多利亚和阿尔伯特博物馆。

②　RPI（Bengal）1875-6, 83; 1877-8, 72.

③　*Catalogue of the Art Collection in the Sir J. J. School of Art*, Bombay, 1885.

艺术学校的危机

投资艺术学校的殖民政府渴望将其进步公之于众。1883年加尔各答展览的艺术委员会由艺术学校的负责人组成，委员会强调了博物馆和艺术期刊在鼓励应用艺术方面的作用。由吉卜林主编的《印度艺术与工业》期刊已成为印度手工艺界的重要论坛。

委员会坚称学校是英帝国所必需的，标榜自己是那些作品被保存在博物馆的工匠的保护者，这在一定程度上反驳了对马德拉斯艺术学校的批判。学生作品与手工制品一起被送至海外展览，以此来展示印度艺术与现代技术的进步。英帝国艺术政策的成功体现在怀特岛上女王宅邸奥斯本宫的谒客厅（图1-13）。谒客厅的装饰由巴依·拉姆·辛格（Bhai Ram Singh）负责，此前他在拉合尔的梅奥艺术学校接受了吉卜林的教导。这一时期，1883~1884年在加尔各答举行的博览会是最广为人知的工业展览。以学生作品为主体的展览安排展现了艺术教学显而易见的巨大成果。[①]

展览的组织者对艺术学校的成功感到满意，但在早前的1877年，这些学校却被英国视为一场灾难。在维多利亚时代著名画家波因特的领导下，一场改革计划正在进行。由于中国和

① 关于加尔各答展览会，参见 *Papers Relating to the Maintenance of Schools of Art in India as State Institutions*, *1892-6*, Calcutta, 1898, 1-3。关于期刊的宗旨，《印度艺术与工业》1886年第1期前言提及了1883年3月14日旨在向国内外宣传印度艺术复兴的政府决议。关于拉姆·辛格对奥斯本宫的装饰，参见1890年4月20日至1892年2月25日亨利·庞森比（Henry Ponsonby）写给吉卜林的信。

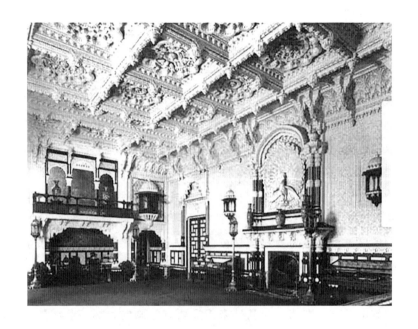

图 1-13　怀特岛奥斯本宫谒客厅

说明：巴依·拉姆·辛格负责设计装饰。

日本"糟蹋"了自己的艺术，世界上仅存的原始装饰便在印度。① 作为艺术赞助者的英国殖民统治有多成功？这一问题不仅在最近的研究中被重点关注，而且在这些学校的早期历史中弥漫着厄运的气氛。但在判断它们的实际进步之前，我们应该注意到不能仅从表面来看待官方的批判。艺术审美的危机，这一维多利亚时代的主题蔓延到了印度事物。无论危机真正发生与

① *The Athenaeum*, 2568, 13 Jan. 1877, 57.

否，我们都相信当时的人们为此问题苦恼不已。[①]

1890 年代，关于艺术与装饰艺术可取性的不确定性加深了。1893 年的危机感迫使人们采取了相互矛盾、漫不经心的措施，从而对艺术学校存在的合理性产生了怀疑。由于学校由政府资助，它们的成就成为官方讨论的主要内容。印度事务大臣建议取消政府补贴，因为"资助没有得到有效利用，而且在我看来，国家财政收入在艺术学校上的大量支出是不合理的"。由于缺乏能够胜任的欧洲教师，"装饰设计课程大多由当地人教授"，他建议将艺术学校转变为技术学校。回想最初创建学校的目的，印度事务大臣认为现在的学校已被精英的后代占据。他给出了一个戏剧性的数字——"一千名学生中只有四位工匠"。[②]

在 1894 年拉合尔十周年艺术大会上，面临被裁员威胁的教师重申了以东方艺术为基础来传播西方绘画的目标。斋浦尔艺术学校的负责人亨德利（Hendley）上校与普遍的感觉相反，他认为艺术学校确有实际作用。学校不仅培养了教师和政府绘图员，更重要的是，它们保护了工匠不受现代思想的影响。尽管有一些教师对逐渐渗透的欧洲化感到无助，但一项决议要求学校坚持教授"真正的艺术原则，尤其是东方艺术原则"。[③] 难以置信的是，在同一时期，他们亦提出西方绘画的绝对必要性，并且通过了一项不只是针对工匠的决议，坚称绘画在帝国版图

① M. Tarapor, "John Lockwood Kipling and British Art Education in India"; E. H. Gombrich, *The Sense of Order*, London, 1979, 34.

② Secretary of State No. 128 (Education), 9 Nov. 1893, in *Papers on Art Schools*, 1.

③ *Journal of Indian Art...*, 15 July 1912: 51. 关于东方艺术和东方概念，见本书第六章和第七章。

内的必须性与强制性。① 最终，艺术学校赢得了印度事务大臣的"缓刑"。但关于艺术学校真正目的的争论有增无减，而且很快就进入民族主义的议题。1900 年和 1901 年英国皇家艺术协会的两次演讲最能体现这种冲突，第一次的演讲者为孟买艺术学校校长塞西尔·伯恩斯（Cecil Burns），第二次为加尔各答艺术学校校长欧内斯特·哈维尔。为了提高工匠的竞争力，伯恩斯试图使孟买艺术学校的教学"现代化"，而哈维尔则努力保留他所认为的传统艺术。②

如果要解决这些学校是否成功的问题，我们就必须明确它们是怎样的，以及它们对谁有意义。官方对此问题的想法较为混乱。这种"艺术/应用艺术"的争论掩盖了文化的根本冲突——印度对西方模式的渴望，从而增加了官方的困惑。无论是高雅艺术还是装饰艺术，认同欧洲艺术优越性之人赞成以西方艺术完全取代印度艺术。因此，亨特的任务非常简单。他认为印度应用艺术没有任何优势，引入西方思想可以提高使用"旧式传统方法"无法提高的质量和竞争力。③ 但对那些接受固有优点、希望用自然主义来"改善"印度装饰的人来说，这一问题较为棘手。克罗是第一个尝试创建"一所设计学校之

① *Papers*, 2. 关于学生的毅力与模仿性的教学，参见 Macdonald, *History*, 227。但在此我们不能忘记约翰·拉斯金对自然细节的观点。

② C. L. Burns, "The Function of Schools of Art in India," *Journal of the Royal Society of Arts* (hereafter *JRSA*), 2952, 57, 1909: 629-641. 这篇文章认为印度工匠的小规模工作无法在外国竞争中生存下来，因此未来的关键在于工作方法的现代化。伯德伍德和哈维尔反驳了伯恩斯。其他批判者包括艺术学校教师查特顿（Chatterton）、奇泽姆和亨德利。值得注意的是，哈维尔带来了一些能够证明艺术在印度蓬勃发展的雕塑品。他的讲座"印度艺术管理"于 1910 年 1 月 13 日星期四举行。*JRSA*, 2952, 58, 1910: 273-289.

③ *Madras* (Prospectus), 25.

人……学校具有本土性，虽然其准确性、真实性和自然美源自欧洲，但它将材料塑造成纯粹的印度风格"。① 他很快由更被认可的吉卜林和格里菲斯所取代，二人均引导学生学习印度装饰。孟买学校报告（1869~1870）敦促校长采纳詹姆斯·弗格森（James Fergusson）关于带领学生一起探索当地文物的建议，"如此他们便可以使用更合适的知识以及更纯粹的民族审美，而不是像现在这样，通过装饰来为新孟买的哥特式建筑服务"。② 洛克的观点也不例外。

> 意大利风格、路易十四、路易十五、洛可可和其他虚无风格等最低级的类型是装饰艺术体系的继承者所知的仅有的装饰绘画类型，装饰艺术令欧洲学生都肃然起敬，从中衍生出许多现今艺术学校教授的装饰准则。这便是迄今为止英国人对改善当地艺术的作用。③

尽管一些早期教师可能持认同态度，但在艺术学校创造一个强大应用传统的基本问题并不是仅仅依靠印度装饰就能够解决。伯德伍德在印度装饰方面的雄辩给当局留下了深刻印象，当局设计了一门教授学生欣赏印度装饰而忽略印度雕塑和绘画的课程。学生的反应自相矛盾：他将学会欣赏印度设计，并将这种洞察力应用到作品中，但当需要关于"真正"绘画原则的指导时，他会转向西方。伯德伍德将印度艺术品与英

① RPI (Bombay) 1857-8, 103.
② RPI (Bombay) 1869-70, 123; 1873-4, 52 ff.. 詹姆斯·弗格森为印度建筑界权威，详见本书第五章。
③ RPI (Bengal) 1865-6, 539-540.

国艺术品对比时，小心翼翼地将它们与他鄙视的印度雕塑区分开来。这种人为的分割与印度传统相违。在印度，装饰是神圣建筑的组成部分。况且，维多利亚时代的人自己也认为装饰是建筑的基本要素。他们当然不像我们现代人一样痴迷于朴素的几何建筑。①

　　为何印度的艺术与装饰艺术会有如此的差别？伯德伍德和韦斯特马科特（Westmacott）相信印度不存在真正的艺术，他们认为印度的绘画和雕塑从未超越装饰艺术。伯德伍德拒绝将印度雕塑和绘画视为"艺术"与维多利亚时代艺术和装饰艺术之间的界限有关，其根源在古典传统。高雅艺术受制于"礼仪"（decorum），而装饰艺术则不受这样的约束。在古典等级制中，人物雕塑和绘画受人尊崇，形式本身并没有它所表达的意义重要。伯德伍德谴责的不是形式本身，而是印度教雕塑的意义。从他对《往世书》（Purana）图像的厌恶可以很清楚地看出这一点。②

　　从这个角度来看，艺术教师 A. 查特顿（A. Chatterton）将南印度寺庙中的人物雕塑描述为装饰艺术的例子较为合理。直到 1909 年，他仍否认工艺美术的衰落。他声称："参观一些寺庙便可以发现，印度工匠没有失去狡黠，并且在适当环境中他们仍然有能力设计出伟大的作品。"③ "狡黠"（cunning）一词的

① Gombrich, *Sense of Order*, 278–281. 关于维多利亚时代装饰的重要性，参见 Pevsner, *Studies in Art...*, I; G. Birdwood, *The Industrial Arts of India*, London, 1880。

② Birdwood, *Industrial Arts*, 125–126. 在 1910 年的艺术协会会议上，伯德伍德阐述了为何印度不存在真正的艺术。印度教的神明没有表达崇高的普遍思想，印度教寺庙无法与哥特式大教堂相比。*JRSA*, 2985, 58, 1910：286.

③ Chatterton at the Royal Society of Arts Meeting, *JRSA*, 2952, 57, 1909：649.

使用经过深思熟虑，以此来对比欧洲艺术家的脑力劳动和印度工匠的低级技能。因为印度艺术家被视为工匠而不是西方意义上的艺术家，所以整部印度艺术史被归入"装饰"的范畴。印度艺术擅长复制，但缺乏高级艺术的重要特征——科学、创意和道德品质。简言之，将印度艺术视为装饰即表明它没有达到维多利亚时代的艺术标准。伯德伍德本人对印度工艺品的欣赏也理所当然地将印度艺术视为是低等的。

维多利亚时代的艺术等级制使得英国工匠远离了人物肖像画这一高雅艺术形式。由于印度艺术从未超越装饰，印度艺术家进入西方艺术不是通过皇家学院的大门，而是通过南肯辛顿的"绿色通道"。维多利亚时代的画家更能以一种独特的华丽风格来表达这一点。出生于印度的瓦伦丁·普林塞普曾在伦敦的 G. F. 沃茨（G. F. Watts）和巴黎的夏尔·格莱尔（Charles Gleyre）手下工作。[①] 1877 年，他被维多利亚女王选中，记录下女王成为印度女皇的历史性时刻。据克里斯托弗·伍德（Christopher Wood）说，普林塞普的画作"既庞大又枯燥"。作为一位多才多艺的画家，普林塞普缺乏创作原创作品的创造力。[②]

普林塞普发现，尽管工作十分传统，但德里画家手部之灵巧"最令人惊讶，他们的创作来自图像，而非偶然地来自自然"。信德的纳皮尔将军（General Napier）肖像画"虽然栩栩如生，却没有一丝别致的、艺术层面的渲染。我向画家指出了一

① G. F. 沃茨是英国象征主义画家、雕塑家，代表作有《希望》《爱与生命》等系列作品。夏尔·格莱尔也译作"查尔斯·格莱尔"，19 世纪古典主义画家、学院派领军人物之一，代表作有《沐浴》《达韦尔少校》《傍晚》等，其在巴黎的画室影响极大，从那里走出了雷诺阿、莫奈、西斯莱等数位印象派大家。——译者注

② C. Wood, *Olympian Dreamers*, London, 1983, 207.

些明显的缺陷，他许诺一定绘制一幅没有瑕疵的金庙图"。普林塞普总结道：

> 抛弃如此灵巧的技艺实在可惜。也许会有一些真正教育这些人的方法。如果他们能够看到更好的作品，他们会迅速提高。目前来看，这种天赋是遗传的……他们具有同样的机械领悟能力和令人钦佩的耐心。①

人们急切地向普林塞普征求关于改善艺术学校的建议。普林塞普认为德里的绘画微不足道，他对印度油画家"畸形的"本土肖像画完全不屑一顾。他赞同官方观点，即装饰艺术是当地人对斋浦尔艺术学校创作的"微不足道的绘画"最嗤之以鼻之处。官方说法忠实地将印度艺术归为低等，文艺复兴时期的等级制度与社会达尔文主义自然地融合，导致在与维多利亚时代的艺术巅峰相比较时，印度处于等级的低端。但这些等级并不局限于非独立的臣属民族。18世纪末的英国，"新的艺术等级和性别分类之间出现了重要的连接……花卉绘画的历史提供了性别和地位之间的必要联系"。② 即使在今天的英国艺术学校，女性也被鼓励选择应用艺术而不是绘画和雕塑，因为应用艺术更适合她们。维多利亚时代的等级至今仍很难改变。

古典审美和印度教图像之间的冲突助长了官方的矛盾情绪，

① V. C. Prinsep, *Imperial India*, London, 1879, 47-48.
② R. Parker and R. Pollock, *Old Mistresses*, London, 1981, 51. 维多利亚时代的文化分类源于当时流行的进化论。J. Burrow, *Evolution and Society*, Cambridge, 1970.

当"进步的"西方与"不变的"东方之间的固有差异被纳入帝国考量，这种冲突在"帝国的经纬线"上获得了"新生"。1885年，政府呼吁"学校在绘画课上使用东方模型"。在1894年的拉合尔会议上，"东方艺术"一词在教学中被随意使用的现象受到关注，众多发言者反映了他们对现代观念所带来的腐化影响的焦虑。英国为保护和鼓励印度艺术成立了皇家学会，以此来屏蔽"进步"对工匠的影响。在此有两点比较重要，一是"东方艺术"是一个未分化的术语，它把所有东方艺术形式混为一谈，而不考虑它们之间的差异；二是认为西方意义上的艺术进步不利于印度不变的艺术。①

应用于装饰的印度设计带有强烈的自然主义性质，故而缺乏有效的设计意义。然而，含糊的教育政策也存在一些好处，它给予富有想象力、不准备遵循官方路线的教师以自由发挥的空间。诚然，他们偏爱自然主义，但同样值得肯定的是，他们在帮助探索古印度艺术的过程中激发了民族主义。虽然身为西方主义者，但洛克鼓励学生夏马查兰·斯里马尼（Shyamacharan Srimani）撰写关于印度艺术的文章。② 当他的学生1869~1870年被委任为拉金德拉拉·密特拉（Rajendralala Mitra）的《奥利萨邦文物》（*Antiquities of Orissa*）制作插图时，他陪同参观。洛克注重对雕塑"进行各种可能的研究，包括不同尺度、平版印刷、蚀刻、模型等形式，希望学生能够具备他们祖先在装饰艺术方面的精

① *Papers on Art Schools*, 15. 正如爱德华·萨义德所言，"东方"一词是西方概念，它忽略了亚洲独特的文化。这里所谓的"东方艺术"在某种程度上是无意义的，印度艺术与中东艺术的距离并不比与欧洲艺术的距离更近，其真正意义在于，它有别于西方自然主义艺术。

② Sarkar, *Shilpi Saptak*, 17. 另见本书第五章。

致品味"。① 在孟买艺术学校，吉卜林和格里菲斯有意保持对西方元素的约束。②

格里菲斯致力于古代艺术的一个强有力证据是其阿旃陀项目。他的学生1872~1875年被雇用制作完整的阿旃陀壁画复制品。可以确定的是，格里菲斯的初衷无非是教授一堂印度装饰艺术的实物课。他希望借廉价的复制品教会学生更好的装饰，陶器系就以阿旃陀为灵感制作了花瓶（彩图3）。③ 但与拉姆·拉兹（Ram Raz）和欧文·琼斯不同的是，格里菲斯并不局限于阿旃陀纯粹的装饰性特征。身为一位能干的画家，格里菲斯认为没有比阿旃陀更好的样例，他敦促学生参观洞窟并以此来"提升意识"。然而，被灌输给学生的印度艺术隐含的自卑感具有决定性影响。他们中的一些人即使面临被开除的危险也拒绝复制壁画，声称那是"儿童游戏"。④ 格里菲斯最得意的弟子、后来成为印度最早的沙龙画家之一的佩斯顿吉·博曼吉在晚年对在阿旃陀工作之事毫无回忆。

虽然个别教师愿意在教学中使用印度艺术，但只要对印度艺术的欣赏处于不确定状态，基本情况就不会改变。直到1896年欧内斯特·哈维尔抵达加尔各答，情况才改变（见本书第七章）。人们钦佩哈维尔在1910年英国皇家艺术学会的演讲中无

① RPI（Bengal）1870-1, 385；Bagal, "History," 8.

② RPI（Bombay）1869-70, 123. 关于学生冬季参观位于艾哈迈达巴德的拉尼·西普里（Rani Sipri）清真寺，参见 *Journal of Indian Art*, 5, 1894, 63。

③ J. Griffiths, *Reports on the Work of Copying the Paintings in the Caves of Ajunta*, London, 1872-1885, 25. 关于阿旃陀图案在孟买艺术学校陶器中的应用，参见 S. Stronge, "Wonderland," *Ceramics*, 5, August 1987: 48-53。特里的陶器在一段时间里非常有名。

④ 关于拉姆·拉兹，参见 Mitter, *Monsters*, 235。Griffiths, *Reports*, 1.

情地揭露了官方政策的矛盾之处。他认为，在第一阶段，印度的艺术学校遭受到一种合乎逻辑但不幸的政策。在这种政策下，印度艺术被视为劣等，无论是艺术方面还是其他方面，受过教育的印度人被鼓励借鉴西方所有的思想。然后，伯德伍德对印度应用艺术的谄媚形象在教师心目中造成了艺术和装饰艺术之间不合逻辑且不可逾越的鸿沟。他回忆说，虽然印度设计在作坊中被广泛使用，但绘画课程完全依赖于仿古石膏模型和欧洲艺术复制品。①

绅士子弟的艺术学校

如果教学大纲更为自洽，英国殖民时期的印度会有更好的机会发展装饰艺术吗？鉴于殖民时期发生的无声革命，这种可能性不大。新兴的精英艺术家已经悄悄取代了工匠画家，这也构成了更广泛的西化进程的一部分。公共教育部门的失败在很大程度上归因于他们没有意识到这一点。马德拉斯艺术学校希望能吸引工匠，因为对于工匠的唯一要求便是遵循指令。对此，当局第一次感受到失望。贫寒的欧亚混血儿和英国士兵的男性孤儿也少有人占据为他们保留的职位。当局的前后矛盾令人惊讶，1883~1884年，当不识字、不信奉婆罗门的泰米尔人开始在学校接受教育，他们应当感到高兴；这种情况却招致了抱怨："（学校里）明显缺乏从事精英职业的婆罗门……但如果他们确信装饰艺术是一条好的谋生出路，他们就会加入（而且他们是

① 关于哈维尔对民族主义者的新手段，见本书第六章。

需要的）。"①

孟买艺术学校校长塞西尔·伯恩斯提醒人们注意 19、20 世纪之交工匠的短缺。

> 从一开始，艺术学校就没能吸引到工匠的儿子，他们没有意识到绘画知识对日常工作的好处。因此，来上学的主要是利用了政府提供的文学教育的男童和青年男性。②

至 1890 年代，随着招收工匠的希望逐渐破灭，收取学费和考试费用成为常态，学生被要求购买自己需要的艺术材料。只有精英才能负担得起。早期学生的姓氏也表明了知识分子日益增加的优势：乔希（Joshi）、卡良吉（Kalyanji）、佩斯顿吉、宾童龙（Pandurang）、杜兰达尔、姆哈特尔（Mhatre）。③

精英阶层的主导地位在加尔各答艺术学校更加明显，那里的大多数男孩属于巴德拉罗克阶层、婆罗门、拜迪亚（Baidya）和卡亚斯塔种姓（Kayastha），不过一些来自艺术世家的孩子已经进入学校。从 1862~1863 年的年度报告来看，一些制陶工人（造像师）偶尔也会入校学习，即使他们不会放弃常规工作。但是，"由于他们为了教学目的而牺牲了一些眼前利益，他们就可以被认为是学生"。1872~1873 年，在 94 名学生中，81 名来自"中产阶级"，6 名来自"下层阶级"，1 名来自"上层阶级"。洛克本人也致力于将艺术家的地位提升到律师和医生的水平。

① RPI（Madras）1883-4, 115; 1880-1, 204; *Madras*（Prospectus），21.

② Burns, "Function of Art Schools," *JRSA*, 2952, 57, 1909: 629.

③ Dhurandhar, *Kalamandirantil*, 2.

1883 年，乔宾斯公开承认学校里几乎没有工匠，但他补充道，绘画已经广为流传，图像艺术也蓬勃发展（图 1-14、图 1-15）。[①]

图 1-14　加尔各答艺术学校学生的绘画作品

衡量艺术学校成功与否的一项标准是他们培养了怎样的毕业生。不出所料，几乎没有装饰艺术家出现，但有许多成功的学院派艺术家。由于英语教育在加尔各答和孟买蓬勃发展，从新机遇中获益最多的是知识分子（在第三任总督府所在的马德拉斯，由于艺术学校的工业偏见，几乎没有培养出艺术家）。尽管他们的英语水平较低，但足以借此充分利用来自西方的新艺术。在浪漫主义文学的熏染下，他们立刻被维多利亚时代故事

① RPI （Bengal） 1862 - 3, 24; 1872 - 73, 704; 1875 - 6, 82; "Promotion of Industrial Arts," （Art Committee, Calcutta, December, 1883） in *Papers on Art Schools*, 9.

图1-15　加尔各答艺术学校学生 K. D. 钱德拉（K. D. Chandra）的
美工作品

性的油画所吸引。①

　　古典审美情趣的渗透对于绅士艺术家存在一个不太引人注意
但又深远的影响，即他们接受裸体是艺术极致完美的体现。早期
艺术教学的缺点之一是把仿古模型强加给工匠。令人清醒的事实
是，《望楼上的阿波罗》（Apollo Belvedere）和《美第奇的维纳斯》
（Venus de Medici）对于普通工匠来说并没有什么意义。在马德拉
斯艺术学校，一幅用于教学的神话题材画作《金雨中的达那厄》
（Danaē Showered with Gold Coins）是学生的最爱。当一位欧洲教师

———————————

　　①　见本书第二章。

追问它受欢迎的原因时，在一阵害羞的笑声后学生给出了答案，这幅画有伤风化。① 在吸收西方艺术思想之前，欧洲人物画对印度学生而言意义不大。任何被植入异国土地的艺术，除非其文化价值被采纳，否则它注定是无结果和无意义的。

不到十年，人物画就吸引了艺术学生的注意力。杜兰达尔第一次看到艺术学校前厅的古老雕像（图 1-16）时异常激动。他说：

> 站在巨大的巴黎石膏雕像《美第奇的维纳斯》《望楼上的阿波罗》《捉蜥蜴的阿波罗》《掷铁饼者》面前，我仿佛在梦中一般……围绕雕像，我转了一圈又一圈，但仍不餍足……即使在街上，我也如同着了魔一样感觉它们不断浮现在眼前。②

杜兰达尔不顾家人的反对，当即决定进入艺术学校。第一代学院派艺术家的背景进一步证实了英语教育在孟买和加尔各答的主导地位（本书第二章）。孟买的帕西人、天主教徒、犹太人和普拉布（Prabhu）③ 艺术家均来自专业阶层。在孟加拉，1910年哈维尔指控巴德拉罗克阶层的学生如洪水般淹没了加尔各答艺术学校。1896 年，哈维尔开始负责学校事务，承诺为工匠提供津贴。只要儿子没有被剥夺学习学院派艺术的权利，巴德拉罗克阶层的父母就不会反对。然而，悬在工匠面前的津贴极有

① *JRSA*, 2985, 58, 1910：289. 奇泽姆对印度学生较为傲慢，他将这一场景描述为朱庇特向维纳斯洒下黄金雨。

② Dhurandhar, *Kalamandirantil*, 1.

③ 印度马哈拉施特拉邦的刹帝利种姓之一。——译者注

图 1-16　尼多斯的阿芙洛蒂忒（*Aphrodite of Knidos*）

说明：马哈德夫·V.杜兰达尔用粉笔绘制的一件学校里的古物，可能是说服他进入学校的古典雕塑之一。

可能被滥用。一名学生为了钱在马德拉斯艺术学校待了几十年。[①] 并非所有早期的沙龙艺术家都接受过艺术学校的训练，只有拉维·瓦尔马和风景画家贾米尼·甘古利（Jamini Gangooly）例外。但他们所处的环境不同于一般的精英艺术家，瓦尔马来自喀拉拉邦的一个王公家族，而甘古利与富有的泰戈尔家族有亲属关系，其艺术教育是在家中由一位英国画家教授。[②]

到1880年代，由于艺术学校的重点不知不觉中发生了变化，属于艺术学生群体的知识分子开始准备接受学院派艺术。在这种文化适应的过程中，人的因素很容易被忽略，特别是艺术教师在启发学生方面的特殊作用。自然主义的成功植入在极大程度上归功于教师，他们用文艺复兴的成就激发了年轻学生的想象力。例如，格里菲斯以达·芬奇的人生启发杜兰达尔。[③] 从杜兰达尔《通往虔诚的台阶》和格里菲斯《寺庙台阶》的比较中，可见老师对学生灵感的启发（图1-17、图1-18）。

鉴于艺术教师对学生的投入，他们的早期感受十分有趣。克罗逗留的时间短暂，因此他参与最少。格里菲斯最初感到非常失望，因为学生的能力与他的期待不符，他们"贫穷、缺乏教育、温顺、执行缓慢"，然而他又不偏不倚地注意到了他们

① *JRSA*, 2985, 58, 1910：275.

② J. P. Ganguly, "Early Reminiscences," *Visva-Bharati Quarterly*, 8, Pts. 1 & 2, May~Oct. 1942：16.

③ Dhurandhar, *Kalamandirantil*, 14. 格里菲斯把画稿递给他，说："仔细看吧，这样你就可以获得灵感，增长见识。"杜兰达尔描述了格里菲斯的善良。即使在退休回到英国后，这些艺术教师还和学生保持联系，会寄送礼物和贺信庆祝他的成功。甚至在担任校长时与杜兰达尔相处并不融洽的塞西尔·伯恩斯也热情地写信给他（信件收入其回忆录）。同样，姆哈特尔也收到过老师的来信，其中包括格里菲斯1903年12月16日的信。

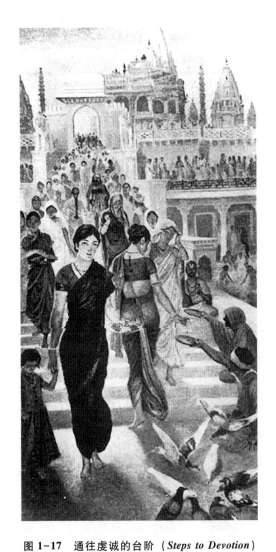

图1-17　通往虔诚的台阶（*Steps to Devotion*）

说明：水彩画，马哈德夫·V. 杜兰达尔绘，民族主义的标志，灵感源自图1-18。

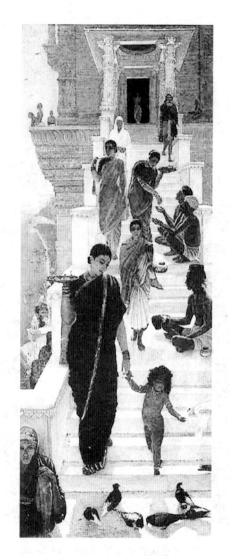

图 1-18　寺庙台阶（*The Temple Steps*）

说明：油画，约翰·格里菲斯绘，此件宏大的作品被送至皇家艺术学院的年度展览。

对颜色、形状、明暗的感知力。① 不久后，他与学生建立起一种
既有感情又含权威的特殊关系。学生的工资低于当时的工资水
平，为了争取更高的工资，格里菲斯与工务局有过争执。在阿
旃陀项目结束时，他代表他的首席绘图员、当时已失业的佩斯
顿吉给政府写信："他圆满地完成了我交办的任务，我怎么夸赞
也不为过。"② 杜兰达尔叙述了格里菲斯对其慈父般的教导。临
别之际，格里菲斯激动得不能自已，他对宾客说："女士们、先
生们、老师们、同学们，此时我竟无语凝噎。"他的继任者埃德
温·格林伍德同样关心学生的事业发展。③

　　洛克不仅尽心尽力，而且思想最为开明，被学生称为圣雄
（Mahatma）。有着理想主义和独立精神的洛克还是学生时，在伦
敦参加了一次示威游行，他很早就与权威有过接触。作为艺术
学校校长，洛克的忠诚赢得了学生的信任。后来，在被当局驱
逐、成为亡命之徒前，他又赢得了巴德拉罗克阶层的赞赏。④ 洛
克早期的一份报告对学生的进步表现出极大的满意，驳斥了欧
洲认为"孟加拉人只能是模仿者"的偏见。甚至在建立不久的
学校里，已经有相当数量"丰富、古朴和自然的佳作"。不受偏
见影响的他很快发现，年轻的孟加拉学生与英国学生一样对写
意画感到厌倦，希望能快速进入水彩画的学习。⑤ 他察觉到英国
学生更有利的处境，一般的孟加拉学生即使不会因为贫穷而辍
学，但也往往不得不面对健康状况不佳和家中物资匮乏的问题。

①　RPI（Bombay）1869-70, 124-125.

②　Griffiths, *Report*, 6.

③　Dhurandhar, *Kalamandirantil*, 19.

④　Sarkar, *Shilpi Saptak*, 18-28.

⑤　RPI（Bengal）1865-6, 536-537.

尽管如此，洛克从未失去信心，他坚信"这所艺术学校几乎不低于英国艺术学校的水平"。①

官方层面的积极引导和教师对学生的个人兴趣有助于巩固艺术学校的学院派传统。衡量成功的最后一项标准是考查学生能够从事怎样的职业，关于赞助的问题将在下一章深入讨论。同时，我将只讨论教师因学生而获得的佣金。

政府通过工务局，特别是建筑装饰工程资助艺术家。然而，此类情况在某种程度上只发生在孟买，这主要归因于装饰艺术家吉卜林和格里菲斯。格里菲斯带领一队学生装饰了高等法院和孟买的重要车站——维多利亚火车站（图1-19）。为建造哥特式的孟买高等法院，四位学生布置了柱头、梁托、滴水嘴和其他建筑细节。四个来自印度不同种族的巨大头像被用于装饰综合医院。马哈拉施特拉邦人的雕塑才干在迅速发展的孟买得以发挥。但正如1867~1868年孟买艺术学校报告批评的那样，工务局并不是总能利用这类机会。② 格里菲斯请他最有前途的学生佩斯顿吉·博曼吉、扎格纳特·阿南特（Jagannath Anant）、N. 库沙拉（N. Kushala）和N. 拉加瓦（N. Raghava）参与他的阿旃陀项目，前后历时12年才完成。在吉卜林负责的孟买公共建筑的装饰中，学生喜欢"发挥印度和中世纪艺术怪诞与幻想的共性"。③ 这些学生还收到了印度卡奇和巴罗达邦的佣金。

在加尔各答，赞助往往是私人的，富有的巴德拉罗克阶层对肖像画的需求巨大。巴奇（Bagchi）与同时代人还为几本书

① RPI（Bengal）1869-70, 387.

② RPI（Bombay）1867-8, 51.

③ RPI（Bombay）1872-3, 53.

图 1-19　维多利亚火车站

说明：由吉卜林和格里菲斯的学生装饰，这是孟买最主要的火车站。

做了高质量的插图：德国解剖学著作、一部关于印度蛇的概览——J. 费雷尔《印度毒蛇》①，还有印度人对现代印度学的第一个重大贡献——拉金德拉拉·密特拉的《奥利萨邦文物》。关于《印度毒蛇》，《星期六评论》（*The Saturday Review*）称："我们从未见过比费雷尔描绘得还要美的（蛇的）形体和色彩。"②科学协会认为："（插图）不能用夸张的形式来表现……我们从未见过比它们更小巧的物体，在细节和艺术效果的结合上表现得如此逼真。"③

让洛克感到高兴的是，平版印刷（图 1-20）和版画的发展已经证明插图书能在孟加拉生产。他的学生受雇于孟加拉亚洲

① J. Fayrer, *Thanatopaedia of India*, 1872.
② RPI（Bengal）1877-2, 48, 转引自 *The Saturday Review*, 21 Sept. 1872.
③ RPI（Bengal）1871-2, 48.

学会（the Asiatic Society of Bengal），制作民族志、考古和印度土著部落相关的插图。洛克坚信，运往欧洲博物馆的陨石模件将在那里得到高度赞赏，因为"其准确性和卓越性迄今为止很少在加尔各答见到"。[①] 19 世纪末，政府部门绘图员、引入初级绘画的高中所需要的教师、专业摄影师等其他职业也对艺术学生开放。[②] 本章以哈维尔 1896 年开始在加尔各答艺术学校实行艺术教育改革为终结。

图 1-20　加尔各答艺术学校学生绘制的民族志插图

①　RPI（Bengal）1865-6, 537-538.

②　Bagal, "History," 4.

第二章　沙龙艺术家与印度公众的崛起

（《罗摩衍那》《摩诃婆罗多》包含了）无穷的……任何国家都拥有的图像表现。要传播它们的瑰丽、宣扬它们的名声，艺术家需要做的是在更纯粹、更宏大的作品中借助欧洲艺术的力量，以画笔为国家服务，因为它们系牢了民族记忆，激发了民族声音。

马德拉斯总督纳皮尔勋爵的致辞（1871）

不断变化的赞助规则

逐渐流行的沙龙艺术

沙龙艺术（salon art），或学院派自然主义，19世纪在欧洲盛行，其中最知名的践行者是法国的"消防员艺术家"和英国的"奥林匹亚人"①。沙龙艺术在印度艺术学校的主导地位是自

① 在学院派艺术推崇的新古典主义画派奠基人雅克-路易·大卫（Jacques-Louis David）的笔下，士兵都戴着类似消防员的头盔，因此一些法国人将学院派艺术戏称为消防员艺术（art pompier）。"奥林匹亚人"（olympian）泛指古典主义画家。——译者注

然主义在印度社会广泛发展的表现。所获得的佣金是加尔各答和孟买的艺术学生成为沙龙艺术家的基础。与应用艺术的前途未卜不同，培养学生从事学院派艺术职业的欧洲教师得到了有影响力的英国官员的支持。这些官员认为，印度细密画无论多么纯熟，都缺乏崇高艺术所具备的道德关怀，而崇高艺术的顶峰是历史绘画。然而即使上帝剥夺了印度的艺术，他仍然为她提供了生产这些艺术的资金，装饰艺术就是证明。因此，如同1871 年马德拉斯总督在一次公开演讲中所言，统治者理应引导印度画家去研究丰富的、正待欧洲艺术力量来发掘的神话传说。①

虽然在 1870 年代之前印度已有油画家，但沙龙艺术家的兴起与艺术赞助的根本性变化同时发生。下面的三个案例将有助于我们了解后来的发展。昆丹拉尔·米斯特里（Kundanlal Mistri）1889 年进入孟买艺术学校（图 2-1）。在获得了写意画金奖后，他前往伦敦斯莱德学院学习人物画。在那里，他荣获班级学习奖。昆丹拉尔得到相对来讲不受英国教育影响的梅瓦尔王国（Mewar）马哈拉那（Maharana）的赏识，后来他回到梅瓦尔，作为宫廷画家度过了一生。② 尽管接触到了艺术的新世界，但昆丹拉尔仍然依赖传统。两位早年在欧洲受训的帕西画家 N. N. 莱特尔（N. N. Writer）和纳夫罗吉（Navroji）也没有获得独立的成绩。拉维·瓦尔马的弟弟与他们相识，他称纳夫

① Venniyoor, *Ravi Varum*, 96. 关于奥林匹亚人，参见 Wood, *Olympian Dreamers*；J. Harding, *Artistes Pompiers*, London, 1979。

② 关于昆丹拉尔，参见 R. V. Vashistha, *Mewād ki Citrānkan Paramparā*, Jaipur, 1984。关于拉古纳特和纳伊杜，参见本书引言；关于甘加达尔·戴伊，参见 K. Sarkar, *Bhārater*, 48。

罗吉为"可怜之人，他虽然在欧洲学过画，却没有任何的生意……他说在这里很难发展"。①

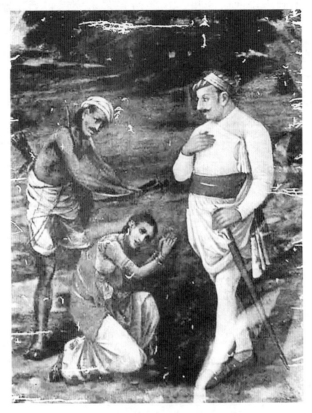

图 2-1 乞求宽恕（*Begging Forgiveness*）

说明：昆丹拉尔·米斯特里绘，油画，1897 年。

① Raja Raja Varma Diary, 1 Feb. 1901; 11 July 1901.

从个人赞助到机构赞助

在不到十年的时间里，这些新兴艺术家就得到了制度支持，且这些支持并不局限于某一特定地区。沙龙艺术的巨大成功伴随着一场社会革命。个别贵族对艺术家的赞助逐渐减少，取而代之的是具有艺术意识的公众的支持。如今的艺术家重度依赖展览，这一变化与西方的发展类似。18世纪，艺术展览、艺术批评和艺术意识的兴起，是因为公众与艺术的关系以及艺术家自身角色的变化。早在1808年，艺术家就通过展览来宣传自己的作品。对他们作品的不同看法引发了讨论。[①]

在印度，艺术协会为沙龙艺术的传播创造了条件。他们继承了18世纪的法国沙龙，通过每年的展览、目录及如狄德罗（Diderot）般的著名批评家的评论来塑造大众审美。1769年，这一倡议被英国皇家艺术学院采纳。英国的卓越表现得到了法国画家雅克-路易·大卫的认可："在我们这个时代，这种向公众展示艺术作品的习惯在英国被称为展览……它于上个世纪由凡·戴克（Van Dyck）提出，公众成群结队地前来欣赏他的作品，他通过这种方式获得了可观的财富。"[②] 印度的艺术团体从

① E. G. Holt, *The Triumph of Art for the Public, 1785-1848*, Princeton, 1983, 1-10. F. 哈斯克尔（F. Haskell）认为，关于艺术展览对审美品味的影响，尽管出现了博物馆，但可接触性不足，展览往往只是帮助维持有教养的审美。"Spreading News," *Rediscoveries in Art*, New York, 1976, 96-100.

② J-L. David, "The Painting of the Sabines," in E. G. Holt, ed., *From the Classicists to the Impressionists*, New York, 1966, 5; H. Honour, *Neoclassicism*, London, 1968, 87-89.

皇家艺术学院得到启发。1769 年，皇家艺术学院建议英王乔治三世"作为一个伟大国家的元首"，应该维护绘画的公共功能。[1]艺术与民族国家之间的联系在此得到了深刻的阐述，作为具有公共精神的人物，艺术家的职责就是绘画。

艺术协会是欧洲制度在印度大规模出现的大进程的一部分。最初由欧洲人建立的协会很快被印度人出于自己的目的而接管。协会由受过英语教育之人以极大的热情和高超的技巧建立起来。1838 年，孟加拉人成立了"一般知识获得协会"（Society for the Acquisition of General Knowledge），这距离它在伦敦的母体实用知识传播协会的成立仅仅 12 年。[2] 利益集团大量涌现，形成并传播公众舆论，对特定问题进行游说，并对政府施加压力。随着印度国民大会党的崛起，这些协会在政治方面的重要性日益得到承认。[3]

艺术协会最初是为了在印度的英国业余艺术家而设，加尔各答画笔会（Brush Club of Calcutta）于 1831 年举办了一场展览。随着印度人的加入，艺术协会成为英国统治的一种手段，吸引了不断壮大的学院派艺术家群体。协会每年举办的展览都有公众参与，新闻界也做了广泛报道。例如，每一季《印度时报》（Times of India）会刊登 5 条孟买艺术协会展览通告。获奖

[1]　J. Barrell, *Political Theory of Painting from Reynolds to Hazlitt*, New Haven, 1986, 2.

[2]　加尔各答一般知识获得协会于 1838 年 3 月 12 日成立，参见 G. Chattopadhyaya, *Awakening in Bengal*, Calcutta, 1965, XV‐XVII。关于维多利亚时代的文化协会，参见 J. Wolff and C. Arstoff, *The Culture of Capital*：*Art, Power and the Nineteenth Century Middle Class*, Manchester, 1987。

[3]　Seal, *Emergence*, 194.

者受到新闻界的追捧。① 传媒是印度舆论的缔造者，促进了具有艺术意识的公众的形成。当大众审美在 18 世纪的英国出现时，它仅限于"富有的艺术消费者"。② 印度公众不一定富有，但他们对艺术有着浓厚的兴趣，且毫无例外地懂英语。

新的赞助方式对印度艺术家而言喜忧参半。展览的销售额难以预料，而艺术家又失去了贵族赞助的经济保障，但所获得的宣传是一种补偿，这在传统艺术交易中是无法想象的。关于最早观展的印度人的可靠数据很少，只有西姆拉的一些材料。西姆拉是英国军官、大众及其家眷造访的总督避暑地。在第一次世界大战前，西姆拉的年平均参观人数约为两千人。像西姆拉这样的小胜地就吸引了如此多的游客，可以想象加尔各答、孟买和马德拉斯的人数之多。③

艺术协会的年度展览

许多有才干的英国夫妻都是组织艺术协会展览的业余爱好者。展览在一年中的不同时间举行，以便同一件作品可以参与全国各地的不同展览。巡回展览有其常客，报纸报道将展览带来的兴奋传达给人们。在西姆拉、浦那、孟买、马德拉斯、加

① 关于早期获奖名单，参见 B. Sadwelkar, *Story of a Hundred Years: The Bombay Art Society, 1888-1988*, Bombay, 1989。关于一些孟买展览的时间，见 *Times of India*, 11 Feb. 1892; 21 Feb. 1896, 24 March 1898。关于第一次艺术展览，参见 K. 萨卡尔（K. Sarkar）的个人谈话及其文章。K. Sarkar, "Kalkātār Pratham Chitra Pradarshani," *Desh*, Yr. 49, No. 36, 10 July 1982: 85-92.

② Barrell, *Political Theory*, 64. 关于报纸和印度公众舆论的发展，参见 U. Das Gupta, *Rise of an Indian Public: Impact of Official Policy, 1870-80*, Calcutta, 1977。

③ E. J. Buck, *Simla Past and Present*, Bombay, 1925, 138; M. Bence-Jones, *Palaces of the Raj*, London, 1973, 134.

尔各答等主要城市举办的展览有意避开炎热的夏季。加尔各答
是在圣诞节期间，孟买和马德拉斯是在 2 月前后。西姆拉①的展
览于 9 月举行，"雨停后的西姆拉令人愉悦"。根据英印协会的
观点，西姆拉的展览最具声望。尽管作为主要赞助人的总督被
期望出席以增加展览的排场，但后来这一职责被移交给了下级
官员。埃尔金和寇松取消了开幕致辞的环节。② 虽然如此，西姆
拉仍然是英国业余爱好者的最爱。理查德·坦普尔说："当时的
西姆拉有一大批业余的水彩天才。谁能忘记沃尔特·费恩
（Walter Fane）上校……贝格里（Baigree）少校……（和）斯特
拉恩（Strahan）上尉的作品？"从 1865 年开始，每年展出作品
五六百件。坦普尔的朋友迈克尔·布杜尔夫（Michael
Buddulph）是西姆拉的精神领袖。③

　　《印度喧闹》（The Indian Charivari）等出版物已经捕捉到
了当代评论的特色。正如它对 1872 年西姆拉展览的报道所述，
风景画是以军官为代表的英国人最喜爱的消遣。这本漫画杂志
向读者论述布朗上校《参加当地婚礼的妇人》（Women Going to
a Native Marriage）中光影处理得很好，驳斥另一位指责他没有
表现充分的批评家。费恩上校的作品《威尼斯渔船》（Venetian
Fishing Boats）"令人回忆起亚得里亚海"，但其《香港的舢板》
（Junks in the Hong Kong Harbour）被批评过于呆板，而贝格里
少校《庞奇穆里路一瞥》（Peep on the Punchmuree Road）"确实

① 关于西姆拉，参见 Bence-Jones, *Palaces*, 145; Buck, *Simla*, 135-138。
② 埃尔金指维克多·布鲁斯（Victor Bruce），第九代埃尔金伯爵，1894～1899
　年任印度总督。乔治·寇松（George Curzon），1899～1905 年任印度总
　督。——译者注
③ R. Temple, *The Story of My Life*, Ⅰ, London, 1896, 94; Buck, *Simla*, 135-
　137. 关于贝格里的去世，参见 Temple, *Story*, Ⅱ, 11。

非常棒"。坦普尔认为贝格里是"印度有史以来最出色的业余艺术家之一"。但《印度喧闹》将桂冠授予《本季最佳导演》（*The Best Head of the Season*）及其作者托马斯·兰西尔（Thomas Landseer），称之为"本季最佳作品"。①

即便没有超越，西姆拉展览也可以与社会事件相匹敌。展览中的拙劣模仿十分常见，如年轻的记者鲁德亚德·吉卜林所述：

> 考特尼·佩里格林·伊尔伯特（Courtenay Peregrine Ilbert）认为，"没有一处像家"，尽管它明显抄袭了埃德温·兰西尔（Edwin Landseer）爵士，但令人担心的是总督并不知道。同样宏大的主题是"50年的欧洲胜于一甲子的中国"。这幅超惠斯勒风格油画展现了在雾中隐约可见的轮船船尾。②

对展品的揶揄，尤其是如考特尼·伊尔伯特这般的高官的评价，是比赛中被普遍认可的一部分。西姆拉最高奖由总督颁发，且奖品丰厚，故而来自英国等地的画家都热衷于参加此项比赛。来访的艺术家如 R. D. 麦肯齐（R. D. Mackenzie）也不反对参加。1903 年，他在印度为杜尔巴（Durbar）③作画。1909~1914 年是协会的黄金时代，当时展览的数量从 655 次

① *The Indian Charivari*, 15 Nov. 1872, 15.
② Buck, *Simla*, 136. 可以把吉卜林的话理解为在印英裔对于《伊尔伯特法案》的不满。P. Spear, *A History of India*, Ⅱ, London, 1975, 169-170. 另见本书第五章。
③ 杜尔巴，源自波斯语，指印度王公举办的聚会。——译者注

增加至 1073 次，参与者的热情与公众的热情不相上下。①

　　起初的展览由业余爱好者主导，但很快就发现，不说展览的生存，即便是基本标准的维护都要依赖专业人士。尽管印度人从未被禁止参展，但大多数人已经负担不起参加他在家乡举办展览所需的费用。只有拉维·瓦尔马、曼彻肖·皮塔瓦拉和贾米尼·甘古利是例外，他们三位在西姆拉频获嘉奖。据当时一位观察者称："（1920 年代）之前，除了贾米尼·甘古利和其他一两个人，印度少有优秀的参展者，但在特别奖的刺激下，近来印度参展者越来越多，其中一些展示了高超的技艺，还有一些是同类中的佼佼者。"②

　　即便在最为英化的西姆拉，艺术协会作为"提升"印度审美的"非官方"渠道，对英国殖民统治仍有作用。这些协会获得了总督的认可，高级官员也积极参与其中。坦普尔以业余水彩画家的身份为《印度喧闹》作画，他热衷于描摹印度风景。1868 年，坦普尔向西姆拉画展提交了他的第一幅水彩画。利顿勋爵也曾将提香的复制品送到西姆拉的一场展览。③ 由欧洲人主导的西姆拉艺术协会为艺术服务，在政府的鼓励下，该市 1879 年举办了一场与之竞争的应用艺术展览。④ 1885 年，达弗林

①　Buck, *Simla*, 137ff. .

②　Buck, Simla, 138. 关于专业艺术家，特别是孟买艺术协会，参见 *Times of India*, 11 Feb. 92, 21 Feb. 96 and 24 Mar. 98。

③　Buck, *Simla*, 136; Temple, *Story*, Ⅰ, 195. 其父激发了坦普尔对于水彩画的兴趣（后来他开始学习油画），参见 Temple, *Story*, Ⅰ, 8。*The Indian Charivari*, 8 Jan. 75；12. 这两处是关于他在印度的素描活动。所有艺术协会的展览都有一个本土艺术展区。

④　*Catalogue of the Third Native Fine and Industrial Art Exhibition at "Ravenswood"*, Simla, 1881. 诱人的是，第三次目录是迄今为止这些展览留下来的唯一证据。

（Dufferin）在西姆拉展览的开幕致辞中没有错过重申官方态度的机会：“如果对艺术的真正热情与热爱在我们富有的印度同胞中广泛传播，那么一种可敬的、赚钱的、实用的职业将向成百上千有抱负的年轻人敞开大门……”①

殖民统治执着于改变印度人的审美，这偶尔也会引起在印英国人的不满。当时的一本小册子表达了一些人对1884年展览的失望。其作者是一位匿名的女艺术家，她抱怨展览数量的减少和水平的降低，认为总督含糊其词的开幕词难辞其咎。她抨击缺乏针对当地英国人的官方政策，要求获得更多的支持。②

殖民统治对印度沙龙艺术家的赞助由“他们的特殊阶层”来展现。殖民者鼓励印度人参加展览，但会把他们边缘化，将其作品归为一种“特定方式的本土作品”。即使同为沙龙艺术家，拉维·瓦尔马和其他早期印度艺术家的获奖也将欧洲人和印度人区分开来。不管绘画风格如何，印度人都被视为有着深厚的文化底蕴，就像英国的女艺术家“被视为……有别于主流文化活动”。③ 这是种族隔离在印度官僚机构中的一种映现，“契约性的”（covenanted）职位几乎只留给欧洲人，而印度人一直处于较低的阶层。但为了实现在印度植入自然主义的目标，印度艺术家不能被无限期地排除在主流之外。因此，事实上成功

① Buck, *Simla*, 136.

② F. M. [pseud.], *The Indo European Art Amateur: An enquiry into the encouragement of the fine arts in India, given rise to by the reputed failure of the Simla fine arts exhibition of 1884, Calcutta*, 1885. 把批评家称为一种雄性物种暗示了她的性别。

③ Parker and Pollock, *Old Mistresses*, 44. 关于民族主义时期文化差异的论断，见本书第六章。

的沙龙艺术家很快超越了"本土艺术家"（native artist）的范畴。尽管如此，差异的概念还是定义了殖民艺术政策。[1]

在马德拉斯和孟买城市中心的展览

在马德拉斯、孟买和加尔各答，英国人的排他性难以为继，因为这些城市的印度精英人数已经超过了欧洲人。印度历史最长的艺术协会是由英国人在 1860 年代创立的马德拉斯美术协会（Fine Arts Society of Madras）。它的许多成员是热情的业余女画家。由于马德拉斯艺术学校以手工艺品为主，故少有当地学生参加展览。拉维·瓦尔马是最早加入的印度人之一。在 1873 年的马德拉斯，他名声大噪。这个南部的协会于 20 世纪初解散。在今天，我们只知道埃德加·瑟斯顿（Edgar Thurston）在关键时期曾担任该协会的荣誉秘书长，其他情况知之甚少。1901～1902 年，作为马德拉斯博物馆馆长，瑟斯顿依据西方标准开创了自然主义画派收藏的先河。[2] 在协会举办的展览中，印度最好的画作被挑选出来。拉贾·瓦尔马和拉维·瓦尔马被劝说捐赠作品，而皮塔瓦拉和贾米尼·甘古利的作品则被博物馆收购。[3]

在西海岸，第一个艺术协会 1873 年前后在浦那成立。因为浦那是军队驻地，所以展览由当地军官主导。人们对孟买艺术协会

[1] 据斯皮尔《历史》，在殖民官僚体系中，契约性职位和较低职位之间的区别在 18 世纪没有那么明显。康沃利斯（Cornwallis）是第一个提出此观点的总督，他说："每个印度本土人都是堕落的。"Spear, *History*, 97. "本土"一词开始带有文化上的劣势之意。

[2] Memorandum to Education Dept. by E. Thurston, dated 7 July 1903, Reports No. 27B, p. 4. 埃德加·瑟斯顿是马德拉斯博物馆第一任馆长。*JRSA*, 2942, 57, 1909.

[3] Administrative Report of the Government Museum, Madras, 1901－2, quoted in *Centenary Volume and Guide*.

（Bombay Art Society）的了解较多，它是唯一仍然活跃的协会。它成立于 1888 年，旨在鼓励业余爱好者和"教导"公众，早期展览在艺术学校举办，虽然后来协会搬到了市政厅，但它在推广学院派艺术方面与学校的密切联系并未断绝。历任总督雷伊（Reay）、劳埃德（Lloyd）和布雷伯恩（Brabourne）不仅是孟买协会的积极赞助者，更是艺术的积极赞助者。[1]

孟买艺术展览是重大的社会事件。协会在展览前开会决定如何装帧、悬挂和拍摄目录上的作品。第一次展览 1889 年 2 月 19 日在海军陆战队演奏的英国国歌中开幕。盛会由孟买总督主持，代表英国对印度统治的康诺特（Connaught）公爵夫妇是重要嘉宾，约有 200 人出席了开幕式。墙上展示了约 500 幅画作，其中有许多业余爱好者的作品。总督的大奖颁发给了在西姆拉最受喜爱的两位画家的作品，斯特拉恩上校的风景画《马苏里比丘的棚屋》（*Native Huts at Bichu，Masoori*[2]）与 H. W. 尤利斯夫人（Mrs. H. W. Ulith）的人物画《苏拉提男孩》（*A Surati Boy*）。关于印度人的获奖情况，据《印度时报》，有"5 位当地绅士"获奖。艺术学校学生佩斯顿吉·博曼吉的一幅肖像画被评为最佳作品。总督雷伊称赞了他和拉维·瓦尔马这两位沙龙艺术的新星。[3] 几天后，在乐队增添的喜庆气氛下举行了一场豪华的会

① 浦那的情况基于纳利尼·巴格瓦（Nalini Bhagwat）关于孟买艺术家的论文，参见 Nalini Bhagwat, Development of Contemporary Art in Western India, PhD dissertation, University of Barod, 1983, 46 ff.。关于孟买艺术协会，参见 *The Bombay Art Society Memorandum of Aims and Objects with Rules and Regulations*; *Bombay Art Society Diamond Jubilee Souvenir, 1888-1948*。关于孟买艺术协会的创立，参见 *The Gazetteer of the Bombay City and Island*, Ⅲ, Bombay, 1970, 220。

② 应为马苏里（Mussoorie），印度著名避暑胜地，位于喜马拉雅山脚下。——译者注

③ *Times of India*, 19 Feb. 1889.

谈（维多利亚时代自我提高的典型社交场合）。《印度时报》25 日评论了这些作品，并称赞会谈活动远比"在另一地的传统意义上的好展览"有趣。[1] 这是对位于最高等级的西姆拉的调侃。

考虑到印度人的敏感，协会安排了印度女性在与男子分隔的特定区域参观展览。如 1892 年展览，虽然有女性艺术家参加，但经验丰富的英国女性主导了展览。来自西化的帕西团体的普特丽巴伊·瓦迪亚（Putlibai Wadia）和 K. K. 卡马（K. K. Kama）是印度少有的例外。[2]

《印度时报》连续几天对展览的详细评述表明了艺术批评的发展。这些展览往往是英国艺术家展示私人收藏的借口。即使是声名显赫之人，也遭到了评论家的口诛笔伐。1898 年，著名画家赫克默（Herkomer）所绘的哈里斯勋爵（Lord Harris）肖像因未能捕捉到他特有的表情而被退回。[3] 拉维·瓦尔马也收到了一些对其作品的坦率评论（图 2-2）。1894 年，一位评论家指出，瓦尔马的作品题材不仅和上年一样广泛，而且他的能力远超过"当时他的平庸之作"。尽管布料"难以处理"，但这些肖像令人赏心悦目，头部和手部的画法也非常出色。他画的达摩衍蒂[4]，"她那双可怜的眼睛因哭泣而失去了光芒，她忧郁的可爱姿态（被）描绘得淋漓尽致"（图 2-3）。[5]

[1] *Times of India*, 21 Feb. 1889; 25 Feb. 1889. 关于会谈，参见 B. Denvir, *The Early Nineteenth Century*, London, 1984, 64。

[2] *Times of India*, 11 Feb. 1892（关于数量相当庞大的英国女性和印度深闺制度）; 12 Feb. 1894; 14 Feb. 1896（尤利斯夫人）。

[3] *Times of India*, 24 March 1898.

[4] 达摩衍蒂（Damayanti），《摩诃婆罗多》中《那罗传》的女主人公。——译者注

[5] *Times of India*, 12 Feb. 1894.

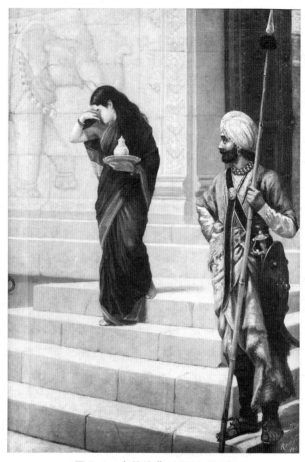

图 2-2　赛林迪莉（*Sairindhrī*）

说明：拉维·瓦尔马绘，油画，1891 年孟买艺术协会展览。

1896 年，瓦尔马的获奖作品《勇敢的库苏马瓦蒂》（*Brave Kusumavati*）被媒体形容为"忧郁的古代女子"。虽然他的另一作品《哈里什钱德拉和塔拉马蒂》（*Harishchandra and Tārāmati*）赢得了其他奖项，但报纸拒绝让步于舆论。《阿波罗港的月出》

图 2-3　忧郁的达摩衍蒂（*Damayanti in Distress*）

说明：拉维·瓦尔马绘，油画，1894 年孟买艺术协会展览。

（*Moonrise at the Apollo Bundar*）"色彩明艳，令人钦佩，但相比船上的人，月亮的大小与实际比例不符"。瓦尔马《渴望自由》

（*Pining For Freedom*）描绘了他的弟弟，评论家质疑此幅作品：
"为什么把脸画得如此白？他们是印度本土人，肤色却白于欧洲
人。"瓦尔马的另一幅油画被戏谑地评价为"颜色迷人，但黑色
的头发破坏了意境"。这篇评论的结尾落落大方地称赞："欣喜
于这位艺术家取得的进步。危险的两个边缘之一——色彩，变
得不再生硬，此幅画和它旁边的那幅画都非常成功。"①

　　与西姆拉一样，孟买的成功依赖于专业艺术家，他们中的
许多人提交作品以期出售盈利。意大利雕塑家奥古斯托·费利
奇（Augusto Felici）1892~1895年住在巴罗达宫。虽然他在
1896年离开，但其作品被保留了下来。孟买艺术学校的第一位
教师詹姆斯·佩顿定期提交作品，但有时未能收获好评。官办
艺术学校的其他教师亦经常投稿。格里菲斯被送至皇家艺术学
院的杰作《寺庙台阶》1892年曾在此展览。两年后，加尔各答
艺术学校校长乔宾斯发表了他在假期造访干城章嘉峰和威尼斯
的感想。1898年，哈维尔的风景画以其专业性和外光（plein-air）
效果而受到称赞。他可能是第一位在印度展现后印象派作品之
人。哈维尔是一位出身艺术世家的才俊，但他的其他职位阻碍
了他在绘画领域的发展。

　　孟买艺术协会的年度展览通常是为艺术学校的当地艺术家举
办。知名的外来者是临时居住在孟买的拉维·瓦尔马、拉贾·瓦
尔马和贾米尼·甘古利（图2-4）。至1898年，与西姆拉相似的
命运席卷了整个协会。尽管作品的"价格较为合理"，但《印度
时报》对作品标准的下降和销路不佳表示遗憾。②

① *Times of India*, 18 Feb. 1896.

② *Times of India*, 9 Feb. 1892, 12 Feb. 1894, 18 Feb. 1896, 21 Feb. 1896, 24
Mar. 1898, 23 Mar. 1904.

图 2-4　海景（*Seascape*）

说明：贾米尼·甘古利绘，油画，1910 年孟买艺术协会金奖。

在殖民首都举办的展览

令人惊讶的是，19 世纪的加尔各答从未如孟买那般繁荣。这和总督先前对西姆拉的承诺有关。虽然直到 1889 年加尔各答艺术协会（Calcutta Art Society）才成立，但早在 1855 年，促进工业艺术协会就组织了一次宣传学校的展览。从 1870 年代开始，加尔各答开始时断时续地举办冬季艺术展。第一次于 1871年 12 月举行，展览作品包括洛克的学生、大理石宫的德贝德拉·马利克（Debendra Mallik）的《一群骏马》（图 2-5）。[①] 总

①　Bagal, *Centenary*, 2. 关于马利克，参见 Sarkar, *Bhārater*, 81。

图 2-5　一群骏马（*A Spirited Group of Horses*）

说明：德贝德拉·马利克绘，油画，1871 年加尔各答艺术展。

督诺斯布鲁克勋爵在 1873 年 3 月安排了一次展览，其目的是庆祝官办艺术学校的成就。正是在此次展览上，坦普尔宣布加尔各答走在艺术的前列。同年冬季，该市还举办了一场公共艺术展。《印度喧闹》用一幅占了整页的漫画《正在崛起的天才》（*Rising Genius*，图 2-6）来庆祝。艺术学校的学生为自己的作品找到了现成的买家，但他们被禁止作为专业人士参加比赛。[①]

　　我选择以 1874 年这一成功的年份为例来考察加尔各答的这类事件。诺斯布鲁克和坦普尔是这次展览的幕后推手，后者不出所料地向展览提交了自己的作品。当地地主站出来用奖金和

① Bagal, *Centenary*, 9; *The Indian Charivari*, 3 Oct. 1873, 295.

图 2-6　《印度喧闹》插图（1873）

购买鼓励印度人才。居住在加尔各答的英国人和孟加拉人的
欧洲藏品也受到重视。卡洛·多尔奇（Carlo Dolci）、圭多·
雷尼（Guido Reni）、提香、柯勒乔（Correggio）、泰尔博赫
（Terborch）、梅茨（Metzu）、格勒兹（Greuze）、华托
（Watteau）、米莱斯（Millais）、G. F. 沃茨等大师作品的复制
品被骄傲地进行展示。在印度的英国艺术家，如丹尼尔斯

（Daniells）、乔治·钱纳利、查尔斯·多伊利、爱德华·利尔
（Edward Lear）、科尔斯沃西·格兰特（Colesworthy Grant）等
人的作品也没有被忽视。具有特殊历史意义的吉尔伯特·斯
图尔特（Gilbert Stuart）绘制的乔治·华盛顿肖像被费城人赠
送给孟加拉船运大亨兰杜拉尔·戴伊（Rarndulal Dey）。吉尔
伯特·斯图尔特是本杰明·韦斯特（Benjamin West）的学生，
他在费城的工作室专门负责制作美国国父的肖像。乔治·钱
纳利绘制的戴伊肖像也出现在了展览上。[①]

　　此次展览不乏士兵和艺术教师的参与。在传统的印度艺术家
中，巴罗达的汉萨吉·拉古纳特（图 2-7）和特拉凡哥尔的拉马
斯瓦米·纳伊杜等宫廷画家占据主导地位。纳伊杜斩获了本土艺
术家最佳作品奖。在佩斯顿吉·博曼吉的带领下，孟买艺术学校
的学生取得了优异成绩。在开幕式上，坦普尔明确了帝国的使命：
"孟加拉本地新生代的青年从进入学校开始，通过艺术作品的展
览，学习把所有外在事物描绘得雅致而美丽。这是一件好事，如
此理性得到培养，同时他们的想象力得以增强，品位也得以提
升。"[②] 漫画杂志《印度喧闹》大方地回应了这一观点。

　　《印度喧闹》祝贺一些当地人在今年加尔各答的艺术展
上表现出相当的绘画天赋。让他们继续繁荣下去，努力成

① *Fine Arts Exhibition Seventh Year*（catalogue）. 第七届艺术展于 1874 年 12 月在
　加尔各答印度博物馆新楼举行。Bagal, *Centenary*, 9. 对于 1874 年的展览，
　我更喜欢使用展览日期，而不是萨卡尔和巴加尔（Bagal）使用的连续编
　号。我查阅的当年展览目录自称是第 7 年，但如果 1871 年是第 1 年，那
　1874 年便不是第 7 年！没有进一步的证据解决这种混乱。关于斯图尔特，
　参见 Gowing, *A History of Art*, Ⅱ, 656。

② *The Indian Charivari*, 8 Jan. 1875, 10; Sarkar, *Bhārater*, 97.

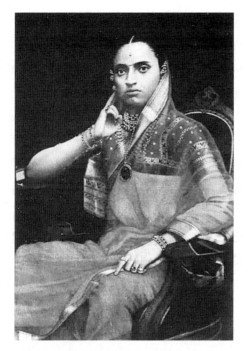

图 2-7　亚穆纳·巴伊王妃（*Maharani Jamna Bai*）

说明：汉萨吉·拉古纳特 1878 年绘，油画。

为真正的艺术家，而不是像现在的许多人那样仅仅是模仿者……罗马非一天建成……但一些画作中的艺术之火已经足够燃起人们对未来印度艺术家阶层的希望……①

1879 年的展览目录得到再版，足见其受欢迎程度。冉冉升起的新星佩斯顿吉以其作品《托钵僧头像》（*Head of a Gosain*）荣膺总督授予的金质奖章。他是第一位在沙龙展览中获得最高综合

① *The Indian Charivari*, 8 Jan. 75, 6.

奖项的印度人，从而超越了"本土艺术家"的标签。当地人才没有理由感到沮丧，14 位接受艺术学校训练的艺术家提交了 66幅生活画作和 122 幅平面作品，赢得了 9 个本土艺术家奖项中的7 个。3 位有所成就的早期艺术家安纳达·巴奇（Annada Bagchi）、巴马帕达·班多帕达亚（Bamapada Bandopadhaya）和纳巴库马尔·比斯瓦思（Nabakumar Biswas）在获奖者之列，后两人因肖像画和静物画获奖。还有准艺术学校画家甘加达尔·戴伊。该展览最引人注目之处在于有 25 位女性艺术家参与，她们大多数是孟加拉人并且已婚。①

随着展览的成功举办，加尔各答艺术协会于 1889 年成立。该协会与孟买艺术协会举办联合展览，并交换学生作品。加尔各答艺术学校校长乔宾斯感激协会提供的奖项："协会对当地艺术发展的推动作用和对学校培养出更优秀人才的激励作用不可小觑。"② 艺术协会是当时的主流。1892～1893 年，孟加拉艺术家成立了印度美术促进会、国家美术馆和作为艺术论坛的印度艺术协会（Bhāratiya Shilpa Samiti），从而将艺术置于民族主义的议程中。③

高级官员以个人名义鼓励沙龙艺术，而官方赞助仅支持工艺美术。因此，1883～1884 年在首都举办的加尔各答国际展览会鼓励艺术品的发展，这是再合适不过的了。尽管主办方不遗余力地采购西方逼真的传统雕塑，但这次展览优先展示艺术学

① Sarkar, *Bharater*, 40, 48, 145; Bagal, *Centenary*, 10-11. 关于巴马帕达，参见 *Prabāsi*, 7 Mar. 1314 (1908), 169。Sarkar, "Precursors of Art Exhibitions," *The Sunday Statesman*, 22 Dec. 1968.

② Bagal, *Centenary*, 17-20.

③ Sarkar, *Bhārater*, 48; A. Bagchi, *Annadā Jibani*, Calcutta, 1897, 65.

校的作品。新的艺术教学主张东西方精华的结合，加尔各答艺术学校自豪地展出"高级"装饰作品，仿照希腊、罗马古物而作的陶土花瓶上面装饰着印度教风格的浮雕。①

如同在其他领域那样，展览亦明显地受到艺术的逐渐侵入。尽管主办方的主旨是工艺美术，但艺术政策本身未能将艺术与应用艺术分开，绘画和雕塑也没有被排除在展览之外，而且事实上它们还得到了积极的鼓励。正如官方所言，即使雕塑"在印度未能达到较高水平，但也有迹象表明它存在发展的能力"。②

艺术方面被认为是西方教学的胜利。加尔各答艺术工作室（Calcutta Art Studio）的油画、水彩画和素描以及孟买艺术学校学生复制的阿旃陀壁画获得了大量的金奖和银奖。该工作室是由艺术学校毕业生创立的商业机构。加尔各答的学生绘制静物写生，同时临摹官方美术馆中的欧洲油画。教育板块展现了孟买艺术教育的进步，主要有一系列不同教学阶段的绘画课程、高级静物画以及学生模仿的格里菲斯的建筑设计。包括肖像画家西奥多·詹森在内的印度和欧洲专业艺术家也出席了活动（图2-8）。最终，加尔各答艺术工作室的平版印刷画和浦那奇特拉沙拉出版社（Chitrashala Press）的仿油画式石版画因完美结合了西方技术和流行艺术而赢得了赞誉。③

学院派艺术的审美情趣在艺术协会中迅速传播。以1876年加尔各答的一座公共美术馆在巴德拉罗克阶层的欢呼中开

① *Official Report*, *Calcutta International Exhibition* (*1883–84*), Ⅰ, Calcutta, 1885, 104 ff. .

② *Official Report*, Ⅰ, 116.

③ *Official Report*, Ⅰ, 438; Ⅱ, 501, 530（关于孟买艺术学校）。关于浦那奇特拉沙拉出版社和加尔各答艺术工作室，见本书第三章。

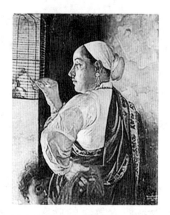

图 2-8　喂鹦鹉的女士（*Lady Feeding a Parrot*）

说明：佩斯顿吉·博曼吉绘，油画，1883 年加尔各答展览展出。

幕为标志，学院派艺术审美的传播达到了高潮。尽管官方的感觉是展览有助于渗透英国文化中的自然主义，但展出的作品差强人意，因此需要长久地展示西方杰作以激励印度的年轻人。

> 并不是说他们要学习对欧洲艺术的拙劣模仿，而是说他们可以学习模仿方法，并将其应用于展现自己国家的风景、建筑古迹、民族和服饰。[①]

这座公共美术馆的创立源于两位最活跃的艺术管理人士，一位是大收藏家托马斯·巴林（Thomas Baring）的外甥诺斯布鲁克勋爵，另一位是时任孟加拉总督理查德·坦普尔。诺斯布鲁克率先捐赠了两幅萨索费拉托（Sassoferrato）的圣母像和

① Bagal, *Centenary*, 12.

一些早期大师画作的复制品。其余展品由官员休假时在英国购买。美术馆里有一些年轻艺术家的原作和许多老艺术家作品的复制品。①

坦普尔的话可以让我们了解这座美术馆背后的官方动机。

在加尔各答这样的地方，从任何角度来看，建立一座美术馆都具有意义。成为日常教学手段、变为当地学生课堂的美术馆更加吸引人们的兴趣，（它）可以赋予协会更多的活力，这些协会旨在培养审美品味、提升技能和启发正在学习艺术并将之作为谋生手段的当地青年的思想，故此美术馆可以起到重要的教育作用。②

居于殖民艺术中心的绅士艺术家

艺术特征及其影响

坦普尔言及的学生均懂英语。对于美术馆有深刻影响的早期艺术家是安纳达·巴奇，他打开了一个令人兴奋的新世界。颇具影响力的记者罗摩南达·查特吉（Ramananda Chatterjee）证实了新生代的崛起："上层社会正逐渐失去对体力劳动的抵

① 关于巴林、诺斯布鲁克的家庭，参见 P. Ziegler, *The Sixth Great Power：Barings 1762-1921*, London, 1988。关于杰出的画作和艺术品收藏家托马斯·巴林及其在斯特拉顿的家，参见 B. Mallet, *Thomas George Earl of Northbrook*, London, 1908, 141。

② *Catalogue ... of Tagore*, iii.

触。像拉维·瓦尔马和姆哈特尔等上流社会之人开始追求美术，这标志着印度艺术界的春天即将到来。"① 希望从事艺术事业的人被吸引至孟买和加尔各答，这两个地方的就业机会不断增多，但由于上文提及的原因，机会要少于马德拉斯。

早期沙龙艺术家的短暂生涯使我们得以深入了解那个时代，它们是"布克哈特式"的片段，而不是按时间顺序排列的肖像。它们具备三种功能：提供了有关学院派艺术在印度的"爆发"式发展，推翻了早期绘画学校的概况；考察其他从业者的专业成就；勾勒鼓励这些艺术家作为浪漫的个人主义者的自我形象之环境。支持这些观点的人有两类，一是学院派作品的购买者；二是间接之人，比如有艺术意识的大众，他们通过参观和提出批评来支持艺术展览。沙龙艺术家的职业生涯始于艺术民族主义兴起前的几十年（参见本书第七章），一些长寿的学院派艺术家一直活到殖民末期甚至更晚。他们处于乐观的西化时期，当时的自然主义被公认为是优秀艺术的先决条件。他们徜徉在浪漫主义之中，享受着浪漫主义在其一生中不断给予的活力。

绅士艺术家的抱负与早期宫廷艺术家截然不同。他们深受西方个人主义的熏陶，高度重视脑力劳动。在 18 世纪，普桑（Poussin）坚持认为崇高的艺术不应有任何工艺的痕迹，印度学院派艺术家的导师雷诺兹也表达过同样的观点。② 对于绅士艺术家而言，艺术行为本质上是在不断反思中发展自我意识。这种艺术个人主义的理想化反向导致了印度基于手工技艺的大众艺术的贬值。艺术家不仅仅是工匠，他本人及其赞助者都将他视

① R. Chatterjee, *The Kāyastha Samāchār*, Allahabad, Oct. – Nov. 1899, in *Mhatre Testimonial*, 22–23; Bagchi, *Annadā Jibani*, 49.

② Barrell, *Political Theory*, 79; Poussin's view, 41.

为知识分子。艺术学校的教师注意到，装饰画家在印度并不受尊重，他们"比普通技工好不了多少"。①

　　西方的浪漫主义首先导致了对艺术技艺观念的贬低。在此背景下，也许没有哪个词比"天赋"（genius）被滥用得更厉害。在现代意义上，它可能首次出现在菲尔丁（Fielding）的《汤姆·琼斯》（*Tom Jones*，1749）中："仅凭天赋的奇妙力量，无须学习的帮助……"② 浪漫主义者把天赋置于才干之上，他们称颂创造性，赞赏自学成才的艺术家。这些文艺思想在印度的沃土上萌芽，塑造出富有魅力、在印度人意识中牢牢扎根的艺术家形象。西化的艺术家在欧洲文学和杰出艺术家的传记中找到了艺术个人主义的实证。③他们中的许多人坚信自己怀有悲剧性天才的理想，是一位杰出的创造者，准备反抗庸俗社会，安贫乐道并且坚持不懈地追求自我表达。如此带来的极端后果是一些沙龙艺术家变成了孤独的人物，他们受命运感的驱使，在孤独的沟壑中耕耘并深深沉浸其中。值得注意的是，当民族主义席卷全国之际，正是这种个人主义让这些艺术家（除少数例外）高枕无忧，他们只是沦为了不合时宜之人。沙龙艺术家不愿也不会组织对抗新兴事物的力量，因为他们的外表和气质均与政治无关。一些人三心二意地试图用东方主义的新文化标准来重新定义自己的作品，但

① RPI（Bengal）1885-6，77.

② R. Graves, "Genius," *Playboy*, December 1969：126. 关于癫狂与灵感之间的联系及艺术天赋 vs 工艺、社会变迁的反映，参见 P. Murray, ed., *Genius：The History of an Idea*, Oxford, 1989, especially introduction, 9-31 and N. Kessel, 196-212。

③ 艺术进步作为一种解决问题的活动与艺术作品中思想之作用的冲突和瓦萨里（Vasari）一样古老。E. H. Gombrich, *Norm and Form*, London, 1966, 1-10, 81-98.

他们成功的机会微乎其微。①

　　如此深刻的艺术观念变化迫切需要与之相对应的新的艺术流派和新的审美标准。人们钟爱艺术并不是因为技法，而是因为它所表达的思想。伴随着艺术观念的凸显，掌握表现手法被视为艺术个性高度发展的标志。还有什么优于学习逼真程度最高的肖像画呢？肖像画显然最受赞助人的喜爱。在艺术学校里，肖像画很快超越了其他科目。加尔各答的一位艺术教师打趣道："如果我们的 163 位学生被问及愿意修习的科目，大多数人会回答肖像画。"根据 1888 年的一份政府报告，加尔各答的肖像画家出售真人大小的肖像画的价格为 100~300 卢比。相比之下，风俗画仅售 25 卢比。②

　　当加尔各答的上流社会坐拥肖像油画时，普通的巴德拉罗克阶层愿意被新式机器拍摄。因此，对于失败的艺术家来说，只要能买得起相机，人像摄影便成为最后的谋生手段。一则广告可见当时人像摄影的流行："以防失望，请以书信方式预约。将等候在顾客认为合适的场所，请注明地址。"③ 如果艺术专业的毕业生连相机都买不起，他可以花费几个小时的时间为商业影楼的照片调色。这种印度"流行"艺术已经模糊了绘画与摄影的界限。④

①　关于民族主义艺术，见本书第二部分。

②　RPI（Bengal）1885-6，77. 给艺术学校培训的肖像画家费用略高（100~500 卢比），参见 *Journal of Indian Art*，Ⅰ，69。E. 潘诺夫斯基（E. Panofsky）关于柏拉图式理念的概念，参见 E. Panofsky, *Idea：Ein Beitrag zur Begriffsgeschichte der Alteren Kunsttheorie*, Berlin, 1960。

③　S. Ghosh, *Chhabi Tolā*, Calcutta, 1988, 306. 此则广告表明甘加达尔·戴伊还从事摄影和修复工作。

④　J. M. Gutman, *Through Indian Eyes*, New York, 1982, ch. 5.

对于风景画的需求有限，宏大的历史画作亦是如此，除非是最富有的人，普通人无法承担昂贵的费用。雕塑家最不受欢迎，因艺术教师勤勉的开拓，他们在孟买的境遇稍好于加尔各答。20世纪，公共需求接踵而至，获奖雕塑家 B. V. 泰利姆（B. V. Talim）负责雕造东方大厦外早期国大党领袖达达拜·瑙罗吉（Dadabhai Naoroji）① 的全身塑像和高等法院花园里英国法官劳伦斯·詹金斯（Lawrence Jenkins）的全身塑像；G. K. 姆哈特尔塑造了政治领袖马哈德夫·戈文德·拉纳德（Mahadev Govind Ranade）和戈帕尔·奎师那·郭克雷（Gopal Krishna Gokhale）。其他孟买雕塑家为当地政要塑像，如帕特里克·凯利（Patrick Kelly）、阿扎西奥·加布里埃尔·维加斯（Azacio Gabriel Viegas），以及民族人物巴尔甘加达尔·提拉克（Balgangadhar Tilak）、费罗兹沙·梅塔（Pherozeshah Mehta）、维塔巴伊·帕特尔（Vithalbhai Patel）等。

孟买早期沙龙艺术家的短暂生涯

两位早期肖像画家

帕西人佩斯顿吉·博曼吉是孟买艺术学校最早的肖像画家之一。佩斯顿吉希望成为一名雕塑家，但因为吉卜林已经离开而未能实现，他在阿旃陀的工作吸引了格里菲斯的注意。1877年，艺术教师把佩斯顿吉介绍给来访的画家瓦伦丁·普林赛普。

① 1892年，达达拜·瑙罗吉当选下院议员，成为第一个进入英国议会的印度人。——译者注

据普林赛普说，佩斯顿吉的学徒期十分短暂，他在记述考察瓜廖尔时写道："我从孟买带来了一个帕西男孩，他的性格很好，但毫无用处。星期四，我告诉他整理我的新作，千万不要碰那些旧作。"但困惑的年轻人完全误解了他的指示。普林赛普继续写道：

> 想象一下，当发现我聪明的帕西人留下了新作，只携带了覆满灰尘的旧作时，我有多震惊和晕眩！我承认我发了脾气…并大声地咒骂了他。如果当时王公不在场，我想我可能会踢到他脾脏破裂。经过 10 个小时的黑暗和几天的行程，我才有这唯一的机会来描绘伟大的印度，却全无准备！我特别气愤，以至于即使基于旧作也无法工作。①

这不是无谓的夸大，因为普林赛普魁梧且高大。然而，与普林赛普短暂的交往使佩斯顿吉转向肖像画。在格里菲斯没能引起公共教育部门对他的兴趣后，1894 年他成了艺术学校的第一批印度教师之一。后来，佩斯顿吉担任了一段时间的副校长，这是 20 世纪之前唯一担任过此职务的印度人。当他成为肖像画家时，格里菲斯经常派学生跟随他学习油画。②

佩斯顿吉·博曼吉比其他人更清楚地认识到，展览可以造就或摧毁一位艺术家。在格里菲斯的鼓励下，佩斯顿吉定期在全国各地举办展览。1879 年，他成为第一个在加尔各答获颁最高奖项的印度人。在 1883～1884 年加尔各答国际博览会上他再次获得成功，其作品《做缝纫的帕西女士》（*Parsi Lady Sewing*）

① Prinsep, *Imperial India*, 64-66; H. D. Darukhanawala, *Parsi Lustre on Indian Soil*, Ⅰ, Bombay, 1939, 188-189.

② Darukhanawala, *Parsi Lustre*, Ⅰ, 189.

卖出了 500 卢比的好价钱。1889 年，在孟买艺术协会的首届展览上，他的作品《帕西猎虎人》(*Parsi Tiger Slayer*) 被"一位当地艺术家评为最佳展览品"。《印度时报》称他的半身像"逼真而不规则"，其作品中朴素的现实主义让人联想到荷兰的现实主义者。① 在 1892、1896、1898 年，佩斯顿吉·博曼吉赢得了赞誉。他的知名作品、绘于 1887 年的《帕西女孩》(*Parsi Girl*，彩图 4) 首次在协会展出。在帕西群体的支持下，佩斯顿吉·博曼吉发展出了一种可获利的做法（如图 2-9）。于是当《印度时报》策划制作一本帝国杰出人物画册时，便找来了这位著名的肖像画家。②

图 2-9　帕西火祭（*The Parsi Fire Ceremony*）

说明：佩斯顿吉·博曼吉绘，油画。

① *Calcutta International Exhibition*，Ⅱ，530；Sarkar，*Bhārater*，145；*Times of India*，19 Feb. 1889，25 Feb. 1889.

② *Times of India*，4 Feb. 1892，18 Feb. 1896，24 March 1898；Darukhanawala，*Parsi Lustre*，Ⅰ，189.《帕西女孩》的展出时间尚不明确。

曼彻肖·皮塔瓦拉是第二位早期肖像画家。来自苏拉特某村庄的他出身卑微，是个例外。1888~1896年，皮塔瓦拉作为格里菲斯的学生在艺术学校学习。1894年，他在孟买艺术协会获得了自己的第一个奖项，而且他是唯一连续三次获奖的艺术家，包括1908年的金奖。其作品《帕西女孩》（图2-10）在西姆拉大获好评（1902）。1905年，他应邀制作了庆祝印度女性发展的画册（图2-11），该作品计划由印度妇女在英国王室访问期间赠送给玛丽女王。①

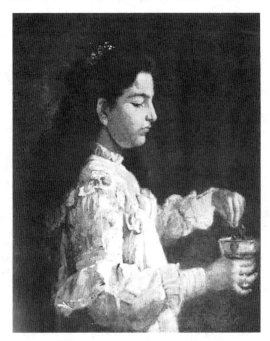

图2-10　帕西女孩（*Parsi Girl*）

说明：曼彻肖·皮塔瓦拉绘，油画。

① Darukhanawala, *Parsi Lustre*, I, 190-192; *Prabāsi*, Vol. 2, No. 5, 1309-1310; 288. （玛丽女王，原文为Queen Mary，疑为当时的威尔士王妃Mary of Teck。——译者注）

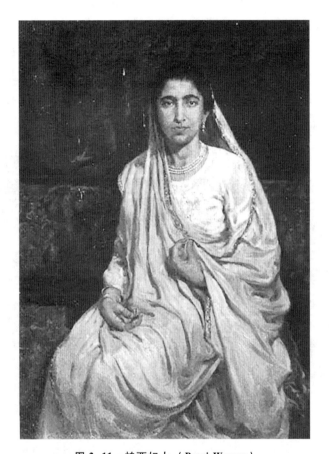

图 2-11　帕西妇人（*Parsi Woman*）

说明：曼彻肖·皮塔瓦拉绘，油画。

对于一位殖民时期的艺术家，没有什么能与伦敦的展览相提并论。皮塔瓦拉的个人画展于 1911 年 10 月 11 日在伦敦多尔画廊开幕。在考察了意大利后他来到伦敦，实现了亲眼看见欧洲杰作的梦想。他展示了在伦敦短暂停留期间创作的 25 幅作品，包括海德公园里曲折蜿蜒的水池一景（图 2-12）。他的展览恰逢英国王室即将访

问印度，印度引起了英国公众的关注。《图形》（*The Graphic*）杂志指出，这是印度艺术家的第一次展览。《旗帜晚报》（*The Evening Standard*）"仅因为这一原因"就对它表示欢迎，但它补充说皮塔瓦拉的作品"有其自身的优点"。他擅于观察人物，展现了人物"自然"的姿态，对人物内心的表达相当巧妙。[①]

图 2-12　曲折蜿蜒的水池（*The Serpentine*）

说明：曼彻肖·皮塔瓦拉绘，3 小时完成的油画速写，1911 年展于伦敦多尔画廊。

《环球报》（*The Globe*）认为皮塔瓦拉的考察促使他完成了绘画训练，比如他"还展示了弗斯（Furse）的《高地的黛安娜》（*Diana of the Uplands*）、米莱斯（Millais）的《西北航道》（*Northwest Passage*）等几幅国家美术馆画作的复制品……"皮塔

① *The Evening Standard*, 19 Oct. 1911; *The Graphic*, 28 Oct. 1911, 634.

瓦拉也曾在海德公园绘制加冕典礼的速写，但"他最好的作品是在家中完成，描绘对象是印度本国人，特别是晚期作品，如胡须灰白、身着色泽鲜艳的长袍、佩戴头巾的儒雅老者 K. R. 卡玛（K. R. Cama）……描绘女性方面，他不太成功，尤其是他选用了较宽大的服装和配饰"。[①] 第二位当选议员的印度人、帕西人曼彻吉·博瓦纳格里（Mancherji Bhowanagree）为皮塔瓦拉举办了一场招待会。伯德伍德透露，除了最杰出的那些画家，相比任何一位英国肖像画家，他更喜欢皮塔瓦拉。英国水彩画家协会主席谦和地表示，论捕捉肖像的敏锐度，在英国几乎无人能与印度人匹敌。[②]

阿巴拉尔·拉希曼孤独的沟壑（furrow）

阿巴拉尔·拉希曼（Abalal Rahiman）悲苦的一生与前两位艺术家的功成名就形成鲜明对比，这是一段未能利用艺术协会等新兴文化机构的警示故事。阿巴拉尔不幸地被忽视，即使在孟买也很少露面。他依靠赏识他的戈尔哈布尔（Kolhapur）王公的资助，但资助十分有限。在这种孤立状态下，他的艺术逐渐衰弱。

阿巴拉尔的父亲是戈尔哈布尔邦的一名文书，他从父亲那里看到《古兰经》中的彩图。他还积累了当地金银匠人的经验，这在后来的生活中帮助他获得了微薄的收入。年幼时，阿巴拉尔被送到英军驻地与印度翻译一起学习波斯语。在等候时，他用画画来打发时间，这引起了驻节公使（Resident）妻子的注

① *The Globe*, 26 Oct. 1911.

② Darukhanawala, *Parsi Lustre*, Ⅰ, 191. 英国水彩画家协会主席是 J. 林顿（J. Linton）。

意。1880年，她说服王公给予阿巴拉尔一笔去孟买艺术学校学习的奖学金。[①]

阿巴拉尔早期的才能从其在校期间的画作就可明显看出，尤其是粉笔画（图2-13）。学校报告中提到他超凡的天赋，期待他能追随佩斯顿吉的脚步。与之同时代的杜兰达尔写道："他在学校是一名出色的学生，但不利的环境使他被湮没。否则，他会成为一位备受瞩目的顶尖艺术家。"[②] 1887年，母亲的突然离世使阿巴拉尔离开了大都市孟买，他带回戈尔哈布尔的仅仅是跟随格里菲斯短暂学习的绘画经验。然而，在城市的短暂停留令他发生了改变，他以西化的、"定制式"的"花花公子"形象归来，留着胡子、戴着金框眼镜，成为令人好奇的对象，也成为戈尔哈布尔第一位接受艺术学校培训的艺术家。[③]

今天，阿巴拉尔因他描绘的戈尔哈布尔乡间的微缩景观而被人铭记。在艺术学校时他表现出肖像画方面的悟性，何时转向自然尚不得而知（图2-14）。缺少肖像画的生意，加上他接受过不赞同人物画的《古兰经》教育，可能使他转向了风景画。而直接原因在于他与继母之间的紧张关系，阿巴拉尔被迫离开家庭，在只有一位隐士陪伴的戈尔哈布尔郊区居住。与世隔绝引发了他对大自然微小细节的好奇心，他孜孜不倦地探索，从而奠定了微缩风景画的基础。他自愿从世俗社会退隐，这被戈尔哈布尔的人们视为浪漫主义艺术家的标志，而这种退隐在今天已成为一个既定主题。由于缺乏稳定的收入，他的退隐形象

① B. Sadwelkar, "Chitrakūr Abalal Rahimān," 11-12. 教授阿巴拉尔波斯语的教师是 D. B. 帕拉斯尼斯（D. B. Parasnis）。

② Dhurandhar, *Kalamandirantil*, 19; RPI (Bombay) 1885-6, 32-33; 1887-8, 35.

③ Sadwelkar, "Abalal," 14.

图 2-13　女士肖像

说明：阿巴拉尔·拉希曼铅笔速写，孟买艺术学校。

更加强化。他买不起画纸，更不用说颜料，只能使用廉价颜料和附近出版社废弃的纸张。好心的王公为他在戈尔哈布尔技术学校谋得了一个教职，还定期送去粮食。然而，阿巴拉尔专注创作，无法定期教学，唯一常规的工作是作为宫廷艺术家记录狩猎和正式的官方场合，创作神话图像，设计彩色玻璃、金属和象牙制品。后来因为赞助人的去世，他陷入赤贫。[①]

　　1920 年代，也是他人生最后的 10 年，阿巴拉尔创作了成熟的水彩风景画作品（尽管他当时在孟买艺术协会展出了一幅肖像画）。由于买不起大幅画纸，他转向了小尺寸作品（小至 5 英

① Sadwelkar, "Abalal," 14-15. 这段时期的信息源自阿巴拉尔的忠实伙伴 D. M. 辛德（D. M. Shinde）。

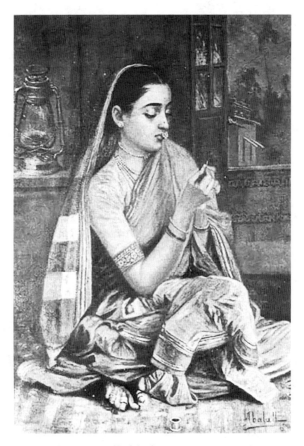

图 2-14 马拉地妇人（*A Marathi Lady*）

说明：阿巴拉尔·拉希曼绘，水粉画。这件作品可能是在孟买艺术协会展出的晚期作品，展现了他的肖像画技艺。

寸×7英寸）。在此，对于《古兰经》的了解对他很有启发。据说，由于精神抑郁，加之经济困难，阿巴拉尔毁掉了自己的大部分作品。其幸存的作品表现出对细节的关注与专注，最重要的是它们展现了他对所热爱环境的充分了解。

阿巴拉尔最知名的戈尔哈布尔风景画作品是对一天中不同时段桑迪亚马斯（Sandhyāmath）的湖泊的细致观察（图 2-15），画作展现了水面光影的变化（图 2-16）。阿巴拉尔的"印象派"作品去掉了干扰性的细节而集中在光线和质感上。他还创造了以图书插图为素材的复合型风景画，见于弗朗西斯·杨哈斯本（Francis Younghusband）[①] 关于克什米尔的书。伴随着对自然新兴的、浪漫的亲和力，阿巴拉尔的风景画在印度成为一个日益壮大的流派。拉贾·瓦尔马是印度最早的风景画家，但也不乏其他知名者，阿巴拉尔自己非常崇拜贾米尼·甘古利。[②]

图 2-15　桑迪亚马斯（*Sandhyāmath*）

说明：阿巴拉尔·拉希曼绘，水彩画。

[①]　弗朗西斯·杨哈斯本（1863~1942），英国军官、探险家，出生于印度，1887 年经中国新疆抵达克什米尔进行探险，1906~1909 年任英国驻克什米尔公使。——译者注

[②]　Sadwelkar, "Abalal," 17.

图 2-16　桑迪亚马斯的照片

阿巴拉尔始终是单身汉，对物质享受无动于衷。对他的评价存在争议，崇拜者认为他为追求理想而坚忍地过着无怨无悔的生活，批判者认为他是一个放荡的酒鬼。[1] 艺术家自传式的片段加上一小群崇拜者的证据帮助我们走近了他的生平。这份简单的文档向我们展现了阿巴拉尔不为人知的苦楚，如未得的报酬、未付的账单和买不起的绘画材料；上午和下午的部分时间用来作画，虽然实际的作品在家中完成，但餐后时间是在户外风景中度过（彩图 5）；经常是几幅画同时开工。[2] 阿巴拉尔还从事摄影工作以增加收入，其间会与包括王公的客人、欧洲画家奥利万特（Olivant）小姐在内的人讨论艺术问题。奥利万特向阿巴拉尔展示了混合颜色的方法，他觉得十分有趣，但因为

[1]　Sadwelkar, "Abalal," 17.

[2]　Sadwelkar, "Abalal," 21. 关于文章的发现与编译，又见 Sadwelkar, "Diari til pane," *Monj*（Special Diwali Issue）1967, 64 ff. ; Diary, 16-17。关于另一位朋友戈帕德（Ghorpade），参见 Sadwelkar, "Abalal," 18, 19。

贫穷而不能付诸实践。

阿巴拉尔临死之前有一种顺从的精神，他知道自己没有实现诺言。这位穆斯林画家的先驱，其重要性不在于他仅存的作品，而在于他浪漫的个性和对艺术超然的投入。①

马哈德夫·维斯瓦纳特·杜兰达尔的世俗成就

与阿巴拉尔不同，同时代的年轻人马哈德夫·维斯瓦纳特·杜兰达尔（Mahadev Viswanath Dhurandhar）作为艺术家和教师享有相当高的社会地位，他的个人抱负契合了殖民教育政策。杜兰达尔属于以艺术和文学偏好而闻名的普拉布。与马哈拉施特拉邦的其他种姓不同，热切的普拉布和婆罗门青年纷纷涌向新城市（孟买），从而在专业技能方面取得领先。② 杜兰达尔与欧洲艺术的接触充满了浪漫色彩。1890 年，被艺术学校的古董深深吸引的小男孩决心成为一名艺术家，他得到了自己父亲的支持。满怀抱负的杜兰达尔给格里菲斯留下了深刻的印象，因为他习惯在一般学生从事日常活动的课余时间练习素描。校长格林伍德也鼓励他。③

其父的突然去世打断了杜兰达尔在学校的训练，迫使他考虑谋生问题。但格林伍德不想失去一个大有前途的学生，他在当地一所女子学校为杜兰达尔安排了绘画辅导工作。杜兰达尔回忆说，他特别惧怕面对全班咯咯笑个不停的女学生。1896 年，

① Diary, 70.

② G. Johnson, *Provincial Politics and Indian Nationalism*, Cambridge, 1973, 113; Seal, *Emergence*, 194. 与北印度的迦耶斯特一样，普拉布是第一批组织成立协会的社群之一，这也得到了杜兰达尔的证实。

③ Dhurandhar, *Forty Years*, 13, 24.

艺术学校的一位印度教师休假，他被任命为绘画课的负责人。政府的政策是在维持欧洲控制的同时，让最能干的印度人填补下层的职位。有能力的杜兰达尔很快成为校长，这是本土艺术教师的最高职位。尽管他经常表现出比欧洲同事更丰富的经验和能力，但他大部分的职业生涯在艺术学校度过。他最终成了学校负责人，从而实现了格林伍德的期待，但那时已是英属印度统治的最后时段。与来自欧洲的校长相比，杜兰达尔为学校提供了延续的脉络，他的职业生涯与学校的命运密不可分。其《在艺术圣殿的四十一年》（*Forty One Years in the Temple of Art*）忠实地记录了学校在关键一年中的进步和社会地位。[①]

　　杜兰达尔还绘制插图以增加收入（图2-17）。1897年，他为格里菲斯在《印度艺术杂志》（*Journal of Indian Art*）上的文章作图。[②] 马哈拉施特拉邦对那些加入了不断扩大的廉价印刷品市场的人来说尤为重要。1890年代恰逢明信片在西方暴增的时期，杜兰达尔开始为当地的一家制造商设计明信片，成为第一个如此做的印度人。主要由英国人寄送回家的民族志式明信片已经替代了早期的民族志绘画。杜兰达尔的民族志插图被送到当时印刷技术最先进的德国印制。其《保姆》（*Ayah*，图2-18）被广泛盗印。[③] 杜兰达尔还为书籍绘制插图，特别是 C. A. 金凯德（C. A. Kincaid）的《德干童话》（*Deccan Nursery Tales*，

① Dhurandhar, *Forty Years*, 20 ff. , 22.

② Griffiths, "The Glass and Copper Wares of the Bombay Presidency," *Journal of Indian Art*, Vol. 7, Nos. 54–60, 1897: 16.

③ 杜兰达尔是该公司最高产的供应者之一，专门提供印刷图片、明信片、海报和石印油画。他设计的约60张明信片在德国印制。尼迈·查特吉（Nimai Chatterjee）拥有完整的收藏，表明杜兰达尔是第一个设计明信片的印度人。

图 2-17　伍德沃德止痛水（Woodward's Gripe Water）1932 年月份牌
说明：马哈德夫·杜兰达尔绘。

1914，图 2-19）和奥托·罗斯菲尔德（Otto Rothfeld）的《印度妇人》（*Women of India*，1950，图 2-20）。他为古吉拉特语杂志《阿拉姆》（*Ārām*）和《幽灵》（*Bhoot*）绘制漫画，还为戈

The Ayah

图 2-18　保姆

说明：马哈德夫·杜兰达尔设计的明信片。

尔哈布尔创作了纪念马拉地历史的系列水彩画。杜兰达尔的创作可以轻松地从微型画转换为大型民族志绘画（图 2-21），从海报和装饰图案转换为新德里秘书处呈现国家正式场合的大型壁画。①

　　作为一名绘画学生，杜兰达尔 1892 年在孟买艺术协会首次亮相。格林伍德亲自为给他留下深刻印象的杜兰达尔递交了作品。这幅画赢得了 50 卢比的奖金。这是杜兰达尔在协会获得的第一个奖项，自此他开始在孟买声名鹊起。杜兰达尔回忆起获奖的那天，他与其他 8 名艺术学校学生身着正装来到秘书处，然后被分配了美术馆的座位。展览由总督主持开幕，有诸多达官显贵出席。三年后，杜兰达尔获得了更大的荣誉，基于印度

　　① 杜兰达尔的马拉地系列水彩画存于戈尔哈布尔博物馆。O. Rothfeld, *Women of India*, London, 1924. C. A. 金凯德在书中对杜兰达尔的插图表示感谢，称它"是我所见的最美的作品"。C. A. Kincaid, *Deccan Nursery Tales*. 杜兰达尔为新德里绘制的壁画将在我接下来的研究中讨论。

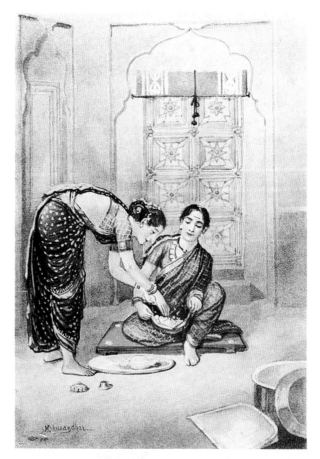

图 2-19　给她装满小麦蛋糕和椰蓉（*And Fill Her Lap with Wheat Cakes and Bits of Coconut*）

说明：马哈德夫·杜兰达尔绘。

资料来源：Kincaid, *Deccan Nursery Tales*。

教仪式的油画作品《你变成吉祥天女了吗？》（*Have You Come Laksmi?*，图 2-22）使他成为第一个荣膺孟买艺术协会金奖的印度人。杜兰达尔经常在全国各地的展览中获奖，包括马德拉斯

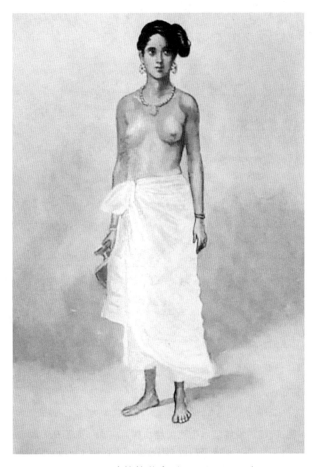

图 2-20　喀拉拉美人（*Kerala Beauty*）

说明：马哈德夫·杜兰达尔绘。

资料来源：Rothfeld, *Women of India*。

图 2-21　一位印度教徒的婚礼（*A Hindu Marriage Ceremony*）

说明：马哈德夫·杜兰达尔 1908 年绘，一幅人物众多的水彩画。

美术展览和一些工业展览。①

　　对《美第奇的维纳斯》和《捉蜥蜴的阿波罗》的着迷使年轻的杜兰达尔对艺术产生了兴趣，人物画是他个人的毕生爱好。即便身为一名教师，在模特不易寻找的情况下，杜兰达尔仍坚持创作裸体人像。同殖民时期的许多艺术家一样，他主要依靠印刷品和照片，以及定期寄来的西方艺术家常用的英文人物画书籍和巴黎裸体人像摄影图片。1920 年代，格拉德斯通·所罗门引入了在学校定期为裸体模特作画的做法（彩图 6）。纵然至

① *Diamond Jubilee*；Dhurandhar, *Kalamandirantil*, 27. 被认为是印度缩影的这件作品被刊登在 1903 年 3 月 2 日《流亡者》和 W. E. 格拉德斯通·所罗门（W. E. Gladstone Solomon）的《印度艺术的魅力》（*The Charm of Indian Art*, Bombay, 1921）。杜兰达尔所获奖项有马德拉斯美术奖（1904、1909）、孟买工业与农业展览奖（1904）、戈尔哈布尔工业和农业展览大会奖（1905）、潘达尔普尔美术和工业展览奖（1907）、贾尔冈艺术和工业展览奖（1919）、印度工业和农业展览奖（瓦拉纳西）。

图 2-22　你成为吉祥天女了吗？

说明：马哈德夫·杜兰达尔绘，油画，1895 年孟买艺术协会金奖。

那时，杜兰达尔也没有停止使用照片作为人像作品的来源。这种对人体形态的持续观察使他有信心在壁画中创作大型人物。还流传着一个在 1930 年代访问巴黎期间，他沉迷于描绘裸体模特的故事。①

① 杜兰达尔之女安比迦·杜兰达尔（Ambika Dhurandhar）收藏了许多作品，她是一名艺术家，也有许多裸体素描。杜兰达尔的收藏包括 F. R. 耶伯里的《人体形态》（F. R. Yerbury, *The Human Form*, 1924）、《真人模特》（*The Living Model*）、《沙龙里的裸体》（*Le Nu au Salon*）。*L'Études académiques*, *recueil des documents humains illustré d'après nature*, Ⅵ（550 studies, Librairie d'Art technique, Paris）。

"东方的伦勃朗"、塞缪尔·拉哈明、A. H. 马勒

有"东方的伦勃朗"之称的安东尼奥·泽维尔·特林达德（Antonio Xavier Trindade）出生在果阿的一个天主教家庭。其父去世后，他移居到孟买谋生。毕业后，他在印度著名摄影师拉贾·迪恩·达亚尔（Raja Deen Dayal）1896年在孟买开办的工作室帮忙给照片上色。随着对定时照片需求的增加，摄影工作室将目光转向了艺术学校毕业生。特林达德没有在工作室待太久，因为他在艺术学校极具前途。毫无疑问，殖民当局为基督徒和混血儿提供的奖励政策对他有利。①

在他进入学校后不久，雷伊工作坊的主管职位出现空缺，特林达德替代杜兰达尔被委以主管一职。这位马哈拉施特拉邦人的命运一度黯然，可能是因为新校长塞西尔·布姆斯（Cecil Bums）对他持怀疑态度。特林达德擅长肖像画，参见著名的《印度女孩》（*Hindu Girl*，彩图7），这项技能贴补了教学之外的收入。晚年，他转向感情丰富的室内设计、风景画和裸体人像（图2-23、图2-24）。他善于描绘以妻子和女儿为主角的私密的家庭场景，如获奖作品《弗洛拉》（*Flora*，图2-25）。身为天主教徒，特林达德在对待基督教题材方面是印度艺术家中独一无二的（图2-26），其中最动人的作品是绘于坏疽的双腿被截肢之后、死亡前夜的《试观此人》（*Eate Homo*）。②

阿奇博尔德·赫尔曼·马勒（Archibald Herman Muller）的

① 参见他的儿媳卡门·特林达德（Carmen Trindade）的私人信件。关于绘画摄影，参见 Gutman, *Indian Eyes*, 103 ff.。

② Dhurandhar, *Kalamandjrantil*, 35. 特林达德的房子目前是其儿媳卡门在居住，内有大量他的画作。

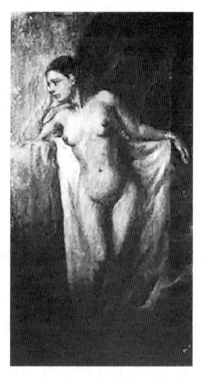

图 2-23　裸体

说明：安东尼奥·特林达德绘，油画，与杜兰达尔使用了同一名模特（彩图 5）。

父亲是科钦的德裔新教徒，他与一位印度的天主教徒结婚。在马德拉斯艺术学校的入学考试中，马勒凭借一幅记忆画令人赞叹不已。在当时，艺术教师高度重视记忆画的训练。毕业后，马勒在哥哥位于马德拉斯的摄影工作室短暂地做过助理工作。随后，他在印度各地碰运气，最终于 1910 年抵达被西方主义派公认为是避风港的孟买。翌年，他以《馈赠婆罗门男孩的王妃》（*Princess Giving Gift to A Brahmin Boy*，图 2-27）赢得孟买艺术协会最高绘画奖，此幅作品的灵感来自拉维·瓦尔马类似慈善

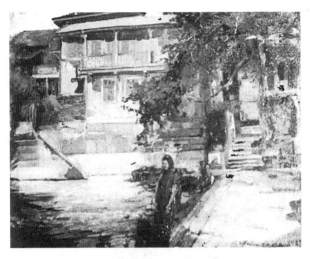

图 2-24　风景

说明：安东尼奥·特林达德绘，油画。

图 2-25　弗洛拉

说明：安东尼奥·特林达德绘，油画，孟买艺术协会 1920 年金奖，画中人物是他的妻子。

图 2-26　小男孩

说明：安东尼奥·特林达德绘，油画。

主题的名作（图 2-28）。但这并没有给马勒带来稳定的收入。与另一位艺术家联合开办绘画班失败，马勒只能在自己的小公寓里给学生教授私人绘画课。第一次世界大战爆发时，由于有德国血统，他面临被拘押或者加入志愿预备役部队的选择。他选择了后者，并以其娴熟的素描技艺而广受欢迎。①

　　早在 20 世纪初，马勒对民族主义的回应是从《罗摩衍那》和《摩诃婆罗多》中寻找灵感。他的历史叙事基于表现自然主义技巧的裸体人像。然而这一时期反自然主义的影响特别强烈，以至于他不得不创作两个版本的《罗摩衍那》水彩画，一个是自然主义版，另一个是"平直的、线性的"东方主义风格。他

①　S. B. Sirgaonkar, *Artist A. H. Muller and His Art*, Bombay, 1975, 39-41.

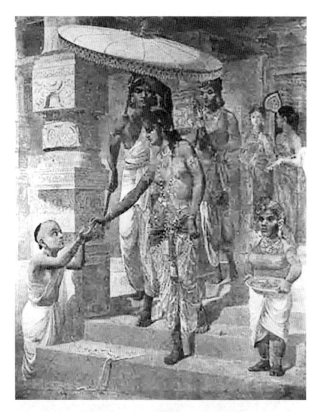

图 2-27　馈赠婆罗门男孩的王妃

说明：阿奇博尔德·马勒绘，油画，灵感源自拉维·瓦尔马的名作（图 2-28）。

最重要的历史画有《流入帕塔拉的恒河》（*Gangā's Descent into Pātāla*，彩图 8）；《在豆扇陀宫的沙恭达罗》（*Sakuntalā at Duśyanta's Court*）；《悉达多王子的预言》（*The Prediction of Prince Siddhārta*）；《俱卢的奎师那和阿周那》（*Krsna and Arjuna at Kuruksetra*）；《黑公主的衣服被扯落》（*Draupadī's Vastraharan*）；《邬卢皮、阿周那和邬莎之梦》（*Ulupī and Arjuna*

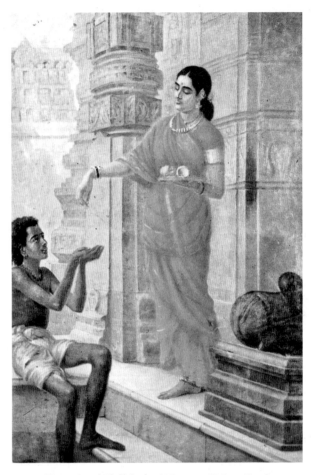

图 2-28　布施的妇人（*Woman Giving Alms*）

说明：拉维·瓦尔马绘，油画。

and Usā's Dream）。他还涉及马哈拉施特拉邦的民族主义主题——被莫卧儿皇帝奥朗则布囚禁在阿格拉红堡的印度英雄希瓦吉（Shivaji，图 2-29）。马勒绘画的力量在于对人体结构的准确把握以及对多个人物和谐而优雅的布局。鉴于他在重视手工

图 2-29　在阿格拉的希瓦吉 (*Shivaji on Agra*)

说明：阿奇博尔德·马勒绘，油画。

艺的马德拉斯艺术学校所接受的训练，很难解释为何他对人物，特别是素描人物有着精准的把握。必须补充的是，与他那些敏感细腻的素描作品不同，他的油画作品接近于卡巴内尔①式的"糖化"(sugary) 处理（图 2-30）。②

　　马勒是另一位对艺术完整性有着强烈信仰的个人主义者。一次，顾客带回一幅画作要求马勒按照其意愿修改，困顿的艺术家宁愿退还费用也不接受顾客的要求。另一次，孟买总督夫人在艺术协会展览上表达了对他一幅作品的兴趣，但马勒因这幅画已答应给一位朋友而不允她购买，他也没有复制一份以讨好她。还有一次，因对赞助人的迟钝感到沮丧，他在赞助人面

① 亚历山大·卡巴内尔 (Alexandre Cabanel)，法国学院派画家，代表作《维纳斯的诞生》。——译者注

② Sirgaonkar, *Muller*, 43.

图 2-30　《乌莎斯》（*Ushā*）

说明：阿奇博尔德·马勒绘，油画。

前撕碎了画作。①

　　1922 年，贫穷终于驱使马勒受雇于比卡内尔（Bikaner）王公，他的任务是记录统治者的狩猎活动。毫无疑问，贵族并不欣赏马勒的才华，但他的职责又相当繁重。马勒很快放弃，因为他需要更多时间去创作大型人物画。回到孟买后，他与年轻的外甥女匆匆结婚，生活的经济困难也日益严重。1928 年，他再次获得了孟买艺术协会的奖项，但讽刺的是，他连带家人去参观展览的钱都没有。面对养家糊口的压力，马勒别无选择，他回到拉贾斯坦邦，成为焦特普尔的公职艺术家。他 1947 年还活着，见证了印度的独立。②

① Sirgaonkar, *Muller*, 43-44.

② Sirgaonkar, *Muller*, 44-50. 马勒的比卡内尔画作收入 *Ganga Golden Jubilee Volume*, Bikaner, 1985。

塞缪尔·拉哈明（Samuel Rahamin）出生于浦那的犹太人族群。在孟买艺术学校学习了一段时间后，他前往伦敦跟随当时领袖级的学院派艺术家所罗门·J. 所罗门（Solomon J. Solomon）和约翰·辛格·萨金特（John Singer Sargent）学习。塞缪尔·拉哈明是皇家艺术学院的第二位印度学生，在他之前是帕西人鲁斯塔姆·西奥迪亚（Rustam Siodia，图 2-31）。1906 年，拉哈明参加了皇家艺术学院的展览。返回印度后，拉哈明成为巴罗达的宫廷画家和艺术顾问（图 2-32）。1908~1918 年，他完成了 5 幅盖克瓦德家族的肖像油画。① 1914 年，他在伦敦的古比尔画廊（Goupil Galleries）举办了第一次个人画展。1925 年，他又在阿瑟·图思画廊（Arthur Tooth's）举办了画展。直到 1930 年代末，他仍在积极推广自己的作品，并于 1935 年在阿灵顿画廊（Arlington Galleries）举办了展览。这位犹太艺术家是作品入藏泰特美术馆（Tate Gallery）的唯一印度人。拉哈明的崇高形象令杜兰达尔挖苦地说道："没有必要讨论他的作品。他既是艺术家又是作家，且自认为是天才。"②作为孟买艺术界不可缺少且丰富多彩的部分，拉哈明转变为民族主义的"东方主义"艺术将在后文论述（本书第八章）。

① M. Chamot, et al., *Tate Gallery Catalogues*, *The Modern British Paintings*, *Drawings and Sculpture*, I（Artists A–L），London，1964，199–200. 拉哈明出身于已在马哈拉施特拉邦定居了几个世纪的犹太人族群，他们说马拉地语，妇女身穿纱丽。这一族群认为他们在现代落后于帕西人和印度教徒。H. S. Kehimkar，*The History of the Bene Israel of India*，Tel Aviv，1937，90–106. 7 幅肖像包括盖克瓦德家族和来自英国的米德夫人（Mrs. Meade），这仅次于瓦尔马［据巴罗达菲特辛格画廊（Fatesingh Galleries）的记录］。关于西奥迪亚，参见他女儿的传记。W. G. Solomon，*Paintings of Cumi Dallas*，Bombay，1965，Ⅹ. 关于这位早期沙龙画家的背景，除了在孟买威尔士亲王博物馆的一幅肖像画，我还没有找到太多信息。

② Dhurandhar，*Kalamandirantil*，32.

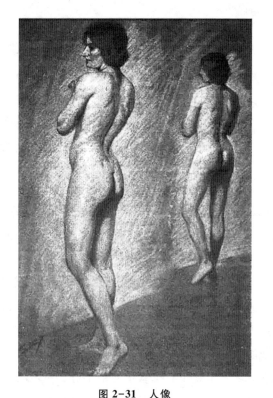

图 2-31　人像

说明：鲁斯塔姆·西奥迪亚绘，创作于英国皇家艺术学院的粉笔画。

雕塑家姆哈特尔的辉煌时刻

在早期雕塑家中，甘帕特劳·姆哈特尔（Ganpatrao Mhatre）在印度殖民艺术史上有一段浪漫的经历。学生时代的作品令他一举成名，可与拉维·瓦尔马媲美。他最初立志成为一名画家，但后来成为第一位重要的学院派雕塑家。姆哈特尔《去神庙》（*To the Temple*，图 2-33、图 2-34）展现了一位天才学生没有完

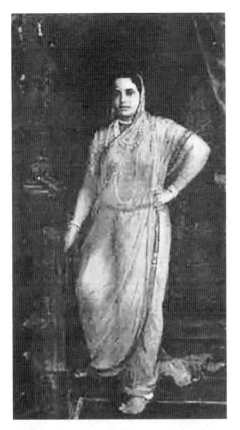

图 2-32　奇姆纳·巴伊二世王妃（*Maharani Chimna Bai Ⅱ*）

说明：塞缪尔·拉哈明绘，油画。此幅画作可与瓦尔马的作品对比（彩图 16）。

全实现的早期希望。拥有普拉布种姓的姆哈特尔受到在浦那军队秘书处担任文书工作的父亲的鼓励。[1]

[1]　Dhurandhar, *Kalamandirantil*, 20. 关于姆哈特尔，参见 *Prabāsi*, Yr. 1. 4, Srāvan, 1308（1901），135; Sadwelkar, "Ganpatrao Ane Tyancho Shilpakala," *Granthāli*, Mar. 1977: 37。

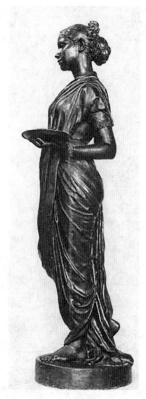

图 2-33　去神庙（侧面）

说明：甘帕特劳·姆哈特尔雕塑，熟石膏。

　　与他同时代的杜兰达尔记录了姆哈特尔最辉煌的时刻：年轻的绘画学生经常缺席学校的课程，他正忙于制作半真人大小的石膏人像。由于旷课率太高，校长格林伍德传唤他前去解释，姆哈特尔说自己正在寻找这样的机会给老师一个特别的惊喜。在邀请校长之前，姆哈特尔很有策略地安排了雕塑的摆放位置，以便格林伍德进入教室便能清楚地看到。内容是一名年轻的马

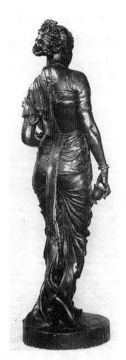

图 2-34 去神庙（背面）

哈拉施特拉邦的妇女正去往神庙，此件作品以自然优雅的气质和完美的比例惹人注目。姆哈特尔在没有老师帮助的情况下完成了这件其创作生涯中最具灵感的作品。一进屋，格林伍德惊讶道：未经雕塑训练，你怎么能创作出如此优秀的作品？[1]

在 1896 年首次亮相后，《去神庙》获得了孟买艺术协会的银奖。《印度时报》刊登了一篇欣喜的评论。

[1] Dhurandhar, *Kalamandirantil*, 20.

展览的另一大亮点是……艺术学校学生、年轻的姆哈特尔的一件雕塑杰作。如果有人怀疑拿撒勒是否出先知，请他去看看这位走向神庙的印度女孩的形象……这是印度有史以来最好的一件雕塑，对于任何知道这位年轻人学习雕塑机会相对有限的人来说，都可以毫不夸张地说这是一件天才的作品。[①]

拉维·瓦尔马称这是"我见过的最美丽的本土人的作品"。[②] 对格林伍德来讲，没有什么比这更能证明濒临关闭的学校的正当性了。

奇怪的是，在自古以来雕塑艺术最为发达的印度，直到姆哈特尔才产生了沙龙雕塑家。一种猜测是英国艺术教师认为没有鼓励雕塑发展的必要，他们认为印度雕塑不是古典意义上的高雅艺术，因此可以进行装饰方面的教学。姆哈特尔的成功令他们猝不及防，这似乎证明了印度人能够轻松地接受希腊、罗马范式。伯德伍德随即收到了格林伍德寄来的一张作品照片，因为这位评论家的支持至关重要。他沉迷于这件作品，照片展现的大理石雕像的纯粹令他联想到卡诺瓦。[③]

在技艺方面，它是美妙的，虽然我可能会因为对一位印度艺术家的本能同情而产生偏见，但每次看到照片，我

① *Times of India*, 13 Feb. 1896.

② 拉维·瓦尔马的称赞写于1896年2月18日。姆哈特尔拜会过瓦尔马一次。*Raja Ravi Varma diary*（*RRV*），1903。

③ 安东尼奥·卡诺瓦（Antonio Canova），意大利雕塑家，其作品表现出巴洛克风格向新古典主义的转变。——译者注

都相信自己是单纯地被艺术情感所感动……在对它的凝视中，我得到了一种前所未有的快乐。[1]

伯德伍德相信天才是自学而成，他建议不要让姆哈特尔接受训练，因为"乍一看，姆哈特尔拥有雕塑方面的天资，这是最为难得也是最伟大的艺术……"[2] 他怀疑在英国是否存在这样的一位雕塑家，其技巧与理想能够与这尊"为文凭而作的作品"中对自然的真情流露媲美。就技巧、端庄的姿态与和谐的构图而言，这位妇人堪称"希腊人中的希腊人"。

作为艺术学校的敌对者，伯德伍德将作品的成功归因于姆哈特尔"质朴的雅利安人的本能"以及不受教学限制、直接在大理石上进行的雕琢。在一片狂热之中，他宣称"没有哪件现代雕像能如此吸引我"，并且敦促西方人学习姆哈特尔直接在大理石上创作的经验。他还警告印度赞助人不要让姆哈特尔处理与"骇人的"印度教神明相关的事物，以免破坏他的古典素养。伯德伍德以他典型的逻辑，将姆哈特尔作品的精神魅力归因于基督教的不列颠治世（Pax Britannica）[3]，同时提醒"质朴的雅利安雕塑家"反抗工业社会的腐化力量。[4]

没有什么比这更让格林伍德高兴。伯德伍德认为："姆哈特尔的作品之所以令人钦佩，主要是他……避免了与艺术学校的一切接触。"[5] 这无形中对艺术学校的训练进行了辩护。格林伍

[1] 伯德伍德的信件，参见 *Journal of Indian Art*, Vol. 7, No. 61-9, 1900: 1。

[2] 伯德伍德的信件，参见 *Journal of Indian Art*, Vol. 7, No. 61-9, 1900: 1。

[3] 以 1815 年滑铁卢战役的胜利为开端，英国在 19~20 世纪的兴盛时期被称为"不列颠治世"。——译者注

[4] 伯德伍德信件，*Journal of Indian Art*, Vol. 7, No. 61-9, 1900: 2。

[5] 格林伍德信件，*Bombay Gazette*, 5 Dec. 1896: 10, 11。

德驳斥了他："我必须为孟买艺术学校，特别是已故校长格里菲斯先生声明，姆哈特尔自1891年以来一直是这所学校的学生，现在也是。"《去神庙》将西方的高级技艺与印度教情感结合起来，正是学校里的文物唤醒了年轻的姆哈特尔的"希腊"精神。伯德伍德竟然会"上当"，格林伍德对此既悲哀又满意。他没有提到这项工作是由一位非雕塑专业的学生完成，且没有任何老师的指导。①

格林伍德关心的是姆哈特尔的最大利益。他请伯德伍德支持将这位年轻艺术家送到国外。他说：

> 姆哈特尔只接受过西式教育……尽管它可能很好，但在知识和技术上根本不能与欧洲最好的雕塑家相提并论，在这里没有人能教给他更多的东西，年轻的他有能力接受进一步的最好的训练……否则会是一种遗憾。②

但出于意识形态的考虑，伯德伍德拒绝批准政府的"喂饭"行为，并认为这类专款仅是为了增加私人资金。③

这位马哈拉施特拉邦的学生在不知情的情况下成为派系交战中的棋子。可怜的姆哈特尔！希望出国的他向伯德伍德紧急求助，请求他帮忙在英国寻找赞助人。贫穷的他无法去艺术的发源地欧洲，只能摆弄大理石，即使《去神庙》的材质是石膏。④ 随着伯德伍德的加入，这场争论不可避免地在艺术教师中

① 格林伍德信件，*Bombay Gazette*，5 Dec. 1896。
② 格林伍德信件，*Bombay Gazette*，5 Dec. 1896。
③ 伯德伍德信件，*Bombay Gazette*，5 Dec. 1896。
④ Mhatre to Birdwood, *JIAI*, Vol. 8, No. 2, 1900: 5.

传播开来。马德拉斯的罗伯特·奇泽姆对伯德伍德怀恨在心，他气愤地认为这是新手的作品，并嘲笑伯德伍德的感情流露。[1]然而，伯德伍德并未失去对姆哈特尔的兴趣。1899年，他在伦敦主持一场会议，在介绍孟加拉画家萨希·赫什（Sashi Hesh）时他顺便说："孟买艺术学院也培养了一位前途无量的雕塑家姆哈特尔先生。"他恳求赫什替姆哈特尔寻找一位慷慨的赞助者。[2]

孟买的行家在得知姆哈特尔囊中羞涩的消息后，几乎立即启动了为他争取一条前往欧洲通道的计划。格林伍德可能帮助发布了《印度时报》上的一则布告，呼吁当地显要资助姆哈特尔的巴黎培训。他和另一位老师E. T. 德克洛赛（E. T. DeClosay）公开为姆哈特尔撰写了寻求资助的推荐信。[3] 由于未能打动印度的富人，格林伍德决定求助英国的艺术爱好者慷慨解囊。1897年，有关姆哈特尔的详细情况被送至《艺术杂志》（*Magazine of Art*），其中的部分原因在于告知英国公众高雅艺术在印度的成功植入。"很高兴我们刊登了这幅图片……展示了印度雕塑艺术的发展……"杂志称，"这件新作与当地雕塑家通常怪诞的、非理性化的作品截然不同，它也高度证明了格里菲斯先生担任校长的学校的影响力和教学水平"。它进一步说，由于"印度富人对这种艺术没有兴趣或鉴赏能力……我们（请求）我国的艺术赞助者向姆哈特尔先生提供必要的便利以助他完成作品"。[4] 姆哈特尔是第一

① R. F. Chisholm to Birdwood, *JIAI*, Vol. 8, No. 2, 1900：4.

② *Indian Magazine and Review*, December 1899（*Mhatre Test.*）：18–19.

③ *Times of India*, 13 Feb. 1896. 格林伍德的推荐信（12 Oct. 1896）及以他朋友的身份签名的德克洛赛（28 Sept. 1896），见 *Mhatre Test.*，2。

④ *Magazine of Art*, April 1897：343–344.

位出现在英国沙龙艺术权威杂志上的印度人。

　　帮助姆哈特尔最后的办法是找政府资助。1896 年，人们将这件作品的照片寄给了孟买总督。1899 年，公共教育部门主任将艺术学校的请求转交给省级政府和加尔各答，暗示需要资金将这件作品改为大理石。所附决议提醒政府，这件作品是展现"西方教学影响有效地适用于东方艺术"的完美例子。寇松办公室和孟买州长均表示感谢，但资助姆哈特尔的请求被婉拒。①1899 年，《印度时报》发出了最后的恳请："印度有史以来最漂亮的雕像……（它）矗立在前厅，在周围著名的古典雕像中占有一席之地。"② 在遥远的拉合尔，民族主义日报《论坛报》（The Tribune）严厉谴责了"本土资助"的失败。直到 1901 年，当艺术教师已经放弃，这位雕塑家的支持者在孟加拉月刊《流亡者》（Prabāsi）上发出了把姆哈特尔送到国外的最后呼吁。③

　　这些努力毫无结果。与艺术学校的惯例一致，姆哈特尔被提供了一个教学职位，但他拒绝了，坚持独立探索。1900 年，他的雕塑作品《辩才天女》（Sarasvatī，图 2-35）被送往巴黎世界博览会。一位法国批评家毫不客气地将之描述为手握吉他、弹奏着吉卜林式新帝国主义小曲的象征性的辩才天女塑像。英式皇冠像遮阳帽一样戴在她的头上摇摇欲坠，饰品的重量使她无法保持优雅的姿势。④

①　Secretary to Governor to Greenwood, 2 July 1896; Memo. of Education Dept. Bombay, No. 955 of 17 July 1899; Letter of DPI, Bombay, No. 2078 of 3 July 1899 quoting Resolution No. 3850 of 14 July 1898; Govt. of India, Home Dept. (Education) No. 383 of 7 Aug. 1899.

②　Times of India, 21 Jan. 1899.

③　The Tribune (Lahore), 31 May 1900; "An Earnest Appeal on Behalf of a Promising Indian Artist," Prabāsi, Vol. 1, No. 5, 1308 (1901).

④　A. Quantin, L'Exposition du siècle, Paris, 1900, 201.

图 2-35 辩才天女

说明：甘帕特劳·姆哈特尔雕塑，熟石膏。

本来对奖项极为慷慨的国际评判委员会却有不同的意见。1900年8月28日，姆哈特尔被告知获得了铜奖和荣誉证书。[①]

　　1901年接替格林伍德的塞西尔·伯恩斯在学校年度演讲中自豪地宣布："姆哈特尔的作品与欧洲和美国最伟大雕塑家的作品一同展出并接受评论。"[②] 学校的自然赞助人——孟买总督在讲话时补充道："年轻的印度人姆哈特尔是这里（艺术学校）在高等艺术门类中最引人注目的成果之一，他的雕像《辩才天女》可与欧美一些最伟大的现代雕塑家之作媲美，而且在世界博览会上获奖，这是一个不小的成就。"[③]《艺术杂志》报道了姆哈特尔在巴黎的成功。对于参加巴黎世界博览会的英国艺术家来说，这是惨淡的一年，他们受到英法关系恶化的牵连。[④]

　　姆哈特尔的下一项成就出现在1903年杜尔巴的德里展览会上，目录中特别提到他的工作室最受欧洲的认可。作品包括《去神庙》和一件新作《萨巴里的帕尔瓦蒂》（*Pārvatī as Śabarī*，图2-36）。虽然新作的着力点被认为更多的是在巴黎而不在东方，但它荣获了最高奖项。[⑤] 1904年，这位马哈拉施特拉人收到一项制作一尊超真人大小的维多利亚女王纪念雕像的委托。1905年，塑像初步的石膏模型在孟买艺术协会展出。1910年，塑像正式完工，被安放于艾哈迈达巴德。这件佳作的灵感源自大英帝国标准的女

① 参见 H. 杰基尔（H. Jekyll，英国皇家委员会秘书）从巴黎寄来的信，日期为1900年8月28日。奖项不计其数，有2827个一等奖、8166个金奖、12244个银奖、11615个铜奖和7938个荣誉奖。P. Julian, *The Triumph of Art Nouveau: Paris Exhibition 1900*, London, 1974, 206.

② *Times of India*, 14 Jan. 1901.

③ *Indian Spectator*, 20 Jan. 1901.

④ *Magazine of Art*, October 1901: 572; Jullian, *Triumph*, 192-193, 206.

⑤ G. Watt, *Indian Art at Delhi 1903*, Calcutta, 1904, V.

图 2-36　萨巴里的帕尔瓦蒂

说明：甘帕特劳·姆哈特尔雕塑，熟石膏。

王纪念雕塑。大理石像展现的女王呈坐姿，身穿复杂的蕾丝和刺绣服装，手持象征王权的权杖与宝球。姆哈特尔的其他代表性作品还有孟买高七英尺的罗纳德像，以及戈尔哈布尔、瓜廖尔、迈索尔等地委托制作的塑像。姆哈特尔建立了一家铸造厂，并在大型雕像的创作方面成绩斐然。即便是在 1924 年的温布利帝国博览会上，他的第一件作品也代表了孟买特别的成功。[1]

[1]　*Times of India*, 8 Jan. 1910, 8 April 1913.

加尔各答早期学院派艺术家

两位孟加拉先驱

做了一段短暂的专业雕刻工匠后，安纳达·普拉萨德·巴奇（Annada Prasad Bagchi）进入了加尔各答艺术学校。最初其父反对他的艺术理想，因为"那个年代的人们认为这是卑微的职业"。① 当巴奇1865年入学时，艺术学校里已经有相当数量的工匠。艺术杂志《艺术与文学》（*Shilpa Pushpānjali*）称当他离开学校时，已有教育基础、来自有身份的家族的男孩数量在增多。② 巴奇在1873年加尔各答展览上的头像作品被坦普尔赞赏："有卓越的优点和独创性，对孟加拉和孟加拉人来说非常值得称赞。"③ 翌年，巴奇在马德拉斯美术展上"获得了金奖……荣获印度本地人的最佳绘画作品"。④

巴奇虽然成了一位富有的肖像画家，但今天他更多的是作为平面设计家而被人铭记。学生时代巴奇为拉金德拉拉·密特拉《奥利萨邦文物》绘制的插图（图2-37）帮助他赢得了声誉。他于1876年毕业，不久后学校的欧洲老师离开，他被学校聘请教授平版印刷。这位孟加拉人后来升任校长，比孟买的杜兰达尔还早了几年。作为一名崭露头角的平面艺术家，他设计了1883年加尔各答展览的主要证书。1885~1886年的代理校长

① Bagchi, *Annadā Jibani*, 22.
② *Shilpa Pushpānjali*, 2, 1885, 153.
③ Bagal, "Hist. of Govt. College," 10.
④ Bagal, "Hist. of Govt. College," 10.

奥林托·吉拉尔迪（Olinto Ghilardi）称他是"不懂偏见"、印度最重要的艺术家。吉拉尔迪第二年再次赞扬了他："加尔各答艺术学校在相当大程度上要感谢他的各种艺术作品提高了学校声誉。"①

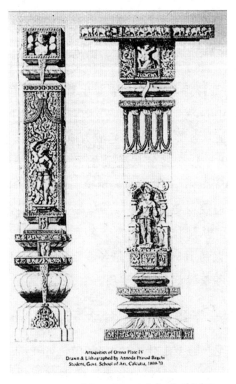

图 2-37　《奥利萨邦文物》中的插图

说明：安纳达·巴奇绘，平版印刷。

① Bagchi, *Annadā Jibani*, 49-51; Bagal, "Hist. of Govt. College," 9, 13-15.

在文化活动狂热的时期，年轻的巴奇并不局限于学校，他推出了孟加拉第一本也可能是印度第一本艺术杂志《艺术与文学》。巴奇用石版画和木版画来点缀文稿，这种做法一直延续到新工艺半色调印刷的出现。最重要的是，《艺术与文学》为美学讨论提供了一个平台，促进了艺术民族主义。这位雄心勃勃的平面艺术家很快进入加尔各答艺术工作室，这家工作室成为当地彩色平版印刷①的代名词。

巴马帕达·班多帕达亚较巴奇年轻。他对学校的油画课程感到失望，于是拜师早期艺术毕业生普拉马塔拉尔·密特拉（Pramathalal Mitra）。之后德国艺术家卡尔·贝克尔（Karl Becker）来到加尔各答，巴马帕达成为他的助手，获得了更多的经验。在1879年加尔各答展览会上，他因《杂耍人和猴子》（*Juggler and Monkey*）获奖而受人称赞。1881年，随着印度不同地区之间的交通变得更加便利，巴马帕达决定到孟加拉之外的地方寻找出路。从阿拉哈巴德的一名富裕画家起步，他一路北上至拉哈尔，直到1884年在加尔各答定居下来。巴马帕达定期在加尔各答的冬季展览上斩获奖项。②

贾米尼·普罗卡什·甘古利的风景画

贵族贾米尼·普罗卡什·甘古利（Jamini Prokash Gangooly）是杰出的风景画家。甘古利的艺术灵感来自他的舅舅阿巴宁德拉纳特·泰戈尔，即便后来他们出现了分歧。在很小的时候，

① 彩色平版印刷（Chromolithography），是制作多色印刷品的独特方法。作为一种艺术创作的手段流行于19世纪。——译者注
② G. M. Das, "Prabāsi Bāngālir Kathā," *Prabāsi*, Yr. 7, 3, Asadh 1314 (1907): 169-176.

甘古利有一次趁舅舅不在，大胆地完成了阿巴宁德拉纳特的一幅风景画。他后来讲道："火红的夕阳和它在河水中闪光的倒影是那么美妙，但迷人的色彩正在消退，我忍不住想在舅舅那幅未完成的作品上再添些颜色。"①　阿巴宁德拉纳特对甘古利的大胆感到惊讶，于是奖励他画纸和颜料。

这位 12 岁的男孩在学校欢迎孟加拉总督的文本上做了装饰。兰斯多恩（Lansdowne）勋爵满意他顽皮可爱的尝试，说了些鼓励的话。经验丰富的油画家甘加达尔·戴伊为贾米尼上了第一课。贾米尼和阿巴宁德拉纳特在相近的年龄接受了曾在南肯辛顿学习的艺术家 C. G. 帕尔默（C. G. Palmer）的指导。这位英国人活跃于加尔各答的艺术界，并曾将他的作品展示给美术馆。②　贾米尼缺少舅舅那种思想上的躁动，他不辞辛劳地跟随帕尔默完成了训练，从而奠定了他令人印象深刻的绘画基础。③

甘古利很早便进入了印度的展览圈，定期在西姆拉和孟买的展览中获奖，特别是 1910 年获得孟买艺术协会金奖。1902年，他是唯一入围西姆拉风景画奖项的印度人，以作品《潮湿的恒河岸》（Wet Banks of the Ganges）获得芬利奖。《先锋报》（The Pioneer）激动地说："J. P. 甘古利先生展示了一些非常迷人的孟加拉河风景画作，有月光、雾蒙蒙的早晨，还有傍晚的'效果'。它们富有诗意，在色彩的处理上也很温柔。"④　1904

①　J. P. Ganguly, "Reminiscences," Visva-Bharati Quarterly, 1942：18.

②　Bagchi, Annadā Jihami, 47；Bhārati, Yr. 36, 7, 1319（1912）：718.

③　Ganguly, "Reminiseences," 20.

④　The Pioneer quoted in Prabāsi, Yr. 2, 5, 1309-10（1902-3）：188；Sarkar, Bhārater, 170.

年，甘古利带着更多的风景画作在孟买首次亮相，其中包括获得油画银奖的《晨雾》（*Morning Mist*）。《印度时报》称赞他的风景画是真正的本土自然景观，这与包括杜兰达尔在内的孟买艺术家的作品形成鲜明对比，这些艺术家都没能成功地表现真确的印度风格。①

1907年，《印度时报》不仅针对性地报道了杜兰达尔，还报道了皮塔瓦拉和鲁斯塔姆·西奥迪亚："只有通过这两位先生的名字才能证明他们的画是印度本土人的作品，否则它们很可能被误认为是欧洲画家之作。人们寻找那些微型肖像画大师的接班人几乎是白费力气。"② 甘古利《在一个多云的夜晚》（*On a Cloudy Night*）被指出捕捉到了典型的自然景观，体现了印度知识分子的独特品质。《印度时报》直言不讳道：

> 除去不合适的构图，以最用力的色调描绘风景，甘古利先生的画作是自1904年泰戈尔作品集展出以来，在该协会的任何一次展览上所见的最有趣的作品之一。它有着与古代波斯和印度绘画同样珍贵的装饰线条和协调的色彩。它缺乏那些耐心的工匠进行的宝石般的抛光处理，却具备他们作品中并不常见的诗意。③

时代在变，《印度时报》的观点也在改变。对于甘古利风景画的

① *Times of India*, 22 March 1904.

② *Times of India*, 8 March 1907.

③ *Times of India*, 8 March 1907. 另一位被认为是真正本土画家之人是阿恩德的统治者巴拉萨赫布·潘·普拉蒂尼迪（Balasaheb Panth Pratinidhi），但其作品并没有受到批评家的重视。

称赞和"印度知识分子的独特品质"表明了英国人对西化日益增长的矛盾心理。东方主义艺术运动兴起后，"本土艺术家"这一原有的标签以新的形式重新出现：印度艺术家没有完善来自异国的西方模式，而是更好地创作了反映自身"民族心理"的作品（见本书第六章）。

人们并不完全相信甘古利具有其他画家所缺乏的独特的"印度特质"（Indianness），他的风格也不似《印度时报》所言的那样平淡而"富有装饰性"。也许很难界定印度人对风景的特殊处理方式，就连印度艺术中最早出现的莫卧儿风景画也受到了欧洲艺术的启发。然而，不仅权威观点选择支持甘古利的印度特质，从而伤害了孟买的西化主义者，自然主义的公敌东方主义者也同甘古利交好。这在一定程度上是因为东方主义的领袖阿巴宁德拉纳特仍然支持他。事实上，如果回看1902年的《流亡者》，我们可以发现甘古利在阿巴宁德拉纳特崭露头角之际已经获得认可。当提及这位风景画家时，《流亡者》顺便说到阿巴宁德拉纳特的画作将出现在当年的《工作室》（the Studio）上。①

纵使在阿巴宁德拉纳特抛弃了学院派艺术后，甘古利继续享有民族主义者泰戈尔家族的"内部刊物"《婆罗蒂》（Bhārati）的信任。阿巴宁德拉纳特早在20世纪就转向了古代文学，即使是采用了"奥林匹克"的方式。拉宾德拉纳特被他基于《卡达姆瓦里》（Kādamvarī）的画作打动，从而写了一篇短文。甚至到

① *Prabāsi*, Yr. 11, 5, 1310（1903）: 188; *The Studio*, Vol. 27, No. 115, 15 Oct. 1902, 25 ff. .［《工作室》（*The Studio*）是由英国著名记者、艺术评论家查尔斯·霍姆（Charles Holme）创办并担任编辑的杂志，内容包括油画、雕塑、照片等美术作品，也有家具、摆件、服装等工艺美术品，该杂志在当时极具影响力。——译者注］

1909 年，甘古利也因其作品主题而被《婆罗蒂》视为民族主义者。画家用《被分离的夜叉》（Virahī Yakṣa，1909）来回应对他的赞美，同时画作的主题和技法也在向他的舅舅致敬。几个月后，杂志刊登了他的画作《坚战远行》（Yudhisthirer Mahāprasthan），这幅作品的灵感源自《摩诃婆罗多》的最后一幕。我们可以发现，陪伴般度国王度过人生最后旅程的小狗佩戴着"后史诗时代"的项圈和箍带。①

1912 年，《婆罗蒂》决定刊登一篇关于甘古利的长篇传记。为了防止有人对其作品中少量民族主义的内容提出质疑，传记间接地对一些可斟酌之处进行了辩解。且作为一位学院派艺术家，《婆罗蒂》中的印度主题恰好证实了他的正当性。描述他的风景画结合了东西方风格不言而喻地迎合了英国报纸的期望。甘古利的绘画表露出米勒②的悲切之情和晨曦的微光对他的影响，如《婆罗蒂》所展示的《一天结束之时》（At the End of the Day）和《穆斯林的晚祷》（Evening Prayer of Muslims）。③

甘古利以描绘自然风光（彩图 9）、壮观的喜马拉雅山脉和不同意境的恒河画卷而闻名。这些作品展现了他对场景、对多样的自然光和对印度景观丰富色彩的敏锐把握（图 2-38、图 2-39）。最重要的是，它们揭示了他是一位敬业的匠人。他的画作《帕德玛河的黄昏》（Dusk at the River Padmā）被维托里奥·埃

① *Bhārati*, Yr. 33, 3, Āsāḍ, 1316（1909），frontispiece；R. Tagore，"Kādambari Chitra," *Pradip*, Magh, 1306, quoted in Sarkar, *Bhārater*, 170；*Bhārati*, Yr. 33, 7, Kārtik, 1316（frontispiece）；Yr. 35, 7, Kārtik, 1318（frontispiece）.

② 让-弗朗索瓦·米勒（Jean-Francois Millet），法国现实主义画家、巴比松派画家，其作品以展现农民劳动与田园生活的题材为主。——译者注

③ *Bhārati*, Yr. 36, 7, 1319（1912）：722-732.

马努埃莱三世（Vittorio Emmanuelle Ⅲ）① 的皇后购得，故而甘古利受到了意大利政府的表彰。②

图 2-38　山景（*Mountain Landscape*）

说明：贾米尼·甘古利绘，油画。

甘古利受到钟爱学院派艺术的孟加拉人的青睐并不足为奇。1910 年、1911 年和 1916 年，在与《婆罗蒂》的争论达到顶峰时，尖刻的《文学》（*Sāhitya*）编辑苏雷什·萨马杰帕提（Suresh Samajpati）反复赞颂他的表现技法。尽管事实是甘古利得到了东方主义者的拥护。甘古利一直享有泰戈尔家族的信任，直到 1916 年他当选为加尔各答艺术学校副校长，他与他舅舅之间的关系开始变得冷淡。甘古利的任命是在阿巴宁德拉纳特因

① 意大利萨伏依王朝第三代国王。——译者注
② *Bhārati*, Yr. 36, 7, 1319（1912）：718；Sarkar, *Bhārater*, 170.

图 2-39　湖与山之景（*Lake and Mountain Scenery*）

说明：贾米尼·甘古利绘，油画。

错过校长职位而辞职之后，东方主义者认为这是对阿巴宁德拉纳特的怠慢，他们对甘古利接受这一职位感到愤怒。甘古利一进入学校，就不可避免地被迫成为那些试图重新聚集起来反对东方主义的西化的年轻人的导师。1928 年，迫于无奈的甘古利离开学校，成为英属印度时期拜占庭式政治①的受害者。退休之后，温文尔雅的甘古利最终与泰戈尔家族恢复了友好关系。1942 年，舅舅和外甥达成和解。在阿巴宁德拉纳特的一本纪念文集中，他为自己对东方主义的冷漠表达了些许懊悔，但这可能是在此种场合做出的礼貌姿态。②

① 拜占庭时期的政治多阴谋诡计、错综复杂，因而衍生出拜占庭政治作为形容词表达复杂之意。——译者注

② Ganguly, *Visva-Bharati Quarterly*, 21; *Sāhitya*, Yr. 21, 12, 1317, 752; Yr. 22, 10, 1318, 801; 1, 1323, 86.

前注意大利朝圣的孟加拉艺术家

在欧洲接受高级培训是印度艺术学生合乎逻辑的目标。由于英国的关系，学生——例如昆丹拉尔、西奥迪亚、拉哈明、纳夫罗吉、莱特尔等——通常的目的地是伦敦。有趣的是，意大利一度成为孟加拉艺术家公开宣称的目标。意大利的训练在西方国家相当普遍，法国、英国、美国等多个国家在罗马设立了"学校"（schools），获奖学生可以居住在那里，同时接受古典艺术的熏陶。1886年，意大利教师奥林托·吉拉尔迪来到加尔各答艺术学校，学生接受意大利培训才成为可能。印度艺术协会（Bhārātiya Shilpa Samiti，1893）的成员——安纳达·巴奇、贾米尼·甘古利、乌潘卓拉基肖尔·雷·乔杜里（Upendrakishore Ray Chaudhuri）、阿巴宁德拉纳特·泰戈尔——针对派遣艺术学生出国的问题进行了辩论。吉拉尔迪建议并准备安排学生去罗马。[①]

在前往意大利的孟加拉三人组中，罗西尼·坎塔·纳格（Rohini Kanta Nag）和萨希·赫什接受了意大利艺术教育。他们历经艰难困苦到达目的地，在西方艺术的源头学习。出身富裕婆罗门家庭的纳格在意大利总理的亲自干预下，被罗马皇家学院录取。[②] 1891年，加尔各答艺术学校的乔宾斯报告称："我发现有份罗马报纸《改革》（*La Riforma*）提及加尔各答的罗西尼，他以前是艺术学校的学生，因人物雕塑而获得美术学院特殊银奖。这是他第二次获奖。"[③] 不幸的是，还没享受到其成就的纳

① Bagchi, *Annadā Jibani*, 65.

② Sarkar, "Rohini Nāg," 58–61; Sarkar, "Rohini Kānta Nāg," *Baromāsh*, August 1978, 58; Sarkar, *Bhārater*, 197.

③ Bagal, *Calcutta*, 20.

格在罗马感染肺结核，1895 年回到加尔各答后逝世，享年 27 岁。拉宾德拉纳特·泰戈尔痛惜国家的损失，他表示愿意承担将纳格的雕塑从意大利运回印度的费用。[1]

　　另一位艺术家是与姆哈特尔有关的萨希·赫什。赫什出身贫寒，最初是一名教师。他在艺术学校期间设想了意大利之行，东孟加拉的一位地主承诺提供资金支持。在 1894 年到达罗马时，赫什随身携带了些许现金和一封来自意大利驻加尔各答领事的介绍信。但罗马皇家学院以当年的人员已满为由拒绝了他。不屈不挠的赫什得到了翁贝托一世的接见，这位年轻的外国人令人印象深刻，国王以 3 个月内学会意大利语作为他入学的条件。赫什在罗马度过了 3 年，接着又在慕尼黑待了 6 个月。分别在罗马和慕尼黑完成的一男一女两件大型的人体作品，展现了他在这一领域的才能（图 2-40、图 2-41）。[2] 在去伦敦之前，赫什又在巴黎停留了 5 年，在此他为伯德伍德和第一位印度议员达达拜·瑙罗吉画像。1899 年，印度国家协会为他举行了一次招待会。主持会议的伯德伍德称赞赫什是印度复兴的光荣榜样，但他同时劝告人们不要对其持久力过于自信。而后，赫什向与会者讲述了自己的生活。[3]

　　作为古典艺术的崇拜者，赫什向在场之人表达了他对皇家艺术学院的失望。他对英国文化主导地位的批评，对于长期以英国眼光看待欧洲艺术的印度学院派艺术家而言实属罕见。这位孟加拉人在欧洲大陆生活了多年，并在巴黎遇到了他未来的妻子阿塔

[1] Bagal, *Calcutta*, 61.

[2] Sarkar, *Bhārater*, 1979, 9. 补充的信息来源于艺术家比诺德·比哈里·穆霍帕达亚（Binode Bihari Mukhopadhaya）在去世前不久接受的采访，以及 H. Ghosh, "Sashi Kumar 'Hesh'," *Sundaram*, Yr. 3, No. 1, Āsvin, 1365, 99。

[3] 1899 年 7 月 11 日，《泰晤士报》报道了印度国家协会于前一晚在帝国研究院举行的招待会。

图 2-40 女性裸体（*Female Nude*）

说明：萨希·赫什绘，可能是在罗马创作的素描。

莉·弗拉芒（Athalie Flamant），从而转变为亲法派，对维克托·雨果的崇拜甚于英国诗人。法国沙龙经历使赫什远离了英国艺术，且为他挑战殖民遗物提供了"弹药"。赫什对欧洲艺术的欣赏并非不加批判，他谴责法国流行的现实主义威胁到了理想主义。[1]赫什的反英立场与方兴未艾的印度民族主义相符。阿罗频多·高士（Aurobindo Ghosh）之前还是留英学生，不久便成为印度革命的政治理论家。他天资聪颖，但在公立学校和大学的不幸经历使

① *Indian Magazine and Review*, December 1899 ; D. K. Rai, *Aurobindo Prasanga*, Chandanagore, 1923, 74.

图 2-41　女性裸体（*Female Nude*）

说明：萨希·赫什绘，油画，绘于慕尼黑，现藏于加尔各答大理石宫。

他与西方世界疏离。在剑桥大学阅读了许多经典后，他前往印度，成为反对西方价值观的印度捍卫者。两人将在巴罗达相遇。①

1900 年，赫什与法国未婚妻回到了加尔各答。这门亲事遭

① 关于阿罗频多的在英生涯，参见 L. A. Gordon, *Bengal: The Nationalist Movement, 1876-1940*, New York, 1974。在克利夫顿学院的痛苦经历使阿罗频多和他的兄弟巴里德拉（Barindra）转变为革命者，并卷入 1908 年的马尼克托拉（Manicktola）爆炸案中。E. 霍布斯鲍姆评价阿罗频多的《巴瓦尼神庙》（1905）是对印度改革者意义重大的小册子，"孟加拉恐怖主义运动几乎没有受到西欧传统的影响……它主要源自印度教对迦梨女神的崇拜……"*Primitive Rebels*, Manchester, 1959, 167-168.

到其传统家庭的反对，但得到了科学家贾格迪什·博斯
（Jagadish Bose）夫妇的照拂。赫什将阿塔莉留与他们后动身去
往伯德伍德和瑙罗吉为他筹谋的巴罗达。萨亚吉拉奥·盖克瓦
德三世是一位热心的艺术赞助人，他身边聚集了许多印度名人，
坦焦尔部长马达瓦·拉奥（Madhava Rao）的改革令巴罗达转变
为一个现代土邦，在提高文化水平尤其是女性识字方面成绩斐
然。盖克瓦德三世本人表现出的独立性惹怒了英国人，却吸引
了民族主义者。①

后来，盖克瓦德三世被英国人强迫抑制他的民族主义倾向，
但 19、20 世纪之交的巴罗达充满了文化民族主义的气息。阿罗
频多抵达印度，对英国统治感到愤慨的他被盖克瓦德三世聘请
到巴罗达学院任教。他的出现吸引了巴尔·甘加达尔·提拉克
在巴罗达的追随者。孟加拉记者迪南德拉纳特·罗伊
（Dinendranath Roy）记述了阿罗频多在巴罗达的短暂停留
（1892~1906），其中给我们留下了一些关于赫什的文字。这位艺
术家被安置在一般为欧洲人准备的豪华住所。罗伊钦佩赫什翩翩
的风度和举止。另外，尽管阿罗频多欣喜于赫什的民族主义情绪，
但他不赞成艺术家奢侈的生活方式。在土邦期间，赫什曾为阿罗
频多绘制一幅肖像画，遗憾此画已失。②

赫什的访问并不成功，原本他要为盖克瓦德家族作画，但
奇姆纳·巴伊王妃拒绝了他。赫什与另一位英国画家之间的激
烈竞争无助于解决问题。携带官方推荐信而来的英国画家被指

① Rai, *Aurohindo*, 27 ff., 74 ff. 关于萨亚吉拉奥·盖克瓦德三世，参见
D. Hardiman, "Baroda: The Structure of a Progressive State," in R. Jeffrey,
People, Princes and Paramount Power, Delhi, 1978, 113-126。

② Rai, *Aurobindo*, 74 ff.。

派修复宫殿里的油画。很快，赫什便失望地离开了巴罗达，他对英国艺术家在修复作品中得到的报酬是其肖像画的两倍感到愤慨。赫什的性格可能是他在巴罗达失败的一个因素。与他不同，范因德拉纳特·博斯（Fanindranath Bose）成功地开展了工作。有证据表明赫什较为急躁。同时，盖克瓦德对赫什的偏爱很可能被英国的驻节公使否决，他已经因为庇护阿罗频多和其他印度民族主义者而受到来自殖民当局的压力。[①]

回到加尔各答后，赫什遵循婆罗门的仪式于 1890 年 4 月 14 日与阿塔莉成婚。出席婚礼的主要是孟加拉人和一些欧洲人，他的亲属拒绝参加。有段时间，这对夫妇是插画家乌潘卓拉基肖尔·雷·乔杜里的座上宾。赫什很快在肖像画方面进行了令人印象深刻的实践，其描绘对象包括国大党领导人、著名思想家和英国官员。[②] 但早期的成功是残酷的，此后不久，赫什从加尔各答的艺术界消失，再也没有回来。据当时的一种记述，他去往另一土邦碰运气。是海得拉巴？因为在萨拉尔江博物馆有赫什的作品。后来他似乎移民加拿大了。平面艺术家穆库尔·戴伊（Mukul Dey）1917 年前后在加拿大见过赫什，发现他生活在看似体面的贫困之中。[③] 赫什为何突然离开加尔各答？有无可能是

① Rai, *Aurobindo*, 79.

② Sarkar, *Bhārater*, 198. 被画之人包括贾格迪什·博斯；教育学家潘迪特·希布纳特·萨斯特利（Pandit Shibnath Sastri）；泰戈尔家族；国大党领导人 W. C. 班纳吉（W. C. Bonerjee）、迪肖·沃彻（Dinshaw Wacha）和艾伦·奥克塔文·休谟（Allan Octavian Hume）以及高级官员雷伊勋爵（Lord Reay）、威廉·韦德伯恩（William Wedderburn）和威廉·亨特（William Hunter）。

③ 关于穆库尔·戴伊的评论，参见 P. Mandal, *Bhārat Shilpi Nandalāl*, Ⅱ, 1984, Calcutta, 143。不久，阿图尔·博斯（Atul Bose）也面临类似的生计问题。

他收取的高额费用将他挤出了市场？或者，当学院派画家在社会中迅速失去地位，他是否陷入了崛起的东方主义？雄心勃勃的赫什不可能居于职业的边缘地位。

第三位希望接受意大利培训的艺术家是昙花一现的雕塑家范因德拉纳特·博斯（1888~1926），他在英国取得的专业性成功对于当时的非欧洲人而言实属不易。博斯是东孟加拉邦一名低阶官员的儿子，在私立朱比利艺术学院（Jubilee Art Academy）接受过短暂教育后进入了加尔各答艺术学校。16岁时，博斯前往意大利。没有被意大利学院和伦敦皇家学院录取的他进入了爱丁堡的制造商委员会艺术学校（the Board of Manufacturers School of Art）。毕业时，他在艺术学校与雕塑家珀西·朴次茅斯（Percy Portsmouth）共事。爱丁堡大学和孟加拉政府联合提供的斯图尔特奖和旅行奖学金使他得以在欧洲度过一年。他继续在巴黎接受训练，其作品令罗丹（Rodin）印象深刻（图2-42）。博斯的青铜雕像使用的表面褶皱技法受到了罗丹和法国人梅西耶（Mercié）的启发。[①] 他是英国"新雕塑"运动的一员（图2-43），参与该运动的成员模仿梅西耶的"小型雕像，人物紧绷且略微扭曲的姿势在波纹、反光的青铜材质中充分地展现肌肉组织和身体结构"。[②]

这位孟加拉艺术家最后定居爱丁堡，与一位苏格兰女子结婚，并开设了一间雕塑工作室。博斯1913年进入苏格兰皇家学

① P. Atarthi, "Ekti Bāngāli Bhāskar," *Prabāsi*, Yr. 22, 4, Srāban, 1329 (1922), reprinted in *Chatuskon*, Āshvin, 1380 (1973), 757-758. 关于梅西耶和罗丹，参见 P. Fusco and H. W. Janson, *The Romantics to Rodin*, Los Angeles, 1980, 303-305; 326 ff. 。

② B. Read, *Victorian Sculpture*, London, 308.

图 2-42　一位妇人（*A Woman*）

说明：范因德拉纳特·博斯制作，青铜像，巴罗达。

院，翌年他在学院展示了青铜雕塑《痛苦的男孩》（*Boy in Pain*）。展出于 1916 年的作品《猎人》（*The Hunter*）被著名雕塑家威廉·戈斯科姆·约翰（William Goscombe John）买下，曾

图 2-43　大卫和歌利亚（*David and Goliath*）

说明：梅西耶制作，青铜像。

在巴黎罗丹手下工作并亲自制作小型青铜艺术品的约翰被这尊雕像所吸引。博斯《耍蛇人》（*The Snake Charmer*）和《运动员与猎犬》（*The Athlete and the Hound*）分别参加了 1919 年和 1924 年皇家学院的展览。这位艺术家的另一件知名作品是灵感来自

于让-弗朗索瓦·米勒的《世界末日》（*The End of the Day*，图 2-44）。萨亚吉拉奥·盖克瓦德三世虽然在阿罗频多事件后有所

图 2-44　世界末日

说明：范因德拉纳特·博斯制作，青铜像，在皇家学院展出。

"收敛"，但仍在继续寻找印度人才。戈斯科姆·约翰收藏的《猎人》令他印象深刻，他要求博斯复制一件。随后，博斯受邀为拉克西米维拉斯宫（Lakshmi Vilas Palace）的花园制作8件雕塑以及为巴罗达的画廊制作2件。由于在巴罗达找不到好的青铜铸造厂，博斯迅速回到爱丁堡完成了这项工作。在短暂逗留期间，他在巴罗达学院新成立的美术系任教。博斯着手接触印度题材，包括一件从姆哈特尔《去神庙》中获得灵感的作品。①

范因德拉纳特·博斯是在盖克瓦德三世登基50周年纪念活动中受到表彰的印度人之一。他在英国赢得的荣誉是印度学院派艺术家的梦想。博斯创作的基于《新约》的雕塑群像和施洗者约翰立像今天仍在苏格兰珀斯的圣约翰教堂矗立（图2-45）。这群雕像为他赢得了苏格兰皇家学院的会员资格。在选举中，有31张赞成票，而当地德裔雕塑家本诺·肖茨（Benno Schotz）只有8票。苏格兰人说：

> 他的当选是对最好的艺术是超越民族的这一事实的认可……（然而）虽然他吸收了西方艺术的所有技巧和自然主义，但他仍忠实于东方的内在精神。在他的作品中可以看到东方特性的含蓄表达，但或多或少地运用了西方艺术形式来展现。②

① B. Read, *Victorian Sculpture*, 308; *Royal Academy Exhibitors*: *1905 – 70*, I, Wakefield, 1973, 168 ff.; J. Johnson and A. Creutzner, *The Dictionary of British Artists*（*1840 – 1940*）, Woodbridge, 1986, 66. 也在苏格兰皇家学院和皇家艺术协会展出。感谢戴维·奥格斯顿牧师提供博斯装饰珀斯圣约翰教堂的材料。

② *The Scotsman*, 19 March 1925, 7. 关于肖茨，参见 *Royal Academy Exhibitions*, V, London, 1981, 458。

图 2-45　圣约翰

说明：范因德拉纳特·博斯制作，青铜像，存于珀斯圣约翰教堂。

在答谢祝酒时，博斯称在英印关系紧张的时刻，这一荣誉令印度人打消了疑虑，相信苏格兰人并不希望阻挠他们"合情合理"

的愿望。自然地，博斯被推荐为加尔各答和新德里的维多利亚纪念馆做装饰。印度艺术家和艺术教师已经开始筹谋，以争取在新首都的装饰工作中分一杯羹。不知为何，殖民时期艺术家的这两项最高荣誉被这位雕塑家拒绝了。因突发疾病，博斯辉煌的职业生涯止于 37 岁，但其短暂的一生有着多方面重大的意义。1920 年，尼哈尔·辛格（Nihal Singh）在伦敦《图形》杂志上发表的一篇赞赏之作在孟加拉引发了东方主义者和西方主义者之间的争论。博斯被描述为"新星和第一个以雕塑家身份获得国际声誉的孟加拉人"。①

① St N. Singh, "A Bengali Sculptor Trained in Europe: The Art of Fanindranath Bose," *The Graphic*, Saturday, 1 May 1920, 686. 辛格说他的作品比之爱泼斯坦更具东方特色，但又避开了孟加拉学派的风格，这一言论引发了著名的争论。博斯 1926 年 8 月 1 日在皮布尔斯去世。*The Times*, 7 Aug. 1926.

第三章　印刷图像的力量

原则上，艺术品可被无限复制……然而，对艺术品的机械复制代表了某些新生事物。

<div align="right">——瓦尔特·本雅明《启迪》①</div>

插图式报纸杂志的兴起

艺术学校和艺术协会等帮助孟买和加尔各答确立学院派艺术至高无上地位的新机构享受殖民者的赞助。与此同时，印刷技术和机械复制工艺等现代的创新独立于政府而蓬勃发展。这些大众传媒手段进一步冲击了印度人的感知，使印度城市变为以印刷图像为主的"视觉社会"。它们同时影响了精英和普通人，平版印刷品服务于跨越阶级壁垒的大众市场，而插图式报纸杂志则成为文字文化不可或缺的一部分。接受过教育之人享有丰富的插图杂志、儿童画册和漫画书。高质量印版的出现为艺术作品更高的可信度提供了保障。随着印刷机器的涌现，这

① *Illuminations*, 1955.

些出版物提高了公众对学院派艺术的审美品位。

图像的机械化制作为有进取心的记者开辟了无限的可能。平面艺术家为杂志充当插画师和漫画家。关于文字和插图传媒的非凡融合，我们可以参看杰出的早期实践者罗摩南达·查特吉。他的职业生涯恰逢孟加拉文艺复兴和 1885 年印度国大党成立时期。1909 年，《蓓尔美街报》（*Pall Mall Gazette*）颇具影响力的编辑 W. T. 斯特德（W. T. Stead）向这位先驱致敬。

> 明智的印度人主张不受种姓、宗教或种族差异影响的"印度国家地位"。其中显著的代表……是罗摩南达·查特吉。他（试图）通过媒体让印度人意识到其衰落，并激励这片土地上的本土人自力更生。他是一位杰出的编辑，尽管……他与许多改革运动有关联。目前，他是高级英文插图月刊《现代评论》（*Modern Review*）和孟加拉喉舌《流亡者》的主编、出版人和所有者。①

从一开始，罗摩南达的思想就被艺术和民族主义影响。他将二者结合起来，获得了罕见的成功。罗摩南达是殖民时期印度培养出的完全现代的企业家，他以专业精神为荣，坚持要求期刊的准时出版和稿酬的及时支付。他的职业生涯是一堂预测新兴趋势和熟练指导企业的经验课程。他是新闻工作者，而且是其中最成功的一位，他本能地支持有前途的艺术家。当自然主义让位于抵制英货运动的东方主义，罗摩南达不痛不痒地从拉

① J. C. Bagal, *Rāmānanda Chattopadhaya*, Calcutta, 1371（1964）, 115. 关于国大党和孟加拉文艺复兴，参见 S. Sarkar, *Notes on the Bengal Renaissance*, Calcutta, 1985 ; A. Gupta, *Studies in the Bengal Renaissance*, Calcutta, 1958。

维·瓦尔马转向了阿巴宁德拉纳特·泰戈尔。他所有的活动都可以被视为自由主义价值观的体现。出身婆罗门的他在梵社（Brahmo Samaj）的影响下放弃了自己的圣线。[1] 他早期致力于儿童教育和提高印度妇女的地位，上学期间曾设法为工人开办一所夜校，大学时对刚刚兴起的民族主义做出了回应。尽管他定期参加国大党的会议，但罗摩南达认为自己的身份是记者，而不是活跃的政治家。[2]

如同当时许多雄心勃勃的孟加拉年轻人一样，罗摩南达抓住了在孟加拉以外发展事业的机会。在阿拉哈巴德的卡亚斯塔学院（Kayastha College）任教时，他构思了其第一本插图杂志《光》（*Pradip*，1897）。杂志开篇便阐述了其宗旨："如果你问我们为什么（出版）又一本孟加拉语杂志……原因是，在孟加拉还没有诸如此类的能将愉悦与启迪结合起来的刊物。"[3]《光》引领了通俗方言杂志的潮流，为闲暇之人提供了科学、民族志、考古学、文学、艺术等丰富的娱乐性阅读体验。继此次成功后，1899年罗摩南达被邀请出版英文版的《卡亚斯塔新闻报》（*Kayastha Samachar*），他实现了自己的第二个梦想，即通过艺术促进民族团结。[4]

罗摩南达最傲人的两项成就是 W. T. 斯特德提及的《流亡者》和《现代评论》。第1期《流亡者》（1901）的封面自豪地展

[1] 梵社，近代印度教改革团体，1828年由出身婆罗门家庭的罗姆·莫罕·罗伊（Ram Mohan Roy）在加尔各答创立。梵社反对种姓分离，主张男女平等，促进知识的传播与教育的普及。印度教徒有佩戴圣线的传统，圣线是由三股线拧成，种姓不同，圣线的材质也有所不同。——译者注

[2] Bagal, *Rāmānanda*; Sarkar, *Notes*; Gupta, *Studies*.

[3] Bagal, *Rāmānanda*, 73.

[4] 见本书第五章。Bagal, *Rāmānanda*, 66.

示了印度建筑文化，包含印度教、佛教、伊斯兰教、锡克教甚至缅甸的建筑（当时的缅甸处于英国殖民统治之下），这篇社论表达了编辑的泛印度（pan-Indian）观点。这期杂志立即售罄，不得不重印。但随着时间的推移，《流亡者》有限的读者群令罗摩南达感到失望。1907 年，他决定推出英文杂志《现代评论》，向懂英语的印度人传达民族主义信息的同时，这也是一个明智的商业举措。他坚持让外国统治者意识到正在兴起的民族主义。在《现代评论》问世之前，由知名作家发起的一场宣传运动已经开始。①

《现代评论》超出了罗摩南达的预期，在全国范围内被广泛阅读。它的吸引力很大程度上在于其精彩的插图。并不是说当时图文并茂的杂志在印度不存在，实际上木版和平版画在书籍中相当常见。在孟加拉，平版画插图是艺术期刊《艺术花束》（*Shilpa Pushpānjali*）和儿童杂志《童年》的重要特色，二者均于 1885 年开始发行。但总体而言，杂志缺少插图；即使有，糟糕的复制品也未能给人留下印象。这在有关艺术的文章中更为凸显，评论家巴伦德拉纳特·泰戈尔（Balendranath Tagore）在《婆罗蒂》上发表的文章便体现了这一点。由于没有插图，它们直到最近才为人所知。对罗摩南达来说，情况更加糟糕。他的目标是把艺术作为民族主义进程的一部分带给读者，但如果没有新的网目凸版技术，他成功的机会微乎其微。摄影技术促成了复制革命，捕捉到了忠实呈现自然主义所必需的微妙的光影渐变。这一过程在西方刚刚出现，随之而来的是对照相机的实验。罗摩南达看到了它的潜力，立即用网目凸版印刷插图替换了早期的平版插图。②

① *Prabāsi*, Yr. 1, 1, Baisakh, 1308（1901）；*Modern Review*, 1, Jan. 1907.

② *Shilpa Pushpānjali*, 1885.

罗摩南达非常幸运有乌潘卓拉基肖尔·雷·乔杜里这个朋友。他是开明的梵社成员之一，是泰戈尔家族的密友，也是英国皇家学会第一位印度会员、科学家贾格迪什·博斯的好友。今天，尽管雷·乔杜里的网目凸版印刷仍在被广泛使用（图3-1），但他在孟加拉之外几乎无人知晓。而在19、20世纪之交，作为影印革新者的他广受赞誉。他的实验每年定期发表在《彭罗斯年鉴》（*Penrose Annual*）。杂志《照相制版与电铸》（*Process Work and Electrotyping*）点明了其重要性："加尔各答的乌潘卓拉基肖尔·雷先生……在创意方面遥遥领先于欧美工人，当考虑到他距离核心区域有多远时，这一点更令人惊讶。"[1] 1902年，他提出"光线色调法"（Ray Tint Process），翌年这一方法被应用于彩版杂志。1913年，他自己的印刷机开始生产色块，其他获得好评的发明也取得了新突破。乌潘卓拉基肖尔的"屏幕调节法"（Screen Adjusting Process）被认为是一种"独特方法……它被提供给英国一些顶尖的技术学校，并得到了极好的反馈"。[2] 困扰于如何增强学校教科书吸引力的孟加拉公共教育主管谈及雷·乔杜里："我没有想到这么好的插图印刷……可以在孟加拉完成。"[3]

[1] 引自 S. Ghosh, *Kārigari Kalpanā o Bāngāli Udyog*, Calcutta, 1988, 158。关于乌潘卓拉基肖尔和摄影技术，参见 S. Ghosh, *Chhabi Tola*；A. Robinson, "Selected Letters of Sukumar Ray," *South Asia Research*, Vol. 7, No. 2, Nov. 1987：171。关于他与赫什、博斯的关联，见本书第二章。关于博斯，英国皇家学会早期非欧洲会员，参见 P. Geddes, *The Life and Work of Sir Jagadish Chandra Bose*, London, 1920。作为电辐射领域的先驱，他的杰出成果赢得了权威科学家的称赞，但其后来的植物学研究引起了争议。博斯是妇女教育运动的主要倡导人之一。一本非常有趣的小册子由博斯的团队成员德威珍·迈特拉（Dwijen Maitra）博士保存，迈特拉交游广泛，熟人包括日本诗人野口米次郎和德国指挥家魏因加特纳（Weingartner）。

[2] Ghosh, *Kārigari*.

[3] Ghosh, *Kārigari*, 81.

图 3-1　拉宾德拉纳特·泰戈尔《河流》（*Nadi*）的插图

说明：乌潘卓拉基尔·雷·乔杜里绘。

网目凸版插图迅速成为出版业的常态，尤其是在罗摩南达的杂志中。最早的单色网目印版是 1901 年《光》中萨希·赫什的《往世书》插图和 1901 年《流亡者》中拉维·瓦尔马的《悉多》（*Sītā*）。1902 年《流亡者》刊印的瓦尔马《演奏萨拉瓦特的妇人》（*Woman Playing Saravat*）使用了"光线色调法"，首次表现了油画的柔和色调，令这位知名艺术家感到欣喜。第二年，这位先锋编辑继续进行彩色再现，用三种颜色印刷了瓦尔马的《阿阇的哀歌》（*Aja's Lament*）。此后一年，《流亡者》一直在突出欧洲艺术，印制了全彩版拉斐尔《圣塞西莉亚》和《骑士之梦》。1907 年前后，罗摩南达出版了以单色版画作为插图的拉维·瓦尔马的第一本传记。不久后，孟买艺术家杜兰达尔成为

《流亡者》的固定画家。[1]

1908 年，罗摩南达把报刊编辑部从阿拉哈巴德搬迁至加尔各答，他开始更加频繁地使用乌潘卓拉基肖尔的印刷公司。《流亡者》的编辑进行了为当月绘画增加简短描述的尝试，这一做法被其他连载杂志效仿。简而言之，在网目版画不可或缺的作用下，一种广阔的艺术环境逐渐形成。1909 年，东方主义者苏伦·甘占利（Suren Ganguly）的《哈拉－帕尔瓦蒂》（*Hara-Pārvatī*）开启了《婆罗蒂》全彩艺术插图的序幕。《婆罗蒂》的排版和标题显然是在向罗摩南达致敬。[2] 1910 年，《婆罗蒂》的主要竞争对手《文学》也不甘落后，推出了关于欧洲和印度沙龙艺术家的艺术板块。在早前的 1893 年它已刊印了文学人物的照片。[3] 1908 年发行的艺术杂志《艺术与文学》（*Shilpa o Sāhitya*）包含单色和彩色的插图，这已成为一种常规特征。[4]

畅销的孟加拉月刊意识到罗摩南达对于插图能够提高销量的敏锐预测。但随着插图杂志的激增，印版的质量也出现了相当大的波动。1907 年，当小说家普拉巴特·穆霍帕迪亚（Prabhat Mukhopadhaya）创办月刊《心灵的偶像和信息》（*Mānasi o Marmabāni*）时，他利用《流亡者》和《现代评论》的经验丰富自己杂志的图片。巅峰时刻是 1913 年另一位文学家、剧作家德威金德拉拉尔·罗伊（Dwijendralal Roy）创办《婆罗多之地》（*Bhārat Barsha*），此刊物即使没有超越《流亡者》，

① *Prabāsi*, Yr. 3, 2, 1310, 63; Dhurandhar in *Prabāsi*, Yr. 2, 9, 1309－10, 312; 3.2, 1310; 6.6, 1313, 328; Yr. 7, 6, 1314 (frontispiece) and passim.
② *Bhārati*, Yr. 23, 1, 1316, frontispiece.
③ *Sāhitya*, Yr. 4, 1300; Yr. 11, 1307, 1137.
④ *Shilpā o Sāhitya*, 8, 1315.

也可与之媲美。至此，技术已不再成为问题，且技术的成本也不再令人望而却步。许多刚起步的刊物盗用插图，尤其是外国出版物的插图，从而大幅削减了成本。因为方言杂志的语言限制，插图很少有明晰的来源。在 20 世纪，孟加拉有许多可以吹嘘的插图杂志，甚至不乏高质量之作。其中，乌潘卓拉基尔·雷·乔杜里开创的网目版画是主要的卖点。可悲的是他几乎没有从自己的发明中获利，直到 1930 年平版胶印技术（offset litho）的出现。[①]

这些图文并茂的杂志对有教养之人的审美品味影响甚大。拉宾德拉纳特·泰戈尔曾抱怨："受过教育之人将孟加拉语赶入了深闺（zenana），英语被广泛应用于（男人之间）所有的通信、脑力工作和交谈。"[②] 只有少数孟加拉妇女能接触到英语，社交礼仪禁止她们参加公开的展览。大量的、价格在普通家庭承受范围的方言杂志使这些妇女受益。如此，一直向她们紧闭着的世界艺术大门终于打开。她们热切地定期购买杂志。时至今日，在孟加拉家庭中亦常见精美的、皮面装订的《流亡者》、《婆罗蒂》、《文学》、《心灵的偶像和信息》、《婆罗多之地》和《大地女神》（Māsik Basumati）。

罗摩南达的艺术插图为印度其他地区提供了出版杂志的范式，《流亡者》启发了一位他在阿拉哈巴德的前同事。1907年，潘迪特·巴尔奎师那·巴塔（Pandit Balkrishna Bhatta）在

① *Mānasi o Marmabāni*, Yrs. 1-10（1314-24/5）；*Bhārat Barsha*, Yr. 1, 1, Āsad-Agrahayan, 1320（1913）. 第一本使用平版胶印技术的印刷品是儿童读物《红和黑》(*Lāl Kālo*)，作者为弗洛伊德学派的心理学家、拉杰塞哈·博斯（Rajsekhar Bose）的兄弟吉林德拉·塞哈·博斯（Girindra Sekhar Bose），插图作者为贾廷·森（Jatin Sen）。

② R. Tagore, *Rabindra Rachanābali*, Ⅹ, Calcutta, 1961, 208.

瓦拉纳西创办了带有插图的印地语月刊《童年的太阳》（*Bālprabhākar*）。在孟加拉之外的期刊中，少有能与《古马尔》（*Kumār*，图4-1）媲美者，其创意源自艾哈迈达巴德画家拉维香卡·拉瓦尔及其同事巴丘拜·拉瓦特（Bachubhai Rawat）。拉瓦特最初在孟买出版的古吉拉特语先驱杂志《二十世纪》（*Vasmi Sadi*，图3-2）工作。它是一本轻松的杂志，插图内容以摄影、卓别林电影和贾格迪什·博斯的生活为主题，偶尔也会复制印度细密画，同时偏爱拉维·瓦尔马和杜兰达尔的现代绘画。1921年，这家杂志社在其所有者哈吉·穆罕默德·阿拉拉基·希夫吉（Haji Mohammad Allarakhia Shivji）去世后关停。1924年，在拉瓦尔和拉瓦特的一次偶遇之后，《古马尔》成了它的继承者。①

拉瓦尔认为，受过基本教育的古吉拉特人喜欢欧洲版画和拉维·瓦尔马的油画，他们需要提高审美品位。阿拉拉基虽然精力充沛，但不善于辨别。考虑到杂志的高质量，拉瓦尔研究了一位艺术家朋友在欧洲艺术杂志上使用的技巧。但他最直接的参照是经过甘地的私人秘书马哈德夫·德赛（Mahadev Desai）提醒而注意到的《现代评论》。《古马尔》旨在科学与艺术方面教育年轻人，并以令人负担得起的价格提供娱乐性的文学滋养。与《现代评论》的文章类似，《古马尔》的主题在于物质文化（physical culture，民族主义的当务之急）、时事政治和孟加拉文化民族主义的领袖。拉瓦尔从不低估高质量插图对读者的影响。②

① *Shilpa o Sāhitya*, Yr. 7, 1, Āswin, 1314, 23；Bagal, *Rāmānanda*, 107.
② 感谢拉瓦尔之子提供关于《古马尔》和《二十世纪》的信息与材料。

图 3-2　《古马尔》的封面

　　1920 年代，孟加拉出现了几位才华横溢的插画家。他们熟练地用半月形和其他方法装饰页边和页眉，并巧妙地将螺旋形与性感的女性相结合。维多利亚时代的插画家亚瑟·拉克姆（Arthur Rackham）和埃德蒙·杜拉克（Edmund Dulac）给予了他们灵感。这一流派最成功的代表人物当数萨迪什·辛哈（Satish Sinha），他擅长用新艺术风格（art nouveau）的蔓藤花纹和曲线装饰书籍扉页。他在可与老式月刊匹敌的《大地女神》几乎处于垄断地位（图 3-3），即使赫蒙·马宗达（Hemen Majumdar）和其他知名画家偶尔也会为该杂志提供设计。不久，《婆罗多之地》聘请漫画家、插画家贾廷·森绘制

图 3-3　《二十世纪》的封面

类似的小插图。[①] 青少年受到这些文学和文化杂志的启发，制作了设计精美、文笔优雅的小发行量杂志。

① 参见 *Māsik Basumati*，Yr. 3, Pt. 1, 5, 1331, 617; Yr. 3, Pt. 1, 6, 774; Yr. 4, Pt. 2, 1, Kartik, 1332, 105; Yr. 4, Pt. 2, 2, 1332, 137; Pt. 2, 2, 1341, 337; *Bhārat Barsha*, Yr. 12, Pt. 2, 1, 104; Yr. 15, Pt. 1, 1, 161; Yr. 15, Pt. 1, 2, 185。

图 3-4　一幅《大地女神》的装饰设计

孩童的游戏世界

　　19 世纪，儿童插图书刊的需求量在孟加拉急剧上升。教育改革者需要具有良好道德影响力的阅读材料，同时他们热衷于抵制传教士的影响。这一领域由梵社成员开拓并非巧合，因为梵社将教育视为道德力量和变革工具。1844 年，追求真理大会（Tattvabodhini Sabha）① 出版了一本早期孟加拉语拼写书籍，紧随其后的是《儿童教育》（*Sishu Sikshā*）、《儿童知识》（*Sishu Bodh*）等其他初级读本以及 1885 年教育家伊斯瓦·钱德拉·维迪亚萨加（Iswar Chandra Vidyasagar）的《字母入门》（*Barna Parichay*）。这种对孟加拉字母的入门介绍一直存在，后来的版

① 直译为"传播与探索真理协会"，1839 年 10 月 6 日创立于加尔各答，创建者是拉宾德拉纳特·泰戈尔的父亲德本德拉纳特·泰戈尔。协会最初只限于泰戈尔家族的直系成员，后来规模扩大，伊斯瓦·钱德拉·维迪亚萨加是早期成员，其《字母入门》被认为是最具影响力的孟加拉语入门读物。——译者注

本采用石版印刷来增加其吸引力。①

儿童故事和童谣提供了更广阔的空间。虽然故事书在19世纪才开始出版，但讲故事（story-telling）是印度的一项传统，每个地区都有当地的童谣和神话传说。19世纪的语言学家认为印度是许多欧洲民间故事的源头。《五卷书》（*Pañcatantra*）和《益世嘉言》（*Hitopodeśa*）等印度书籍沿着中世纪的贸易路线传入西方。家传故事由妇人一代一代口口相传，这些故事在19世纪被汇编、整理和出版。这种协同努力是世界性的现象，它紧随格林兄弟的文献工作。在赫尔德（Herder）的劝说下，他们开始去倾听《人》（*Volk*）朴素的声音。基于对雅利安民俗的研究，他们欣赏印度民俗。②

理查德·坦普尔之子理查德·卡纳克·坦普尔（Richard Carnac Temple）是印度军队的一名军官，也是知名的民俗学家。作为人类学家爱德华·伯内特·泰勒（Edward Burnett Tylor）英格兰民俗学会（Folk-Lore Society of England）的成员，坦普尔开始收集印度各地的故事，并根据学会制定的计划进行分析。至1884年，已有《印度童话故事》（*Indian Fairy Tales*, 1880）、

① A. Khan and U. Chattopadhaya, eds., *Bidyāsāgar Smarak Grantha*, Medinipur, 1974, 2-40. 传统学校（Pāthsālās）中的梵学家（pandit）在为儿童举行入教仪式后会进行口头教学。最早的拼写书由索巴巴札尔（Sobhabazar）的拉贾·拉达肯塔·德布（Raja Radhakanta Deb）出版，随后是1844年的追求真理大会、M. 塔卡兰卡（M. Tarkalankar）《儿童教育》、B. N. G. 塔卡兰卡（B. N. G. Tarkalankar）《儿童知识》等。维迪亚萨加的《字母入门》制定了巴德拉罗克文化的标准。H. Bannerji, "The Mirror of Class," *Economic and Political Weekly*, 13 May 1989, 1046.

② 关于雅各布·格林和威廉·格林两兄弟，参见 R. M. Dorson, *Folktales of Germany*, Chicago, 1966, Ⅴ-ⅩⅩⅧ.《益世嘉言》和《五卷书》以比得拜（Bidpai）在伊斯兰国家的陈述而闻名。

《旧德干时代》（*Old Deccan Days*，第三版，1881）、《旁遮普的传说》（*Legends of the Punjab*，Vol. Ⅰ，1883－1884）、达曼特（Damant）所译《印度文物》（*Indian Antiquary*）中的孟加拉传说（1872～1878）、《孟加拉民间故事》（*Folk Tales of Bengal*，1883）和《警示故事》（*Wide-Awake Stories*，1884）等一系列作品付梓。最后一部作品的作者是小说家弗洛拉·安妮·斯蒂尔（Flora Annie Steel），她据坦普尔的实例记述了旁遮普口口相传的故事，书中包含坦普尔丰富的注释和对雅利安民间故事的结构性分析。①

坦普尔在《孟加拉民间故事》的出版中也发挥了重要作用。作者戴博诃利（Lal Behari Day）在孟加拉具有相当的影响力，他熟知格林的工作，并试图适当地表达孟加拉故事的雅利安源头。戴博诃利同时搜集了有关老虎、强盗、精灵、魔鬼、夜叉以及各种令人毛骨悚然的怪物等具有独特孟加拉风情的传说，这些故事来自孟加拉的奶奶们在闷热的夏夜讲给孩童的睡前故事。② 对于城市的儿童，经典作品是达克希纳·兰坚·密特拉·马宗达（Dakshina Ranjan Mitra Majumdar）的《奶奶的百宝袋》（*Thākurmār Jhuli*，图 3-4），其中的幻想、恐怖和奇幻令一代代孟加拉儿童着迷。书中插图是基于达克希纳·兰坚所绘素描的木版画。承情于戴伊的作者借助一台原始录音机走遍了孟加拉的村庄，收集了乡村妇女讲述的故事。他因保护民俗

① F. A. Steel, *Tales of the Punjab Told by the People*, notes by R. C. Temple, London, 1894, publisher's note and 271（1973 edition）. 关于英国民俗学会，参见 R. M. Dorson, *Folktales of England*, Chicago, 1965, Ⅴ。

② L. Day, *Folk Tales of Bengal*, Calcutta, 1883, Ⅴ。他是加尔各答附近一所大学的教授。

而被"斯瓦德希"（Swadeshi）① 除名。这一流派的另一重要贡献在于乌潘卓拉基肖尔·雷·乔杜里对童话故事（household tales）的优雅复述——《缝叶莺之书》（*Tuntunir Boi*）。②

儿童文学的兴起顺应了新时代的要求。到了19世纪，儿童通常被视为"小大人"（miniature adults）。浪漫主义运动帮助成年人发现了独立的儿童世界，从而让儿童心理学崛起。教育家重读了提倡儿童自然成长的卢梭。幼儿园的建立能够培养孩子们不受成人限制的想象力。福禄贝尔（Friedrich Wilhelm Fröbel）强调激励环境（stimulating environment）对儿童自发成长的作用。作为浪漫主义引发的广泛的情感变化的一部分，孟加拉迎来了这场对儿童态度的变革。③

再次重申，更多的自由主义元素走在了前列，特别是梵社的改革活动。泰戈尔家族和乌潘卓拉基肖尔·雷·乔杜里等梵社的领军人物积极探索孟加拉文化中的"游戏"（Līlā）④ 元素。印度教极为重视嬉戏和神游，游戏元素已经成为印度文化的组成部分。约翰·赫伊津哈（Johan Huizinga）的《游戏的人》（*Homo Ludens*）教会人们欣赏游戏和虚构世界的价值，游戏或表演确实具

① 印度独立运动的一部分。——译者注

② 关于《奶奶的百宝袋》，参见 D. R. Majumdar, *Dakshinā Ranjan Rachanā Samagra*, I, Calcutta, 1388。关于他的事业，参见前书 II, pp. chh-jha。他受到了文史学家迪内什·森（Dinesh Sen）的鼓励。马宗达的木版画是由普里亚戈帕尔·达斯依据作者的素描草图创制。Ghosh, *Kārigari*, 58; *Tuntunir Boi* (1918), tr. W. Radice, *The Stupid Tiger and Other Tales*, London, 1981.

③ 关于儿童天真理想化的文本，参见 G. Boas, *The Cult of Childhood*, London, 1966。当儿童不再是"小大人"时，追溯起源于欧洲的服饰、游戏和带有其他需求的"童年发明"（invention of childhood），参见 P. Ariès, *Centuries of Childhood*, London, 1962。

④ 印度教概念，字面意思是"游戏""消遣""玩耍"，主要用于描述神的神圣行为。——译者注

图 3-5　鱼儿和青蛙（*Chang Bang*）

说明：普里亚戈帕尔·达斯（Priyagopal Das）绘，木版画。

资料来源：*Thākurmār Jhuli*，1907。

有生理根源上的心理学意义。但 19 世纪它在孟加拉的发展反映了个人主义的兴起，使得儿童第一次受到重视。[1]

　　发明用于检测智力和知识的室内游戏（parlor games）与脑

[1]　J. Huizinga，"Homo Ludens"；E. H. Gombrich，"The High Seriousness of Play：Reflections on Homo Ludins by J. Huizinga，" *Tributes*，London，1984，138-163。

筋急转弯（brain-teaser）是泰戈尔家族的常规内容。我们了解到拉宾德拉纳特·泰戈尔年轻时设计了图画谜题。新奇的是，成年人并没有将这些游戏视为单纯的儿童游戏，也没有拒绝参与，而是热情地沉迷其中。从拉宾德拉纳特的案例来看，这些早期的玩笑为他晚年的"自发"（automatic）绘画奠定了基础。戏剧、古装剧和制作面具是拉宾德拉纳特将虚构世界具象化的方式。从日本回来后，拉宾德拉纳特鼓励阿巴宁德拉纳特继续学习面具艺术。阿巴宁德拉纳特的面具将画像与日本文化元素相结合。他觉得嬉戏是最合意的生活方式。在生命的尽头，他以纯粹的嬉闹精神创作了《失物招领》（*objets trouvés*）。[1]

拉宾德拉纳特和阿巴宁德拉纳特的作品充满了自由发挥的想象力。戏剧《邮局》是拉宾德拉纳特对儿童世界最深刻的描述之一。阿巴宁德拉纳特写给孩子们的故事在孟加拉以外鲜为人知。他承认，在儿童世界里感到更自在。同样，他对学生自由发挥想象力的鼓励在其早期儿童作品《布丁玩偶》（*Khirer Putul*，约 1896 年）中很明显。他先前曾发表儿童版《沙恭达罗》，这是视觉和语言上的创意第一次自他笔下轻松地流出。"诗如画"（ut pictura poesis）这种混合风格的例子可参见他晚期为传统诗歌、卡比坎坎（Kabikankan）的《旃蒂女神》（*Chandi*）创作的插图（彩图 10）。[2]

从 1880 年代开始，孟加拉新闻业迅速发展，加之教育改

[1] P. Mitter, "Rabindranath Tagore as Artist; A Legend in His Own Time?" in M. Lago and R. Warwick, eds., *Rabindranath Tagore*, *Perspectives in Time*, London, 1989, 111.

[2] A. Tagore, *Kshirer Putul*, 1896; the illustrations to *Chandi* at Rabindra Bharati Society; Tagore, "Dak-Ghar," RR, 6, 419.

革，人们对儿童杂志产生了浓厚兴趣。他们认为有必要用孟加拉语出版物补充《男孩报》（*The Boy's Own Paper*）[1] 和其他国外输入的图书。首次尝试是 1883 年由普拉马达查兰·森（Pramadacharan Sen）出版、乌潘卓拉基肖尔·雷·乔杜里绘制插图的《萨克哈》（*Sakhā*）。尽管该杂志广受欢迎，但森 1885 年去世时穷困潦倒。同年，泰戈尔家族发行由哈里什·钱德拉·哈尔达提供插图的《童年》。1883 年，《萨提》（*Sāthi*）紧随《萨克哈》出版。1895 年，著名的婆罗门思想家悉纳特·萨斯特里（Sibnath Sastri）出版《绽放》（*Mukul*）。至 19、20 世纪之交，加尔各答的孩子们有各式各样的插图杂志可供选择。[2]

　　1913 年，乌潘卓拉基肖尔·雷·乔杜里进军儿童杂志领域，其以优雅简洁著称的杂志为同行树立了榜样。他的优势在卓越的印刷技术与作为《萨克哈》插画家的早期经验。《缝叶莺之书》与儿童版的《罗摩衍那》《摩诃婆罗多》是他对儿童文学的贡献。《桑德什》（*Sandesh*）几乎由乌潘卓拉基肖尔一手构思、编写、绘制插图和编辑，直到 1915 年他去世。当它于 1913

① 《男孩报》是专门针对青少年男性的故事汇编，出版于 1879~1967 年，最初是周刊，1913 年改为月刊，内容涉及冒险故事、自然研究、体育游戏等内容。1878 年，伦敦圣书会（London Tract Society）首次提出，希望青少年可以通过阅读该报来学习基督教道德规范，该杂志在英国及其属地上层社会较为流行。——译者注

② 关于孟加拉儿童文学，参见 S. Lal, "Sandesh, The Child's World of Imagination," *India International Centre Quarterly*, Vol. 10, No. 4, 83, 435。关于《男孩报》作为有益道德的读物以抵制廉价的低俗小说，参见 P. Dunae, "Boy's Literature and the Idea of Empire," *Victorian Studies*, 24, Autumn 1980：103-121；"Penny Dreadfuls," *Victorian Studies*, 22, Winter 1979, 133-150。

年开始发行时，他的儿子苏库马尔（Sukumar）[1] 在英国学习印刷技术。苏库马尔回国后便加入了他父亲的事业。[2]

甫一出版，《桑德什》（图 3-6）便成为最具吸引力的儿童出版物。不同于相对乏味的《萨克哈》《萨提》（两者均是玩伴之意）或《童年》（男孩）的名称，《桑德什》之名唤起了一个与众不同的世界。"Sandesh"一语双关（这个词有"新闻"和孟加拉人最喜欢的甜食双重含义）。在该刊创刊号的封面上，一位留着胡子的老爷爷高举着一大盆美味的凝乳酪做甜品。诙谐的图画和独特的幽默无处不在。乌潘卓拉基肖尔·雷·乔杜里通过观察自己家庭的反应来检验内容是否能吸引儿童。[3]

《男孩报》是《桑德什》的原型，它是全英儿童的"主食"（staple diet），但有几个特点值得注意。谜语和文字游戏比比皆是。作为一个科学家和发明家，乌潘卓拉基肖尔本人也喜爱解决问题的故事。他和儿子苏库马尔不仅了解最新的科学发展情况，还用简单明了的语言普及这些知识。他们自己的科学著作是清晰的典范，其中穿插了讽刺的幽默和敏锐的观察。[4]

在《桑德什》中，复杂的科学世界因生动的插图而变得鲜活。习惯了印度教神话食人魔（orge）的孟加拉孩子开始兴奋地探索史前怪兽。相关插图中，在加尔各答最著名的伊甸花园（Eden Gardens），一只巨大的雷龙潜伏在树上，同时一场板球比赛正在进行。这种生物的体积是通过将其与加尔各答为人熟知

[1] 苏库马尔·雷（Sukumar Ray, 1887-1923），孟加拉文学家、诗人，其子萨蒂亚吉特·雷（Satyajit Ray）是印度著名导演，曾获奥斯卡终身成就奖，被誉为"印度电影之父"。——译者注

[2] Lal, "Sandesh," 436 ff.; Robinson, "Selected Letters," 227.

[3] 萨蒂亚吉特·雷的《桑德什》收藏。

[4] Robinson, "Selected Letters," 171.

চাটিতে লাগিল চক্‌ চক্‌ মনোসুখে।
ক্ষীরের যে ভাঁড় তার মুখ সরু ছিল,
কষ্টেসৃষ্টে তার মধ্যে মাথা ঢুকাইল।
একেত ক্ষীরের গন্ধে লোভে অন্ধপ্রায়,
তাতে আছে চক্ষু ঢাকা দেখিতে না পায়।

ভাগ্যমন্ত কোনো এক গোয়ালার ঘরে,
দধি দুগ্ধ ক্ষীর-সর আছে থরে থরে;
দেখিয়া বিড়ালী হলো লোভেতে অস্থির,
কেমনে খাইবে সেই দধি দুগ্ধ ক্ষীর।
এদিক ওদিক চে'য়ে চোরের মতন,

ভাবিয়া দেখিনু চিত্তে অসার-সংসার;
মিছা সংসারের ফাঁদে পড়ে কেন থাকি,
শেষকালে প্রাণপণে হরি বলে ডাকি।
বৈরাগ্যে আমার এবে পরিপূর্ণ মন,
কলসী বাঁধিয়া গলে যাচ্ছি বৃন্দাবন।"
শেয়ালী বলিছে—"মাসী পিঠে কেন দাগ?
মুখে ক্ষীর মেখে কেবা করেছে সোহাগ?"
বেড়ালী দেখিল সব বুঝেছে শেয়ালী,
খাটিল না খাটিল না মিছা চতুরালী।
মেউ মেউ করি সেই পিছু পানে হটে,
কথা কাটাকাটি হ'ল দুই শঠে শঠে।

যথাযোগ্য শিক্ষা তারে দিল পরিপাটী
বিড়ালীর কাণ্ড দেখি লয়ে এক লাঠি,
যথাযোগ্য শিক্ষা তারে দিল পরিপাটী।
অক্স্মাৎ বজ্রাঘাত বিড়ালীর মাথে,
ভাঙ্গিল সুখের স্বপ্ন ভাঁড় ভাঙ্গা সাথে।
ভাঙ্গা কলসীর কাণা গলায় রহিল,
উচ্চ পুচ্ছ করি পুসি ছুটিয়া চলিল।
বহু দূর গিয়া এক বট বৃক্ষ তলে,
বিশ্রামে বসিল হায় পিঠ যায় জ্বলে।
ক্ষীরের মিষ্টতা আর লাঠির প্রহার,
কোন্‌টা কেমন মিষ্ট করিছে বিচার।

图 3-6 《桑德什》中的 4 幅插图

说明：乌潘卓拉基肖尔·雷·乔杜里绘。

的冬季景象放在一起来展现的。乌潘卓拉基肖尔去世后，其子苏库马尔一直经营这份杂志至去世（1916~1923），并撰写了一些关于常识的故事和文章，内容多样，比如被埋没的庞贝古城、美国的摩天大楼、深海潜水员、潜水艇、大本钟、太阳的性质、氯仿、金字塔、世界末日、恒星系统等。引人注目的不是孟加拉的孩子被鼓励对环境充满好奇，而是他们被教导要理性地思考。①

《桑德什》完善了一门简洁、有趣、通俗易懂的语言。这一传统可以追溯到维迪亚萨加对少量词汇的使用，但乌潘卓拉基肖尔更进一步。他通过使用加尔各答的日常语言，增加了阅读对城市儿童的吸引力。他是孟加拉去梵文化运动（de-Sanskritisation）的成员，这场运动自 19 世纪泰克詹德·塔库尔（Tekchand Thakur）、迦利普拉萨纳·辛哈（Kaliprasanna Sinha）等人的散文作品开始。与此同时，作为教育是一种道德力量的支持者，乌潘卓拉基肖尔非常希望《桑德什》的语言能够保持纯洁的品质。P. 阿利埃斯（P. Ariès）1962 年称，"当代道德的不成文法则之一"，"最严格、最受尊重的原则是要求成人在儿童面前避免提及任何与性有关的话题，尤其是开玩笑的话。这种观念对旧社会来说是完全陌生的"。②

这种对儿童的关注与对现代孟加拉文学更广泛的关注同步。整个 19 世纪，孟加拉社会内部一直存在紧张局势，受过英国教育的自由主义者和旧价值观的捍卫者之间不断发生冲突。在加

① S. Ray, *Sukumār Samagra Rachanābali*, eds. by P. Chakravarti and K. Karlekar, 2 vols. , Calcutta, 1381-2（1974-5）. 前书包含所有为《桑德什》而写的片段。最著名的幽默作品后来分几卷出版。

② Ariès, *Centuries of Childhood*, 100.

尔各答，随着维多利亚时代福音主义（evangelism）的兴起，一种新的道德观念应运而生，其目的是消除孟加拉语言和行为中较为直接的一面。这对情感和社会行动产生了深远影响，其影响之一便是维迪亚萨加 19 世纪末创立的"防淫秽协会"（the Society for the Prevention of Obscenity）。1907 年，为儿童准备的《奶奶的百宝袋》尽可能忠实地再现了民间故事。达克希纳·兰坚不仅保留了在当时被认为不雅的古语，还保留了施虐和其他口头传承中令人不快的内容。原版现已不存，但即使是删减版也颇具震慑力。然而，乌潘卓拉基肖尔坚持儿童故事是优雅且道德高尚的，他在作品中小心翼翼地保护他们免受不良影响。①

真正使《桑德什》流行起来的是其中的幽默插图，它们实际上击败了早期占据垄断地位的平版印刷画。通过比较《奶奶的百宝袋》的木刻插图与《桑德什》的网目版画，可以清楚地看出这一点。在尝试普及科学的同时，乌潘卓拉基肖尔试图将日常经验带入印度神话，并立即吸引城市的孩子。当他将诸神去神化（de-mythologize）时，其表现技巧十分有益。在著名的《大力罗摩之死》（Death of Balarāma）中，乌潘卓拉基肖尔将这位《摩诃婆罗多》中的英雄视作一位真实的人，而不是毗湿奴常见的化身（avatār）。他也成功地表达了此故事中的超自然元素——从大力罗摩口中吐出一条巨大的多头蛇——这一切都更加令人信服。其他例子展现了对神明的戏谑态度。乌潘卓拉基肖尔这种罕见的态度来自对孟加拉艺术界颇具影响的修女尼维迪塔（Sister Nivedita）。她在评论乌潘卓拉基肖尔的神话插图《海洋的翻腾》（The Churning of the Ocean）时称："阿修罗〔恶

① 　Lal, "Sandesh," 441; Majumdar, *Dakshinā*, introduction to Vol. Ⅱ.

魔] 在此所展现的性情和多变是令人愉悦的。"① 他把众神视为脆弱的人，而不仅仅是虔诚的对象。

最重要的是，《桑德什》因苏库马尔·雷的打油诗（nonsense rhymes）而闻名。在此，游戏世界和语言世界结合在了一起。这一体裁在孟加拉民间传说中已高度发达。孟加拉语经常使用双关语和文字游戏。它的使用者总是被双关语、拟声词、头韵和重复的音节吸引。在孟加拉文艺复兴时期，传统的民谣和习语获得了现代形式的新生。尽管泰戈尔家族也曾尝试，但与之最接近的作家当数苏库马尔。很少有人能够像他那样熟练、轻松地"胡言乱语"。难以抑制的绘画和文学幽默首先出现在由乌潘卓拉基肖尔构思、其子完成的作品《古皮与班吉哈的冒险》（*Goopy Gyne Bāghā Byne*）中。在为《绽放》（*Mukul*）杂志付出努力后，苏库马尔和朋友成立了两个社团——"星期一俱乐部"（Monday Club）和"胡言乱语俱乐部"（Nonsense Club）。有个经典的妙语（jeu d'esprit）例子，他将"星期一俱乐部"改为"甜品俱乐部"（Monda Club），暗指成员最喜欢的食物。作为俱乐部的秘书，他经常利用给会员发请帖的机会把这些卡片变成智慧和奇思妙想结合的美物。②

苏库马尔的第一部滑稽戏在胡言乱语俱乐部上演。古代史诗是他的喜剧特别合适的体裁。他最著名的滑稽戏之一《拉克什曼与秘密武器》（*Laksmaner Saktishel*）的灵感来源于《罗摩衍那》。苏库马尔的版本有两个层面的意义，他选取了一种模仿英雄史诗的慷慨陈词，却又将神明视作现代中产阶级的孟加

① Nivedita, *Complete Works*, 77.
② 关于苏库马尔，参见 H. Sanyal, "'Sukumar Rai' and 'Chitre Nonsense Club'," *Desh*, 53rd Yr., 44, Sept. 1986 (Sukumar Number), 39-47。

拉人。这出戏充满了对古代背景与当时风俗习惯不和谐的故意影射。①

　　苏库马尔·雷的作品将印度儿童文学推向了高潮。他具有荒诞的第六感和想象力，几乎可以戏仿（parody）任何严肃的言论。孟加拉讽刺作家比巴尔（Birbal）[钵剌摩阘·乔笃黎（Pramatha Chaudhuri）]经常以在印度知名度不高的知识分子，尤其是法国哲学家来恐吓对手。在一次星期一俱乐部的集会上，苏库马尔读了一封虚构的信，这逗乐了所有人。他故作严肃的语调令大家对他的模仿深信不疑："我听著名的哲学家伯格森（Bergson）说过，不管人类如何生存，如果头被砍掉，他就无法活下去。"② 在孟加拉，少有讽刺作家能与他虚构的词句相匹敌。但是，最能展现他天赋的作品《怪诞与荒谬》（Ābol Tābol，图 3-7）出现在其生命的最后阶段，它是一本杰出的"造词者"（word-maker）的诗集。

　　读者还看到了一种融合了想象和对文化行为敏锐观察的新漫画形式（图 3-8）。苏库马尔儿时阅读了欧洲的幽默杂志，他时常把这些杂志视为工作的出发点。例如他的诗歌《恶作剧》（Dānpitey）令人联想到美国连环画《捣蛋鬼》（The Katzenjammer Kids）中声名狼藉的小顽童，但苏库马尔所说的顽童肯定是孟加拉的孩子。希斯·鲁宾孙（Heath Robinson）的叔父鲁宾（Lubin）及其奇妙的机器在精神上与苏库马尔的诗歌"叔父的奇特装置"（Uncle's Contraption）相似，即使相似之处只是巧合。鲁宾孙的机器解决了晚餐时吃一些棘手的小东西的问题，

①　"Laksmaner Saktishel," *Sukmnār Rachauāhali*, I, 237-247.

②　Sanyal, "Sukumar Rai," 41.

图 3-7 　《怪诞与荒谬》封面

说明：苏库马尔·雷绘。

而苏库马尔的机器能令人迅速进行长途旅行，体验到令人垂涎欲滴的食物近在眼前的刺激。①

① S. Ray, *Ābol Tābol*, Calcutta, 1375, 8-9; Heath Robinson in J. Ezard, "Building on a Comic Genius," *The Guardian*, 1 July 1989, 23. 萨蒂亚吉特·雷提出了关于《捣蛋鬼》的建议。同样，对比爱德华·利尔的《万物》（*creatures*）和苏库马尔·雷的《大杂烩》（*Hotch-Potch*），参见 H. Jackson, *The Complete Nonsense of Edward Lear*, London, 1975, xxvi; Chaudhuri, *Nonsense*, 1。

图 3-8　《怪诞与荒谬》的三幅插图

说明：苏库马尔·雷绘，三幅插图的名称分别为《叔父的奇特装置》《挠痒》《英格兰母牛》。

苏库马尔知晓爱德华·利尔的打油诗。二人都热衷于将超现实与世俗结合在一起，都具有一种能够完全颠覆合乎逻辑的陈述的天赋，都产生了有趣、略带讽刺意味的想法，都避免讽刺、恶意和嘲笑，都删去了残酷和怪诞。最重要的是，他们是卓越的插画家。然而他们的作品表现了巨大的文化和气质差异，利尔的诗句总是带着忧郁，而苏库马尔颠倒离奇的世界（topsy-turvy world）充满爽朗的笑声。最好的例子应是作为《怪诞与荒谬》结尾的"梦之歌"（Dream Song），它是35 岁死于黑热病的苏库马尔在生命的最后几周创作的。

　　精灵在云雾缭绕的穹顶起舞，
　　那是大象翻筋斗之处，
　　飞翔的骏马展开翅膀，
　　调皮的男孩变得乖巧。

> 凛冽而原初的月寒。
>
> 下一个梦魇吹起褶边的窗帘——
>
> 困倦的我如此一瞥，
>
> 我所有的歌唱止于睡梦。①

虽然诗歌的韵律和意象在翻译过程中必然有所丢失，但在死亡来临之际，诗人的创作精神依然高涨，他完全没有自怨自艾，这不得不令人联想到其他处于类似境地的创作者，特别是舒伯特。

在《怪诞与荒谬》中，魔法与现实在完美匹配的文字和形象中相遇。这些天马行空的诗专注于孟加拉特色。他们的"不可译性"（untranslatability）源于双关语和头韵巧妙地将孟加拉语和英语并列。苏库马尔·雷用孟加拉语阐释某些英语单词和意象，这些单词和意象与巴德拉罗克阶层的文化有着千丝万缕的联系。在20世纪初的加尔各答双语殖民环境中，这种融合完全合理。在现代，或许只有萨尔曼·鲁西迪（Salman Rushdie）尝试过类似的文字游戏（在英文小说中使用印度词语）。那些能够充分欣赏其作品的人必须熟悉这两种文化。②

苏库马尔笔下人物的古怪行为逗乐了孟加拉读者，因为几乎没有人不知晓原作。但刘易斯·卡罗尔（Lewis Carroll）的

① 引自苏坎塔·乔杜里（Sukanta Chaudhuri）优秀的英译本《怪诞与荒谬》（*The Select Nonsense of Sukumar Ray*, Calcutta, 1987, 44）。最近 A. A. 米尔恩（A. A. Milne）对于纯真和怀旧的观点十分适用于利尔："一种熟悉的生活，带有一种熟悉的英式辩证法。在这种情况下，早年的激情消退，取而代之的是不那么具有威胁性的形式（多愁善感、成人的孩子气、怀旧、哀伤），这些取代在增强并准备投入新的用途……" J. Wood, *A. A. Milne*, London, 1990, 22.

② 鲁西迪所有的小说都以此为基础，命运多舛的《撒旦诗篇》（*Satanic Verses*）歌颂了这一点。

《炸脖龙》（*Jabberwocky*）并非如此。炸脖龙纯粹是一种奇异的生物，因它而发明出的毫无意义的词语强化了其意象；但苏库马尔的《挠痒》（*Tickle-My-Ribs*）接近了那位可怕、无视他人感受的讨厌之人。他重复着那些糟糕的笑话，希望人们每次都能笑出来。另外一些特点是永远被判定为煞有介事的庄重、唤起各种回忆，特别是在婆罗门祈祷会上自以为是的骗人把戏。①殖民地之间的互动可能也是一个目标。感情脆弱的"英国母牛"（Blight Cow）显然是一个只有殖民主义才能产生的杂交品种。在湿婆的土地上施行的怪诞的"法律第 21 条"（Law under Section Twenty-One）很可能是对英国殖民统治尖刻的影射。根据这项法律，仅仅是意外绊倒英国人就可能被罚款 21 卢比。苏库马尔在此揭露了抵制英货运动时期颁布的法律的荒谬，但他轻飘飘的言语带来的影响甚微。②

漫画和漫画家

幽默画（humorous drawings）在印度的兴起

苏库马尔独特的文字与图像之融合形成了有趣的儿童绘画和社会与政治漫画之间的桥梁，这是插图杂志中另一个繁荣的流派。对人性弱点进行理性观察的漫画（caricature）是苏库马尔式幽默的一部分，但漫画家使用的残酷或怪诞元素并不属于

① 关于萨蒂亚吉特·雷的介绍，参见 Chaudhuri, *Nonsense*, 未编页码。Robinson, "Selected Letters," 179; Jabberwocky in L. Carroll, *Through the Looking Glass*, London, 1976, 202.

② Cbaudhuri, *Nonsense*, 13, 20, 41.

他的梦想世界。最早刊登政治漫画的报纸是 1850 年代英国人运营的《孟加拉赫克鲁报》（*Bengal Hurkaru*）和《印度公报》（*Indian Gazette*）。数十年内，随着殖民当局成为新闻记者合法的报道对象，漫画出现在印度人运营的报纸上。孟加拉民族主义报纸《阿姆丽塔市场报》（*Amrita Bāzār Patrikā*）① 在 1872 年刊登了第一幅漫画。②

最早产生政治影响的漫画报纸之一是 1870 年代的《苏拉布资讯》（*Sulav Samāchār*）。③ 漫画与《伊尔伯特法案》（1882）有关，该法案试图废除欧洲罪犯对印度法官审判的豁免权，这是英国侨民竭尽全力反抗的。《苏拉布资讯》突出了公然的不公正，有力地阐明了印度的情况：在通常情况下，贫穷的印度人遭到欧洲人的袭击而死亡，如果案子开庭，被害人的死亡原因最后归于"脾脏肿大"。这幅漫画展示了一个死去的苦力和在他身边哭泣的妻子。欧洲医生进行了一次敷衍的尸检，而罪犯则站在一旁漫不经心地抽着雪茄。即使并非有意为之，但欧洲法官和罪犯勾结的这种暗示确实产生了影响。这是导致 1878 年出台方言新闻审查制度的直接原因之一。④ 这种影响一直持续到 1908 年，正如乌潘卓拉基肖尔在《现代评论》中愤慨地

① 《阿姆丽塔市场报》是印度历史最悠久的日报之一，由孟加拉邦的商人戈什家族于 1868 年创办。戈什家族运营着阿姆丽塔市场，阿姆丽塔是创建者妻子的名字。——译者注

② K. Sarkar, "100 Years of Indian Cartoons (1850-1950)," *Vidura*, 6, 3 Aug. 1969, 1 ff. 6, 4 Nov. 1969, 25 ff. .

③ 《苏拉布资讯》创立于 1870 年，售价低廉，仅为 1 派士（当时最小的货币单位），销量广泛。——译者注

④ R. Ray, *Urban Roots of Indian Nationalism*, Calcutta, 1979, 7. 这幅漫画被收入利顿的收藏（Lytton Collection）。与《方言出版法》（Vernacular Press Law）相关的文件，参见 Mss. Eur. E. 218。

讽刺。

> 健康的人类动物踢人几乎与踢马或牛一样自然。踢也是一种愉快的消遣。但令人遗憾的是，印度人竟然蓄意地……长出了非常大的脾脏，人类动物的靴子轻轻一碰，脾脏就会破裂，以至于脾脏肿大的人死去……真悲哀……踢人者要付出代价，英国和印度法庭花费了很多时间……为了踢人者……为了避免麻烦和节省法庭的时间，我们发明了脾脏保护器（Spleen-protector）……①

模仿和扭曲戏剧效果是人类最传统的一种倾向，例如印度早期在桑奇诱惑佛陀的摩罗。在殖民时代，卡利格特派艺术家以漫画表现社会不同阶层：妓女和花花公子、假冒毗湿奴的乞丐、怕老婆的丈夫和羞怯的情人。欧洲漫画有着混杂的血统。发明漫画的卡拉奇兄弟（Carracci brothers）在他们讽刺性的素描中发展出"完美畸形"（perfect deformity）的概念。霍加斯（Hogarth）的版画攻击了社会中的道德缺陷，而不是个人癖好，并使其作为一种艺术形式，完成了从大幅报纸向漫画的转变。但是在天才的吉尔雷（Gillray）和罗兰森（Rowlandson）的主导下，英国的印刷业把漫画变成了新闻画报。英国侨民绘制的第一批漫画取材于罗兰森关于英国殖民统治时期的漫画。②

① Ghosh, *Kārīgari*, 106–107.

② M. Horn, *The World Encyclopedia of Cartoons*, New York, 1980, 16. 政治漫画在英王乔治时代盛行。T. Wright, *Caricature History of the Georges*, London, 1876; "The Temptation of Māra," Sanchi, East Gate, Top Lintel. 关于卡利格特派，参见 W. G. Archer, *Kalighat Paintings*, London, 1971。

作为娱乐而不是社会批判的幽默漫画随着插图杂志的兴起而传播开来。1850 年代，英国漫画家在印度社会的"弱点"（foibles）中找到了丰富的素材。第一个探索这个领域的访印艺术家是查尔斯·多伊利，《猫咬狮鹫》（*Tom Raw the Griffin*，1828）讲述了一位东印度公司新人的失态（faux pas）和他发现自己的滑稽情形。在印度的英国漫画家和印度人都向多伊利和同类艺术家学习。①

《笨拙》的衍生物

在殖民时期的印度，没有哪一种幽默刊物能比英语画报《笨拙》（*Punch*）给人留下更深刻的印象。19 世纪下半叶，一系列《笨拙》的"后代"（offspring）涌现：北部和东部有《德里素描册》（*Delhi Sketch Book*）、《莫墨斯》（*Momus*）、《印度喧闹》（图 3-9、图 3-10）、《奥德笨拙》（*The Oudh Punch*，图 3-11）、《德里笨拙》（*The Delhi Punch*）、《旁遮普笨拙》（*The Punjab Punch*）、《印度笨拙》（*The Indian Punch*，同名的两份独立出版物）、《乌尔都笨拙》（*Urdu Punch*）、《小丑》（*Basantak*，孟加拉语版《笨拙》，图 3-12）；西部有《古吉拉特笨拙》（*Gujarati Punch*）、《印度笨拙》（*Hindu Punch*，一份政治激进的马哈拉施特拉邦报纸，1909 年因煽动"叛乱"被禁）、《帕西笨拙》（*Parsi Punch*）、《北印度笨拙》（*Hindi Punch*）；南部的马德拉斯也有《笨拙》的一种版本；甚至还有孟加拉偏远城镇的《普拉尼赫笨拙》（*Purneah Punch*）。②

① M. Archer, "Peoples of India," *Marg*, Vol. 40, No. 4, 1989, 8-9. 鲁道夫·阿克曼（Rudolf Ackermann）在 1828 年出版了多伊利的诗。

② R. P. 古普塔（R. P. Gupta）的材料源自《普拉尼赫笨拙》。

图 3-9　《印度喧闹》的封面类似《笨拙》所展现的柔和的东方少女

说明：1873 年的封面经常在 1877 年使用。

　　英国克鲁克香克（Cruickshank）与法国查理·腓力蓬（Charles Philipon）合编的《喧闹》（*Le Chrivari*）是漫画刊物的先驱。但最经久不衰的画报是《笨拙：伦敦喧闹》（*Punch：the London Charivari*），它于 1841 年诞生在一家餐饮会所。它催生了英语中的"漫画"（cartoon）一词，其异想天开的绅士式幽默为从伦敦到墨尔本的英文幽默杂志提供了典范。与克鲁克香克、吉尔雷、

"PERSIA WON!"

NASER-ED-DIN. "ENJOYED MY VISIT, DEAR MADAM?—ENCHANTED!—CHARMED! AND—BY THE BEARD OF THE PROPHET—YOU MAY REST ASSURED I WILL ALLOW NO TRESPASSERS TO CROSS *MY GROUNDS* INTO YOUR CHILD INDIANA'S GARDEN! BISMILLAH!" [*Exit.*

图 3-10 波斯胜利（*Persia Won*）

说明：约翰·坦尼尔绘，波斯在此是一位柔弱的东方少女。

罗兰森等反传统者不同，坦尼尔（Tenniel）的《笨拙》展现了维多利亚时代的体面，这种体面被印度的英语漫画杂志效仿。的确，印度的漫画杂志同维多利亚时代自信的象征《笨拙》一

图 3-11　《奥德笨拙》封面（1881）

样，是帝国精神的标志。①

　　印度的英语漫画从最初关注英印生活方式，最终转向印度

① Horn, *Encyclopedia*, 25 – 28; D. Gifford, *The International Book of Comics*, London, 1984, 8. 诸多此类印度杂志无法追溯至今日。关于《笨拙》的创刊，参见 G. Henry, "Rumour of Punch's death no longer exaggerated," *The Guardian*, 25 March 1992, 22。

图 3-12　《小丑》封面（1874）

人。由此，我们可以从中一瞥殖民态度。总的来讲，最有趣的漫画，无论是英国的还是印度的，均与印度人特征相关，然而它们各自的观点差异显著。英国人运营的杂志以维多利亚时代确定的道德高度来衡量印度人，但印度漫画家并没有把新枪口转向居于统治地位的种族，而是探索自己的社会。另外，英国漫画家从旁观者的视角来描绘印度人，而作为内部人的印度漫

画家，尤其是孟加拉人，为我们提供了民族主义政治时期精英阶层深刻的自我嘲讽。孟加拉漫画对社会习俗的披露达到了吉尔雷与罗兰森无情、坦率的程度。

英国和印度漫画家在印度不同的创作方式有其历史原因。到 1860 年代，帝国官僚体制已经僵化成一种仁慈的专制。具有种族排外性的英国人社会因文官和军官的配额以及营地、平房和社交俱乐部的用具而蓬勃发展。在《咖喱、米饭和我们在印度"站"的社会生活要素》（*Curry and Rice or The Ingredients of Social Life at Our "Station" in India*）中，为了消弭 1857 年的创伤，G. F. 阿特金森（G. F. Atkinson）对英国人的生活方式进行了充满深情的滑稽讽刺。构成典型的"站"（station）之要素在于地方法官、地方行政长官、副行政长官、神父、外国传教士、运动的狮鹫、当地翻译、医生，以及商场、乐队、咖啡馆、公共浴室、赛马场、捕猎老虎、晚餐派对、正式舞会和业余的戏剧演出，更有急于讨好统治种族的当地当权者。①

使英国人团结在一起的是一种默契的、共同的帝国意识形态，这种意识形态渗透到维多利亚时代的自我形象，同时凸显了被殖民者本质上的"他者性"（otherness）。当时的通俗文学最清晰地表达了英国人的态度，歌颂了帝国的"文明"使命。这种心态影响了英国人对"东方人"的看法，同时印度人还遭受了 1857 年起义的种族仇恨。英国国内和印度公众舆论均对1857 年起义有所反应。与印度的英文漫画杂志一样，东方行为

① G. F. Atkinson, *Curry and Rice or the Ingredients of Social Life at Our "Station" in India*, London, 1859. 主要人物被命名为各种印度菜肴，如烤肉串（Kabob）或香料。

的刻板印象在《笨拙》的发行过程中影响巨大。[①]

政治现实是英国国内外漫画家的共识。简而言之，像印度这样的广阔区域，只能在不同群体的同意之下才能进行统治。虽然两大主要政党均没有质疑英国统治的合法性，但两者之间以及英国政府和总督之间存在分歧，且印度人对于分歧表示支持。保守党在坚定的父权统治下寻求稳定。面对新的政治需求，他们坚信印度的稳定不变。农民的福利是他们政策的基石，而贵族在1857年后被他们视为天然的盟友。作为稳定的拥护者，《笨拙》声援印度王公，这是在印度由英国人运营的漫画杂志所持的态度。自由主义者的意图是在受西方教育者的同意下确保英国的统治。这些利益冲突可见于《地方新闻法》（Vernacular Press Act）等。保守党人利顿勋爵（Lord Lytton）通过该法案是为了遏制聒噪的记者。废除这项不得人心法案的自由党总督在国会决议中被称为"我们敬爱的里彭勋爵（Lord Ripon）"。[②]然而，自由党的让步经常受到强大的英印游说团体的阻挠。简而言之，英国殖民统治并不是铁板一块，它代表了不同的英国和印度压力集团之间复杂的对话，这种复杂性在漫画杂志上亦有所投射。

受到《笨拙》启发而创办的第一本英印杂志《德里素描册》（1858）隶属主流报纸《英国人》（*The Englishman*）。这位"年轻的笨拙先生"以一则免责声明开篇：本质上这是一本素描册，其中的漫画仅是娱乐；它既不想模仿《笨拙》，也不想"粗

① 关于维多利亚时代的专制，见前文；关于"人类学"小说，参见 B. V. Street, *The Savage in Literature*, London, 1975; Moore-Gilbert, *Literature*。

② 《地方新闻法》（1878）及其相关政策，参见 Seal, *Emergence*, 131-170。

鲁或冒犯"。① 《德里素描册》像英国读者之间分享生活窘事一样，拿英国人的社会生活开玩笑。军旗的行进路线以《猫咬狮鹫》的方式被记录下来。② 偶尔的印度主题延续了印度教徒的浪漫形象，同时表达了一种新的觉醒。一首关于"殉节"（The Suttee）的诗歌（1852）讲述了一段温柔的插曲，莫卧儿王子穆拉德（Murad）拯救了一位年轻的印度寡妇。在仪式现场的印度人给予了诗人展示其绘画技巧的机会。

> ……每个人都认识一群英国人，
>
> 以它的讥讽和嘲弄，
>
> 拳头的冲撞，
>
> 嘶鸣和叫嚷，
>
> ……所有这些皆能引发
>
> 一场最大声的喧闹；
>
> 我们觉得十分奇怪
>
> 一群如此礼貌的暴徒……

这首诗融合了对受害儿童的期待与遗憾，这一传统可以追溯至过去的旅行记述。

> ……一个还不到 16 岁的年轻女孩，
>
> 可爱的样子，
>
> 有一双可以将石头融化的眼睛，

① *Delhi Sketch Book*, 1850, Ⅰ, 23; Sarkar, *L'idura*, 6, 3, 1969, 1 ff.; *Purasri*, Yr. 2, No. 1, 21 April 1979, 397.

② *Delhi Sketch Book*, Ⅰ, 121.

　　但肤色有些暗……①

生动的画面逐渐变为浪漫主义，表明该杂志对琼斯（Jones）、门罗（Munro）、埃尔芬斯通（Elphinstone）等东方主义者的同情，以及对那些好事的、一心要"开化"印度社会的自由主义者的不信任。在另一幅漫画中，专横的英国法院正在为一位因无法理解法律"益处"而困惑的农民伸张正义。早期的浪漫主义发展至今，已经能够明显表现"一位受骗者的哀歌"这种矛盾心理（图3-13）。最初对于西化的印度人也有些许敌意。到1857年的剧变令这本杂志停刊时，它创立还不到7年。秩序恢复后，运营者推出了它的接替物——《印度笨拙》。为了抹去痛苦的回忆，办公室搬迁到了密拉特。在提到这些"伤心往事"时，一位受到惩罚的编辑补充道："我们已经学会不去嘲笑我们最好的朋友——'王室'（官员）。"②

　　当《印度笨拙》1863年回到德里时，人们的情绪已十分低落，对西化的印度人和作为其喉舌的民族主义新闻工作者抱有深深的怀疑。传统观点认为，英国人日益增长的反印情绪是对1857年起义的反应。起义无疑恶化了人们的情绪，态度的强硬也反映了维多利亚时代日益增长的种族意识。《印度笨拙》的漫画将印度人放在"野蛮的非洲人"旁边，强调了非欧洲人在进化阶梯中的低下位置。有较大影响的《咖喱、米饭和我们在印度"站"的社会生活要素》评论了印度人与猿和袋鼠共有的怪

① *Delhi Sketch Book*，Ⅱ，1 April 1852.
② *The Indian Punch*，Ⅰ，1859，1 ff.；*Delhi Sketch*，Ⅰ，1850，6，61，69；Ⅱ，122-123；Ⅳ，1853，30-31；Ⅴ，1854，136.

图 3-13　受骗者的哀歌（*A Lament by One of the Deluded*）

资料来源：*Delhi Sketch Book*，Ⅴ，1854。

癖。他只是偶尔站直，一人独处时他立刻蹲在地上。[1] 对于接受过教育的孟加拉人的敌意更具体地表现在《印度笨拙》的"当地慈善"中，他被认为是狡诈的伪君子。在其他地方，他是珍贵的肉，"为即将到来的加尔各答农业和牛群展览增肥"。[2] 这与对英国人行为的纵容形成鲜明对比。

　　在诙谐地揭露英印人的行为方面，没有什么能与《咖喱、米饭和我们在印度"站"的社会生活要素》相提并论，这些讽刺漫画也是衡量种族仇恨的标准。毫无疑问，它公开宣称旨在从"人类的瑕疵"中挤出最大限度的幽默。英国人是自命不凡的势利小人，而德国传教士操着可笑的英国口音。然而在 1857

[1]　*Indian Punch*, N. S. 37, Ⅱ, 1863, 115; Atkinson, *Curry and Rice.*

[2]　*Indian Punch*, n. s. Ⅱ, 37, 1874, 114.

年后，还有什么比印度人更能说明"人类的瑕疵"呢？目前还
不清楚阿特金斯是在表达自身观点，还是在迎合大众口味。被
戏称为"奴隶"的印度用人是"站"（station）内生活的无声见
证者。他们没有受过接受西方教育之人所特有的嘲弄。关于后
者有一句重复性的评论："黑鬼（niggers）———一万个原谅，
不，不是黑鬼，我是说当地人，东方的先生们。"它嘲讽了因没
有娶到欧洲新娘而被迫退伍的英国少校。阿特金森详细地描述
了他的印度妻子和他们皮肤较黑的子女，"一个'黑鬼'
（darkie），一个纯正的印度标本，其中一个皮肤黝黑的东方女孩
转动着闪闪发亮的眼睛"。同样的文化歧视对象还有印度音乐、
印度住宅、舞蹈（nautch，被嘲弄为愚蠢的舞蹈在东方人看来却
是优雅）、在猪圈似的集市里售卖的丑陋的小型神像和糖果。然
而这部作品也有诸多妙趣横生之处，其中最有趣之处是《我们
的舞会》（*Our Ball*，图 3-14），这部分内容巧妙地运用了文化
对比。

　　温柔的芭芭拉，圆圆的脸上洋溢着喜悦，身穿蓝色衣
服的她像海豚一样蹦蹦跳跳……诸神啊！看看碍眼的东方
人，衣着朴素，凝视着风扇，自鸣得意地穿过舞台。[1]

在这一时期的所有英语漫画杂志中，《印度喧闹》的成就最高。
它发行于 1872 年，附有印度版本的著名的理查德·道尔
（Richard Doyle）所绘《笨拙》封面。戴头巾的加尔各答笨拙先

[1]　Atkinson，*Curry and Rice*，"Our Ball" and "Our Invalid Major"．关于强硬的态
　　度，参见 C. Bolt，*Victorian Attitudes to Race*，London，1971，201 ff.。

图 3-14　我们的舞会

说明:G. F. 阿特金森绘。
资料来源: *Curry and Rice*, 1859。

生一边抽着水烟,一边被衣衫单薄、肤色较暗的少女服侍。一些封面还绘有一位印度保姆给孩童喂啤酒。《印度喧闹》的主办者珀西·温德姆(Percy Wyndham)上校解释初衷时说道:"即使是在私人社区,无论是本地人还是欧洲人,以最可笑的方式呈现自己频繁发生的情况。我们的目的是……每两周出版一份带有插图的杂志,以轻松的方式回应当前的话题和趣事。"[1] 他声称能干的艺术家已被聘用,业余爱好者亦同样受欢迎。由于木雕师供不应求,杂志只好采用平版印刷。

　　《印度喧闹》与侨居印度的读者分享了关于英国社会生活的

[1]　*The Indian Charivari*, Ⅰ, 1872; *Punch*, Jul. -Dec., 1875, cover.

温和笑话。艺术展览和其他热点话题也与《笨拙》有着同样的处理方式。除了普遍的保守主义，无法从中看出任何政治上的一致性。杂志在总督诺斯布鲁克勋爵的漫画上采取了保护主义（protectionist）路线，诺斯布鲁克是一位自由主义者，也是树木贸易的支持者，他被描绘成一个凶狠的恶霸，用镣铐铐住一名秀丽的印度女子。将印度拟人化为半裸的女子，这在《笨拙》中有先例可循。象征性的人物和拟人化是西方政治漫画的主流。其他关于诺斯布鲁克恶霸形象的漫画还有他拉着不情愿的印度纳瓦布去拜见到访的威尔士亲王。《印度喧闹》还接管了《德里素描册》，出版了以梵语文学为基础的诙谐诗歌。①

　　虽然《印度喧闹》擅于讽刺印度人，但它对印度人并没有统一的看法。考虑到民族主义情绪的高涨，一本特殊的"喧闹专辑"（1875）提供了一份重要又忠实的对印度人的简介，包括尼扎姆的亲西方顾问萨拉尔江。1876年，《笨拙》称赞布德万（Burdwan）王公是殖民当局宝贵的朋友。尽管"喧闹专辑"与靛蓝种植者之间存在民族主义的宿怨，但它对有争议的拉金德拉拉·密特拉表现出好感。密特拉与由占有大量土地的贵族主导的英印协会之间的密切联系可以解释这种好感。另外，该杂志极不喜欢理查德·坦普尔，将他描绘成一个野心家。他是瓷器店里的疯牛，用他的西化计划肆意破坏不列颠治世下的种族平衡（图3-15）。②

　　尽管《印度喧闹》不能对社会改革下定论，但改革者，无

①　*The Indian Charivari*, 28 Aug. 1875, 43; *Punch*, 65, 1873, 5; "Persia Won!" *The Indian Charivari*, 1 Oct. 1875, 79.

②　*Punch*, 70, 1876, 81; *The Charivari Album*, Calcutta, 1875; *Punch*, 64, 1873; "Queen Lioness and Mme. Hippo," *Punch*, 17 Dec. 1872; *The Indian Charivari*, 13 June 1873.

图 3-15 瓷器店里的疯牛（*A Bull in a China Shop*）

资料来源：*The Indian Charivari*，1873。

论是政治改革者还是社会改革者，无论是英国人还是印度人，都受到了它最猛烈的嘲讽。它同情克沙布·钱德拉·森（Keshab Chandra Sen）①。进步婆罗门运动的领导者在欧洲人中享有很高的声誉。在原教旨婆罗门和进步婆罗门之间的激烈争论中，《印度喧闹》站在了后者一边。同样，印度改革协会倡导的妇女解放也得到了支持。另外，梵社及其英国盟友的改革尝试往好了说是被误导，往坏了说是虚伪（图 3-16）。玛丽·卡彭特（Mary Carpenter）支持梵社的事业。她在 1860 年代到访孟加拉时谴责了印度的深闺（purdah）制度，从而承受了一场恶毒的攻击。有幅漫画描绘了一位渴望与她结婚的肤色黝黑的印度人。他手里拿着一枚门环大小的戒指，上面写着"我以这枚

① 克沙布·钱德拉·森（1838~1884），近代印度教改革家。他于 1858 年进入梵社，后被推选为梵社负责人。梵社分裂后，以他为首的激进派退出，另创"印度梵社"。——译者注

图 3-16　现代"奎师那"（*The Modern "Krishna"*）

　　说明：现代的奎师那通过演奏"教育"神曲来诱惑女性。此幅漫画巧妙地运用了传统圣像画的方式。（奎师那即黑天，印度教主神毗湿奴的化身之一，拉达是他青梅竹马的恋人。——译者注）

　　资料来源：*The Indian Charivari*, 1875。

　　戒指与你结合"。图注解释到，罗摩多斯（Ramdoss）很高兴慈善家卡彭特小姐的再次到访，她来看看没什么意义的女性教育情况如何。但罗摩多斯还有其他愿望。她对印度女性如此感兴趣，他希望她对印度男性有同样的兴趣，因此他提出无论结果

是好是坏他均接受。漫画家希望他能成功，到时卡彭特小姐便会被关在闺房之中，而不再干涉别人。与此同时，《印度喧闹》的种族自我意识对于欧洲人对当地的批评十分敏感。当孟加拉刊物《每周观察》（*Saptāhik Paridarshan*）谴责欧洲女性自负地对安妮特·阿克罗伊德（Annette Akroyd）的印度女性教育工作做出回应时，《印度喧闹》建议对该杂志（它的编辑）处以鞭刑。①

　　归根结底，《印度喧闹》漫画主要针对种族恶意。漫画的蓬勃发展源于共识、源于共同的文化：我们 vs 他们。笑话和敌意都被分享。存在两种欧洲漫画，在不涉及个人认同的情况下，对公众人物的讽刺，或是对国家形象的恶搞，漫画家抓住了阶级、性别或种族的刻板印象，或者说是"凝缩"（condensed）形象。最令人难忘的漫画对素材进行了缩略、精简和融合，形成了惊人的视觉效果。《印度喧闹》最引人注目之处恰恰在于对孟加拉人特征进行诙谐讽刺的漫画化。许多漫画巧妙、有趣，甚至还有一些十分精彩。其实该杂志并没有发明那些固有成见，它只是利用了对受过教育的孟加拉人的刻板印象。这些内容在英国人中间广泛传播，以至于人们期望受害者能够"享受"传言的普遍性。当一些印度人没有看到笑话并取消订阅时，该杂志抱怨："皮肤过薄容易伴随着头部过厚。"②

① *The Indian Charivari*, 11 July 1873；1 Oct. 1875, 78. 有幅漫画表现了奎师那等改革者授予女性学位。这幅漫画将教育与性自由联系在一起，在此问题上，英国男人和印度男人没有差别。又见 *The Indian Charivari*, 4 April 1873, 141。关于安妮特·阿克罗伊德，参见其后代所写 Lord W. Beveridge, *India Called Them*, London, 1947, esp. 75–182。

② *The Indian Charivari*, 10 Jan. 1873, 23；W. Fever, *Masters of Caricature*, London, 1981, 9 ff.；E. H. Gombrich, "The Cartoonist's Armoury," *Meditations on a Hobby Horse*, London, 1965, 130–132.

受达尔文主义的启发，如"英国狮子和孟加拉猿猴"等带有浓厚种族主义色彩的漫画并不那么具有原创性。虽然非洲人最有可能接近猿类，但它也被成功用于对付其他群体，如爱尔兰人。尽管"英国狮子和爱尔兰猴子"早在《物种起源》（1859）之前已经在1848年的《笨拙》中出现，但它们是英国漫画家最喜欢的达尔文主义"缺失的一环"。1880年代，随着来自新分党的威胁加剧，坦尼尔把爱尔兰人画成猿猴，反映了英国公众的感受。《印度喧闹》或许反映了这样一个"事实"：像爱尔兰人一样大声疾呼的孟加拉人被视为不列颠治世的威胁。《印度喧闹》抱怨："一个孟加拉本土人几乎不可能看起来高兴，因为他总是看起来很黑。"[1] 种族也是那幅绘有浑身散发酥油和大蒜味道、皮肤黝黑的妻子的漫画的主题，这标志着《德里素描册》时代的终结。《德里素描册》让位给了《咖喱、米饭和我们在印度"站"的社会生活要素》。《印度喧闹》为了女性利益讲述了与当地人结婚的恐怖：对一些英国女性而言，印度王子可能看似浪漫，但一旦结婚，他们便会露出真正的粗俗和"大男子主义"（male chauvinist）本性。[2]

然而，与"像猿的"（simian）爱尔兰人不同，孟加拉绅士（baboo）更像是文化自负的小丑。通过刊印在《笨拙》（1895）

[1] *The Indian Charivari*, 24 Jan. 1873, 69, 73; L. P. Curtis, *Apes and Angels*, Newton Abbot, 1971, 34. 反映大众偏见的维多利亚时代漫画包括爱尔兰人的猿猴化。*Punch*, 1848. 在《盎格鲁－撒克逊人和凯尔特人》（*Anglo-Saxon and Celts*, Bridgeport, 1968）中，柯蒂斯（Curtis）提到了弗劳德（Froude）和金斯利（Kingsley）作品中的"非洲血统"爱尔兰人。达尔文本人并没有宣传非洲人更接近猿类的观点，即使他并不反对这个观点。关于因为黑而很难判断非洲黑人是否生气，参见 *Punch*, 1842, 222。

[2] *The Indian Charivari*, 7 March 1873, 108.

上的《绅士贾伯吉》（*Baboo Jabberjee*，图 3-17），F. 安斯蒂（F. Anstey）展现了一位西化孟加拉人的滑稽故事。贾伯吉"深深地爱上了艺术，他拥有两幅精美的彩色石版画，画的是一位正在跨越壕沟的障碍赛跑者，还有一位身体赤裸的水中仙女"。尽管安斯蒂从未见过真正的印度绅士，但他使用"绅士语"（baboo-language）的近音词误用、英语和孟加拉语语法混乱、夸张的短语，从而达到滑稽的效果。1874 年，布瓦提·博斯（Bhugvatti Bose）在《印度喧闹》上开创了一种典型的绅士，所谓的"字母"出现在杂志上，巧妙地利用了孟加拉人将习语直译成英语的习惯。例如，当布瓦提说到有人在"我附近上课"（taking lessons near me）时，他的实际含义是"和我一起上课"（taking lessons with me）。①

平民对于受过教育的印度人，特别是巴德拉罗克阶层的愤恨根深蒂固。印度农民的福利与殖民统治的家长制作风完美契合，而巴德拉罗克阶层却形成了一个充满竞争和不满的知识分子群体。维多利亚女王 1858 年的公告承诺平等对待所有臣民，这促使孟加拉精英在帝国官僚体制中争夺更高的职位。苏伦德拉纳特·班纳吉（Surendranath Banerjea）是第一批挑战英国人对印度文官体制垄断地位的印度人之一。班纳吉在英印人的反对下进入了印度文官体制，但很快就因不可靠的指控被解雇。1874 年，当他被迫辞职时，《印度喧闹》也加入了对他诚实和

① *The Indian Charivari*, 23 Jan. 1874, 17; A. J. Greenberger, *The British Image of India*, London, 1969, 49-51. 游侠骑士贾伯吉和 F. 安斯蒂所绘的英国情人，见 T. A. Guthrie, "Jottings and Tittlings by Hurry Bungsho Jabberjee, BA," *Punch*, 109, 21 Dec. 95, 300 and passim（illus. by J. B. Partridge）。这些文献 1897 年出版成一本书。另见 "A Bayard from Bengal," *Punch*, Jul.-Dec. 1900。

"IT WAS HERE," I SAID, REVERENTLY, "THAT THE
SWAN OF AVON WAS HATCHED!"

图 3-17　绅士贾伯吉

资料来源：*Punch*，1895。

能力含沙射影的报道。同年出版的"绅士民谣"（The Baboo
Ballads）围绕受过教育的孟加拉人参加印度文官体制考试的抱

负出了专辑。在《笨拙》中，贾伯吉要求不仅向印度人开放印度文官体制，而且开放桂冠诗人奖（Poet Laureateship）。[1]

《印度喧闹》对攻击英国垄断印度文官体制的民族主义报纸进行了猛烈抨击。它系统地批评了巴德拉罗克阶层缺乏诚信和粗鲁无能的性格。巴德拉罗克阶层的价值观与英国公立学校倡导的男子气概和体育精神严重不符（图 3-18）。麦考莱（Macaulay）给出了他的结论："孟加拉人的身体结构是虚弱甚至是女人气的。他生活在恒定的湿气浴中，他追求久坐不动，四肢无力，动作懒散。"[2] 作为孟加拉地区行政官员的吉卜林不仅无能，而且胆小。只有英国的监护，而不是受过教育的绅士，才有能力遏制好战的印度团体。利顿总督对此表达了他的想法。

　　　我们教导印度绅士在当地报刊上发表带有一定煽动性的文章……仅代表他们自身社会地位的反常……在我看来，大多数行政工作都不适合（他们）……[3]

他明确表示："允许公众进入庭院和进入客厅是两回事……二流的印度官员和肤浅的英国慈善家已经将事情弄得一团糟，他们忽视了本质的、不可逾越的种族差异，而这正是我们在印度地

[1] *The Indian Charivari*, 12 June 1874, 142; 17 April 1874, 98. 参见班纳吉的描述, Surendranath Banerjea, *A Nation in Making*, London, 1925; Seal, *Emergence*, 380。

[2] 转引自 J. Rosselli, "The Self-Image of Effeteness: Physical Education and Nationalism in Nineteenth-Century Bengal," *Past and Present*, Vol. 86, Feb. 1980, 121-148. 关于英国人认为爱尔兰人是一个女人气的种族、不适合统治, 参见 Curtis, *Anglo-Saxons*, 61。

[3] 引自 Seal, *Emergence*, 134。关于吉卜林的行政职位, 参见 Greenberger, *British Image*, 49-51。

位的根本……"① 安斯蒂把贾伯吉描绘成一个懦弱的无赖，他自信地认为自己没有冒犯重要的印度人。

图 3-18　两位印度人(*Two Hindoos*)

资料来源：*Punch*，1899。

从 1870 年代开始，孟加拉记者开始通过反称文化优越性来对抗英国的嘲讽。不久前，牛津大学梵语教授马克斯·穆勒（Max Müller）也在宣传印度与雅利安的关系。而《印度喧闹》对这一观点嗤之以鼻。马拉普洛夫人（Mrs. Malaprop）的雅利安兄弟玛丹先生（Muddle Baboo 或 Madan Baboo?）被想象出来。② 它嘲讽说："我们可能拥有蛮力，但思想属于'被压迫

① Seal, *Emergence*, 140. 一位总督称班纳吉的党派有"模仿爱尔兰革命者策略和组织的不祥之兆"。Seal, *Emergence*, 177.

② Malapropism，指文字误用，源自英国作家理查德·谢雷登的作品《情敌》（*The Rivals*）中经常弄错字的马拉普洛夫人。——译者注

者'。"它模仿《印度爱国者》(*Hindoo Patriot*) 和其他孟加拉报纸，"西方文明的自夸是多么空洞啊"。① 《印度喧闹》的编辑揶揄道，"我们都知道印度绅士在智力上优于我们"，他将 "诚实的孟加拉人和狡诈的盎格鲁-撒克逊人" 做比较以暗讽对东方人的偏见。②

布瓦提·博斯是一个无害的小丑，但他是一位游说、抗议、请愿的政治性绅士，这引发了《印度喧闹》的愤怒。在 1873 年维也纳国际博览会上，该杂志提议送一位活的绅士作为展品。他是一台既自负又具有煽动性的 "说话机器" (talking machine)，以诋毁他赖以生存的统治者为乐。孟加拉人将粗鲁和得到允许的自由混为一谈。如果不及早纠正，自由发展的爱国者会导致无法承受的结果，"因为他们会说蹩脚的英语，即使不是优于，他们也（认为）和英国人一样好"。③ 一首充满敌意的诗捕捉到了孟加拉人说英语的抑扬顿挫和口音。

> 巴普雷！这次你为我描绘了美丽的画卷，
> 喧闹的阁下站在树上；
> 真美好，不知你在哪里找到如此和谐之处；
> 美丽的舌头令人尖叫，华美的指甲令人尖叫！
> 爱国者自称，传媒报纸也说，
> 说整个孟加拉都是为了地主而做，

① *The Indian Charivari*, 15 Nov. 1872, 19；Rosselli, "Self-image," 121–148. 关于孟加拉的回应，参见 T. Raychaudhuri, *Europe Reconsidered*, Delhi, 1988, 60, 115, 134, 160。

② *The Indian Charivari*, 5 Feb. 1875, 33.

③ *The Indian Charivari*, 27 June 1873, 199.

先是被政府（Sarkar）发现并在本地的传媒业报道，

大量对他们的辱骂取得了巨大的成功，

《市场报》（Patrikas）、《爱国者》、《使者》（Duts）①
等多种报纸出现，

日报称印度绅士是天使，盎格鲁-撒克逊人是野兽。

可怜的孟加拉人总是受到残酷的压迫，

这种方式令伦敦东区的老爷们（shaheblogue）非常
苦恼；

说着我太爱国了，不想交税，

贫穷的国家被踩躏，无数的财富被掠夺；

为什么不把所有的好职位和好薪水给印度绅士呢？

把整个孟加拉交给编辑先生，然后走开！

你给的教育太多了？那你就更傻了——

别指望鹦鹉猴似的印度绅士会感激你。

所以我坐在树枝上向巴哈杜尔（Bahadur）地主们表达
"愤恨"，

不承认，但照样表现出来；

写太多雄辩的文章，表达对老爷们的仇恨，

爱国者——绅士的事业是制造刺耳的声音和令人
尖叫。②

没有什么能比《印度爱国者》和《阿姆丽塔市场报》这两份言
辞犀利的印度报纸更让《印度喧闹》恼怒，它们无休止的抱怨

① 泛指孟加拉地区具有民族主义倾向的报刊。——译者注
② *The Indian Charivari*, 20 Feb. 1874, 39.

令《印度喧闹》戏谑地将它们称为"印度哭嚷者"（Hindoo Howler）和"污言秽语的市场报"。《印度喧闹》认为《笨拙》是众望所归。

> 如果是值得的，也许没有人反对《印度爱国者》发表拙劣的滑稽作品，但它无权亵渎与《笨拙》有关（Punchiana）的名声——至少，只要它认为用从其他报纸处搜集而来的下流的事后报道来美化自己的页面是正确的，因为它满足了所代表的高雅的绅士主义。①

《穆克吉杂志》（*Mookerjee's Magazine*，1872）就从事这样的事后分析。《泰晤士报》和英印报刊对旨在遏制《戏剧表演法》（Dramatic Performances Act）② 的煽动性言论和运动感到愤怒。当拉金德拉拉·密特拉质疑东方学家认为《罗摩衍那》的灵感源自荷马的主张时，报纸也支持这位印度人反对阿尔布雷希特·韦伯（Albrecht Weber）③。《穆克吉杂志》是印度人运营的、最早有平版印刷漫画的杂志之一，经典漫画有《印度向诺斯布鲁克勋爵进献花环》（*India Presenting a Coronal to Lord Northbrook*，图3-

① *The Indian Charivari*, 24 Jan. 73, 62. 由哈里什·钱达·穆克吉（Harish Chandta Mukherjee）创立的《印度爱国者》对殖民当局有所让步，但克里斯托达斯·帕尔·西西尔·戈什（Kristodas Pal. Sisir Ghosh）运营的《阿姆丽塔市场报》则继续坚持批判。

② 《戏剧表演法》1876 年由英国殖民政府在印度实施，目的是对具有煽动性的剧院进行监管。法律规定如果任何形式的戏剧具有丑闻性质，或可能激发民众对殖民当局的不满情绪，那么该戏剧表演将被禁止。如果任何个人或团体拒绝遵守禁令，将会受到惩罚，当时的印度人开始利用戏剧反抗殖民统治。——译者注

③ 德国历史学家、印度学家，主要研究《吠陀》。——译者注

19）、《现代的分身》（*A Modern Avatār*）、《幻影》（*Phantasmagoria*）等。但 D. D. 德尔（D. D. Dhar）精心设计的政治寓言与社论的内涵格格不入。①

图3-19　印度向诺斯布鲁克勋爵进献花环

资料来源：*Mookerjee's Magazine*，Ⅱ，1873。

穆克吉的杂志很快销声匿迹。当浏览这些"庄严又诙谐的"（seriocomic）报纸时，我们不能不注意到，漫画并不总是令人发笑；它们和《笨拙》一样，有时只是简单地发表政治评论。对当时人来说，意义重大的时事早已不再重要，因此很难说它们

① *Mookerjee's Magazine*，Ⅰ，ix，50；Ⅲ，41，55，74；Ⅴ，76，127 ff. .《戏剧表演法》在孟加拉引发了广泛抗议。A. Weber，*Indian Antiquary*，Ⅰ，1872，120-124；172-182；239-253。

的影响力有多大。① 与其他众多漫画杂志不同,《印度笨拙》的存续时间较长(1878～1930)。为了满足需求,每年都会有一组精选的漫画被收入专辑。由 N. D. 阿亚克蒂亚尔(N. D. Apyakhtiyar)创建的《帕西笨拙》在他死后由巴尔约吉·瑙罗吉(Barjorjee Naorosji)接管。他将之改名为《印度笨拙》,并为它创作了独特的印章。1905 年,《曼彻斯特卫报》(*Manchester Guardian*)发现它像坦尼尔一样熟悉而又陌生,它的幽默强劲有力又适度。该报赞美称,如果"这些漫画吸引了普通的印度人","那他应当具备一定的幽默感和相对正常的智力。如果将这样的年度预算分发给国会议员,可能会异乎寻常地令议院满意"。《墨尔本笨拙》(*Melbourne Punch*)欣然接受了"最奇怪的出版物"和"Panchoba"——《笨拙》和印度神的混合物。②

"Panchoba"和"hind"在《印度笨拙》中代表印度,经常与公众人物一起来评论当前的政治局势。在 1898 年《纪念碑的坚忍》(*Patience on a Monument*)中,印度被描绘成一头神圣的牛。除了受到《笨拙》启发的作品,该报纸还巧妙地改编了拉维·瓦尔马的流行版画。举个例子,当讽刺总督寇松在西姆拉教育会议上的演讲时,他被描绘成辩才天女(图 3-20)。又如图 3-21 所示,寇松被《印度笨拙》神格化。在西方,使用视觉隐喻表达政治观点是漫画家的惯用手法。③

在第一次世界大战前,《印度笨拙》很少报道世界大事,除了 1905 年日本击败俄国这样的罕见之事,当时传媒与其他印度

① Gombrich, "The Cartoonist's Armoury," *Meditations*, esp. 130-132.
② *Hindi Punch*, Sixth Annual Publication, 1905, preface.
③ *Hindi Punch*, 1898; Annual Vol. 75 (Sept. 1905). 此后的卷数将按年份表示。

图 3-20　在西姆拉高地（*On the Heights of Simla*）

说明：寇松膨胀的自我形象被讽刺为印度教的学习女神辩才天女。图像源自拉维·瓦尔马，他的流行版画启发了该杂志上的许多漫画。

资料来源：*Punch*，1905。

民族主义者分享了亚洲胜利的喜悦。该杂志在其整个存在期间表现了风格和宗旨的统一，忠实地报道了国大党年度决议以及它成为一股政治力量的演变过程。国大党的前 15 年（1885～1900）是由忠于英国的温和的民族主义者主导，该杂志也持有

图 3-21　崇奉象头神(Propitiating Shri Ganesha)

说明：在另一幅漫画中寇松被描绘成受人崇奉的象头神。

资料来源：H. A. Talcherkar, *Lord Curzon in Indian Caricature*, Bombay, 1902。

同样的观点。他们的主要目标是在英国殖民统治内部获得更大的协商权，在印度行政体系内部获得更广泛的机会。换言之，在这一阶段，他们既没有手段也没有意愿推翻英国的殖民统治，而是试图使公众舆论更加敏感。最重要的是，他们希望通过支持制度性政策来证明他们的民主值得尊重。为了让殖民当局相信其温和的意图，一份杂志被寄到了印度事务部。在杂志必须

片面评论的情况下，瑙罗吉得到了谨慎的认可。①

最早的漫画（1887~1889）小心翼翼地提出印度的政治代表权，告知维多利亚女王国大党和印度公众舆论的诞生。在女王登基 60 周年庆典上，国大党第十二届会议向女王表示了忠诚。《印度笨拙》用漫画《在慈母面前》（*Before Her Ever-Affectionate Mother*）来纪念这一时刻，这与女王在大英帝国的母性形象一致。早期国大党的·项主要纲领是直接向英国公众呼吁公平，并通过在伦敦的游说迫使他们做出让步。达达拜·瑙罗吉定居伦敦。1888 年，他站在芬斯伯里中心的自由党席位上，成为第一位印度籍国会议员。保守党领袖索尔兹伯里勋爵反对瑙罗吉的提名，他相信英国选民不会推选皮肤黝黑之人；对他而言，爱尔兰人、东方人和霍屯督人都是劣等种族。格莱斯顿（Gladstone）在回应时将索尔兹伯里描述为比印度人还黑的人。《印度笨拙》也对这种诽谤感到愤怒，立即发布了漫画《拯救我们免受污染》（*Save Us from Pollution*）。1889 年，《健康饮食》（*A Wholesome Diet*，图 3-22）描绘了正在给牛挤奶的年轻妇人。不列颠尼亚（Britannia）想知道牛奶（印度民族主义）是否有益健康。挤奶女工安慰她说：是的，它符合您的体质。②

19 世纪末，温和派在社会改革问题上受到国大党极端分子的挑战。这一争论被杂志优先报道。与温和派不同，巴尔·甘加达尔·提拉克和极端派认为英国人破坏了印度长期以来的价

① Annual Vol. 1905, 23. 《印度笨拙》里国大党的漫画，参见 Vol. 1886-1901；J. R. McLane, *Indian Nationalism and the Early Congress*, Princeton, 1977。

② *Hindi Punch*, 1889；Jan. 1887；1888. 索尔兹伯里将爱尔兰人、东方人和霍屯督人视为劣等种族，参见 Curtis, *Anglo-Saxons*, 102-103。关于索尔兹伯里，参见 Lord Blake and H. Cecil, *Salisbury: the Man and His Policies*, London, 1987。

图 3-22　健康饮食

说明:一幅让英国政府相信国大党和平意图的早期漫画。

资料来源: *Hindi Punch*, 1889。

值观。这种情绪与印度迅速发展的民族认同相符。改革激起了强烈的热情。"专利培养者"（The Patent Incubator）抱怨作为国大党附属品的社会协商会（Social Conference）行动缓慢。《笨拙》的印度"表亲"《印度笨拙》（Panchoba）支持国大党和社会协商会，这与该杂志对自由主义的同情相一致。1891年，冲突在年龄问题上达到了顶点。以郭克雷（Gokhale）为首的温和派希望将印度女孩的结婚年龄从 10 岁提高至 12 岁，而主张维持现状的极端主义者则站在提拉克一方。在一幅漫画中，他的额头有一块凉鞋状的印记挡住了邪恶的眼睛，这可能是对他在国大党中角色的讽刺。然而《北印度笨拙》并不赞成内讧，斥责两派是"好战的山羊"。在其他早期素描中，自由派总督里彭（Ripon）的形象是善良的天使（putto），而据称需要印度农民承

担的、日益增加的军费开支则被比作一只吞食鱼类的鹈鹕。《印度笨拙》一直在称赞社会改革家。在 1900 年的漫画中，法官兼改革家罗纳德是一位聪明的铜匠，他努力将古代印度与现代印度结合在一起。1904 年，温和派、国大党主席费罗兹沙·梅塔被描绘为承受着狮子的重压。瑙罗吉还赞扬了巴罗达盖克瓦德人的社会改革。①

1905 年，寇松分治孟加拉后，国大党内部的裂痕越来越大。被卷入这场危机的《北印度笨拙》印刷了《印度的大分裂者》（*The Great Partitioner of India*）。为了保持对自由主义的同情，杂志指责真正的"分裂者"是种姓制度，而不是寇松不受欢迎的措施。② 总督在分治前不久在加尔各答大学的讲话重新引发了自他对大学和加尔各答采取措施后一直存在的骚乱。

> 我想真理的最高境界在很大程度上是一种西方观念……毫无疑问，真理在西方的道德准则中占据了相当高的地位，而在狡猾和外交诡计一直备受推崇的东方，真理还没有得到同样的尊重……③

演讲结束后，《北印度笨拙》也加入了抗议之列，并创作了几幅讽刺漫画来驳斥这种诽谤。在 1905 年 3 月的一幅漫画中，向印度介绍真理就如往纽卡斯尔运煤。至此，总督已经完全不受知识界的欢迎。在著名的寇松与基钦纳（Kitchener）的争论中，

① *Hindi Punch*, 1891; 1897; 1899, 12, 13, 14; 1900; 1904; 1905, 7; 1905, 27.
② *Hindi Punch*, 1906, 3.
③ G. N. Curzon, *Lord Curzon in India*, London, 1906, 222.

许多知识界人士支持基钦纳,《北印度笨拙》亦然。①

不断恶化的政治形势并没有削减这份温和的杂志对英国殖民统治的忠诚。孟买的妇人热情地招待了来访的威尔士亲王夫妇。在另一幅素描《占星》（*Reading the Horoscope*）中,印度在皇室来访之前拟人化地预测了政治未来。如在《开耳之人》（*Ear-Opener*）中一样,《北印度笨拙》继续相信有必要"接触伟大的英国人民的耳朵和心灵",而不是接触殖民官员。乡村理发师从约翰牛（美国）的耳朵中取出耳垢,以便他能更好地听到印度民众的诉求。②

随着民族主义运动进入一个动荡和恐怖主义的阶段,《北印度笨拙》表现得与主流政治格格不入。它在 1920 年代圣雄甘地的非暴力不合作运动后继续存在,但大规模的剧变并没有激发任何强有力的漫画。作为另一个时代的镜子,《北印度笨拙》已经过时。③

方言杂志中的漫画传统

乌尔都语的《奥德笨拙》是北印度的一本先驱漫画杂志。1881 年,当阿奇博尔德·康斯特布尔（Archibald Constable）出版了一组印度漫画时,他安慰自己说,丰富的印度漫画杂志消

① *Hindi Punch*, 1905, 30. 关于冲突, 参见 S. Sarkar, *The Swadeshi Movement in Bengal*, Calcutta, 1973, ch. 1；P. King, *The Viceroy's Fall；How Kitchener Destroyed Curzon*, London, 1986. 作者追溯了两位主人公之间激烈的斗争, 分析了寇松的伟大和导致他垮台的深层性格缺陷。有趣的是, 就他的辞职, 拉宾德拉纳特·泰戈尔称："我们悲痛地失去了伟人和最伟大的统治者。"

② *Hindi Punch*, 1906, 5；1905, 88.

③ 关于当时的政治, 参见 J. M. Brown, *Gandhi's Rise to Power*, Cambridge, 1972。

除了东方人缺乏幽默感的诽谤。更喜欢独立、不喜欢坐在办公室的勒克瑙的穆罕默德·萨贾德·侯赛因（Muhammad Sajjad Husain）1877年创办了这本杂志。到1881年，它的销售额已达到500英镑。许多平版漫画都是从《笨拙》、《玩笑》（*Fun*）和其他英文杂志上复制而来。最有趣之处在于它对英国漫画原作的巧妙修改。其固定的漫画家甘加·萨海［Ganga Sahai，笔名肖克（Shauq），印度教徒］模仿《笨拙》设计了封面。作为绘图员的他曾给勒克瑙工业艺术展（1881）投稿。[①]

《奥德笨拙》不仅关注政治，还关注特殊事件和对印度穆斯林因屠宰奶牛而引发骚乱的处理。它像西方一样使用文学典故，罗摩拉着湿婆的弓而赢了悉多，以此典故聪明地比喻了利顿勋爵1878~1880年远征阿富汗。《叛乱的厄运》（*Rebellion Had Bad Luck*，1881）是对坦尼尔《笨拙》（1865年12月16日）漫画的改写，它将英国对待印度和爱尔兰民族主义者的方式上进行了类比（图3-23、图3-24）。这幅漫画影射了发生在孟加拉工程学院的事件，被描绘成约翰牛的孟加拉公众教育主任在一次政治示威后开除了学生领袖。[②]

在让人类的愚蠢举动成为娱乐对象的漫画中，最早出现在孟加拉文艺复兴时期的孟加拉漫画最引人注目。早在1870年代前，讽刺报纸在孟加拉就已存在，但画报的出现紧随《印度喧闹》（1873）之后。虽然孟加拉艺术家学习《印度喧闹》，但他们在精神上更接近吉尔雷和克鲁克香克[③]，而不是《笨拙》。如

① *The Oudh Punch*，ed. by A. Constable，Lucknow，1881，introduction.

② *The Oudh Punch*，Ⅲ，Ⅵ，ⅩⅥ，ⅩⅨ，ⅩⅤ；*Punch*，16 Dec. 1865.

③ 乔治·克鲁克香克（George Cruikshank），英国画家，善绘插画，特别是政治讽刺连环画，著有《连环画手册》。——译者注

图 3-23　叛乱的厄运

　　说明：通过改编《笨拙》关于爱尔兰的漫画（图 3-24），对殖民当局干预教育的抗议得以凸显。

　　资料来源：*The Oudh Punch*，1881。

果他们碰巧选择了与《印度喧闹》一样的对象——受过西方教育的孟加拉人，他们的目的迥然不同。

　　孟加拉漫画家开启了一场猛烈又好玩的自嘲游戏。讽刺漫画中用来揭露虚伪的机智和影射是个人主义发展的表现。漫画是展现世事的主要手段，同时为活泼、自我陶醉的环境提供了

图 3-24 叛乱的厄运

说明：约翰·坦尼尔绘。

资料来源：*Punch*, 1865。

一种攻击自己的新式武器。① 这些漫画——《和解》（*Naba Bābu Bilās*）、《和平共处》（*Naba Bibi Bilās*）、卡利·普拉萨纳·辛

① 关于漫画的社会功能和心理功能以及简化和扭曲在漫画中的作用，参见 E. Kris and E. H. Gombrich, "The Principles of Caricature," *The British Journal of Medical Psychology*, 17, pts. 3 and 4, 1938, 319-342。

哈（Kali Prasanna Sinha）的杰作《献上地图》（*Hutam Penchār Nakshā*）及其他讽刺作品在绘画上的表达——继承了早期文学模仿的传统。批判西化是巴德拉罗克阶层的第二自我（alter ego），这种自我批判的暗潮在孟加拉文艺复兴时期一直存在。值得注意的是，对现代思想的批判并非来自传统群体，而是来自城市内部的精英阶层。社会讽刺和漫画揭示了巴德拉罗克社会中爱恨关系的模糊，它是一个排外又分裂的群体，分裂是因为传统地位不再神圣。然而，讽刺作家对巴德拉罗克价值观的侮辱和嘲笑是其文学承诺的象征。当这位孟加拉漫画家嘲笑同胞时，他实际上是在向他们示好。他的攻击对象总是最欣赏他的观众。[①]

最早的漫画杂志之一《哈博拉·巴汉德》（*Harbola Bhānd*，1874）[②]揭露了西化人群偷偷饮酒的现象。漫画暗示说，他们假装从药剂师那里购买的白兰地具有药用价值，如此他们得以心安。[③]这份持续时间短暂的出版物让位于著名的、灵感来自《笨拙》的《小丑》。封面上，一个猥琐、肥胖的婆罗门邪笑着，而周围是加尔各答已经堕落到极点的景象——米其林宝宝式的印度绅士和被讨好的英国夫妇。这份由普兰纳特·达塔（Prannath Datta）编辑的粗俗无礼的报纸持续了两年时间。出身加尔各答豪族的普兰纳特宁愿在拉金德拉拉·密特拉手下工作，也不愿

① 关于这方面的研究，仅见 S. Sen, *Bánglā Sāhityer Itihās*, Calcutta, 1965。

② 哈博拉（Harbola）是印度种姓。巴汉德（Bhānd），印度传统民间艺人，包括演员、舞者、吟游诗人、说书人等。巴汉德人的祖先受雇于当地统治者，且职业家族承袭。在北方邦，巴汉德人是一个内婚制的穆斯林族群。——译者注

③ 关于《哈博拉·巴汉德》，参见 *Josthimodhu*, 1874, 10。

加入殖民官僚机构。①

　　刊名在梵语中为"小丑"（Vidusak）之意，在孟加拉语中有春天和可怕的天花双重含义。普兰纳特任命他的扎马达尔（zamadar，清洁工）为该杂志的所有者。这与其说是为了保护他免受攻击，不如说是为了进一步捉弄读者。他在报纸上留下了足够的线索，使读者能够认出真正的作者。《小丑》以殖民官员及其印度盟友为目标，借由神话人物呈现公众人物。幽默基于典故，例如《小丑》暗示，英国高官对孟加拉盟友之爱与神圣恋人拉达和奎师那的故事高度相似。其侄子吉林德拉·库马尔（Girindra Kumar）的画作表现了直接的粗俗，这与普兰纳特的猛烈谩骂相匹配。作品直言不讳地讽刺了曼彻斯特纺织公司对印度手工纺织业的挤压，以及加尔各答市政管理与官方对救济饥荒的不当处理。在《第23份来自饥荒地区的特别报道》（*23rd Special dispatch from the Famine districts*，图3-25）中，英国官员给一些人强制投喂过量的食物，而其余的人则在挨饿。图注写道："乞丐：尊敬的大人，我真的再也吃不下了。他们的大人：我们必须要做，必须有人吃完这么多米饭。"②

　　作为新兴民族主义政治的一部分，《小丑》在1875年前后卷入了政治派别斗争。在19世纪，加尔各答的巴德拉罗克被分为领导家庭（abhijāt）和普通家庭（grihasta）。加尔各答公司由殖民当局任命的主席负责经营，他碰巧也是警察局长。1863年，随着印度贵族被任命为治安法官，这一体制略微印度化。伴随1870年代公众舆论的发展，由小地主、文员、教师和记者组成

① *Purasri*, Yr. 2, 1, 21 April 1979, 397. 见《小丑》的封面。
② *Basantak*, Pt. 1, 8, 116-117. 在诺斯布鲁统治时期，饥荒破坏了家园。
Basantak, Pt. 1, 1, 24-25. 关于曼彻斯特，参见 *Basantak*, Pt. 1, 8, 94.

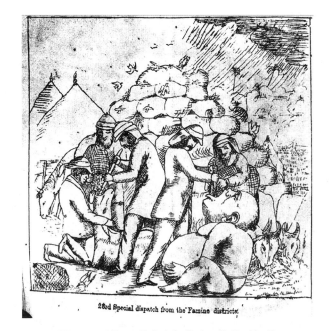

图 3-25 第 23 份来自饥荒地区的特别报道

资料来源：*Basantak*。

的"户主"（householders）开始厌倦他们在政治上的无能。随着坦普尔荣升为孟加拉省副总督，他们挑战印度地主（zamindar）的机会来临。[①]

1875 年，热衷推广西方制度的坦普尔准备以有限的政治权利来缓和孟加拉人的要求。出身普通家庭之人获得了一部分当地政府的权力，作为民选之人，他们更愿意缴纳加尔各答现代设施急需的税款。"户主"热烈欢迎坦普尔的提议，因为他们现在有机会用激进分子取代保守的游说团体。加尔各答的欧洲人

———————

[①] Ray, *Urban Roots*, 15-17.

也希望用一个选举产生的团体来取代当地巨头的控制。出乎意料的是，他们与"户主"结盟，《印度喧闹》也与《小丑》联手。《印度喧闹》把市政委员会的两位英国成员罗伯茨（Roberts）和霍格（Hogg）描绘成一位穆斯林和一位婆罗门，他们放松地抽着水烟，而他们的支持者、地方报纸的编辑威尔逊（Wilson）为他们扇风，前任地主克里斯托·达斯·帕尔（Kristo Das Pal）以槟榔款待他们。[①]

战线已经划分得相当清楚。《小丑》声称要捍卫加尔各答普通市民的利益，反对官员、地主和他们的喉舌——由克里斯托·达斯·帕尔编辑的《印度爱国者》。作为普通家庭的捍卫者，它无情地抨击了加尔各答公司的现代化项目，因为诸如井盖、有轨电车、现代化市场和其他设施的改善都要由纳税人买单。当铺设下水道井盖给行人带来不便时，它站在了"路人"方，画面中的一位行人用雨伞遮挡路过的马车溅起的泥浆。在一幅漫画中，公司主席兼警察局长斯图尔特·霍格（Stewart Hogg）是一个以改良的名义侵吞数百万的骗子。另一幅图画中，他是毗湿奴的野猪化身（图3-26）。在这幅讽刺版的印度教万神殿图画中，神的长牙支撑起各种福利——有轨电车、排水系统、现代公共市场，而他的一只手臂挥舞着权力之杖——警察。当他接受谄媚的孟加拉治安法官的膜拜时，他将加尔各答市民踩在脚下。"野猪"（boar）和"猪"（hog）这组同义词并没有逃过读者的注意。[②]

此处的孟加拉治安法官是地主。他们在总督会议的发言人克里斯托·达斯·帕尔反对将特许经营权扩大至"住户"。随着政

① *Purasri*, 408; Ray, *Urban Roots*.

② *Purasri*, Yr. 2, 4, 402–403; *Basantak*, Pt. 1, 10, 124–5（Varāhavatār）; *Basantak*, Pt. 1, 5, 68–69（Chātār Nu tan Byābahār）.

图 3-26 化身瓦拉哈（*Varaha Avata*）

资料来源：*Basantak*。

治形势变得越来越复杂，地主选择帕尔作为代言人。出身卑微的帕尔是一位杰出的演说家和记者，他从 1861 年开始编辑《印度爱国者》。后来，他晋升为治安法官和加尔各答市专员，最终加入了排外的总督委员会。在他 41 岁去世时，公众为他树立了一尊雕像。帕尔反对传统家庭，拔除了《小丑》锋利的爪子，使其成为

政府的合作者——如同坦普尔的宠物猎犬（图3-27）。有趣的是，政治上的敌对并没有损害个人之间的友好关系。帕尔曾开玩笑地问达塔："你画我的时候总是用掉整瓶墨水吗?"①

图3-27　坦普尔的宠物猎犬（*Temple's Pet Hound*）

资料来源：*Basantak*。

① 关于克里斯托·达斯·帕尔，参见 *Purasri*, Yr. 2, 4, 398；15 Dec. 1979, 974-975。法律专员 C. E. 阿尔伯特（C. E. Albert）称帕尔是 "一位伟大的演说家，也是一位伟大的新闻记者，在任何时候、任何国家都能留下自己的印记"。C. E. Buckland, *Dictionary of Indian Biography*, 1905, 327. 巧合的是，帕尔和达塔均在几年的时间内相继亡故，死时都是 40 多岁。

《小丑》把最致命的讽刺留给了西化之人，这些讽刺作品令人联想到卡利格特画派。在《当地人准备杰曼加尔·辛格舞会》（*Native Preparations for Jaymangal Singh's Ball*，图 3-28）中，两对商人男子练习着华尔兹，而一名女子则困惑地看着他们。达塔想要展现的对象是维迪亚萨加的防淫秽协会（图 3-29），旨在庆祝已经发生的变化。在传统图像中，头发散乱、赤身裸体的迦梨女神①站在湿婆的身上。而在此，她身着一件衬衫和一条端庄的打褶长裙，以示对改革家的尊敬。她还携带了一只女士手提包。而男子身穿一条带有背带的花呢长裤。漫画家达塔对倡导女性着装端庄的运动和维多利亚时代流行的服装时尚都嗤之以鼻，但他钦佩维迪亚萨加。其《公牛与青蛙》（*The Bull and the Frog*）嘲笑了著名小说家班基姆·查特吉（Bankim Chatterjee）对伟大改革家的假象挑战。傲慢的青蛙班基姆试图膨胀到与威猛的公牛维迪亚萨加一般大小，并有破裂的危险。《小丑》没有放过对西方饮食的关注，自著名诗人伊斯瓦·古普塔（Iswar Gupta），西方饮食一直是讽刺的焦点。它夸张地演绎了印度绅士的圣诞节庆祝活动，这是暴饮暴食、饮用雪利和香槟以及放荡的借口。保守的《小丑》永远不会原谅贾加达南达·穆克吉（Jagadananda Mukherjee），因为他允许威尔士亲王接见家中的女性。②

最受欢迎的孟加拉漫画是社会性的。漫画在《流亡者》和

① 迦梨（Kali），印度教女神，音译为迦梨，字面为黑色之意，也有时间之意，因此被称为"时母""大黑女"等。迦梨是湿婆之妻的化身之一，具有毁灭之力与创造之力，其经典形象是全身黑色，拥有四只手臂，手持武器，脚下常常踩着她的丈夫湿婆。——译者注

② *Basantak*, Pt. 1, 3, 40-41；pt. 1, 8, 124-125；Pt. 2, 6, 77-82；Pt. 1, 7, 92-93；Pt. 1, 8, 90-96. 又见 *Purasri*, 29 Dec. 1979, 990。

图 3-28 当地人准备杰曼加尔·辛格舞会

资料来源：*Basantak*。

《婆罗蒂》中偶有出现，而《心灵的偶像和信息》、《婆罗多之地》和《大地女神》则定期刊载。刻板的孟加拉角色——伪善的地主、怕老婆的丈夫、自负的教授、谄媚的职员、目不识丁的婆罗门——是漫画家的最爱。经典行为和典型情景都被完美地捕捉，例如胖乎乎的主管带着他最喜欢的鱼从集市回来，或者四肢像棍棒一样瘦削的教授。[1] 无处不在的雨伞不仅是抵挡孟加拉猛烈阳光的工具，也是孟加拉英雄的万能武器。[2] 画家阿巴宁德拉纳特·泰戈尔在其职业生涯的不同时期尝试了他最喜欢

[1] *Bhārat Barsha*, Yr. 4, 1, 4, 1324 (1917), 599-605；Ⅱ, 1, 1324 (1917), 142-144；Ⅱ, 3, 411-414；Ⅱ, 6, 790.

[2] Ray, *Ābol Tābol*.

图 3-29 防淫秽协会（*Society for the Prevention of Obscenity*）

说明：在传统图像中赤裸的迦梨女神（彩图 7）在此处有衣裙蔽体，是为了遵从新的道德。

资料来源：*Basantak*。

的孟加拉人物漫画（图 3-30）。尽管没有达到他的兄弟加加纳德拉纳特的漫画水准，但它们十分生动。[①]

自 1917 年始，贾廷·森的画作定期出现在《心灵的偶像和信息》和《婆罗多之地》上，偶尔也出现在《流亡者》上。贾廷·森对孟加拉人外貌的观察融合了个人特质和国家特质，这在当时无与伦比。相比之下，贾拉达尔·森（Jaladhar Sen）、查鲁钱德拉·罗伊（Charuchandra Roy）、阿普尔巴·奎师那·戈什

——————————

① 阿巴宁德拉纳特·泰戈尔的漫画没有出版，它们被收入加尔各答的拉宾德拉纳特《婆罗蒂》的收藏。

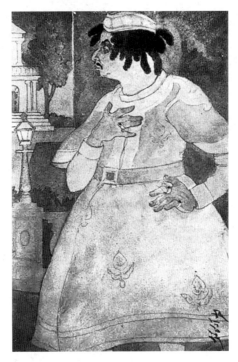

图 3-30 喜剧角色（*A Comic Character*）

说明：阿巴宁德拉纳特·泰戈尔绘，灵感来源于泰戈尔家族制作的戏剧。

（Apurba Krishna Ghosh）、贝诺伊·戈什（Benoy Ghosh）和钱查尔·班多帕达亚（Chanchal Bandopadhaya）的作品较为粗糙，像是艺术学校的学生之作。在东方艺术方面没有取得进展的贾廷·森转向了漫画、平面艺术和电影展板（见本书第八章）。与文学天才拉杰塞哈·博斯①的一次偶然相遇促成了贾廷·森为博斯的

① 拉杰塞哈·博斯，笔名帕拉舒拉姆（Parashuram），孟加拉化学家、作家，以喜剧和短篇讽刺小说闻名，被认为是 20 世纪最伟大的孟加拉幽默作家。——译者注

化学公司设计平面作品和海报，并且这些作品获得了奖项。贾廷·森进入了博斯的文学圈，同时他的漫画启发了博斯创作出精彩的讽刺作品，如《领头羊》（*Gaddālikā*，1924，图 3-31）、《卡迦利》（*Kajjali*，1927）和《入定的哈努曼》（*Hanumāner Swapna*，1937）。① 这些作品仍然是对孟加拉人生活最具创造性的展现，它们敏锐地展现了社会行为中的荒谬。苏库马尔·雷为儿童所做之事正是博斯为成人所做的。在孟加拉人的心目中，贾廷·森诙谐的素描与博斯的文本密不可分。②

图 3-31　贾廷·森给拉杰塞哈·博斯《领头羊》绘的插图

① 卡迦利是一种印度传统药物。哈努曼是《罗摩衍那》中的人物。——译者注

② *Mānasi o Maramabāni*, Yr. 10, Ⅱ, 2, 1310（1917），180-181. 关于贾廷·森，参见 B. B. Ghosh, "Shilpi Jatindra Kumār Sen," *Desh Binodan*（Special No.），1387（1980），151-155。

不仅贾廷·森，其他漫画家也喜欢关注年轻人的做作——他们奇异的发型、稀奇古怪的服装时尚以及对金边夹鼻眼镜和其他时尚元素的偏爱。漫画家将两种类型的孟加拉青年放在一起：一种是粗犷、接地气、阳刚的年轻人，另一种是懒散、颓废、如奥斯卡·王尔德（Oscar Wilde）之人。第二种人阅读诗歌，把时间花在个人仪表上，看到任何不符合审美的不愉快就会晕倒。此类型的经典故事是拉杰塞哈·博斯的《一夜》（Rātārāti）和《青年同盟》（Kachi Samsad）。殖民时代男子气概的缺失是孟加拉人沉重的心病，就像他们对获得解放的妇女感到无比恐惧一样。这些漫画家最出色的地方莫过于对霸道、跋扈女性的描绘。巴德拉罗克阶层的这种矛盾心理首次出现在卡利格特艺术中，它描绘了泼妇（妻子或是情人？）虐待男子的形象。作为负担或具有破坏力量的女性是漫画不变的主题——老年男性是年轻妻子的奴隶，一位毕业生被文盲配偶束缚而无法与之进行关于知识的对话。[1]

19 世纪，改善印度妇女状况的运动声势渐大。寡妇自焚殉夫的习俗被废除，但教育水平低下和童婚等其他问题仍然存在。孟加拉第一批获得解放的女性很多是梵社成员，她们成了《小丑》等杂志漫画家笔下的人物。在一幅漫画中，一位穿着考究的妇人站在一个可窥视的箱子里，漫画解释说："过来看看这位被揭开面纱的印度妇人。"两个男人盯着她看，其中一人正从口袋里掏钱。言外之意非常明显：一个女人如果能毫无羞耻地把自己的脸展示

① 拉杰塞哈·博斯的《一夜》出自《入定的哈努曼》，《青年同盟》出自《卡迦利》。关于卡利格特画派，参见 Archer, *Kalighat Paintings*, pl. 77; *Bhārat Barsha*, Yr. 5, I, 5, 778; Yr. 6, I, 1, 1325, 86; Yr. 7, I, 6, 1326, frontispiece。

给陌生人看，那么她同样可以出卖自己的身体。①

　　孟加拉漫画家痴迷于女性解放，他们利用了男性潜意识中的恐惧。女人一旦受了教育，就会因为外面世界的魅力而忽略了家庭和丈夫。支持女性教育的民族主义者希望她们不要要求与男性平等的权利，而是能够成为鼓舞人心的母亲。这种普遍的焦虑告诉我们，在印度社会中改革只触及了表面，童婚和陪嫁仍然是日常生活的一部分。拉宾达拉纳特·泰戈尔观察到，"有一群人完全否定女性接受教育的必要，他们认为当女性接受教育时，男性会遭受诸多不利。受过教育的妻子不再忠于丈夫，她会忘记自己的职责，把时间浪费在阅读和其他类似的活动上"。② 在早期的《小丑》中，与受过教育的女人结婚的可怕后果被描绘得相当清楚。妻子悠闲地坐在扶手椅上看着小说，而可怜的丈夫尝试点燃厨房里的煤炉。当烟雾进入房间时，专心看书的妻子恼怒地说："你能不能在生火的同时关上厨房门？"（图 3-32）③

　　贾廷·森和贝诺伊·戈什描绘了各式各样解放后的妇女，唤起了男性对阉割的恐惧。在《妇女起义》（*Women's Revolt*）中，一位年轻女士身穿男装。在 1924 年的另一幅漫画中，一位妻子正准备和她的男性朋友去兜风（图 3-33）。与她"未被解放"（unemancipated）的丈夫不同，她与朋友都相当时尚。她戴着墨

① 引自 *Josthimadhu*，40。R. B. 哈尔达（R. B. Haldar）在其晚期小说《帕什·卡拉·美格》（*Pāsh Karā Māg*，1902）中描写的妇女解放和随之产生的道德败坏，与早期英国小说中道德败坏的妇女相似，她们总是以不幸的结局收场。"Māg"是一个粗俗的词，相当于"荡妇"（slut）。"获得文凭的荡妇"在整个作品中都是全裸或半裸的。N. Sarkar（Sripantha），*Keyābāt Meye*，Calcutta，1988，23.

② R. Tagore，*RR*，11，632.

③ *Basantak*，Pt. 2，9，109-110.

图 3-32　妻子：你能不能在生火的同时关上厨房门？

资料来源：*Basantak*。

镜；她的朋友戴着单片眼镜，开着一辆最新款的敞篷车。她支使丈夫给婴儿喂奶。因为天生不具备母乳喂养的能力，这位丈夫哀叹，除了给婴儿一个奶瓶，他别无选择。最刺痛人的是就业领域，担任法官、警察局长和办公室主管的女性具有崇高的地位，她们将不受限制地侵入男性世界，这一点以在强势的女性老板手下工作的卑微职员为代表。抽雪茄的女士代表了男性领域的最终崩溃（图 3-34）。

　　在西方的冲击下，社会价值观受到的侵蚀仍然是孟加拉漫画中最受欢迎的主题。在此点上，没有人能够与加加纳德拉纳

图 3-33　愚蠢的后果（*Consequences of Folly*）

说明：贝诺伊·戈什绘。

资料来源：*Mānasi o Marmabāni*, 1331（1924）。

特·泰戈尔敏锐的目光相比。他杰出的素描由一位穆斯林工匠印刷，从 1917 年开始分三卷出版，分别是《对立游戏》（*Birnp Bajra*）、《荒谬之境》（*Adbhut Lok*）和《改革呐喊》（*Naba Hullod*）。正如尼拉德·乔杜里（Nirad Chaudhuri）所说："印度自由主义在艺术上的唯一表现……是加加纳德拉纳特·泰戈尔绘制的一套石版画……与杜米埃（Daumier）的作品相比，这些

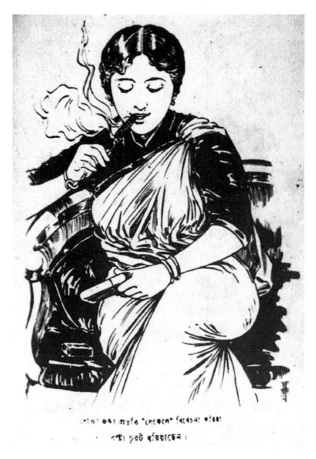

图 3-34　抽雪茄的妇人（*A Cigar-Smoking Lady*）

说明：贾廷·森绘。

资料来源：*Mānasi o Marmabāni*，1326（1919）。

漫画毫不示弱。"[1] 加加纳德拉纳特绘制了一些观察力很强的政治漫画，但到目前为止，其最有创意的仍属社会讽刺题材的作品。

[1]　N. C. Chaudhuri, *The Autobiography of an Unknown Indian*, London, 1951, 454.

如果他继续从事卡利格特艺术，他的凶猛与德国表现主义、《愚者》（*Simplicissimus*）[①] 漫画家布鲁诺·保罗（Bruno Paul）和鲁道夫·威尔克（Rudolf Wilke）等人惊人地相似（彩图 11、图 3-35、图 3-36、图 3-37）。这家创办于 1896 年的德国漫画报纸

图 3-35　一位现代爱国者（*A Modern Patriot*）

说明：加加纳德拉纳特·泰戈尔手绘平版印刷品，一幅对西化绅士的讽刺画。线条和大面积平面空间的运用与毕尔勃姆的漫画类似，但其粗犷与布鲁诺·保罗在《愚者》（图 3-36）中的风格类似。

① 《愚者》是 1896 年由阿尔伯特·朗根（Albert Langen）创办的德国讽刺周刊。除了 1944~1954 年中断过，该杂志一直出版到 1967 年。——译者注

图 3-36　布鲁诺·保罗所绘《愚者》中的漫画

风格独特——线条粗犷、人物面孔怪诞、灰色或米色的平面。
《愚者》和加加纳德拉纳特的粗线条与大型平面很可能源自日本
版画。这位孟加拉艺术家对日本艺术的仰慕之情在其他方面亦

有体现。①

加根（Gagan）的讽刺作品首先嘲笑的是试图比英国人更像英国人的西化者。他笔下的人物臃肿，带有一种强烈的野蛮，漫画描绘了他所看到的孟加拉社会的伪善、虚妄和双重标准——婆罗门口口声声信奉吠陀经典的同时为了养妓女而受贿（彩图 11），伪装成黑色先生的孟加拉人，受苦的妻子等待寻花问柳的丈夫归来（图 3-37）。加加纳德拉纳特的平版印刷画是孟加拉自嘲传统的顶峰之作。它们使英国新闻界欣喜若狂。《英格兰人》（*Englishman*）兴高采烈地写道："对于艺术家同胞的一些现代倾向的无情讽刺并非全无必要。"② 他们没有意识到的是，艺术家参与了一场持续已久的游戏，这场游戏延续了孟加拉人关于文化身份悬而未决的内部辩论。加加纳德拉纳特居于批判巴德拉罗克阶层之人的最后一位。

沙龙艺术家、机械复制和人民的艺术

前几章的主旨是展示殖民时期艺术家和赞助人的崛起，这普遍被视为对殖民教育政策的成功辩护。那么此时，由传统工匠服务的普通人情况如何？乍一看，由于精英艺术和大众艺术的不同路线，传统匠人似乎被排除在外。然而在奇怪的历史环境中，当精英艺术家从工匠手中接过版画制作，他们弥合了两者之间的鸿

① C. Schultz-Hoffman, *Simplicissimus, em Satirische Zeitschrift*, München 1896 - 1944, Munich, 1978, 181, fig. 135 and passim. 加加纳德拉纳特的风格与麦克斯·毕尔勃姆（Max Beerbohm）有一定相似之处，可能毕尔勃姆知晓《愚者》，但这位印度艺术家的野蛮漫画更接近德国杂志的风格。

② *Birnp Bajra in Realm of the Absurd: Adbhut Lok*, Calcutta, 1917; *Englishman*, 17 Aug. 1917.

图 3-37 路边的分心（*A Wayside Distraction*）

说明：加加纳德拉纳特·泰戈尔手绘平版印刷品。当忠贞的妻子在家等待，丈夫却被其他女人分散了注意力［一出梵语戏剧《在路上避开女人》（*Pathi Nārī Vivarjitā*），应该避开路上遇到的陌生女人］。

沟。这些大规模的印刷品对社会产生了深远影响，这是一种无论财富多少和阶级高低都可以普遍获得的艺术形式。①

————————

① 参见 Benjamin，*Illuminations*，219-253。

虽然廉价印刷品自 19 世纪开始在印度流通，但在 19 世纪末，技术先进的德国印刷品开始充斥印度市场。最早是罗马天主教主题、由德国南部的公司生产的印刷品。如果说一种德国油画式石版画是为印度虔诚的教徒提供，那么另一种则是为贫贱之人提供了便利。当地媒体毫不犹豫地吸取了教训。石版印刷机如雨后春笋般出现在马哈拉斯特拉邦，印刷内容从粗糙的雕刻到多彩的作品。浦那奇特拉沙拉出版社从 1888 年开始，甚至早在 1885 年就占据了大部分的份额，蒸汽印刷机开启了印度的石版画时代（图 3-38）。[1]

最初是巴-塔拉塔地区对卡利格特宗教图像在孟加拉的垄断地位造成了巨大冲击，随后艺术学校的毕业生很快就垄断了这些行业。1888 年的一份官方报告称，"加尔各答艺术学校毕业生制作的廉价彩色（石版）神像和女神画像"标志着卡利格特的终结。[3] 卡利格特早期的竞争对手包括专门从事金属板印刷的恩里亚拉尔·达塔（Nrityalal Datta）和查鲁钱德拉·罗伊，以及 S. M. 泰戈尔巨著《印度音乐中的六种主要拉格》（*Six Principal Ragas: with a brief view of Hindu music*）的插图作者克里斯托·赫里·多斯（Kristo Hurry Doss）。但加尔各答艺术工作室的受欢迎程度远超其他。始建于 1878 年的多功能工作室是安纳达·巴奇最成功的投资项目。他的传记作者称，从 19 世纪开

① A. L. 巴沙姆（A. L. Basham）是首位讨论这一问题之人。关于他的贡献，参见 V. G. Vitsaxis, *Hindu Epics, Myths and Legends*, Delhi, 1977, ix。惠康学院（Wellcome Institute）收藏了一批印度最好版画，大卫·琼斯（David Jones）提供了一份有用的手写清单。

② 那罗辛哈为狮面人身，是印度教主神毗湿奴的第四个化身。——译者注

图3-38　那罗辛哈（*Narasinha*）①

说明：一幅印度神传统姿态的石版画。

始，工作室就为孟加拉家庭提供装饰性图像。② 工作室的成功归功于两位合伙人，即纳巴库马尔·比斯瓦思和安纳达·巴奇，他们

① Archer, *Kalighat Paintings*, 9; N. Sarkar, "Calcutta Woodcuts," in Paul, *Woodcut Prints*, 11-47.

② Bagchi, *Annadā*, 50; Bagal, *Rāmānanda*, 15. 插图见于 S. M. Tagore, *Six Principal Ragas: with a View of Hindu Music*, Calcutta, 1877。

的设计优于之前的雕刻师。在 1883 年展览中获得的宣传增强了他们的信心。洛克报告称，他们可以 "'在面对所有人时坚持自己的路线'，最后提到的那位学生的建筑石版画非常优秀"。[1] 该工作室在 1878~1920 年蓬勃发展，主要是做平版印刷，今天继续作为印刷公司存在（彩图 12）。宗教彩色平版画的流行鼓励了欧洲企业家进入市场。工作室令巴马帕达·班多帕达亚意识到流行版画的市场。他的作品在奥地利和德国印刷，在加尔各答出售（图 3-39）。[2]

　　巴奇很快离开了工作室，因为他的教学任务增加，且合伙人之间的利益冲突也渐渐出现。1882 年，当工作室被拍卖时，纳巴库马尔·比斯瓦思买下了它。在他的运营下，工作室不仅大规模地进行石版印刷，而且将油画和摄影添加到工作中，精英艺术和大众艺术之间的区别再次模糊。纳巴库马尔的兄弟普拉桑纳（Prasanna）在蒂雷塔市场（Tiretta Bazaar）[3] 开办了一家便利的印刷店。手绘平版画的价格只有一两卢比，在 1890 年代被拉维·瓦尔马的油印取代前，它们一直在竞争中独占鳌头。[4]

　　工作室制作的肖像画是传统的，但印度教神灵的经典姿势，尤其是那些四肢肌肉发达的女神，是受到艺术学校里阿波罗、阿耳忒弥斯、阿佛洛狄忒和文艺复兴时期绘画的影响。工作室很快赢得了孟加拉市民的心，却未能取悦挑剔的批评家。例如，

[1]　Bagal, *Rāmānanda*, 11.

[2]　*Prabāsi*, Ⅶ, 3, 1314（1907），169；Sarkar, *Bhārater*, 135.

[3]　蒂雷塔市场是加尔各答市中心的一个街区，以来自威尼斯的意大利移民爱德华·蒂雷塔（Edward Tiretta）的名字命名，他在 18 世纪晚期是该地区的所有者。该区域曾聚集大批以客家人为主的华人，因此也被称为 "老中国市场"，现在该区域内仍有许多中餐厅。——译者注

[4]　关于加尔各答艺术工作室的历史，向现任店主、纳巴库马尔·比斯瓦思的后人致谢。

图 3-39　沙恭达拉（Śakuntalā）

说明：巴马帕达·班多帕达亚绘，平版印刷画，印于德国。

巴伦德拉纳特·泰戈尔更喜欢拉维·瓦尔马，而非工作室日益花哨的彩色图式。① 工作室在孟加拉剧院出售版画，并推出知名

① 关于巴伦德拉纳特·泰戈尔，见本书第五章。

孟加拉人的单色肖像，这在巴德拉罗克阶层中大受欢迎。它印刷了一些有关政治话题的石版画，比如《恳求印度从英国回归》（*Begging India back from Britain*）。但它最引人注目的政治偶像最初是宗教人物。《迦梨》（1879）后来被用来销售"民族主义品牌的香烟"，殖民当局在表现恐怖女神施展复仇之力的印刷品中寻找到隐藏的政治信息。马哈拉施特拉的革命者将这幅版画改编为民族主义的标志。《迦梨》被广泛抄袭。伦敦的帕乌·布尔公司（Bhau Bul Company）发布了另一个在德国印刷的版本；《迦梨》也成为安全火柴的商标。①

　　本章最后三节讨论了西化的不同方面，这些方面有助于在殖民时期的印度塑造自然主义的审美。在19世纪末至20世纪初，它们集中在学院派艺术的巅峰。这是学院派自然主义的基本规则被确立和赞助模式被建立的时代。在有限的篇幅内，许多艺术家的生活未被提及，但这并不意味着他们没有共同的新价值观和抱负。这一时期的主要特征是自觉的艺术家的崛起，其崇高的社会地位和职业声望与现代网络、机构和通信手段联系在一起。然而，尽管绅士艺术家主要迎合了精英，但对机械复制的关注迫使其进入争夺人心的竞赛。在精英和大众领域均取得辉煌成就的殖民时期艺术家是拉维·瓦尔马。我超越了他的时代，是为了将他的成就与殖民艺术的普遍现象相对比。现在我们回溯走过的路，来审视这位非凡的画家。

———————————

① 这些印刷品属于比斯瓦思家族。帕乌·布尔公司和工作室的引述品均在惠康学院。维多利亚和阿尔伯特博物馆也藏有高质量的加尔各答艺术工作室的彩色版画。*Arts of Bengal*, London, 1979, 37, 52（V & A scrapbook）. 在尼迈·查特吉收藏的大量火柴盒商标中有一幅《迦梨》。C. Pinney, "Kali," in C. Bayly, ed. , *The Raj: India and the British*, *1600-1947*, London, 1990, 341.

第四章　艺术家的个人魅力：
拉维·瓦尔马

> 整个上午我都在欣赏拉维·瓦尔马的画作，必须承认它们真的非常吸引人。毕竟，这些图像向大家证明了我们自己的故事、自己的形象和表情对我们而言是多么的珍贵。在一些画作中，人物比例不太匀称。没关系！总体上引人入胜。
>
> ——拉宾德拉纳特·泰戈尔（1893）①

拉维·瓦尔马（1848~1906）辉煌的职业生涯是印度沙龙艺术中一个典型的案例。他是一位展现了学院派艺术家应有美德的"艺术天才"。在他去世的下一年，《现代评论》将他描述为现代印度最伟大的艺术家、一位国家建设者，他在从事"有辱身份的绘画职业"中展现了一位"出身高贵"的天才的道德勇气。② 有趣的是，同样被殖民当局誉为印度最优秀艺术家的他从未跨入艺术学校的大门。他并非来自城市。瓦尔马1848年4月29

① Rabindranath Tagore, *Chhinna Patrābali*, 1893.
② *Modern Review*, 1, 1-6, Jan. -June 1907, 84.

日出生在偏远的喀拉拉邦的一个贵族家庭。基利马努尔（Killimanoor）的瓦尔马家族通过联姻与特拉凡哥尔的统治者结盟。

如今已很难想象瓦尔马生前所享有的声誉。1906 年 12 月 25 日，伦敦《泰晤士报》公布了这位"著名印度艺术家"的死讯。[①] 瓦尔马受到殖民统治者和印度王公殷切的推崇，同时每家每户都悬挂着他绘的印度教神像的廉价版画。这些属于流行文化重要组成部分的版画被现代评论家嘲笑为糟糕的艺术，然而对于未接受过教育的印度人来说，它们的魅力丝毫不减。瓦尔马壮丽的画作影响了印度电影的先驱达达萨赫布·帕尔科（Dadasaheb Phalke）和巴布拉奥·佩因特（Baburao Painter），正如维多利亚时代的艺术启发了好莱坞导演 D. W. 格里菲斯（D. W. Griffith）一样。印度电影和日历的华丽之美可以追溯至瓦尔马笔下的女主人公。[②]

诚然，英国殖民者给予的高度赞扬往往是出于社交礼仪，但在某些情况下，其正式的认可超出了礼仪，甚至超出了贵族

① *The Times*, 25 Dec. 1906. 瓦尔马不是被崇拜就是被现代主义批判，而现代主义并没有看到他的重要性（参见本书第一章中的典型事例）。最近关于瓦尔马的研究有 T. Guha Thakurta, "Westernisation and Tradition in South Indian Painting in the Nineteenth Century: The Case of Raja Ravi Varma 1848-1906," *Studies in History*, II, 2 (n. s.), 1986, 165-196; G. Kapoor, "Ravi Varma: Representational Dilemmas of a Nineteenth Century Painter," *Journal of Arts & Ideas*, Nos. 17-18, June 1989, 59-75。

② 帕尔科的经典电影《哈里什钱德拉国王》（Raja Harishchandra）体现了来自瓦尔马的灵感。关于帕尔科，参见 E. Barnouw and S. Krishnaswamy, *Indian Film*, Oxford, 1980, 10-21; G. Sadoul, *Dictionnaire des Cinéastes*, Paris, 1965, 177。关于阿尔玛-塔德玛和埃德温·朗（Edwin Long），特别是朗的《巴比伦婚姻市场》（*Babylonian Marriage Market*）对导演格里菲斯的影响，参见 Wood, *Olympian Dreamers*, 129, 253。流行版画中的女神形象都得益于瓦尔马完美的标准，见 Vitsaxis, *Hindu Epics*。

施加的恩惠。"最高长官"寇松总督正式认可了瓦尔马的作品，认为它"摆脱了东方的呆板，完美地融合了西方技艺与印度题材"。① 他认为瓦尔马是"印度艺术史上第一位开创新绘画风格之人"。② 当然，寇松偏爱印度贵族。威尔士亲王在1875～1876年访问印度时"对（瓦尔马的）作品感到非常高兴，（而且）特拉凡哥尔的王公向他赠送了两幅作品"。③ 曾任马德拉斯总督的白金汉公爵（Duke of Buckingham）热情地购得了瓦尔马基于迦梨陀娑《沙恭达罗》的画作。后来的总督安特希尔（Ampthill）在瓦尔马去世时给其子写信说："当想到这个世界上再无瓦尔马，我的内心充满了悲伤。"④ 还有一层联系，瓦尔马曾为身着共济会特别服装的安特希尔作画，安特希尔对瓦尔马之子是共济会成员感到高兴。葡萄牙驻果阿全权大使同样热烈地赞赏了自己的肖像画，"这并没有掩盖你在孟买沙龙赢得的良好声誉……因为设计的准确性和气质的精准性"。⑤

在所有早期学院派艺术家中，只有瓦尔马是"那个时代的传奇人物"。作为受过西方教育一代的代表，拉宾德拉纳特·泰戈尔说："在我的童年时代，当瓦尔马到达孟加拉时，墙上的欧洲绘画复制品很快被其作品的石版印刷油画所取代。"⑥ 瓦尔马

① 寇松之句引自 Anonymous, *Ravi Varma the Indian Artist*, Allahabad,（1902），10。这本未注明时间、获得授权的传记由罗摩南达·查特吉撰写。

② *Victoria Memorial Correspondence*, Calcutta, 1901–1904, 114a.

③ *The Times*, 25 Dec. 1906.

④ P. N. N. Pillai, *Artist Ravi Varma Koil Tampuran Artist Prince*, 1912. 第一本马拉瓦拉姆（Malavalam）的传记出现在安特希尔1906年12月3日的信件中。

⑤ Letter of Gomez da Costa, A. D. C. to the Portuguese Governor-General, Palace de Cabo, of 15 April 1894.

⑥ R. Tagore, "Pitrismriti," in B. Choudhury, *Lipir Shilpi Abanindranāth*, Calcutta, 1973, 81.

所属的时代，那个在他作品中得到如实反映的时代，已经一去不复返，围绕他的褒奖和偏见使有关他的记忆变得暗淡。要理解其成就所具有的革命意义，必须回顾历史。对 19 世纪的印度人来说，瓦尔马的历史绘画集中体现了自然主义的魔力。

高贵艺术家的创作

瓦尔马及其神话

也许没有什么比神话更能生动地形容瓦尔马的崇高形象，这些神话增强了瓦尔马的魅力，塑造了天才艺术家的形象。如同他塑造的《往世书》英雄，当时之人透过传说的迷雾看到了突破障碍的英雄般的瓦尔马。他的生平逸事令人联想到其他文化中关于艺术家的类似传说。这些神话传说是人们对艺术家作为形象创造者所具有的神奇力量的普遍反应。就像瓦尔马的例子，这些故事只有在艺术家的名字与艺术品相关联时才会被记录下来。如此来看，艺术家的声誉不仅取决于其作品，还取决于他在当时社会被赋予的意义。①

在此精选了一些关于瓦尔马的传说，以展现殖民时期的印度对其最成功艺术家的看法。具有神话性质的传说不是小说，而是将艺术家塑造成英雄和魔术师的强有力传说。最早的传说是身怀有孕的瓦尔马之母被神灵附体，预言未来孩子的不凡。这种关于艺术家神圣诞生的古老话题在西方十分常见，但其形

① F. Kris and O. Kurz, *Legend*, *Myth*, *and Magic in the Image of the Artist*, London, 1979.

式与印度关于超凡之人诞生的传说有关。[1] 天才在童年时便会表露天赋并被人"发现"，这一普遍规律同样适用于年轻的瓦尔马。天生爱沉思的他花费几天时间观察自然界的光影效果。他在墙上画画，当要背诵梵语词形变化时他不停地素描。这位神童随后被同为艺术家的叔父拉贾·拉贾·瓦尔马（Raja Raja Varma）"发现"，孩子经常看叔父作画。有一次，趁叔父不在，瓦尔马大胆地完成了叔父画中的鸟。叔父对此事印象深刻，他料想到了孩童未来的不凡。与此最接近的西方人物是乔托，他在沙子和石头上作画，但没有证据表明瓦尔马传记的作者知道乔托的故事。[2] 瓦尔马很可能早熟，但并不是所有早熟的孩子都能够成为艺术家，而有些艺术家出名得比较晚。瓦尔马的弟弟是一位比他更娴熟的风景画家，但只有瓦尔马被认为对自然有一种罕见的敏感性。传记作者通常会从童年时代挑出一些元素来解释艺术家后来的成功：天才一定是个神童（Wunderkind）。

但最吸引印度人发挥想象力的还是与敌对势力做斗争的浪漫的英雄形象。从古代开始，冲破阻碍就已出现在西方"自学成才"（self-taught）的艺术家的故事中。自学成才的瓦尔马也有与之类似的传说。正如一位传记作家所言："没有人指导和教授他油画的技巧和奥秘……然而什么也吓不倒他……他克服了

[1] N. B. Nayar, *Raja Ravi Varma*, Trivandrum, 1953, 6. 这本马拉瓦拉姆传记是迄今为止最详尽的，它利用了对家庭成员的采访和记录，还包括 C. 拉贾·拉维·瓦尔马的日记。但它没有加以评判［感谢 K. 托马斯（K. Thomas）和 V. 阿索坎（V. Asokan）的翻译］。Kris and Kurz, *Legend*, 51.

[2] Nayar, *Raja Ravi Varma*, 7–10; P. Tampy, *Ravi Varma Koil Tampuran*, Trivandrum, 1934, 4; I. Varma, "Artist of the People and of Gods," *The Illustrated Weekly of India*, 97, 22 May–30 June 1976, 20; Kris and Kurz, *Legend*, 25. 英迪拉·瓦尔马（Indira Varma）是拉维·瓦尔马的侄孙女。

所有困难。"① 因此，瓦尔马职业生涯的成功有赖于脱离传统训练的意志和天赋。这一传奇可见于 1893 年芝加哥博览会上发布的一本小册子《拉维·瓦尔马：印度的印度教徒艺术家》（*Ravi Varma，The Hindu Artist of India*），"拉维·瓦尔马最初作画是出于娱乐，并非把它当作一生的事业。开始之时，没有人指导，也没有从他人那汲取灵感"。② 关于这一点，有个经常被引用的故事，1868 年英国艺术家西奥多·詹森（Theodore Jensen）到访特拉凡哥尔宫廷，但他拒绝帮助瓦尔马。③

　　这位艺术天才需要克服的障碍包括击败对手，这是艺术传记中另一个受欢迎的话题。特拉凡哥尔的宫廷画家拉马斯瓦米·纳伊杜视瓦尔马为潜在对手，并且拒绝帮助他。但我们要相信的是，如瓦尔马所承认的那样，纳伊杜的学生秘密向他伸出了援手。然而，纳伊杜的拒绝成为瓦尔马奋斗的动力。在传记中，他一直是瓦尔马的著名"对手"，并试图在 1873 年马德拉斯展览中超越瓦尔马，当时年轻的瓦尔马创作了自己的处女作。在这个背景下，一个疑问出现了。后来有消息称瓦尔马的画作在 1873 年维也纳世界博览会中获奖，但所有的展品目录均没有记录，尽管从未被瓦尔马的传记作者提及，但目录记录了纳伊杜在维也纳的参展。瓦尔马没有出现在 1873 年维也纳世界博览会的一个重要原因是，这位不知名的年轻人当年刚刚在马德拉斯进行首秀。维也纳的正式遴选在一年前已经完成。不同叙述的不一致强烈地暗示了艺术上

① K. M. Varma, *Ravi Varma A Sketch*, Trivandrum, n. d. Nayar, 29-30. 引自曼加拉巴伊·塔普拉蒂（Mangalabai Tampuratti）。

② Nayar, *Raja Ravi Varma*, 124 ff. .

③ Nayar, *Raja Ravi Varma*, ch. 3（Theodore Jensen）27-34；Kris and Kurz, *Legend*, 15-17.

的竞争，而发生在艺术家职业生涯后期的故事进一步证实了这点。瓦尔马还有一个对手，即拉贾斯坦邦的画家昆丹拉尔。昆丹拉尔传记的作者声称这位拉贾斯坦邦的画家超越了瓦尔马。在这种情况下，瓦尔马那边的叙述更为可靠。瓦尔马的弟弟并不喜欢夸大其词，他在私人日记中写道："昆丹拉尔非常嫉妒我们，并对我们的工作嗤之以鼻……侄子听到他的话，质疑地请他尝试我们的技法。他立刻深感自卑，垂头丧气地走开。"[①] 昆丹拉尔的作品无法与瓦尔马的相提并论。

瓦尔马对西方幻觉主义（illusionism）的精通成就了他的传奇声誉。以下两个神话故事旨在证实他是一位幻术师、魔术师。为了忠实地展现一个主题，艺术家必须重新创造现实生活中的场景。一次，瓦尔马请一位年轻美丽的公主扮演拉达，公主无法表现失恋的神情，直到她爱上了这位艺术家。这个故事与德国艺术家弗朗茨·萨维尔·梅塞施密特（Franz Xaver Messerschmidt）[②] 的故事相似，传闻他为了描绘真正的痛苦而将自己的模特钉在十字架上。另一个故事强调了创作杰作过程中的偶然因素。据说，当瓦尔马正在努力解决《罗摩掌控大海》（*Rāma Humbling the*

① RRV，16 May 1901；Nayar，*Raja Ravi Varma*，48. 关于艺术竞争，参见 Kris and Kurz，*Legend*，120-125。为了确定瓦尔马是否在维也纳世界博览会参展，我翻遍了所有的档案，特别是《维也纳世界博览会总目录》（*Wiener Weltausstellung*，1873）和英国官方目录 J. F. 沃森《印度部分类和描述目录》。J. F. Watson，*A Classified and Descriptive Catalogue of the Indian Department*，Vienna Universal Exhibition，1873. 相反，我发现特拉凡哥尔的年轻王公寄送其宫廷画家拉马斯米·纳伊杜的油画《弹奏印度琵琶的女士》（*A Lady Playing an Indian Lute*）和他制作的象牙质细密画参展了。马德拉斯艺术学校的学生也寄送了作品。瓦尔马没有参展，在芝加哥和其他世界博览会中瓦尔马提交的作品都有详细的记录，但并没有他在维也纳展出作品的记录。

② 德国雕塑家，擅长雕塑面部表情夸张的头像。——译者注

Seas, 图 4-1) 中闪电的光影效果时, 一道真实的闪电划过天空, 给了他必要的灵感。[①]

图 4-1 罗摩掌控大海

说明: 拉维·瓦尔马绘, 油画。

最后的神话故事赞颂了艺术家对实体进行虚构的能力。正如拉维·瓦尔马的后代英迪拉·瓦尔马所写的那样, 当一位欧洲女画家

试图拿错视画（trompe-l'oeil）中的雨伞诓骗他时，这位艺术家

> 邀请那位女士共进晚餐。她一到，他便引导她进入室内。她发现大厅里的长桌两边围坐着其他客人。艺术家请她入座，当她试图就位时，却发现门、房间、桌子和客人都是一块大画布的一部分。[①]

拉维·瓦尔马的艺术发展

拉维·瓦尔马传奇般的声誉是基于什么？他的个人魅力得到了包括安特希尔和国大党领袖郭克雷在内的许多人的肯定。在等级森严的印度社会中，瓦尔马的社会地位为这位如评论家所称的"画家中的王子，王子中的画家"增添了一种光环。[②] 瓦尔马最早的传记作家将他描述为第一位"绅士艺术家"，这点意义重大。[③] 出生于 1848 年的瓦尔马是一位过渡性人物，他调和了沙龙艺术家和早期油画家之间的差异。和上一代艺术家一样，瓦尔马没有接受过艺术学校的培训，但他一点也不传统。瓦尔马在印度创造了时尚画家的形象，打破了欧洲画家的垄断，他也是一位旅行的职业画家，不断地在游历中完成创作。尽管他开辟了道路，但没有其他印度艺

① I. Varma, "Artist of the People," 25.

② Tampy, *Ravi Varma*, 2. 他解释了皮莱（Pillai）1912 年的文章。尽管瓦尔马拥有坦普兰（Tampuran）的酋长（Keralan）头衔，但他被普遍称为拉贾（Raja）。也许是大众的要求？最早用此称谓的可能是罗摩南达的《流亡者》。Part 1, 8-9, Aghrahayan-Paush, 1308（1901），297. 郭克雷与瓦尔马之子拉马·瓦尔马的对话记述，参见 Nayar, *Raja Ravi Varma*, 135-136。安特希尔描述他温和性格的信件，参见 P. N. N. Pillai, *Artist*。

③ R. Chatterjee, *Prabāsi*, Part Ⅰ, 4, Sraban, 1308（1901），153 and Ⅰ, 8-9 Agh-Paush, 1308, 297-302.

术家能与其泛印度（pan-Indian）网络媲美。

这位自学成才的天才的传奇是其声誉的核心。瓦尔马的重要意义并不在于超越传统，而在于他在对坦焦尔宫廷艺术精通的基础上，以自己独特的风格超越了传统。与拉维·瓦尔马在艺术上孤立的神话相反，瓦尔马家族作为业余画家有着悠久的历史，即使他们属于武士阶层。他的叔父兼良师益友拉贾·拉贾·瓦尔马、弟弟 C. 拉贾·拉贾·瓦尔马（C. Raja Raja Varma）和姐妹曼加拉巴伊·塔普拉蒂均是认真的画家。身为女性，曼加拉巴伊没有两兄弟享有的自由，但由她所绘、现存于特里凡得琅（Trivandrum）的拉维·瓦尔马肖像充分证明了她的技能。家族传统得以延续。[①]

瓦尔马的艺术教育有哪些基本要素？他的叔父拉贾·拉贾是位业余的象牙画爱好者，其手艺师从宫廷的坦焦尔画家，可能是阿拉吉里·纳伊杜（Alagiri Naidu）。他为家中的孩子设置了非正式的艺术课程，拉维·瓦尔马是唯一完成叔父布置的习作之人。[②] 虽然拉马斯瓦米·纳伊杜拒绝培训瓦尔马，但宫廷画家的油画仍然在宫殿中展出（彩图13、彩图14）。他是一位受人尊崇的"传统"油画家。自然主义已经渗透到喀拉拉邦的其他传统地区，比如位于特里

① 曼加拉巴伊·坦普拉蒂所绘拉维·瓦尔马肖像现藏于斯里·奇特拉拉亚画廊（Sri Chitralaya Gallery）。瓦尔马的后代继承了画家职业，其次子拉马·瓦尔马是一位成功的画家，侄孙鲁克米尼·瓦尔马（Rukmini Varma）是一位大型神话题材作品画家。

② Nayar, *Raja Ravi Varma*, 12–13. 关于拉贾·拉贾·瓦尔马，参见 Nayar, *Raja Ravi Varma*, ch. 1 (The Teacher's Foresight), 7 ff.；*Prabāsi*, Pt. Ⅰ, 89, 1308, 297–298. 拉维·瓦尔马所绘拉贾·拉贾·瓦尔马肖像画展现了一位强有力的人物。拉贾所绘坦焦尔最后一任国王希瓦吉（Sivaji）的画作，参见 Nayar, *Raja Ravi Varma* (pl. 5)。拉贾的老师阿拉吉里·纳伊杜在斯瓦提·提鲁纳尔（Swati Tirunal）的宫廷工作。拉贾虽然专攻象牙画，但他是否有可能从事油画创作？

凡得琅的帕德马纳班斯瓦米神庙（Padmanabhanswami Temple）的壁画。[①] 年轻时的混合世界为瓦尔马的艺术奠定了基础。[②]

1868 年到访特拉凡哥尔的西奥多·詹森对瓦尔马产生了更大的影响。在总督的介绍下，作为逐渐减少的艺术冒险家队伍的最后成员，詹森在宫廷内四处走动。当时的拉维·瓦尔马大约 20 岁，他有机会观察西方艺术家的工作方式。不确定瓦尔马从詹森那里学到了多少。一位传记作者更喜欢自学成才的艺术家形象，他认为詹森拒绝向瓦尔马透露"调色的秘密"。诚然，包括雷诺兹在内的一些欧洲艺术家对他们的绘画技巧讳莫如深。[③] 但更有可能的是，作为访客，詹森只是没时间给这些青涩的年轻人上课。另外，他不能冒犯他的赞助人——王公，并且根据当时的记载，王公可能允许门徒（protégé）观看他的工作。[④]

拉维·瓦尔马从此段经历中获益匪浅。例如，对比瓦尔马所绘巴罗达的盖克瓦德登基像和詹森所绘马拉地首领肖像，可以发现两幅画作对服装的处理非常相似。不仅在油画技巧方面，

① 特里凡得琅意为"主神毗湿奴之城"，帕德马纳班斯瓦米神庙供奉的即是毗湿奴。瓦尔马家族是该神庙的受托人。——译者注

② M. Archer, *Company Drawings.* 展览目录参见 S. C. Welch, *Room For Wonder*, New York, 1978。特别是第 77 幅（*Ettanettan Tampuran*, Calicut, c. 1845, 水彩画）展现了坦焦尔绘画与后来的油画之间的密切关系。拉斯瓦米练习了油画和象牙画。S. M. Dana, "Mural Paintings of Kerala," *Modern Review*, 85, 1949, 39-43.

③ Varma, *Ravi Varma*, 7; Nayar, *Raja Ravi Varma*, 35. 詹森的作品被私人和公共机构收藏，包括加尔各答维多利亚纪念馆和孟买威尔士亲王博物馆。V. Parab, "Portrait Painting in India in the late 19th Century," *Roopa Bheda*, 1983-4（unpaginated）. 关于雷诺兹，参见 Macdonand, *Art Education*, 55。

④ *Prabāsi*, 8-9, 298; Krishnaputhira, "Our Indian Artist: A Personal Sketch of Raja Ravi Varma." 瓦尔马家族保存了报纸上刊登的一封信，信件时间约为 1901 年 1 月 25 日，年份和报纸名称不存。

而且他的工作方法也显示了对学院派艺术理论和实践的熟知，没有某种形式的指导是不可能做到如此的。作为一位饥渴的求学者，当英国画家弗兰克·布鲁克斯（Frank Brooks）被雇用作为弟弟的老师时，瓦尔马对课程产生了浓厚的兴趣，结果导致了其后期作品的色调变浅。[①]

这些创作阶段仍然不能解释瓦马尔的艺术是如何发展的。在 1870 年绘制《希扎克帕特·帕拉特一家》（*The Khizhakkepat Palat Family*，图 4-2）时，瓦尔马采用了前辈的扁平风格。尽管 1873 年马德拉斯展览的作品表现了更强烈的明暗对比，但这件作品暗淡的色彩让人联想到过去的风格。只有在 1880～1881 年的巴罗达，早期风格和晚期风格的并存才显现瓦尔马令人惊叹的转变。几年内完成的两幅重要肖像画表明，与中世纪后期的欧洲画家一样，他在一种更传统的平面风格和一种充满幻觉主义的完全学院派风格之间来回摇摆。[②]

① RRV, 28 May 95, "The Late Mr Ravi Varma A famous Artist," Trivandrum, 15 Sept. 1906. 家庭讣告（报纸名称不存），基于艺术家生活时期《印度妇女杂志》（*Indian Ladies Magazine*）出版的材料（Brooks）；关于詹森的肖像画，见 *Marg*, 1986. 登基肖像，见 Goetz, *Fatesingh Museum*, 3（No. A14）。

② 戈茨（Goetz）在注释中提到的是费特辛格博物馆（Fatesingh Museum）。塔拉巴伊（Tarabai）的早期肖像画 no. A10 和晚期肖像画 no. A9（Goetz, 2）。巴罗达早期艺术家的肖像画具有不同程度的"硬度"（solidity）。相对扁平的风格是《马哈拉贾·汗德·拉奥与侍从》（*Maharaja Khande Rao with attendants*, A4, Goetz, 1），而汉萨吉·拉古纳特的《马哈拉贾·阿南德·拉奥》（*Maharaja Anand Rao*, A1 and 2, Goetz, 1）、1878 年《马哈拉尼·贾姆纳巴伊》（*Maharani Jamnabai*, A7 Goetz, 2）是错视艺术。塔拉巴伊的第 2 幅肖像与奇姆纳·巴伊二世的肖像一样，是基于实际的场景（A19 and 20, Goetz, 4）。在维也纳艺术史博物馆（Kunsthistorisches Museum）的一本小册子里，维也纳的马蒂纳·哈贾（Martina Haja）提到 15 世纪意大利绘画在哥特式形式和色彩与新现实主义之间的矛盾。不仅艺术家被分为传统和进步两类，而且在艺术家的个人作品中也可以发现这种趋势。

图 4-2　希扎克帕特·帕拉特一家

资料来源：拉维·瓦尔马绘，油画。

　　第一幅肖像画是以薄油彩和大量金色处理的塔拉巴伊公主肖像（彩图 15）。其柔和的色调不仅令人联想到希扎克帕特肖像，而且在技艺上，它与巴罗达早期艺术家的作品没有什么区别。一种说法是，瓦尔马经常被要求重绘早期艺术家的画作。然而我们可以忽略这一点，因为年轻的公主不可能成为过去画家的画中人。另一种说法是瓦尔马制作了一张彩色照片，这在当时是种惯例，但图像中的透视和桌子的形状似乎排除了这一猜测。①

　　如果把瓦尔马为塔拉巴伊公主所绘的第二幅肖像（图 4-3）与奇姆纳·巴伊二世王妃的肖像（彩图 16）进行对比，我们会惊讶于两者的区别。它们关注人物性格和画面深度，很好地捕捉到了年轻的主人公的羞涩。丰富的色彩以不透明的"西方"

————————

① 关于彩色照片，参见 Gutman, *Through Indian Eyes*。

图 4-3 塔拉巴伊公主(*Princess Tara Bai*)

资料来源：拉维·瓦尔马绘，油画。

方式展现。精湛的技艺体现在珍珠项链、缎子和丝绸、金色织锦、日本犬、背景中的大理石柱和窗帘等细节中。瓦尔马把它们当作"魔术师"必须要面对的挑战。包括萨亚吉拉奥·盖克瓦德三世登基肖像在内的后巴罗达肖像画是瓦尔马技艺精湛的证据。人们虽然钦佩他的技艺，但仍困惑于瓦尔马何以在短时间内获得如此多的认可。精湛的技术在《一位女士的肖像》(*Portrait of a Lady*，1893，图 4-4) 达到了巅峰。这件高贵的作

品可能是他最佳的一幅肖像画，它融合了印度和欧洲两种截然不同的艺术世界——对主题的处理带有一种如象牙画般、对自然主义的深刻感情。这幅画作以其优雅简洁和静谧的宏伟而引人注目。①

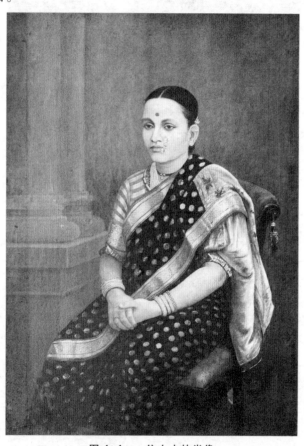

图 4-4 一位女士的肖像

资料来源：拉维·瓦尔马绘，油画。

① National Gallery of Modern Art, New Delhi.

如果职业培训指的是艺术学校的培训，那么瓦尔马没有，但这并不是说他没有受过任何训练。瓦尔马远不是位业余爱好者，其职业的成功归功于前期对传统艺术的系统训练及后期欧洲艺术的训练。虽然相对而言在欧洲艺术领域他属于自学，但他确实接受了一些非正式的指导。迄今为止，印刷的复制品在瓦尔马的艺术中所起到的作用仍未被人注意，这是一种重要性不可否认的殖民现象。瓦尔马是《艺术杂志》的忠实读者，他仔细研究了发表在杂志上的英国皇家学院画作，从而设计了其复杂的艺术表现。他还在平版印刷厂从一位德国艺术家那里获得了德国艺术书籍。① 直到后期，瓦尔马兄弟才开始研究欧洲绘画的原作。1895 年，拉贾·瓦尔马称他能够在巴罗达的拉克希米维拉斯宫（Laxmi Vilas Palace）"花费几个小时设计建筑、绘画、雕塑和家具"。当时拉维·瓦尔马模仿了法国东方主义画家 J. J. 本杰明-康斯坦特（J. J. Benjamin-Constant）的作品《朱迪丝》（Judith）。②

作为企业家的艺术家

拉维·瓦尔马的生活方式与其绘画风格一样与众不同，作为企业家的艺术家，这在印度实属新奇。尽管他在当时最具竞争力的流派，即肖像画中为自己赢得了一席之地，但他可能并没有将绘画视为

① RRV, 11 July 1901. 鲁克米尼·瓦尔马夫人向我展示了瓦尔马使用的《艺术杂志》（1898）中的皇家学院作品图片，每幅图片在研究之后都盖有印章。家族还留存了德国艺术书籍，但我并未见到。它们可能来自 F. 施莱谢尔（F. Schleicher）和格哈特（Gerhardt）。

② RRV, 19 Jan. 1895. 瓦尔马对康斯坦特《朱迪丝》的复制品（巴罗达）现存于特里凡得琅。

一种职业。鉴于前殖民时代艺术家的低下地位,地主贵族永远不会为了生计而绘画。阿拉吉里·纳伊杜等宫廷艺术家被视为工匠。喀拉拉邦寺庙装饰工匠的社会地位更低。对于高贵的瓦尔马家族的孩子来说,正经的"职业"是与特拉凡哥尔的统治家族联姻,但拉维·瓦尔马因为皮肤太黑而未能被选中,他的落选也是幸事。尽管家人发牢骚,但他可以随心所欲地做自己的事。①

就连传统的特拉凡哥尔也在改变,这有助于瓦尔马实现雄心壮志。特拉凡哥尔富有创新精神的统治者艾拉姆·提鲁纳尔(Ailam Tirunal)在其杰出官员坦焦尔·马达瓦·拉奥(Tanjore Madhava Rao)的帮助下,将西方思想和制度引入王国。他们两人都鼓励拉维·瓦尔马,瓦尔马的成长阶段在他们的陪伴下度过。年轻人急切地观察着宫殿里的欧洲艺术。他对女主人公的"矫饰主义"理想可以追溯到这一时期。②1870年希扎克帕特·帕拉特家庭肖像画开启了年轻艺术家的艺术生涯。三年后,他被马德拉斯艺术学校的罗伯特·奇泽姆注意到,奇泽姆敦促特拉凡哥尔的王公将拉维·瓦尔马的画作送至马德拉斯艺术展。瓦尔马凭借《厕所里的奈尔夫人》[Nair Lady at (Her) Toilet] 获得了金奖,并得到了会见总督的许可。该画作后来被特拉凡哥尔介绍给来访的爱德华七世。

① 《皮尔逊杂志》(Pearson's Magazine,未注明日期,被当地一家报纸转载,现被家族保存),"我们的印度艺术家"奎师那普提拉(Krishnaputhira)形容拉维·瓦尔马为"完全的绅士"。关于被埃利亚·拉贾(Eliya Raja)拒绝,参见 Nayar, Raja Ravi Varma, 21~22。关于新兴绅士艺术家的增多,参见 R. Chatterjee, Mhatre Testimonials, 23。

② Nayar, Raja Ravi Varma, 23 ff.; Pearsons Magazine; Prabāsi, I, 8-9, Agrah.-Paush, 1308, 298. 关于特拉凡哥尔的现代化,参见 R. Jeffrey, "Travancore: Status, Class and the Growth of Radical Politics," in Jeffrey, ed., People... and Paramoum Power, 140 ff.。

在马德拉斯取得成功后，瓦尔马的画作在印度各地的艺术展览都获得了奖项，也获得了更多的肖像画订单。瓦尔马逐渐成为一名社会肖像画家。①

两位绅士画家

弟弟 C. 拉贾·拉贾·瓦尔马的日记提供了关于拉维·瓦尔马作为一名职业艺术家生活的有价值信息。这是已知最早的印度艺术家日记，从 1895 年到 1905 年去世，拉贾·瓦尔马详细记录了兄弟二人在一起的生活。在此之前，关于拉维·瓦尔马的第一手材料非常少，特别是对他的两项主要杰作——巴罗达肖像画（1881）和整套《往世书》（*Purana*，1890）知之甚少。这本日记帮助我们重新构建了他的职业生涯。我们可以从日记中窥见他的艺术实践，即使这种实践只在他的艺术生涯后期出现。此外，拉贾·瓦尔马低调的记述风格比拉维·瓦尔马的推崇者不加批判的赞扬更为客观可靠。②

拉贾·瓦尔马自 1880 年代开始与拉维·瓦尔马共事，当时肖像画订单的组织方式非常高效。拉贾比拉维小 12 岁，在他们

① Nayar, *Raja Ravi Varma*, 43. 关于奇泽姆，参见 *Ravi Varma the Indian Artist*, 4-10; *The Times*, 25 Dec. 06。

② 这本提供了拉维·瓦尔马可靠信息的日记比较破烂。感谢 R. M. 瓦尔马教授、瓦斯卡拉·瓦尔马（Vaskara Varma）博士和 K. C. 拉马·瓦尔马（K. C. Rama Varma）先生给我接触日记的机会。日记写于 1895~1904 年；我的副本中最后一年缺失了。关于专业素养，参见 Nayar, *Raja Ravi Varma*, 22; M. Pointon, "Portrait Painting as a Business Enterprise in London in 1780s," *Art History*, Vol. 7, No. 2, June 1984, 187-205。巴罗达的《往世书》画作是两位艺术家最重要的作品，每幅画布的规格为 63 英寸×44 英寸。虽然当时在协助哥哥，但拉贾还没有开始写日记。日记是从 1895 年 1 月 19 日在巴罗达创作拉克希米维拉斯宫的画作开始的。

最高产的年代，拉贾成了他的伙伴、合作者和秘书。尽管年龄相差较大，但这对兄弟建立起一种令人钦羡的实践模式。他们非常互补，年长的，开朗且善于交际；年轻的，沉默且矜持；哥哥喜欢复杂的人物画，弟弟则专注于风景画。这本日记让我们修正了拉维·瓦尔马孤独又显赫的普遍形象，并将他置于一个合作的框架中。这并不是贬低他的成就，而是帮助我们正确看待他的职业生涯。兄弟俩的亲密关系进一步证明了年轻人对大师工作的重要性。频繁的出行使他们与家人变得陌生，他们的妻子是如同影子一般的人物，只听说拉维·瓦尔马因为妻子去世而被迫举行了为期一个月的哀悼仪式。长期在外可能是拉维和妻子之间摩擦的根源。拉贾临终时后悔自己忽视了妻子。为了避免我们过于严厉地评判兄弟二人，需要说明的是，在母系的喀拉拉邦，妻子与自己家庭的关系比与丈夫的关系更亲近，在婚后她们继续住在娘家。[①]

拉贾·瓦尔马的《上印度之旅》（*A Tour in Upper India*）比日记更为正式。这位受过英国通识教育的年轻人试图打破华丽的风格。拉贾模仿了早期的英国日记作者，可能是埃米莉·伊登（Emily Eden），但他缺乏她那种尖刻又幽默的风格。有时他也会表达自己的想法，比如关于艺术教师格里菲斯。

> 在一个雕刻精美的黑木画架前摆放着他的杰作《寺庙台阶》（*The Temple Steps*），他为这幅画作倾注了大量心血……它的色彩、表现和设计都很差。对于类似问题，范

① Nayar, *Raja Ravi Varma*, 87 ff. 116–17, 217; RRV, 23.

瑞恩先生已经给出了一种更巧妙的处理方式……①

坦率的日记和正式的游记一起为我们提供了一幅生动的画卷，描绘了瓦尔马兄弟的赞助人、朋友和艺术家同行。

瓦尔马兄弟的工作方式

通过这本日记，我们可以推断瓦尔马兄弟不同于传统的绘画方式。如果他们坚持使用传统方法，那么在从模板中选取的基本设计被勾勒出来后，他们就会在绘画表面填充颜色。相反，他们采用了一种严谨的具象方法，在原始草图的基础上根据具体的观察逐步改进。正如 E. H. 贡布里希所言，使用"图式和修正"是成功描绘一幅肖像的基础。

在完成作品前的许多草图，以及大师的所有技能，是一种持续的学习、制作、匹配和重制的准备过程，直到描绘……反映了艺术家希望抓住和把握的独特而不可重复的经验。②

这种认为一幅画作总有可以改进空间的试探性方式是学院派艺术的显著特征之一。印度第一位风景画家拉贾·瓦尔马在日记中承认了这一点，比如："我画中的树都被破坏了，我〔不确

① Varma, *A Narrative of the Tour in Upper India of H. H. Prince*, Martanda Varma of Travancore, 1896, 31. 序言中感谢了特里凡得琅王宫的两位英国教授的建议。如果将此书与相应日记条目相比较，便会被后者令人耳目一新的简洁和直接震撼。E. Eden, *Up the Country*, 1866, Oxford, 1930. 此处提到的画家是《德干婆罗门》(*Deccani Brahmin*) 的作者、荷兰画家霍勒斯·范瑞思 (Horace van Ruith)。Goetz, *Fatesingh Museum*, 31.

② Gombrich, *Art and Illusion*, 148.

定？]能否修好它。看起来很艰难，缺少氛围。"两天后，他成功地改进了画作，即使"位于中间的树最难处理"。1890年代，瓦尔马兄弟聘请的德国艺术家在绘画方面给他们提供了建议和帮助。这在乌代浦的风景画中得到充分展现（彩图17），拉贾"在草图中把水描绘成平静的水面，水面上映现着建筑的倒影。这无疑是一种改进，因为流动的水是最难描绘的"。①

作为马德拉斯素描俱乐部的成员，拉贾经常把自己的风景画寄给其他成员询问意见。1901年5月7日，拉贾收到了俱乐部成员返回的一批素描，一位英国专业艺术家在拉贾的一幅室内画上写道：

> 这幅作品极好地传达了一种光线所折射的凉爽、恬静的美感，人物画得很好，与画面整体意境浑然一体。色彩令人愉悦，各种物体上的光影都处理得很好，考虑周全，线条明快，色调和色彩搭配完美。②

对于肖像画，兄弟二人也不断加以修饰，直到他们觉得满意为止，这又是一种欧洲习惯的方式。直到很久以后，只有高级客户才会要求面对面作画。这些肖像画证实了拉维·瓦尔马捕捉外貌的非凡天赋。在职业生涯中，他们接受了来自重要土邦、英国和印度政要的订单。据白金汉公爵说，他曾给一位欧洲画家18幅画的订单，而这一数量不及拉维·瓦尔马的一半。拉维·瓦尔马根据一张照片为殖民当局制作了一幅爱德华七世的肖像画。这是一种惯

① RRV, 10 Jan. 1899; 12 Jan. 1899; 6 Feb. 1901; 26 April 1901.

② RRV, 7-8 May 1901.

例，因为仪式上需要经常使用英国君主的肖像。但是，瓦尔马兄弟许多最优秀的肖像画为巴罗达而创作。[①]

瓦尔马兄弟二人的成功部分归功于他们遍布印度的朋友和代理人网络，例如1901年1月31日的日记写道："拜访了巴拉钱德拉（Balachandra），通过与他的交谈获得了为埃尔芬斯通学院（Elphinstone College）制作罗纳德肖像的订单。他善意地许诺要利用他的影响力。"在乌代浦，兄弟俩的中间人是马哈拉那的密友法塔赫拉·梅塔（Fatehla Mehta），"我们与他就访问该邦的问题进行了长时间的通信"。在迈索尔，他们指定了一名代理人来照看他们的利益。有证据表明，他们的声誉不是一夜之间建立，而是通过耐心、进取和准时履行合同建立起来的。[②]

对历史学者来说，瓦尔马兄弟收取的费用相当有趣。我们不知道他们早期的价格，但他们后来的要价比一个普通的印度画家高得多。例如1899年，他们的价格是全身肖像画1500卢比、半身肖像画700卢比、半身雕像300卢比。相比之下，孟加拉画家一幅真人大小的肖像画的最高售价为300卢比。瓦尔马兄弟和他们的主要竞争对手，即来访的欧洲人相比如何？19世纪中叶，欧洲画家的数量急剧下降。国宾瓦伦丁·普林西普曾在1877年到访宫廷，但没有关于他的收费记录。早期（欧洲）画家的收费，如佐法尼（1783~1789年在印度），一幅3/4比例

① 他们作过肖像画的土邦名单：迈索尔、巴罗达、巴夫那加尔、巴利塔那、斋浦尔、阿尔瓦尔、瓜廖尔、拉塔姆、印多尔、乌代浦。RRV, 26 Jan. 1901. 根据1895—1903年的信息补充了不同地点的停留时间。《泰晤士报》（1906年12月25日）提到了白金汉公爵的肖像，他的论述参见Nayar, *Raja Ravi Varma*, 36；RRV, 23 June 1902 and passim。著名的印度法官马哈德夫·戈文德·罗纳德和坦焦尔·马达瓦·拉奥是他们的赞助人。

② RRV, 31 Jan. 1901；6 April 1901.

的肖像画要价 700 卢比。考虑到瓦尔马兄弟所处时代生活成本的上升和卢比对英镑汇率的下降，一幅 1500 卢比的全身肖像的实际价值与早期欧洲画家的价格大致相当。但与瓦尔马同时期的英国同行如埃德温·朗相比，这些费用并不高。[①]

除了商业头脑，兄弟俩的社会生活和艺术观点也是东西方元素的混合体。那些"消防员艺术家"是他们的榜样。正如拉贾在提到"伟大的法国艺术家"梅索尼埃（Meissonier）时说："我崇拜他的风格和举止。多希望我能亲眼看到他的一些作品。他对自然的忠实、对明暗对比的处理及对色调的感触都令人钦佩。他的一生充满教育意义。"[②] 瓦尔马兄弟的专业精神令人联想到维多利亚时代的画家。在整个职业生涯中，拉维·瓦尔马坚持着一种与半封建环境格格不入的职业道德。

他不断告诫侄子们进入现代职业的世界。印度教身份让他开

① RRV, 23 June 1902; Mukharji, *Art*, 14 - 15; M. Archer, *India and British Portraiture*, 62, 152, 104. 尽管我们对后来欧洲艺术家的收费知之甚少，但 18 世纪末和 19 世纪初来访的欧洲人的费用是可知的。如果考虑到 19 世纪末生活成本的上升及当时卢比对英镑汇率的变化（似乎从 10 卢比增加到 14 卢比），我们可以使用它们进行比较。例如，乔治·威利森的一幅全身肖像画收费 150 塔［或 60 英镑，Pagoda（意译为塔）是东印度公司使用的一种早期货币形式］，而佐法尼一幅 3/4 比例的肖像画收费 700 卢比（1 英镑＝10 卢比）。因此，包括画框在内的一幅瓦尔马绘制的全身肖像画的实际要价大约为 1500 卢比，可能更低。然而，像雷诺兹这样在 18 世纪后半叶享有超高声誉的名家，一幅全身肖像画的价格可能要 200 英镑。所以，与雷诺兹的意大利同行、罗马的庞培奥·巴托尼（Pompeo Batoni）进行比较更为贴切。他是一位非常能干的画家，但一幅肖像画只收 50 英镑。然而至 19 世纪末，历史画家埃德温·朗《巴比伦婚姻市场》获得了 6300 几尼，创下了在世英国画家的纪录，即使该作品的规模巨大。J. Chapel, *Victorian Taste*, London, 1982, 13. 关于巴托尼，参见 L. Gowing, ed., *A Biographical Dictionary of Artists*, London, 1983, 39。

② RRV, 11 March 1903; 17 March 1903.

始朝圣之行，并按照神圣经典的要求计划在 60 岁时退休。他最大的愿望是出国学习西方艺术，但因害怕失去种姓而受阻。在那个时代，鲜有印度教徒穿越黑海。瓦尔马身上展现的两个世界的和平共存令人着迷。他似乎没有经历过身份危机，这反映了适应殖民文化的乐观阶段（当然也有例外，如在孟加拉和马哈拉斯特拉时）。只有从今天的角度来看，我们才会想到这样的危机。一百年前，现代印度教徒的身份尚未有明确界定。[①]

社会肖像画家的生活

瓦尔马兄弟惯常的一天让我们生动地了解了他们的职业生涯。在孟买，这是一种完成各种订单的固定生活。拉维比弟弟更加传统，他的一天从沐浴和祈祷开始，然后是长时间的工作，下午会穿插一段午睡。高效的工作分为时间紧迫的肖像画订单与相对悠闲、用以竞争的作品绘制。当拉维专注于神话画作时，拉贾并没有帮助哥哥"更严肃的（肖像）工作"，他在绘制风景画。他会在拉维的神话题材绘画中增加细节，如《哈姆萨·达摩衍蒂》（*Hamsa Damayantī*，图 4-5）。工作之余，他们会去塔拉波雷瓦拉书店（Taraporevala Bookshop）招待朋友，观看剧院的演出。如在 1901 年 8 月 6 日晚，瓦尔马兄弟在印度斯坦看了一场《罗密欧与朱丽叶》的演出。他们在这座城市度过了夏季和雨季的几个月，在秋天来临前回到喀拉拉邦。在雨季，油彩需要更长的时间才能干透，而且光线"不稳定"。1903 年，他们在孟买工作室的屋顶换成了玻璃，从此解决了光线问题。日记里写满了对沉闷的星期

①　Nayar, *Raja Ravi Varma*, 38, 140–143; Veniyoor, *Raja Ravi Varma*, 36. 1902 年 9 月 20 日的日记提到拉贾一位科钦的朋友因为出国而被开除教籍。

天的抱怨，特别是在阴雨绵绵的日子，新一天的报纸没有送达，它已经成为"同早晨的咖啡或茶一样的必不可少之物"。①

图 4-5　哈姆萨·达摩衍蒂

说明：拉维·瓦尔马绘，油画。

① *Nayar, Raja Ravi Varma,* 38；RRV, 7 Oct. 1903；2-3 June 1901；9 Jan. 1899；16 June 1895；11 July 1901；1 7 Feb. 1903. 去剧院，参见 RRV, 6 Aug. 1901；15 Jan. 1895；26 June 1897；20 Feb. 1901（同行的还有埃德蒙·罗素，他是一位崇拜拉维·瓦尔马的美国演员）；20 July 1901；2 Aug. 1901；28 Sept. 1903；29 Oct. 1903；12 Nov. 1903。

兄弟俩经常同时创作几幅画，他们的画室就像一个欧洲肖像画家的画室，里面有三四幅处于不同阶段的作品。比如当他们在为罗纳德的纪念肖像谈判时，其他工作也在进行中。他们向一位客户交付了一幅肖像画，拉贾写信给另一位客户要求增加佣金。他们还会花费一些时间在修改、复制自己的画上，这也是欧洲画家日常工作的一部分。瓦尔马兄弟经常被迫答应客户的一些不合理要求，如贾格莫罕·达斯夫人（Mrs. Jagmohan Das）和贝塞斯夫人（Mrs. Bhaiseth）坚持要求修改她们的肖像，拉贾抱怨道："难以与女人打交道，她们从不满足于自己的衣着和饰物。她坚持穿纱丽，这是最难画的。她们认为给艺术家的劳动越多，作品就越好。"装裱方面，瓦尔马兄弟与孟买一家公司长期合作，装裱费用加在画作上。如在 1903 年，一幅官方肖像被额外增加了 175 卢比。①

　　日记中记述的艺术作品创作的细节非常有趣。1901 年 7 月，拉贾·瓦尔马写道："早上，我们和巴普吉（Bapuji）一起去了城堡，见到了一位富有的商人、厂主［亚述·维尔吉（Assur Virji）］，他希望画自己的全身肖像。他是位老人，很乐意接受我们的条件。我们很快就开始工作了。他的儿子是个聪明的年轻人，也是位业余摄影师。我们打算在老人想让我们进行绘画的地点先拍一张照片。"7 月 22 日，他们与客户面谈，对客户的面部进行了初步测量，这与他们通常对要求画像之人所做的事情一样。第二天，亚述·维尔吉不在，艺术家开始了作画。25日，更改图纸，开始前景的绘制。27 日，画出了衣服的细节，

①　RRV, 31 Jan. 1901；3 Aug. 1901；7 Aug. 1901；19 March 1902；11 Aug. 1902. 又见 Pointon, "Portrait Painting," 190-192.

晚上他们集中精力进行了另一幅肖像的工作。8月5日，这幅肖像画完成，但左手并不尽如人意，需要随后进行修饰。①

在马德拉斯，兄弟俩也花费了相当长的时间为高级官员作画（1902年9月2日至1903年1月2日）。挂在市政厅的真人大小的乔治·摩尔（George Moore）爵士纪念肖像和同样真人大小、位于国宴厅的前总督亚瑟·哈夫洛克（Arthur Havelock）的肖像均支付了3000卢比。这是拉贾·瓦尔马早逝前他们合作的最后一年，不久之后拉维·瓦尔马去世。他们在南部首府有很多朋友，那里是拉维在美术协会取得成功的地方。他们是一位有影响力的朋友的座上宾，他们为他画像以示感谢。与往常一样，他们带了一队随从人员。②

乔治·摩尔的肖像画主要由已被赋予了更多职责的拉贾负责。每天都要花费一个半小时，即使是在第8次下笔时，他仍对面部感到不满意。同时，他们在画作前景的制作中采用了"我们自己选择的、设计复杂"的地毯。完成的作品令被画者和美术协会秘书埃德加·瑟斯顿感到满意。因为亚瑟·哈夫洛克已经离开了印度，所以他的肖像以一张照片为基础。尽管如此，艺术家还是在朋友的建议下修改了画作，成功地达到了高度的相似。亚瑟·哈夫洛克在塔斯马尼亚岛写道：

> 你给了我这样一个机会，令我重新对你和你弟弟在……我自己的纪念肖像中所展示的技艺产生敬佩之情。总督阁下和其他看过这幅肖像画的人都在一起，共同见证

① RRV, 23 July 1901 to 5 Aug. 1901.

② RRV, 23 June 1902；1-4 Sept. 1902（价格包含装裱费用）；10 Sept. 1902. 他们是印度政要戈文达·达斯（Govinda Das）的客人。

了这幅画作作为一件艺术品的卓越之处……①

当地律师协会的两位印度法官也请他们画像。一直以来，拉贾都没有忽视风景画，但户外写生也有风险。在马德拉斯，一群围观者阻止拉贾描绘一座桥，但在通往麦拉坡的途中，很容易绘制一座清真寺。拉维和拉贾接待了两位来访的英国妇人，她们是艺术协会的崇拜者和坚定支持者。兄弟俩欣赏其中一位阿特金森夫人的风景画，便为她的丈夫画了一幅肖像画作为交换。②

四处奔波的专业人士

瓦尔马兄弟在完成订单的同时游历了一些小土邦。他们在乌代浦度过了 3 个月，还有一段不如意的日子是在海德拉巴，这也说明了这一时期艺术生涯的不确定性。作为富商的客人，他们还到访了艾哈迈达巴德。最后几年，拉维的次子拉马陪着他们，他在接受准备成为一名画家的训练。这些年来，兄弟俩的健康状况每况愈下，拉维血糖超标，拉贾患有未确诊的恶性肿瘤。不健康的住宿条件、异常的饮食和不规律的生活影响了他们。③

然而健康状况不佳并没有影响职业标准。在艾哈迈达巴德（2 月 26 日至 3 月 14 日），他们完成了 8 幅肖像画。他们是富商

① RRV, 16 Sept. 1902-26 Oct. 1902；29 Oct. 1902；17 June 1903；21-25 July 1903.

② 在马德拉斯的情况，参见 RRV, 10 Sept. 1902-2 Jan. 1903。清真寺风景画现存于马德拉斯博物馆。阿特金森夫人的丈夫 J. A. 阿特金森（J. A. Atkinson）是马德拉斯总督委员会的成员。

③ RRV, 13. 3. 1901.

奇努巴伊·马达夫拉尔（Chinubhai Madhavlal）的客人。除了自己父亲的肖像，马达夫拉尔还安排他们为一位耆那教商人 12 岁的儿子、甘地未来的亲密伙伴安巴尔·萨拉巴伊（Ambal Sarabhai）作画。兄弟俩在男孩的半身像上耗费了较长时间，之后他们根据一张照片为马达夫拉尔已故的父亲画了一幅肖像。[①]

从几个方面来看，乌代浦的工作（1901 年 3 月 16 日至 7 月 1 日）是他们最后十年中最重要的部分。马哈拉纳·辛格（Maharana Fateh Singh）是极其独立的西索迪亚（Sisodia）家族后裔，在印度众位王公中享有尊贵的地位。与特拉凡哥尔和巴罗达不同，在乌代浦，由亲英的财政大臣潘纳拉尔·梅塔（Pannalal Mehta，图 4-6）发起的有限改革随着马哈拉纳·辛格的介入而停止。负责邀请瓦尔马兄弟的法特拉尔（Fatehlal）取代了其父潘纳拉尔财政大臣的职位。乌代浦是拉其普特（Rajput）[②] 绘画最后的阵地之一，对瓦尔马兄弟而言，被邀请到乌代浦是突发事件（即使马哈拉纳已将昆丹拉尔送往国外）。自豪于自身古老血统的马哈拉纳·辛格聘请瓦尔马兄弟制作先祖传统细密肖像画的大型复制品。[③]

日记披露了一种有趣的做法。一旦生意谈成，艺术家必须当场制作一幅作品样例。一张真人大小的马哈拉纳祖先细密画的复

① RRV, 26. 2. 1901-14. 3. 1901. 关于安巴尔·萨拉巴伊，参见 J. M. Brown, *Gandhi's Rise to Power*, Cambridge, 1972, 115-118。

② 拉其普特，意为"王的子孙"，属印度刹帝利阶层，是一个骁勇善战的民族，创立了拉贾斯坦邦。拉其普特绘画（Rajput paintings）是 16~19 世纪盛行的细密画，因在拉其普特人聚居地流行而得名，采用印度壁画式线条，色彩强烈，按风格可分为两大流派——拉贾斯坦派和帕哈里派。——译者注

③ R. Ray, "Mewat: The Breakdown of the Princely Order," in Jeffrey, *People*, 206, 223-224; RRV, 21 March 1901; 31 March 1901; 6 April 1901; 8 April 1901.

图4-6　财政大臣潘纳拉尔·梅塔

说明：拉维·瓦尔马绘，油画。

制品由瓦尔马兄弟即时绘制。预料到法特拉尔会进行长时间的谈判，拉贾开始着手绘制风景画。拉维的部落妇人素描也完成于这一时期。兄弟俩最初被安置在一个不卫生的地方，后来被允许搬到稍舒适之处。乌代浦就像他们游历的其他地方一样，当地统治者因他们的声誉和社会地位而与他们会面，包括英国驻节公使在内的英国人会见了他们，退休的潘纳拉尔也坐下来与他们闲谈。①

　　样例获得通过后，法特拉尔又获得了3份订单。瓦尔马兄弟惊讶于宫廷提供的关于前统治者的精确细节。他们最重要的任务是描绘拉其普特人的英雄、民族主义偶像罗纳·普拉塔普（Rana

① 关于完成的10幅风景写生，参见 RRV, 1 June 1901；10 April 1901；29 March 1901；19 April 1901；27 May 1901；14-15 May 1901；4-6 June 1901。

Pratap）。关于普拉塔普的穿着，兄弟俩专门请教了一位印度教祭司，军械库提供了合适的头盔和铠甲。一位高大的拉其普特人、"一位真正的古代骑士"被选中做模特。画完模特的肖像后，又从一幅旧的细密画像上复制了罗纳·普拉塔普的脸。附近的小山成了背景。最后，所有的元素被统一放置在一起（图4-7）。

图4-7 罗纳·普拉塔普

说明：拉维·瓦尔马绘，油画，乌代浦原图的缩小版。

马哈拉纳被这幅画打动，同意坐下来画一幅全身肖像。兄弟俩通过照片仔细端详他的容貌。虽然已经谈妥了肖像画，但谨慎的王公还是要求先画一张素描来检验画作与本人是否相像。拉贾认为没有问题，他自信地觉得"下次画像会变得完全一样"。但事实是在第二次试画后，这笔生意才最终敲定。然后需要用尺子测量王公的面部，以制作真人大小的图像。王公很快就疲惫不堪，开始了狩猎，于是绘制工作不可避免地受到了干扰。在工作进行中，这幅油画经常被送到宫里去征求修改意见。[①]

拉贾·瓦尔马坦率地评价了这位帝王般的被画者。这位王公十分精明，通常不会主动提出意见，但在进行过程中，他对工作保持着严格的控制，大多数时候是赞成，但偶尔也会提出修改意见。为了避免后续纠纷，他事先解决了财务细节问题。拉贾·瓦尔马写道："他从来不会说出自己对这幅画的看法，但会暗示他的喜好而让我们改进。他对艺术一窍不通，所以胡说八道。他同时谨慎地告诫我们，除非同意这些建议，否则不要乱动这幅画。"最后一次时，王公心情放松，更自由地表达了自己的观点。他的临别礼物是一条珍珠项链和一件睡袍。艺术家兄弟回赠给他一幅肖像画的草图和一幅拉贾·瓦尔马的风景画。5 幅肖像画的总报酬是 5500 卢比，这在当时是一笔相当可观的收入。[②]

然而，应尼扎姆的宫廷摄影师拉贾·迪恩·达亚尔（Raja Deen Dayal）的邀请（1902 年 1 月至 4 月）前往海德拉巴的旅程就不那么顺遂了。他们抱怨佣金需要依赖一张"花哨的"试验图来获得。他们首先被要求"改进"一位英国艺术家的一幅

① RRV, 12-13 April 1901；19 May 1901；21 May 1901；24 May 1901；31 May 1901；18 June 1901；26 June 1901；28 June 1901.

② 关于马哈拉纳的意见，参见 RRV, 6 May 1901；26 June 1901；29-30 June 1901。

阴郁的画作，这幅画"由于远景太暗而导致透视失真"。① 拉贾
用一件精致的粉红色外套驱散了黑暗。在等待尼扎姆方面批准
的时候，拉贾开始创作风景画，他画了一幅当地侯赛因·萨加
湖（Husayn Sagar Lake）的素描。②

　　日记揭示了早期沙龙艺术家面临的一个严重问题，即在这一
时期很难找到模特，更不用说裸体模特了。拉维的画作《浴室》
（At the Bath）需要一位披着衣物的人物，拉贾和艺术家朋友从当
地红灯区挑选了一位"楚楚动人"的穆斯林女孩，但她一直没有
出现。拉贾痛苦地抱怨："如果是出于不道德的目的，这些妓女随
时会来，但要成为摆姿势的模特时，她们就会强烈反对。"③ 瓦尔
马兄弟热衷于"奥林匹亚人"式的服装绘画，他们和一位英国摄
影师萨比娜小姐（Miss Sabina）成了朋友。被画家工作迷住的她
身穿埃及服装摆着姿势，成了他们的模特。由于当时得体的女性
不会出现在公共场合，像萨比娜这样的欧洲女性成立了专门的
"闺房"（zenana）工作室。1882 年，达亚尔"开办了一家闺房工
作室，并招徕了一位摄影造诣很高的英国女士……"④

　　第二个月，兄弟俩开始厌倦尼扎姆宫廷错综复杂的情况。在绝
望中，他们选择了约翰斯顿（Johnston）和霍夫曼（Hoffman）拍摄
的照片，开始创作尼扎姆真人大小的肖像。为何不向他们的邀请人、
尼扎姆自己的摄影师达亚尔借一张呢？这表明画家和摄影师之间的
关系恶化。虽然达亚尔最初邀请了瓦尔马，但职业上的嫉妒占据了

①　RRV, 21 Jan. 1902; 23 Jan. 1902.

②　RRV, 26 Jan. 1902.

③　RRV, 10 Feb. 1902; 12-13 Feb. 1902; 15 Feb. 1902; 19 Feb. 1902.

④　RRV, 19 Feb. 1902; 5 March 1902; C. Worswick and A. Embree, *The Last Empire: Photography in British India*, New York, 1976, 9.

上风。纵然照相机出现，但肖像画仍然享有更高的声望。[①]

因为怀疑宫廷摄影师达亚尔的意图，瓦尔马兄弟搬出了他的住所。他们被建议把作品带到尼扎姆公使的官邸，以便在当权者拜访公使时引起其注意。在这场精心设计的做戏实施前，兄弟俩因紧急原因被召回家。尼扎姆肖像的故事并未就此结束。1903 年，经过长时间的争吵，瓦尔马兄弟以半价出售了这幅肖像画。这段经历使他们对后来王室的生意产生了警惕。当收到贡达尔（Gondal）地主的邀请时，他们坚持先结算费用，然后再返回。在没有正式合同的情况下，即便是著名艺术家也经常会被客户摆布。拉贾抱怨吝啬的商人总是讨价还价。无论费用多少，实际价格取决于艺术家胁迫客户的能力，有时拉维·瓦尔马的声名并没有什么用处。[②]

从殖民时期艺术家到民族偶像

为殖民统治服务的画家

19 世纪下半叶，始于 1851 年的世界博览会成为一种潮流，每个国家都争相在奢华方面超越其他国家，其中最盛大的当数 1893 年在芝加哥举行的世界博览会。在大会上，拉维·瓦尔马恰如其分地代表了印度。《泰晤士报》的讣告提醒读者，没有一

① RRV, 8 March 1902. 关于兄弟俩和达亚尔之间的摩擦以及达亚尔因他们的存在而感到的威胁，参见 RRV, 6 Feb. 1902；11 Feb. 1902。达亚尔的忧虑暗示了瓦尔马成功地对摄影构成了挑战，即便达亚尔是一位非常成功的企业家。

② RRV, 11 April 1902. 关于海得拉巴官员最后的付款，参见 51 Aug. 1903；14 Sept. 1903。关于商人，参见 14 Nov. 1903。

位印度艺术家获得过如此多的奖项。[1] 在芝加哥获得的两个奖项证实了瓦尔马不仅是一位殖民时期的艺术家，更是一位精通学院派艺术的非欧洲人。他的 10 幅作品在"增长和传播知识的机构与组织"的主题下展出，该奖项旨在表彰"艺术教学的进步"。瓦尔马的作品在形式和颜色上都栩栩如生。[2]

瓦尔马被相当多的芝加哥美术馆忽视。他的绘画和达亚尔的照片被归为民族志，这也反映了欧洲对非西方艺术家的归类。第二个奖项将他的作品描述为：

> 具有很高的民族学价值；不仅描绘了高等种姓妇人的面孔……还表现了当地各类的人，而且呈现了艺术家对社会和宗教生活中使用的服装与物品的细致关注……使这些画作值得特别表扬。[3]

尽管瓦尔马选择印度不同地区的美丽女子（彩图 18）是出于对印度作为一个国家日益增长的认识，但评委对其作品中民族志的内容印象更为深刻。

① *The Times*, 25 Dec. 1906. 关于工业展览，参见 P. Greenhalgh, *Ephemeral Vistas*, Manchester, 1988。

② 瓦尔马获奖证书的复印件，参见 Nayar, *Raja Ravi Varma*, 132。书中提到该奖项是自然主义的奖项。关于知识传播奖，参见 *JRSA*, 2165, 42, 18 May 1894, 588。

③ Nayar, *Raja Ravi Varma*, 131. 关于达亚尔和瓦尔马的民族志，参见 *JRSA*, 607. 芝加哥世界博览会的出版物根本没有提及瓦尔马。M. P. Handy, *Official Directory of World's Columbian Exposition*, Chicago, 1893; M. P. Handy, *World's Columbian Exposition* (Revised Catalogue, Department of Fine Arts), Chicago, 1893; C. M. Kuttz, ed., *Official Illustrations From the Art Gallery of the World's Columbian Exposition*, Philadelphia, 1893.

宏伟的民族历史画作

然而，正如《泰晤士报》指出的那样，引起公众注意的不是肖像画，而是瓦尔马的历史画作。[1] 叙事艺术在印度并不新鲜，但作为一种讲述故事的工具，表现"凝冻时刻"（frozen moment）的幻觉主义绘画是西方的发明。印度人被情节和感伤所打动，这在拉维·瓦尔马身上表现出一种强烈的偏好。除了正式肖像，几乎他的所有作品都带有沙龙传统中感伤的色彩。在孟买，他为一场展览聘请了一位"典型的老年犹太人"作为模特。完成后，这幅油画被命名为《守财奴》（*The Miser*，图4-8），此标题意在唤起人们对吝啬的犹太人的刻板印象。观看者通过瓦尔马的作品感受到了画中故事。比如，他的《贫穷》（*Poverty*）是以维多利亚时代的方式来设计，目的是操控观看者的感情。[2]

在所有叙事艺术中，没有一种比具有高尚道德修养的绘画更受皇家学院派的推崇。历史绘画是艺术中最"高贵"的分支，随着"公民人文主义"（civic humanism）的发展而受到鼓励，因为它被认为具有促进公众利益的意义。对雷诺兹来说，历史绘画和古典修辞一样，能够令我们认识到自己的真实性和普遍性，并使艺术超越了手工技巧的范畴。[3] 不出所料，英国统治者热衷于引进这一流派以提升臣民的道德，因为印度细密画永远

[1]　*The Times*, 25 Dec. 1906.

[2]　关于犹太人模特，参见 RRV, 11 Feb. 1901（这幅画现存于马得拉斯）。关于《贫穷》（1893，现存于特里凡得琅），参见 Nayar, *Raja Ravi Varma*, 57。

[3]　J. Reynolds, *Discourse*, XIII. 以同样的方式论述了历史画家和古典风景画家，参见 Holt, *Documentary History*, II, 281。18 世纪末，像本杰明·韦斯特这样的艺术家已经从古典题材转向了国家历史题材。H. Honour, *Neoclassicism*, London, 1968, 32 ff.. 关于公民人文主义，参见 Barrell, *Political Theory*, 2, 95。

图 4-8 守财奴

说明：拉维·瓦尔马绘，油画。

无法触动他们的灵魂。没有关于瓦尔马是否听到纳皮尔勋爵向印度艺术家发表的关于历史绘画之力量演讲的记录。① 无论如

① 纳皮尔的演讲，参见 Archer, *India and Modern Art*, 21。关于艺术和修辞，参见 Barrell, *Political Theory*, 24；本书第六章。

何，他为在这一领域的首次登场已经准备就绪。

对于印度知识分子来说，历史绘画亦是合乎逻辑的选择。这一时期的印度艺术充满了试图恢复过去成为民族主义者神圣职责的历史主义。瓦尔马是第一位发展出新式叙事艺术语言的印度画家，其目标是雷诺兹所说的"让想象力回归古代"。当有些人在复制的维多利亚经典中长大时，瓦尔马认为将其用于对印度教"真实"历史的再创作并没有什么不妥之处。①

与"奥林匹亚人"一样，瓦尔马也在历史和神话之间画出了一道细线。无论如何，《往世书》仍然是一些印度历史最重要的来源。瓦尔马不是第一位印度历史画家，1871年廷卡里·穆克吉（Tinkari Mukherjee）向孟加拉的民族主义展览会提交了一幅灵感源自梵语经典的作品，这比瓦尔马著名的《沙恭达罗》早了约7年，但是瓦尔马以梵语经典为基础，重塑浪漫历史的策略无人能及。第一，瓦尔马精通梵语，这得益于他的婆罗门父亲。② 第二，他的文学"历史主义"符合西方高雅艺术的理想。我们知道梅索尼埃和布格罗（Bouguereau）受到喀拉拉人的敬仰。如果瓦尔马略微"挑剔"的再现似是人为，那么"历史主义"是历史画家最喜欢的消

① L. Poliakov, *The Aryan Myth*, London, 1971; J. M. Crook, *The Greek Revival*, London, 1972. 关于西方与民族主义相关的历史重构，参见 G. F. Daniel, *A Hundred Years of Archaeology*, London, 1950。雷诺兹对普桑的评论，参见 Holt, *Michelangelo and the Mannerists...the Eighteenth Century*, New York, 1958, 287。

② J. Bagal, *Hindu Melar Itibritta*, Calcutta, 1968, 245, quoting Sulav Samāchār (21 Feb. 1871); K. M. Varma, *Ravi Varma*, 811; F. Haskell, "The Manufacture of the Past in Nineteenth Century Painting," in *Past and Present in Art and Taste*, New Haven, 1987, 75–89.

遣。雅克-路易·大卫是第一位通过丰富的"考古"细节再现古典世界的艺术家。①

让我们来看看瓦尔马对古印度的探索，在获得了重要的巴罗达历史绘画订单后他开始了游历，对于可能发现的古代服饰而感到兴奋。不过很快他就被迫得出结论，穆斯林统治已经抹去了古代服饰的所有痕迹。② 瓦尔马"考古"事业的失败与他的殖民观有关。年轻时，他对古代艺术的了解几乎完全来自爱德华·摩尔（Edward Moor）的《印度教诸神》，这是英国"发现印度教"的先驱作品。和当时许多受过教育的印度人一样，瓦尔马尚未发现古代艺术，后来才通过考古研究有所发现。到访卡利尔（Karle）时，兄弟俩对佛教造像的衣着好奇，那些衣物并不适用于拉维·瓦尔马依据梵语文学创造的女主角。③ 可以猜测，瓦尔马对迦梨陀娑的解读忽略了一些他认为与年龄不符的段落。

瓦尔马兄弟在巴罗达发现了与他们品味不同的拉其普特绘画和莫卧儿细密画。拉贾写道："一些图像有很好的想象力，但又具有装饰特征".在复制乌代浦细密画时，他注意到那些画"缺少自然之感，是用传统旧式风格所画，脸部、侧面和脚部都

① 布朗热（Boulanger）妇人可能给了瓦尔马灵感。关于法国学院派艺术家，参见 Harding, *Artistes*。关于英国学院派艺术家，参见 Wood, *Dreamers*。雅克-路易·大卫是历史主义艺术最重要的倡导者。在其《萨宾妇女》画展开幕时，他谈到了恢复过去习俗和制度的重要性，从而揭示了艺术的"考古"方法，参见 Holt, ed., *From the Classicists*, 4。关于大卫，参见 W. Friedlaender, *David to Delacroix*, Cambridge, MA, 1963。

② *Prabāsi*, I , 8-9, 300.

③ RRV, 2 June 1897. 正如瓦尔马《奎师那》所示，摩尔的奎师那给瓦尔马留下了不可磨灭的印象，参见 Nayar, *Raja Ravi Varma*, 33。关于摩尔，参见 Mitter, *Monsters*, 178。

朝同一方向"。相比之下，兄弟俩看到一幅欧洲人拥有的伦勃朗作品时异常激动，他们精确地断定这是一幅复制品，因为他们在别处看到了同样的画作。虽然细密画在喀拉拉邦并不十分常见，但兄弟俩的反应表露了殖民美学的影响。[①]

拉维·瓦尔马的新式肖像方案大量参考了史诗、《往世书》、迦梨陀娑的戏剧和其他梵语作品。他甚至聘请了一位留有照片的传统叙述者来翻阅经典作品。这种向神职人员咨询肖像方面建议的做法非常普遍，特别是在帕哈里（Pahari）画家中。在使用经典作品时，瓦尔马仔细挑选了其中能够打动观众心弦的故事。女主人公的魅力与肖像画的类型无关，关键在于她们是显而易见、令人向往之人。这一时期的英国公众也更喜欢那些"面对苦难能够温柔地将灵魂注入"的绘画。[②] 瓦尔马首次公开展示、柔和的片段作品是《沙恭达罗写给豆扇陀的情书》（*Śakuntalā's Love Epistle to Duśyanta*）[③]，这幅作品是同类型作品中长久以来最受欢迎的一幅。

这位多愁善感而又性感的女性形象融合了喀拉拉邦和圭尔奇诺（Guercino）的特征。瓦尔马的观点不同于拉其普特细密画的浪漫主义爱情类型学，在拉其普特细密画中情感的表达被视为文学的虚无。瓦尔马笔下的沙恭达罗是一位躺在地上写情书的喀拉拉邦美丽女孩，这表现的是一个具体的场景，而不是传统绘画的一般情感，令观看者很容易联想到史诗场景表达的新观念。然而，

① Nayar, *Raja Ravi Varma*, 86；RRV, 31 March 1901；14 March 1902.

② Barrell, *Political Theory*, 59；Nayar, *Raja Ravi Varma*, pl. 15. 感谢 B. N. 高斯瓦米提供旁遮画家的信息。

③ 沙恭达罗与豆扇陀是夫妻，《沙恭达罗》中的男女主人公，也是婆罗多的父母。——译者注

在以过去为幌子的当代场景中，固有的悖论让我们想到对维多利亚时代阿尔玛-塔德玛的一句调侃：无论他画什么，总是在温泉边喝4点钟的茶。瓦尔马对自己维多利亚风格作品的普遍性深信不疑，认为没有必要转向印度绘画风格。这种"维多利亚风格"被他引自英国经典作品的标题强化，如引自拜伦的《阿周那和妙贤》（*Arjuna and Subhadrā*，图4-9）。普遍主义（universalism）并不一定与印度人的情感格格不入，因为这两种传统都喜欢情节故事和伤感。白金汉公爵获得了《沙恭达罗写给豆扇陀的情书》的原版，但对这幅画的巨大需求导致瓦尔马绘制了多个版本。莫尼尔·威廉斯（Monier Williams）在翻译梵语剧本时使用了其中一版。①

为巴罗达的盖克瓦德所绘的14幅画

《悉多·帕塔拉·普拉维萨》（*Sītā Pātāla Praveśa*）是瓦尔马作为历史主义画家发展过程中的一幅重要画作，包含印度教理想式的寡妇自焚殉夫（satī）、谦恭的妻子坚持忠贞的崇高主题。1875年，坦焦尔·马达瓦·拉奥从特里凡得琅搬到了巴罗

① 关于阿尔玛-塔德玛，参见 Wood, *Dreamers*, ch. 3。关于女主人公的类型，没有具体的研究，但请参见阿切尔关于拉其普特细密画的论述。瓦尔马《沙恭达罗写给豆扇陀的情书》的两个版本，在马德拉斯的坐姿版以及《沙恭达罗的降生》在印刷品中广泛流传。我一直没有找到躺在地上的沙恭达罗，即白金汉公爵收藏的原作。关于坐姿版，参见莫尼尔·威廉斯翻译的《沙恭达罗》。*The Lost Ring*, London, 1887. "许多方面都体现出这是一个改进版，并且具有正面画的优点，这幅来自巴罗达当地的油画要归功于具有开明和自由思想、仁慈的马哈拉贾·盖克瓦德。"这件作品不是巴罗达人的作品，而是瓦尔马的作品，其他材料也证实了这一点。既然这是在瓦尔马转向油画之前，莫尼尔·威廉斯是否有可能收到一幅近期被牛津阿什莫林博物馆收藏的油画？这幅画的另一件复制品现在保存在巴罗达，十年前才被发现。感谢舒普巴赫（Schupbach）博士对"圭尔奇诺理想"的恰当描述。

图 4-9　阿周那和妙贤

说明：拉维·瓦尔马绘，油画。后来的民族主义者认为它的情感与道德严重不符，不能成为一种文化观念。

达。在那里，他的政治生涯取得了更为杰出的成就。虽然 1882年他被英国人赶下台，但拉奥继续享有年轻的盖克瓦德的信任。

他把自焚殉夫主题的画作带到了巴罗达，并可能安排了盖克瓦德和瓦尔马之间的会面。这次在尼利吉里山（Niligiri Hills）的会面成就了瓦尔马为巴罗达创作的史诗般绘画，巴罗达是其主要肖像画的产生地。[①]

另一因素为瓦尔马的叙事创作增添了动力。随着19世纪末的临近，受过西方教育之印度人的民族主义情绪高涨。当瓦尔马开始其职业生涯时，区域意识（regional consciousness）已成为日常观念，他不需要看到喀拉拉邦以外的地方。但印度正在迅速变化，铁路、电报、印刷技术等前所未有地将各个地区联系在一起。印度国大党1885年召开会议，声称代表整个印度，无视地区差异。在瓦尔马的案例中，传媒一直是传播其声誉的基础。后来，兄弟俩的广泛旅行把他们带到了印度的文化中心。拉维·瓦尔马会见了国大党领导人苏伦德拉纳特·班纳吉、郭克雷和安妮·贝赞特，并且拜访了泰戈尔家族。在芝加哥世界博览会上，他选择突出展现印度丰富的文化多样性。[②]

在盖克瓦德的委托下，瓦尔马的喀拉拉邦酋长身份变成了泛印度身份，这一点得到了赞助人的认可。当瓦尔马没能为他的古代女主人公找到一件正宗的衣物时，他毫不犹豫地给她披上了纱丽作为适合的民族服装。1896年以后，为了迎合马哈拉斯特拉民族主义的高涨，拉维·瓦尔马出版社印刷了民族英雄

① 关于与盖克瓦德的会面，参见 Veniyoor, *Raja Ravi Varma*, 26 - 27; Jeffrey, *People*, 20; Nayar, *Raja Ravi Varma*, chs. 12 and 13; D. Hardiman, "Baroda, The Structure of a 'Progressive' State," in Jeffrey, *People*, 113 ff. 。

② RRV, 2 Jan. 1902. 关于郭克雷，参见 B. R. Nanda, *Gokhale*, Delhi, 1977; Seal, *Emergence*, 246; G. Johnson, *Provincial Politics*, 5 ff. 。

希瓦吉和提拉克的石版印刷油画。孟买的一位民族主义作家邀
请他绘制一幅希瓦吉的加冕像。① 而知识分子，尤其是记者罗摩
南达·查特吉则承认了瓦尔马对民族统一的价值。喀拉拉邦的
艺术家得到了巴罗达 5 万卢比的奖金，这笔可观的收入印证了
该项目的重要性。显然，这一成功至关重要。除了弟弟，他们
的妹妹曼加拉巴伊也在拉维·瓦尔马的劝说下加入。一位名叫
马达夫·瓦迪亚尔（Madhav Wadhiar）的助手有偿帮助制作
服装。②

14 幅油画以欧洲历史画家的方式将内容与道德结合在一起，
他们从修辞中汲取线索，将绘画视为"真理的印证与美化"。③
瓦尔马的情感类型学基于情感上高尚和卑鄙的极端对立，补充
而不是取代了印度传统：高尚的爱与卑鄙的欲望形成对比；自
我牺牲与自我毁灭的困扰；因为赌博而堕落的纳拉及被他抛弃
的达摩衍蒂；阿周那和妙贤的爱情；因淫欲而堕落的众友仙人；
福身王对恒河女神的痴迷；等等。④ 这些以相当真实的笔触描绘
的通俗故事，使特里凡得琅、孟买和巴罗达的百姓眼花缭乱。

① Hardiman，"Baroda，" 123-124；*Modern Review*，1，1-6，Jan. -June 1907，84；
　 RRV，6-12 Nov. 1903. 根据在马哈拉斯特拉邦介绍了希瓦吉的提拉克所说，
　 与流行的希瓦吉形象不同，"这幅（瓦尔马绘制的）画采用了 18 世纪的政
　 治观点……看着［它］立即想到了整体……伟大的战士。所以必须为他庆
　 祝"。Nayar，*Raja Ravi Varma*，90.

② Veniyoor，*Raja Ravi Varma*，28；Nayar，*Raja Ravi Varma*，116-117.

③ Barrell，*Political Theory*，19，24.

④ 阿周那是《摩诃婆罗多》的主人公，后来与黑天的妹妹妙贤（Subhadra）
　 成婚。众友仙人（Viśvāmitra）出身刹帝利，靠苦行得以修成仙人。神王因
　 陀罗派出一名美丽的天女弥那迦（Menaka）去诱惑众友，企图破坏他的苦
　 行。天女最初诱惑成功，后来被众友识破。二人产下一女，即沙恭达罗。
　 福身王（Santanu），《摩诃婆罗多》中人物，月亮王朝的国君，与恒河女神
　 育有一子，即毗湿摩。——译者注

拉贾·瓦尔马提到，婆罗门妇人到访他们在孟买的工作室仅仅是为了注视这些惊奇的画布。[1]

拉维·瓦尔马历史主义画作的章法（grammar）

通过拉维·瓦尔马的努力，贵族审美品味几乎完全从肖像画发展到历史绘画。在巴罗达的带领下，迈索尔和特里凡得琅批准了大规模的神话作品。瓦尔马通过研究皇家学院年鉴，改编这里的风景、修改那里的建筑内部，设计出自己复杂、以文学为灵感来源的肖像画方案，作为对史诗人物的回溯。这在很大程度上符合维多利亚高级艺术时尚。在巴黎、伦敦和维也纳，贵族和感情等主题的大型油画风靡一时。[2]

基于人物画的瓦尔马作品是 19 世纪欧洲艺术的必要条件吗？瓦尔马兄弟是否有机会实践这一点值得怀疑。即使在印度艺术学校，人物画也没有被正式引入。直到 1920 年代，拉维·瓦尔马才有了一个真人大小的铰接模型，使他能够确定比例并固定姿势。裸体模特很难招募，在海德拉巴雇用一名披衣服的模特尝试以失败告终。拉贾讨论了人物画的一般主题和他研究人体形态的非传统方法。

> 对于艺术家来说，早晨在［皮切拉（Pichola）］湖上划船很有趣；美丽的河堤石阶上挤满了沐浴的男女，走在街上的妇女蒙着面纱，但她们几乎裸体，沉浸在沐浴或洗漱中，没有丝毫的羞怯。

[1] Nayar, *Raja Ravi Varma*, ch. 12, 115 ff. ; RRV, 5 Feb. 1899. 关于到访工作室的妇人，参见 RRV, 5 Feb. 1899。

[2] 除了巴罗达的 14 幅，迈索尔有 9 幅《往世书》内容的大型画作，特里凡得琅的较少。

两兄弟都描绘了半裸人物，但拉维笔下半遮半掩的人物有些差强人意。与他对轻纱半裹的模特的把握不同，如《鱼香女》（*Matsyagandhā*，迈索尔），这幅画描绘的女性胸部略为失真。在巴罗达，《鱼香女》或在《提罗陀摩》（*Tilottamā*）、《帕米尼》（*Paminī*）等印刷品中，[①] 欧洲经典人物形象被故意改编。即使在拉维·瓦尔马身处喀拉拉邦的年代，受人尊敬的奈尔妇人也会袒胸露乳地出现在公共场合，但瓦尔马的经验缺乏令人惊讶。[②]

拉维·瓦尔马是如何设计这些画作的？《因陀罗耆特的胜利》（*The Triumph of Indrajit*，1903，彩图19）是本土与西方元素融合的典范：优美的姿势，夸张的手势，特别是放大的瞳孔，正是喀拉拉邦卡塔卡利舞剧（Kathakali）的一贯表达。[③] 在画作中，瓦尔马通过肤色来展现社会等级，贵族人物为浅色，低等种姓为深浅不同的暗色。梵语文学将低等之人表现为黑皮肤，例如恶鬼王，它们在史诗传统中是非雅利安人。但瓦尔马的灵感是否来自在对比中蓬勃发展的欧洲东方主义绘画？[④] 社会差异在瓦尔马笔下的女性身上更为明显，这表明维多利亚时代传播的新风尚正在被侵蚀。贵族女主人公不仅穿着纱丽，而且还穿着衬衫。相比之下，侍女和本土妇人呈现不同的裸体状态，不同于占据画面中心的主人公，作品中

① 鱼香女即福身王的妻子贞信（Satyavati），因身上有鱼的气味被称为"鱼香女"。提罗陀摩是梵天的曾孙女。——译者注

② 从在马德拉斯创作的作品来看，拉贾·瓦尔马对裸体人像把握更好。拉维·瓦尔马最常用的模特是一位果阿邦的印度教徒卡西·巴伊（Kasi Bai）。特里凡得琅奇特拉美术馆手稿藏品目录。

③ Veniyoor, *Raja Ravi Varma*, 2.

④ 这一点在《被囚禁的悉多、罗波那和阇吒优私》（*Captive Sita*，*Ravana and Jatayu*，迈索尔）和《因陀罗耆特的胜利》（迈索尔）中有明确体现。

穿着土邦服装的侍女像是她们面前上演的情节剧的无声合唱。①

　　虽然瓦尔马采用了 19 世纪的历史主义，但其绘画的文化特质同样重要。他选择了沙龙体，但他的光影又是公认的印度式。这种"画报"式的表达赋予了他表现殖民生活的能力，他所知道的王宫生活、古代历史被想象成现在的情节剧。瓦尔马精心设计的细节再现了特里凡得琅、巴罗达、迈索尔和其他土邦宫廷的盛景。《毗罗吒王宫》（ *The Court of Virāta*，图 4-10）是这一流派的范例。以宫廷巨大的柱廊为背景，展现了皇家责任与慈父之爱之间的冲突。这令人联想到英国薪酬最高的画家之一埃德温·朗，无论是异国情调还是其他风格，他同样善于重现昔日皇家宫廷的辉煌。② 有时，瓦尔马注重对欧洲绘画真实细节的还原。在《因陀罗耆特的胜利》中，右上角的卫兵令人想起路德维希·多伊奇（ Ludwig Deutsch ）的《努比亚卫兵》（ *The Nubian Guard*，1895）。印度教中司婚姻的女神因陀罗尼衣不蔽体，正在被黑皮肤的仆人骚扰。这幅强调了东方主义的画作令人想到那些关于异国奴隶市场的窥视画。③

① 　与《被囚禁的悉多、罗波那和阇吒优私》一样，《沙恭达罗写给豆扇陀的情书》也是一个典型例子，画中的食人魔半身裸露。作为西化的一部分，福音派的影响表现在维多利亚时代的衬衫和衬裙，这种时尚已经在加尔各答的梵社成员和孟买的帕西人中流行。

② 　关于埃德温·朗，参见 Wood, *Dreamers*, 137, 146, 205, 253。埃德温·朗《巴比伦婚姻市场》是这一流派最宏大的作品之一。Chapel, *Victorian Taste*, 13.

③ 　东方主义画家偏爱窥探和虐恋的混合。瓦尔马深浅肤色之间的对比直接归因于杰罗姆（ Gerome ）。M. Verrier, *The Orientalists*, London, 1979, 127. 夏塞里奥（ Chasseriau ）和其他法国画家，参见 P. Jullian, *The Orientalists*, Oxford, 1977。L. 诺克林（ L. Nochlinon ）关于杰罗姆对东方的立体展现。"The Imaginary Orient," *Art in America*, May 1983, 122 ff. . 当欧洲艺术家正在构建一个想象中的东方时，东方艺术家瓦尔马将这种想象运用到展现他心中的古印度上。

图 4-10　毗罗吒王宫

说明：拉维·瓦尔马绘，油画，采用了奥林匹亚式画家埃德温·朗的画法。

　　瓦尔马对历史的描绘十分生动，画面像是在展现宏大的人类戏剧。这暴露了孟买帕西剧院的影响。兄弟俩热衷于戏剧表演，英国作品和本土作品都为他们所欣赏。他们的崇拜者之一、美国演员埃德蒙·罗素经常邀请瓦尔马兄弟去剧院。正是舞台的影响为拉维·瓦尔马的画作增添了一种灵动的氛围，只是沙龙艺术的绘画语言是自然的。我们知道维多利亚时代的画家也与戏剧有着相似的联系。[1]

① RRV, 28 Sept. 1903；29 Oct. 1903；15 Jan. 1895. 关于阿尔玛-塔德玛对戏院的兴趣，参见 Wood, *Dreamers*, 123。

人民的艺术家

寻找热爱艺术的公众

到 19 世纪末，拉维·瓦尔马已成为受过教育之人的崇拜对象，拉合尔的拉姆爵士等追随者都在模仿他的风格。[①] 虽然瓦尔马有效地利用了现代传媒手段，但他没有完全满足。他最初是特拉凡哥尔的宫廷画家，1873 年后加入了印度巡回展览，但这并没有使他摆脱王公的控制。与早期宫廷艺术家不同，王公的赞助令瓦尔马感到厌烦，他决心要变得独立。瓦尔马的雄心壮志完美契合了印度公众舆论的高涨。如果王公仍然享有资金上的影响力，那么新闻界便会广泛报道这位艺术家的作品。最重要的是，瓦尔马传记的拥护者罗摩南达·查特吉将他介绍给了受过英语教育的人。[②]

然而，不同于永久性的美术馆，季节性展览的影响较为短暂。瓦尔马满怀渴望地赞美欧洲博物馆，他一定也知道加尔各答的美术馆。为了展示自己的艺术，1885 年瓦尔马首次提出在他的家乡特里凡得琅建立一座公共美术馆的想法。但有其他优先事项摆在王公面前，不想冒犯瓦尔马的他通过向这位艺术家提供每年两幅叙事画作的佣金来拖延时间，这并不能满足瓦尔马的要求。[③]

① 关于拉姆，参见 K. C. Aryan, *100 Years Survey of Punjab Paintings*, Patiala, 1977, 28。虽然都受到了瓦尔马的启发，但杜兰达尔和马勒是不同的风格。

② Nayar, *Raja Ravi Varma*, chs. 11 and 12.

③ 关于瓦尔马鼓励普通大众欣赏艺术，参见 Nayar, *Raja Ravi Varma*, 63。当然，纳亚尔将之视为一种完全利他的艺术。

尽管瓦尔马在特里凡得琅失败了，但巴罗达的订单带来了一个机会。他通过邀请著名评论家观看初步草图来宣传该项目。在被送往巴罗达之前，这些作品在特里凡得琅的展览是该地区首次举办此类展览。出席展览的人数有非正式的统计，但遗失了。在前往巴罗达的途中，这些作品在孟买展出。巴罗达的拉克希米维拉斯宫在瓦尔马的请求下向公众开放。①

马德拉斯政府有自己的计划，它对国家博物馆馆长埃德加·瑟斯顿提出的在馆内设立沙龙艺术区的建议表示赞同，这对瓦尔马十分有利。瑟斯顿是美术协会的秘书，也是瓦尔马兄弟的朋友，他对兄弟二人的想法很感兴趣，并认为他们的作品将成为一大吸引力。1902年9月29日，拉贾·瓦尔马参观了博物馆，他看到自己和哥哥的作品在显眼的位置展出。拉维·瓦尔马在迈索尔取得了进一步的成功。1903年，他们的经纪人获得了一笔用《往世书》绘画装饰新宫殿大厅的佣金。在决定主题之前，兄弟俩被邀请去考察正在建造的宫殿建筑。1904年7月，年轻的马哈拉贾的肖像订单将他们带到了迈索尔，当时他们敲定了这个雄心勃勃项目的细节。②

拉维·瓦尔马与流行出版物

对现代传媒手段的掌握使拉维·瓦尔马采取了最后一步来确保自己的民族声誉。众所周知，瓦尔马的巨大人气来自其神学绘画的廉价版画。瓦尔马的作品之前由加尔各答艺术工作室印刷，而不是其他匿名出版社。但以他的事例来看，这是机械

① Nayar, *Raja Ravi Varma*, 109-116, 118-119.

② RRV, 20 July 1904; Nayar, *Raja Ravi Varma*, ch. 20; V. N. S. Desikan, *Goverment Museum Guide to the National Art Gallery*, Madras, 1967.

复制首次在印度被用于推广著名艺术家（图 4-11、图 4-12）。
这种方式始于 18 世纪末的西方，当时著名的绘画作品被制成印
刷品，以便更多的普通人能够接触到。[①] 与其他殖民时期艺术家
一样，瓦尔马从一开始就意识到现代传媒的潜力。使用照片和

图 4-11　沙恭达罗

说明：拉维·瓦尔马绘，油画。

① RRV, 29 Sept. 1902; Honour, *Neoclassicism*, 88; Harding, *Artistes*, 9.

名片可能是他为肖像画和神话作品的预先准备。后者当然要归功于杂志上欧洲艺术的复制品。①

图 4-12 沙恭达罗

说明：拉维·瓦尔马绘，石版画。

① RRV, 18 March 1903; Gutman, *Through Indian Eyes*, 96; Haskell, *Rediscoveries*, 104 ff.. 19 世纪的艺术品复制表明 1880 年代照片复制的出现所带来的巨大进步。

石版画（oleograph）的概念可能起源于1884年的坦焦尔·马达瓦·拉奥。

> 我的许多朋友……都渴望拥有你们的作品，但只有一双手的你们很难满足这么大的需求量。因此，请将一些精选作品送往欧洲进行油印。如此，不仅可以提高自己的声誉，而且还可以为民族服务。①

直到1892年拉奥去世，这一建议才被采纳。当瓦尔马进入市场时，他不得不与已有的出版社竞争，尤其是与浦那奇特拉沙拉出版社的垄断竞争。正如他的儿子拉马·瓦尔马观察到的，选择孟买不仅是因为它更容易进口机械设备，还因为"人们必须戒掉浦那图片的影响"。②

为何瓦尔马兄弟决定从事石版画，还有另一个不太明显的原因。19世纪末，德国情色题材版画广泛传播。1895年，瓦尔巴兄弟密切关注孟买对一名德国石版画销售商的起诉。法官约翰·贾丁（John Jardine）和马哈德夫·戈文德·罗纳德做出裁决，"经典题材的裸体画并不淫秽，因为艺术家的理想要远远高于对观众色欲的刺激。如果不是因为现代丝质雨伞和服装的引入使它们摆脱了理想主义，这些有问题的图像可能会被归入经典题材"。③凭借自己的石版画，瓦尔马兄弟下决心通过注入他们认为在集市作品中缺乏的理想主义来提升公众审美。他们没有回

① Nayar, *Raja Ravi Varma*, 92.

② Nayar, *Raja Ravi Varma*, 122. 关于浦那奇特拉沙拉出版社，见本书第三章（惠康研究所所收藏的大量浦那出版物）。

③ *Narrative of Tour*, 24.

避色情主题，但除了一幅被怀疑出自他们之手的下流作品，他们将自己限制在令人害羞的情色中，以半透明的纱丽包裹着人物。[①]

拉维·瓦尔马开始使用石版画的时候，印刷商正努力与摄影、与彼此、与国外的竞争斗争。他何以在残酷的竞争中取得成功？即使在今天，他的名字在印度也是廉价印刷品的代名词。巴伦德拉纳特·泰戈尔对其成功的分析极具启发。这位孟加拉评论家见证了审美品味的转变，他将瓦尔马的力量与加尔各答艺术工作室的局限进行了对比。后者的版画扭曲了古代梵语的理想，未能唤起审美意识，他们不擅长展现艺术，使用"病态的黄色来描绘圣人支坦尼耶（Chaitanya），热情的蓝色来展现奎师那的皮肤，还用大量的焦油来描绘迦梨女神"。[②]

巴伦德拉纳特指责该工作室从字面理解梵语隐喻，事实上他是基于新的殖民准则对印度教图像学提出一种根本性的变异。他对"有"（bhāva，感觉和表达）[③] 的解释可与美学对照。他故意无视奎师那本该是"蓝皮肤"（图 4-13），指责"半文盲的肖像画家误导了艺术家"。简而言之，按照西方自然主义的标准，工作室的版画缺乏人体解剖学的认识和色彩协调性，并且

① 瓦尔马的画作展现了一种新的女性美，其温和的情色与夸张的印刷品形成鲜明对比。但是奎师那藏起女孩衣服的作品总是招致下流的描述。这幅裸体女性画号称来自拉维·瓦尔马的出版社，但这显然不是他的作品，是从欧洲绘画中复制而来（Wellcome Institute No. 266，但 ef. 162. 166 与之相似）。瓦尔马最著名的情色作品是半裸的《莫西尼》（*Mohini*）、《提罗陀摩》、《马来亚美人》（*Belle of Malaya*）、《帕德米妮》（*Padmini*）、《瓦里尼》（*Varini*）和《恒河流下》（*Gangavatarana*）。

② B. Tagore, "'Robibarmā (130)' and 'Hindu Deb-debir Chitra'," in A. Acharya and S. Som, *Bānglā Shilpa Samalochanār Dhārā*, Calcutta, 1986, 60-61, 68-69.

③ "有"在古印度哲学中指法存在的状态，又译为有性、有法、法相等。在佛教中为 12 因缘之一，意指有情存在于三界当中的状态。——译者注

在表达上显得呆板。迦梨女神是一尊无表情的雕像，只会激怒而不会唤起宗教敬畏之心。①

图4-13 拉达和奎师那

说明：加尔各答艺术工作室制作，石版画。

瓦尔马比加尔各答艺术工作室更受欢迎。《往世书》可以画得如此吸引人，这是前所未有的。巴伦德拉纳特发现了瓦尔马身上丰

① A. Acharya and S. Som, *Bānglā Shilpa Samalochanār Dhārā*.

富的 "有" 的品质，他将其解释为自然主义者对内心感受和情感的处理，而不是对印度教神灵超人性的直观表现。他把《悉多·帕塔拉·普拉维萨》作为 "有" 的生动例子。巴伦德拉纳特的概念让我们对瓦尔马的艺术有了深刻理解，它涵盖了全部的人类情感——大悲剧、悲惨、恐惧、惊讶、感动、悔恨、悲伤、痛苦和快乐。[1]

瓦尔马之前的版画制作人根据西方思想修改了印度教圣像画。例如，他们将神灵放在熟知的 19 世纪孟加拉环境中，有时甚至去掉了它们的多臂，但在实质上，肖像画的传统保持不变。工作室预料到瓦尔马会选择《那罗和达摩衍蒂》（*Nala and Damayantī*，图 4-14）等文学主题。但在这幅自然主义画作中，

图 4-14 那罗和达摩衍蒂

说明：加尔各答艺术工作室制作，平版印刷品。

[1] Tagore, " 'Robibarmā'," 62 and passim.

沉睡的达摩衍蒂表现了一种经典裸体画像的笨拙，她被匆忙地包裹在纱丽中，而《营救悉多》（*Rescue of Sītā*）中女主角的同伴则展现了印度人身材匀称、肌肉发达的双腿。这些版画的缺点是"引用"（quotations）从未令人信服地融入构图。

拉维·瓦尔马精明且自信地融合了欧洲和印度元素。他的许多石版画作品忠实地展现了原版绘画。它们的成就远远超过了孟加拉流行的印刷品，因为他更好地掌握了自然主义。构图精巧，笔法更加复杂，瓦尔马通常不需要从欧洲资料中提取图像，因为他倾向于选择生活中的线索。就连加尔各答艺术工作室的安纳达·巴奇也无法与瓦尔马对神话的心理学理解媲美。尽管瓦尔马为印度教诸神创造了一种新的自然主义圣像画，但为了迎合公众需求，他的石版画偶尔会恢复成传统的肖像画。[1]

拉维·瓦尔马平版美术出版社

与巴马帕达·班多帕达亚不同，几乎可以肯定拉维·瓦尔马本人从未将自己的作品送到国外印刷。[2] 巴罗达的报酬为出版社的创建提供了基础，其余资金由商业合作伙伴马汉吉（Makhanji）预付。拉维·瓦尔马平版美术出版社选址在孟买附近的吉尔加姆（Girgaum），于1894年开业。蒸汽压力机械设备从德国进口，受到委托的两位德国艺术家弗里茨·施莱谢尔（Fritz Schleicher）和B. 格哈特（B. Gerhardt）帮助将瓦尔马的画作印附于石版。瓦尔马兄弟二人出版了许多题材，包括他们的画作复制品，他们描绘

[1]　惠康研究所藏有规模庞大的瓦尔马画作。

[2]　关于巴马帕达，见 Nayar, *Raja Ravi Varma*, 106。

的传统圣像、文学和历史人物及民族主义领袖。出版社还印制了儿童用马拉塔语启蒙读本，拉贾写信给马德拉斯教育部，提出用泰米尔语和马来语出版启蒙读物。[1] 1899 年，他们为当地一家公司印制了圣诞卡片和明信片。1897 年，为了发现成功的秘诀，拉贾从孟买的一位画商阿南塔·希瓦吉·德赛（Ananta Shivaji Desai）手中购买了流行的德国版画。不久，德赛和 A. K. 乔希（A. K. Joshi）被招聘为代理人。兄弟二人与乔希、德赛关系密切，乔希甚至在孟买为他们找到了住处。拉维·瓦尔马去世后，德赛获得了印刷迈索尔和巴罗达藏品的许可。[2]

拉贾在 1902 年到访维沙卡帕特南（Visakhapatnam）时写道："看到我们的石版画（在当地商店）公开出售，我们相当高兴。它们很受欢迎。"[3] 既然瓦尔马兄弟目睹了他们的印刷品越来越受欢迎，为何他们没有从中获得经济利益？这是一个雄心勃勃的商业冒险，传媒涉及了大量超出他们能力范围的内容。更糟糕的是，他们的日程安排太紧，长时间不在孟买，无法全身心关注这件事。早期迹象表明，存在财务管理不善和监守自盗的问题。[4]

① Nayar, *Raja Ravi Varma*, 120 ff., 132 ff.. 社址在孟买卡尔巴德比路（Kalbadebi Road），参见 "Late Mr Ravi Varma"。合伙人的名字是戈瓦丹达斯·哈陶·马汉吉（Govardhandas Khatau Makhanji）。日记记录了弗里茨·施莱谢尔和 B. 格哈特的详细信息（21 Oct. 1903）。纳亚尔有一份相当完整的石版画清单。关于启蒙读物，参见 RRV, 9 Jan. 1901。

② RRV, 22 June 1897; 14 Jan. 1899; 18 March 1899; 21 Sept. 1903; 1 Oct. 1903. 惠康研究所的大多数藏品带有 A. K. 乔希的印记。这些以巴罗达和迈索尔绘画为基础的版画是在瓦尔马去世后经美术馆许可而印制的。巴普吉·萨哈拉姆（Bapuji Sakharam）是一家先进的公司，曾在 1888 年的巴罗达艺术展览上提供奖品赞助。参见 N. Bhagwat, *Times of India*, 18 Jan. 1889。

③ RRV, 7 Jan. 1902.

④ RRV, 19 July 1897.

1890 年代末，随着瘟疫的暴发，孟买的局势动荡不安，很难招募到劳工。由于严厉的抗疫措施及提拉克发起的内乱，局势进一步恶化。在这关键时刻，他们的叔父拉贾·拉贾·瓦尔马的去世迫使兄弟俩离开孟买两年。他们离开后，马汉吉决定终止合伙关系，并要求偿还借款。1899 年，由于出版社面临越来越多的债务，大量图像以 22000 卢比的价格卖给了乔希。1901 年，出版社被迁到浦那附近的拉纳乌拉（Lonavla）。与此同时，孟买的瘟疫加剧。这时，施莱谢尔向出版社提出报价，1901 年 7 月 20 日协议达成。正如拉贾承认的："考虑到妥善管理公司的困难以及瘟疫每年造成的损失，没有其他选择了。至少现在我们不再焦虑了。"① 1901~1902 年，尽管是在拉维·瓦尔马的许可下，但由两位德国人设计的版画显现向欧洲形象的变化。1903 年 10 月 12 日，拉贾到达出版社时发现，施莱谢尔为了将德国印刷品从印度市场驱逐，正试图以低廉的成本印刷。正式移交在 1903 年 11 月 7 日星期六进行。拉贾记录：

> 今天我们切断了与出版社的一切联系……以 25000 卢比将其出售给施莱谢尔先生，并付清了与之相关的全部债

① Venmyoor, *Raja Ravi Varma*, 37. 严厉的抗疫措施导致马哈拉斯特拉革命家达莫达·诃利·查佩卡尔（Damodar Hari Chapekar）刺杀了瘟疫专员兰德（Rand）。E. Kedourie, "The Making of a Terrorist: From the Autobiography of Damodar Hari Chapekar," in *Nationalism in Asia and Africa*, London, 1970, 398 ff.. 关于查佩卡尔，参见 RRV, 13 Feb. 1899。偿还马汉吉的钱由一位医生朋友巴拉克奎师那·钱德拉（Balakrishna Chandra）预付。RRV, 18 March 1899; 20 July 1901.

务，金额为 5000~6000 卢比……①

瓦尔马兄弟的商业失败也说明了新技术的危害。大规模复制的优势相当显著，但其缺点也很明显。正如瓦尔特·本雅明简明扼要地指出的那样，新工艺的再生能力无休止地威胁着与艺术作品相关的原创性光环。在流行版画的残酷世界里，尤其是以巨大的印度市场为激励，盗版不可避免。出版社试图通过任何可用的方式占领市场，比如在印刷品上使用多种语言的图例。起初，浦那出版社只为当地客户提供梵语服务，但着眼于不断扩大的市场，英语很快出现。不出所料，加尔各答艺术工作室的版画出现了孟加拉语、梵语天成体和英语。②

　　盗版是对瓦尔马最严重的威胁，从作品出现的那一刻起，其独特性便遭到破坏。这位艺术家忧心忡忡，要求郭克雷在中央立法委员会通过一项反对盗版议案，③但并没有什么效果。加尔各答艺术工作室面临相似的问题，它警告一些彩色石版画不要侵犯版权，但另一家出版社发现盗版其作品《迦梨》几乎没有什么困难。该工作室的平版印刷品在英国印刷，并以原价的 1/10 出售，使得利润下降。为了防止盗版，浦那奇特拉沙拉出版社开始对其石版画进行编号。但是传媒也犯了同样的错误，除非他们能够正确辨识属于拉维·瓦尔马出版社的石版画《奎师那和牧牛姑娘》（*Krishna and the Goīps*）。

① RRV, 7 Nov. 1903.

② 加尔各答艺术工作室（Wellcome Inst. Cat. No. 116），浦那奇特拉沙拉出版社《拉达·马达夫》（Wellcome 160）。Benjamin, "Work of art," 221-223.

③ Nayar, *Raja Ravi Varma*, 135.

简而言之，事实证明法律在盗版问题上无能为力，这使得识别真正由拉维·瓦尔马平版美术出版社出版的作品变得十分困难。①

虽然瓦尔马兄弟未能使出版社成为持续盈利的公司，但他们的印刷品继续受到欢迎。他们印刷的最著名的明信片从萨克森邦（Saxony）传播至印度各地并出口海外，与杜兰达尔的明信片一起成为殖民时期印度的名片。石版画经常出现在广告中，《阇吒优私之死》（*The Death of Jatāyu*，图4-15）被用于售卖安全火柴（图4-16）；某知名的英国婴儿食品使用了《沙恭达罗的诞生》（*The Birth of Śakuntalā*），当众友仙人震惊于一时的不检点所造成的后果时，制造商精明地将他们的婴儿营养产品插入图像（彩图20、图4-17）。印刷品的流行令人联想到埃德温·兰西尔（Edwin Landseer）的《莫纳山谷》（*Monarch of The Glen*），它是一种威士忌品牌的包装用图。②

① 关于加尔各答艺术工作室，参见 *Journal of Indian Art*，I. Oct. 1886，69。浦那奇特拉沙拉出版社的作品（Wellcome 166）可能盗版了瓦尔马的作品。还有在惠康研究所的瓦尔马作品213、214、223号，特别是带有 reg. no. 147 编号的207号作品。据称，瓦尔马出版社的原版印刷品也在该研究所展出。1895年和1896年的瓦尔马画上都有他独特的签名，上面刻着日期。但问题是签名可能被伪造，因此无法验证真伪。1895年的另一系列印刷品注明了"版权所有"（copy right），但这也不足以防止盗版。后来的印刷品添加了一个额外的编号。一些早期印刷品中展示了拉维·瓦尔马平版美术出版社的正式认证，它们可以被认定为正品。鉴别该社印刷品最可靠的方法可能不仅仅是依靠印章，还包括检查其独特的质量（ef. nos. 207-56）。

② 还有使用《阇吒优私之死》的火柴盒。加尔各答北部一家珠宝店的玻璃门上也有这一图像。明信片最初由瓦尔马的出版社印刷，上面印有数字（尼迈·查特吉的收藏）。后来，这些明信片从萨克森州因达尔·帕斯里查（Indar Pasricha）出口。关于埃德温·兰西尔的画作，参见 Chapel，*Victorian Taste*，13。

图 4-15　阇吒优私之死

说明：拉维·瓦尔马绘，油画。

图 4-16　阇吒优私之死

说明：拉维·瓦尔马绘，印刷品。

图 4-17　沙恭达罗的诞生

说明：拉维·瓦尔马绘，石版画。

同样有趣的是，印度市场上的德国瓷器雕像是以拉维·瓦尔马作品为原型，其中 3 件现存于孟买威尔士亲王博物馆。第一件关于湿婆的作品展现了石版画《众友仙人和弥那迦》（*Viśvāmitra Menakā*），版画取材于巴罗达油画。第二件作品《达

塔特雷亚》（*Dattatreya*）① 的灵感来源于出版社推出的独立石版画。第三件瓷器以瓦尔马著名的《辩才天女》为基础（图4-18、图4-19）。这些瓷器印证了世界各地印度教神像的长期进口贸易。德国瓷器补充了日本象牙质印度教神像图，后者通常带有混乱的肖像和武士特征。更早进入印度的是中国玻璃画

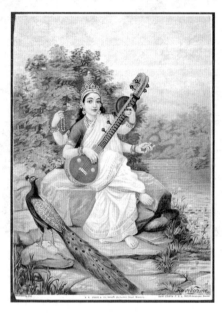

图4-18　辩才天女

说明：拉维·瓦尔马绘，石版画，漫画家使用它（图3-20）说明了瓦尔马版画的流行。

① 达塔特雷亚为印度教尊神，在马哈拉施特拉邦、果阿邦、古吉拉特邦、中央邦等地，他是梵天、毗湿奴和湿婆三位一体的合一神，也称为"三相神"（Trimūrti），而在其他一些地区，他只是毗湿奴的化身。相对应的达塔特雷亚的图像也因地区不同而有所差异，有三头六臂、一头二臂。——译者注

（glass painting）。18世纪中国出口的这些物品非常流行，迅速在印度被生产制造。①

图4-19　受拉维·瓦尔马《辩才天女》启发的德国瓷器

① 约从18世纪开始，印度就为外国商人提供了一个利润丰厚的市场。玻璃画作为民间艺术在波希米亚和德国兴起，然后被耶稣会士带到中国。随着时间的推移，尽管在中国国内并不十分流行，但它成为主要出口产品。中国艺术家把玻璃画带到了南印度。前往马哈拉斯特拉萨塔拉宫的英国游客看到了挂在墙上的中国艺术家按西方模式创作的新型玻璃画。后来的印度艺术家采用了这种模式。J. Appasamy, *Indian Paintings on Glass*, New Delhi, 1980; U. K. Mehta, *Folk Paintings on Glass*, Baroda, 1984. 至19世纪中叶，出口市场扩大，特别是出版市场。位于孟买的西印度威尔士亲王博物馆拥有20世纪早期基于瓦尔马石版画的德国瓷器。日本的"武士"象牙雕像也藏于该博物馆。

一个时代的结束

在生命的尽头，拉维·瓦尔马实现了他作为民族英雄的目标。他是公认的殖民时代画家，也是唯一获得"印度女皇"（Kaiser-i-Hind）[1] 帝国最高荣誉的艺术家。与此同时，国大党盛赞瓦尔马有助于国家建设。1903 年，兄弟俩应邀担任马德拉斯国大党工业展览会美术部分的评委。[2]

在拉维·瓦尔马的一生中，爱国主义和对帝国的忠诚没有不可调和。拉贾注意到，维多利亚女王去世时孟买的气氛十分压抑，这说明"伟大的白人母亲"在印度受到爱戴。[3] 当寇松设想为已故女王建造一座由著名人物画作组成的国家美术馆时，他自然想到了拉维·瓦尔马。1901 年 4 月，瓦尔马在乌代浦写信给寇松，承诺将两幅肖像画和两幅历史画捐赠给国家。他补充道："我将不遗余力地［为这四幅画］收集真实的资料。几天前我来到这里，是为了写生和研究当地风景、古代武器和装备。"瓦尔马的这项计划并没有实现，因为不久之后瓦尔马兄弟相继离世，而寇松在孟加拉分治后也名誉扫地离开了印度。只有一幅坦焦尔·马达瓦·拉奥的肖像现存于加尔各答维多利亚纪念馆。1904 年末，游历迈索尔的拉贾·瓦尔马因腹部不适而病重，于 1905 年 1 月 4 日去世。拉维·瓦尔马于 1906

① 1877 年 12 月，维多利亚女王成为印度女皇，"Kaiser-i-Hind"这一称号融合了"凯撒"、德国"皇帝"和俄国"沙皇"等头衔。——译者注

② 引自 Nayar, *Raja Ravi Varma*, 180; RRV, 25 Dec. 1903-1 Jan. 1904。

③ RRV, 23 Jan. 1901. 关于维多利亚女王作为帝国的强大象征，参见 S. Weintraub, *Victoria*, London, 1987。

年 10 月 2 日去世，享年 58 岁，比他计划按照印度教教规退休
的时间提前了两年。他的死讯刊登在《印度时报》晚刊。随着
拉维·瓦尔马的离世，印度殖民时期艺术的乐观主义时代
结束。①

今天，人们只记得拉维·瓦尔马的奖项、官方订单的佣金
和悼词，时间抹去了他可能遭受过的挫折，给人留下了天才不
懈进步的印象。然而即便在职业生涯的巅峰时期，瓦尔马也不
是总能得到媒体正面的报道。他并非轻而易举地获得了成功，
而是凭借天赋、团体及印度不断变化的艺术形势登上了殖民时
期艺术的顶峰。瓦尔马表现了一种与传统画家不同的非凡能
力，即改进既有想法，清晰地把握形势，并根据形势采取有力
行动。例如，在掌握了印地语之后，对语言抱有强烈好奇心的
瓦尔马晚年开始学习英语和德语。在生命的最后一年，在身体
不好和悲伤的情况下，他写信给罗摩南达要一本孟加拉语启蒙
读本。②

拉维·瓦尔马的事例为艺术家职业营造了氛围。他享有从
未有过的超越阶级、语言和地域的人气。③ 关于这位西化先驱的
最后一段记述来自花了整整一上午仔细观看其画作的拉宾德拉
纳特·泰戈尔。

① 关于维多利亚纪念馆的信件，参见 RRV, 2 April 1901。关于两兄弟的离世，
参见 Nayar, *Raja Ravi Varma*, chs. 20 and 21。

② 信件（22 Aug. 1906），复印件见 *Prabāsi*, Yr. 6, 7, 1313（1906），412。

③ Mukharji, *Art*, 15. 日记清晰地记述了兄弟二人的社会地位。无论走到哪里，
都会有包括英国驻节公使在内的当地政要前来拜访他们。他们从迈索尔统
治者那里得到一头小象，并以 300 卢比的价格买了另一头小象（RRV, 10-
11 Feb. 1903），科伦哥德（Kollengode）的统治者还答应再给他们一头象
（RRV, 9 Jan. 1903）。

　　它们的吸引力在于提醒我们自己的文化对我们来说是多么宝贵，在于重现了我们的遗产。在此，我们的思想与艺术家产生共鸣。我们几乎可以预料到他要表达什么……挑他的毛病太容易了，但我们必须记住，想象一个主题比描绘它要容易得多。毕竟一种精神意象具有不确定性，但如果将这种意象转化为具象的图像，就要考虑细微之处的表现，那么这项任务就不再是轻而易举的了。①

① R. Tagore, *Chhina-Patrābali*, 12 May 1893, *RR*, 11, 106.

第二部分

文化民族主义的浪潮

第五章　孟加拉爱国者和民族艺术

　　拉维·瓦尔马的画作如实地展现了印度社团中空虚的文化和英印艺术学校教授的艺术……难以判断其作品之所以如此受欢迎，是因为他从欧洲画家那里借鉴的现实主义手法，还是因为他对印度题材的选择。但可以肯定的是，他的画作在描绘最有想象力的印度诗歌和寓言时，总是表现出一种极其遗憾的诗性能力（poetic faculty）的缺乏，而且这一重大缺失不能通过任何一种工艺上的技巧来弥补。

<div style="text-align:right">欧内斯特·宾菲尔德·哈维尔（1908）</div>

　　1906年，即生命的最后一年，拉维·瓦尔马作为一位民族性人物的声誉似乎是不容置疑的。然而几乎一夜之间，他名声尽失。1907年，罗摩南达的《现代评论》发表了一篇赞美这位大师的文章。但在同一年，该杂志又刊登了尼维迪塔对他的恶毒攻击，她强调艺术和民族的统一，谴责瓦尔马的绘画是缺少灵性和尊严的堕落艺术。紧随其后的是哈维尔和阿南达·库马拉斯瓦米（Ananda Coomaraswamy）及一位崇拜者对瓦尔马的无力辩护。[1]

[1]　Nivedita, "Function of Art in Shaping Nationality," *Modern Review*, Jan. & Feb. 1907（Complete Works, Ⅲ, 16-17）; *Modern Review*, Aug. 1910, 207.

瓦尔马超乎寻常的声望导致了他的衰败。与英国画家埃德温·兰西尔一样，在公众心目中瓦尔马与成千上万的廉价印刷品联系在一起。但对他的羞辱有着更深层次的重要原因，其作品被认为与印度民族主义精神格格不入，早期将瓦尔马视为英雄的新生的印度政治意识此时近乎激烈地反对他。瓦尔马成为这一时期政治和美学互不相融的牺牲品。

在文化觉醒的年代，正是罗摩南达领导了孟加拉人对瓦尔马的崇拜。从1860年代开始，加尔各答的知识分子对艺术和文学的讨论产生了共鸣。在热烈的气氛中，伯德伍德对传统艺术崇高地位的拥护深深打动了学习艺术的学生。1867年，他们第一次把目光投向了后者的困境。当年，早期民族主义者纳巴戈帕尔·密特拉（Nabagopal Mitra）组织了民族文化博览会，即"印度集会"（Hindu Melā）①。此后一段时间，这项活动每年举行一次，展示巴德拉罗克阶层对当地手工艺品的初步认识，它坚定地认为这将鼓舞正处于"堕落"中的印度团体，从而实现印度的统一。1868年博览会实际展出物品的混杂程度令人意想不到：上层阶级妇女的针线活、囚犯编织的地毯、传统工艺画与艺术学生的学院派绘画混杂在一起。陶工制作了维多利亚女王肖像，还有印度教神像和基于希腊雕塑的黏土肖像。②

翌年，博览会，特别是其有关女性的部分，因为不够本土而受到批评。"博览会应该给本土工艺品一个机会，"一位记者

① 不单指民族文化博览会，还包括以纳巴戈帕尔·密特拉为首在加尔各答创立的社会文化团体。"印度集会"的目的在于令人意识到古印度文明的辉煌，培养对民族语言和文化的兴趣，从而促进民族团结，对抗英国文化殖民主义。泰戈尔家族支持并资助了社团的各项活动。——译者注

② Bagal, *Hindu Melā*, 6-9. 最后一次博览会是1880年第十四届。

说，"女性创作、受欧洲影响的艺术作品既非日常使用，也无益于社会。我们作为古老文明的承载者不应该使用洋货，改进本土产品是更好的选择。外国制造只有在有用或者提高审美品位的情况下才该被容忍，自力更生是我们可以向外国人学习的全部。因此，博览会的目的应该在于复兴古代艺术，而不仅仅是改进现有艺术。"这可能是诸多此类口号中出现最早的一次。另一位评论员认为博览会无价值到像是"欧洲女性的杂货市场（fancy fair）"，它没有考虑到更崇高的事情。①

1870年的博览会展出了历史学者拉金德拉拉·密特拉出借给展览的一幅黑色石头画作，这是展出古印度艺术的第一个范例。尽管艺术家的题材转向了印度文学，但绘画仍然是西方模式。业余画家廷卡里·穆克吉根据迦梨陀娑创作的作品受到了广泛赞扬。1872年，有人乐观地认为"博览会将成为一种具有约束力的力量，让散居在印度各地的雅利安人享有印度教之名"。② 一般来说，印度并不缺乏民族主义情绪，缺乏的是对"正宗"印度艺术的明确定义。正如拉宾德拉纳特的兄长德维金德拉纳特·泰戈尔（Dwijendranath Tagore）在回忆录中记述的那样：

> 当纳巴戈帕尔·密特拉谈到展示当地手工艺品的全国性博览会时，我对他说——这些产品众所周知，但是你能给我看一幅真正的本土画吗？于是他委托一位画家创作了一幅。当到达集市时，我惊骇地发现一幅巨大的画作展出

① Bagal, *Hindu Melā*, 14, 21.
② Bagal, *Hindu Melā*, 34；关于廷卡里，参见 Bagal, *Hindu Melā*, 24-25。

在显眼的位置，画的是在不列颠尼亚塑像前祈祷的印度人民。[1] 我向他提出抗议：把它转过来，马上转过来，不要让人们看见它！这是你的本土画吗？这就是你在全国博览会上展示的那种作品？[2]

纳巴戈帕尔创办了《民族报》（*National Paper*）和民族学校，他的痴迷为他赢得了"民族密特拉"的绰号。当时，民族主义者对艺术进行了大量讨论。在 1870 年的一次公开会议上，德维金德拉纳特质疑欧洲对古印度绘画是原始的评价。他对缺乏线性透视的批评十分敏感，在当时欧洲批评家把线性透视作为艺术进步的标准，就像建筑的评价标准为是否有"真正的"拱门一样。人们普遍将艺术质量与技术进步混为一谈，这反映了维多利亚时代英国科学技术的主导地位。科学思想无疑为艺术研究做出了巨大贡献，但它也令技术标准成为评价体系的基础。从这一角度来看，印度艺术的表现相当糟糕。[3]

在国立学校教授艺术的夏马查兰·斯里马尼在上述会议中为他的年轻观众概述了古印度艺术的主要遗迹。由巴奇在同一时期创立的《技艺花术》以让孟加拉人了解古印度艺术为己任。[4] 1870 年代，泰戈尔家族以其广泛的文学活动为文化定下了基调，他们的朋友圈包括罗摩南达·查特吉、乌潘卓拉基

① 不列颠尼亚（Britannia），原是罗马对不列颠岛的称呼，后被拟人化成为现代英国的象征，是一位身穿铠甲、手持盾牌和三叉戟的女神形象。——译者注
② Bagal, *Hindu Melā*, 45.
③ Bagal, *Hindu Melā*, 83; K. Sarkar, "Shyāmācharan Srimāni," *Shilpisaptak*, 33.
④ *Founding of Shilpa Pushpānjali in Begal, Centenary*, 14.

肖尔·雷·乔杜里和贾格迪什·博斯。他们对印度艺术的兴趣与拉维·瓦尔马和姆哈特尔的崛起不谋而合，他们为姆哈特尔的成就欢欣鼓舞。他们的文学评论杂志《婆罗蒂》对姆哈特尔的雕塑作品《去神庙》展开了热烈讨论，雕塑展现的马哈拉施特拉年轻女子的形象激发了拉宾德拉纳特·泰戈尔的想象力，他把它描述为"一朵优雅的晚香玉正在绽放，随风轻轻摇曳，在晴朗的夜晚散发甜美的芬芳……"诗人称赞说只有真正的艺术家才能将人体的不同部分统一融合在这样的雕塑中。①

对罗摩南达来说，姆哈特尔和瓦尔马的胜利引发了不同的反应。长期以来，这位记者一直在寻找能够将印度分裂的语言和文化结合在一起的理想媒介。文学在这一近乎通天塔似的考验中失败了。艺术在罗摩南达看来是一种为他提供了独特机会的媒介。文学应该带来地区之间的文化理解，但由于缺乏足够的翻译，理想情况并没有出现，而视觉艺术发挥了自己的功用，甚至不识字的人也可以接触到艺术。姆哈特尔《去神庙》就体现了这一点，它受到了不同地区印度人的赞赏——这是马拉地语文学作品无法做到的。

因此，即使不超过文学活动的复兴，作为一个默默促进民族团结的因素，我们应该欢迎艺术活动的复兴。②

① *Pradip*, Ⅱ, 1, Paush, 1305. 1899 年 6 月 12 日，画家加加纳德拉纳特·泰戈尔给姆哈特尔写了一封信。*Mhatre Test.*, 14, 23. 我对译文做了些修改。

② R. Chatterjee, "To the Temple," *The Kāyastha Samāchār*, Oct. – Nov. 1899, [*Mhatre Test.*, 21].

他观察到，拉维·瓦尔马的画预示着印度艺术的春天，"五年前，它们在印度北部几乎不为人知"。[①]

印度民族艺术史

尽管瓦尔马和姆哈特尔的成功受到了受过英式教育之人的欢迎，但早期民族主义要求他们对印度艺术所谓的卑劣感做出回应。夏马查兰·斯里马尼的《雅利安人艺术及其技艺的兴起》[②] 这本薄薄的书与其说它本身重要，不如说它是文化民族主义发展的标志。斯里马尼把这本书献给了他的老师亨利·霍弗·洛克："请允许我……谨向您献上这本小书……感谢您以极大的热情和快乐培养出对祖先怀有敬意的艺术作品。"[③] 这位英国人把孟加拉公众的审美教育托付给了斯里马尼这代人，他对巴德拉罗克阶层相比文学和音乐将视觉艺术置于次要地位而感到遗憾。洛克认可斯里马尼的付出，但他注意到斯里马尼既没有闲暇也没有资格深入研究古代印度艺术，"你试图吸引人们的注意力……但事实上，对你的同胞来说，方言是唯一的知识载体。［而且］为了教授……你们祖先令人敬佩的艺术，我认为，所有有志于在印度传播艺术知识的人都应该向你表达衷心赞扬……"[④] 在一个充斥着讽刺的时代，欧洲教师激发了印度精英对印度艺术的欣赏，这是多

① Chatterjee, "To the Temple."
② Shyamacharan Srimani, *The Rise of the Fine Arts and the Artistic Skills of the Aryans*, 1874.
③ S. Srimani, *Sukshma Shilper Utpatti o Ārya Jātir Shilpa Chāturi.*, Calcutta, 1874, in Acharya and Som, *Bānglā Shilpa Samālochanār Dhārā*, 3. 我引用的斯里马尼之句出自同一版。
④ Srimani, *Sukshma*, 4-5.

么讽刺啊！格里菲斯撰写了关于阿旃陀的开创性作品；洛克将"科学的"西方艺术视为艺术进步的一步，但他仍坚定地鼓励学生去研究印度文物（斯里马尼因洛克而被任命为艺术学校教师）。[①]

斯里马尼的这本书是孟加拉第一部艺术史，是一部早期的民族主义作品。书的框架遵循了吕布克等人针对世界艺术史讨论艺术起源的一贯结构。[②] 关于原始图像，斯里马尼试图将秘鲁神像与爱德华·摩尔描绘的迦梨女神进行比较，其目的在于揭示印度是艺术而非装饰艺术的发源地。毕竟所有的民族，无论野蛮还是文明，都使用装饰。斯里马尼有效地利用了梵语资料及拉姆·拉兹1843年的经典著作。他的工作旨在挑战那些否认印度存在艺术的维多利亚时代之人。由于没有任何吠陀时期的建筑遗迹，斯里马尼抱怨雅利安人没有留下任何记录（今天我们知道，印度历史的早期阶段并不以城市结构闻名）。斯里马尼希望灌输民族自豪感。他列举了受到西方评论家称赞的印度艺术，他断言即使是希腊人也无法与吉登伯勒姆（Chidambaram）的雕塑相媲美。[③] 据报道，印度建筑界最具权威的詹姆士·弗格森将耆那教建筑的排名先于雷恩[④]的作品。斯里马尼的语气是好

① 洛克与孟加拉副总督在经营博物馆问题上的分歧（1873年）迫使他辞职。1885年他去世时，他对学校的贡献被忽视。Bagal, *Centenary*, 13-14. 又见 Sarkar, "Henry Hover Locke," *Shilpisaptak*, 13-28。关于格里菲斯和阿旃陀，见本书第二章。

② 吕布克指威廉·吕布克（Wilhelm Lubke），德国艺术史学家，其作品兼具学术性和鉴赏性，代表作《艺术史概论》（原著德文，英译本名称为 *Outlines of the History of Art*, 1904）等。——译者注

③ 印度南部泰米尔纳德邦的一座城市，城中有众多印度教寺庙，以城中心的那咤罗阇神庙（Nataraja Temple）最为著名。——译者注

④ 指克里斯托弗·雷恩（Christopher Wren），英国巴洛克风格建筑大师、英国皇家学会创始人之一。雷恩设计了诸多建筑，对欧洲影响甚大，其中圣保罗大教堂最负盛名。——译者注

斗的。一件马图拉的古代雕塑被英国考古学家认定为狄俄尼索斯的同伴西勒努斯①，这件雕塑引发了以下的讥讽："多么难以置信！如果所有肥大的物体都可以被认定为西勒努斯，那么如何描述经常出现在拉巴扎（Lalbazar，加尔各答的一个红灯区）的活体西勒努斯呢？"② 斯里马尼提供了以《摩诃婆罗多》为依据的材料。

批判是一回事，有力的反驳又是另一回事。尽管民族主义者希望回应欧洲批评家的批评，但自然主义审美和对艺术进步的信仰削弱了他们的力量。他们需要一种有别于西方经典艺术的本土风格，但他们无法摆脱完美展现表象的古典观念。因此，欧洲评论家的屈尊俯就和印度人受伤的自尊心产生了一系列批判和反驳。西方对印度教诸神的诋毁让斯里马尼感到痛心，他哀叹印度人没有得到应有的荣誉。更糟糕的是，他没有办法证明那些批判是不实的。他被迫承认，印度艺术在解剖学和构图上存在缺陷，为了寻找替罪羊，他将艺术的"落后"归咎于外族（包括穆斯林）统治。③

斯里马尼所言表明后期民族主义者对欧洲艺术产生了深刻的矛盾。斯里马尼学过几何图，他认为这是所有艺术的基础，"对几何图的学习使人能够通过平面、立面和剖面来描绘任何物体的长度、宽度和高度，或者换句话说，任何物体的大小和形

① 西勒努斯（Silenus），古希腊神话中的森林之神，经常与酒神狄俄尼索斯（Dionysus）相伴。——译者注

② Srimani, *Sukshma*, 20～28；35, 45；Rám Ráz, *Essay on the Architecture of the Hindus*, London, 1843.

③ Mitter, *Monsters*, 264；J. Fergusson, *History of Indian and Eastern Architecture*, London, 1876. 詹姆斯·弗格森是最有影响的理论家。

状，无论是房屋、机器、桥梁、船只还是堡垒，都可以被描绘"。① 南肯辛顿的遗产被认为是国家建设的决定性因素。纵然学院派艺术仍然是他的基石，但斯里马尼觉得有必要将模仿视为低等，除非是肖像画。不过，他有一种相当温和的替代方案，即大量使用想象力。另一个方案是，为了提高自主性，画中人物应是明显的印度人。政治领导人对"印度性"（Indianness）提出了类似的要求。斯里马尼不能否认西方原创主义者对重新发现印度历史所做的贡献，但他坚信印度人仍有许多工作要做。作为一名印度教徒，外国学者对古印度的探索让他充满了恐惧。

> 这些行为像是脱去了祖国母亲神圣的胸部的衣物，爱国者不能对这些亵渎无动于衷……因此，兄弟们，起来，将我们的母亲从悲惨境况中解救出来。②

一位斯里马尼的书评人称，这是"对艺术民族主义的第一次打击"。斯里马尼维护了孟加拉公众对印度遗产的自豪感。另一位评论者说："有一些自诩进步的英国人希望不断地改进我们，并声称印度人不具备艺术天赋，是应该专注于农业的乡下人。他们认为英国是伟大艺术的发源地，因此印度人必须尊敬她的艺术，斯里马尼的书将有助于平息那些无知者的声音。"③

事实上，有权挑战关于古印度艺术的欧洲中心主义假设之人是历史学家拉金德拉拉·密特拉。作为欧洲人主导的印度摄

① Bagal, *Hindu Melā*, 83.
② Srimani, *Sukshma*, 56.
③ Sarkar, "Srimani," 37–38.

影协会（1856）的创始成员，他为杂志翻译了卢米埃尔兄弟①的一篇文章。一年后，他为种植靛蓝的农民做出英勇辩护，从而激怒了协会中支持种植园主的一派。尽管其他成员支持他持有不同观点的权利，但他们还是因为他不是"绅士"而将他逐出协会。② 与大多数同龄的印度人一样，拉金德拉拉·密特拉并不反对英帝国殖民统治本身，但对白人日益增长的傲慢感到愤慨。印度精英继续信任英帝国，即将成为朋友的英国人和敌对的英国人一样多。拉金德拉拉·密特拉的欧洲崇拜者包括马克斯·穆勒，他形容密特拉是一位哲人，也是一位优秀的学者、评论家，而且"完全超越了他的阶级偏见"，并称赞他的英语"非常清楚和简练"。③ 经常讽刺孟加拉"绅士"（baboo）的《印度喧闹》发表了一篇恭维这位学者的文章，将他描述为"同胞为之自豪的绅士，因为他在许多国家建立起孟加拉人精于学习和研究的声誉，如果没有他的帮助，孟加拉作家的名字可能不为人知"。④

在与詹姆斯·弗格森的激烈分歧中，尴尬的问题让拉金德拉拉·密特拉陷入困境。在《印度建筑的起源》（*Origins of Indian Architecture*，1870）中，他挑战了包括弗格森在内的西方学者的普遍观点，即印度人从他们的希腊"征服者"那里

① 法国的卢米埃尔兄弟，哥哥奥古斯塔·卢米埃尔（Auguste Lumière）和弟弟路易斯·卢米埃尔（Louis Lumière），电影和电影放映机的发明者。——译者注
② Bagal, *Hindu Melā*, 16. 关于密特拉及其担任会计的印度摄影协会，参见 *The Journal of the Photographic Society of Bengal*, Nos. 1–3, 1857; *To the Members of the Photographic Society of Bengal*, Calcutta, 1857. 巴德拉罗克阶层的批评必须以印度靛蓝农民运动为背景来看待，该运动影响巨大。
③ S. Mitra, *Rajendralal Mitra*, Calcutta, 1376（1969），23.
④ *Indian Charivari Album*, No. 20, 15 Oct. 1975.

学习了建造石构建筑。① 考古工作已经发现了印度早期石构建筑，但弗格森对此一无所知。在缺乏"硬"数据的情况下，整个古印度建筑领域都是学术推测的雷区。密特拉反对弗格森自信的语气和带有情绪的"向征服者学习"之句，他认为存在对印度特性的污蔑。另一位英国评论家 I. 惠勒（I. Wheeler）进一步证实了潜在的学术偏见，他将一座印度古城描述为"一群无法描述的人口居住在一个以城市名称命名的棚屋群中"。② 韦斯特·马科特和威廉·吕布克也表达过类似的对印度文明的轻蔑。有鉴于此，密特拉对印度建筑起源于希腊表示怀疑。弗格森在 1871 年《印度文物》中做了解释，随后密特拉在其《菩提伽耶》（*Bodh Gaya*，1878）一书中发表回应。在激烈的交锋后，弗格森发表了一篇狂暴、针对孟加拉学者的人身攻击文章，题目是《印度考古学——特评拉金德拉拉·密特拉先生》——标题中的"Babu"③ 令人联想到维多利亚时代的刻板印象。④

弗格森没有反驳密特拉的论点。事实上，他认为孟加拉人狡诈，正如"当地杰出人士"密特拉所展现的那样，他们不能诚实地学习。他认为密特拉的不诚实只是证明了印度人无法被平等对待。这一论断的背后是备受争议的《伊尔伯特法案》。法案激发了英国人在印度的热情，弗格森对此表示全力支持。他继续诽谤，嘲笑授予"最优秀的先生""虚假的"学术荣誉。

① R. L. Mitra, *Indo-Aryans*, I, London, 1881, i - ii.

② Mitra, *Indo-Aryans*, I, 1.

③ "Babu"为印度人对男子的尊称，可译作"先生""绅士"。——译者注

④ "Archaeology in India with special Reference to Babu Rajendralala Mitra," 1884, i - iv. 关于争议的讨论，参见 Mitra, *Indo-Aryans*。

他一定认为自己的书非常有价值，因为他在同一本书中列出了书名。密特拉《菩提伽耶》的插图由格罗斯（Growse）绘制，这令英国人非常恼火。弗格森认为，"像拉金德拉拉·密特拉这样没有受过教育之人"的行为是理所当然的，他并不期待密特拉像"一位受过教育的英国绅士……获得牛津大学文学硕士学位"。①

弗格森愤怒的原因可能在于密特拉公开了考古学家对梵语的一无所知。此外，关于历史研究，他写道，当一个人缺乏相关材料时最好承认事实，

> 而不是凭空编造一些如"似乎""很可能""很有可能"等站不住脚的假设，这些假设出自身居高位、才华横溢的人之口，只会掩盖……无法穿透黑暗的真理。古印度的历史，从其模糊的特征来看确实如此……受到轻率的概括和无端断言的影响，我们出于防范，再怎么小心也不为过。②

除了性格冲突，作为学者，两人对各自文献和考古材料的评判也有所不同。弗格森用下面的话驳斥了其对手对文献的使用："想成为欧洲型考古学家的雄心壮志……［导致他］编造了不可能的神话来解释［佛教］石窟雕塑。"③纵然蔑视密特拉的判断，弗格森仍然觉得有必要修改他最初的论点，即印度教徒对石构建筑一无所知：他认为印度人知道石块的用途，但直到亚

① Fergusson, *Archaeology*, 100.

② Mitra, *Rajendralal Mitra*, 14-15.

③ Mitra, *Indo-Aryans*, iii.

历山大入侵印度后才将其用于更高级的建筑。密特拉意识到弗格森的承认中所含的讽刺意味，他反驳说嘲笑并不能取代令人信服的论点。

令人惊讶的是，两人之间的论战在孟加拉没有引起注意。一个原因是这位孟加拉贵族思想家的著作仅限于英语，另一个原因是他直言不讳和傲慢的举止令同胞感到恐惧而不是喜爱。尽管拉金德拉拉·密特拉对欧洲学者的偏见提出了疑问，他对奥里萨①雕塑有如此看法："将奥里萨雕塑家的作品与艺术圣地［希腊］的宏伟和美丽进行比较，就像将印度绘画与拉斐尔大厨的开胃菜进行比较一样，这种比较实属徒劳。"②

随着19世纪接近尾声，受英语教育之人从维多利亚时代的普遍主义发展出更多的质疑之声，但他们无法找到不同的审美标准。印度题材难道不应该以学院派风格来描绘吗？古典自然主义不是一种通用语言吗？受这些问题困扰的早期民族主义者，与西方艺术产生了爱恨交加的关系，由此导致了许多矛盾。不管怎么抗议，他们都觉得自己与拉奥孔一样，无法摆脱古典主义邪恶的束缚。这些人的其中之一是奥登德拉·库马尔·甘古利（Ordhendra Coomar Gangoly），他后来成为反自然主义的领袖人物。甘古利写道，在他的童年时代，巴德拉罗克已经浸入欧洲学院派艺术。艺术是古典艺术的代名词，米罗的维纳斯是普遍的女性理想。甘古利的姐夫对欧洲艺术史有着深入的了解，他鼓励男孩培养自己的鉴赏力。甘古利在波因特《拜访阿斯克勒庇俄斯》（*A Visit to Aesclepius*）、莱顿《心灵之浴》（*The Bath*

① 奥里萨（Orissa），印度东部的一个邦。——译者注

② Mitra, *Indo-Aryans*, 101-102.

of Psyche）、卡巴内尔《维纳斯的诞生》（*Birth of Venus*）等典型的维多利亚时期绘画作品中长大。13 岁时，他开始复制本杰明·韦斯特（Benjamin West）最著名的一幅历史画作《纳尔逊勋爵之死》（*Death of Lord Nelson*）。本杰明·韦斯特偏爱在大型画布上刻画著名历史人物的濒死时刻。这幅画作由大量人物组成，甘古利以每天 2 个小时的速度为它工作了 3 个月。意识到他的认真，姐夫敦促甘古利的父母送他去意大利学习绘画。最重要的是，他启发了这个男孩去阅读拉斯金，那是维多利亚美学的基石。①

维多利亚风格与三位孟加拉思想家

为了清晰地描述 19 世纪晚期的社会环境，我选择了三位主要的文化人物——辨喜、拉宾德拉纳特·泰戈尔及其侄子巴伦德拉纳特·泰戈尔。他们的思想既揭示了殖民艺术的自然主义基础，也揭示了他们对殖民艺术的强烈矛盾心理。模仿在辨喜身上表现得尤为明显。从芝加哥的演讲开始，这位学者不断地游历激起了西方人的创作。1893 年，他从西方凯旋，在生命最后的岁月里，他投身于狂热的社会工作、演讲和写作。他在关于不同话题的发言中频频提及艺术。他的基础是《不列颠百科全书》，这是英语世界的标准参考书。1900 年访问欧洲时，他有机会亲眼看到西方大师的作品。卢浮宫的希腊雕塑给了他很多乐趣，教会他辨别古希腊历史的不同阶段。他思想开放，对欧

① O. C. Gangoly, *Bhārater Shilpa o Āmār Kathā*, Calcutta, 1969, 22-26. 本杰明·韦斯特的巨幅历史画作《纳尔逊勋爵之死》包含 124 位人物。

洲音乐表现出罕见的鉴赏力，坦承欣赏任何艺术形式都需要接受教育。但辨喜是在观赏维多利亚绘画中长大的，他认为完美的艺术是对文学思想的表达。在 1900 年巴黎世界博览会上，他就一件"精致"的学院派雕塑作品《艺术展现自然》（*Art Unveiling Nature*）表达了这个观点。[1]

辨喜是骄傲的民族主义者，他宣称斋浦尔的传统艺术家，甚至是简单的孟加拉帕图阿斯都很好，而拉维·瓦尔马和像他一样的人"令人羞愧"。[2] 辨喜是一位狂热的泛亚洲主义者，他认为亚洲的灵魂在于它的艺术，这一点即使在平凡的家用器具中也很明显。殖民主义摧毁了这种宗教精神，例如加尔各答的建筑成了一个普通的地方，而没有更高的象征意义。他修正了早期亲近西方的感情，现在"唯物主义"的希腊艺术与"精神"的印度艺术形成对比。他们就像东西方文明的"灵魂"一样相距甚远："现在仅仅模仿自然有什么好处？为什么不在狗面前放一块真正的肉？"[3]

西方自然主义的痕迹依然存在。尽管辨喜拒绝印度古典艺术，但他认为印度教对超感官的关注已经退化为"怪诞的"图像。艺术必须不断与自然交流，进步对于任何传统来说都是必不可少的，遗憾的是印度艺术一直停滞不前（尽管佛教雕塑没有，或者在较小程度上莫卧儿王朝建筑也没有）。然而，他很快就用民族主义情感克服了这种审美上的犹豫。他拒绝印度艺术成为欧洲艺术的分支，只认为它反映了民族气质：自然主义是

①　Swami Vivekananda, *Complete Works*, Ⅴ, 361-362；Ⅶ, 201；Ⅷ, 402. 他对西方的影响，见本书第六章。

②　Vivekananda, *Complete Works*, Ⅴ, 476.

③　Vivekananda, *Complete Works*, Ⅴ, 258, 372-373.

欧洲的专利，理想主义是印度的专利［他的终极梦想是为导师
罗摩克里希那·帕拉玛汉沙（Ramakrishna Paramahamsa）[1] 建造
一座综合东西方元素的庙宇，这体现了他天主教徒的底色］。但
他说事实上无论从东方还是西方来看，自从工业主义出现以来，
艺术独创性一直在衰落。西方作品都是以活生生的模特为基
础——它们只不过是制作照片的机械练习。他告诫一位孟加拉
学院派艺术家："你们艺术学校的画作可以说是没有表现力的。
如果你能够试着画出印度教徒日常冥想的对象，让它们表达出
古代理想，那就好了。"[2] 辨喜建议这位艺术家将其关于迦梨女
神可怕之美的诗句转变为视觉的形式。

我们的第二位思想家拉宾德拉纳特·泰戈尔的特殊性和重
要性不仅在于他是一位文学家，而且在于他是斯瓦德希民族主
义（swadeshi nationalism）的领袖。在此之前，他的审美品味是
学院派艺术，他对拉维·瓦尔马、姆哈特尔和贾米尼·甘古利
的欣赏均留有记录。直到 1920 年代，当他开始认真绘画时，他才
放弃自然主义。作为 19 世纪到访过欧洲的年轻人，他公开欣赏法
国沙龙艺术。在 1905 年的斯瓦德希运动中，他对学院派艺术发表
了充满敌意的公开声明，其目的显然是质疑巴德拉罗克文化对欧
洲的依赖。在《自治》（*Self Rule*, 1905）中，尽管是暂时的，但
他因异域性而完全拒斥了英式价值观。谈到艺术教师哈维尔出售
加尔各答美术馆的欧洲艺术品为印度艺术让路时，他说：

> 有人问我这样处理是否明智。我说，是的。这并不是

[1] 神秘学家，被誉为现代瑜伽之父。——译者注
[2] Vivekananda, *Complete Works*, VII, 202-203.

因为西方艺术不优秀。但对我们来说，要熟练掌握它相当困难。我们怎么能通过观看一种文化的低劣作品来了解它呢？当一个人被迫根据不完美的样本来研究一种传统时，他甚至会忘记自己的传统。[1]

他以印度人对西方家具的偏爱为恰当的例子，这种品味与现存的欧洲传统截然不同。这位诗人甚至强烈主张打破"由艺术学校培养的孟加拉人对欧洲艺术的迷恋"。他认为只有在自己的传统中打下坚实基础，一个人才能理解其他文化，而不是不充分地复制外来的艺术形式。

到第三位人物巴伦德拉纳特·泰戈尔（图5-1）时，孟加拉艺术批评的成熟时代到来。这表现了学院派自然主义、殖民影响和这位生命短暂的唯美主义者的非传统作品之间的紧张关系。他的第一篇文章是深受英国教育熏陶的古典艺术崇拜者的典型反应。我们和他一样为发现拉维·瓦尔马而激动，并且他解释了因何而激动。随着其评论文章的发展，文化民族主义的种子开始发芽。他的小型作品表现出一种早熟，他反思自己喜欢一件特定作品的原因，并迷人地比较了两种截然不同的艺术风格，以揭示它们不同的特性。这样的反思在后期作家的艺术批评中实属罕见，他们往往在修辞上令人相当窒息。在这位聪明的鉴赏家的笔下，我们发现了一种比以往更深层次对殖民遗产的质疑。对自我质疑的需要无可避免，然而由于对自然主义的怀疑，巴伦德拉纳特侵蚀了自身艺术判断的基础。[2]

[1]　R. Tagore, "Deshiya Rājya," *RR*, XII, 763.

[2]　B. Tagore, "Deyāler Chhabi," reprinted in Acharya and Som, *Bānglā*, 58-59.

图 5-1　巴伦德拉纳特·泰戈尔

说明：乔蒂林德拉纳特·泰戈尔（Jyotirindranath Tagore）绘。

他的第一篇评论文章《墙上的图像》（Pictures on the Wall，1891）以其大方自然的风格令人感到愉悦。与当时其他作品不同的是，它展现了年轻而富裕、受过英国教育的孟加拉人的审美品味。巴伦德拉纳特的收藏主要是维多利亚时代感伤作品的复制品，但也包含加尔各答艺术工作室的版画和一些传统细密画。在评论他所拥有的一件日本印刷品的线条使用时，他表现出了敏锐的洞察力。他对裸体的反应十分敏感。在谈到一幅法国沙龙画时，他评价说面部不如身材那样精致。巴伦德拉纳特一向善于观察女性的魅力。他说自己收藏的那些画作是他幻想的来源。①

巴伦德拉纳特·泰戈尔对印度艺术的热情始于他在 1893 年遇到拉维·瓦尔马。当时，这位南印度画家在孟加拉几乎不为人知，而加尔各答艺术工作室的版画却有着至高无上的地位。

① Tagore, "Deyāler Chhabi," 9.

巴伦德拉纳特是第一个评价瓦尔马作品的人，他见证了瓦尔马的石版画迅速占领市场，甚至偏远村庄的泥屋也装饰了瓦尔马的"微笑的南印度美人"。[①] 巴伦德拉纳特在关于瓦尔马的序言中诚恳地承认，他不知道评价这样一个"本土绘画美术馆"的标准。他的审美仅限于对拉斐尔和提香的简单了解，他对艺术唯一的直接体验是廉价的卡利格特画作和工作室石版画。他说，英语教育的普及使文学受益，但这种活力在印度艺术中几乎没有体现出来。紧接着，这位年轻的批评家注入了一种矛盾的曲调：无论欧洲艺术多么伟大，它都无法满足印度人的情感需求，因为它与印度人格格不入。但由于艺术进步无可避免，巴伦德拉纳特对印度绘画没有超越原始而深感遗憾。因此，艺术是如何在印度取得进步的？——巴伦德拉纳特的回答是通过将《往世书》的故事呈现出来。谁成功地做到了这一点？——拉维·瓦尔马。[②]

　　与当时的其他作家不同，巴伦德拉纳特通过生动地对比石版画和加尔各答艺术工作室的石版画，确立了瓦尔马的地位。工作室里诸多男神和女神木讷的表情、虚弱的身体和花哨的色彩都没有达到人们的期望，而瓦尔马的作品将《往世书》以从未有过、令人信服的方式描绘出来，它们以一种从极度高兴到极度痛苦的情感征服了观众。瓦尔马笔下的女性最为迷人，巴伦德拉纳特认为这是自然主义。他建议加尔各答艺术工作室求

① B. Tagore, "Robibarmā," 1306 (1899); Acharya and Som, *Bānglā*, 83. 此篇文章因他去世只写了一部分。

② B. Tagore, "Robibarmā," 60-61.

助于真正的女性模特。①

巴伦德拉纳特在印度叙事绘画中提倡自然主义，这是否与传统印度教图像学及其复杂的象征意义背道而驰？这与他的想法不符。为了阐明瓦尔马的力量，巴伦德拉纳特引入了文学词"有"（bhāva），我们在其他语境中也会遇到这个词。"有"是梵文美学中的一个关键概念，可以粗略地翻译为"感觉"（feeling），现在它被用于表现具象的艺术。巴伦德拉纳特认为，在艺术中实现"有"，需要的是对感觉和情感的自然主义处理，而不是对印度教神明超人属性的文字描述。他在《印度教诸神图像》（Pictures of Hindu Deities，1893）一文中更全面地阐述了这一概念。巴伦德拉纳特的评论隐含了瓦尔马的历史主义理想，但仔细看会发现此篇文章充满歧义。他情不自禁地欣赏古典艺术，同时焦虑地问这样做是否合法。印度教的万神殿不同于古希腊雕塑无与伦比的形体之美，但它体现了"我们的内在欲望和文化诉求"。②

从随后的民族主义时代来看，便不难理解巴伦德拉纳特后期对印度细密画的态度。他开始利用对比来说明文化之间的根本差异。文章《德里美术馆》（The Art Gallery of Delhi，1898）的开篇讲道："以现代标准来看，（印度细密画）缺乏细致的明暗对比和画笔的触感，但毫无疑问，这一正在消失的古老艺术流派是迷人的。"③ 标题本身就是一个文字游戏，美术馆是虚构的，因为当时德里还没有美术馆。然而，巴伦德拉纳特的评论

① Tagore, "Robibarmā," 61-65; "Hindu Deb-debir Chitra," 1300, Acharya and Som, *Bānglā*, 68-70.

② Tagore, "Robibarma," 62-65; "Hindu Deb-debir," 66-68.

③ B. Tagore, "Dillir Chitrashālikā," 1305, Acharya and Som, *Bānglā*, 72.

是基于对斋浦尔莫卧儿王朝和拉其普特王朝绘画的扎实知识。这篇文章详述了细密画与殖民艺术之间的区别。他认为印度细密画在构思、构图、配色和平静的感觉等方面都不同于西方绘画，所有这些都反映了东方的心态和经验。欧洲绘画充满了温带大陆柔和的光线。受这种影响的孟加拉艺术学校学生无法公正地看待印度风景。巴伦德拉纳特悲叹："我们被忽视的光线只存在于古代艺术之中。"他做了进一步的区分。面对欧洲画家绘制的一幅大型画作，他仿佛在远处观察整个场景，如此，细节就融合在整体构图之中。观看之人应该退后，以便充分欣赏。但只有通过仔细观察，才能发现细密画的活力和丰富的装饰细节。巴伦德拉纳特说，相比充斥着红色、蓝色和金色的欧洲中世纪插图文本，他更喜欢有利可图的书法。①

《印度教诸神图像》的最后一段预示了1900年后文化民族主义的高涨，而早逝的巴伦德拉纳特并没有看到。1898年，他开始意识到为什么印度艺术如此吸引他：它的目的不是完全复制对象，而是将内心的感受转化为绘画。试图模仿大自然的丰富性是徒劳的，因此印度艺术家巧妙地学会了避免不必要的细节。加尔各答艺术工作室蓝色的奎师那曾经触动过巴伦德拉纳特的情感，他认为使用纯色是印度人的特性。虽然对他来说，细密画中蓝色和黄色的马匹毫不陌生，但他的孟加拉读者仍然需要被说服，与巴伦德拉纳特不同，他们中很少有人参观过斋浦尔的美术馆。②

巴伦德拉纳特的倒数第二篇评论变得越来越政治化，它谴

① Tagore, "Dillir," 73-82.

② B. Tagore, "Hindu Deb-debir," 70. 有趣的是，1868年的印度博览会展示了一幅斋浦尔细密画。Bagal, *Hindu Melā*, 9.

责了孟加拉的巴德拉罗克阶层对西方艺术的盲目崇拜。这段话强烈地呼应了欧文·琼斯。

> 无论何时，只要受过教育，西化的审美品味就会干扰（印度人）运用纯色的直觉技能，艺术就会被野蛮的触感所扭曲。"野蛮人"只学会了理解自然和人为的字面含义。他们希望把地毯上的花朵变成真正的花朵，并在绚丽的传统色彩的纱丽边沿加上英国图案。图案模仿得越多，就越缺乏艺术性。①

一个人怎样才能重新认识印度细密画的微妙之处呢？巴伦德拉纳特的答案是创造一个适当的文化环境，将细密画融入建筑，把其作为装饰的重要组成部分，而不是多余的障碍。印度细密画不适合英国画框，它们在摆满令人分心的维多利亚时代摆设的现代客厅里尤其受影响，要正确欣赏它们，需要把它们从殖民环境中剥离出来。这是基于绘画必须与建筑融合的理念产生的理想环境的综合愿景——这是民族主义艺术下一阶段的关键所在。这种愿景仅在巴伦德拉纳特未完成的关于拉维·瓦尔马的最后一篇评论（1899）中有所暗示，在这篇文章中他修正了之前对这位大师毫无保留的赞美。这位艺术家的缺点现在即使在未经训练的眼睛看来也是显而易见的。虽然瓦尔马总体上能够传达过去的宁静之感，但其《往世书》画作的细节属于学院派历史主义，而不属于古印度艺术。画作背景中的新古典主义建筑进一步破坏了这种愿景。②

① Tagore, "Dillir," 77.

② Tagore, "Robibarmā," 83.

第六章　斯瓦德希艺术的思想体系

（艺术）只有自觉地服务于民族伟大理想，才能在今日的印度实现重生。出于同样的原因，现在的英国几乎没有或根本没有什么可以被称为艺术。帝国主义者缺乏奋斗目标，没有向上的奋斗就没有伟大的天才，没有伟大的诗歌。

——尼维迪塔[①]

背　景

殖民统治和印度教的本质

巴伦德拉纳特·泰戈尔之死恰逢民族主义艺术的转折点，他对拉维·瓦尔马的批判预示着乐观主义时代的结束。各种力量的结合——包括对西方教育的祛魅、对印度文明重拾的信心、对进步及其艺术表现不断变化的看法、学院派自然主义等，帮助定义了非古典传统的印度艺术的特殊性。随后的斯瓦德希（本土）艺

① *Modern Review*, 1907.

术思想在"精神的"（spiritual）东方和"物质的"（materialist）西方的二分法中蓬勃发展。

1835 年，在关于印度人教育的争论中，T. B. 麦考利（T. B. Macaulay）概括了西化的高潮，他认为出现了"这样一类人，他们在血统和肤色上都是印度人，在审美品味、观点、道德和逻辑思维上却是英国人"。[①] 1857 年，这种信心消失于密拉特和勒克瑙尘土飞扬的平原。排斥而非同化成为基调，谨慎和干预成为行政准则。

种族、等级和进化的思想取代了麦考利、边沁和穆勒的启蒙思想。他们的著作根据社会进步的程度对社会进行了排名，但并未将非欧洲人的"落后"视为固有的。后期的种族决定论者将缺乏进步归因于每个种族的"个性"（personality），这一想法在雅利安神话中得到证实。印度教徒从神话中获益，神话认为语言的发源地（Urheimat）在古印度。然而即使殖民当局被迫承认印度教徒和英国人之间的种族亲缘关系，但印度雅利安人在时间上存在矛盾，这对殖民政策影响深远。[②] 以前，印度的落后被视为气候或制度原因，而现在殖民当局的措施是基于英国人和印度人之间天生的、不可改变的差异。

作为种族心理的一种反映，印度艺术与以进步为动力的欧洲自然主义互不相容。伯德伍德是这一观念的积极倡导者，

① T. B. Macaulay, "Minute on Education," in T. Bary, *Sources of Indian Tradition*, Ⅱ, New York, 1963, 49.

② J. W. Burrow, *Evolution and Society*, Cambridge, 1970; Poliakov, *The Aryan Myth*; P. Mitter, "The Aryan Myth and British Writings on Indian Art and Literature," in Moore-Gilbert, *Literature*; J. Leopold, "British applications of the Aryan theory of race to India, 1850-70," *The English Historical Review*, 89, Jul. 1974, 578-603.

但碰巧他不喜欢工业化的英国，并将印度艺术视为理想的前工业化社会的产物。在艺术教育立法时，高级官员认真听取了伯德伍德的意见。1905 年第一次重大政治动荡后，殖民统治抛弃了西化，成为"正统"印度艺术的热心拥护者。文艺复兴时期的自然主义与印度文化背道而驰。相反，平面、线性的风格被认为是印度艺术的精髓。"本土艺术家"最初在学院派艺术界处于稳定的低下地位，但此时他们被完全排除在外。另外，当民族主义者开始维护自身的文化身份时，他们对印度艺术的排斥被取代。印度人和欧洲人之间的内在差异表达了不同的艺术精神。简而言之，民族主义艺术的凤凰在维多利亚时代"印度艺术是最高形式的装饰"格言的灰烬上涅槃重生。①

艺术家 1905 年进入政治舞台，同年孟加拉在寇松的要求下被分割。巴德拉罗克阶层率先在印度发动了第一次大规模起义，要求实行自治，他们选择的武器是斯瓦德希（swadeshi）②。斯瓦德希是一场从两个方面反对殖民统治的经济战争，即抵制英国商品的同时推动本土制造业的发展。③ 自力更生的呼声蔓延至艺术领域，鼓励艺术家将其作为政治武器。文化自治与经济自给自足相辅相成。阿巴宁德拉纳特·泰戈尔创作于斯瓦德希运动

① G. Birdwood, *The Industrial Arts*; C. Dewey, "Image of the Indian Village Community," *Modern Asian Studies*, 6, 291 ff.; L. Dumont, "The Village Community from Munro to Maine," *Religion/Politics and History in India*, Paris, 1970, 112-132. 为殖民建筑选择"撒拉逊式"风格是为了强调"帝国"、梅特卡夫和想象的东方性。

② "Swadeshi"是两个梵语词组成的连词，"swa"意为"自我""自己"，"desh"意为"国家"，斯瓦德希表示"属于自己的国家"。——译者注

③ Sumit Sarkar, *The Swadeshi Movement*.

时期的《印度母亲》（*Bhārat Mātā*，彩图 21）是他唯一带有明显政治寓意的绘画作品。1912 年，重要的民族主义周刊《黎明》（*The Dawn Magazine*）解释了艺术家参与政治的原因。

> 当今公共生活中最显著但不太意义深远的特征之一是文学、历史、艺术等领域诸多运动的稳步发展，这些运动代表了印度人思想工作的独特阶段，在没有更好名称的情况下，可以被称为印度非政治性民族主义。在孟加拉，复兴古印度特别是古孟加拉历史和文学的运动……取得了成功……引导我们的同胞走向历史…支持非政治性印度民族主义运动的另一阶段在艺术方面…①

印度教身份的创生

19 世纪，文化民族主义是当时的主流。在印度、爱尔兰和东欧，文化民族主义的发展有着惊人的相似之处，它们的民族自我形象是通过共同的文化创造的。与印度一样，斯拉夫民族主义者也因语言、文化和宗教而分裂。如同在印度（特别是孟加拉），斯拉夫民族主义的最初萌芽在文学作品中得到了阐述，②

① "The Deeper Significance of the Art Movement in Bengal," *The Dawn Magazine*, Vol. 15, No. 7, Jul. 1912, 13 ff. .

② 我受到罗伯特·埃文斯的启发，参见 Robert Evans, *Nationality in Eastern Europe: perception and definition before 1848*, Institute For Advanced Study, Princeton, 1981。关于爱尔兰民族主义，参见 R. L. Foster, *Modern Ireland 1600-1972*, London, 1988。关于凯尔特语与民族主义，埃文斯指出，凯尔特语最狂热的支持者是讲英语的人，而作为狂热的匈牙利民族主义者的李斯特只会说德语。民族主义不是一个事实，而是一种情绪。

但亚洲的文化民族主义也是传统社会对现代主义挑战的回应。帝国从历史初期就存在，但欧洲殖民帝国的独特之处在于几乎从一开始就面临民族主义的抵抗。与早期的军事或官僚帝国不同，殖民主义出现于欧洲自身正在经历社会变革之时。这些变革力量及它们的意识形态支撑——进步的概念——给非欧洲社会带来了巨大压力，破坏了它们的稳定，但也为它们提供了强大的反抗手段。这种认为只有通过自决才能实现民族理想的学说很快被亚洲国家受过西方教育之人所接受。①

　　殖民政权往往对面向本土精英的东西方文化传播负有直接责任。麦考利以令人钦佩的坦率阐述了英国对印度殖民统治的情况："（它不是利他主义，）而是要在我们和我们所统治的数百万人之间形成一个'口译者'阶层……可以让这一阶层去完善当地方言……借用［西方］的科学术语……并使他们……成为向广大民众传播知识的适当载体。"② 巴德拉罗克阶层充分利用了英语教育，他们超越了其他人成为孟加拉西学的受众，但他们同时是母语为孟加拉语的双语者。殖民统治为孟加拉语的改革创造了条件，孟加拉语至今仍是诗歌和逻辑推理等传统学科的载体。英国传教士引入了标准的孟加拉语文字、统一的发音和印刷技术。获得新生的孟加拉语能够进行客观论述，更不用说小说和短篇故事。孟加拉文艺复兴令人印象深刻的成果证明，

① E. Gellner, *Nations and Nationalism*, London, 1983, 42 - 43; A. D. Smith, *Nationalism in the 20th Century*, London, 1979; E. Kedourie, *Nationalism*, London, 1966; E. Kedourie, *Nationalism in Asia and Africa*, London, 1970.

② Macaulay, "Minute."

西方文学模式极易为本土思想服务。①

　　这种交互作用成就了班吉姆·查特吉。他用孟加拉语写了诸多文章，而且在文章中还对欧洲政治和社会学说进行了批判性审视，他甚至把小说作为一种论述形式。其《卡帕昆达拉》（*Kapālkundalā*）讲述了卢梭的"自然人"在社会中的悲惨命运（小说的原型实际是一位女性）。简而言之，孟加拉语在殖民时期的复兴——印度语言的第一次现代化——使我们能够研究传统与变化的复杂结合。孟加拉精英处于一个奇怪的位置，欧洲启蒙运动令孟加拉精英信奉世界主义价值观，但同时增强了他们的民族认同。印刷技术仅在当地语言的发展中发挥了至关重要的作用，它还有助于传播政治意识。读者通过印刷品无形地联系在一起，形成了不再局限于某一地区的"民族想象共同体的萌芽"。②

　　共同的文学语言赋予了巴德拉罗克阶层一种身份，并将那些无法接触到它的人排除在外。巴德拉罗克还发展出一种口语，使他们与粗鄙的语言进一步分离。与俄罗斯和巴尔干国家一样，印度对民族认同的追求开始于西化之后，这种认同反过来又影响了通俗文学。简而言之，在民族独立被提出之前，语言复兴

① B. Anderson, *Imagined Communities*, London, 1983, 47. 关于威廉堡、加尔各答和孟买文艺复兴时期的学者，参见 D. Kopf, *British Orientalism and the Bengal Renaissance*, Berkeley, 1969。一个经典的马克思主义的研究，参见 Susobhan Sarkar, *On the Bengal Renaissance*, Calcutta, 1985. 关于传教士和孟加拉语的现代化，参见 M. A. Laird, *Missionaries and Education in Bengal*, Oxford, 1972。

② B. Chatterjee, *Kapālkundalā*, in *Bankim Rachauābali*, Calcutta, 1978, 85~136. 第一卷和最后一卷是论文集。在小说中使用卢梭是已故的普拉迪奥特·穆克吉（Pradyot Mukherjee）的建议。Anderson, *Communities*, 47.

导致了文化复兴。殖民地的知识分子被威廉·退尔（William Tell）① 的英雄主义和圣女贞德的自我牺牲精神所感动，但他们也从这些激动人心的故事中看到了自己的束缚。②

在孟加拉文艺复兴时期，一位民族主义者明确指出了语言和身份之间的联系。

> 的确，我们很难想象还有什么比一个民族更辉煌、更壮丽的景象……谁能形成一种语言，并使之高度精练，写出语法详尽的著作，谱写赞美诗和祈祷词，世界其他地区的同胞却几乎无法想象用可见的文字来表达自身言语中的基本声音。③

想象的雅利安祖先

被赞美的祖先语言并不是指孟加拉语，而是指雅利安人原始的梵语，欧洲人对它的发现为现代印度教的历史提供了素材。民族"骄傲"仍然是时代最强烈的情感，因为它表达了共同体的社会、经济和政治愿望。人需要归属感，我们是不同群体的成员，有因阶级、性别等自发形成的群体，也有职业、俱乐部等选择性群体。其中，最强烈的归属感被共同血统的神话所激发。19 世纪，随着文化和印刷技术的发展，国家"意志"

① 瑞士民族英雄，领导人民反抗哈布斯堡王朝统治，其故事因德国剧作家席勒创作的剧本与意大利作曲家罗西尼创作的歌剧而闻名。——译者注
② 关于印度精英在孟加拉、孟买和马德拉斯三地总督在任时期所受的西方文化滋养及民族意识的兴起，参见 Seal, *Emergence*, 61 - 113 and Appendix 1, 355。
③ 转引自 J. A. Fishman, *Language and Nationalism*, London, 1972, 1。

（will）取代了早期的集体观念。我们不必像凯杜里①那样，认为
民族主义是本土知识分子为了对抗外国统治而捏造出来的，但
它确实是一种被创造出来的传统，它"自动地暗示着过去的延
续"。② 这个民族的真正血统远非自发和永恒的，而是通过选择
性地解读过去、无情地压制那些与占主导地位的群体之愿望不
相容的方面而制造出的。在种姓、阶级、语言、地区和宗教混
杂在一起的印度，没有一个共同体可以声称拥有专属的遗产。
因此，民族主义者"同质的印度教历史"印象暗含了贬斥
之意。③

　　1902~1903 年，《黎明》杂志欢欣鼓舞，因为从威廉·琼斯
到伯德伍德等欧洲作家均"毫无疑问地证实了这样一个事实：
印度的艺术、文学、科学和哲学都属于遥远的过去"。④ 这一历
史诉求暴露了殖民时期孟加拉的迫切需要。19 世纪早期，福音
派和功利主义者把印度教的"落后"灌输给了受英语教育之人。
到了 19 世纪中期，英国公立学校对男子气概的崇拜及达尔文的
适者生存论，都令孟加拉人痛苦地意识到自身的孱弱。此外，
殖民统治的家长制作风更喜欢西北部的尚武种族，而不是受过
教育的孟加拉人。巴德拉罗克阶层想要"在帝国蛋糕上划分更
大的一块"，这对英国统治阶级造成了威胁。吉卜林懦弱的官僚

① 埃里·凯杜里（Elie Kedourie），英国历史学家，代表作《民族主义》。凯杜
　里认为民族主义是欧洲的产物，强调民族主义的现代性。——译者注

② Anderson, *Communities*, 13 - 28; E. Hobshawm & T. Ranger, *The Invention of
　Tradition*, Cambridge, 1984, 1 ff.. 从 19 世纪中期开始，为了维护民族生活
　的某些方面，在非捏造的前提下，传统被建立。盖尔纳（Gellner）强调人
　为因素，而安德森（Anderson）则认为共同体的区别"不在于其虚假性或
　真实性，而是在于其想象的风格"。Gellner, *Nations*, 15.

③ Gellner, *Nations*, 56-58.

④ *The Dawn Magazine*, 6, 1902-1903, 65.

机构中的印度绅士被视为即使被允许行使权力也无能为力之人。①

英语是现代知识的媒介，也是外国统治者的语言。接触语言并不能保证社会接受程度，即使在英国，语言也强化了阶级差别。由于西方价值观是评价殖民地之人的标准，如果他无法吸收这些价值观，那他就是一个失败者；如果他过于成功，就会被指责模仿他的统治者。② 艺术家瓦伦丁·普林西普最喜欢用"印度绅士"（baboo）来形容一个古雅的印度人。这种蔑视在巴德拉罗克阶层中造成了一种强烈的矛盾心理，他们把颓废的孟加拉人的刻板印象放在心上。孱弱的原因可以追溯至种族衰落，当然这是一种全球性问题的孟加拉式表达。"印度集会"组织体操训练以提高身体素质。与爱尔兰一样，孟加拉政治滑向恐怖主义，在很大程度上可以归因于普遍的种族优越感。③

在文化复兴的意义上，孟加拉文艺复兴需要黄金时代以缓和一种不足。没有什么比诉诸历史更能促进民族主义萌芽。西

① Greenberger, *British Image*, 51. 关于维多利亚时代体育的重要性和文化优势以及公立学校对体育精神的崇尚，参见 J. M. Mangan, *Athleticism in the Victorian and Edwardian Public Schools*, Cambridge, 1981。这些价值观影响了冒险小说与近期的冒险电影。关于维多利亚时代的沙文主义，参见 Street, *Savage*; Bolt, *Attitudes*. 对印度教古典功利主义的批判，参见 J. Mill, *The History of British India*, 3 Vols., London, 1817。格兰特对印度教的抨击是他作为一名东印度公司职员、代表在印度的传教士所做的事情，参见 A. T. Embree, *Charles Grant and British Rule in India*, London, 1962, 145–157; Rosselli, "Self-image," 121–148。

② Prinsep, *Imperial India*, 89; Greenberger, *British Image*, 77 and 48 ff. on F. Anstey, 49–50, 71–72. 关于孟加拉人，参见 *The Indian Charivari*, 15 Nov. 1972, 23 and passim。

③ Rosselli, "Self-image," 121–148. 关于 19 世纪末全球性的颓废现象，参见 D. Pick, "The Degenerating Genius," *History Today*, 42, April 1992, 17–22。

方思想家不仅将历史视为一个民族的集体记忆，且将其视为对当前行为正统性的解释。描绘了两位印度人决斗场景的《德里素描册》写道："一个没有历史、没有先人、没有个性的民族，必须着手建立更可靠的基础，而不是愚蠢地模仿他们的上级。"早期民族主义者苏伦德拉纳特·班纳吉在加尔各答的一次公开会议上发表讲话，其目的在于挑战这种英式的刻板印象，"我们悲惨且堕落，一连串的事件使我们衰落，但历史表明存在过昔日的辉煌"，印度教徒不仅在文学和科学上伟大，在战争中也毫不逊色。班纳吉驳斥了印度是一个没有历史的民族的指控，辩称只是所有的古代记录已不存。他告诫听众要开始书写历史，以便准确地描述昔日印度的伟大，而不是默许英国的歪曲。小说家班吉姆·查特吉问道："是否还有可能恢复古孟加拉的历史？""当然不是不可能，但很少有孟加拉人具备这样的能力。无论是孟加拉人还是英国人，最有资格完成此项任务之人并不想承担它。"[1] 班吉姆的遗憾是指历史学家拉金德拉拉·密特拉。

从孟加拉到印度民族主义

在孟加拉文艺复兴时期，民族主义的推动力最初是地方性的。剧作家、小说家和诗人在寻找早期爱国者的过程中，发掘出了在通俗故事中被淡忘、曾经抵制"外国"统治的英雄。莫卧儿王朝末代孟加拉总督希拉杰·伍德-道拉（Shiraj ud-Daulah）在一部著名戏剧中被描绘成第一个爱国者和英国背信

① S. Banerjea, "The Study of Indian History," in E. Kedourie, *Nationalism in Asia*, 225-244. 关于历史，参见 E. H. Gombrich, *In Search of Cultural History*, Oxford, 1969; A. Roy, *Rajendralal Mitra*, Calcutta, 1969, 14; *Delhi Sketch Book*, 4, 1853, 31。

弃义的悲惨受害者。虽然希拉杰·伍德-道拉被赋予了一种他并不拥有的意识，但他能够履行指定的历史性职能。这张网逐渐撒向孟加拉以外的地方，把其他曾经对抗过外国侵略者的印度统治者引入孟加拉，特别是拉其普特人拉纳·普拉塔普和马拉地人希瓦吉。[①]

当孟加拉精英在孟加拉之外发现昔日的印度爱国者时，他们反映了民族主义视野的扩张。如果说早些时候孟加拉民族主义者是其他印度人的代理人，那现在印度教徒则代表了整个印度。这并不是说印度教意识在 19 世纪之前不存在，而是说这种意识较为分散，并取决于种姓和地区从属关系。此外，以孟加拉来看，虽然其原住民是印度人，但在穆斯林长期统治下吸收了许多穆斯林社会的文化习俗。1860 年代，新兴的民族主义使印度教身份更加显露，东方主义文学为其自我意识创造了条件。因此，即使巴德拉罗克阶层将自己视为次大陆的原住民，孟加拉民族主义也没有被抛弃，它只是被融入了更广泛的印度民族主义。[②]

印度教徒从未降低对自身古老文明的高度评价，但传教士

① 除了班吉姆，两部著名的民族主义小说——《马哈拉斯特拉邦的黎明》（*Maharāstra Jiban Prabhāt*，1878）和《拉其普特的黄昏》（*Rājput Jiban Sandhyā*，1879）皆由拉梅什·杜特（Ramesh Dutt）撰写，早期他是英印政府中的一位公务人员，退休于伦敦大学学院的讲师之职。作为对经济帝国主义的首批批评者（*Economic History of India*，London，1906-1913），这两部小说是为巴德拉罗克阶层而准备。戏剧《希拉杰·伍德-道拉》是由吉里什·戈什根据死于英国人之手的孟加拉末代统治者改编，相同主题还有 Nabin Sen，*Palāshir Prāntar*。

② J. N. Farquhar，*Modern Religious Movements in India*，London，1919，21-27. 关于欧洲东方主义者对古印度的再创造，参见 A. L. Basham，*The Wonder that was India*，London，1954，4-8.关于东方对西方的影响，尤其是对浪漫主义的影响，参见 R. Schwab，*La Renaissance orientale*，Paris，1950.

的批评使他们处于守势。转折点出现在马克斯·缪勒（Max
Müller）对《梨俱吠陀》的评判，它证实了早期雅利安文本在世
界文学中的卓越地位。在琼斯、威尔金斯和科尔布鲁克的基础
上，缪勒的研究重新树立了印度教徒的信心，为他们提供了关
于《吠陀》的新认识。① 圣社②的创始人达耶难陀·娑罗室伐底
（Dayananda Saraswati）将吠陀经典视为印度智慧的唯一宝库。
他几乎不懂英语，但据说他总是随身携带缪勒的书。纵然面临
欧洲学者的敌意，缪勒本人对恢复吠陀时代的印度感到满意，
这也是印度民族主义者所认同的重建。难怪如帕西改革者贝拉
姆吉·马拉巴里（Behramji Malabari）所记述，全印度都在哀悼
缪勒的去世。③

　　其他的东方学家同样具有影响力。埃德温·阿诺德（Edwin
Arnold）撰写了一本非常浪漫的佛陀传记。作为帝国主义思想的
拥护者，阿诺德将佛陀描绘成一位精神帝国的创始人，这一观点

① 威廉·琼斯（William Jones），英国东方学家、语言学家，认为梵语与拉丁
　　语、希腊语同源，提出"印欧语系"之说。查尔斯·威尔金斯（Charles
　　Wilkins）是《薄伽梵歌》的英译者。亨利·科尔布鲁克（Henry
　　Colebrooke）是英国皇家亚洲学会的创始人，专于梵文。三人都曾在东印度
　　公司工作，对印度文学和语言的研究影响深远。马克斯·缪勒为德裔英国
　　东方学家，是西方学界印度宗教与哲学研究的奠基人。——译者注

② 圣社（Arya Samaj），又称"雅利安协会"，1875 年创建的印度社会和宗教
　　改革团体。圣社反对英国殖民统治，主张回到吠陀时代，倡导印度教改
　　革。——译者注

③ N. C. Chaudhuri, *Scholar Extraordinary*: *The Life of ... Max Müller*, London,
　　1974, 2, 123 - 146, 287 - 343. 关于缪勒对《梨俱吠陀》的研究，参见
　　Neufeldt, *R. W. Friedrich Max Müller and the Ṛg Veda*, 1980。关于吠陀经典对
　　启蒙运动的影响，参见 C. Weinberger - Thomas，"Les mystères du Veda:
　　Spéculations sur la texte sacré des anciens brames au Siècle des Lumièrcs,"
　　Purusārtha（1983），177-231。

吸引了印度民族主义者。至 19 世纪末，颂扬印度历史的材料——
"东方圣典"丛书（Sacred Books of the East Series）、"特鲁布纳东
方"丛书（Trubner's Oriental Series）、"哈佛东方"丛书（Harvard
Oriental Series）、印度经典和印度考古调查的翻译不仅可以在西方
找到，受过英语教育的印度人也可以找到这些文献。19 世纪初，
印度精英阶层一方面拒绝接受传教士对印度落后的指责，另一方
面也对他们认为应当受到社会谴责的行为进行了反思。其中较为
极端的是激进的西化组织"孟加拉青年"（Young Bengal），他们
彻底放弃了传统，在绝望中转向欧洲。然而到 19 世纪下半叶，形
势发生了彻底改变，甚至起义的做法也被接纳。①

　　阅读早期印度民族主义者的著述，很容易形成这样一种印
象，即他们的主张不过是一个民族神经质的自我安慰。因此，
非常有必要回顾印度在西方浪漫主义中享有的声誉。雷蒙德·
施瓦布（Raymond Schwab）认为，18 世纪晚期欧洲人对梵语的
发现引发了一场可以与 16 世纪文艺复兴相媲美的运动。我指的
是这位孟加拉作家对作为雅利安原始语言梵语的自豪感。赫尔
德②是语言民族主义的主要倡导者，也是西方文明是雅利安神话
和印度文明的"大地之母"（Magna Mater）之说的追随者。这
种浪漫的奉承抵消了殖民时代的自卑感，在印度民族形成过程
中起着至关重要的作用。

① Smith, *Nationalism*; P. Mitter, "Rammohun Roy et le nouveau langage du
monothéisme," *L'Impensable polythéisme*, ed. by F. Schmidt, Paris, 1988, 257–
297. 关于伊斯瓦·钱德拉·维迪亚萨加，参见 B. Ghosh, *Iswar Chandra
Vidyasagar*, New Delhi, 1973。这本流行且有用的书记述了为寡妇再婚而斗
争的伟大改革者。A. H. Nethercot, *The Last Four Lives of Annie Besant*,
London, 1963.

② 关于赫尔德，参见 Poliakov, *Aryan Myth*, 186。

殖民主义与文化真实性

在文化民族主义者中，寻找印度遗产成了紧迫的事情。令斯里马尼感到遗憾的是，由于缺乏材料，无法写出一部真正的印度艺术史，这也是时代的标志之一。拉维·瓦尔马听从了克莱奥①的号召，努力复兴古代文化。艺术的复兴并非印度独有，它是一种现代现象。浪漫的情感赋予了过去一种新的意义，令我们意识到它的本质——它是一个"异国"，可以而且必须超然地研究它。这种对过去的"客观化"被考古学神圣化。文艺复兴和浪漫主义之间的差异在此很有启发。人文主义者把古典传统视为一个可追溯至古代、连续的统一体。18世纪不再重视这种统一，而是以新的历史眼光庆祝意识的断裂。"想象"过去具有紧迫性，因为它赋予了民族理想的合法性。但矛盾在于，与过去的决裂越坚决，现代重建者就越坚持其延续性。然而在工业时代，出于所有的实际目的，作为历史延续的传统已经消亡。②

恢复印度历史的动力最初并非来自印度人，他们没有特别需要有意识地求助于历史。18世纪，处在殖民时期的印度仍然是传统的，过去和现在之间的联系完好无损。此外，由于没有官方机构记录历史，早期记忆逐渐消失。但对于东印度公司来说，挖掘印度历史至关重要。正如 B. S. 科恩（B. S. Cohn）所

① 古希腊神话中专司历史的女神。——译者注
② Anderson, *Communities*, 33, 73; J. M. Crook, *The Greek Revival*, London, 1972; K. Clark, *The Gothic Revival*, London, 1950; D. Rosenthal, *The Past is a Foreign Country*, London, 1987. 福柯是对过去的考古学和历史连续体（historical continuum）突然断裂理论最具影响力的倡导者。

言："17、18 世纪的欧洲人了解印度的主要方式在于对印度'历史'的构建。"① 知识无疑是有效控制的诀窍。除了马克斯·缪勒的吠陀研究，英国考古学家普林赛普、坎宁安（Cunningham）和印度历史学家拉金德拉拉·密特拉、R. G. 班达尔卡尔（R. G. Bhandarkar）提供了印度历史拼图中缺失的部分。

　　"印度教的"印度这一新形象展现了历史延续性和文化统一性的前景，忽略了重要的断裂。随着对过去的构建和编写，其"纯粹的"本质与"混合的"殖民文化对立起来。显然，孟加拉文艺复兴的成就是殖民相互作用的结果。对于受过西方教育之人而言，在面对英国人反复嘲笑他们是混血儿而不是"传统的"印度人时，定义和维护"真实的"传统就成了自尊问题。为了庆祝这一新得的自信，斯瓦德希意识形态把印度教徒定义为印度历史唯一的继承者。因此，殖民主义给我们带来了一份多少有些出人意料的礼物，即一个跨越种姓、语言和地区的印度教共同体的东方主义形象。但这实际上剥夺了其他印度人，尤其是穆斯林的继承权。班吉姆在自己的一些畅销小说中把穆斯林统治者描绘成"外星人"，必须从他们手中拯救"真正的"印度教文明。不能简单地认识，要注意到，作为殖民政府的行政官员，班吉姆对印度统治的反对是用政治寓言加以掩饰的。其最有影响力的小说《阿难陀寺》（*Anandamath*）被孟加拉民族主义者正确地解读为对英国统治的反抗，而不是对昔日穆斯林统治者的反抗。毫不奇怪，室利·阿罗频多·高士的革命小册子《巴瓦尼寺》（*Bhawāni Mandir*）从中汲取了灵感。尽管如此，班吉姆本

① B. S. Cohn, "The Transformation of Objects into Artifacts," unpublished paper, 4.

人也并非总能免于将印度教国家等同于印度人的指责。①

　　在文化表达（cultural expressions），即艺术和文学中，真实性必然占据重要地位。不能完全确定为何通俗文学可以更成功地解决这一问题。正如沃尔夫（Whorf）在另一作品中所说的那样，语言可能创造了自己的世界形象（world-image）。现代小说和其他文学性的舶来品被迅速有效地用于本土用途，孟加拉小说完全成功地捕捉了当地的经验和表达。双语的巴德拉罗克阶层很快就开始避免使用英语进行创造性写作。在以英语写了一部不成功的小说后，班吉姆把全部精力投入孟加拉语作品的创作。19 世纪最重要的诗人迈克尔·马杜苏丹·杜特（Michael Madhusudan Dutt）也从自己的错误中吸取了教训，他用通俗语言写出了最好的作品。殖民进程中的最高成就便是拉宾德拉纳特·泰戈尔。尽管他毫不掩饰地经常向英国浪漫主义诗人寻求灵感，但他的独创性为世界公认。孟加拉文艺复兴的最后一次辉煌见于伟大的电影导演萨蒂亚吉特·雷伊表现的东西融合。②

　　雕塑和绘画截然不同，因为在维多利亚时代的人看来，它们遵循着不言而喻的"审美准则"。然而，维多利亚时代模仿艺术

①　B. Chatterjee, *Ānandamath*, *Bankim Radianābali*. T. 雷·乔杜里在杂志上连载的最初版本是对英国人的批评，但迫于压力，他不得不将态度缓和下来（Europe, 103-218）。然而革命家室利·阿罗频多·高士没有错过它的内涵，其《巴瓦尼寺》正是根据这部小说写成。感谢罗莎琳德·奥汉伦（Rosalind O'Hanlon）让我参考其论文。她认为，如果在印度发生争端，对于殖民统治来说，建立一个统一、具有明确定义的传统至关重要。

②　关于语言和世界形象，参见 B. Whorf, *Language*, *Thought and Reality*, Cambridge, MA, 1956; A. K. Ghosh, ed., *Madhusudan Rachanābali*, Calcutta, 1973. 关于泰戈尔对浪漫主义诗歌的兴趣，参见 *RR*, Ⅳ, 857-861, 864, 870-871; Ⅹ, 72, 611, 942; Ⅺ, 42, 51; ⅩⅢ, 617-623, 821-823, 974-979; ⅩⅣ, 341, 579 and passim.

的经典之作又有两个额外的条件——崇高的道德目标和进步的倾向。在文学作品中，没有哪部经典具有这种普遍性。原因可能在于，除法国之外，不存在一个普遍的"新古典主义"准则可供借鉴。在大多数情况下，英国、凯尔特和德国文学不能被同化为一个单一的古典传统。它们在一定程度上是在否定，至少是在否定法国主流的过程中成长起来的。拉宾德拉纳特·泰戈尔在西方的独特成功可以部分归因于此类经典的缺失。梵语文学的规范与欧洲人的情感格格不入，但它们也不乏浪漫主义的想象力。[1]

另外，艺术从一开始就在意识形态上有所"承载"。尽管阿巴宁德拉纳特·泰戈尔在今天被公认为是第一位恢复民族遗产的画家，但这方面的先驱是拉维·瓦尔马。然而，由于学院派艺术与帝国必胜论密切相关，"真实"的民族表达不能与英国对印度的殖民联系在一起。维多利亚时代之人拒绝向印度提供艺术，因此接受他们的艺术准则就损害了民族主义。阿巴宁德拉纳特的那一代人拒绝接受瓦尔马的历史决定论，认为它不足以保证"真实性"，并主张复兴本土艺术风格。[2]

对真实风格的追求与新的印度教身份——统一的、永恒的、非历史的——共同创造了一个民族主义神话。从这一角度来看，文化不是一个进化的过程，所以艺术也必须散发出原始的本质，

[1]　19世纪的艺术史以进化论来解释全球艺术的进步，德国艺术通史就是其中的缩影，这一理论可以追溯至古代经典之父瓦萨里（Vasari）。另一因素可能是，欧洲自然主义艺术与遵循"概念"艺术模式的非自然主义传统之间的风格差异如此明显，以至于很容易被识别，但这一差异在主题突出的文学作品中更难以捉摸。我十分感激约翰·伯罗（John Burrow），他建议在文学领域挑战西方经典的垄断。然而通过对学校课程的控制，英国文学经典可能对印度人产生了潜在的、同样持久的影响。Viswanathan, *Masks*.

[2]　见本书第七章。

任何偏离本质的行为皆有失身份。然而，不用说印度艺术，任何艺术形式的演变都表明它的力量不在于淡漠，而在于吸收新影响的能力。人们不会因为它仅仅吸收了欧洲矫饰主义，而去质疑莫卧儿绘画是纯粹的还是混合的。然而此处还有一个更严重的问题：殖民时期的艺术家在寻求文化真实性的过程中所感受到的道德恐慌暴露了这种寻求的自觉性。与现代欧洲一样，历史主义者在印度复兴"真正的传统"，这正是传统丧失的征兆。值得注意的是，直到传统艺术几乎消失后，印度才开始追求真实性。此外，以 19世纪的巴特那学校（Patna School）为例，这里的艺术家并没有过分担心借鉴西方会损害他们的印度特色，① 他们仍然保持了一种鲜活的传统，没有意识到文化纯粹性的症结。即使在民族主义时代，精英高度自觉的本土艺术与不回避欧洲思想的版画等不自觉的流行艺术之间的区别也是显而易见。

对乌托邦的全球寻找

斯瓦德希民族主义者试图将印度艺术从古典主义的浸染中解放出来，他们在反对进步的浪漫主义分子中找到了意想不到的盟友。如甘地对我们这个时代的批判，对工业革命最伟大的批评来自 19 世纪的卡莱尔、拉斯金和莫里斯。原始主义者对和谐的前工业社会的渴望被广泛传播。俄国斯拉夫主义者、欧洲神智主义者、日本和印度泛亚洲主义者、爱尔兰文坛领袖和工艺美术运动的成员聚集在一起的理由是他们反对西方理性、工业社会和学院派幻觉主义。

不相干的个体之间建立起友谊，结成联盟，建立国际网络，共

① M. Archer, *Patna Painting*, London, 1947, 33 and passim.

同反对工业资本主义。神智学（Theosophy）的创始人海伦娜·彼得罗芙娜·布拉瓦茨基（Helena Petrovna Blavatsky）反对西方主义的东征，在马德拉斯附近创建了神智学协会的总部。她的家族与亲斯拉夫人（Slavophil）的阿克萨柯夫一家相熟。其神智主义的继任者安妮·贝赞特成了印度民族主义者。布拉瓦茨基夫人的同胞、神秘主义画家尼古拉斯·洛里奇（Nicholas Roerich）在印度安家。1885年，爱尔兰文艺复兴运动的核心人物乔治·罗素、威廉·巴特勒·叶芝、T. W. 罗尔斯顿（T. W. Rolleston）和约翰·埃格林顿（John Egglington）成为都柏林神智学会（Dublin Theosophical Lodge）的成员。在雅利安主义的全盛时期，爱尔兰复兴与神智学联手，如同凯尔特的化身成为被压迫的爱尔兰人的复仇对象。叶芝的朋友查尔斯·约翰斯顿（Charles Johnston）到访印度，这位爱尔兰诗人将其印度教的发现归功于布拉瓦茨基夫人的孟加拉弟子莫西尼·查特吉（Mohini Chatterjee）。《秘密佛教》（*Esoteric Buddhism*）的作者、神智学家 A. P. 辛纳特（A. P. Sinnet）是该团体的顾问。叶芝加入罗尔斯顿在伦敦的爱尔兰文学协会期间，他将泰戈尔介绍给西方，并支持他获得诺贝尔奖。罗素和罗尔斯顿在著名的致《泰晤士报》的信上签名，抗议伯德伍德对印度艺术的蔑视。①

另外两位签名者沃尔特·克莱恩（Walter Crane）和 W. B.

① 关于都柏林的神秘主义者，参见 E. Boyd, *Ireland's Literary Renaissance*, London, 1968；E. Hall, *Shadowy Heroes: Irish Literature of the 1890s*, Syracuse, 1980, 42-43, 59。关于泰戈尔和叶芝，参见 M. Lago, *Imperfect Encounter*, London, 1972, 21 and passim；S. Hay, *Asian Ideals of East and West*, Cambridge, MA, 47-48；130。布拉瓦茨基夫人是一位复杂的、非传统的人物，在女性活动受限的年代，她独自环游世界。关于她的好传记不多，参见 C. J. Ryan, *H. P. Blavatsky and the Theosophical Movement*, Pasadena, 1955；V. Hanson, *H. P. Blavatsky and the Secret Doctrine*, Madras, 1971。

莱瑟比（W. B. Lethaby）是英国工艺美术运动（English Arts and Crafts Movement）的成员，还有印度艺术复兴的关键人物阿南达·库马拉斯瓦米。库马拉斯瓦米的《中世纪僧伽罗艺术》（*Mediaeval Sinhalese Art*, 1908）由莫里斯的凯尔姆斯科特出版社（Kelmscott Press）出版。激发日本艺术复兴之人是美国人恩内斯特·费诺罗萨（Ernest Fenollosa），哈维尔当时在印度。在访问波士顿时，辨喜与费诺罗萨见面，他们就亚洲文化的统一交换了意见。费诺罗萨的日本弟子冈仓天心在加尔各答住在泰戈尔家，那段时间他完成了其泛亚洲主义著作《东洋的理想》。他计划在到访伦敦时会见库马拉斯瓦米。《东洋的理想》的序言是由辨喜的门徒、爱尔兰修女尼维迪塔撰写。爱尔兰人詹姆斯·卡辛斯（James Cousins）是马德拉斯神智学协会的秘书，他在1915年前后开始从事印度艺术事业。[①] 此类的例子还有很多。

　　全球性的反抗宣言是浪漫主义晚期的产物，但在亚洲背景下发生了变化。亚洲民族主义代表经济上"落后"的国家面临工业进步的挑战。亚洲国家相继采用了一种新式武器来对抗自卑的指控，他们声称自己与占主导地位的西方之差异在于他们的精神。物质上的落后被亚洲国家变成了一种美德，这种美德能够抵御技术进步的邪恶。这种民族主义言论并不陌生，但叶芝称"世界的精神史就是被征服种族的历史"，这一断言是爱尔

① J. H. Cousins, *The Renaissance in India*, Madanapalle, 1918；K. Okakura, *The Ideals of the East*, London, 1903. 冈仓天心在 1911 年 1 月 25 日致库马拉斯瓦米的信中表达了见面的意愿，但库马拉斯瓦米的一条记录懊悔他们并未如愿。Coomaraswamy Papers, Box 46, folder 8, Princeton University Library.

兰民族主义的核心。① 失败所赋予的精神力量优于征服者的物质主义，这一观点对东方思想家也极具吸引力，圣雄甘地就以虚弱的身体锻造出了一种政治武器。

叶芝与亚洲作家一样，谴责城市生活的邪恶。这一学说不仅仅在政治弱势群体中发挥效用，它最有力的支持者来自工业革命的发源地英国。19 世纪带来了前所未有的经济进步，也出现了无计划增长的问题。这是一个"暗淡的时代"（bleak age），一个人口过剩、动荡不安、充满剥削的时代，也是一个先知兴起的时代。当卡莱尔猛烈抨击没有灵魂的机器时，拉斯金则抨击工业社会，并提出了一个融合审美品味与道德价值的理想乡村社区。伯德伍德对印度村庄的理想化在精神上是俄国式的。在反工业乌托邦的愿景中，最具说服力的莫过于莫里斯《乌有乡消息》（*News From Nowhere*），小说的时间设定在未来。对莫里斯和拉斯金来说，骑士时代远比工业都市的异化要好得多。②

在维多利亚时代价值观的敌对者中，很少有像神智学派（创立于 1875 年）这样组成复杂的团体，他们的反物质主义药剂由等量的四海同胞、比较宗教、神秘学和大量的印度转世传说合成。神智学派的联合创始人——俄国的海伦娜·布拉瓦茨基和美国的 H. S. 奥尔科特，适时地将"东方之光"定位在恒

① Hall, *Heroes*, xi. 关于叶芝，必须谨慎，因为他痴迷东方背后的原因是复杂的。然而，诗人确实将爱尔兰和东方社会的性质等同起来，这两个社会都是欧洲帝国的受害者。R. Ellmann, *The Identity of Yeats*, London, 1954.

② E. P. Thompson, *William Morris*, *Romantic to Revolutionary*, London, 1977, Part Ⅰ, chs. 1 and 2; Part Ⅳ and 692-698. 关于工业革命时代的美学批判，参见 A. Boe, *Gothic Revival to Functional Form*, Oslo, 1957。最近关于维多利亚时代设计与道德之联系的研究，参见 Gombrich, *A Sense of Order*, 17-55。关于 19 世纪的英国社会，参见 J. L. and B. Hammond, *The Bleak Age*, London, 1947。

河岸边。布拉瓦茨基夫人针对西方科学和基督教展开了辩论，她提出可以用古代信仰的精髓取而代之。然而，神智学从未放弃科学，称自己为"精神的科学"，其重要性在于它在西方宣传了印度的灵性。有段时间，该协会甚至渴望与达耶难陀的圣社联合起来。① 布拉瓦茨基夫人和奥尔科特上校走遍了整个印度次大陆，告诉印度人他们应该为世界奉献些什么，他们所到之处都受到了热烈欢迎。布拉瓦茨基夫人设法说服了国大党领导人艾伦·屋大维·休姆（Allan Octavian Hume）和郭克雷，即使说服只是暂时的。

　　随着布拉瓦茨基夫人在1891年去世，神智学的深奥本质淡化，使其得以进入印度政治，这在很大程度上要归功于安妮·贝赞特。1893年，贝赞特夫人重走了布拉瓦茨基夫人在雅利安中心地带的胜利之旅。这位昔日的英国女权主义者在无数次演讲中谴责西方物质主义，并说出了"印度对世界的精神使命"这一令人难忘的语句。她在印度人中赢得了空前的声望。② 一位支持印度殖民统治的记者瓦伦丁·奇罗尔（Valentine Chirol）试图解开斯瓦德希起义的根源，他认为是贝赞特夫人让印度教徒对自身的文化充满了自信。③ 贝桑特夫人信奉印度教的生活方式，将雅利安印度教与"腐败"的现代印度教区分开来。尽管正统婆罗门因担心污染而不愿与她共进晚餐，但他们欢迎由她领导的反抗运动。

① 关于神智学的历史，参见 Farquhar, *Movements*, 208-291。关于神智学与科学，参见 Nethercot, *Annie Besant*, 53。

② Nethercot, *Annie Besant*, 15-32, 62-73 and passim; G. Best, *Annie Besant*, London, 1928; A. Besant, *An Autobiography*, London, 1893.

③ V. Chirol, *Indian Unrest*, London, 1910, 28-29.

1893 年，印度教在芝加哥世界宗教大会上大放异彩。作为芝加哥世界博览会的预热，这次大会向 30 个国家发出了邀请。作为"宗教之母"的印度具有极强的代表性。正如大会宣传册上所言，印度派出形而上学的神智学家 C. N. 查克拉瓦蒂（C. N. Chakravarti）、婆罗门辩才大师 P. C. 马祖姆达（P. C. Mazoomdar）、"对听众施加重大影响"的橙衣僧侣辨喜、"热情而勇敢的纳加尔卡尔（Nagarkar）"、"迷人的那罗辛哈（Narasimha）"，最后还派出了敏锐而富有哲理的甘地（不是圣雄甘地）。辨喜借助马德拉斯的印度教徒筹集的资金前往参会。印度人第一次向世界捍卫印度教。① 《纽约先驱报》（*The New York Herald*）如此写道：

> 辨喜无疑是宗教大会中最伟大的人物。听君一席话，我们觉得派传教士去往这个有学问的国家是多么愚蠢。

印度教宗师的胜利一直延伸至印度。在英国，一位受过福禄贝尔教育的爱尔兰年轻教师玛格丽特·诺布尔（Margaret Noble）被深深迷住，她加入了罗摩克里希那和辨喜的教团。她完全认同印度民族主义的愿景，并于 1898 年来到加尔各答的一所女子学校任教。在一场感人的仪式上，她被命名为"尼维迪塔"（意

① Farquhar, *Movements*, 202. 关于印度代表团，参见 R. Johnson, *A History of World's Columbian Exhibition*, Ⅳ, Chicago, 1898, 225 ff. 。罗曼·罗兰称罗摩克里希那和辨喜为精神世界的莫扎特和贝多芬，"我选择了两位赢得我尊敬的人，因为他们以无与伦比的魅力和力量编写了这首宇宙灵魂的美妙交响曲"。*The Life of Ramakrishna*, tr. E. F. Malcolm-Smith, Calcutta, 1929; *Life of Vivekananda*, tr. Malcolm-Smith, Calcutta, 1931. 关于辨喜与西方，参见 Schwab, *Renaissance*, 198, 451, 475。

为献身者）。1902 年，辨喜的狂热能量在他 39 岁时消耗殆尽。但在此前几年中，他不仅获得了欧洲皈依者，而且成了印度民族主义者心中的偶像。[①]

思想家

至 1900 年，伴随着西方的吹捧和对印度历史的新认识，印度站在欧洲物质主义对立面的形象已经完全确立。在这个印度教大获全胜的时代，对传教士的战争直接在敌对领土的中心展开。艺术从中间接获益，且更直接地受益于三位来自西方的印度艺术拥护者——欧内斯特·宾菲尔德·哈维尔（图 6-1、图 6-2）、修女尼维迪塔和阿南达·库马拉斯瓦米。作为工业主义乌托邦的批判者，他们猛烈地抨击斯瓦德希思想，将印度艺术的精神性诠释为文艺复兴自然主义的对立面。该思想形成于 1896~1910 年，但最终学说出现得较晚。哈维尔在 1896 年抵达加尔各答后不久便投身于艺术改革。尼维迪塔也加入关于艺术的讨论。只有库马拉斯瓦米直到孟加拉画派建立后才渐有声誉。哈维尔、尼维迪塔和库马拉斯瓦米这三位理论家几乎异口同声，直到后来思想上的差异才凸显出来，哈维尔提供了美学内容，尼维迪塔提供了道德内容，库马拉斯瓦米提供了斯瓦德希学说中形而上学的内容。尼维迪塔最具激情，库马拉斯瓦米最具说服力，而哈维尔是最系统的自然主义批评家，其多年的艺术教师经验对斯瓦德希学说的实践产生了影响。

① B. Foxe, *Long Journey Home*, London, 1975.

图 6-1 风景

说明：欧内斯特·哈维尔绘，油画。

"整体艺术"与欧内斯特·哈维尔

哈维尔艺术教学的独特之处在于他对自己根深蒂固信仰的专一追求。同时，由于性格孤僻，他不会与学生建立密切关系，这无情地粉碎了所有反对者的想法。他对实用艺术的支持也并不新奇，因为当时它已经成为英国殖民政策的核心。吉卜林和其他教师同样致力于此。哈维尔从未质疑过英帝国的存在，他

图 6-2　装饰设计

说明：欧内斯特·哈维尔绘，水彩画。这幅画用于他在加尔各答艺术学校的教学。

根本不信任印度官僚机构的"流毒"（dead hand），特别是公共工程部（Public Works Department），他发动了一场终身论战。但是，他又希冀官僚机构（毕竟他属于此机构）领导印度艺术复兴。

作为家长制的拥护者，哈维尔梦想建立一个理想的雅利安

帝国，帝国官僚像传说中的中国官员那样，充当艺术家的朋友、哲学家和向导的角色。这一观点被清晰地传达给了国大党，但其他人并不赞同这种乐观的态度。早在1901年出版的《印度的艺术和教育》（*Art and Education in India*）中，哈维尔就坚持认为艺术鉴赏是一种责任，而不是一种乐趣。这种对艺术严厉的说教观点使他对那些单纯享受艺术之人进行了猛烈攻击。他对国家干预艺术教育的信念得到了1908年伦敦世界博览会的支持。这次会议苦恼于英国工匠失去了审美的保证，工人阶级的情况也适用于受支配的民族。①

1893年，哈维尔因"管理马德拉斯艺术学校取得了巨大成功"而受到伦敦鼓励与保护印度艺术协会秘书伯德伍德的赞扬，"在艺术学校，哈维尔一直坚持印度工匠的传统模式，从他们的设计中剔除了偶尔渗入作品的西方影响"。② 哈维尔的所作所为不过是全力追求伯德伍德的印度装饰艺术计划。1896年他抵达加尔各答，打算将同样的原则付诸实践。他立即表现出将艺术学校问题转化为更广泛政治问题的勇气，这一天赋在加尔各答的民族主义者中受到欢迎。让他始料未及的是，对文化政治的参与将使他永远远离工匠。

哈维尔的计划与包括伯德伍德在内的其他政策制定者的计划大相径庭，这成为艺术学校的转折点。威廉·莫里斯的一段话提供了关于差异的线索。

　　　我不会过多插手伟大的建筑艺术，更不会插手通常被

① E. B. Havell, *The Basis For Artistic and Industrial Revival in India*, Madras, 1912; Havell, *Basis*, 56.

② Havell, "Art and Education," *Essays*, 87.

称为雕塑和绘画的伟大艺术，但我无法在脑海中将它们与那些次级的、所谓的装饰艺术完全分开，必须要说的是：只有在后来的时代，在最复杂的生活条件下，它们才是真正的艺术。当它们完全分开的时候，对艺术来说是全然无益的。次级的艺术变得琐碎、机械、缺乏智慧……而宏大的……肯定会失去大众艺术的尊严……①

莫里斯的审美观与哈维尔抹杀了艺术与装饰艺术之间区别的学说密切相关。与吉卜林一样，哈维尔接受过南肯辛顿的塑造，只有他能够挑战维多利亚时代认为家用物品不如高等艺术的等级制度。伯德伍德的悲剧在于，尽管他对印度乡村艺术有着浪漫的依恋，却无法摆脱古典主义的束缚。只有通过对文艺复兴自然主义的质疑，哈维尔才能以一种全新的眼光看待中世纪的欧洲和印度艺术。作为新一代反古典主义的批评家，哈维尔对中世纪欧洲艺术，这一非古典主义传统有着敏锐的洞察力，从而让他拥有了激发印度文化民族主义的资格。在1910年皇家艺术学会的演讲中，他重申了自己的信念："控制织布工手指的美学与控制画家画笔和雕刻家凿子的美学是一样的。"② 这是一次具有决定性的会议，伯德伍德拒绝将印度艺术与古典艺术相提并论，从而导致了他与哈维尔的决裂。

尽管哈维尔在《印度雕塑与绘画》（*Indian Sculpture and Painting*，1908）一书中强有力地阐述了印度艺术的未来，但其艺术民族主义的蓝图文章《印度艺术和工业复兴的基础》（The

① A. Briggs, ed., *William Morris, Selected Writings and Designs*, London, 1962, 84.
② E. B. Havell, *JRSA*, 985, 58, 4 Feb. 1910, 275.

Basis for Artistic and Industrial Revival in India）首次出现在 1912
年南印度的新报纸《印度教》（*The Hinda*）上。这篇发表于斯
瓦德希运动最高潮时的文章总结了哈维尔多年的教学经验。与
所有艺术学校的校长一样，他的出发点是复兴手工业，英印当
局在 1875 年和 1890 年对这一问题进行了审查。哈维尔建议回到
前工业化的生产模式，极力否认印度手工艺品的衰亡。哈维尔
的想法完全是莫里斯式：西方社会成了机器的奴隶；机器没有
改进工艺，仅是降低了纺织品的价格。处在非工业社会的印度
可以通过明智的政策摆脱西方的命运，毕竟印度工匠无法成为
机器中的"齿轮"。[1]

　　这些观点清楚地表明了哈维尔在一定条件下对机器的反对，
类似于莫里斯对机器时代的选择性抵制（及他对蒸汽机的过度
反应）。在哈维尔看来，如果不加区别地使用机器会摧毁个人技
能。在印度这个"手工工人的天堂"，改进方法和节省劳力的设
备不会损害产品质量，也不会导致大规模工业化。哈维尔的努
力使印度精英相信了印度手工业的重要性，特别是改进后的手
摇纺织机。他甚至向阿巴宁德拉纳特的母亲赠送了一台英国纺
车。她像许多斯瓦德希时代的上流社会妇女一样，义务从事纺
纱工作。1905 年，哈维尔在印度引进了改良的"飞梭"织机，
他对纺车的崇拜实现了甘地对中间技术（intermediate
technology）的设想。[2] 哈维尔在 1901 年的国大党展览上提醒人

[1]　Havell, *Basis*, 13；"The Revival of Indian Handicraft," *Essays in Indian Art,
Industry and Education*, Madras, 1907, 44-56；*Indian Sculpture and Painting*,
London, 1908, last section.

[2]　关于莫里斯和蒸汽机，参见 P. Davey, *Arts and Crafts Architecture*, London,
1980, 14。Havell, *Essays on Indian Art...*, 32；A. Tagore, *Gharoā (Abanindra
Rachanābali)*, Ⅳ, Calcutta, 1979, 66 ff. 。

们关注手工艺品，称赞《印度技工》（*Indian Mechanic*）杂志对印度产品富有想象力的展示。虽然 1868 年的"印度集会"首次关注手工业，但他们在 1901 年国大党会议上的出现标志着经济上的自给自足对政治的重要性日益增长。国大党起初关心政治权力，但来自不同团体的压力迫使它转向经济问题。[①]

哈维尔认为，伯德伍德自 1860 年代以来一直在揭露应用艺术的困境。哈维尔的独创性在于他对艺术的总体构想是基于一个理想共同体。哈维尔认为，手工艺品的复兴再无可能，因为在社会中它们没有真正的功能，装饰也不是建筑的一部分，建筑恰为艺术家提供了一个独特的装饰机会，无论是内部装饰还是外部装饰。哈维尔理想的建筑背后是一种充满灵感的生活空间愿景，部分是维多利亚风格的，部分是印度风格的，建筑外面有浮雕，内墙上有绘画，日常用品实用而优雅，有品位地散落在房间里。这也符合莫里斯将建筑视为艺术之母的看法，"各种艺术结合在一起，相互帮助，和谐统一"。[②] 不可避免地，哈维尔在最伟大的时期转向壁画。他将壁画视为精致艺术和装饰艺术的中间点，这有别于现代愚蠢的"对橱窗画的狂热"。[③]

我将哈维尔对印度艺术的统一愿景称为"整体艺术"（Gesamtkunstwerk）[④] 之理想，这个词由德国浪漫主义者创造。

① 关于《印度技师》的编辑 P. C. 戈什（P. C. Ghosh），参见 Havell, "Revival of Handicraft," *Essays*, 59; Sumit Sarkar, *The Swadeshi Movement*, 101-102, 105, 120。

② Davey, *Arts*, 23.

③ *The Studio*, 27, 15 Oct. 1902, 33.

④ 整体艺术是德国作曲家、剧作家瓦格纳（Richard Wagner）提出的美学概念，在其 1849 年《艺术与革命》和《未来艺术作品》中有集中论述。——译者注

"整体艺术"反映了 19 世纪末对艺术统一性的广泛关注，比如在皮维·德·夏凡纳（Puvis de Chavannes）的壁画中就有所展现。在"整体艺术"的影响下，英国的建筑师和画家在公共建筑的装饰方面进行了合作。[①]"整体艺术"的理想在两方面启发了哈维尔的作品：教会他用想象力去接近古代印度艺术；这种洞察力随后被转移到现代印度对社会的作用上。得益于哈维尔，人们学会了将印度教寺庙解读为艺术和应用美术的综合体。当然，如果没有工艺美术运动和对中世纪艺术的发现，其洞察力是难以想象的。但哈维尔认为，从最简单的抽象装饰到大型人物浮雕，印度建筑体现了一种带有等级原则的装饰，所以孤立地看待这些雕塑是没有抓住重点的做法。寺庙装饰的每个方面都注入了一种"精神"原则，从而使建筑和谐统一。这是哈维尔将印度艺术视为一种文化连贯表达的论述的一部分。也许今天我们不再对他把印度雕塑和绘画定义为艺术而感到惊讶，但在 1908 年这一观点震惊了英国评论家。[②] 由于缺乏综合性的视野，早期的教师默认了印度雕塑处于低水平，专注于"有用的艺术"，以期艺术复兴。哈维尔将印度绘画和雕塑定义为艺术的前提，从而消除了艺术与应用美术的区别。没有什么比坚持一切艺术皆为有用更容易让文艺复兴时期的经典跌落神坛。这种新观点鼓励艺术学生为印度的成就感到自豪，因为巴德拉罗克

① 就如瓦格纳的歌剧一样，"整体艺术"旨在将绘画、文字、戏剧、诗歌、音乐等不同的艺术形式完全融合在一起，没有一种形式占据显性的主导地位。*Thames and Hudson Dictionary of Art Terms*, London, 1988. 关于英国公共壁画的复兴，参见 Helen Smith, *Decorative Painting in the Domestic Interior in England and Wales c. 1850–1890*, New York, 1984。

② *Indian Sculpture and Painting*; *The Ideals of Indian Art*, London, 1911.

阶层的艺术家不能参与带有手工产品意味的艺术复兴。[①]

　　哈维尔的这种偏好使他在 1901 年将印度文化的腐朽归因为外来建筑。当英国人以新古典主义、新哥特式和其他"历史主义"风格填满了殖民城市时，西化的印度人也在自己家中模仿他们的统治者。盖棺定论在于巴德拉罗克阶层对维多利亚时代文物的狂热。哈维尔坚持认为，只有雇用幸存的奥里萨邦建筑工人和其他传统石匠，真正的印度建筑才能复兴。工匠也会从中受益，因为建筑是一所雕塑和绘画的"学校"。这种视建筑为国家建设中心的信念，促使哈维尔在 1911 年会见土邦君主时，为拟定适合首都德里的风格而展开了争论。这位将莫卧儿王朝视为真正印度帝国风格的艺术教师不知疲倦地为印度建筑商奔走。埃德温·鲁琴斯（Edwin Lutyens）设想的古典风格将使印度工匠无缘经济和文化复兴。建筑是哈维尔思想的核心，1913 年他甚至觉得莫卧儿风格会在严重动荡时期把英国人和印度人联系在一起。[②]

　　就像莫里斯把艺术作为公共生活的中心一样，哈维尔的整体原始主义批判了殖民文化分离性的鉴赏。他对印度精英阶层认为印度手工艺品是过时的这种腐败品味感到绝望，于是他转向农民，将其视为真正艺术本能的化身（哈维尔笔下朴实无华的农民是纯粹的拉斯金）。艺术非为财富，也非为娱乐。商业主义教会了巴德拉罗克阶层享受艺术，但忽略了艺术的宗教功能。哈维尔在 1901 年敦促国大党领导人以更广阔的视野把艺术充分

① Havell, *Basis for... Revival*, 56.
② Havell, "Revival of handicraft," *Essays*, 24; "Art and Education," *Essays*, 110 ff.; *Basis*, 55; R. G. Irving, *Indian Summer*, Yale, 1981.

地纳入国家计划。①

意大利文艺复兴是现代鉴赏力和艺术腐坏的根源，这是1908 年伦敦会议上激烈讨论的话题。1903 年，哈维尔发表了《致受过教育的印度人的公开信》（Open Letter to Educated Indians），谴责他们对自己艺术的漠视。欧洲艺术被分为三类：精神艺术（中世纪）、知识艺术（文艺复兴）和物质艺术（后文艺复兴）。艺术衰落出现在 17 世纪，预示着 18 世纪的虚伪艺术，最后是 19 世纪的物质艺术。但衰落的起点可追溯至文艺复兴时期，那时的艺术不再是一种公共艺术。接受英式教育的印度人屈从于西方的这种"鉴赏"（connoisseurship），忽视了印度艺术中的精神。②

教育危机与哈维尔的补救

越是认识到建筑对其他艺术"促进者"（facilitator）的公共作用，哈维尔就越不能区分寺庙雕塑和简陋的乡村用具。如果受过西方教育之人要接受艺术作为日常生活的一部分，他们就必须接受再教育，这一信念使哈维尔走出艺术学校而进入更广泛的殖民教育领域，只有教育改革才能复兴传统艺术。英国文学课程教育体系中迫在眉睫的危机加强了哈维尔的影响力。他并不惊讶于此次危机，这只是证明了他的正确。教育危机部分源于殖民政策。也许在今日的亚洲，西方文化比孟加拉文化更受欢迎。1835 年，英属印度政府引入了英语高等教育，以填补官僚体系的低端化。至 20 世纪中叶，英语教育已经成为就业的

①　Havell, *Basis*, 56.
②　Havell, *Basis*, 68; Havell, "Open Letter to Educated Indians," *Bengalee*, 4 Aug. 1903.

通行证。即使在政府补贴减少之后，随着孟加拉人创办的私立大学如雨后春笋般涌现，英语教育仍在继续扩大。英语的流行既有经济上的原因，也有对欧洲学术、物质科学和社会科学以及丰富的文学作品感到真正兴奋的原因。[①]

但是，当机会与期望不符之时，人们对英语教育的热情便开始下降。由于教育并没有自然导致印度人与英国人的平等，故而其实用价值受到了质疑。对西化乐观情绪的减弱也反映了一种新的、好战的"雅利安式"印度教，就如提拉克在其《吠陀的北极家园》（The Arctic Home of the Vedas）中所表达的那样。教育系统不仅失去了民族主义者的青睐，也失去了英属印度殖民者的青睐。瓦伦丁·奇罗尔声称，随着英语教育供不应求，标准急剧下降。学生变成填鸭式的机器，考试成功意味着帝国官僚体制对其开放。当这一点被否认且失败率很高时，就会引起不满。在加加纳德拉纳特·泰戈尔 1917 年的漫画中，加尔各答大学"工厂"生产了数千名毕业生（图 6-3）。[②]

面对日益增长的政治权利需求，英属印度政府将骚乱归咎于教育的便利。1901 年在西姆拉举行的教育会议建议提高及格分数，以此限制学生入学。1904 年通过了《大学法案》（Universities Act）以加强管理。[③] 斯瓦德希民族主义者担忧以外语为基础的教育将外国文学价值观强加给易受影响之人。这种

① 关于就业前景，参见 Seal, *Emergence*, 114-130。关于西方学术的知识层面，参见 Raychaudhuri, *Europe*, 4-6 and passim。关于英语教育与官员任命，参见 A. Basu, *Growth of Education and Political Developments in India*, 1974, 100-146。

② Chirol, *Unrest*, 217-228. 关于印度雅利安人，参见 B. G. Tilak, *The Arctic Home in the Vedas*, Pune, 1971。

③ Basu, *Growth of Education*, 11-22.

图 6-3　大学机器（*The University Machine*）

说明：加加纳德拉纳特·泰戈尔绘，平版印刷画。

焦虑得到了没有接受过高中教育的泰戈尔的支持。在《追赶以致错乱》（Shiksār Her Pher，1892）一文中，他指责殖民教育将年轻人置于文化漂泊中，让他们丧失了创造力，而只有母语才能培养创造力。由于英语并非源自孟加拉文化，所以它不适合表达孟加拉人的经历，它只能培养职员。①

　　随着国民教育运动的发展，安妮·贝赞特 1898 年创立了一所"印度式"高等学府。通过《黎明》（1897），萨迪什·钱德拉·穆克吉（Satish Chandra Mukherjee）坚决反对英语教学及其

① R. Tagore, "Shikshār Her Pher," *RR*, XI, 537–545.

文学偏见，因为它阻碍了科学和实用艺术的发展。1905 年对殖民制度的抵制包括抵制政府资助的加尔各答大学。穆克吉的替代机构在一些当地人的支持下成立，但最终失败。雄心勃勃的学生仍然认为加尔各答大学是通往成功之路。国民教育运动产生了一点光，但也产生了大量的忧患。① 尼维迪塔、辨喜和其他具有影响力的人物与 1902 年创立的《黎明》杂志密切合作，哈维尔为《黎明》撰文。1898 年，穆克吉向印度复兴的守护神伯德伍德咨询国民教育。伯德伍德欣喜地称赞"印度本土和传统、文学和艺术以及哲学和宗教生活自发的复兴"。② 他们被敦促在教育上自力更生，培养学生的梵语和方言能力，这些语言至今仍被殖民当局所忽视。他关于英语的建议更古怪，认为如果要保留英语，便应该通过希腊语和拉丁语来接触英语，并且仅仅是为了私人的乐趣，如阅读诗歌和"经授权（未经修订）的《圣经》"。③ 1901~1902 年，伯德伍德在孟买发表了关于印度雅利安复兴的演讲，《黎明》及时刊印了这篇演讲。对伯德伍德来说，艺术是国家复兴的关键。④

1900 年哈维尔首次卷入教育纷争，1903 年他站出来反对英印政府教育委员会对美学的忽视。哈维尔认为加尔各答大学生骚乱的原因可以追溯到它兵营般的建筑，并提出像牛津或剑桥那样令人愉悦的环境能够给学生一种美感，而使他们远离暴力政治。⑤ 哈维尔理想教育的中心在古希腊，这可能与

① H. and U. Mukherjee, *The Origins of National Education Movement*, Calcutta, 1957, 3-178.

② Mukherjee and Mukherjee, *Origins*, 361.

③ Mukherjee and Mukherjee, *Origins*, 362-363.

④ *The Dawn*, 5, 1901-1902, 6.

⑤ Havell, *Basis*, 79; "Art and Education in the 19th Century and after," *Essays*, 87.

他直言不讳的反古典主义相矛盾。但作为维多利亚时代之人，他不能否认古典教育的价值。文字学和希腊文艺复兴创造了一种浪漫的景象，希腊人在崇高的纯真中表现出强烈的道德感，就像陶立克式（Doric）圆柱一样，象征着粗犷的真诚。拉格比的阿诺德博士把希腊人与虔诚等同起来，后来的作家则把他们与诚实、运动和公立学校的美德联系在一起。在德国等欧洲其他地方，希腊的宁静影响了教养（Bildung）的概念。哈维尔带着一种堪比温克尔曼（Winckelmann）[①] 的情操，指责英国人丧失了希腊艺术的道德观念。1912 年，他赞扬了古印度教育与希腊教育的相似之处，而这正是英国教育所缺乏的。[②]

在哈维尔看来，英国公立学校的教育因缺乏艺术而毫无成效。哈维尔称："在国民教育存在严重缺陷，在我们的民族艺术失去活力和真诚的时候，我们肩负起了把欧洲文明和进步的火炬传递到东方的任务……作为现代印度大学制度基础的等级主义倾向于令印度人产生与欧洲大学生相同的对待艺术的态度。"[③] 拉维·瓦尔马及其崇拜者催生了同样的心态。哈维尔的补救办法是将艺术纳入加尔各答大学的课程，重新进入国家和学生生活。绘画已经是学校课程的一部分，但在大学文科教育中加入艺术的想法仍属新奇。统治者将不断升级的政治动荡归因于教

① 德国考古学家与艺术史学家，是意大利文艺复兴人文主义者比昂多（Flavio Biondo）的追随者。——译者注

② Havell, "Art and Education," *Essays*, 87; *Basis*, 62–64. 关于维多利亚时代对古希腊的理想化，参见 R. Jenkyns, *The Victorians and Ancient Greece*, London, 1980。关于洪堡和教养，参见 A. Grafton, "Reappraisals: Baron von Humboldt," *The American Scholar*, Summer 1981, 371–381。

③ *Indian Sculpture...*, 240.

育的失败和与本土价值观的脱节，因此必须恢复这些价值观。寇松对哈维尔的支持反映了人们对学院派教育会滋生煽动性政客的担忧。哈维尔被邀请参加 1901 年西姆拉教育会议，但他建议的措施没有一项得到实施。哈维尔后来声称，这导致了大学毕业生未能树立起艺术意识。①

尼维迪塔修女的艺术民族主义

尼维迪塔狂热的民族主义对帝国的忠诚度要少于哈维尔。她说："毫无疑问，在不同的时代，世界上一些最伟大的艺术作品都是在民族的推动下诞生的。"在出发前往印度之前，辨喜提醒她：

> 我相信你在印度的工作有着美好的未来……然而困难很多。你无法理解这里的苦难、迷信和奴役，你将置身于一群半裸的男人和女人中间，他们有着古怪的种姓观念……或恐惧，或仇恨，他们强烈地憎恶着白人……你会被白人视为怪人……你的一举一动都会受到怀疑的监视。②

直至早逝前，尼维迪塔一直是孟加拉艺术家的导师。哈维尔（和库马拉斯瓦米）的吸引力仅限于会讲英语的印度人。尼维迪塔翻译自《现代评论》的文章触动了更广泛的公众，尤其是巴德拉罗克妇女。她刚毅而热情，其个人魅力影响了阿巴宁德拉纳特·泰戈尔等与她接触之人。她把印度称为"我们的国家"，把

① Havell, *Basis*, 56, 78; "Art and University Reform in India," *Essays*, 139-151. 关于教育会议，参见 *Report of the Indian Universities Commission*, Ⅱ, Simla, 1902, 1a ff. 。

② Vivekananda, *Works*, Ⅶ, 511; Nivedita, *Works*, 92.

所有的个人物品都留给了她的第二故乡。她的政治立场也带有个人色彩，伯德伍德是敌人，是装腔作势的人，哈维尔、库马拉斯瓦米和泰戈尔家族是盟友，即使拉宾德拉纳特·泰戈尔本人对她的态度比较矛盾。尼维迪塔在反分裂运动期间发表了民族主义艺术的证据，将寇松"学派"宣扬的"邪恶的帝国主义理论"与里彭勋爵的"基督教社会主义"（Christian Socialism）进行了对比。费边社和工艺美术运动是尼维迪塔的顾问。①

神智主义者希望将印度精神与西方科学结合起来，同情神智主义者的尼维迪塔认为："帝国人民的命运被宗教思想所征服。"她的反抗语言是爱尔兰文学运动。比较叶芝关于爱尔兰的类似观点，她断言，伟大的艺术不是一个富裕且占主导地位的社会的产物，而是一种痛苦的精神斗争的产物。它"只有自觉地服务于印度民族伟大梦想，才能在今天的印度重生"。帝国艺术必然是过于成熟和颓废的，比"色彩的粗糙和思想的痛苦要好得多。最粗鲁的画，其象征意义的重量沉重地压在人类下垂的眼皮上"。②哈维尔否认自己只能教授艺术技巧而不能培养天才。对此，尼维迪塔的反驳十分典型。

> 基本要素是对祖国的热爱、对未来的希望和对印度无畏的热情。这些人能从模仿者中培养出具有创造力的天才。③

① Nivedita, *Works*, 7, 15. 关于伯德伍德，见他 1910 年 4 月 7 日致哈维尔的信。Havell Collection, IOL.

② Nivedita, "The Function of Art in Shaping Nationality," *Works*, 13-14. 关于叶芝的相似观点，参见 Hall, *Heroes*, xi-xiii.

③ 转引自 Foxe, *Journey*, 198。

艺术被提升到了精神层面："画家职业不仅是谋生的手段，而且是最高等教育的至高目的之一。"因此，为了艺术的繁荣，民族的自由至关重要。就艺术而言，它必须为民族服务，公共建筑中的绘画应以公民为主题。哈维尔的"整体艺术"建筑装饰得到了带有坚定而严肃的历史理想的尼维迪塔的认可。尼维迪塔提醒："不允许出现神话场景，只允许出现古印度历史上的著名事件。"为了与时代精神保持一致，宗教寺庙将被公民寺庙所取代，以承担起"我们与过去的联系"。范例是巴黎大型公共壁画画家皮维·德·夏凡纳的公民人文主义。①

通过尼维迪塔发自肺腑的评论，我们了解到她在艺术上的重要性。甚至比哈维尔更重要的是，她为创造一种令阿巴宁德拉纳特及其学生感动的民族艺术提出了切实可行的建议。她特别谈到了两个技术方面：在绘画中光线和色彩对比一样重要。她写道："我看过很多油画，画的是茅草屋两旁黯淡无光的坦克，整体被茂密的树木所遮蔽，被涂成蓝绿色。这些场景令人沮丧……一个发光的火炬会奇迹般地改变整个世界。"阿巴宁德拉纳特可能要感谢她的第二个建议。尼维迪塔告诫学生寻找风景如画的场景来绘画，乞丐、恒河上的船夫、羞涩而年轻的孟加拉新娘，没有这些，"你在英语学校里学到的仅仅是技术上的卓越，是瘦削单薄的，它们比没有价值更加糟糕"。②

尼维迪塔在此强调了自提香以来欧洲艺术的两大核心原则——光的处理和暗示的力量。她没有意识到，传统印度绘画（尤其是拉其普特绘画）的重点并不在此，而在视觉世界中偶然

① Nivedita, *Works*, 58, 85.
② Nivedita, *Works*, 18—20.

而纯粹的色彩组合。尼维迪塔认为，印度"绘画讲述了自己的故事"，阿旃陀石窟是自然主义的最佳范例，"与任何现代现实主义学派一样，自由地生活在对自然的享受和描绘之中"。她补充说，如果一位印度学生被问及欧洲绘画，他会回答说真实的自然是巨大的吸引力所在。她认为排斥自然会阻碍印度艺术的发展，提议将自然与理想结合起来。她指出几位孟加拉学院派艺术家便采用了如此的方法。乌潘卓拉基肖尔·雷·乔杜里的画作《海洋的翻腾》令她印象深刻，它是一幅真正符合印度特征的作品，"一方面充满了强烈的怪诞，另一方面又高贵而美丽，其力道与大胆毋庸置疑"。雷·乔杜里的女儿苏哈拉塔·拉奥（Sukhalata Rao）也获得了赞同。这两位艺术家"正确的"印度理念受到赞扬，相比之下风格无关紧要。[1]

与此同时，她声援了斯瓦德希运动，认为"自然的真理"对印度学生产生了致命的吸引力。另外，她表达了对《米洛斯的维纳斯》等古希腊艺术的偏爱。她宣称："图像不是照片，艺术不是科学，创造不仅仅是模仿。"然而她也意识到自己矛盾的立场，坚持认为对自然的热爱不仅是西方的，而且是普遍的。同时，她提醒那些在最好的印度艺术中发现希腊存在的考古学家，"印度相当复杂，不需要希腊的声音"。印度艺术的"语言"清晰地体现在"奥里萨的石雕门和南方寺庙的锤纹银"上。她认为，由于印度艺术拥有自己的语言，训练学生使用哥特式词语的做法适得其反。这一观点与吉卜林和格里菲斯的观点类似。尽管如此，尼维迪塔毫不怀疑印度艺术家能够借鉴西方经验而又不失去自身的完整性，因为"艺术有一种民族风格，印

① Nivedita, *Works*, 5, 77-78, 80.

度只需要将欧洲的技术知识加入自己的风格"。①

尼维迪塔认为这样的需求存在于一幅斋浦尔的基于《摩诃婆罗多》的可移动绘画中。她觉得"这个冒风险的场景的创造者清楚地知道如何利用一些透视消失点和视觉中心的科学知识……但绝不会令他牺牲色彩的美丽和纯洁，也不会牺牲他把一幅画变成装饰物的能力"。换言之，西方科学可以改良印度艺术。加尔各答美术馆的一幅画进一步打消了她的疑虑，说明单点透视法不是欧洲的专利，但她并不知道这幅画的透视法确实来源于欧洲艺术。②

尼维迪塔在维多利亚时代的成长经历在其无意识中显露出来。她反对哈维尔，因为"在艺术方面，印度并不老套，也没有拒绝考虑或采纳任何新事务"。虽然哈维尔接受了新旧观念的有限结合，但其对艺术的挽救在于一种不变的传统。至于尼维迪塔，她不反对进步，只要是在正确的方向上，即朝着道德方向发展。因此，她完全致力于通过科学进步来改良印度艺术，并欢迎"欧洲艺术概念为艺术家个人提供机会"。③ 一位伟大的艺术家用个人"语言"来表达自己，一种"由世袭的团体所遵循的艺术"倾向于不受欢迎、倾向于被传统所束缚，直到最后人们开始反抗，并寻求新的理想。当然，我们知道正是个人主义取代了印度早期的艺术观。尼维迪塔梦想建立一个现代印度画家协会，他们以新的自由想象为乐。她的协会与哈维尔的中世纪协会大不相同，因为她确信社会的时钟不会倒转。

① Nivedita, *Works*, 6-7, 9, 10.

② Nivedita, *Works*, 8-9.

③ Nivedita, *Works*, 6, 11.

因此，从社会角度来看，在我们这个时代，艺术在印度经历了一场巨大转变。如同 13 世纪的欧洲一样，画家乔托也经历了类似转变，他的作品为我们展现了当时的最高文化……因此，艺术家现在和将来都会摆脱世俗的束缚。①

尼维迪塔关于艺术的附带论述（obiter dicta）对孟加拉影响较大，但在三个方面造成了混淆：进步、艺术个人主义和自然主义。当哈维尔和尼维迪塔谈到需要一种民族艺术语言时，他们指的是两种不同的语言。对于艺术教师而言，每个民族的艺术语言皆独一无二，而印度民族语言是一种单调的、不具有代表性的语言。对尼维迪塔来说，自然主义是普世艺术的标志，因为"绝对的美为全人类所理解"。如果一个民族的艺术话语不是建立在具有普遍性、可供借鉴的风格之上，那它是由什么构成？如果她不寻求恢复传统的非自然主义艺术，她追求的是什么？其论述的主旨说明，这种道德观念"必须以印度人的方式打动印度人的心，并传达一些可以被立即理解的情感"。②

　　民族风格的魅力在其崇高的内涵。每一幅沙龙画都展示了一种道德美。法国皮维·德·夏凡纳的《守护巴黎的圣·热那维埃夫》（*Saint Geneviève Watching Over Paris*）是"现代艺术中公民精神的最佳表达"。里希特（Richter）笔下的《拿破仑面前的路易斯王后》（*Queen Louise Appearing Before Napoleon*）称赞了一种爱国主义："一位高贵美丽的女人、一位热爱人民和国家的王后，在逆境中坚强，在贫困中温柔而有耐心。"不太清楚为什

① Nivedita, *Works*, 12–13.
② Nivedita, *Works*, 6, 7.

么圭多·雷尼（Guido Reni）的《比阿特丽丝·森西》（*Beatrice Cenci*）也能入选。维多利亚时代的流行之物有雪莱的一首诗、朱丽亚·玛格丽特·卡梅隆（Julia Margaret Cameron）的一张照片等，这些同样打动了狄更斯。这些是像这位乱伦受害者所表现的那样，象征着坚忍不拔的"女权主义者"吗？[①]

尼维迪塔给初露头角的爱国艺术家上了一门艺术礼仪课程：什么可以描绘，什么不能描绘。艺术必须反映"具有决定性的道德导向和伦理导向的民族理想"。由于女性体现了这一理想，故拉维·瓦尔马的女性不适合民族艺术，她的主要例子是《沙恭达罗写给豆扇陀的情书》（图6-4）。尼维迪塔怒斥："这种姿势是没有教养的（现在在地板上伸懒腰是很高雅的），每家每户都有张一位年轻女子躺在地板上、在荷叶上写信的照片。"她也没有放过瓦尔马推崇的《阿周那和妙贤》，傲慢地指出现在的印度人不喜欢这种公开的亲密行为。更理想表达是圣母玛利亚。尼维迪塔认为自文艺复兴以来唯一成功捕捉到母性高贵的画家是法国沙龙画家 P. A. J. 达仰-布弗莱（P. A. J. Dagnan-Bouveret）。之后是阿巴宁德拉纳特《印度母亲》中贞洁母亲的形象打动了她，"当她出现在孩子们眼里时……她永远贞洁"。她穿着朴素的土布纱丽，化身为孟加拉人，是祖国的化身。此处表现了一种观念：女人是贞洁的母亲，而不是荡妇。[②] 另一完美的表现是杜兰达尔的《虔诚之路》（*Steps to Devotion*）。他被

① "Puvis de Chavannes," *Works*, 85; "Guido Reni," 93; "Richter, Queen Louise," 91. （"乱伦"指狄更斯与妻子的妹妹产生了感情。——译者注）

② Nivedita, *Works*, 16, 57-60; *Modern Review*, 2, 1, Jul. 1907, 100. 关于 P. A. J. 达仰-布弗莱，参见 "Notes on Pictures：Madonna and Child," *Works*, 88-89.

赞颂展现了"艺术家对民族女性的敬畏和欣喜，他完全征服了观众"，这幅画作完全政治正确，但也存在一些"技术"上的缺陷。①

图6-4　沙恭达罗写给豆扇陀的情书

说明：拉维·瓦尔马绘，石版油画。

维多利亚时代著名的福音派虔诚形象是让-弗朗索瓦·米勒的《晚钟》（Angelus），这是尼维迪塔最钟爱的画作。这位法国大师向印度艺术家传达的信息为，"这里没有任何东西不是直接来自大自然的。画面中的一切都是事实的再现……不像照片，而像诗歌、像先知。这是伟大的心灵所诠释的自然与现实。这

① *Prabāsi*, Yr. 7, 6, 1907, Dhurandhar (frontispiece).

是现实主义，但也是理想主义"。①尼维迪塔读过德国艺术史家威廉·吕布克的著作，后者认为法国米勒和朱尔·布雷东（Jules Breton）是"两位展现农民生活的画家，他们将情感的寂灭、表达的真实性、简单的自然性以及对主题广泛、自由的处理结合在一起，这是一种罕见力量的结果"。②

尼维迪塔选择上述画作是为了提供理想主义与文化抵抗的实证，这是一种通过艺术礼仪实现的理想主义。她送给孟加拉民族主义者的特别礼物是通过绘画传播的福音主义，这启发了风景画家贾米尼·甘古利等人。

观音菩萨的介入

阿南达·肯迪什·库马拉斯瓦米的工艺美术经历使他成为斯瓦德希民族主义的理想代表，他代表了对工业社会的文化反抗。他惊人的自信在一封给朋友的信中显露无遗。

> 我不仅要为印度服务，还要为人类服务，尽可能做到绝对的普遍性——就像观音菩萨那样。③

库马拉斯瓦米是印度文艺复兴运动的"中央之眼"（cyclopean），他认同自己生命中每个阶段所信奉的事业。作为印度艺术界最杰出的学者，他对传统的辩护受到了印度民族主义者和欧洲进

① J. F. Millet, "Angelus," Nivedita, *Works*, 86.《晚钟》是 19 世纪后期最著名的作品之一，其虔信主义被带入梵高的作品。

② W. Lübke, *Outlines of the History of Art*, Ⅱ, London, 1904, 454. 关于尼维迪塔对布雷东作品的了解，参见 *Works*, 13, 92。

③ Coomaraswamy to Rothenstein, 23 June 1910, bMS Eng 1148 (320). （观音菩萨在佛教中代表普世的慈悲。——译者注）

步批评者的关注，尤其是 C. R. 阿什比（C. R. Ashbee）、埃里克·吉尔（Eric Gill）、沃尔特·克兰（Walter Crane）及其他工艺美术运动的追随者。库马拉斯瓦米可以说是 20 世纪唯一的柏拉图主义者，《现代评论》将他描述为一位"不妥协的反动派"，对他的评价更多的是赞美而不是批评。[①] 在西方价值观受到质疑之际，他将那个时代的至好与至坏结合起来，虽然其广博的论述有时有失偏颇，但也有许多经得起考验之处。

库马拉斯瓦米的父亲穆图·库马拉斯瓦米（Mutu Coomaraswamy）出身锡兰的泰米尔贵族家庭，他在英国时与出身肯特富裕家庭的伊丽莎白·克莱·毕比（Elizabeth Clay Beeby）结婚。作为迪斯雷利的朋友，穆图在维多利亚时代轻松进入了英国上流社会。其子阿南达出生在英国，这位学院派地质学家屈服于印度民族主义者，成了波士顿美术馆的印度艺术管理员。然而，其职业生涯的三个阶段存在于"封闭的隔间"（hermetic compartment）中，每个阶段都与前一阶段截然分割。[②]

人们几乎不记得穆图·库马拉斯瓦米与印度的短暂关系，但 1909~1913 年对库马拉斯瓦米和斯瓦德希民族主义同样重要。他从伦敦来到加尔各答，是泰戈尔一家的客人。库马拉斯瓦米一头扎进了国民教育运动，借助一盏神奇的灯向《黎明》发表了关于民族艺术的演讲，这是一种新颖的实践。库马拉斯瓦米强硬地将哈维尔的信息传回家乡，先知的斗篷牢牢地披在他的肩上。库马拉斯瓦米《国家理想主义文集》（*Essays in National*

① 关于库马拉斯瓦米《民族理想主义文集》的新闻评论，参见 *Essays in National Idealism*, Colombo, 1911。A. Crawford, *C. R. Ashbee*, London, 1985, 140-147, 264-265.

② R. Lipsey, *Coomaraswamy*, Ⅲ, Princeton, 1977, esp. 75 ff.。

Idealism，1911）出版后，《黎明》称赞它标志着印度民族主义的新时代。库马拉斯瓦米是一位浪漫的保守派，旨在复兴"真正的印度教理想"，蔑视女性解放和女权主义对寡妇自焚殉夫的反对。这位学者将民族忧虑（angst）判断为印度教的忧虑，这表明穆斯林越来越被排斥在斯瓦德希运动之外。①

库马拉斯瓦米赞同文化民族主义者的观点，即斯瓦德希的抗议不仅是政治性的，也不是针对个别英国人的私仇，而是针对异族的理想的精神斗争。艺术家对政治错误有更深刻的感知且渴望自我实现，他们才是真正的民族建设者。库马拉斯瓦米在谴责寇松的同时，指责政治活动家对艺术的漠视。他提醒艺术家，寇松比以往任何时候都更关心民族遗产。库马拉斯瓦米想到了1900年寇松的发言："我想不出什么义务是比保护世界上最美丽、最完美的古迹遗产更属于最高政府的义务。"② 在《艺术与斯瓦德希》（*Art and Swadeshi*，1912）一书中，库马拉斯瓦米注意到销售英国产品的斯瓦德希商店，坚持认为真正的斯瓦德希风格是殖民主义的唯一替代品。不到十年，甘地就将非暴力不合作运动建立在类似的对西方价值观的拒斥之上，不同之处在于他的文化抵抗并没有回避政治激进主义。③

库马拉斯瓦米将印度审美品味的崩溃归因于艺术学校，也就是那些生产过时艺术的工厂。然而，拉维·瓦尔马有一个令

① 哈维尔的信（1908年9月22日）回复了加加纳德拉纳特写给库马拉斯瓦米的信中询问他1909年1月访问加尔各答之事（Box 46, Folder 8）。Mukherjee and Mukherjee, *Origins*, 147-150, 236, 243.

② Davies, *Splendours*, 245; Coomaraswamy, "A Prince of Swadeshists," *Young Behar*, Ⅱ, 5 Nov. 1910, 1 ff. .

③ *Art and Swadeshi*, Madras, 1912, 7 ff.; *Essays*, Preface, 11, 76. 同样的观点见于 "Swadeshi True or False," *Essays*, Preface, 9-23。

人尴尬的问题，这位赢得了成千上万人之心的学院派艺术家既简单又复杂。有人呼吁对学院派艺术的英雄进行毁灭性打击。库马拉斯瓦米承认自己对经典著作知之甚少，他指责瓦尔马迎合公众的感性和可理解的弱点。这一点通过对比两幅史诗英雄悉多的图像得到了解释。瓦尔马《流放中的悉多》（*Sītā in Exile*）描绘了一位被俘虏的女性，在阿巴宁德拉纳特笔下却是"民族理想的化身"。这位喀拉拉邦画家对象征性的主题进行了粗暴的物理处理。以辩才天女为例：

> 莲花座……本质上是抽象的符号……被描绘成一朵真正的花……（有人好奇）茎秆怎么能强壮到足以支撑一位成年女性……我之所以说"女性"，是因为拉维·瓦尔马笔下的女神虽然有许多手臂，但皆非常人性化，而且往往不是非常高尚的那类人。充其量，女神是"美丽的"，这在一种强大、本应是理想的宗教艺术的国家是很难找到的。①

实际上，瓦尔马《辩才天女》并非坐在莲花上，但这个小细节在民族主义言论的力量中被抹去了。这位著名的评论家承认瓦尔马的印度主题是走向民族艺术的第一步，但这是一个"虚幻的机会"。如果西化派更富有想象力，他的影响力就会大得多。简而言之，这些作品欠缺礼仪。库马拉斯瓦米的"礼仪"（decorum）与尼维迪塔的不同之处在于，处理方式应与所选主题相称，因此，瓦尔马无拘无束的情节展现不适合神圣史诗。这些画作运用了当地色彩（喀拉拉邦和马哈拉施

① *Essays*, 78.

特拉邦），缺乏印度风格，很少达到真正的民族高度。他笔下的神灵和英雄均处于一种缺乏尊严的境地，民族理想要求崇敬地对待神圣主题，而瓦尔马的绘画对英雄和理想类型进行了彻底的贬低。①

瓦尔马的声望没有对他不利。库马拉斯瓦米将其归咎于印度审美品味的多样性，"包括由伦敦室内装潢师建造的王宫；模仿欧洲而被装饰得庸俗奢华、令人不适的宏伟建筑；穿着曼彻斯特棉布的农民，色彩骇人，设计毫无意义"。② 对于审美品味的腐坏，库马拉斯瓦米将矛头指向了殖民主义，它用曼彻斯特织物代替了手工编织的纺织品，将欧洲建筑嫁接到印度城市中，将艺术学校强加于工匠，最终背叛了延续一个世纪的虚假教育。

泛亚洲主义、冈仓和斯瓦德希艺术

最终，泛亚洲主义（Pan-Asianism）——反对进步的浪漫主义意识形态的东方形式——对孟加拉艺术家将斯瓦德希艺术视为东方艺术而非印度艺术产生了直接影响。至 19 世纪末，艺术教师开始用东方艺术来指代"非学院派"（non-academic）艺术。但是，如果斯瓦德希艺术家暂时接受了他们的艺术是东方的，他们会很高兴地在日本发现类似的发展进程。1902 年，随着冈仓天心抵达加尔各答，他们与日本艺术复兴产生了联系。

日本和印度的西化进程具有可比性。这一点意义重大，因

① *Essays*, 78-79.
② *Essays*, 63.

为尽管日本政治独立，但它并没有摆脱欧洲文化的主导地位。
19 世纪，日本工匠被纳入工业，导致了社会动荡。现实原因导
致日本艺术家选择了幻觉艺术和油画。日本人希望掌握西方技
术，哪怕只是为了避免走向印度和中国的命运。1876 年，东京
工业艺术学院在意大利艺术家安东尼奥·丰塔内西（Antonio
Fontanesi）的领导下成立。这就是明治时代，一个激进的西化时
期，当时受过教育之人羞于承认对日本艺术感兴趣。油画的流
行迫使江户时期的艺术家"开始装饰织物和瓷器，以便出口到
海外。有些人靠在扇面上作画谋生"。①

1880 年代，在美国人恩内斯特·费诺罗萨及其日本弟子冈
仓天心的帮助下，日本传统文化开始复兴。费诺罗萨曾在哈佛
大学学习哲学和艺术，在那里他发现了卡莱尔和拉斯金。在日
本教授西方哲学期间，他发现了日本的文化遗产。他的泛亚洲
主义杂志《黄金时代》（*Golden Age*）将亚洲精神作为欧洲商业
主义和物质主义下文艺复兴艺术的解药。费诺罗萨和冈仓天心
的活动令人想到哈维尔和阿巴宁德拉纳特。②

① M. Sullivan, *The Meeting of Eastern and Western Art*, London, 1973, 117–118;
J. M. Rosenfield, "Western-Style Painting in the Early Meiji Period and Its
Critics," in Shively, *Tradition*, 181–200.

② 关于费诺罗萨对日本文化复兴的作用，参见 L. W. Chisholm, *Fenollosa*, *The
Far Fast and American Culture*, 1963. 关于卡莱尔和拉斯金的影响，参见
ibid., 28, 177. 奥登德拉·甘古利在哈维尔的讣告（1934 年 12 月 31 日）
中，将费诺罗萨的印度同行哈维尔称为"印度民族主义的英国先知"。
Bagal, *Centenary*, 34. 费诺罗萨的两卷本《中国与日本艺术的新纪元》
（*Epochs of Chinese and Japanese Art*）在他去世后的 1912 年出版。哈维尔最具
影响力的著作是《印度雕塑和绘画》和《印度艺术理想》（*The Ideals of
Indian Art*, 1911）。有著作注意到费诺罗萨参加了绘画课程，而哈维尔当时
是一名艺术家和艺术教师。V. W. Brooks, *Fenollosa and His Circle*, New
York, 1962, 3.

冈仓天心出身于一个从事贸易的武士家族，而婆罗门出身的泰戈尔家族也进入了现代商业界。冈仓接受了基督教传教士的教育和佛教教育。在大学阶段，冈仓成为费诺罗萨的学生，与他一起研究日本佛教艺术，并追溯到阿旃陀。他们的艺术复兴在冈仓家族颇具影响力的杂志《国家》（Kokka）上得到了宣传。1882年，冈仓与亲西方派之间爆发了一场激烈的斗争。1888年，冈仓作为国立艺术学院院长，禁止学院教授西方艺术，此举得到了日本学院派画家的支持。在1893年的京都展览上，知名油画家连一幅画作都无法出售。然而，冈仓的胜利也付出了代价。1898年，他被亲西方派赶下台，在《工作室》上他对这一过程进行了宣传，声称西化在日本已经走得太远。他和持不同政见的人成立了"日本艺术学院"。[1] 他还将斗争泛亚洲化，赢得了志同道合的亚洲人辨喜和泰戈尔家族的支持。

日本和印度在西方艺术教学方面面临一系列挑战。神智学、斯拉夫主义和工艺美术等已经解构了亚洲人对欧洲霸权的宿命论。辨喜认为亚洲是宗教主导，而欧洲是政治主导。[2] 哈维尔、费诺罗萨和冈仓开始接受"灵性"（spirituality）是亚洲独有的美德。在黑格尔时代精神的全盛时期，民族、文化和种族都有其独特的本质。马修·阿诺德（Matthew Arnold）把凯尔特女性和日耳曼男性结合起来，叶芝对比了"男性"帝国及其"女性"臣民。《爱丁堡评论》（The Edinburgh Review）则不那么奉承地把富有知识的西方和富有感情的东方区分开来，并略带讽

[1] K. Okakura, "New Japanese Art," The Studio, 25, 1902, 126; Sullivan, Meeting, 121. 关于冈仓天心，参见 Rosenfield, "Western," 181-182, 201-219。

[2] Hay, Ideals, 40.

刺地补充道："印度精神的本能可对世界产生不可估量的价值。"① 从极端角度看问题的倾向吸引了进步的批评者，这一点在泛亚洲主义中得到了体现。

泛亚洲主义中精神与物质的对立在浪漫主义中已有先例，浪漫主义是在情感与理性的对立中发展而来的。浪漫主义者视理性时代为分裂，崇拜"和谐"的中世纪社会。斯拉夫主义者也希望用"精神的整体性"来取代个人主义。② 这些早期的对比以精神/物质的形式重新出现，如同机器的幽灵萦绕在 19 世纪中叶。对工业主义的经典批评是滕尼斯的共同体（Gemeinschaft）和社会（Gesellschaft）的概念，前者是活的有机体，后者是基于契约的人工创造。伯德伍德的世界被分为莫洛克神（Moloch，曼彻斯特）的追随者和精神的信仰者。③

不难发现泛亚洲主义在西方受到欢迎的原因。尽管东方或"东方思想"（oriental mind）等概念与其说是亚洲意识的产物，不如说是西方刻板印象的产物，但它们仍然提供了亚洲人渴望的强大焦点。欧洲和亚洲之间的明显差异有助于建立具有持久性的亚洲范围内的联系。泰戈尔家族在寂乡④的学校鼓励亚洲文化的教学，并鼓励艺术家与学者的定期交流。虽然"东方是东方，西方是西方"的格言

① "Eastern Art and Western Critics," *The Edinburgh Review*, No. 434, 212, Jul. - Oct. 1910, 454. 这位评论家不同意精神上的优越必能产生艺术杰作的观点。关于两极化和爱尔兰女性、不适当的统治，参见 Curtis, *Anglo-Saxons and Celts*, 61。

② P. K. Christoff, *K. S. Aksakov, A Study in Ideas*, London, 1982, 425-432.

③ F. Tönnies, *Community and Association*, London, 1974; Christoff, *Aksakov*, 435-436; Birdwood in *JRSA*, 57, 1909, 642.

④ 寂乡（Santiniketan），印度西孟加拉邦的一个小镇，又音译为"桑蒂尼盖登""圣迪尼克坦"，意为"和平之乡""寂静之乡"。泰戈尔家族创办的印度国际大学（Visva Bharati）便位于寂乡。——译者注

终成定论，但泛亚洲主义者确实相信两者的结合，即使并非吉卜林想象的那样。费诺罗萨梦想将精神的、女性化的日本与物质的、男性化的欧洲"联姻"，这两个国家将进入一个更高的世界秩序。辨喜是印度教融合主义的真正代表，他梦想着一个由印度领导的普遍宗教。拉宾德拉纳特的晚期作品《人类的宗教》浓缩了其普遍的人文主义。1901年，当他将印度和欧洲的思想进行了预期的对比时，他兴奋地读到有关中国的内容，直到后来他发现它的作者是英国人 G. L. 迪金森（G. L. Dickinson）。[①]

冈仓天心 1902 年 1 月 6 日抵达加尔各答，打算学习传统佛教艺术，并计划带辨喜前往日本，但辨喜在当年去世。冈仓《东洋的理想》出版于 1903 年，受到印度民族主义者的广泛欢迎，他肩负着团结亚洲反对西方帝国主义的泛亚洲主义使命。[②]

拉宾德拉纳特的侄子苏伦德拉纳特是冈仓的接待人，他给我们留下了一段这位学者令人愉快的记述。本身就相当严肃的冈仓问道："你打算为国家做些什么来反对西方资本主义的财富呢？"苏伦德拉纳特只能含糊其词地回答。[③] 在《东洋的理想》的序言中，尼维迪塔将印度描述为亚洲佛教统一的源头，佛教"被外国接受时被认为是印度思想的大量综合"。她说冈仓向我们展示的亚洲不是"我们想象中的地理碎片的集合体"，而是一

① R. Tagore, *Religion of Man*, London, 1930; Hay, *Ideals*, 34; Said, *Orientalism*. 关于寂乡，参见近年出版物，*Purabi, a Miscellany in Memory of Tagore*, eds. by K. Dutta and A. Robinson, London, 1991。

② R. P. Dua, *The Impact of the Russo-Japanese War on Indian Politics*, Delhi, 1966, 22; K. Okakura, *The Ideals*; Y. Horiyoka, *The Life of Kakuzo*, Tokyo, 1963, 46; Hay, *Ideals*, 35; *Works*, V, 163-164, 174-178.

③ S. N. Tagore, "Okakura Kakuzo," *Visva-Bharati Quarterly*, Vol. 25, Nos. 3 and 4 (Silver Jubilee Issue), 1960, 50-60.

个统一的有机体，"每一部分依赖于所有人而存在，是同呼吸共命运的复杂生命体"。① 冈仓将日本艺术描述为亚洲文化的产物，这是一个由印度宗教和中国知识支撑的大陆。印度的灵感枯竭导致了日本艺术的衰败。同样地，哈维尔将吠陀哲学视为亚洲艺术的源头。1905 年日本胜利，同年孟加拉分裂，巴德拉罗克阶层震惊于一个摇摇欲坠的亚洲国家打败了欧洲大国俄国。冈仓向"亚洲兄弟姐妹"讲述了日本在经历殖民时代"亚洲之夜"（night of Asia）后的觉醒（此书②在伦敦出版）。与许多不屑地将印度视为附属国的日本知识分子不同，冈仓对提供了巩固亚洲统一的吠陀理想的尼维迪塔表示了热烈的敬意。其《天心》再次指出，从印度传入中国的艺术并不是一个孤立的现象。他理想的亚洲思想家是科学家贾格迪什·博斯，博斯寻求动物、植物和矿物世界的基本统一。③

　　冈仓天心和尼维迪塔给阿巴宁德拉纳特留下了不可磨灭的印象，促进了他作为"东方人"而非印度人的艺术运动，以对抗西方的不适。冈仓向他保证，西方永远不会理解创造并非模仿。冈仓精通古文，一定了解中国画家谢赫④。谢赫的"六法"

① 尼维迪塔的序言，见 *The Ideals of the East*，ⅩⅩⅱ，Tokyo，1985；Hay，*Ideals*，41。

② 即《日本的觉醒》。——译者注

③ Okakura，*The Awakening of Japan*，London，1905，3 - 4；*The Heart of Heaven*，London，1922，145；K. Okakura，*Collected English Writings*，Ⅱ，Tokyo，1984，155. 有趣的是，1905 年不仅见证了俄国被日本击败，还有孟加拉反分裂运动，这是印度第一次爆发民族解放运动，而且还见证了一场伟大的思想革命——爱因斯坦的相对论——打破了固有的牛顿对宇宙的认知。Havell，*The Ideals*，6 ff. .

④ 谢赫，南朝齐梁时期画家、绘画理论家，著有我国最早的绘画论著《古画品录》。谢赫提出中国绘画"六法"——一曰气韵生动，二曰骨法用笔，三曰应物象形，四曰随类赋彩，五曰经营位置，六曰传移模写。"六法"成为后世画家和鉴赏家遵循的原则。——译者注

在冈仓抵达加尔各答后才被详细阐述。与此同时，冈仓从阿巴宁德拉纳特处学到了类似的印度教义，即"六支"（sadanga）[1]，这一概念出自对《爱经》的注释。中国和印度思想之间明显的相似性令冈仓更加坚信印度到东方的传播。1915年，阿巴宁德拉纳特发表了自己对"六支"的解读，将其与谢赫的理论做了比较。[2]

冈仓的原则和斯瓦德希主义之间的差异极小。在此我只考虑相似之处，尤其是那些旨在调和日本传统与西方传统的相似之处。尼维迪塔将冈仓天心视为日本的威廉·莫里斯，将他的学生视为艺术家，他们"试图对西方当代艺术运动中的所有人抱有深切的同情和理解，同时他们的目标是保存和发展他们的民族灵感"。[3] 冈仓敦促他的学生将东方与西方、新与旧的精华结合起来，这也是阿巴宁德拉纳特未阐明的目标。历史主义主导了日本画。在日本艺术学院，冈仓强调历史的重要性，同时没有忽视艺术进步。最重要的是，无论是从西方还是从历史中学来的，都必须与艺术个性相融合。风格重要，但"创意更重要"，自由和个性使"灵魂自由"。[4] 这种艺术个人主义的主张与日本传统艺术最为格格不入。斯瓦德希主义也悄悄吸收了进步思想和个人主义。

1913年，冈仓最后一次出现在加尔各答，当时他与阿巴宁德拉纳特一起前往科纳克（Konarak）神庙。最后一次旅程充满

[1] "六支"，印度传统绘画法则，梵文"sadanga"，音译为谢丹伽，原意为六肢体，引申为六部分或六要素。现代学界认为印度"六支"与中国"六法"之间的关联缺乏证据。——译者注

[2] Okakura, *The Heart*, 132. 关于"六支"，见本书第七章。

[3] Nivedita, *Works*, III, 92.

[4] Rosenfield, "Western," 203-213.

了忧伤，预示着他即将死亡。致力于泛亚洲理想的他又回到了被普遍忽视的境地。日本和亲西方派艺术家表现出公然的敌意。他写给寡居的普里亚姆巴达·德比·班纳吉（Priyambada Debi Banerjee）的信留存于世，后者是拉宾德拉纳特的外甥女，冈仓与她发展出了浪漫的恋情。他写给她的墓志铭表达了一种听天由命的情绪。

> 我死后，
> 不敲钹，不要讣告，
> 在孤寂海岸的松叶深处，
> 静静地将我埋葬——她的诗伴我入眠
> ……①

据说旅途期间冈仓曾说："十年前我在这里时几乎没有任何当代艺术，现在我看到了预兆。也许再过十年，会看到相当多的成就。"② 逝去的朋友——尼维迪塔和冈仓的影子投射到阿巴宁德拉纳特在《婆罗蒂》发表的文章上。

要掌握这种适应能力在古代是如何表现出来的，我们需要讨论亚洲艺术。换言之，有必要对从土耳其到日本，从中国的鞑靼王国的北部边界到另一端南大洋的传统进行比较研究。我们必须把注意力转向佛教艺术是如何在亚洲艺术的光荣统一中留下印记……如果我们访问中国、日本

① Okakura, *Letters to a Friend*, Santiniketan, n. d. ; *Collected English Writings*, I , Tokyo, 1984, xiii - iv.

② A. Tagore, *Jorāsānkor Dhāre*, Calcutta, 1971, 133.

或土耳其沙漠，我们会从印度浮雕中找到灵感的痕迹。印度艺术所到之处都留有印记，却从未掠夺过那个国家的艺术。①

换言之，印度的文化"霸权"（hegemony）并没有伴随着欧洲殖民主义式的"剥削"（exploitation）。

① 转引自 S. Chaudhury, *Abanindra Nandantattva*, Calcutta, 1977, 187-188。

第七章　斯瓦德希艺术家如何挽救历史

第一个为这场反抗运动建立起评判标尺之人，就是阿巴宁德拉纳特。他不仅是一个摈弃常规的人，同时是真正的建设性天才……在他身上会合了……印度艺术里一切真、善、美的东西：神秘主义、象征主义、理想主义……（以及）他身处种族的崇高精神……作为一名教师和东方艺术运动的创始人……他将被我们永世铭记。

——G. 文卡塔查拉姆（G. Venkatachalam）《当代印度画家》

东方主义者的时代

孟加拉文艺复兴：文化的肖像

阿巴宁德拉纳特·泰戈尔是第一次印度民族主义艺术运动领导人、孟加拉学派（Bengal School）的代表艺术家。他出身艺术世家，其家族活跃在孟加拉文艺复兴一线，这场文化运动又与加尔各答这座名城紧密相关。然而在建城之初，加尔各答并不被看好，即使它在 1911 年之前一直是英属印度的首府，也是

近代印度民族主义的重要发源地。从地理位置来看，加尔各答被沼泽和洼地包围，一度声名不显。直到 1757 年英国正式确立在印度的统治地位后，这座城市才开始逐步建立起自己的显赫地位。之后，在首任孟加拉总督沃伦·黑斯廷斯任职期间，加尔各答开始积极吸纳印度人。此举既是为了给英国工业品创造本土需求，同时希望提供"合适的方法，让当地人熟悉大英帝国的风俗礼仪，乐于接受殖民政权及其政策"。[①]

最早到加尔各答定居的印度人中，有一部分人是英国的贸易伙伴，即商业王公（Merchant Princes）。他们住在新古典主义风格的豪华庄园里，热衷于收藏欧洲艺术品。很快，帝国官僚集团也开始吸纳本地人充作底层官员，由此形成了文官集团。这座城市的快速扩张，如建筑工程、路面铺装等，催生了对新劳工的需求。随之而来的还有包括轿夫、马车夫、洗衣工、送奶工、送水工、清洁工在内的大量低端劳动力，他们群居在那摇摇欲坠的万千棚屋之中。加尔各答的街头巷尾时常回荡着各种声响，有流动商人的叫卖、轿夫的吆喝、乞丐的哀求，还有艺人的欢歌。[②]

在杂乱无章的发展过程中，位于市中心、更加精致的乔林基（Chowringhee）最终成了欧洲人的聚居区。印度人则主要集

① 引自 B. Ghosh, *Bānglār Samājer Itihāsher Dhārā*, Ⅴ, Calcutta, 1968, 67。关于殖民之前加尔各答的概况，参见 P. Mitter, "The Early British Port Cities of India: Their Planning and Architecture Circa 1640-1757," *Journal of the Society of Architectural Historians*, 45, Jun. 1986, 95-114; Davies, *Splendours*。

② B. Ghosh, *Bānglār Samājer Itibritta*, Calcutta, 1975, 67. 关于加尔各答的街头生活，参见 R. P. Gupta, *Kalkātār Firiwāllār Dākār Rāstār Awāj*, Calcutta, 1984。关于英式教育及文官集团的形成，参见 Seal, *Emergence*。关于加尔各答底层生活，参见 S. Banerji, "The World of Ramjān Ostāgar: The Common Man of Old Calcutta," in *Sukanta Chaudhuri*, Calcutta, Ⅰ, 76-84。

中在北部。这里既有逼仄、腌臜的小街巷，也有可以俯瞰前者的贵族宅邸，对比鲜明。代表性的贵族家庭，有居住在乔拉桑科（Jorasanko）的两大家族——泰戈尔家族和辛哈斯家族（Sinhas），索巴扎尔的代布家族（Debs of Sobhabazar），哈特霍拉的达塔家族（Dattas of Hatkhola），以及居住在大理石宫的马里克斯家族（Mallliks）。在五彩缤纷的灰泥装饰下，这些帕拉第奥式宅邸显得生机勃勃。由前厅向内，通常需要经过几级大理石台阶和装饰有古典圆柱的宽大宅门，然后是华丽的中庭，四周环绕着带有铁质饰品的廊柱阳台，有些宅院中甚至有野生动物。此种高雅的生活自然是与外界隔绝开来的，寻常街巷无从得见。

但随着城市的不断扩张，印欧分离的种族隔绝政策越来越难以为继。在本地主要家族的邀请下，欧洲人开始频繁出入印度教的重要节庆——杜尔迦节（Durga Puja）——欣赏专业印度舞者的表演（Nautch）。富裕的孟加拉人在接受西方礼仪后，也开始迁入乔林基生活。但是，两个社群间的关系并非永远和谐。英国人将加尔各答视作自己的属地，人数与日俱增的孟加拉绅士在他们眼中不过是一群不得不忍受的讨厌鬼。本地绅士则借由与欧洲人的联系不断走向兴旺，却也带来了不良竞争，甚至是腐败问题，特别是在"黑法案"（Black Acts）颁布期间。①

① 关于杜尔迦节与欧洲人，参见 Ghosh, *Kalkātār*, 318-322。关于 1849 年"黑法案"和本地新闻业的发展，参见 J. N. Gray, "Bengal and Britain: Culture Contact and the Reinterpretation of Hinduism in the Nineteenth Century," in *Aspects of Bengali History and Society*, ed. by R. van M. Baumer, Hawaii, 1975, 118-122。

在培育文化凝聚力上，加尔各答一开始就显得不同寻常。相比之下，更加国际化的都市孟买就很难做到这点，因为当地社群虽然活跃，但更为复杂多元，包含了古吉拉特人、马拉地人、犹太人、帕西人、天主教徒、穆斯林等多个群体。而英式教育不仅为本地人提供了跻身帝国官僚集团的渠道，同时催生了孟加拉文艺复兴运动。作为典型殖民对话的产物，这场运动之所以能蓬勃发展，主要得益于其在发展之初就摆脱了金钱的影响。巴德拉罗克模糊的社会地位则是主导这场运动的关键力量来源。许多现代印度伟人其实都来自这样的群体，如新柴明达尔（New Zamindar）、皮尔阿里婆罗门（Pirali Brahmins）和其他在传统教法中地位较低的种姓。[①] 类似的情况也出现在"世纪末的维也纳"（fin-de-siècle Vienna）。他们对现代文化的贡献在很大程度上与新兴的犹太专业团体有关，这些团体并不属于传统的统治阶级。诚如卡尔·休斯克（Carl Schorske）所言，现代主义作为维也纳文化最突出的特点，其本质就是去否定传统和历史的权威。而正因为巴德拉罗克在传统社会并没有居于高位，才让他们可以用全新的眼光去审视过去

① 柴明达尔（Zamindar），波斯语"地主"之意，泛指印度莫卧儿王朝统治下拥有土地所有权或收租权等权利的富裕群体。作为通用头衔，它包括自治或半自治的王公和富裕农民。但随着印度开始建设现代税收体系，柴明达尔的特权被逐步剥夺，最终沦为纯粹的收税人而非包税人，故而被蔑称为"新柴明达尔"。皮尔阿里婆罗门又作孟加拉婆罗门。"Pirali"一词源于穆罕默德·塔希尔·皮尔·阿里（Mohammad Tahir Pir Ali），原是印度教徒的他却皈依了伊斯兰教，并引起他人效仿，于是正统印度教徒就将其后代、为穆斯林统治者服务的婆罗门蔑称为皮尔阿里。作为边缘群体，皮尔阿里婆罗门较少受到教法的约束。皮尔阿里婆罗门中诞生了许多著名人物，如近代印度启蒙思想家罗姆·莫罕·罗伊，泰戈尔家族也是此类婆罗门的后裔。——译者注

与现在。由此激荡出的能量，引爆了孟加拉文学活动的发展，在精神层面让人更加崇敬思想，并以母语为荣。这种自豪感还借助书籍进一步扩散开来。对此，一份传教士的报刊《新闻之镜》（*Samāchār Darpan*）在 1833 年记述道："在过去十数年间，当地纸媒数量激增，以至于老板们不得不相互竞争，出版那些价廉质优的书籍。"①

到 1829 年，在海量本地报刊的推动下——主要是关于社会、文化和政治等问题的公开辩论——印度公共舆论开始走向成熟。对此，1880 年代的英印人抱怨："现在，从白沙瓦到吉大港，所有舆论已经被这些叽喳鸦雀统治。"② 赞同者则认为："值得称道的是，他们始终是印度观点的领导者。正是这些人缔造了印度的公共舆论并维系至今。在他们身上，我们可以感受到昂扬的爱国主义和真挚的热情，这在印度民族性中难以见到。"③

到 18 世纪晚期，随着罗姆·莫罕·罗伊开始挑战正统印度教和基督教传教士，争议之声甚嚣尘上。而在魅力四射的亨利·代罗兹（Henry Derozio）的影响下，双方的分歧进一步加大。代罗兹才华横溢，年少成名，18 岁时被任命为印度学院教师。他创办了印度第一个辩论协会，使得校园内批判调查的气

① *Samāchār Darpan*, 23 Oct. 1833, quoted in Ghosh, *Kalkātā*, 341. 有关印度英式教育情况，参见 A. Bose, *Growth of Education in India*（ch. 7 n. 56）；C. E. Schorske, *Fin-de-siècle Vienna*: *Politics and Culture*, Cambridge, 1979, xvii-xxx。

② "叽喳鸦雀"原文为"Bengalee Baboos"。"Bengalee"特指热带地区常见的小型鸣禽，即笼鸟，而"Baboos"指接受过英语教育的印度文员，后多为贬义，即"受过肤浅英语教育的南亚人"。——译者注

③ 更多内容，参见 Ghosh, *Bānglār*, ch. 4, 137。

氛蔚然成风。他的弟子也成了后世闻名的"孟加拉青年运动"领袖。作为潘恩的虔诚信徒，梵社成员对正统教义的攻击在他们眼中是软弱无力的。而年轻人特有的漫不经心、无忧无虑又让他们敢于挑战禁忌，去饮酒和食用牛肉。学生的种种行为很快就让代罗兹备受诘难，使他最终迫于上层印度教徒的压力而辞去教职。但他的顽强抗争所展现的勇气，即使在他去世之后也依然被其弟子称颂。①

关于这种弥漫于加尔各答的智识氛围，苏格兰传教士亚历山大·达夫（Alexander Duff）有如下记述。

在这座城市的每个角落，新的社团和协会正以最快的速度被建立起来。一周之中，你看不到任何一个没有一两个乃至更多的协会活动正在被组织的夜晚……确实，乐于辩论的精神已经成为最完美的狂热。无论是活动频率或是种类，都已经被推到了极致。②

1838 年，代罗兹的弟子还成立了"常识学习协会"（Society of the Acquisition of General Knowledge），以讨论与当时政治和社会相关的问题。此协会有重要的承上启下作用：一方面，它充分继承了"我所"协会（Ātmiya Sabhā，1815）、麻雀协会（Gauriya Sabhā，1830）、梵社（1828）和法协会（Dharma Sabhā，1830）的宝贵衣钵；另一方面，它也深刻影响了后世组

① 关于代罗兹的辞职信及诗歌，参见 W. T. De Bary, *Sources of Indian Tradition*, Ⅱ, 15–19。关于代罗兹及其学生，包括孟加拉青年运动的情况，参见 Susobhan Sarkar, *Bengal Renaissance*, 101–112。

② 引自 Ghosh, *Bānglār*, 265。

织的发展，最典型者当数追求真理大会及印度国家荣誉促进会（Society for the Promotion of National Glory）。

但在当时，辩论并非孟加拉人唯一热衷的事情。公共娱乐已经成为当时加尔各答城市生活不可分割的一部分，现代化剧院更是如此，几乎可以媲美传统的印度游行戏（jātrā）。到18世纪晚期，加尔各答城中不仅有定居于此的欧洲人表演业余戏剧，甚至会有来自欧洲本土的专业演员和歌剧演员，他们经常在前往远东和澳大利亚的途中在此驻足表演。其实在1795年，俄国商人格拉西姆·列别杰夫（Gerasim Lebedeff）就曾尝试创作孟加拉语戏剧并进行公演，可惜反响平平。但至1831年，在富裕的孟加拉家庭中，业余戏剧已经能与印度传统音乐、舞蹈等表演形式分庭抗礼，其中讽刺剧和滑稽剧是当地人的最爱。1857年，第一部孟加拉语社会心理剧《高贵门第》（Kulin - kulasarbashya）正式公演。而第一部政治剧《靛蓝镜》（Nil - darpan）则在1872年完成创作。其实，迪纳班杜·密特拉（Dinabandhu Mitra）在1860年已出版了《靛蓝镜》的剧本，以反映印度裔种植工对殖民的抗争。这部作品既是印度民族主义兴起的里程碑，也标志了政治审查制度的建立。[1]

钟情欧洲事物是加尔各答城市文化的鲜明特征。作为殖民首府，欧式生活很快在当地巴德拉罗克中流行开来，随之而来的是大量专门售卖各式进口产品的商铺。维多利亚风格的建筑、雕塑、绘画、服装和家具也成为巴德拉罗克的生活必需品。大理石宫马里克斯家族大量的学院派雕塑和画作藏品就是典型案

[1]　H. N. Das Gupta, *The Indian Stage*, Ⅰ-Ⅳ, Calcutta, 1934-44. 关于加尔各答现代剧院的发展历程，参见 Ghosh, *Kalkātā*, 404-412；J. Ghosh, "Sekāler Theātār," *Desh* (Binodan), 1396 (1989), 129-134。

例。若有英国人返回故土，富有的加尔各答家庭经常会买光他们所有的家庭用品，如在总督黑斯廷斯的私人物品销售清单上，就可以看到陶器、家具、油画、版画、地毯和一件乐器。无怪乎在《咖喱、米饭和我们在印度"站"的社会生活要素》的描述中，本地宫殿总是塞满了被英国人遗弃，但被权贵小心呵护的"贫贱"之物。

对于欧洲事物的持续性收集与积累，推动了本地精英阶层在审美品味上的变化。与此同时，精英也创造了完全不同于英国侨民、属于自身的文化。泰戈尔家族是加尔各答优雅的新维多利亚风尚的最佳象征。平心而论，在所有为新文化确立起到奠基作用的家族里，泰戈尔家族是最多才多艺的，而其财富的开创者正是德瓦尔卡纳特·泰戈尔（Dwarkanath Tagore）①。对这位创业先驱，后世历史学者称赞道："在英国主导的商业世界里，一位孟加拉婆罗门真真切切地站在了财富的巅峰。"② 在英国社交圈中，他也如鱼得水，并得到维多利亚女王的接见。作为西方价值观的狂热崇拜者，德瓦尔卡纳特希望可以将加尔各答打造成国际化、多种族和谐共存的大都市，肆意蔓延的种族歧视却最终挫败了这一梦想。

由于生活奢靡，德瓦尔卡纳特在欧洲上流社会中也被称为"王子"。1844年，他委托当时住在罗马的著名英裔雕塑家约翰·吉布森（John Gibson）用大理石雕刻了一座真人大小的冥后普洛塞庇娜塑像，并写信告知自己的儿子："南安普敦邮递明天就会出发，我计划寄给你……一个巨大的箱子，里头有吉布

① 诗人泰戈尔的爷爷。——译者注
② B. Kling, *Partner in Empire*, London, 1976, X and 158-159.

森雕刻好的一尊大理石像，十分珍贵。请保存在仓库中最干燥的地方，直到花园的陈列室修建完毕……"[1] 此处提及的就是德瓦尔卡纳特位于城外贝尔加西亚（Belgachia）的豪华别墅，内有避暑凉亭、用于游湖的若干小艇和驯养的大象。埃米莉·伊登——英属印度总督、奥克兰伯爵乔治·伊登（George Eden）的骄横妹妹——曾在信中对德瓦尔卡纳特的品味表示赞赏。

> 德瓦尔卡纳特·泰戈尔是一个非常富有的本地人，他邀请我们去参观他的别墅。他是罗姆·莫罕·罗伊的追随者，操着一口流利的英语。这是一座标准的英式别墅，台球室里摆满了雕塑和绘画，有科普利·菲尔丁的，有塞缪尔·普劳特的，还有法式瓷器，等等。[2] 他叫我们定好日子……（别墅里有）很多特别漂亮的画和书……[3]

1895年，泰戈尔一旁支家族的新庄园落成，其中央塔楼仿照温莎堡的样式设计。庄园主人对外夸耀说，在这座"英式城堡般的"庄园里也有一个巨大的陈列室。他们从收藏乔治·钱纳利的作品开始起步，这是一位活跃在19世纪早期的英国画家。在1880年代前后，陈列室进一步扩容。该家族最后一次购买藏品是在1905年，时值政府美术馆破产。家族所购藏品中，有英国海军大臣诺斯布鲁克勋爵捐赠给政府的礼物——著名画家萨索费拉托的

[1] *Cat…Maharaja Tagore*, 100-101.

[2] 科普利·菲尔丁（Copley Fieldings）和塞缪尔·普劳特（Samuel Prouts）均为19世纪著名英国画家。其中菲尔丁以油画和水彩画见长，普劳特专擅水彩建筑画。——译者注

[3] *Cat…Maharaja Tagore*, ii.

作品《圣凯瑟琳的神秘婚姻》（*Marriage of St Catherine*）。[①]

不仅社会上层受到影响，维多利亚风尚还渗入了殷实家庭，这一点在孟加拉文学作品中就有体现。在著名作家班吉姆·查特吉的作品《拉贾莫罕的妻子》（*Rajmohan's Wife*）中，他这样描述一个富足家庭：有着英式神龛、颇具乡土风情的盒子、印度教女神的画像，以及"构思精巧的《圣母子像》光耀了整个房间。但对于艺术家的天才之处和高超的表现手法，居住者毫无认识"。[②] 班吉姆和许多与他同时代的人一样，高度重视自然主义思想，在他眼中没有接受过英语教育的人是无法理解的。

班吉姆的另一部作品《毒树》（*Bisha-Briksha*）的高潮部分则发生在女主角的卧室里。根据小说介绍，这个房间由深爱妻子的丈夫精心装饰，品味时尚，为我们了解那个时代所谓的优雅生活提供了一个可靠的依据。

> 入夜，当所有人的工作都告一段落，纳金德拉（Nagendra）走向苏娅慕吉（Suryamukhi）的卧室准备就寝。但他是真的就此入睡，还是独自啜泣呢？卧室轩敞而精美。对甘德拉来说，这里是庇护自己幸福的圣所，在建造过程中他一丝都不敢将就……高耸的天花板，形似棋盘、黑白相间的大理石地板，在四周的墙面上装饰着色彩缤纷的花叶藤蔓，还有小鸟在啄食花果。在房间的一个角落里矗立着一张由名贵木材和象牙打造的大床，另一边则是华美的镜子和木制椅子，上面铺有昂贵的皮草。墙上还挂着很多

① *Cat...Maharaja Tagore*, 137.

② B. Chatterjee, "Rajmohan's Wife," *Bankim Rachanābali*, ed. by J. C. Bagal, Ⅲ, Calcutta, 1969, 54.

画，但都不是欧洲的。夫妻两人已经委托了一名本地画师，他在一名英国画家手下受过良好的训练。其中一幅被裱在高价画框内的画作，绘着的是迦梨陀娑的故事《鸠摩罗出世》（Kumārasambhava）……走进房间，这个男人叹了口气，然后将自己埋到沙发里。[1]

不仅是小说，在巴伦德拉纳特·泰戈尔的文章中，也可以窥见当时富有的巴德拉罗克那种完完全全的维多利亚式审美品味。在自传性质的短文中，年轻的批评家记述说，他将自己钟情的画作挂满了卧室的所有墙面，有印度细密画、流行画，甚至有一幅日本画。这些作品在他眼中就是通向个人美学世界的邀请函。但为了和主流风尚保持一致，房间里主要是大量学院派作品的复制品，尤其是法国沙龙艺术的女性画，或悬挂，或摆放，占满了整个空间。当然，还有许多维多利亚风景画：迷失在暴风雪中的孩童，疲惫的猎人和忠诚的猎犬，温馨的房间和情侣，正在给孩子们讲故事的老妪，和孙辈玩捉迷藏的老翁，还有即将被钉上十字架的丈夫对妻子的深情一吻。[2]

一位领袖的塑造

阿巴宁德拉纳特·泰戈尔在乔拉桑科一座优雅的庄园中长大。身为泰戈尔家族的孩子，他们能够享受到一定程度的自由，这是出身普通家庭的同龄人无法体验到的，而且家中的氛围也十分鼓励发展个人创造力。对此，阿巴宁德拉纳特记述说："家

[1] B. Chatterjee, "Bisha-Briksha," in *Bankim Rachanā Sangraha*, eds. by S. N. Sen and G. Haldar, Calcutta, 1974, 280.

[2] B. Tagore, "Deyāler Chhabi," in Acharya and Som, *Bānglā*, 58–59.

中的大部分成员极有天赋，有艺术家、诗人、音乐家等。并且，家里的整个氛围都浸透着一种创造精神。我深深感觉到，几乎还是婴儿时，我就能够感受到自然的美丽……"虽然在社会领域泰戈尔家族并没有那么激进，家中女子也会较早与种姓家族的男子成婚，但在思想上他们是非常开明的。可以说，泰戈尔家族为整个孟加拉文艺复兴运动增添了一抹浪漫的色彩，阿巴宁德拉纳特在其中发挥了重大影响。对他来说，当时印度高级中学的生活必然是乏味、单调又十分束缚的。果不其然，阿巴宁德拉纳特最终成功说服了其父母让他在家自学。虽然在学校的日子不长且有些负面，但这段经历也让他在之后的人生中更加珍惜自由，注重创造性的教育。当然，作为其绘画生涯的第一站，高中时候诸如在老师指导下的静物临摹等经历，还是在阿巴宁德拉纳特的身上留下了难以磨灭的印记。这些毕业于艺术学院的普通教师坚信临摹是通往优秀绘画的必经之路。①

阿巴宁德拉纳特的教育主要依靠自学，导致家中所有的视觉素材对他产生了持续性的重大影响。他被各式作品包围，几乎全部都是欧洲风格，大部分是维多利亚风格。虽是批量生产之作，但对易受影响的孩童来说，其产生的作用也不容小觑。几乎每个角落，从杂志封面、巧克力外包装、饼干盒，到雪茄盒和儿童年鉴，这些图片俯拾即是。《伦敦新闻画报》（*The Illustrated London News*）首先引起了他的好奇心。根据阿巴宁德拉纳特的回忆，他对乡村别墅的最早印象就来自英国画册。而直到第一次到当地农村考察，他才意识到原来真正的农村房子

① A. Tagore, *Jorāsānkor Dhāre*, 9 - 10; R. Tagore, " Religion of an Artist," *Rabindranath Tagore On Art and Aesthetics*, New Delhi, 1961, 40; D. Kopf, *The Brahmo Samaj.*

竟然和他认识的房子如此不同。所以作为一名民族艺术家，阿巴宁德拉纳特在之后一直努力摆脱童年记忆对自己的影响，但它们在他的潜意识里存活了下来。①

那么在 19 世纪，富裕家庭的孟加拉孩子究竟有着怎样的视觉世界呢？在他们眼中，家中的房子会被分成两块区域，外屋属于男性，里屋属于女性。不仅在空间中，在语言使用中也可以发现这种性别上的分离，男性主要使用英语，而女性则以本地方言为主。在高档宅院中，外屋会摆上欧式物品，在这里各位阁下、先生会为了工作或是快乐而组织娱乐活动，英语是他们的常用语言。由于自己的英国贸易伙伴经常会到家中拜访，德瓦尔卡纳特为了取悦他们甚至建了一座名为白塔克－卡纳（Baithak-khāna）的外院，里面悬挂着各个家族成员的肖像油画，排列方式和那些英国豪宅完全一致。"王子"阁下也经常会雇用来访的欧洲艺术家。虽然在阿巴宁德拉纳特出生前曾祖父就已经去世，但根据他的回忆，庄园的一角还存放着德瓦尔卡纳特生前所有的枝形吊灯、银质烛台、高等骨瓷、英式水烟壶（Hubble-bubble）等物件。其他家族成员在外出旅行后也会带回漆盒、重檐象牙塔之类的文玩物件。②

阿巴宁德拉纳特家中并不是完全没有印度绘画，但它们只能被放在严禁外人涉足的内屋。也因此，当 1875 年威尔士亲王访印时，阿希贾特家族（Abhijāt Family）邀请他参观自家女性闺房的行为就遭到了许多指责。有头有脸的印度家庭在涉及这方面种姓制度的时候都会严格执行。根据传统，女性被视为美

① A. Tagore, *Jorāsānkor Dhāre*, 22, 35-36.
② Ghosh, *Kalkātā*, 622; A. Tagore, *Āpan Kathā*, 31-38.

德的持有者，印度教的日常仪轨也都靠她们执行，这就是宗教
圣画会放置在内屋的原因。此外，内屋还会摆上带玻璃柜的奎
师那泥塑圣像，阿巴宁德拉纳特的一位姐姐就有这种习惯。在
加尔各答人眼中，这些圣像十分珍贵，政府也经常拿它们参加
各种国际博览会。阿巴宁德拉纳特的姐姐还喜欢收集加尔各答
艺术工作室制作的各式帕图①和细密画，这些画作也激发了小阿
巴宁德拉纳特对传统印度艺术的兴趣。②

　　一旦人们接受了欧洲风俗，存在于生活空间上的性别分离
就会开始瓦解。有一件趣事能够充分说明泰戈尔家族的维多利
亚风气。据传，阿巴宁德拉纳特的伯父纳金德拉纳特
（Nagendranath）无法忍受家中有张桌子的桌腿是光秃秃的，于
是频繁催促用人去找东西来盖住它。阿巴宁德拉纳特的父亲，
即古南德拉纳特（Gunendranath）只是出于取悦妻子的目的，便
把整个房间做成了欧式风格。此外，泰戈尔家族还是第一个鼓
励女性学习英语、出席公众场合的家族。阿巴宁德拉纳特的姐
姐就曾经和丈夫———一位帝国文官———一起外出骑马，这令当
地人十分惊愕。他的祖父学习过油画，他的父亲则在艺术学院
中接受过训练，家中甚至还有产自南肯辛顿的名贵画具。在家
中的西式房间里，能够看到欧洲油画、大理石面的乌木桌和其
他来自西方的名贵物件。古南德拉纳特还十分热衷园艺，不仅
将温室直接建在自己的卧室旁边，还紧跟潮流自己规划设计了
一栋乡村别墅，英国陆军元帅理查德·坦普尔子爵还曾到此参
观。这座别墅里有一座维多利亚风格的花园，装饰富丽，审美

① 帕图（Pats），孟加拉民间绘画的一种，题材以印度神话居多。——译者注
② A. Tagore, *Jorāsānkor Dhāre*, 23; *Āpan Kathā*, Calcutta, 1970, 46; *Basantak*, I,
1874. 有关奎师那泥塑的讨论，参见 *Art History*, Vol. 8, No. 3, 1967, 30.

品味无可挑剔。家中还有两座进口的观赏喷泉，其中一座装饰有金属质地、高举双臂的儿童雕像，另一座是在侧面配有两座真人大小的女奴雕像。根据对当时广告的研究，时人流行给喷泉装上带锁链的女性雕塑（图7-1）。古南德拉纳特和祖父德瓦尔卡纳特一样，都非常珍爱维多利亚风格的大理石像，也经常从英国购买。但毋庸置疑，古南德拉纳特最为钟情的还是喷泉。阿巴宁德拉纳特的外甥贾米尼·甘古利就曾回忆，当他来到这座别墅并看到一座水晶喷泉时，心中满是惊叹和震撼。①

　　童年时期，有一幅栩栩如生的维多利亚画作让小阿巴宁德拉纳特尤为痴迷。画面描绘了一位身着无袖短衫和飘逸长裙、头戴阳帽的妇人，她左手提着餐篮，篮内露出一个盖有餐巾的瓶子，妇人右手边则是一只小狗。小狗像看到爱人一般，和妇人深情对望。这种以人为主题的画作最终贯穿了阿巴宁德拉纳特的一生。他还经常在家中观察艺术家如何工作，并且乐此不疲。哈里什·钱德拉·哈尔达，那位忠诚的家臣，也经常为家族特供的儿童画册《童年》供稿，这常常令人联想起艺术学校里那些经典作品。随着业余戏剧开始在加尔各答流行，泰戈尔家族中也开始涌现剧作家和制作人。比如哈尔达就经常进行布景设计，小阿巴宁德拉纳特也会参与其中。根据阿巴宁德拉纳特的记述，有次一位欧洲布景师曾加入他们，设计了一座埃洛拉风格的迦梨神殿，并以印度细密画为蓝本设计了一个庭院，可以看出历史主义在当时已经成为一股潮流。②

① J. P Gangooly, "Early Reminiscences," 16; *Jorāsānkor*, 53, 61; A. Tagore, *Āpan Kathā*, 28.

② A. Tagore, *Āpan Kathā*, 26; *Gharoā*, 65; Pratima, Debi, *Smriti Chitra*, Calcutta, 1359 (1952), 64–65. 关于《童年》，见本书第一章。

图 7-1　19 世纪英国观赏喷泉广告册①

　　在父亲突然早逝后，这段梦幻的童年被迫敲下了终止符。由于无须担忧生计，母亲最终还是支持阿巴宁德拉纳特继续在艺术和音乐中探索。据回忆，他的第一幅速写画的是叔叔的维

① 　画册中间的喷泉名为仙女座，其创作灵感源于 19 世纪著名美国艺术家、新古典主义雕塑家希尔姆·帕乌斯（Hiram Powers）的代表作《希腊女奴》（Slave Girl）。——译者注

多利亚书塔①，总体合格，但不值一提。1890 年，族亲德维延德拉纳特的作品《斯瓦普纳的祈祷》（*Swapna Prayān*）大获成功，这才让他下决心正式开始学习绘画。他首先学习的是水粉画，并聘请了意大利人奥林托·吉拉尔迪作为私人教师。在教学过程中，老师要求他必须先学习画叶子。阿巴宁德拉纳特将类似的要求奉为金科玉律，并郑重其事地布置了一个朝北的房间作为画室。② 当回忆自己的艺术人生时，阿巴宁德拉纳特的描述总是有很多这样生动又略带自嘲的细节。③

　　大部分时间里，小阿巴宁德拉纳特都在为叔叔们绘制肖像，包括一幅 1893 年完成的拉宾德拉纳特的肖像画（图 7-2）。阿巴宁德拉纳特的直接灵感来源就是自己的叔叔乔蒂林德拉纳特（Jyotirindranath），他当时正热衷于研究颅相学（图 7-3）。乔蒂林德拉纳特有一个习惯，在为人作画之前需要测量对方的颅骨，这得到了很多人的追捧，包括著名的英国肖像画家威廉·罗森斯坦（William Rothenstein）。几年之前，在自己的传记作者罗摩南达·查特吉的建议下，学院派画家拉维·瓦尔马曾拜访过泰戈尔家族。那时阿巴宁德拉纳特因为有事并不在家中，之后也没有见过这位杰出的艺术家。据说，当时瓦尔马对这位年轻艺术家的评价是十分"大胆"。虽然这些经历非常有趣，但简单的涉猎并不能让阿巴宁德拉纳特成为一名真正的专业艺术家。那个年代是沙龙艺术的天下，一位称职的艺术家

① 维多利亚书塔（Victorian Idiom），也称书井，即将书籍环绕排列成一座中空的高塔，在维多利亚时代十分流行。——译者注

② 印度次大陆光照充沛，阿巴宁德拉纳特选择朝北房间主要是为了减小绘画过程中强光的影响。——译者注

③ A. Tagore, "Sangjojan," *Abanindra Rachanābali*, Ⅳ, Calcutta, 1979, 376; *Jorāsānkor Dhāre*, 86, 146 ff..

必须掌握油画技巧。因此，阿巴宁德拉纳特和外甥贾米尼·甘古利聘请了英国画家查尔斯·帕默（Charles Palmer）来学习油画。①

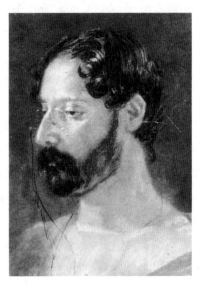

图 7-2　拉宾德拉纳特·泰戈尔

说明：阿巴宁德拉纳特·泰戈尔绘，水粉画。

　　为了练习人体素描，帕默从家附近的兵营雇用了一名年轻的英国军人作为裸模。他一进屋就脱下了衣服，以便摆出需要的造型。由于还不习惯进行人体绘画，阿巴宁德拉纳特有些惊

① A. Tagore, *Jorāsānkor Dhāre*, 64, 86 - 87; Gangooly, *Reminiscences*, 20; Bagchi, *Annadā*, 47. 阿巴宁德拉纳特有关瓦尔马称赞自己的回忆，与实际情况有矛盾，参见 *Gharoā*, 134。关于乔蒂林德拉纳特及其公开的作品，参见 *Twenty-Five Collotypes From the Original Drawings by Jyotirindranath Tagore*, London, 1914。

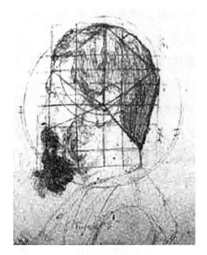

图 7-3　乔蒂林德拉纳特·泰戈尔

说明：阿巴宁德拉纳特·泰戈尔绘，样稿。在这张铅笔稿的颅相画上，可以看到阿巴宁德拉纳特对网格的使用。

慌失措，恳求模特不要脱掉内衣。众所周知，即使是在当时的艺术学校，也很少能看到裸模，因此阿巴宁德拉纳特的反应并不奇怪。在经历了写生课的"惨败"后，帕默开始尝试教授解剖课。当帕默给了阿巴宁德拉纳特一颗骷髅并要求他画下来时，他完全不敢睁眼，想象着自己正在被不知名的病菌攻击。果不其然，没过多久他就真的病倒了。阿巴宁德拉纳特这次几乎神经质的反应，是否他的潜意识里对污秽有种极端的恐惧？毕竟从教法来说，几乎所有的印度教徒都会将尸体视为极度不洁的存在。阿巴宁德拉纳特对上述两件事的描述幽默而低调，但这背后是否隐含着他对严苛学术训练的不耐？与外甥甘古利不同，阿巴宁德拉纳特自始至终都在质疑这样的训练方法，或许暗示

了学生时代的他在知识上的躁动不安。[1]

家族在"印度集会"中的参与，让阿巴宁德拉纳特更加清晰地意识到了当时印度存在的民族主义论战。在童年参观集会的时候，阿巴宁德拉纳特或许就曾见过细密画。但更为重要的是，叔叔的珠玉在前给他树立了很好的榜样。作为1880年代斯瓦德希民族主义的重要代表人物，阿巴宁德拉纳特始终走在孟加拉文艺复兴的最前沿。他在很早之前收集的诗歌《太阳王之诗》（Bhānusingher Padābali）就有明显的中世纪毗湿奴派诗歌的特点。文学评论家最早产生兴趣，也是因为阿巴宁德拉纳特宣称自己手上有毗湿奴派的珍本。而外甥甘古利在学院派艺术上则有些不温不火，在发掘传统印度艺术上更是磕磕绊绊。在这一阶段，真正称得上印度艺术复兴大师的只有拉维·瓦尔马一人，而正是他赠予拉宾德拉纳特的画作，真正将阿巴宁德拉纳特引入印度艺术的世界。[2]

从1880年代到1890年代，书籍插画是阿巴宁德拉纳特主要的发力方向。在1892年和1895年，他先后完成了叔叔的戏剧作品《花钏女》（Chitrāngadā）和迦梨陀娑《沙恭达罗》的配图工作。但在这一时期，阿巴宁德拉纳特最为成功的作品是他在1896年出版的故事集《糖果娃娃》（Ksirer Putnl，图7-4）。事实上，他本人也更喜欢创作小格式画作（Format），这其实也有助于他后期转向学习印度细密画。阿巴宁德拉纳特艺术生涯的真正转折点出现在他收到插画本《爱尔兰旋律》（Irish Melodies）之后。这是一本复制品，由家族的英国友人弗朗西斯·马丁代

[1] Gangooly, *Reminiscences*, 20; A. Tagore, *Jorāsānkor Dhāre*, 150-151.

[2] 参见 Tagore, *RR*, Ⅰ, 125-144。

尔（Frances Martindale）完全遵照英式传统手绘而成。虽然阿巴宁德拉纳特对印度传统绘画并不陌生，但在遇到哈维尔之前，他从未接触过任何莫卧儿绘画大家。侄子巴伦德拉纳特关于斋浦尔传统绘画的评论文章及姐夫赠送的一本细密画合集，是阿巴宁德拉纳特了解印度传统艺术的主要渠道。①

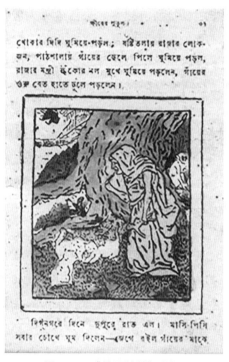

图 7-4　《糖果娃娃》插画

说明：阿巴宁德拉纳特·泰戈尔绘，木版画。

① 参见 *Chitrāngadā*, Calcutta, 28 Bhādra 1299（dedication）, Tagore, *Jorāsānkor*, 152. 马丁代尔的礼物主要是赠给苏米特弗拉纳特（Sumitenfanath）和希亚姆什里（Shyamasree）。

关于舅舅是如何一步步对西方技巧产生厌恶之情的，贾米尼·甘古利曾有如下回忆。当时，他们的老师帕默已经觉察到自己的学生有些变化，并私下和甘古利透露过心声："其实，一直以来我都能感觉到你舅舅并不喜欢写生训练，对光影变化这类欧洲的艺术准则也不是很感兴趣……这是件好事，真正的艺术家就是要敢于去反抗所有规则，去探索无人涉足的领域。只有独立自主，才能在艺术上形成自己的人格。"① 虽然阿巴宁德拉纳特很早就下决心要去学习印度传统艺术，但从呈现风格来说，其最早期的作品如《阿毗沙尔》（Abhisār）② 还是受马丁代尔的影响更大，比如女主角是一名身披绸缎的欧洲妇女，但她身在冬天。直到阿巴宁德拉纳特完成了几幅关于胜天（Jayadeva）《牧童歌》（Gīta Govinda）的作品，老师才如释重负，这个"难缠的"弟子终于找到了自己的艺术方向（彩图22）。对此，帕默鼓励道：

> 泰戈尔先生，我个人强烈建议你继续沿着现在的方向创作更多类似风格的画作。它们是具有自己特点的作品。你无须再学习写生相关的技法了。未来如果能时不时欣赏到你的作品，我将非常开心。③

对毗湿奴派诗歌《奎师那利拉》（Krsna Līlā）的创作，标志着

① Gangooly, *Reminiscences*, 21.
② 《阿毗沙尔》（Abhisar），泰戈尔的著名诗歌，收入《采果集》。——译者注
③ Gangooly, *Reminiscences*, 20 - 21; *Sisir Abhisār in Visva-Bharati Quarterly* (Abanindra No.), pl. I; B. B. Mukherjee, "A Chronology of Abanindranath's Paintings," 119-137.

阿巴宁德拉纳特改变艺术表现风格的初次尝试。这也是他第一次主动使用细密画的呈现技法，比如利用凉亭、大理石柱和其他建筑物的细节来分割画面。尤其是黄金树叶的使用，恰是传统印度画框师常用的一种技法。此种扁平化的表现风格是他和西方学院派艺术分道扬镳的开始，但总体上还是缺乏传统拉其普特绘画的那种流畅感。他笔下憔悴的女性美并未拘泥于传统，既表现了斯瓦德希理想中的印度灵性感，同时让人联想起世纪末西方象征主义者（the fin-de-siècle Symbolist）。这在其 1899 年的作品《沙恭达罗》中也有所体现，他选择将沙恭达罗描绘成一位苗条的少女，而不是瓦尔马笔下"丰腴的深宫佳人"（图 7-5）。①

阿巴宁德拉纳特的这种处理方法令同时代的人大受震撼。当时，人们更习惯于瓦尔马和加尔各答艺术工作室那种华贵的女性形象。西西尔·戈什（Sisir Ghosh），著名斯瓦德希主义报刊《阿姆丽塔市场报》的主编及黑天的崇拜者，在听闻泰戈尔家族有位年轻人创作了全新的拉达形象后，立刻赶赴乔拉桑科。在看到作品后，他十分愤怒。

> 这就是你画的东西？美丽的拉达，怎么手脚是瘦巴巴的，这么不优雅？女神的手应该是圆润的，体态应该是丰满的才对。你难道没见过瓦尔马的作品吗？②

① A. Tagore, *Jorāsānkor Dhāre*, 154.
② A. Tagore, *Jorāsānkor Dhāre*, 155.

图7-5　沙恭达罗与马西亚甘达（*Sāntann and Matsyagandhā*）

　　说明：拉维·瓦尔马绘，油画。《沙恭达罗》是《摩诃婆罗多》的初篇，主要讲述了国王与渔家女沙恭达罗的爱情故事。从画面中可以看到瓦尔马对女性形象的独特处理方式。

哈维尔在加尔各答艺术学校

　　在阿巴宁德拉纳特·泰戈尔不断追寻纯正艺术表达时，另一位重要人物欧内斯特·宾菲尔德·哈维尔也来到了加尔各答，

他决心彻底改革艺术学校的教学体系。1896~1906 年，他就职于加尔各答艺术学校。他的出现恰逢其时，因为当时印度正处于民族主义情绪高涨的阶段。他的第一个改革目标就是过时的教学方法，这在他看来是造成印度困于英式艺术教育弊病的关键。他十分气愤地写道："这里没有任何关于实用几何、机械制图和透视法的通识课程。东方主义艺术或多或少地被忽视了，这会把学生带上错误的发展方向。"为此，他把用于教学的古典主义"古董"画作全部换成了印度作品。但他还是保留了写生课，一定要究其原因的话，主要是哈维尔认为学生"可以从中更快、更直接地学到有关自然和人体的相关知识"。①

改革很快遭到了学生的抗议，并在民族主义媒体中掀起轩然大波。哈维尔事后反思称：

> 在那种情况下，我废除了艺术学校里老旧的课程，修改了整个教学体系，把印度艺术确立为教学基础。改革的效果令人吃惊……学生集体离开学校，在麦丹广场②集会并向政府递交了请愿书，还有所谓"进步"的本地媒体更是对我大发雷霆。但是，学校里剩下的同学对我、对印度艺术抱有信心，于是我坚持给他们上了一周课。之后，那些迷失的羔羊就开始返回羊圈。③

① *Centenary of Calcutta Art School*, 22.
② 麦丹广场（Maidan）位于加尔各答市中心，是市内最大的广场和草坪，被称为"加尔各答之肺"，至今仍分布着包括新威廉堡、圣彼得教堂、议会大厦在内的各大重要建筑。——译者注
③ Havell, "The New Indian School of Painting," *The Studio*, 44, 1908, 111.

带头闹事的学生被立刻开除，但领导者拉纳达·达斯·古普塔
（Ranada Das Gupta）为表达蔑视，竟然选择在麦丹广场开设露
天艺术课程，以示和哈维尔进行对决（图7-6）。1897年，在加
尔各答公司的赞助下，古普塔有了固定的教学场地——一所旨
在反对哈维尔宗旨的新学校。为表示对维多利亚女王登基钻禧
庆典（Queen Vitoria's Diamond Jubilee Celebrations）的敬意，新
学校也被命名为"朱比利艺术学院"。①

图7-6 裸体人像

说明：拉纳达·达斯·古普塔绘，炭画。

在改革过程中，学院里的顽固派始终拒绝坐以待毙。学校

① *Centenary*, 22.

1910 级学生阿图尔·博斯就编造了一个时至今日依然流行的"传闻"，称哈维尔曾下令将学校里所有的古典主义画作都扔进附近的一个湖里。从这些杜撰的"传闻"中不难看出当时哈维尔面临的汹汹舆论。[①] 到 19 世纪末，除了朱比利艺术学院，加尔各答还有两所私立学校在推广学院派所谓的"民族艺术"，分别是"阿尔伯特科学神殿与艺术学校"（Albert Temple of Science and School of Art）和"印度艺术学校"，后者由夏马查兰·斯里马尼和曼玛沙·查克拉瓦蒂（Manmatha Chakravarty）管理，两人都是印度早期民族主义者。虽然两所学校都没有接受政府补贴，但阿尔伯特学校还是因教学方式与主管部门不一致而饱受批评："这所自称'斯瓦德希'并以此自傲的学校，竟然会去使用欧洲的石膏、绘画教材和设计。"[②]

当巴德拉罗克都痴迷于西方民族主义时，政府出面谴责了私立艺术学校缺乏爱国主义精神。为什么无论学生还是民族主义媒体都如此热衷追捧自然主义？古普塔作为哈维尔的反对者，掀起了一场孤独的战争以维护自己心中的"民族主义艺术"，直到 1927 年去世。他宁愿牺牲自己的事业，也不愿加入哈维尔提出的改革。1901 年，当古普塔士气最为低落的时候，他遇到了辨喜，向他讲述了自己的努力和公众对"艺术"的漠不关心。为了宽慰古普塔，辨喜对他说："去描绘那些我们日常冥想的对象吧，让古代的理想在它们身上展现出来。"[③]

殖民统治者被要求必须保护东方艺术，而在家长制作风影

① P. Chakravarty, "Bānglār Bāstab-bādi Shilpadhārā o Atul Basu," *Chatuskon*, Yr. 14, No. 10, Māgh, 1381 (1975), 627.

② *Centenary*, 38.

③ Vivekananda, *Works*, Ⅶ, 203.

响下，他们也会试图去保护印度文化免受发展进步带来的"蹂躏"。比如寇松就十分关心印度的文物保护情况，并授意通过了一项重要法令，即《1904 年古迹修缮法令》（The Ancient Monuments Restoration Act of 1904）。是以，寇松高度支持哈维尔的做法。而哈维尔本人则将古普塔等人的反叛看作孟加拉人宪制保守主义（Constitutional Conservatism）的表现，并对斯瓦德希运动尚未成型而感到十分遗憾。但冲突的背后，其实有更深层的原因。第一，学生在当时正一步步被卷入政治动荡的旋涡。第二，约翰·波因特和弗雷德里克·莱顿认为，传统印度艺术在当时巴德拉罗克的生活中几乎没有发挥任何作用。哈维尔的做法也容易被认为威胁到了印度艺术的进步。诚然，早期印度民族主义者有能力在抵抗殖民统治和信仰西方艺术的绝对价值之间实现一种平衡。但有趣的是，在构建现代民族认同的过程中，对于究竟什么才是"正统的遗产"，参与者之间通常没有明确共识。这在很大程度上取决于一个民族主义团体如何看待那些与自己相关的历史遗产。对 19 世纪很多已经被西化了的印度民族主义者来说，他们并没有接纳印度艺术的过去。①

哈维尔的举措实际上加深了横亘在文化民族主义者和政治活动家之间的那道裂痕。一方面是政治活动家希望在摆脱英国统治的同时，继续复制西方的发展成果；另一方面是泰戈尔家族及其友人，如哈维尔、尼维迪塔、冈仓天心和库马拉斯瓦米等，更希望探索印度文化的独特性而不是讨论政治权力。1911年，《政治家》（The Statesman）将泰戈尔家族管理的印度东方艺术协会（Indian Sociery of Oriental Art）恰如其分地形容为：

① *Centenary*, 29.

　　　　印度最真正的斯瓦德希组织，因为它的目标不仅仅是
　　鼓励印度艺术家，而是实现印度理想的复兴。协会的努
　　力无疑是成功的，因为阿巴宁德拉纳特·泰戈尔及其弟
　　子已经再一次让传统印度绘画艺术为世界带去欢乐。这
　　种复兴，还需在未来进一步刺穿印度政客的庸俗
　　（Philistinism）……①

由于论辩双方都没有实现对合法性的独占，并且都是印度民族
主义运动的主要潮流，我们将在之后看到两派的观点差异，是
如何最终让印度民族主义者在共同反抗英国殖民统治的情况下
走向党派纷争的境地。

古鲁与弟子的相遇

　　面对公众的敌意，哈维尔亟须找到一名盟友，以继续推进
自己未完成的改革。最后，他找到了志同道合的阿巴宁德拉纳
特，他们之间的合作也直接促成了孟加拉民族艺术运动的发展。
两人的会面可能是由阿巴宁德拉纳特的姊姊安排的，她是英印
政府第一位印度人文官萨提亚德拉纳特·泰戈尔（Satyendranath
Tagore）的妻子。会面时间应当是 1896 年，哈维尔正是在这一
年开始收集莫卧儿艺术品。1908 年，哈维尔写道："我找到的这
些杰作启发了包括阿巴宁德拉纳特在内的大量英印人。"② 此言
不虚，哈维尔为学校收集的精美藏品一直被视为他影响最为深

① *Statesman*, 30 July 1911.
② Havell, "Some Notes on Indian Pictorial Art," *The Studio*, 27, 1903, 30; "The
　　New School," *The Studio*, 44, 1908, 112.

远的成就之一。1897 年，他收集了 3 幅万舍①的作品。学校年鉴记载："除历史价值外，这些画作证明了在特定艺术分支上莫卧儿艺术远比大众所认为的更加完美。对于研究印度本土艺术来说，它们的价值无法估量。"②

哈维尔和阿巴宁德拉纳特在追求新艺术过程中结下的友谊是两人之间的一种本能联系，前者积极活跃，后者善于省思。阿巴宁德拉纳特将更为年长的哈维尔视作自己的"古鲁"③，而哈维尔则将他亲切地称为"伙伴"。暂时没有证据表明，哈维尔曾为阿巴宁德拉纳特正式授课。在学校期间，他也从未强迫学生去学习自己的外光派画法（Plein Air）。阿巴宁德拉纳特遇到哈维尔的时候，其实已经接受了一定的正式训练。因此，在1902~1903 年度的学校报告中，阿巴宁德拉纳特被称为"一名具有极高东方艺术天赋的学生"，这意味着他是"艺术的学生"而不仅仅是艺术学校的学生。尽管如此，在追寻"失落的印度艺术真言"的过程中，阿巴宁德拉纳特还是将自己视作哈维尔的精神信徒。两人共同度过的时光在他的回忆中始终是温暖的。对此，阿巴宁德拉纳特的记述谦逊且和蔼可亲。

> 就鉴赏印度艺术而言，没有人能比肩我的古鲁哈维尔。每天我们都会找个安静的角落，花上两个多小时，由他教我关于印度雕塑和绘画的知识。在此期间，任何人都不允

① 乌司达·万舍（Utad Mansur），莫卧儿王朝第四任皇帝贾汗吉尔的宫廷画师，擅长花鸟画、动物画，代表作有《尼尔盖蓝牛》（*Nilgai Blue Cow*）、《双鹤》（*Two Cranes*）等。——译者注

② *Centenary*, 26. 哈维尔藏品概况，参见 Havell, *Indian Sculpture*, pls. LIV–LVII, LX–LXVI, LVIII–LXXI。

③ 古鲁（Guru），意为导师或精神领袖。——译者注

许打扰我们，这是一条铁律……我认为，如果没有哈维尔
不辞辛劳地教育我去热爱印度艺术，我可能到现在仍会困
在黑暗之中，欣赏不到民族艺术的美。[①]

两位先驱彼此分享着发现印度艺术之美所带来的乐趣。到 1908
年，哈维尔已经是古代印度艺术领域的权威。但在 1903 年，他
还是有些手足无措，这一点从他发表在《工作室》上的一篇文
章就可以看出。在谈及阿旃陀艺术时，哈维尔充满同情但用词
生硬，有鹦鹉学舌的痕迹。他认为阿旃陀艺术家对自然的研究
让他们有能力去创作自己的作品，并克服"印度传统艺术中僵
化的形式主义带来的束缚"。[②] 但是，如果说对印度艺术的发掘
是两人共同努力的结果的话，那对莫卧儿艺术的探索毫无疑问
有赖于哈维尔对阿巴宁德拉纳特的帮助和引导。为了让弟子更
好地欣赏莫卧儿绘画的精美细节，哈维尔还送了一面放大镜给
阿巴宁德拉纳特。莫卧儿令人眼花缭乱的技法立刻让阿巴宁德
拉纳特叹为观止。

　　当拿起我的"第三只眼"——放大镜，去仔细观察那
幅画的时候，我的天啊！那感觉就像有一只活生生的仙鹤
站在我的面前。多么让人难以置信的细节……腿部皮肤的
褶皱、尖爪上的纤细绒羽都清晰可见。一时间我竟激动得说
不出话来。过一会儿我注意到哈维尔静静地站在我身后，脸

①　A. Tagore, *Jorāsānkor Dhāre*, 101. 阿巴宁德拉纳特与哈维尔的通信内容，参
　　见 U. Dasgupta, "Letters," 216。Rev. of Ed. in Bengal（Quinquennial report
　　1902），1897/8 –1902/3, 32.

②　Havell, "Some Notes on Indian Pictorial Art," *The Studio*, 27, 1903, 26.

上的表情十分满意，似乎他已经预料到了我的反应。我甚至感到了一丝晕眩。我们的古老艺术里也蕴含着如此的宝藏！我竟然还为找不到合适的本土素材苦恼了如此之久。[①]

这幅《白鹤》（*White Crane*，图7-7）是哈维尔从加尔各答美术馆购得的。[②]

图7-7 白鹤

说明：乌司达·万舍绘，水粉画。

① A. Tagore, *Jorāsānkor Dhāre*, 157–158.
② Centenary, 26. 又见 Havell, *Indian Sculpture*, pl. LXI, p. 212。该作品目前藏于加尔各答的印度博物馆。

哈维尔如同一位高明的军事家，在阿巴宁德拉纳特开始走上正轨之后，迅速开始准备为羽翼未丰的民族艺术运动进行宣传策划。在1900年的加尔各答艺术学校展览上，阿巴宁德拉纳特的"印度画"正式公之于世，而总督寇松作为活动发起人，甚至对其中一幅画作表示了购买兴趣。这也是阿巴宁德拉纳特作为公共艺术家生涯的开端。之后的1901~1902年，他的印度主题作品还获得了在加尔各答举办的印度国大党工业展览金奖。[①]

在1902~1903年回英国休假期间，哈维尔还向英国公众尤其是艺术及手工业界人士介绍了我们的年轻艺术家。此次，哈维尔主要复印了阿巴宁德拉纳特发表在《工作室》画报上的5幅"历史主义"作品。其中的一幅作品《佛陀与善生》（*Buddha and Sujātā*）被认为与瓦尔马的历史主义差别最大。阿巴宁德拉纳特选用了真实的历史人物，尽管佛陀的形象依然是埃德温·阿诺德臆想出的救世主，但他对牧羊女善生的描绘，则在这句话中表现得淋漓尽致："（佛陀）他是如此的神圣，以至于善生在接近他时全身都在颤抖。"《帕德玛瓦蒂》（*Padmāvatī*）[②] 则延续了文学历史主义，更接近《维塔拉的二十五个故事》（*Vetāla pañcaviṃśati*）中的形象。相比于早期的同类作品，《阿毗沙尔》在表现女主人公奔赴约会的手法上更加忠实于原著（图7-8）。在介绍阿巴宁德拉纳特时，哈维尔特别使用了"灵性的真诚"（spiritual sincerity）这个词，这是斯瓦德希艺术的基调所在。在他的描述中，正是阿巴宁德拉纳特将印度艺术被殖

① *Centenary*, 24; Sarkar, *Bhārāter*, 8.

② 帕德玛瓦蒂也作"帕德米尼"（Padmini），传说中的13~14世纪印度梅瓦尔王国的王后。因其养父在一朵莲花中发现了她，因此也有"莲花公主"之称。——译者注

民政策切断的主线重新串联了起来，也是他在印度人的审美品味被逐渐腐化时，不遗余力地去抵抗殖民艺术阴险的"魅力"。所以，哈维尔认为印度艺术的复兴并不像西方人一样对"过时风尚"的简单模仿，它的传统是鲜活的。[①] 但抛开哈维尔的乐观主义态度不看，阿巴宁德拉纳特对印度艺术的复兴，其实和西方艺术家那种自觉的"艺术考古"没有太大差别。

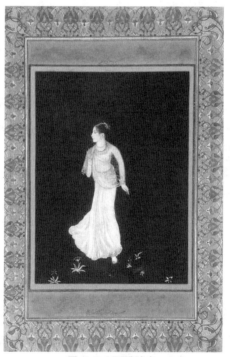

图 7-8 阿毗沙尔

说明：阿巴宁德拉纳特·泰戈尔绘，水彩画。此画在构思上更接近拉其普特和帕哈里绘画，与其早期作品大不相同。

① Havell, "Some Notes on Indian Pictorial Art," *The Studio*, 27, 1903, 25-33.

　　1903 年，由寇松组织的杜尔巴在德里举行，这也是阿巴宁德拉纳特第一次在全国公开亮相。这场国家级宴会的目的，是希望通过展示传统艺术来彰显英帝国作为保护者的角色。因此，仅有极少量的当代作品能够入选，包括姆哈特尔的雕塑，以及阿巴宁德拉纳特的 3 幅画作《巴哈杜尔·沙之囚》（The Capture of Bahadur Shah）、《建造泰姬陵》（The Construction of the Taj）和《沙贾汗的最后时刻》（The Final Moments of Shah Jahan，图7-9），它们都直接取材自著名而浪漫的印度历史事件。其实在职业生涯的初期，阿巴宁德拉纳特已经将莫卧儿艺术作为重要

图 7-9　沙贾汗的最后时刻

说明：阿巴宁德拉纳特绘·泰戈尔绘，油画。

的灵感来源，虽然在正统斯瓦德希主义眼中，这种穆斯林艺术并不属于印度。举例来说，民族主义者库马拉斯瓦米就主张拉其普特绘画比莫卧儿艺术更加"印度"。[①]

　　阿巴宁德拉纳特后来的主要对手珀西·布朗（Percy Brown）在看过杜尔巴展品目录后，曾评价说在印度真正的艺术鲜为人知，更是缺乏实践的。但在看到阿巴宁德拉纳特的作品时，他破例点评为"有对穆罕默德画派的模仿"，因为看到"作者已经掌握了绘画知识，能将各种色彩和谐地排列在一起，从而立刻抓住人的眼球"。除了几处不够精确，"《建造泰姬陵》确有优点"，而"最引人注目的，是它对泰姬陵不同特征的表现都非常出色，就像复制了一幅古代的画……这种特别的组合方式所带来的呈现效果，是丰富且极具装饰性的"。但是，

> 　　最好的……毫无疑问是那幅《沙贾汗的最后时刻》，上面有两个人，背后则是大理石质的伊曼巴拉（Imumbara）。其中一人凝视着泰姬陵前的水面，头部转动的角度很自然。作者将人物头部进行缩小处理，这是整幅画最吸引人的方法。整幅画调色精细，构图效果柔和，让人赏心悦目。[②]

这幅获奖作品之后被推荐参加在马德拉斯举办的印度国大党工业展，并再次获奖，以表彰阿巴宁德拉纳特对国家的贡献。奇怪的是，拉贾·瓦尔马和拉维·瓦尔马也参加了这次展会，但两人均没有提到阿巴宁德拉纳特。拉贾在日记中仅仅记述了他

① *Centenary*, 26-7; A. K. Coomaraswamy, *Rajput Painting*, Oxford, 1916.
② G. Watt, *Indian Art at Delhi*, Calcutta, 1903, 458.

们发现展览上的展品质量都很差。之后在 1904 年，这幅画离开加尔各答来到孟买，成为孟买艺术协会的藏品。《印度时报》评价称，这预示着印度艺术新时代即将到来。[①]

　　作为斯瓦德希艺术的里程碑作品，阿巴宁德拉纳特在创作《沙贾汗的最后时刻》时尝试融入莫卧儿艺术的相关技法。所以，布朗不仅关注到了他对古代艺术的严谨运用，还评价其作品极具观赏性，这属实是一个极高的赞誉。这幅作品内容丰富，可以帮助我们了解阿巴宁德拉纳特在学习莫卧儿艺术时采用了哪些具体方法去发掘传统，又面临哪些挑战，以及这种自觉的艺术考古学方法究竟有什么限制。比如，他对比例的使用就明显借鉴了印度细密画的技法。巴伦德拉纳特认为细密画的比例设计更符合东方人的性情，[②] 但在他身上我们看不到莫卧儿艺术的其他显著特点。实际上，阿巴宁德拉纳特对《沙贾汗的最后时刻》的创作，不过是对欧洲线性透视图进行了潦草的改造，以更加适应莫卧儿艺术的风格，而最受关注的"艺术考古学"也不过是对经典莫卧儿故事的忠实演绎。

　　对现代艺术家来说，莫卧儿艺术的再发现激动人心，但它并不能为民族风格的确立提供任何必要养分。阿巴宁德拉纳特的视域不同于莫卧儿艺术家。由于存在时间短暂，莫卧儿艺术实际上没有涉及对人类情感的处理，而这恰恰是维多利亚艺术的特点所在。这点也是阿巴宁德拉纳特重视维多利亚艺术的原因，因为它可以更加坚定地传达人物的情绪，比如他在童年时期就对《少女与狗》（*Girl with the Dog*）这幅作品十分着迷。尽

①　RRV, 1904；*Times of India*, 25 March 1904, 8 March 1907.

②　关于巴伦德拉纳特的评价，见本书第五章。

管莫卧儿艺术家才华横溢，但阿巴宁德拉纳特认为他们的作品都缺乏情感，其中的人物如同没有生命的玩偶。[①] 布朗在评价加尔各答艺术家的时候，也认为他们的作品"像是被注入了生命，这在莫卧儿艺术家身上是很难看到的"。[②] 对于两者的这种差异，尼维迪塔曾评价说：

> 想要瞬间找出莫卧儿艺术和现代绘画的异同点，最好的方法就是去比较具体的作品，比如萨迪肖像和泰戈尔先生的《莪默·伽亚谟》（Omar Khayyam）。我们要承认，萨迪的莫卧儿肖像画的真实性和想象力令人惊叹。但泰戈尔先生更注重传递人物的精神情感，于是他画了一个男人坐在房顶上，又坐在落日中，我们自然而然地就进入了他的梦……所以，莫卧儿艺术家的缺憾是他们太过严肃，而现代艺术家的问题则是将人物情感处理得十分温柔，甚至于是脆弱。[③]

显然，《沙贾汗的最后时刻》与民族主义者最为相关的，其实是它对故旧历史的回忆。阿巴宁德拉纳特实际上是用维多利亚艺术的技法，将莫卧儿帝国逝去的光辉和沙贾汗临终一刻的悲情融为一体。对他来说，这就是绘画的基本方法。

> （世纪之交的）黑死病夺走了我的小女儿。我的内心一片凄凉，离开了我们在乔拉桑科的家。哈维尔非常担忧我

① Pratima Debi, *Smriti Chitra*, 69-70.

② Brown, *Indian Painting*, 459.

③ Nivedita, "Havell on Indian Painting," *Works*, Ⅲ, 36-37.

的精神状态，敦促我将自己沉浸在绘画之中……为什么这幅画如此令人动容？因为里面有我失去女儿的所有悲伤和痛苦啊。①

如何处理情感也由此成为阿巴宁德拉纳特艺术生涯的主旨所在。传统印度美学中的关键词让瓦尔马、巴伦德拉纳特和阿巴宁德拉纳特对维多利亚艺术产生了新的共鸣。阿巴宁德拉纳特也最终确立起自己多愁善感、忧郁哀伤的创作标准。

阿巴宁德拉纳特对日本的选择性亲和

1903 年，《先锋报》对阿巴宁德拉纳特的尖锐评判为他指出了新的发展方向。该报转载了阿巴宁德拉纳特的作品，并评论说："它们很有吸引力，找不到英国艺术影响的痕迹……画面中线条的使用显得稚嫩而优雅，就像日本艺术一样，但毫无疑问都还算是印度作品。"② 在各种因素的影响下，而不单单出于自我反思，阿巴宁德拉纳特逐渐远离莫卧儿艺术，开始去探索新的感性世界。尽管非常满意于外界对《沙贾汗的最后时刻》的赞美，阿巴宁德拉纳特还是认为自己的处理方法粗糙，让他无法忍受。但他之所以会对日本艺术产生选择性亲和，并非完全受到个人喜好的影响。

19、20 世纪之交的泰戈尔家族已经成为印度文化民族主义者的圣坛，先后吸引了哈维尔、尼维迪塔等人来此朝圣。在他们中，冈仓天心——一位将印度作为源头的泛亚洲主义者——

①　A. Tagore, *Jorāsānkor Dhāre*, 155-158.

②　*The Pioneer*, 3 Jan. 1903, in *Prabāsi*, Nos. 10-11, 1309-1310, 380.

在阿巴宁德拉纳特心中留下了不可磨灭的印记。在美国领事馆举办的冈仓天心欢迎会上，年轻的艺术家还巧遇了尼维迪塔。在日本美学的影响下，乔拉桑科庄园放弃了之前的维多利亚风格，在内部装潢上转向简洁风，德瓦尔卡纳特购置的精美家具也在1905年后被雪藏。日本艺术的影响力还体现在内部装潢以外的地方。冈仓天心曾向阿巴宁德拉纳特传授过有关构图的知识，强调在作画时应该多使用类似于火柴棍的简单图案，并应该注重画面的有机统一。他认为，简洁的构图就像爬行动物般充满生命力，切成碎片后依然可以存活，而复杂的构图则像是人的身体，再小的叮咬都会引起神经系统的连锁反应。[①]

冈仓天心1903年返回日本后，他的两名得意弟子——横山大观和菱田春草[②]——也在老师的授意下来到加尔各答（图7-10、图7-11）。两人此行希望可以和志同道合的泰戈尔家族建立起共同战线，以对抗日本国内日益严重的反泛亚主义情绪。与冈仓一样，横山也出生于没落武士家庭，硕士毕业于东京美术学校，后留校任教。横山之后追随老师辞职，二人共同创立了日本美术院，并在菱田早逝后继续从事日本画的发展工作。日本画与日本学院派绘画相反，是冈仓天心东方主义的理想型，它遵循三个基本原则，即传统、自然和独创。[③]

① B. B. Mukherjee, *Ādhunik Shilpa Shiksā*, Calcutta, 1972, 30; A. Tagore, *Jorāsānkor Dhāre*, 132, 134. 普里亚姆巴达·德比在《回忆之光》（*Smritichitra*，第70页）中写到舅舅阿巴宁德拉纳特主张当线条无法成像时调色就必不可少，这样可以更有效地勾画光影变化，即他经常使用的气氛营造法（atmosphere approach）。

② 横山大观（1868~1958），被称为"日本近代绘画之父"，代表作有《屈原》《李白观泉》等。菱田春草（1874~1911），日本画家，"朦胧体"（没线描法）的创始人之一。——译者注

③ Rosenfield, "Western," 201-208.

图 7-10　横山大观

说明：乔蒂林德拉纳特·泰戈尔绘。

图 7-11　生生流转

说明：横山大观绘，水彩画。

冈仓天心及其弟子都主张去寻回"民族神话和编年史中的古老精神"，这与阿巴宁德拉纳特的莫卧儿历史主义十分相似，但他们并不是传统主义的艺术家。当时，个人艺术交易、公开竞争和美学个人主义已在日本出现，所以冈仓天心既注重独创，

也强调有选择地西化。比如，日本画就不会特意避开线性透视，这种技法在他们看来是可以和传统实现调和的。所以在加尔各答时，横山大观会抓住一切机会进行写生创作。1898 年，在为冈仓天心绘制寓言肖像画时，横山大观就有意识地复原了奈良时代的技法，选择使用水墨和绢布进行创作。他的作品还有一些不太显著的现代要素，比如对情景剧（Melodrama）和文学象征主义的使用，彰显了他的个人风格。①

　　阿巴宁德拉纳特关于两位日本艺术家的记叙生动而翔实。由于志趣相近，他们之间的交流几乎没有障碍。当时，横山和菱田借住在苏伦德拉纳特·泰戈尔家中，横山还会到阿巴宁德拉纳特的画室打工，以卖画维持生计。1905 年，哈维尔特地邀请横山到学校讲授日本绘画知识。② 根据记述，当时阿巴宁德拉纳特和横山都十分好奇对方是如何进行艺术创作的。横山习惯以笔墨在绢布上作画，寥寥数笔。对习惯于莫卧儿艺术和欧洲艺术繁复色调的阿巴宁德拉纳特而言，横山的用色之简令他十分惊讶。在印度期间，横山和菱田还在其师的授意下特地学习了印度肖像画的基础知识，他们创作的女神画《辩才天女》和《迦梨》也被认为具有特别的历史价值。此外，横山还曾向阿巴宁德拉纳特请教莫卧儿艺术的知识，并创作了一幅以排灯节（Diwāli）为主题的绘画。③

　　横山的创作给阿巴宁德拉纳特留下了深刻印象。他曾以拉斯

① A. Tagore, *Jorāsānkor Dhāre*, 127; Rosonfield, "Western."

② *Review of Education in Bengal*, 1905-1906, 33; A. Tagore, *Jorāsānkor Dhāre*, 127-129.

③ M. Kawakita, *Modern Currents in Japanese Art*, tr. by C. S. Terry, New York, 1974, ch. 3, 76ff. . 关于日本艺术家创作的印度女神像，参见 Rūpam, "Indo-Japanese Painting," *Rūpam*, No. 10, Apr. 1922, 39-42, Pl. Ⅱ。

舞（Rās-Līlā）为题邀请横山进行创作，它主要表现的是月圆之夜奎师那与牧牛女拉达的爱情故事。他首先画好了拉达的纱丽，然后将绢布在地上铺开以勾画草图。几日之后，横山却没有任何进展。结果有一天女佣不小心将一盆白花遗落在屋子里，部分花瓣洒落在了画布上，横山突然被眼前的画面吸引，顺势将所有花瓣洒了出去。他最终意识到自己创作中所缺少的，就是没有表现出奎师那和拉达之间的那种浪漫，于是开始一丝不苟地将每片花瓣都画了下来（图7-12）。对于阿巴宁德拉纳特来说，没有什么能比这个故事更能体现日本艺术的精神气质。对神秘要素和细节的追求，也由此成为阿巴宁德拉纳特美学的重要组成部分。对我们来说，更为重要的是横山艺术创作中对灵感和感觉的重视，这无意中强化了阿巴宁德拉纳特关于"有情"的信念感。

图7-12 拉斯舞

说明：横山大观绘。

横山还向阿巴宁德拉纳特传授了如何轻点笔尖，以及用特定的姿态来传达力度（图 7-13）。这位沉默寡言的日本人在处理每一根线条的时候都无比耐心和认真，让习惯了英式绘画技法的阿巴宁德拉纳特受益无穷。此外，横山用大量水将画布浸润的做法，也启发了阿巴宁德拉纳特在每次作画前将画布进行点水处理（彩图 23）。湿润的画布配合特定的调色，会带有一种弥散的忧郁感，这也是阿巴宁德拉纳特一直在追求的效果。但是，横山在模仿中国画时使用的"朦胧体"[1] 充满了争议。在日本的正统主义者看来，对轮廓的模糊处理其实就是在仿效欧洲的明暗法。[2] 无论如何，对想要表现柔美盛景的印度艺术家来说，"朦胧体"是最佳的选择。

图 7-13　竹

说明：阿巴宁德拉纳特·泰戈尔绘，水彩画。

① 朦胧体是日本传统画家在受到印象主义绘画的影响后，将西洋画和日本传统绘画的技法结合起来创造的绘画风格。——译者注

② Rosenfield, "Western," 204; S. Chaudhuri, *Abanindra Nandan*, 190.

这段短暂而愉快的相遇，在横山和菱田返回日本后告一段落。阿巴宁德拉纳特"选择性亲和"的最终完成品是他的"东方艺术"作品。1905 年《工作室》刊登了阿巴宁德拉纳特《夜叉的哀歌》（*Yakṣa's Lament*，图 7-14）。这幅作品保留了印度细密画的样式，不同之处则体现在对光线的处理方法上。与用色强烈、轮廓清晰的《沙贾汗的最后时刻》不同，《夜叉的哀歌》的整体背景都融在一种浪漫的阴沉中。而 1908 年刊登在《国家》上的《音乐会》（*The Music Party*）对浅色的巧妙处理，则是最能体现这一变化巧妙之处的作品。《印度母亲》也使用了同样的淡彩技法，女神被置于一片略显淡黄的粉色光芒之中。包括后来被爱德华·菲兹杰拉德（Edward Fitzgerald）翻译的插图本《鲁拜集》（*Rubay'yat*），其实都使用了同样的技法。[①]

"东方主义"力图将印度艺术和日本文化相结合的尝试，在泰戈尔家族的社交圈中产生了深远的影响。1916 年访问日本时，拉宾德拉纳特·泰戈尔就带上了阿巴宁德拉纳特最得意的弟子南达拉尔·博斯，去了解日本的艺术创作方法。南达拉尔本人偏好突出轮廓，他依然更加喜欢水墨画而非更为大气的日式绘画。除了拜访横山大观以畅叙旧时友谊，拉宾德拉纳特还邀请了日本艺术家荒井宽方到他在寂乡创办的学校任教。荒井作为当时访问印度的众多日本艺术家之一，后来也成了南达拉尔的水墨画老师。[②]

并非所有人都对横山提出的"东方主义"买账，尤其是艺

① *The Studio*, 1905; *Kokka*, 1908; Havell, *Indian Sculpture*, pl.; A. Tagore, *The Rubayy'at of Omar Khayy'ant*, London, 1910.

② 荒井宽方相关资料，参见 S. Bandopadhaya, *Rabindra Chitrakalā: Rabindra Sāhityer Patabhumikā*, Santiniketan, 1388（1981），258-263。

图 7-14　夜叉的哀歌

　　说明：阿巴宁德拉纳特·泰戈尔绘，水彩画。作为一幅早期历史主义作品，此画融合了日本画的技法和莫卧儿绘画的形式。

术家。虽然阿巴宁德拉纳特曾表示，相较于"温顺"的印度文艺复兴，他更加欣赏日本艺术的那种力量感。但詹姆斯·卡辛斯——加尔各答艺术学校一位优秀而热情的学生——就对"东方主义"印象不深。在 1918 年与横山大观的通信中，詹姆斯抱怨："日本美学的精气神一日不如一日。"

> 横山大观是为数不多仍坚守传统题材的日本绘画改良者。如果单纯想看一幅画，那他的作品在构图和技法上都会让人感到愉悦，只是"没有灵魂"而已。①

他甚至质问："为什么你横山大观，一位我认知中最进步的日本画家，会有 6 幅作品的主题——根据我对日本艺术的短暂学习——已经被多名艺术家创作过。"横山大观则以一种罕见的、自我怀疑的态度回复道："这是因为我们日本人缺乏独创性吧，不懂得创造或思考。我们对重复同一主题乐此不疲。技法是日本艺术的一切……我们需要从印度学习更多创意。"②

重拾失落的印度艺术

正当阿巴宁德拉纳特埋头准备迎接即将到来的艺术新千年的时候，1905 年 10 月 16 日，孟加拉被正式从印度分离出来。在接踵而至的抗议示威中，他发挥了重要作用，特别是其有关文化自立图强的公开演讲炽热而振奋人心，赢得了一片赞誉。但由于不善社交，他并没有实际参与乱战，甚至在之后的回忆

① J. H. Cousins and M. F. Cousins, *We Two Together*, Madras, 1950, 353.

② Cousins, *We Two*, 353–354.

中用略显生硬的口吻驳斥了当时一些荒诞不经的做法，"……随后，大家就被这'斯瓦德希感性主义'的大浪冲走了。我对这是如何开始的毫无头绪。每个人都感觉自己必须做点什么，毕竟'祖国'是我们高喊的口号。拉宾德拉纳特叔叔如同帮派老大一样。在这股狂热之下，甚至有人开了一家斯瓦德希鞋店。尼维迪塔加入了他们，甚至那些欧洲老爷（Sahib）都觉得自己有义务要高喊'印度母亲万岁'（Bande Mātaram）"。①

时间回到同年 3 月，当时哈维尔向阿巴宁德拉纳特发出邀请，出任庆祝寇松夫人返回印度的宴会设计师——此时的玛丽·寇松（Mary Cuzon）② 刚完成治疗，身上还有类似佛陀和受伤天鹅的图案。分治导致社会动荡的同时，加尔各答艺术学校里也发生了一场巨变，将这个学院派艺术的堡垒撕出了一个口子。在几位保守派退休前，哈维尔就计划由阿巴宁德拉纳特接任副校长。这一职位非常重要，一旦阿巴宁德拉纳特接任成功，学校的高级设计系（the Department of Advanced Design）就将由其掌舵，成为发展东方艺术的中心。阿巴宁德拉纳特对这个系十分熟稔，经常在哈维尔安排的房间花大量时间进行创作。但哈维尔的这一步可谓十分冒险，毕竟之前从来没有印度人被授予过这种高级艺术职位。③

1905 年 8 月 15 日，阿巴宁德拉纳特正式加入加尔各答艺术学校。根据他的申请信，阿巴宁德拉纳特在此之前没有任何工

① A. Tagore, *Gharoā*, 66；R. Tagore, "Swadesho Samāj," *RR*, XII, 605–1099.

② 玛丽·寇松是一位传奇女性，最早因其父是美国新贵而被戏称为"美元公主"。在印期间，她饱受疾病困扰，只能在丈夫的陪同下返回伦敦治疗，但未真正康复，最终在 1906 年因心力衰竭病逝。此处提及的天鹅图案极有可能是黑棘皮病、冠心病、糖尿病等的常见并发症。——译者注

③ *Centenary*, 30；*The Englishman*, 6 March 1905；Sarkar, *Bhārater*, 8.

作经验。家族中也没有其他人担任过公职，除了他的叔叔、文官萨提亚德拉纳特。但是，阿巴宁德拉纳特曾经得到哈维尔的允诺可以随心所欲地追求自己的理想，而他也确实做到了。早在 1896 年时，哈维尔曾计划将部分美术学生的补贴重新分配到手工艺方向，以弥补学校在这方面的不足，但并未成功。对此他失望透顶，指责学校里充满了"废物和垃圾、小职员的儿子、老师和各种小老板，都是些没有能力承担大学教育任务的人"。[1]但在 1890 年代末，哈维尔其实非常热衷于招募巴德拉罗克的后代。比如他就曾在 1903 年的《孟加拉人》（The Bengalee）上发表了一封针对孟加拉年轻人的"公开信"。他在信中提出，艺术实际上和实现印度精神复兴密不可分，但受过教育的印度人对此并不重视。他向年轻人发出倡议，邀请他们"将自己的房屋、庄园建成充满活力的本国风格，而不是选择已经僵死的欧洲风格"。[2]

东方艺术逐渐在学校站稳脚跟后，哈维尔继续在海外进行推广工作。1905 年 6 月，他在《工作室》画报上发表第二篇署名文章，向英国大众介绍阿巴宁德拉纳特——东方艺术的领军人物。卷首页以彩印的方式刊登了阿巴宁德拉纳特《夜叉的哀叹》，并配上威尔森（Wilson）翻译的诗歌《云使》（Meghadūtam）。1906 年，受斯瓦德希热潮刺激，阿巴宁德拉纳特创作了著名的《印度母亲》。在此之前，他就曾创作过类似的作品《孟加拉母亲》（Banga Mātā），对"母国精神"（Spirit of

① Havell, "Art Adm. in India," *JRSA*, No. 2985, 58, 4 Feb. 1910, 275; *Centenary*, 21. 关于萨提亚德拉纳特，参见 H. Bandopadhaya, *Thākur Bādir Kathā*, Calcutta, 1966, 117–125。

② "Open Letter to Educated Indians," *The Bengalee*, 4 Aug. 1903.

the Motherland）也十分熟悉。修女尼维迪塔也在此时正式登场，她在《流亡者》上发表了自己针对阿巴宁德拉纳特新作的艺术评论。

这幅作品向我们展示了印度艺术的新纪元。借助现代艺术的馈赠，这位艺术家利用所有必要的技法，用一种印度的方式向我们表达了最纯粹的印度思想。荷花的曲线和白色的光晕，与颇具亚洲巧思的四臂雕像相得益彰，互为补充。这是第一幅真正的大师之作，印度艺术家真正摆脱了束缚，就像"母国精神"一般……如果说民族性和公民理念……是新时代最显著的标志，那我们就一定要有明确的符号，让人一眼联想到它们……①

《印度母亲》的拟人化形象是一名孟加拉妇女，她按照传统印度教神祇的方式手持谷物（anna）、织物（vastra）、经典（sikṣā）、启示（dikṣa）四件物品。它们并不源于古制，毋宁说是近代印度民族主义者渴求实现经济与文化独立自主的一种象征。换言之，阿巴宁德拉纳特把班吉姆·查特吉的民族主义诗歌《印度母亲》进行了具象化处理。

尼维迪塔还希望可以继续从这幅"公民的、历史的作品"中提炼出更多与政治相关的信息。在她看来，阿巴宁德拉纳特的画作有着巨大的政治宣传价值。因为当时流行的廉价印度神像画（可能是瓦尔马的作品）无法精确地传达民族主义精神，

① Nivedita, "Abanindra Nath Tagore: Bharat Mata," *Works*, Ⅲ, 57; *The Studio*, 35, June 1905.

所以阿巴宁德拉纳特的作品成了最佳的替代品。它能够直击印度人的心底，因为它使用的是"印度自己的语言"。尼维迪塔表示："如果可以的话，我会把这幅画重印出成百上千份，然后送往国家的每个角落，直到每个农民的谷仓和每个手工艺人的棚屋……都在墙上贴着这幅《印度母亲》。"[1]

相比之下，哈维尔 1908 年在《工作室》上的发言就较为含蓄。他没有谈及作品的政治意涵，而是简单地评论说："（这幅作品）是一次大胆的尝试，将印度教和佛教的理想神灵重新引入了现代艺术。"[2] 尽管在哈维尔看来，这幅作品尚未达到古代艺术的高度，但它充满了伟大的灵性，所以他希望阿巴宁德拉纳特可以继续深耕这一主题。随后，在一位日本艺术家的努力下，《印度母亲》最终成为整场运动的旗帜。伊斯瓦里·普拉萨德（Iswari Prasad）甚至为著名科学家贾格迪什·博斯画了一幅素描版《印度母亲》。1906~1907 年，阿巴宁德拉纳特的学生南达拉尔和阿西特·哈尔达（Asit Haldar）还创作了一版具有暴力色彩的《印度母亲》。[3]

1905~1906 年，阿巴宁德拉纳特收下了第一批弟子，他们都在之后复兴"失落的印度艺术"过程中大放异彩。苏伦德拉纳特·甘古利（Surendranath Ganguly）出身于一个中等婆罗门家庭，在大学入学考试失败后，第一个加入"东方绘画班"（图7-15）。他原本已经被哈维尔送到瓦拉纳西接受织工训练，后被列

[1]　Nivedita, *Works*, Ⅲ, 60.

[2]　Havell, "New School," *The Studio*, 44, 1908, 115.

[3]　Mandal, *Nandalāl*, Ⅰ, 229; Mitra, *Haldar*, Pl. Ⅰ (*Mother India Awakened*); A. Tagore, *Gharoā*, 68; G. Bhowmik, "Vigñānāchārya Jagadishchandrer Shilpānurāg," *Sundaram*, Yr. 3, No. 2, 1365, 170.

图7-15　鸟

说明：苏伦德拉纳特·甘古利绘，此画部分为水彩，是阿巴宁德拉纳特的学生在早期完成的一幅素描。

忙接回并交给阿巴宁德拉纳特。之后，南达拉尔·博斯、阿西特·哈尔达、K.文卡塔帕（K. Venkatappa）、赛伦弗拉纳特·戴伊（Sailenfranath Dey）、克希丁拉纳特·马宗达（Kshitindranath Majumdar）先后被录取，他们成了阿巴宁德拉纳特的首届学生。南达拉尔当时19岁并且已经成婚，是所有学生中年纪最大的（图7-16）。家人在他大学挂科后联系到了阿巴宁德拉纳特，希望他可以收下南达拉尔。阿西特·哈尔达与泰戈尔家族有亲属关系。有两位学生来自外地，其中来自勒克瑙的哈伊姆·汗（Haim Khan）比较不为人知。文卡塔帕是迈索尔

宫廷画师的后裔。作为一名前途光明的画家，他是被著名画家马哈拉贾送到加尔各答的，马哈拉贾因教授正统印度艺术而闻名。[①]

　　虽然西方艺术部并没有如哈维尔所愿被直接废除，但随着学校重心逐渐向东方艺术倾斜，它最终还是走向了衰落。举例来说，1904 年著名雕塑家范因弗拉·博斯（Faninfra Bose）加入学校，但不到一年就选择离开前往欧洲。相较之下，阿巴宁德拉纳特则在教学上拥有更多自主权，可以自由践行自己的想法（图 7-17）。相较于普通学生，哈维尔本人也更愿意和这位有贵族气质的艺术家待在一起。当时学院里还有一个由印度人和欧洲人共同组成的小团体，他们会在课后聚在一起讨论学习印度艺术。在政局动荡不安的背景下，阿巴宁德拉纳特和新成立的孟加拉艺术协会（Bangiya Kalā Samsad）属实为哈维尔提供了极大助力。而改革之下学校里一触即发的气氛，在某种程度上也昭示了整体政治局势的紧张。语言学家苏尼提·查托帕德耶（Suniti Chattopadhyay）就曾回忆，斯瓦德希运动的时候，由于从小看的主要是《男孩报》和维多利亚绘画，所以当发现加尔各答艺术学校时自己是异常兴奋的。可惜在 1906 年 1 月，运动的精神领袖哈维尔突然精神崩溃，被迫离开印度且再未返

① 关于苏伦德拉纳特·甘古利，参见 Mandal, *Nandalal*, I, 72-78; *Centenary*, 32。关于阿西特的家庭背景，M. 密特拉摘自 *Asit Kumar Haldar*, Delhi, 1961, 以及其子阿迪什·哈尔达（Adhish Haldar）提供的材料。又见 G. Haldar, "Shilpi Asit Kumar Haldar: jiban o karma," *Nibedito*, Yr. 5, No. 4, Chaitra, 1398, 344-349; Yr. 6, No. 1, Ashad, 1399, 59-64。关于南达拉尔的早年生活，参见 Mandal, *Nandalal*, I; V. Sitaramiah, in *Venkatappa*, Delhi, 1968, i-ii; J. Appasamy, *Kshitindranath Majumdar*, Delhi, 1967。赛伦弗拉纳特和哈伊姆·汗的资料较少。

图 7-16　开花树

　　说明：南达拉尔·博斯绘，此画为部分水彩，与图 7-15 一样，均创作于加尔各答艺术学校。

回，这给运动造成了巨大的损失。①

①　*Centenary*, 31-32. 根据印度艺术协会的记录，支持哈维尔的组织似乎应是孟加拉艺术协会，参见 *Journal of ISOA 75th Anniversary*, ns. 12-13, 1981-1983, 148。

图 7-17　素描

说明：阿巴宁德拉纳特·泰戈尔绘，此画是他为学生而作。

回头看，哈维尔的诸多改革中有两项措施对印度艺术民族主义产生了深远的影响。其一是他野心勃勃的"整体艺术"复兴，即通过建筑装饰来复兴传统的印度视觉艺术。这一做法实际上借鉴了英国经验，当时著名设计师威廉·莫里斯以复兴手工业传统为旗号，召集了一批雕塑家、设计师和建筑师发展室内设计事业。从 1860 年代开始，甚至英国皇家艺术学院都开始参与画师评定工作，以确定他们是否具有创作装饰性壁画的资质。虽然复兴古典的尝试终告失败，但也真正打破了建筑与艺术之间的旧有壁垒。①

————————

① Smith, *Decorative Painting*.

　　最早参与加尔各答政府大楼装饰工作的主要是亨利·洛克的学生，但正是哈维尔将传统的印度湿壁画技法（frescoes）确定为应用设计的基础课程。深知壁画创作成本高昂，哈维尔主要考虑的是富有的印度人，并将此视为他提升大众审美品位计划的重要一环。之后，他仿效格里菲斯和吉卜林在孟买的做法，以装饰公共建筑为发力点，并将公共工程部确定为下一个目标。真正的艺术复兴绝不仅仅是博物馆的委托，它必须能够成为家庭和公共生活的一部分。1900~1901年，哈维尔的学生接到了副总督府丽城大厦（Belvedere House）的设计委托，除了要绘制部分私人房间，还包括创作大型壁画。对此，1902年的学校年报兴奋地记述到壁画设计"终于受到了人们的赏识"。①

　　传统印度湿壁画（fresco buono）在当时主要留存于斋浦尔。1902~1904年，哈维尔聘请了一位当地的大师级匠人，相关技法慢慢传入学校。在大师的指导下，辅之以当地的材料，短短几年时间不到，就已经有学生可以完成原创的湿壁画作品。虽然公共工程部并没有答应哈维尔的请求，但随后寇松出于对印度艺术的关心，雇用了那位大师为总督官邸进行装潢。② 1905年，加尔各答美术馆决定进行翻新，学校便又获得了另一个装饰公共建筑的机会。哈维尔1908年回忆："在我的建议下，阿巴宁德拉纳特在不久前开始了准备工作，他计划完成一系列非凡的湿壁画设计，以作为加尔各答美术馆的装饰。这些设计现在正在实施。"③ 在哈

① Gen. Report on Education, Bengal, 1897-8, 97；1899-1900, 119；1900-2, 42.

② Rev. of Education, 2nd Quinquennium, 1901-1902, 42；Rev. of Ed., 1900-1901, 29.

③ Havell, *Indian Sculpture*, 267-268；Gen. Report on Education, Bengal, 1902-3, 32；Havell, "New School," *The Studio*, 44, June-Sept. 1908, 115.

维尔眼中，阿巴宁德拉纳特是最适合这份工作的人。但阿巴宁
德拉纳特大部分时间在家中陪着他的细密画，所谓的准备工作
也仅仅是在石头上画了几张草图。① 其中最为人熟知的作品就是
《云发和天乘》②（*Kacha and Devajānī*，图 7-18）。但哈维尔对这
幅作品的记述带有些许失望。

图 7-18　云发和天乘

说明：阿巴宁德拉纳特·泰戈尔绘，水彩画。这是他为创作湿壁画而画的草图。

① Havell, *Indian Sculpture*, 257-260.

② 《摩诃婆罗多》中著名的爱情悲剧。——译者注

　　这是泰戈尔先生的早期作品之一，是对印度湿壁画的
一次尝试。从中我们可以同时看到他在技法上的缺陷和罕
见的艺术表现力……他的表达直率，带有最高艺术的简洁，
表现了人物在激情和责任之间的矛盾斗争，这是整个故事
的动力所在。诗意的构图和具有深度的表达方式，大大弥
补了他在技法上的不足。①

在国家建设中借助湿壁画传播斯瓦德希思想的做法也进一步激
发了尼维迪塔的想象力，即把湿壁画当成一种引导大众审美品
味的道德力量。尼维迪塔将"印度母亲"看作最高的公民理想，
并建议将所有印度教庙宇的绘画都换成这一主题："我想了很
久，如果自己是一名印度王公，我一定会优先将财税盈余使用
在推广公民绘画和历史绘画上。"② 她认为，没有什么能比曼彻
斯特市政厅和威斯敏斯特教堂的壁画更能提振英国人的自豪感。
唯一美中不足的是，它们受英国气候的影响只能存在于室内，
而印度则不同，气候温热，非常适合在国家圣坛的外墙上布置
大型壁画。她对皮埃尔·皮维·德·夏凡纳尤为推崇，因为他
主持设计的大量纪念壁画都有类似的主题，如《圣吉纳维芙守
护巴黎》（Sainte Geneviève watching over Paris）就描绘了巴黎的
城市守护神。1909 年在回顾哈维尔有关印度艺术的著作时，尼
维迪塔写道：

① Havell, *Indian Sculpture*, 257-260.
② Nivedita, *Works*, Ⅲ, 58.

　　毫无疑问，壁画艺术在印度有光明的前景。未来，随着民族时代的到来许多大型集会场所将被建立起来。为了实现教育和完善公共生活，民主也会被推广开来。这些因素都会提高装饰需求。毋庸置疑，壁画在很大程度上将成为主要形式。它们有三大主题，即民族理想、民族历史和民族生活。①

尼维迪塔的期待很快在贾格迪什·博斯的项目中实现了，而设计负责人正是对大规模项目得心应手的南达拉尔，他在大会堂的壁画上采用了寓言主题。但壁画直到 1920 年代南达拉尔执教寂乡时才迎来发展的高峰，当时孟买的学生正在所罗门·J. 所罗门指导下参与新德里的建筑设计工作。②

　　哈维尔的第二项重要改革就是实现艺术学校的民族化，这和欧洲艺术画廊在当地的命运变化有直接联系。1897～1903 年，哈维尔开始有意识地收集莫卧儿藏品，以扫除维多利亚风格对艺术品味的影响。应用艺术是哈维尔重组计划的重点所在，包括比德里金属器、缅甸银器、波斯刺绣、地毯等。1904 年学校的欧洲绘画大获成功，为哈维尔进一步收集印度艺术品提供了底气，他于是建议出售所有欧洲藏品，因为

　　　　在马德拉斯，艺术学校附属画廊里面只有欧洲绘画，质量要比英国许多市镇的藏品差得多。但要改变前人制定的这些政策是非常困难的，因为它们都是政府藏品，都是

①　Nivedita, *Works*, Ⅲ, 33, 59, 85.

②　Geddes, *Bose*, 246.

由总督阁下赞助的⋯⋯直到许多年以后⋯⋯我才冒着风险
征询了政府的意见，是否可以通过出售欧洲藏品的方式增
加用于购买印度艺术品的资金。①

在诺斯布鲁克总督和坦普尔接任后，情况大为改变。哈维尔不
仅得到了寇松的理解，同时得到了委员会的肯定，特别是约
翰·乔治·伍德罗夫（John George Woodroffe）的支持。伍德罗
夫是加尔各答高级法院的法官，他在不久之后就深深着迷于印
度教，并完成了关于怛特罗（Tantrism）导读的著作《性力和性
力派》（*Śakti and Śākta*）。② 经过一年的商讨，委员会最终就哈
维尔的请求做出了答复。③

哈维尔对美术馆中欧洲"杰作"的进攻取得了巨大胜利，
并受到孟加拉世界的欢迎。但这也是最受争议的改革措施，
导致泰戈尔家族的社交圈和巴德拉罗克之间相互敌视，他们
中的许多人是斯瓦德希运动的积极参与者。拉宾德拉纳特就
曾为他做过辩护，认为这是西式教育下的一种融合。尼维迪
塔则在 1906 年的《流亡者》上为哈维尔进行了激烈的辩护。
以哈维尔购买的作品《罗摩和悉多的加冕礼》（*The Coronation
of Sītā and Rāma*）为例，她热情洋溢地将这幅 18 世纪的细密
画称为"杰作"，认为它真正代表了印度文化。几年后，哈维

① *Centenary*, 26-27; Havell, *JRSA*, 58, 1910, 276-277.

② 约翰·乔治·伍德罗夫笔名亚瑟·阿瓦隆（Arthur Avalon），是英国著名的
密教研究先驱，其研究成果奠定了之后西方学界对密教的基本认识。怛特
罗是印度教哲学体系的一个重要分支，它重视吠陀，在后续发展中对现代
印度教礼仪、《奥义书》等产生了重大影响。——译者注

③ *Cat. of Tagore Castle*, 72-73; A. Avalon（pseud. J. Woodroffe），*Śakti and
Śākta*, Madras, 1929.

尔回忆道：

> 媒体上到处是激烈的抗议，指责我的做法降低了艺术
> 学校的格调和标准。我也遭到了学生的反抗，他们私下得
> 到了一批守旧派教员的支持。在一次课上，甚至座位上只
> 有一个学生，其他人都跑到操场上进行集会去了……他们
> 认为这么做，自己所掌握的欧洲技法就不会因为我"反动"
> 的政策而被加尔各答的市民遗忘。①

哈维尔对艺术学校的印度化（Indianisation）并没有取得太多
成功。1905 年阿巴宁德拉纳特辞职后，学校就恢复了西方艺
术的教学，不久之后斋浦尔壁画项目也被取消。反倒是孟加
拉艺术学校最快消化了哈维尔的理念，从而让它有信心去破
除自然主义学院派的桎梏。此外，关于哈维尔对欧洲古典艺
术的极度反感，我们还有很多问题需要澄清。他本人既没有
给所谓的"装饰性艺术"以清晰的定义，也没有解释自己厌
恶自然主义艺术而专攻建筑艺术的原因。初出茅庐的艺术爱
国主义者并不知道为什么自然主义对斯瓦德希艺术是有害
的，也没人告诉他们西方"绘画"和印度"装饰性艺术"的
关键差异，其实是一种对自然主义的特别定义方式。换言
之，装饰性艺术其实就是靠单点透视、明暗变化、定向光等
技法构建起来的"坚固感"，即一种视错觉。也是通过这个
定义，欧洲评论家才最终将装饰性艺术等同于扁平化线条这
种风格。虽然可以模糊地感受到这种差异，但它真正对文化

① Havell, *JRSA*, 58, 1910, 277; Nivedita, *Works*, Ⅲ, 1906, 83-84.

民族主义者产生影响，要等到他们重新创作半幻觉作品的时候。

阿巴宁德拉纳特在加尔各答艺术学校

哈维尔离开后，阿巴宁德拉纳特被任命为执行校长。他在教学方面推行了很多微妙而激进的改革措施，程度远超哈维尔原先的设想。作为一名南肯辛顿毕业生，哈维尔和其他艺术老师一样，更偏爱结构性的课程体系，并将精确性和几何图案当作所有完备艺术的基础。[1] 他坚信自己知道什么东西从本质上来说对孟加拉人是有好处的，这也导致了他固执的家长作风。

阿巴宁德拉纳特的高级设计课程则在一定程度上削弱了学校的家长制结构。终其一生，阿巴宁德拉纳特都在反抗和打破常规，也更偏爱创造性的环境。当然，阿巴宁德拉纳特也需要进行训练，特别是自己发明的水洗技法，但他已经下决心要将艺术从南肯辛顿式的机械练习中解放出来。他用略带揶揄的幽默感提醒学生："艺术学校创造不了艺术家，它只能提供工具。直到你成为艺术家之前，请不要到艺术学校来。"他调侃学生："平刷和圆规确实是强有力的武器，前提是能用得好才行。"[2] 在他眼中，美学上的敏感度比机械的技法更为重要，他希望可以在学生身上唤醒这种品质，而不是告诉他们应该学习哪种风格，这完全是一个私人问题。

从一件逸事可以看出，阿巴宁德拉纳特并不喜欢将自己的好恶强加在他人身上。有一次，南达拉尔找到老师，希望他可以点评下

① Havell, *Essays in Art Industry and Education*, 109 - 110; 151; B. B. Mukhopadhaya, *Ādhunik Shilpa Shikshā*, Calcutta, 1972, 15-22.

② Mukhopadhaya, *Ādhunik Shilpa Shikshā*, 21.

自己的作品《乌玛的冥想》（*Umā's Meditation*）。阿巴宁德拉纳特建议弟子可以丰富一下配色，并为人物配上更多饰品，以表明她是一位风华正茂的美丽少女。是夜，他始终难以入睡，感觉自己就像个不速之客，良心惴惴不安。自己的建议会不会不符合学生心中乌玛的样子？在破晓前，阿巴宁德拉纳特赶快冲去找南达拉尔，却发现自己的学生正坐在画板前准备开始修改工作。阿巴宁德拉纳特立刻恳求他不要碰这幅画，这让南达拉尔十分困惑。他后来反思："这件事会变成一场灾难，我差一点点就毁了那幅画。从那个时候开始我就变得非常谨慎。我意识到艺术在本质上是一种个人表达。所以，其他人怎么可以随意置喙呢？"①

　　实验教学模式有利有弊。在振奋人心的氛围中，自信的学生固然可以大放异彩，但"较弱者"也容易就此沉寂，不留一丝痕迹。面对这种情况，我们不得不佩服哈维尔的敏锐度，他迅速洞察到了阿巴宁德拉纳特的优势所在，"泰戈尔先生虽然接受过良好的欧式教育，但他并没有经历过印度大学那种压抑的学术氛围，同时迅速摆脱了欧洲艺术的常规技法训练"。② 阿巴宁德拉纳特十分尊重学生的创造力，但一旦发现学生私下进行写生，特别是裸模写生，他几乎完全控制不住自己的脾气。有一次，他甚至训斥了一个倒霉的学生："你为什么要把父母的血汗钱花在一个模特身上？如果你真的这么喜欢去放纵自己，为什么不去逛红灯区？从长远来看还便宜得多。但我要问你，你凭什么在社会上传播这种毒草？"③

　　为民族进行美学考古与自由创作是完全不同的事情。找到

① A. Tagore, *Jorāsānkor Dhāre*, 163.

② Havell, *Indian Sculpture*, 256.

③ P. Mandal, *Bhārat*, 68.

印度传统在自己身上的遗存，以共同推动斯瓦德希艺术的复兴，这是每个艺术学生义不容辞的责任。但这也面临一个严峻的挑战，就是学生普遍对印度神话缺乏重视。阿巴宁德拉纳特抱怨：

> 去民族化（Denatinalisation）持续了好几年。学生被迫将自己最好的年华浪费在毫无意义的事上，去尝试把握一种他们或许永远也无法正确认识的艺术……学生里几乎找不到几个读书人。想要创作出真正好的作品，学生就必须非常熟悉我们的古典传说……宗教和社会思想，还有印度的史诗和历史。①

为了拓宽学生的思想面，阿巴宁德拉纳特组织了大量讲座，并聘请了一名梵学家专门讲授印度史诗以启发学生。但拉维·瓦尔马在之前已经将史诗中的灵感劫掠一空，所以下一步就是找到一名真正的传统画家。1906 年，伊斯瓦里·普拉萨德加入学校以传授贝叶画（foliage drawing），他原先是曼彻斯特花布制版师（图 7-19）。1905 年时，伊斯瓦里曾作为阿巴宁德拉纳特的助手参与设计了寇松夫人的住所。伊斯瓦里的传统之处主要是没有接受过英语教育，其实他的巴特那艺术家祖先早在一个世纪前就已经将本土艺术风格和西式设备进行了结合。②

① *Centenary*, 31.

② *Centenary*, 32. 关于伊斯瓦里·普拉萨德，参见 *The Englishman*；Havell, *The Basis*, 56；M. Archer, *Patna Painting*, 20-38；J. C. Harle and A. Topsfield, *Indian Art in the Ashmolean Museum*, Oxford, 1987, 86-87。

图 7-19　奎师那与拉达（*Krsna and Rādhā*）

说明：伊斯瓦里·普拉萨德绘，水彩画。

文化民族主义者发现阿旃陀

对于阿旃陀的圣化，是重拾印度艺术遗产的最后一个阶段。
在维多利亚美学中，壁画这种艺术形式的地位十分显赫，就像

纪念性历史绘画之于世界艺术一般。相比之下，印度本土的莫卧儿艺术规模较小，而斋浦尔壁画缺乏庄重感。所以阿旃陀作为一种大型装饰性壁画，对于确立印度自己的民族壁画来说就非常有参考意义。它在 1896~1897 年被格里菲斯记录入册，之后在 1902 年被哈维尔选中，成为加尔各答艺术学校的印度艺术范例之一。[1] 同时，阿旃陀还是佛教艺术的终极源头，为此日本艺术家特地前来学习。因此到阿旃陀这个民族圣地朝圣就变得理所应当起来，即使朝圣者根本一无所知也没有关系。甚至学院派艺术家杜兰达尔将阿旃陀臆想成自己的灵感源泉。之后，阿巴宁德拉纳特的弟子穆库尔·戴伊还出版了相关作品，记录自己如何到阿旃陀朝圣。[2]

1910 年，阿巴宁德拉纳特的学生得到了复制阿旃陀壁画的机会。在 1890 年代时，格里菲斯的学生也曾做过同样的工作，但并没有受到民族主义热潮的影响。绝大部分格里菲斯学生的复制品在 1936 年的水晶宫大火中被付之一炬，小部分则收藏在南肯辛顿。克里斯蒂安娜·赫林汉姆（Christiana Herringham）——壁画复制领域的权威人物——非常希望改善这些复制品。阿旃陀的壁画让她印象深刻，特别是对宫廷生活的刻画，以及艺术家是如何轻松写意地"将高低种姓区分开来。这种能力即使到了 500 年后乔托的年代，欧洲人还没能掌握"。[3] 1906 年短暂造访后，她计划在 1910 年再度返回阿旃陀以完成她的工作。此时，尼维迪塔到访英国，她热心于发展印度公民壁画事业，于是拜托库

①　Havell, "Some Notes," *The Studio*, 27, 15 Oct, 1903, 26.

②　Dhurandhar, *Kalamandirantil*, 77; M. Dey, *My Pilgrimage to Ajanta and Bagh*, London, 1925; *Prabāsi*, Yr. 1, No. 1, Baisākh, 1308, 1019.

③　Nivedita, *Works*, Ⅲ, 35. 关于赫林汉姆，参见 *Burlington Magazine*, 1910。

马拉斯瓦米代表阿巴宁德拉纳特去游说赫林汉姆。尽管已经聘请了一些孟买艺术家作为助手，赫林汉姆还是被说服了，同意让阿巴宁德拉纳特的学生参与复制工作。阿巴宁德拉纳特同意负担学生的全部开支，作为交换，部分壁画复制品将被留在印度。资金支持则由印度东方艺术协会提供。该协会成立于 1907 年，一直致力于改革艺术学生的培养方式，希望可以用国内采风来替代海外留学。[①]

　　南达拉尔·博斯、阿西特·哈尔达、萨马伦德拉纳特·古普塔（Samarendranath Gupta）和文卡塔帕先后加入了赫林汉姆的团队，包括两名来自海得拉巴的学生赛义德·艾哈迈德（Syed Ahmad）和穆罕默德·法兹-乌丁（Mohammad Fazl-ud-Din）。在过度保护心理下，阿巴宁德拉纳特甚至派出了一名罗摩奎师那传道会的僧人加南德拉纳特·布拉马查里（Ganendranath Brahmachari）和学生一同前往阿旃陀，以负责他们的饮食起居。他本人同时是一名出色的画家，也参与了部分壁画复制工作。[②] 尼维迪塔之后和贾格迪什·博斯一起参观了现场，并在《现代评论》上发表了自己对阿旃陀艺术的感想，赫林汉姆的工作报告则刊登在《伯灵顿杂志》（*Burlington Magazine*）[③] 上。当时，南达拉尔主要负责素描部分，包括壁画中的人物、服装、饰品等细节内容，这让他对这些古老的作品有了更深的领悟。但根据他的说法，由于当时基本没有其他英

①　A. Tagore, *Jorāsānkor Dhāre*, 133–134; *The Dawn Magazine*, March 1912, 67.

②　*The Dawn Magazine*, March 1912, 67; P. Mandal, *Bhārat*, 167–173.

③　《伯灵顿杂志》的主要方向为美术史和装饰艺术，1903 年在英国正式刊发，原名《伯灵顿鉴赏家杂志》（*Burlington Magazine for Connoisseurs*），1948 年更名，时至今日仍然是世界领先的艺术类月刊。——译者注

国人，他们也没有试图去接近赫林汉姆。对赫林汉姆而言，她似乎也没有对阿巴宁德拉纳特的学生表现出任何兴趣。并且在孟加拉总督到场参观时，他们虽然在场却不被允许靠近这位政要分毫，因为孟加拉学生"煽动反政府行为"的名声远播。全部工作完成后，复制品先是被送往贾格迪什·博斯在加尔各答的宅邸，由尼维迪塔向总督夫妇进行导览和介绍。随后它们被转移至印度东方艺术协会所在地进行展示。①

　　尽管印度民族主义者无比重视阿旃陀艺术，但我们似乎只有在加尔各答大学主席学院的天花板上才能清楚地看到它的影响。非常有趣的是，自始至终阿巴宁德拉纳特都没有到阿旃陀参加学生的工作。背后的原因有一部分是他本人讨厌长途旅行，另一部分则是阿旃陀艺术和他理想中的抒情诗题材并不匹配，也不适合他的浅色技法。而他的大部分弟子也与老师的观点一致，特别是阿西特·哈尔达——即使他复制的阿旃陀壁画十分精美，之后创作的作品也有所借鉴（图7-20）。值得注意的是，南达拉尔其实和佛教教义是存在一定共鸣的，这清楚地体现在他对女性角色的处理和色彩图式语言之中（图7-21）。在1911~1912年举行的东方艺术博览会上，南达拉尔创作的大型场景画作里明显带有阿旃陀艺术的印记。②

①　Nivedita, "The Ancient Abbey of Ajanta," *Complete Works*, Ⅳ, 45 – 56; *The Dawn Magazine*, March 1912, 68; C. Herringham, "The Frescoes of Ajanta," *The Burlington Magazine*, 17, Apr. –Sept. 1910, 136.

②　Herringham, "Frescoes." 关于此次博览会，参见 *The Dawn Magazine*, April 1912, 23-26; Bhowmik, "Vignānāchārya," 171。

图 7-20　黑公主（*The Negro Princess*）①

说明：阿西特·哈尔达绘，水彩画。

① 取材《摩诃婆罗多》中的黑公主般遮丽，她被视为吉祥天女的化身，是印
度教的重要神灵之一。——译者注

图 7-21 紫胶宫（*House of Lac*）①

说明：南达拉尔·博斯绘，水彩画，截取自南达拉尔有关印度神话的作品，从中可以看到阿旃陀艺术对他的影响。画作在 1914 年的巴黎世界博览会上首次展出。

① 取材自《摩诃婆罗多·初篇》第 147 章"火烧紫胶宫"。Lac 即紫胶，是一种靠昆虫分泌的天然树脂，在《阿闼婆吠陀》和《摩诃婆罗多》中多次出现，有学者据此推测古代印度教徒对紫胶及其用途十分熟悉。我国古书中称其为赤胶、紫铆、紫芋等，是重要的药材和染料原料。——译者注

国内外的东方艺术

包装与营销东方艺术、印度东方艺术协会与印度社会

1907 年，为了给孟加拉学派奠定稳固的基础，印度东方艺术协会成立。东方主义者深知学院派艺术的成功在很大程度上归功于艺术社团的赞助。尽管东方主义者得到了政府支持，但他们仍然需要像孟买和西姆拉艺术协会这样的正规机构。东方艺术协会最初的非正式构想来自孟加拉地主协会（Bengal Landholders' Association）举办的阿巴宁德拉纳特、横山大观和菱田春草的画展。泰戈尔家族的密友约翰·伍德罗夫提出了创建一个永久性新东方艺术展览场所的想法。①

印度东方艺术协会成立大会于 1907 年 4 月 6 日星期六下午 4 点 30 分在加尔各答艺术学校举行，加尔各答高等法院法官 R. F. 拉姆皮尼（R. F. Rampini）担任主持，参会的欧洲人多于印度人。阿巴宁德拉纳特、加加纳德拉纳特和他们的好友伍德罗夫、诺曼·布朗特（Norman Blount）、E. 桑顿（E. Thornton）和 F. A. 拉穆尔（F. A. Larmour）都出席了会议。孤独的沙龙艺术家贾米尼·甘古利同样引人注目。布朗特和阿巴宁德拉纳特被选为秘书长，而寇松的死敌基奇纳（Kitchener）勋爵被选为会长，这可能只是为了冷落这位前总督。创始成员决定"在家里"舒适地举行未来的会议。为了表彰其独特的贡献，哈维

① A. Tagore, *Jorāsānkor Dhāre*, 113.

尔在缺席的情况下被选为会员。副总督、印度艺术收藏家、阿巴宁德拉纳特的崇拜者卡迈克尔（Carmichael）勋爵应邀加入。评论家奥德亨德拉·甘古利（Ordhendra Gangoly）和阿巴宁德拉纳特的三名学生阿西特·哈尔达、南达拉尔·博斯和萨马伦德拉纳特·古普塔成为会员。该协会的目的不仅是举办东方艺术展览，还有通过讲座和出版物传播信息。为了不排斥甘古利，协会决定不正式禁止学院派艺术家，而且寻求与类似人员的联系。①

　　与此同时，哈维尔在英国开始鼓动对印度艺术的支持，此举促进了印度东方艺术协会的发展。虽然哈维尔缺席了在印度的会议，却有利于运动的发展。英国莫里斯派同情来自印度的新声音加速了他们的壮大。哈维尔不仅吸徕众多支持，更重要的是他与库马拉斯瓦米挑战了古典艺术的等级制度和装饰艺术的低劣地位。哈维尔的《印度雕塑与绘画》代表古印度艺术提出了热情洋溢的请求，其中包含对孟加拉画派简短的评述："泰戈尔先生的最新作品之一［是］《奥朗则布检查达拉的头》（*Aurangzeb Examining the Head of Dara*）……他处理莫卧儿历史

① 成立大会的会议记录（印度东方艺术协会档案），*ISOA Short History*, *Rules and Regulations*, Calcutta, 1959-1960。参会的有拉姆皮尼、伍德罗夫、达德利·迈尔斯（Dudley Myers）、C. F. 拉穆尔（C. F. Larmour）、阿巴宁德拉纳特、菲尔波特中校（Lt. Col. Philpott）、N. 布朗特（N. Blount）、E. 迈耶（E. Meyer）、A. 斯蒂芬（A. Stephen）、W. 加思（W. Garth）、加加纳德拉纳特、H. 里斯利（H. Risley）、W. 格雷戈里（W. Gregory）、苏伦德拉纳特·泰戈尔、J. 乔杜里（J. Chaudhuri）、萨马伦德拉·泰戈尔（Samarendra Tagore）、J. P. 甘古利、贾斯蒂斯·霍姆伍德（Justice Holmwood）、H. G. 格雷夫斯（H. G. Graves）。阿巴宁德拉纳特和布朗特同为荣誉秘书长兼司库。关于这次会议的新闻报道，见 *The Studio*, 43, Jan. - Apr. 1908, 163。

上这一悲惨事件的神奇力量将展现其艺术的多样性。"①

　　哈维尔抨击西方批评家忽视印度艺术，他的抨击得到了《爱丁堡评论》的持续回应。该报称哈维尔对印度艺术的过分维护标志着文艺复兴经典的终结以及对艺术完美共识的丧失，质疑像印度这样的"非进步"（non-progressive）艺术的价值。我们不确定哈维尔对此的反应，但他被《泰晤士报》的评论员逗乐，他们对哈维尔大发雷霆，指责他的无知与不合逻辑。哈维尔会见了库马拉斯瓦米，告诉他《泰晤士报》有关他不合逻辑的指责反映了一种普遍的偏好，这种偏好尤其存在于官员中。印度艺术对印度人来讲已经足够优秀，但很难与希腊艺术相比。这种态度对哈维尔而言是不符合逻辑的，如果印度人听信这种态度而不认真对待自己的艺术，印度艺术肯定无法生存。② 1908 年 7 月，他在《工作室》上提出了同样的观点。

　　　　我们成功地说服了认为自己没有受过艺术教育的印度人，尽管印度艺术存在的证据比英国艺术更为广泛……回来后，我惊讶于盎格鲁-撒克逊人的狭隘思想，他们花费了一个多世纪才发现我们在艺术上向印度学习的东西远远超过印度向欧洲学习的东西。③

①　Havell, *Indian Sculpture*, 262. 关于作品的意义，参见 Mitter, *Monsters*, ch. 6。

②　"Eastern Art and Western Critics," *Edinburgh Review*, 112, Oct. 1910. 哈维尔 1908 年 12 月 26 日给库马拉斯瓦米的信，Box 46, Folder 8, Princeton University Library。

③　Havell, "The New School," *The Studio*, 1908, 108.

这篇文章回顾了这场新艺术运动，但相比之前，此篇文章热情有所减弱。哈维尔更熟悉古代艺术，他认为即便孟加拉学派没有达到古代艺术的抽象水平，它也表达了伟大的灵性。他唯一的愿望是，阿巴宁德拉纳特的作品能继续成为一种寓言，此处暗指《印度母亲》、《奥朗则布检查达拉的头》和《音乐会》。截至当时，新的艺术教学正在取得成效：南拉达尔·博斯和苏伦德拉纳特·甘古利几乎没有突破"阿巴宁德拉纳特早期作品较为弱化的绘图技巧"（图7-22）。南拉达尔《维塔拉的二十五个故事》和苏伦德拉纳特《罗什曼那·犀那的逃亡》（*Flight of Lakshman Sen*）因独创性、技法、表现力和戏剧性的感觉而受到称赞，但最重要的是他们对西方模仿的挑战将"对印度艺术的未来产生非常深远的影响"。①

1909年，库马拉斯瓦米开创性的《中世纪僧伽罗艺术》问世。它不仅提升了装饰艺术，而且延长了传统本身的连续性。尼维迪塔对他与哈维尔都给予了热烈的掌声。库马拉斯瓦米的作品

> 是经典的……作者站在东方立场，完全有能力以同样的权威处理同类型的西方主题。凡是认识这位画家的人，都会热切地期待他笔下的更多作品……正是通过这样的方式，一种牢不可破的知识和文化背景才可以添加到斯瓦德希斯情绪和民族主义中去。②

① Havell, "The New School," 115.
② Nivedita, *Works*, Ⅲ, 51–52.

图 7-22　毗陀罗和国王（*Vetāla and the King*）

说明：南拉达尔·博斯绘，水彩画。

"我们这里第一次有欧洲人书写关于印度艺术的书，用整部篇幅表达了对印度及其人民的爱和尊重，印度理想不是二手的希腊主义，在世界艺术中具有相当高的价值。"[1] 她总结道："欧洲人先入为主地认为印度在任何时候的一切都借鉴自西方的，这对印度的独创性和自尊造成了难以言喻的打击。"[2]

1909 年，哈维尔获得了画家威廉·罗森斯坦这一宝贵盟友，罗森斯坦邀请他参观加尔各答美术馆收藏的印度艺术品。这些画作临时出借给他。罗森斯坦是莫卧儿细密画的早期鉴赏家，

[1]　Nivedita, *Works*, Ⅲ, 21.

[2]　Nivedita, *Works*, Ⅲ, 23.

当时它们在欧洲鲜为人知。作为新英国艺术俱乐部（New English Art Club）① 的创始人，他见证了19、20世纪之交巴黎的美学变革。这种经历使他对非古典艺术产生了兴趣，甚至在遇到哈维尔之前，罗森斯坦就听说过他对印度艺术重要性的"布道"。在 C. R. 阿什比的工艺美术协会见到库马拉斯瓦米时，他得知了哈维尔在《工作室》上发表的关于孟加拉学派的文章。②

在哈维尔建立联盟网络的同时，局势走向了印度艺术的"老派"和"少壮派"之间的决战。决战发生在1910年1月13日哈维尔在英国皇家艺术协会的演讲后。在哈维尔演讲的前两天，历史学者文森特·史密斯（Vincent Smith）就印度不存在高等艺术这一老生常谈的主题进行了演讲，有意地激怒神秘主义者、哈维尔和库马拉斯瓦米。他认为，批评家的抱怨有其道理，一些印度教雕塑着实令人厌恶。虽然没有表现出太多的独创性，但印度人仍然在希腊化的借鉴上做了巧妙的改变，而且确实有些质量还不错的作品。因此，他同意南肯辛顿印度收藏家之首珀登·克拉克（Purdon Clarke）的观点，支持者的过分赞美妨害了印度艺术的前景。虽然它在世界艺术中理应享有受人尊敬的地位，但它并不是一流的，"除了它非常适合它的民族和人民"。③

① 1880年代成立的艺术团体，崇尚自然主义绘画，经常举办展览，第一次世界大战后该俱乐部逐渐衰落。——译者注

② W. Rothenstein, *Men and Memories*, 1932, 229-231; Havell to Rothenstein, 4 May 1909, bMS Eng 1148 (680), Harvard University Houghton Library.

③ Burns, "The Function of Schools of Art," *JRSA*, 1908, 629-641; Havell, "Art Administration," *JRSA*, 1910, 273-296. 文森特·史密斯1910年1月11日在皇家亚洲文会（Royal Asiatic Society）发表的演讲，相关报道见 *The Statesman*, 2 June 1910。

　　哈维尔和库马拉斯瓦米站出来提出抗议。没有印度艺术经验的主席在会议结束时说，印度教图像的多臂是软弱的表现，因为"天才也必须表达普遍性的想法"。① 察觉到偏见的力量的库马拉斯瓦米事先告知罗森斯坦他将打败哈维尔，并希望罗森斯坦参加。演讲结束后，伯德伍德讽刺一尊佛像像板油布丁，这引起了许多观众的抗议，其中沃尔特·克莱恩（Walter Crane）对中世纪欧洲和南印度的雕塑进行了令人赞同的比较。②

　　会议在激烈的讨论中结束，之后罗森斯坦组织了一场声势浩大的反对伯德伍德的公众抗议活动。2 月 15 日，哈维尔写信给他说："我认为现在是艺术家开始抵制［伯德伍德和珀登·克拉克的］影响的时候了……在南肯辛顿……"③ 一连串的活动以一封写给《泰晤士报》的信（2 月 28 日）告终，信上有许多文人、莫里斯的追随者和爱尔兰文学运动成员的签名。信的最后几行是写给孟加拉艺术学校的。

　　　相信我们在此代表的是大批正当的欧洲意见，希望向我们在印度的工匠兄弟和学生保证，该国的民族艺术学校仍然显示了它的活力和解释印度生活与思想的能力，只要它忠于自己，就永远不会辜负我们的钦佩和同情。我们相信，在不蔑视并接受任何从外国来的有益经验的同时，它将谨慎地保留作为国家历史和物质条件以及那些古老而深刻的宗教观念的产物的个性，它们是印度和整个东方世界

① *The Statesman*, 2 June 1910.

② Coomaraswamy to Rothenstein, 22 Dec. 1909, bMS Eng 1148（320）；Havell, "Art Adm.," 285.

③ Havell to Rothenstein, 15 Feb. 1910, bMS Eng 1148（680）.

的荣耀。①

如果需要确认的话，此宣言确认了孟加拉艺术学校是传统印度艺术的继承人。《黎明》引用它来平息对孟加拉学派的反对。②

伯德伍德没有看到的是，他对印度艺术的倾慕中带有居高临下的成分。几年后，他向古印度雅利安人致敬，库马拉斯瓦米在一封私人信件中称赞了这一点。然而，皇家艺术协会事件令伯德伍德丢了脸，同时它又催生了印度协会，多年来它一直是印度文化在欧洲的前哨。在致信《泰晤士报》的前一天，哈维尔写信给罗森斯坦，建议召开一次建立协会的会议，"因为印度审美具有欧洲和现代印度难以理解的美感和兴趣"。③ 他已经派人询问印度东方艺术协会的活动详情。在主要文化人物的支持下，印度协会于 1910 年成立。在一次早期集会上，有人提议"把不受欢迎之人挡在外面"。④

1909~1903 年，两个协会保持着密切的联系，联合出版了赫林汉姆夫人《阿旃陀》的复制本。当时，库马拉斯瓦米正穿梭于英国和印度之间。早在 1907 年他就计划访问加尔各答，最终于 1909 年到达。他在这座城市的两年期间致力于文化民族主义。在反分治时代的鼎盛时期，库马拉斯瓦米对孟加拉学派的打击反而为其增添了声望。他还开始收藏印度艺术品。1912~1916 年，评论家将拉其普特风格与莫卧儿风格分开，对印度绘

①　*The Times*, 28 Feb. 1910.

②　*The Dawn Magazine*, April 1912, 21.

③　Havell to Rothenstein, 27 Feb. 1910 and 2 March 1910, bMS Eng 1148（680）；Coomaraswamy to Rothenstein, 27 March 1915, bMS Eng 1148（320）.

④　India Society Minute Book, 29 Sept. 1910（IOL）；Havell to Rothenstein, 15 Feb. 1910, bMS Eng 1148（680）.

画的研究做出了重大贡献。他还声称拉其普特艺术完全是本土
的，而不是"异域的"莫卧儿自然主义。这当然对印度民族主
义产生了影响。1911 年，阿拉哈巴德的联省展览展出了库马拉
斯瓦米从主要收藏品中挑选的"老画"。在这种文化民族主义的
高潮中，他发出了一种出人意料、犹豫不决的声音："加尔各答
团体成员及他们为之工作的公众现在肩负着重大责任。考虑到
几年来在印度非常不利的条件及目前几乎与之相同的情况，已
经取得了极大的成就，但这并不是世界对印度的期望。"① 在罗
杰·弗莱（Roger Fry）发表了一篇不屑一顾的文章后，这位学
者突然对孟加拉学派丧失了信心。②

1910 年，罗森斯坦决定在赫林汉姆的陪同下访问印度。他定
期与在印度的库马拉斯瓦米通信，库马拉斯瓦米让他了解事态发展，
并热切地等待他的到来。在开始航行之前，罗森斯坦曾寻求官方对
此事的反应。他在印度事务部的朋友里士满·里奇（Richmond
Ritchie）显然不冷不热，因为他"担心我对印度人和印度事务的同
情会鼓励民族主义者，他们通过戈哈尔和提拉克听到……"③ 罗森
斯坦被敦促与官员保持联系。1903 年，在横山大观和菱田春草访
问乔拉桑科期间，他们受到了警方的监视。由于拉宾德拉纳特·泰

① A. K. Coomaraswamy, *Essays in Indian Nationalism*, Madras, 1911, 81. 1908 年 9
月 22 日哈维尔在给库马拉斯瓦米的信中提到，加加纳德拉纳特给僧伽罗人的
信以及可能为他提供的资金。A. Coomaraswamy, "The Modern School of Indian
Painting," *Journal of Indian Art*, Vol. 15, No. 120, 1911, 69. 关于 1911 年的展
览，参见 *The Dawn Magazine*, Apr. 1912, 23, 69; Coomaraswamy, *Rajput
Painting*, London, 1916。1910 年，库马拉斯瓦米在加尔各答就此事发表演讲。
Lipsey, *Coomaraswamy*, 87.

② 罗杰·弗莱是一位强烈的反自然主义者。

③ Rothenstein, *Men and Memories*, London, 1932, 232; Coomaraswamy to Rothenstein, 7
July 1910, 15 Sept. 1910 and 5 Oct. 1910, bMS Eng 1148 (320).

戈尔反对分治，情报部门也对他进行了谨慎的监视。①

　　罗森斯坦无视这些警告。哈维尔对他的计划表示欢迎，请他去瓦拉纳西找安妮·贝桑特，并介绍了约翰·伍德罗夫。在印度，罗森斯坦与库马拉斯瓦米一起旅行了一段时间。随后，罗森斯坦会见了泰戈尔家族——阿巴宁德拉纳特、加加纳德拉纳特及他们的叔叔拉宾德拉纳特与乔蒂林德拉纳特。这位英国画家被乔蒂林德拉纳特的"颅相"绘画迷住，并安排他在伦敦出版。他发现泰戈尔宅邸是"一座令人愉快的房子，里面布满了可爱的东西，包括绘画、青铜器、各式物品和乐器。他们收藏的印度画作是我见过最好的、由艺术家创作的作品"。② 从1897年起，阿巴宁德拉纳特和加加纳德拉纳特开始大量创作印度细密画，其中一部分由印度协会于1910年出版。③

　　哈维尔密切关注印度的事态发展。伯德伍德事件发生后，尼维迪塔给他写了一封贺信。1908年她访问英国时，很可能见到了哈维尔。那一年，当哈维尔意识到自己再也回不去加尔各答时，他尝试说服英国政府将阿巴宁德拉纳特的任命定为永久性任命，但这与殖民政府限制担任高级职位的印度人数量的政策背道而驰。事实上，在1908年写给库马拉斯瓦米的信中，哈维尔并不抱太大希望："阿巴宁德拉纳特最终不会得到加尔各答的校长职位。对此，印度事务部已经向西姆拉发出了大量电报，

① Rosenfield, "Western," 213; C. Sehanābish, *Rabindranāth o Biplabi Samāj*, Calcutta, 1985, 8-39 and passim.

② Havell to Rothenstein, 6 Aug. 1910, bMS Eng 1148 (680). 关于泰戈尔宅邸，参见 Rothenstein, *Men*, 249。

③ Coomaraswamy, *Indian Drawings*, London, 1910. 这些藏品归艾哈迈达巴德的卡斯图尔拜斯家族（Kasturbhais）收藏，加加纳德拉纳特似乎从巴特那艺术家（伊斯瓦里·普拉萨德？）处获得了一些作品。

但西姆拉可能会像往常一样自行处理。"①

1909 年，在拉合尔开办梅奥艺术学校的珀西·布朗被授予加尔各答艺术学校校长职位。他为了学习莫卧儿艺术而学习波斯语，并支持印度艺术复兴。布朗虽然不是很成功，但很公正，他积极投身印度东方艺术协会的活动。他的妻子也渴望学习东方艺术。因此，即使在布朗到来后，东方艺术也没有失去其活力。此时，阿巴宁德拉纳特正在伊斯瓦里·普拉萨德的专业知识帮助下，在本土寻找进口颜料的替代品。1909～1910 年的学校报告告诉我们："本土颜料的制造是非常特殊的一件事。人们饶有兴趣地观察着这一行动的结果，因为古老的印度色彩以其明亮和持久而著称。"1910 年，《政治家》提醒人们注意东方艺术展上伊斯瓦里·普拉萨德的作品《奎师那和耶雪达》（*Krsna and Yasoda*），"它由真正的印度颜料绘制，希望其他人能够效仿他，从而展现美丽、清晰与柔和的光晕"。② 出身画家种姓的文卡塔帕因开发这些颜料而得到了一笔奖金。

尽管布朗没有参与决策，但东方主义者仍然对他的任命耿耿于怀。哈维尔将他的继任者罗森斯坦描述为一个对印度艺术兴趣平平的庸俗之人，其印度协会的成员身份对他产生了负面影响。在罗森斯坦前往印度之前，哈维尔警告他不要通过布朗

① Havell to Coomaraswamy, 22 Sept. 1908; Nivedita to Havell, 7 April 1910 (IOL); Havell to Rothenstein, 6 Aug. 1910, 25、27 June 1912, bMS Eng 1148 (680); U. Das Gupta, "Letters: Abanindranath to Havell," *Visva-Bharati Quarterly*, Vol. 46, Nos. 1-4, 1980, 208-229.

② Mandal, *Nandalāl*, Ⅰ, 71; *Centenary*, 34-35, 39; *The Statesman*, 2 June 1910. 关于珀西·布朗的收藏，参见 *Introductory Guide to the Art Section of the Indian Museum*, Calcutta, 1916; *Annual Report of the Working of the Government Art Gallery, Calcutta* (*1917-1918*), Calcutta, 1918. （耶雪达是黑天的养母。——译者注）

结识泰戈尔一家，因为"自从来到加尔各答，他就没有公正地对待过泰戈尔"。① 1911 年，罗森斯坦自印度归来，哈维尔邀请他共进晚餐，讨论阿巴宁德拉纳特从艺术学校辞职及他设想自己创办一所学校之事。在写给罗森斯坦的另一封狂乱的信中，哈维尔抱怨库马拉斯瓦米对印度社会越来越漠不关心。哈维尔还试图说服协会与国务大臣哈考特·巴特勒（Harcourt Butler）接手阿巴宁德拉纳特的案子。至于这位错失晋升机会的孟加拉艺术家，他认为自己在学校的地位令人反感。他也不需要钱。他与布朗从一开始就有些冷淡的关系也在意料之中。1915 年，阿巴宁德拉纳特因一件小事而辞职。他的外甥贾米尼·甘古利1916 年 6 月 19 日接替他担任副校长。②

然而，我们从印度事务部给哈维尔的一封密信中得知，早在 1911 年，殖民政府就赞成了一项妥协。

> 可悲的是，泰戈尔竟然被逼相信，如果他想做什么真正的好事，他就必须离开政府部门。一项真正明智的印度艺术政策可能最终会由此演变而来。目前来看，对非官方机构的慷慨补贴似乎是我们所能期望的最佳解决方案。③

此机构即印度东方艺术协会，由阿巴宁德拉纳特和加加纳德拉纳特在官方的资金支持下运营。政府的资助没有持续太长时间。

① Havell to Rothenstein, 3 May 1911, bMS Eng 1148 (680).

② Havell to Rothenstein, 5 May 1911, bMS Eng 1148 (680); *Centenary*, 37-39; Abanindranath to Havell, 2 March 1911 and 8 June 1911, Das Gupta, "Letters," 216-220.

③ T. Mirium (IOL) to Havell, 11 May 1911.

1912 年，玛丽女王访问加尔各答时获得了阿巴宁德拉纳特的《帝失罗叉》（*Tissa，Aśoka's Queen*，图 7-23）；1913 年 6 月 2 日，女王生日当天，一份特别公报宣布授予这位孟加拉画派领袖印度帝国勋章①。印度事务部对此令双方都如意而感到满意。②

图 7-23　帝失罗叉

说明：阿巴宁德拉纳特·泰戈尔绘，彩色石版画。

① 此勋章由维多利亚女王在 1877 年设立，授予英属印度时期在印度任职的官员、军人或当地贵族。勋章分三个等级，阿巴宁德拉纳特获得的是第三等。——译者注

② Sarkar, *Bhārater*, 12.

四大展览会：加尔各答、巴黎、伦敦、马德拉斯

阿巴宁德拉纳特辞任后，伊斯瓦里·普拉萨德作为继任者开始负责学校的东方艺术教学工作。在丧失了精神引导后，东方艺术系已经辉煌不再。布朗首先在学校恢复了正统艺术训练体系，之后他的副手甘古利则"复活"了西方美术教学组（Fine Arts Section）。因此，东方艺术的阵地就逐渐被转移到印度东方艺术协会，由南达拉尔·博斯和阿西特·哈尔达负责教学工作。此外，协会还会组织库马拉斯瓦米等人举办艺术讲座，或为传统手工艺人提供工作机会作为激励手段。这一切的最终目标都是为了更好地宣传由阿巴宁德拉纳特的友人——桑顿、布朗特和伍德罗夫——领衔的孟加拉学派。1908 年，阿巴宁德拉纳特的《音乐会》（*The Music Party*）及其弟子的作品，一同刊印在冈仓天心主持的杂志《国家》（图 7-24、彩图 24）上。伍德罗夫随后解释道：

> 协会的工作非常有意义。它希望通过努力，可以在今天唤起过去印度那种追求美和艺术的伟大精神……（协会）最早也是最好的成果，就体现在阿巴宁德拉纳特·泰戈尔先生的作品里……其作品中蕴含的美，是足以赠予世界的礼物……只要印度人能够重拾自己的艺术遗产，并意识到不是借鉴而是给予，才是他们真正的责任所在。

所以，当日本国内为了反对冈仓天心而批评阿巴宁德拉纳特的这幅作品缺乏"原创性"的时候，伍德罗夫进行了坚决的反击。

图 7-24 音乐会

说明：阿巴宁德拉纳特·泰戈尔绘，水粉画。

为了在巴德拉罗克中推广东方艺术——特别是那些无法参加展览会的妇女和不居住在加尔各答城内的人——一项由印度东方艺术协会推动的雄心勃勃的艺术品复制计划应运而生。印刷订单主要靠《国家》和《工作室》在伦敦的出版商处理，当然也会拜托当地出版社。从 1911 年开始，协会所有成员都可以收到这些免费的复制品印刷物。事实证明，大众十分认可这些复制品，它们在 1912 年展览会上的售价已经达到 500 卢比，从此东方主义艺术家的名字家喻户晓。希兰莫伊·雷·乔杜里

（Hironmoy Ray Chaudhury）和阿西特·哈尔达还根据南达拉尔的底图制作了四块铜版画石膏模具。这些模具和其他古代印度雕塑的复制品之后被送往伦敦进行浇铸。①

该协会最重要的职能是，冬季时在各大城市组织以东方艺术为主题的艺术展览。虽然从 18 世纪起，加尔各答公众就已对艺术展览十分熟悉，但直到 20 世纪初包括首都孟买在内，并没有形成定期举办艺术展览的传统。从 1908 年到 1912 年，印度东方艺术协会开始致力于在本土推广艺术展览，希望可以帮助公众戒除西方学院派艺术的影响，这被《黎明》视为"一段意义非凡的进步"。而作为 1908 年"进步"的伊始，这也给投身斯瓦德希运动的孟加拉学派开了个好头。当时，室利·阿罗频多·高士主营的反政府报纸《致敬母亲》（Bande Mātaram）已颇具影响力。其在1905 年发行的宣传册《巴瓦尼寺》（Bhawani Mandir）极大地鼓舞了年轻孟加拉革命者的士气——在霍布斯鲍姆眼中他们是"亚洲秘密革命兄弟会的最佳代表"。② 结果在 1908 年，阿罗频多和哥哥巴林德拉（Barindra）因为参与"马尼克托拉爆炸案"（Manicktola Bomb Conspiracy）而被判入狱，《致敬母亲》也被封停。对于殖民当局来说，安抚追随者显然比直接镇压革命更加困难重重，并且当局也不一定会做出重大让步。但考虑到现实情况，

① 关于这些被送往英国的作品，参见 *Centenary*, 37-39; *The Dawn Magazine*, Mar. 1912, 66。

② "Indian Art Exhibitions, 1908-12," *The Dawn Magazine*, Apr. 1912, 21-27; "Indian Art Exhibition in Calcutta: Movement in Favour of Indian Art," *The Dawn Magazine*, March 1912, 63-64; Hobsbawm, *Primitive Rebels*. 关于年轻革命者的报道，参见 *The Rowlan Report*（Report of the Sedition Committee）, Calcutta, 1919; Brown, *Gandhi*, 160-189。

容忍艺术民族主义显然是比解决恐怖爆炸更好的选择。①

　　该协会的艺术展览常常可以吸引到高级殖民官员来出席。在斯瓦德希运动期间，历任印度总督都对东方艺术的主题表现出了特别的兴趣。比如明托夫人——她的丈夫在 1905 年被任命为英属印度总督，以缓和寇松分裂孟加拉所带来的紧张局势——就出席了 1910 年艺术展。明托的继任者、差点被刺客炸死的查尔斯·哈丁（Charles Hardinge）也对印度文化民族主义表现出极大善意。他和副总督共同出席了 1912 年的第五届艺术展，并购买了大量画作，结识了许多东方主义艺术家。他的妻子也是一名美术和手工方面的狂热爱好者，她非常希望可以见到南达拉尔——这位东方艺术的明日之星。

　　哈丁总督对孟加拉艺术运动印象深刻，并向新德里城的规划者举荐了萨马伦德拉纳特·古普塔作为艺术顾问。其他出席展览的高级官员和贵族也会购买心仪的画作。举例来说，在 1912 年的展会上，单幅作品的最高售价就达到了 300 卢比——这样的价格对细密画来说已经非常优厚。② 而罗纳谢（Ronaldshay）——他在 1918 年接棒卡迈克尔成为孟加拉总督——在保持原有支持力度的情况下，甚至成了东方主义艺术家的拥趸，为一本杂志提供了大量津贴。

　　　这个孟加拉现代绘画学派很早就引起了我的注意，它是印度人在文化领域反抗外来统治的一个实例。这种反抗最极端和最应受谴责的表现方式，当然是那两个秘密社团

①　Dundas（Ronaldshay and Zetland），*Essayez*，London，1956，124ff. ；*Indian Art and Letters*，Ⅰ，1，1925，5；Ⅳ，2，1930，76.

②　*The Dawn Magazine*，March 1912，64–66.

组织的革命活动……姑且不论这些现代印度美术作品的优劣好坏，它们所表现的主题和精神在我看来是值得鼓励和支持的……1919年之时，我和其中代表进行了讨论，他们充满魅力，且都来自著名的泰戈尔家族（即阿巴宁德拉纳特和加加纳德拉纳特）。[1]

从一开始，艺术展就有意识地将古代印度艺术与孟加拉学派作品并列，以凸显两者在文化上的连续性。在1908年艺术展开幕式上，时任副总督卡迈克尔就曾将自己收藏的奥里萨石刻出借以表示支持。阿巴宁德拉纳特则承担了此次展览的全部杂费，他还亲自参与了展品的悬挂等展陈工作。1908年艺术展的主角是贾米尼·甘古利的风景画、阿巴宁德拉纳特和加加纳德拉纳特收藏的细密画，以及远东风格的画作，而孟加拉学派艺术家——如阿巴宁德拉纳特、南达拉尔·博斯、苏伦德拉纳特·甘古利、阿西特·哈尔达和伊斯瓦里·普拉萨德——的作品则数量较少，勉强能填满一面墙。苏伦德拉纳特·甘古利的作品最终获得了本次展览的最高荣誉，考虑到他的生活十分贫苦，他还获得了800卢比的奖励。[2]

　　该协会的第二届艺术展1909年在西姆拉市举行，此次展览被确定为全印度艺术展的一部分。由于西姆拉向来是学院派艺术的桥头堡，本届艺术展受到了极大关注。但在展陈上，该协会并没有遵循常见的分类方式，而是将近40件东方艺术作

① Dundas, *Essayez*, 124.

② *The Dawn Magazine*, March 1912, 65; April 1912, 22. 本次展会上卡迈克尔的藏品，在1917年搭乘麦迪娜号（Medina）返航时不幸被德国U型潜艇击沉，后下落不明，直到1988年才被苏富比拍卖行寻回，但在打捞出的物品中并未找到阿巴宁德拉纳特的作品，更多内容参见 *The Sunday Times*, 1 May 1988, c7。

品——那些"真实的""本土化"的学院派艺术——单独分到一个展位。这一举动背后的文化差异立刻成为一件值得庆贺的大事。《先锋报》热情洋溢地赞扬了阿巴宁德拉纳特:《莪默·伽亚谟》和阿巴宁德拉纳特在此次展览中表现出的超凡灵性、个人魅力和非凡的色彩运用让英国艺术家印象深刻,但与单纯地改良南肯辛顿技法相比,他为开创新风格所做的努力才具有真正无限大的价值。《印度时报》在一年前对贾米尼·甘古利的评价中也表达了类似的观点:尽管印度绘画并不像日本画那般富有启发性,但它依然具备吸纳欧洲艺术并融入东方精神的可能,而对我们来说最重要的"不是去复制一种外国艺术风格,而是将西方的大胆和自由嫁接到东方的色彩和感觉上"。[①]《印度时报》甚至提出,相比孟买的沙龙绘画,东方艺术才是深化民族主义、发展印度艺术的正确道路。

《现代评论》十分自豪地引用了《印度时报》的说法,并补充道:"这40件藏品对于印度民族艺术来说是巨大的进步,阿巴宁德拉纳特画派的声名已经响彻东西方。"[②]《流亡者》则宣布,从此之后人们将会更加关注东方艺术。为了提高艺术展的公众参与度,该刊主编罗摩南达·查特吉还提出了多项建议,包括将相关作品做成廉价印刷品配上英印双语的评论以便在大众中进行流通,以及设置专门的女性参观日等。有趣的是,孟买艺术协会在1890年代就曾提出过类似的想法。[③]

1910年的第三届艺术展就显得更加底气十足。这次,阿巴

① *Times of India*, 8 March 1907.

② *Modern Review*, 6, 3, Sept. 1909, 307.

③ *Prabāsi*, Yr. 9, 6 Āsvin, 1316, 460.

宁德拉纳特弟子的作品——包括古普塔、文卡塔帕、哈基姆·穆罕默德·汗（Hakim Mohammad Khan），以及艺术评论家奥登德拉·库马尔·甘古利的画作摆满了一整个展厅。苏伦德拉纳特·甘古利最好的几幅作品也参加了这次展览。但在前一个月，这位最虔诚的历史主义艺术家已因肺结核不幸去世。他"亡故……在自己的天才即将绽放的时刻"，这深深刺痛了尼维迪塔。尽管在生前穷困潦倒，但苏伦德拉纳特始终没有选择放弃自己的艺术独立性。此外，展览现场还陈列有阿巴宁德拉纳特《沙贾汗之梦》、南达拉尔《湿婆》、阿西特·哈尔达的大画《奎师那和耶雪达》和希兰莫伊·雷·乔杜里的金属雕塑等作品。作为阿巴宁德拉纳特的好友，希兰莫伊·雷·乔杜里是这些艺术展的常客，直到他前往英国接受雕塑训练。来印度游学的日本艺术家胜田蕉琴也有画作展出。古代艺术相关的展品，还有哈维尔和布朗两人新添置的尼泊尔和西藏风格铜器。在英印人运营的杂志《政治家》看来，协会的艺术展真正培养出了"纯粹的印度民族艺术"。在面对英国评论家认为东方主义者名过其实的嘲笑时，它也坚定地站在了协会一边，并称赞阿巴宁德拉纳特的作品"充满了执行力、诗意般的优雅和精妙的配色"，南达拉尔的"构图富有力量而又高贵"，而苏伦德拉纳特的"构图和调色精美，充满了印度教神韵"。①

尼维迪塔还在《现代评论》上对这届展会进行了专业报道，即使只涉及参展的东方艺术作品。直到 1911 年去世前，尼维迪塔本人始终在为发展东方艺术辛苦奔走。为了明确评判标准，

① *The Dawn Magazine*, Apr. 1912, 23. 此外，《政治家》这篇特别报道的撰稿人正是阿西特·哈尔达，目前只能确定这是为印度东方艺术协会第二届艺术展所做的报道，具体刊发时间尚不知晓。

她在评价每一位东方主义艺术家时都会力争公允，包括指出他
们作品的不足之处。在评价一幅殖民时代之前的画作时，她写
到这是观众有史以来第一次可以享受到印度传统的丰富之处。
虽然这幅作品带有"传统图像学"的影子，但印度艺术家还是
充分使用了"自由的想象力"。关于奎师那和大力罗摩
（Balarāma）的古老画作，在尼维迪塔眼中和所有西方艺术一样
充满想象力，并且"如此美丽，原汁原味，令人无法忘怀"。另
一幅作品却有些缺乏意识形态的内涵。

> 如果这幅画给人的感觉再高贵一点，那它就会被列为
> 大师级的作品。但我们能看到的是一个抽着水烟、被扛在
> 女子肩上的男子，这是不可饶恕的，我们因此也只能去评
> 价它的装饰性……这幅画对留白的处理方法让人印象深刻，
> 和甘古利笔下的莲花河（Padma）有很多相似之处。我们
> 很高兴可以在传统画作中找到甘古利技法的原型。①

可以说，这幅传统画作对女性的"退化"（degradation）处理，
和尼维迪塔对于礼仪的定义是相悖的。

这些前殖民艺术成功彰显了孟加拉学派在文化上的传承，
尼维迪塔认为："通过对古老艺术的概览式展示，可以让我们正
确地认识到……现代印度艺术是古老传统的产物和新的发展。"
比如文卡塔帕的作品《湿婆和拿德利》（Śiva Rātri，彩图
25）——主要描绘了印度妇女的日常生活——就可被视为民族
艺术。苏伦德拉纳特·甘古利的大作《罗什曼那·犀那的逃亡》

① Nivedita, "Exhibition of the Indian Society of Oriental Art," *Works*, 54.

和《卡蒂基亚》（*Kārttikeya*，彩图 26）也得到了广泛赞赏。而南达拉尔也为这届展览贡献了大量作品，包括《阿诃厘耶》（*Ahalyā*，图 7-25）。尼维迪塔后将《阿诃厘耶》评价为"这位天才艺术家最好的成就之一。当看到阿诃厘耶，或乔达摩和年轻的英雄（即罗摩），我们都会有种感觉：它一定要这么表现，不然不可能这么美丽。能让观众产生这种感觉，对于所有艺术家来说都是一次巨大的胜利"。[1] 尼维迪塔也提出了批评，认为南达拉尔对罗摩的处理过于"接近女性化"。这也被认为是阿巴宁德拉纳特的不足所在，因为他笔下的"男性——生理意义上的男性，再也无法通过野性和不可抑制的力量感变成其他人了"。所以在 1910 年，出于对阿旃陀巨幅壁画的敬仰，南达拉尔逐渐放弃了水洗技法，绘画风格更加锋芒毕露。尼维迪塔感觉到这种变化，并在《毗湿摩的誓言和黑公主选婿》一文中写道："从他的技法中，我们可以逐渐感觉到一种力量感。我们希望未来南达拉尔可以发展出更加广袤、有男子气概和复合的处理技法。"[2]

阿西特·哈尔达笔下善良的《悉多》在当时被视为最成功地表现了印度教理想的绘画作品。但他的穆斯林主题作品《宣礼》（*Moazzim*）[3] 在旁观者眼中虽然十分漂亮，却缺乏纯正的伊斯兰感。相较之下，哈基姆·穆罕默德·汗的莫卧儿风格画像更受追捧，其传达出的那种"穆斯林式宁静"与印度艺术家的

[1] Nivedita, "Ahalyā," *Works*, 71, 54.

[2] Nivedita, *Works*, 55.

[3] Moazzim 字面意是"宣礼员"，其动词形式是 Moazzam，即宣礼、宣教或呼唤。原文将该词标识为"the call to prayer"，故译为"宣礼"而非"宣礼员"。——译者注

图 7-25　阿诃厘耶①

说明：南达拉尔·博斯绘，水彩画。

① 在神话中，阿诃厘耶是乔达摩的妻子，从梵天心意中诞生，是优雅和美丽的化身。神王因陀罗过于迷恋她的美貌，冒充乔达摩诱惑于她，导致乔达摩大怒并对阿诃厘耶施下诅咒。在早期传说中，乔达摩的诅咒令阿诃厘耶隐形千年，而在《罗摩衍那》等作品中诅咒内容则改成了让她化为顽石。南达拉尔所绘是后一种情形。——译者注

"高精神强度"有很大不同。奥登德拉·甘古利则遭到了尼维迪塔的严厉批评，因为他笔下的人物"没有一个姿态是自然的"，她建议甘古利放弃自己认知中的"死皮"（the grave skin），进行自我约束。在充分调和包括传统与现代配色方法、阿巴宁德拉纳特"传统宠儿"和加加纳德拉纳特的印象派素描等之后，尼维迪塔预言"融会壁画、历史、民族和英雄的、伟大的印度学院派"将是她心中的理想艺术。①

1911 年在阿拉哈巴德举办的第四届艺术展，同时是同期举办的印度各邦联展（the United Provinces Exhibition）分会之一。包括库马拉斯瓦米的细密画、阿旃陀壁画复制工作的样品及加加纳德拉纳特在西姆拉展出的个人作品等悉数参展。但严格来说，加加纳德拉纳特并不是一位东方主义艺术家，他受到横山大观的影响更多，这从他的黑白素描中可以明显看出。此外展品还包括希兰莫伊·雷·乔杜里的雕塑，以及文卡塔帕改良后的传统印度蛋彩画。1912 年的第五届艺术展则被阿旃陀艺术统治，其中南达拉尔和阿西特·哈尔达复制的壁画、苏伦·凯特（Suren Kat）创作的素描尤为引人注目。在阿旃陀艺术的启发下，南达拉尔还自主设计，并在阿西特和文卡塔帕协助下完成了 3 幅寓言作品——《海》《地》《气》。三人还合力完成了麦丹广场纪念亭——用于纪念英王乔治五世出访印度——的设计工作。《政治家》对尼维迪塔的看法表示了赞同，认为这些发展"将引出瑰丽的壁画装饰艺术，以满足未来公民礼堂和圣坛的建设需求"。② 早在一年前，即 1911 年 12 月 16 日，珀西·布

① Nivedita, *Works*, 55-56.
② *The Dawn Magazine*, Mar. 1912, 68; Apr. 1912, 246.

朗就已在伦敦《旗帜晚报》（*Evening Standard*）上表示，国王访问印度的游览线路将由东方艺术系的学生进行设计和装饰。[①]

时至此时，印度东方艺术协会不仅能享受殖民当局的帮助，还得到了部分有影响力的巴德拉罗克的支持。虽然它已经击垮了学院派艺术，但想取得更实质性的胜利还需要得到国际上的认可。尽管该协会一直在积极争取解决这一问题，但它尚未得到伦敦方面的认可。在1911年庆祝英王乔治五世加冕的帝国纪念节（Festival of Empire）上，孟加拉学派艺术首次亮相英伦，出现在主场馆水晶宫中。纪念节的本意是展示英国的殖民成就，但该协会坚持要将东方艺术纳入活动。其中，阿巴宁德拉纳特《神庙舞女》（*Devadāsī*，图7-26）[②] 是最引人注目的展品。在1907年与库马拉斯瓦米的通信中，他暗示了这幅作品的创作来源。

> 至于那幅舞女图，我并不觉得现在是创作它的好时候，因为我满脑子都还是《莪默·伽亚谟》。我计划在自己最平静的时候创作它，当心绪免受一切外物打扰的时候。到目前为止，我知道她们只能在神像前起舞。她们是可以离开神庙的，比如在布里（Puri）[③]。她们可以到普通人的家中，

[①] *Evening Standard*, 16 Oct. 1911.

[②] 不是所有的印度教教派都有神庙舞女，它主要存在于主张"信爱"（bhakti）的奎师那–毗湿奴崇拜中，并遭到正统派婆罗门贵族的拒斥。可参考马克斯·韦伯《印度的宗教：印度教与佛教》第三篇第五章第三节的讨论。——译者注

[③] 印度奥里萨邦的城镇，靠近孟加拉湾，镇内有著名的科纳拉克太阳神庙。——译者注

图 7-26 神庙舞女

说明：阿巴宁德拉纳特·泰戈尔绘，水彩画。

演唱胜天《牧童歌》里的诗篇，但她们绝不会在神庙之外
跳舞。[①]

南达拉尔的线描《佳盖和玛戴兄弟》（*Jagāi Mādhāi*，图 7-27）
则是另一幅受到高度关注的作品。关于这幅作品，南达拉尔记述：

① Havell to Rothenstein, 15 Feb. 1910, bMS Eng 1148 （680）；Abanindranath to Coomaraswamy, 11 Nov. 1911, Box 47, Folder 8；S. Basu, *Shilpāchārya Abanindranāth*, Calcutta, 1975, 84.

这是东方艺术家和学派在技法上的又一次重大胜利……这是一件体量如此小但又如此完美的作品……解剖图坚实，发丝处理上有成千上万的笔触，头巾上清晰而和谐的图案……这些加起来是多么精致啊！有个细节可以充分体现这幅画在技法上的非凡之处，就是在放大镜下，兄弟二人脸部的造型会变得立体突出……①

图 7-27　佳盖和玛戴兄弟

说明：南达拉尔·博斯绘，线描。

库马拉斯瓦米在介绍展品目录时，对这场运动的态度却没有这么笃定。

① Nivedita, *Works*, 73.

（这些展品的）意义在于它们都表现了独特的印度性
（Indianness）……这并非完全不受欧洲和日本艺术的影响。
这幅（孟加拉学派）作品充满了精致感和微妙的色彩，传
达了对印度的热爱。但和它的灵感源泉，包括阿旃陀艺术、
莫卧儿艺术和拉其普特绘画相比，这幅画明显缺乏力量感。
因此，这幅画应该被看作是一种允诺，而不是已经实现了
艺术的理想。如此来看，它对未来的印度艺术有着非常重
要的意义。①

但迎接孟加拉学派的是英国评论家的集体沉默。

东方艺术在西方第一次野心勃勃的展览发生在法国巴黎。
它被确定为国事活动，并在 1914 年 2 月 8 日星期天由时任法国
总统庞加莱（Raymond Poincaré）宣布开幕。苏珊娜·卡佩勒斯
（Suzanne Kapelès）和安德烈·卡佩勒斯（Andrée Kapelès）两姐
妹——她们是一位在加尔各答的法国商人的女儿——组织了超
过 200 件孟加拉学派的作品，参加第二十二届法国东方主义绘
画展。在这之后，苏珊娜前往圣地尼克坦学院求学，成为梵语
学者西勒万·列维（Sylvain Lévi）的弟子。而安德烈作为画家
和阿巴宁德拉纳特的追随者，还将阿巴宁德拉纳特撰写的《绘
画六支》翻译成法文。从后来安德烈寄给阿巴宁德拉纳特热情
洋溢的明信片来看，这次充满异国风情的艺术展在法国取得了
巨大成功。安德烈后来回忆，巴黎民众如潮水般纷纷拥入大皇
宫进行参观。哈维尔穿越海峡来参加了开幕式，约翰·伍德罗

① A. Coomaraswamy, "The Modern School of Indian Painting," *JIAI*, 15, 1913,
67-69.

夫也随之到来。对这次展会，《政治家》的标题则更加醒目：巴黎的印度绘画展——阿巴宁德拉纳特的巨大胜利。[①]

考虑到它所传达的亲密感和象征性理想主义，《自由人报》（*L'homme Libre*）还收入了阿巴宁德拉纳特的《神庙顶尖的秃鹰》（*Vulture on a Temple Pinnacle*，图 7-28），并称赞他具有罕见而透彻的力量感。阿巴宁德被收入的作品还有《旅程尽头》（*Journey's End*，图 7-29）、《卡迦梨舞蹈》（*Kājari Dance*）和《奎师那利拉》。南达拉尔创作的《罗摩衍那》主题画作，以及克希丁拉纳特和库马尔·甘古利的作品都得以入选。法国政府还对精致的《旅程尽头》表现出了兴趣，希望可以购买，但最终因为时任印度东方艺术协会秘书长甘古利的开价过高而作罢。[②]

图 7-28　神庙顶尖的秃鹰

说明：阿巴宁德拉纳特·泰戈尔绘，水彩画。

① Gangoly, *Bhārater*, 279-280; A. Karpelès, "The Calcutta School of Painting," *Rūpam*, No. 13/14, Jan. -Jun. 1923, 2.

② Gangoly, *Bhārater*, 280; *Exhibition of the Indian Society of Oriental Art 1915*, Calcutta, 1916, 24.

图 7-29　旅程尽头

说明：阿巴宁德拉纳特·泰戈尔绘，水彩画。

所有针对本次展会的艺术评论中，霍勒贝克夫人（Madame Hollebecque）在《装饰艺术》（*L'Art Décoratif*）发表的文章最富同理心和浪漫主义色彩。她将西方人通过扭曲真实印度所得到的"野蛮"的刻板印象，和加尔各答高等学院（L'Ecole de Calcutta）充满魅力、严肃而省思的艺术进行了比较。在她眼中印度是一个和谐的文明，古老宗教和传说都以略带忧郁的方式体现了该特点。她为这个民族在历经百年颓唐后最终觉醒而欢呼雀跃。她提出，孟加拉学派并没有完全拒绝过去，而是通过对真理的全新追求，重振了以"幻"（māyā）[1] 为名的古老宗

[1]　也可译为"幻觉"，作为阴性名词，它是梵语词根"mā"的用格，字面意思是"测量"，代表了超自然的阴性力量。在《吠檀多》中，显化的宇宙被称作"māyā"，以表示宇宙本身并没有独立的本体论地位。——译者注

教。她还注意到东方艺术中并没有涉及欧洲人喜欢的风景画主题，对此她的解释是东方艺术家想要表达的其实是理想主义的自然，所以选择避开自然在尘世的荣耀，这也是为什么他们会选择更加柔和的调色。他们希望表现的是内在生活的亲密感，而他们的世界图景则来自对精神思想的综合。所以，除了阿旃陀艺术和莫卧儿艺术，她在阿巴宁德拉纳特身上感受到了前拉斐尔派（Pre-Raphaelite）的影响。因此，霍勒贝克夫人呼吁观众应该给予东方艺术家更多理解，特别是对南达拉尔，这位阿巴宁德拉纳特最具天赋的弟子。[1]

　　巴黎之后，东方艺术前往比利时和荷兰巡展，最后春季到达英国。在印度协会的支持下，东方艺术展得以于 1914 年 4～5 月在英帝国研究院（The Imperial Institute）开展。当时，该协会刚出版了拉宾德拉纳特的《吉檀迦利》，作者本人也已经获得了诺贝尔文学奖。除了巴黎展的展品，本次展览还增加了许多英国收藏的东方艺术作品，包括玛丽女王的藏品——阿巴宁德拉纳特的《帝失罗叉》。本次展会犹如阿巴宁德拉纳特的回顾展一般，囊括了他的早期作品《奎师那利拉》到新作《鲁拜集》。他的弟子，比如南达拉尔、苏伦德拉纳特、阿西特和文卡塔帕的作品都得到了特别展示，当然也包括伊斯瓦里和加加纳德拉纳特在内。伊斯瓦里和加加纳德拉纳特完整展示了中世纪印度圣人柴坦尼亚的生命历程，以及用印象派手法表现的加尔各答街景生活。《泰晤士报》点评认为，两人的创作"完全遵循了日

[1]　M. Hollebeeque, "'Le réveil artistique de l'inde' A. Tagore et les peintres de l'école de Calcutta," *L'Art Décoratif*, XVI année, No. 200, Feb. 1914, 65-78.

本艺术的教导"。①

英国艺术评论家终于打破了沉默，但他们谨慎的回应让甘古利十分恼火。值得注意的是，艺术展开始的时间距离第一次世界大战爆发仅有几个月。并且，许多英国评论家认为印度艺术和西方进步式的生活基调相冲突。《泰晤士报》认为："阿巴宁德拉纳特先生和他的众多弟子一样，都缺乏有力量感的线条。"另一篇评论则认为："（东方艺术）有一种模糊的轮廓，这掩盖了思想上的不确定性，还会成为这种风格的弱点所在。"②当然，并不是所有评论都如此不讨喜。期刊《雅典娜神殿》（*The Athenaeum*）就认为加加纳德拉纳特的作品"具有更明显的东方风格，个人色彩较少，仿佛艺术家本人是传统工匠一般，从它们身上我们可以发现印度伟大的传统"。③《每日新闻报》（*The Daily News*）则指出，东方艺术中没有任何一张画作的风格是那种受某些欧洲现实主义学派所喜爱的"剥土豆皮的女人"。它强调：

> 这是关于人的艺术。这些艺术家总是渴望生活在深刻的宁静之中，总是希望可以超越自我。用威廉·布莱克的话说："快看啊，但请别通过你的双眼。"④

《星期日泰晤士报》（*The Sunday Times*）则发现南达拉尔的用色

① Gangoly, *Bhārater*, 283. 关于拉宾德拉纳特，参见 K. Kripalani, *Rabindranath Tagore: A Biography*, London, 1962。本次展会共有展品 217 件，详见 *Catalogue of Paintings of the New Calcutta School*, Apr. -May 1914。

② Gangoly, "The New Indian School of Painting," *JIAI*, 17, 1914.

③ *The Athenaeum*, in *ISOA Exhibition 1915*, 201.

④ *The Daily News*, in *ISOA Exhibition 1915*, 24.

相当高调，"但融和得如此巧妙，以至于色彩的丰富和光彩永远不会变成粗鲁"。[1]

　　两位女性艺术家的出现为印度东方艺术协会 1915 年的展览带来了重要的新元素。她们是泰戈尔家族的成员，曾在比奇特拉工作室[2]跟随阿巴宁德拉纳特的弟子学习。她们也是印度最早的女性艺术家，即使早在 19 世纪孟加拉女性就会聘请私人教师学习艺术课程。在两人中，苏纳雅尼·德比（Sunayani Debi）因其代表性的"纯真"画风而广为人知，她也深刻地启发了贾米尼·罗伊。[3]

　　本次展会的惯常部分则展示了加加纳德拉纳特的柴坦尼亚系列画作、阿巴宁德拉纳特《神庙顶尖的秃鹰》和在巴黎展上受到赞誉较多的几件作品（图 7-30、图 7-31）。此次，阿巴宁德拉纳特还创作了大量新作品，包括动物主题组画——这也是东方主义艺术家首次尝试研究自然的重要证据。一直以来都有声音质疑孟加拉学派忽视写真训练，鄙视他们躲在神话的背后进行所谓的创作。在本次展览中，艺术家萨米-乌兹-扎曼（Sami-uz-Zaman）引起了很多关注。他是阿巴宁德拉纳特的第二位穆斯林弟子，一直致力于以历史主义探索伊斯兰文化遗存。[4]

① *The Sunday Times*, in *ISOA Exhibition 1915*, 46a.

② 比奇特拉工作室，全称 "Bichitra Studio for Artists of the neo-Bengal School"，即 "新孟加拉画派比奇拉特工作室"。拉宾德拉纳特在为工作室命名时特别选取了孟加拉语 "Bichitra"，意为 "多样性"。除阿巴宁德拉纳特、加加纳德拉纳特外，该工作室还接待了许多国外艺术家，如日本艺术家荒井宽方。——译者注

③ *ISOA Exhibition 1915*, Sereens A.

④ *ISOA Exhibition 1915*, Sereens E, F, K, L.

图 7-30 风景画

说明：阿巴宁德拉纳特·泰戈尔绘，水彩画，画面中描绘的疑似大吉岭。

图 7-31 风景画

说明：南达拉尔·博斯绘。

艺术展在 1915 年转战马德拉斯，主题被定为"现代印度画派的世界名画"。这也是该协会第一次在南印度举办展会，并得到了安妮·贝赞特和 C. P. 拉马斯瓦米·艾耶（C. P. Ramaswami Iyer）的大力支持，贝赞特还在其主编的《公益》（*The Commonweal*）上为展览进行了宣传。这次展览有两大目标，一是向南印度展示印度民族的艺术天才，二是希望可以在这里发现东方艺术的"核心"。后者很快得到了两个南部邦国迈索尔和特拉凡科的响应。①

这次展览的展期从 1915 年 2 月 19 日一直持续到了次年 3 月 4 日，具体事宜由印度青年协会（Young Men's Indian Association）负责。这次展会能取得空前成功，主要得益于时任马德拉斯神智学协会秘书长詹姆斯·卡辛斯的大力相助。他在 1915 年到达加尔各答，并在《新印度报》（*New India*）上对展会进行了报道。卡辛斯后来回忆道：

> 在此次展览前，我对东方艺术的了解主要是几年前一群印度艺术家在伦敦和巴黎展出了自己的作品并引起轰动，还有就是一些复制品。在我还没做好准备时，就已经被深深震撼并喜悦不已。他们对理想的阐释和期待，对人物和个性的处理，让我感觉就像回到了爱尔兰文艺复兴时期一般。那时候我在都柏林遇到的每个人，口袋里都有一本诗集或是戏剧，看起来十分满足……②

①　*The Indian Society of Oriental Art Exhibition of Modern Indian Paintings*, at the Young Men's Indian Association, Madras 19 Feb. –4 March 1916, Madras, 1916; *The Commonweal*, 12 June 1914.

②　J. H. Cousins, *The Renaissance in India*, Madanpalle, 1918, 62.

卡辛斯和妻子在爱尔兰文艺复兴时期加入了马德拉斯神智学协会。他们在阿迪亚尔编辑《新印度报》时接触到了东方艺术，并被这种亚洲一体的愿景打动。两人于是达成一致意见："尽管印度艺术需要向西方学习，以丰富和优化自身的技法和知识……但他们的印度视野必须是属于他们自己的。"[1] 之后，他在印度先后结识了库马拉斯瓦米和奥登德拉·甘古利。卡辛斯主要通过《现代评论》来了解这场新的艺术运动，他十分享受艺术家通过宁静的色调和简单的主题所表现的"纯朴的灵性"。但他也意识到，这些作品不仅"通过气质和技法上的统一，将艺术家的个人差异整合在了一起。我正在经历的事情是令人兴奋和无法估量的，就像我在爱尔兰的经历一般……这个富有天赋的民族已经开始觉醒并承认自己的艺术传统……去仿效乃至达到他们祖先曾达到的高度"。[2]

　　但观众对马德拉斯展的作品的反应好坏参半。有位来自欧洲的神智学者原本只打算买两幅画，但过于着迷以至于买下了6幅。但马德拉斯艺术学校校长 W. S. 哈达威（W. S. Haddaway）的反应则相对冷淡。他先是故作让步评价道"现代印度能创作出的最好的绘画作品，毫无疑问来自这批孟加拉艺术家"，又话锋一转，"将整个孟加拉文艺复兴夸大地归功于这个所谓的画派肯定是不准确的"。但哈达威并没有进一步解释他的看法。大动肝火的奥登德拉·甘古利立刻予以反击，指出无论某些人是否能看到它的优点，东方艺术作为一个流派在风格上是一贯的。他还进一步指出，虽然前拉斐尔派的艺术家在技法和作品上有

[1]　Cousins, *We Two*, 260, 43 ff. .

[2]　Cousins, *We Two*, 262.

很大不同，但"他们都同意和遵守某些特定的基本原则……并且他们都被归类为同一流派"。面对指责，哈达威的道歉颇为模棱两可。

　　在第 21 遍读完甘古利先生在《新印度报》上的公开信后，我开始同意他的看法。也就是说，我对这些"艺术家"自称"学派"的权利的质疑，让自己忽视了这些印度绘画的真意所在。我十分清楚这些作品的重要性，以至于我担心其他人会像我一样过早做出草率的结论。①

除了这样狂热、激烈的争论，绝大部分展品并没有被买走。

蔓延至全印度的东方主义风潮

　　卡辛斯以非凡的奉献精神为事业服务，他经常在高级中学组织展出东方主义艺术，将高中教室变成了"美学殿堂"。1924 年，卡辛斯说服迈索尔（拉维·瓦尔马派的大本营）的贾甘莫罕·奇特拉萨拉（Jaganmohan Chitrasala）建立了当地第一家现代印度美术馆；随后又主导了班加罗尔文卡塔帕美术馆的建设。1935 年，他又在特里凡得琅（拉维·瓦尔马派的另一大据点）的斯里奇特拉美术馆开设了东方主义艺术展区。②

　　1924 年，美国艺术联合会组织了一次东方主义艺术巡回展览。奥登德拉·甘古利评论说："美国波士顿拥有最具代表性的古印度艺术藏品，这是独一无二的。同时，自由开放的观点使

① Gangoly, *Bhārater*, 276-277.

② Cousins, *We Two*, 415.

美国有资格理解印度文化所蕴含的信息，而这在欧洲是不可能的，那里因种族歧视和政治偏见模糊了对审美的判断。"他希望借助这些展览让美国人对陌生的孟加拉画派产生更多兴趣。①1925 年访欧期间，卡辛斯通过版画结识了罗马和佛罗伦萨的鉴赏家。当他在巴黎东方协会（Société des amis de l'Orient in Paris）就孟加拉画派演说时，却引发了听众的不安。在他之前，孟买艺术学院的所罗门声称，他开创了真正的印度艺术复兴，而之后则是一位"自封的印度艺术运动领袖（或许是塞缪尔·拉哈明）"，当此人"制造他油腔滑调的烂风气时，东方的朋友觉得他们被迫被拉入了敌人的行列"。②

　　1928 年，卡辛斯在日内瓦著名的雅典娜美术馆展出了 60 幅来自印度各地的东方主义画作。在布鲁塞尔，"靠近印度画展的是著名比利时画家让·德尔维勒（Jean Delville）一幅巨大的油画，但我们设法用屏板遮挡它的强大影响力"。③这次展览在欧洲大受欢迎，"一位女士告诉我……她坐在那里几个小时，沐浴在印度精致的精神和美学之美中。另一个人则发现东方主义展览充满了脱俗的爱"，随后新闻工作者 A. J. 利夫戈德（A. J. Leivegoed）将这批作品又带至荷兰巡展。未来的印度美术馆正在计划中，卡辛斯相信，印度艺术将成为世界蛋彩画的引

① O. C. Gangoly, "Modern Indian Painting," *International Studio*, 79, 324, May 1924, 81-91.

② Cousins, *We Two*, 431.

③ Cousins, "European Appreciation of Indian Painting," *Roopa-Lekha*, Ⅰ, 1, 1929, 13. 两年后拉宾德拉纳特在雅典娜美术馆大张旗鼓地举办了一场展览，参见 Mitter, "Tagore's Generation Views His Art," *Rabindranath Tagore in Perspective*, Santiniketan, 1990, 144。

领者。①

1920 年代，印度沙龙画家向东方主义艺术最引人注目的转变是在甘地主义热潮期间脱颖而出的塞缪尔·拉哈明。作为萨金特的学生，拉哈明的东方主义艺术不像马勒、杜兰达尔和甘古利那样局限于历史主义，他试图像孟加拉画派那样，复兴拉其普特人的传统绘画。他的这一转变并不容易精确地确定时期，但他与歌手阿蒂亚·贝格姆（Atiya Begum）的婚姻应当是促成这一变化的部分原因。拉哈明皈依了贝格姆信奉的伊斯兰教，还为她写的一本关于印度音乐的书配了插图。拉哈明的拉格马拉风格画作②1925 年在伦敦的图斯画廊展出，其中有两幅画被泰特美术馆收购（图 7-32）。③

1920 年代，卡辛斯支持年轻人才，并将一项物色人才的活动与盖尔语（Gaelic）的魅力联系起来。④

> 我被领着穿过臭气熏天的街道，通过狭窄肮脏的通道，爬上楼梯，进入一个不整洁的房间。但过了一会儿，当我蹲在铺着地毯的地板上时，我意识到这些凌乱来自天空，就像所有美好的天空一样，有着美丽的球体和星系。环绕在我身边的画作，每一幅都像一个有创造力的神，向我展示着他的星座。就这样，一段心灵的友谊开始了。他是一位天才，他

① Cousins, "European Appreciation," 12-14; Cousins, *We Two*, 328.

② 拉格马拉（Ragamala），指描绘音乐旋律的一系列细密画，流行于 16～17 世纪。——译者注

③ 在与巴基斯坦当局发生争执后，这对夫妇的结局颇为悲惨。B. Sarwar, "Aiwan-e-Rifat: restored to its rightful place," *The Star*, 4 Feb. 1985, iv.

④ 卡辛斯是爱尔兰人，爱尔兰文艺复兴的一项举措是复兴方言。物色人才和复兴盖尔语等方言在卡辛斯看来均是有魅力、有意义的活动。——译者注

能让有绘画冲动的年轻人发挥出最好的一面……①

这位天才就是拉维香卡·拉瓦尔（Ravishankar Raval），古吉拉特邦《库马尔》（*Kumār*）杂志的主编，"那时他的职业生涯刚刚开始，他赋予了一个分省艺术意识"。

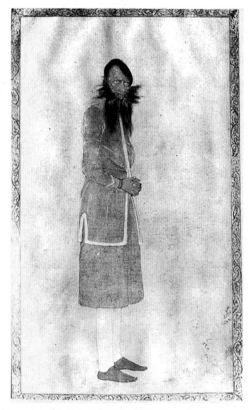

图7-32　拉其普特的锡克教徒（*A Rajput Sirdar*）

说明：塞缪尔·拉哈明绘，水彩画。

① Cousins, *We Two*, 320.

反哈维尔的孟买艺术学校推动了一种特殊风格的流行：印度艺术与"西方技法"的融合。这一概念最早由伯恩斯于1909年提出，并在1920年代被所罗门发扬。然而，即使在孟买，拉维香卡·拉瓦尔也认为不可全盘接受这种方法。尽管身为邮政署长的父亲希望他成为一名工程师，但多才多艺的拉瓦尔还是考入孟买艺术学校。孩提时，他就受到了瓦尔马在巴夫纳加尔宫绘画的启发。在经历了艰难的早年生涯后，拉瓦尔1915年获得了古吉拉特语文学委员会（Gujarat Sahitya Parishad）颁发的银奖，随后获得艺术学校的梅奥奖章，以及1916年孟买艺术协会金奖。作为沙龙画家，功成名就的拉瓦尔曾为当地大学的欧洲籍校长作画并得到1200卢比的巨额佣金。①

在时代大背景下，拉瓦尔并没有按预期的职业规划行事。1919年，他搬回了古吉拉特邦，尽管健康状况不佳是一个因素，但更大原因是，没有一个古吉拉特人不受当时政治事态发展的影响。圣雄甘地的前三次运动成功开展，确保了他在全印度的声誉。在古吉拉特邦，凯达的农民运动由甘地领导，并在罢工的艾哈迈达巴德工厂工人和老板萨拉拜家族之间成功斡旋。1919年阿姆利则大屠杀后，甘地宣布对英印当局发动"全面战争"，并发起了全国性的不合作运动。拉瓦尔原本是萨拉拜家族孩子的艺术教师，后来他成了甘地的门徒。彼时圣雄敦促印度人断绝与殖民者的一切联系，而放弃学院派艺术是拉瓦尔追随圣雄的方式（图7-33）。1922年，拉瓦尔忠实地记录了乔里·乔拉事件后对甘地的著名审判。进入1930年代，甘地将装饰哈

① 在此感谢这位艺术家的儿子提供了他的生活细节，参见 R. M. Rawal, *Mari Chitra Srishti*（*My Art World*）。

里普拉国大党会场的任务交给了他和南达拉尔。①

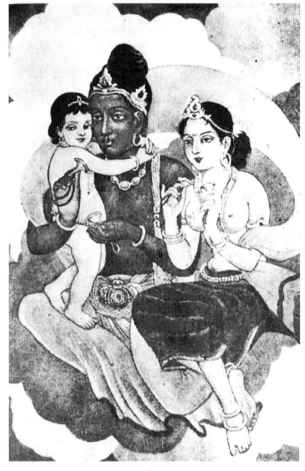

图7-33　生命交响曲（*Symphony of Life*）

说明：拉维香卡·拉瓦尔绘，水彩画，注意它所蕴含的阿旃陀风格。

① Brown, *Gandhi's Rise*, 83-122 and passim.

拉瓦尔转向东方主义艺术还有一个更深层次的原因。古吉拉特邦通过泰戈尔家族与孟加拉有着长期而密切的联系，这一联系是由该邦萨拉拜家族建立，他们与拉宾德拉纳特及孟加拉民族主义者关系密切。而甘地通过访问寂乡加强了这种联系。由于认为只有东方主义艺术才能真正描绘古吉拉特人的生活，拉瓦尔放弃了传统艺术画派的培训方法，转而投奔孟加拉画派。他在库马尔出版社楼上的一个小房间里建立了一个拥有24名学生的非正式工作室。为了民族解放，他免除了无力支付学费的学生的学费。詹姆斯·卡辛斯参观了这间工作室，会见了拉瓦尔的学生卡努·德塞（Kanu Desai）、索马拉·沙（Somalal Shah，图7-34）、拉斯克拉尔·帕利赫（Rasiklal Parikh）和查甘拉·贾达夫（Chaganlal Jadav），当时拉瓦尔以印度人的方式蹲在地板上上课。后来，拉瓦尔的一些学生在南达拉尔的带领下在寂乡完成了他们的艺术教育。这期间拉瓦尔曾同阿巴宁德拉特会晤。虽然这位古吉拉特艺术家转向了东方主义艺术，但他并没有表现出故步自封的态度。拉瓦尔经常从他的画家朋友巴丘拜·莫拉尼（Bacchubhai Molani）那里借阅欧洲艺术期刊。①

詹姆斯·卡辛斯同时推崇来自旁遮普的阿布杜尔·拉赫曼·楚格泰（Abdur Rahman Chughtai）。作为最杰出的穆斯林艺术家，楚格泰为日益增长的穆斯林文化民族主义做出了重要贡献。风景画家阿巴拉尔·拉希曼虽然是穆斯林，却没有研究过伊斯兰主题的作品。而阿巴宁德拉纳特的学生哈基姆·穆罕默德·汗和萨米-乌兹-扎曼也没有寻求信仰上的身份认同，即使

① S. J. Bhatt, *Kanu Desai*, n. d. . 这位来自孟买的艺术家日后成了印度电影的艺术总监，该信息来自对他儿子和卡努·德赛（Kanu Desai）的访谈。

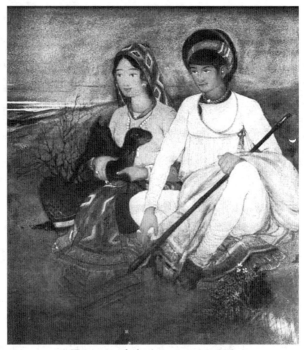

图 7-34　路边（*By the Wayside*）

说明：索马拉·沙绘，水彩画。

他们之后转向了莫卧儿艺术。塞缪尔·拉哈明则更喜欢印度教
主题。相较以上艺术家，楚格泰是第一位以个人方式使用穆斯
林经典创作的穆斯林，他用一种世纪末的丧乱颓废来表达穆斯
林在殖民主义下堕落的现状。

　　楚格泰最初从当地一家清真寺的普通工匠巴巴·米尔·巴克
什（Baba Mir Baksh）那里学习了伊斯兰装饰艺术。1911 年，他
加入拉合尔的梅奥艺术学校，当时该校副校长萨马伦德拉纳特·
古普塔是阿巴宁德拉纳特的学生（图 7-35）。然而，楚格泰父亲
的去世迫使他离开学校承担起家庭责任。离开后的一段时间，他

曾以摄影为生，后来又当了绘画老师。楚格泰的情况引起了梅奥
艺术学校校长莱昂内尔·希思（Lionel Heath）的注意。他将楚格
泰请回学院，并委任他为彩色平版印刷技艺的首席讲师。[①]

**图 7-35　阿育王后施法菩提树（*Aśoka's Queen Casting a Spell
on the Bodhi Tree*）**

说明：萨马伦德拉纳特·古普塔绘，受阿巴宁德拉纳特影响的作品。

① 该信息由楚格泰之子阿里夫·拉赫曼·楚格泰（Arif Rahman Chughtai）提
　　供，他是拉合尔楚格泰博物馆信托基金的负责人，对此我深表感谢。同样
　　在此感谢马赛拉·内森允许我使用她论文中关于楚格泰的内容。Marcella
　　Nesom, "Abdur Rahman Chughtai: A Modern South Asian Artist," Ann Arbor,
　　1984. 这位艺术家的乌尔都语回忆录《我眼中的图像》（*My Pictures are in
　　My Eyes*）由菲尔道斯·巴希尔（Firdaus Bashir）翻译。有文献称其是古普
　　塔的学生。*Rūpam*, Nos. 13-14, Jan. -June 1923, 38.

楚格泰的艺术传承可以追溯到莫卧儿王朝时期的波斯建筑师。1916 年，他去德里参观了其祖先营造的建筑。楚格泰对莫卧儿王朝的认同是穆斯林对印度教民族主义和全球泛伊斯兰运动回应的一部分。穆斯林对印度教徒占多数的印度之未来十分担忧，这点在支持穆斯林独立的代表中得到了一定体现（1909 年的莫莱-明托法案①）。1916 年，楚格泰还访问了加尔各答以获得更多的平版印刷经验。在那里，他遇到了阿巴宁德拉纳特和他的学生。楚格泰赞扬他们"为现代艺术的发展提供了巨大助力"。阿巴宁德拉纳特希望通过楚格泰在印度西北地区推广东方主义艺术，而对于楚格泰来讲，孟加拉之旅对其影响深远。直到 1951 年，也就是阿巴宁德拉纳特去世的那年，楚格泰仍对他表示敬意："我希望您能给我提供宝贵的建议……我对您艺术观点独有的体悟，即便经历千次革命也不会改变。"就楚格泰个人而言，他非凡的绘画技巧很快被东方主义者认可。1916 年，他的第一幅"东方主义风格"画作出现在《现代评论》上，接着是 1917 年的《婆罗蒂》（Bhārati）。直至 1920 年，楚格泰在旁遮普美术协会（拉合尔）东方主义者中的地位已无可替代，此时他已然功成名就。印度《每日新闻》在报道印度东方艺术协会的一次展览时专门评点了他令人眼花缭乱的作品，即使彼时奥登德拉·甘古利声称他未能从楚格泰"思想多变的作品"中挑选出突出者。②

① 莫莱-明托法案（Morley-Minto Act）通过于 1909 年，该法案让印度人有限参与英属印度的管理工作，其中专门为穆斯林保留了独立代表权。——译者注

② Indian Daily News, 23 Feb. 1921; Rūpam, 1923, 17. 关于《莫莱-明托法案》，参见 Sumit Sarkar, Modern India, London, 1989, 140-142. 阿巴宁德拉纳特给拉宾德拉婆罗蒂大学的信，参见 Catalogue of the Exhibition of Fine Arts, Lahore, 1920。

楚格泰的早期作品《贾罕娜拉和泰姬陵》（*Jahanara and the Taj*，图7-36）明显受到了阿巴宁德拉纳特名作《沙贾汗的最后时刻》的影响。作为一个历史主义者，楚格泰很难忽视印度复兴主义者的先驱。然而回首此作，楚格泰认为这种影响是无意义的，阿巴宁德拉纳特对穆斯林文学的使用缺乏真正的穆斯林体悟。他抱怨："我画的虽然是《鲁拜集》，但是孟加拉画派已经在上面留下了印记。"然而由于伊斯兰民族主义的影响，他认为自己对伊斯兰历史的看法更真实："我的画不仅展示了莪默·伽亚谟的思想，也体现了伊斯兰价值观，这是我的核心表述……由于他们的背景，孟加拉画派的重点是不同的。因此，我的作品印证了我们的价值观，就像《鲁拜集》一样。"①

对艺术源流的定义是民族主义者自我界定的基本原则，也是对斯瓦德希艺术教条主义的反击。在十余年前，奥登德拉·甘古利同样认为阿诺德的《佛陀传》（*Biography of the Buddha*）是虚假的臆想。不过，正如我们所见，这些对本民族文明原真性的定义是模棱两可的。在阿巴宁德拉纳特的创作生涯中，穆斯林经典（特别是《鲁拜集》和《天方夜谭》）带给他的灵感，在他的第一部民族主义作品《沙贾汗的最后时刻》中有所体现。他曾经和学生开玩笑说，只有他，一个皮尔阿里婆罗门，才能正确地追摹莫卧儿文化。彼时泰戈尔家族因在穆斯林手下工作而受到激进主义者的污蔑。另外，作为穆斯林的楚格泰足够开明，他并不排斥印度教主题。他还称赞阿旃陀石窟是印度共同遗产的一部分。②

① 关于贾罕娜拉，参见 *Chughtai's Paintings*，Lahore，n. d.，Pl. 2。

② 关于皮尔阿里婆罗门，参见 Basu，*Shitpāchārya*，218；P. Debi，*Smriti*，92。

图 7-36　贾罕娜拉和泰姬陵

说明：阿布杜尔·楚格泰绘，水彩画。

　　然而，在民族主义复兴的大环境下，忽视楚格泰作为穆斯林的自我认知是错误的。伊斯兰教在印度复兴期间最伟大的倡导者之一、诗人穆罕默德·伊克巴尔（Muhammad Iqbal）开始本着泛伊斯兰精神用波斯语写作。楚格泰受到此类泛伊斯兰教

风潮的启发，转向了他认为是本族群遗产的东西，即莫卧儿艺术及其前身波斯艺术。他的作品呈现了伊斯兰建筑中对细节的一丝不苟（图 7-37），而他天才的绘画技巧让人想起伊斯兰书法。楚格泰采纳了波斯大师的设色风格，尤其是他尊敬的礼萨·阿巴斯（Reza Abbasi）。当然就像阿巴宁德拉纳特是传统的追随者一样，他不仅仅是追摹礼萨。楚格泰受到殖民文化的交叉影响，此时奥伯利·比亚兹莱（Aubrey Beardsley）和颓废派借鉴了东方艺术以及日本艺术家尾形光琳的风格，所以虽然楚格泰选择重新诠释东方主义的艺术元素，然而 19 世纪末的颓废主义与他的怀旧思想最为契合。卡辛斯将楚格泰的灵感来源追溯到伊朗艺术，但他也敏锐地指出，楚格泰的"东方主义"是西方式的。①

　　楚格泰试图将他的"水彩"技术与孟加拉画派的技法进行割裂，他用精致的玫瑰色加强了蜻蜓的线条。他在晚年写道：

　　　　当我开始职业生涯时，新的印度艺术被称为孟加拉艺术。它接管了次大陆，并受到了印度统治者的庇护。对阿巴宁德拉纳特·泰戈尔的赞美并不局限于印度，这导致其他艺术家没有了发挥的空间。脱离生活的孟加拉画派充满了悲观和忧郁，而我的天性以及我的艺术风格和题材都与这个画派完全相反。

楚格泰在追寻如何纯粹地表达穆斯林这一群体特质的道路上花费了相当长的时间，这是因为其在开始职业生涯时，受旁遮普

① 　Cousins, *Chughtai's Paintings*, 9-10.

图 7-37　跳舞的星星（*Dancing Stars*）

说明：阿布杜尔·楚格泰绘，铅笔画。

妇女启发的浪漫派充斥着他的想象力。他这样描述一种场景：
"一个女人走到河边，往她的罐子里装水，她的心脏突然一跳，
罐子不小心滑落了。"楚格泰觉得此类作品并没有达到他所追求
的艺术目标，于是开始反思自己的理念。

　　我创造了山鲁佐德、巴德罗巴朵尔、阿拉丁、辛巴达、哈伦·拉希德，并具象化了萨迪、莪默·伽亚谟和哈菲兹，所有这些人都维护了伊斯兰教过去的辉煌……如果艺术家或诗人不积极参与政治，那么他至少应该积极参与国家生活。艺术是我们全民族的遗产，因此令人信服的艺术不能来自模仿欧洲的形式，完全模仿西方新思潮亦无助于国家福祉。贝扎德和礼萨并不依赖达·芬奇或拉斐尔的成就，他们肯定会赞同我的作品。艺术家只有根植于自己的文化，才能具有普遍性。①

楚格泰更喜欢伊斯兰经典，尤其是鲁米、伽亚谟、萨迪、米尔扎·迦利布的诗歌。引领印度穆斯林文学风潮的伊克巴尔邀请楚格泰完成自己的穆拉卡（Muraqqa）②。伊克巴尔在书中悲伤地写道："除了建筑，伊斯兰教艺术（音乐、绘画和诗歌）还没有诞生，而这些艺术皆利于人类汲取神性。"诗人和画家雄心勃勃的合作由此展开，为了能与但丁、歌德等量齐观，伊克巴尔邀请楚格泰来绘制其诗歌英译本的插图，但由于诗人过早去世，这项工作未能完成。在楚格泰给伊克巴尔完成的草稿中，有两幅特别引人注目：第一幅是一位女子在夜深人静时提着一盏灯去参拜，灯光在她身上投射出奇特的光芒；第二幅关于转瞬即逝的名利，楚格泰在灯下的黑暗中绘出一位半裸女性，在其头上前方有一盏灯，而她的手臂和胸部由画家进行了巧妙处理，吸引了观众的注意力。两者都具有楚格泰典型的风格：慵懒的色情主义和神秘感（彩图27）。楚格泰笔下妖艳的女性是他历

①　Chughtai, *Memoir*.

②　穆拉卡指书籍专用的插图画册，15世纪开始成为细密画艺术施展的舞台，通常为某作品集服务。——译者注

史观中"堕落"世界的化身。值得注意的是，楚格泰的创作没有完全摒弃印度教的影响。他的作品中有着微妙的情欲，这些便来自印度教（图 7-38）。归根结底，楚格泰成为富有想象力的艺术家，并非因为他的民族主义言论，而是源自他个人的艺术视野。①

图 7-38　拉达和奎师那（*Rādhā and Krsna*）

说明：阿布杜尔·楚格泰绘，水彩画。可见在早期，楚格泰并不回避创作印度教主题作品。

① M. Iqbal, *Muraqqa i-Chughtai*, Lahore, 1928, unpublished.

第八章　西方派与东方派：
风格的公开之争

面对充满敌意、不公平和狭隘的批评，孟加拉画派克服了所有的阻碍，依靠自身实力前进，在永恒的印度艺术基础上完成了自身的建构。

——奥登德拉·甘古利[1]

当一种艺术失去活力之时，它往往会引发一场新的艺术运动，新运动将强烈反对以前的陈规。然而，当这种新艺术将出格作为成功的前提条件时，它就面临理念的危机……

——苏库马尔·雷（1916）[2]

东方主义艺术的图像志

尽管阿巴宁德拉纳特·泰戈尔没有将自己的风格强加在弟

① O. C. Gangoly, *Bhārater Shilpa o Āmār Kathā*, 1969.
② Sukumar Ray, "Exaggeration in Art."

子的艺术创作中，但几乎所有的弟子都模仿了他的技法，尤其是阿西特·哈尔达和克希丁拉纳特·马宗达。孟加拉画派给同时期的研究者詹姆斯·卡辛斯留下了传承不断的印象。他写道："我在短时间内意识到，孟加拉艺术家的画展并非独立存在的，他们之间的个性因风格和技术而统一，我正在目睹一个天赋异禀的国家重新觉醒。"① 孟加拉画派有意识地寻求融合个体差异的方法，如西方的线性透视法被修正，以符合莫卧儿风格的鸟瞰透视法或是远东风格的空气透视法；色彩上受远东风格影响而更加柔缓。不过文卡塔帕和南达拉尔·博斯在其中是明显的例外。这两位南印度艺术家创造了一种奇特、近乎超现实、色彩斑斓的景观，就像第一次在湿婆节里看到的那种情境。南达拉尔有力的线条及其"热辣的"色彩更像是阿旃陀风格而非日本的朦胧体。整体而言，这种风格放弃了明暗对比，而采用清晰的轮廓来定义和处理平面。1909～1910 年，文卡塔帕和伊斯瓦里·普拉萨德曾被哈维尔委托开拓本土绘画的新局面，这其中的原因与阿巴宁德拉纳特的艺术风格倾向于印度中世纪代表艺术细密画、较难满足哈维尔的整体艺术理念有关［如果我们排除掉《奥朗则布检查达拉的头》（*Aurangzeb Examining the Head of Dara*）这件作品（图 8-1）］。而他的弟子南达拉尔在寂乡雄心勃勃创作的壁画则是一个例外。在更微妙的方面，学院派艺术似乎被抛弃了，在阿巴宁德拉纳特的学校里，卡辛斯发现"一个小伙子平躺在地板上画着一个图案"，② 放弃画板和驴架的影响或许比当时人们意识到的要深远得多。

① Cousins, *We Two*, 262.

② Cousins, *We Two*, 264.

图 8-1　奥朗则布检查达拉的头

说明：阿巴宁德拉纳特·泰戈尔绘，巨型水彩画。

　　东方主义艺术可以归结为两种基本类型，即历史主义和维多利亚式的逸事（Victorian anecdotal）。[1] 我们在此重点考虑第一种，其对印度民族复兴至关重要，亦对装点尼维迪塔所谓的民族神殿至关重要。尼维迪塔告诫，"不应该出现神话场景"，而应描绘印度历史上的重大事件，如阿育王的使命、迦腻色伽的结集、超日王（Vikramāditya）进行的马祭（aśvamedha）、阿克巴的加冕及泰姬陵的营建。库马拉斯瓦米对此解释说，只有在将过去理想化的基础上，才能"建立理想的未来……只有英雄体裁，即非个人的、摆脱时间限制的，同时在内容上具有普遍性的主题才是普遍意识网络的经纬，是民族和普遍艺术的真正基础"。[2]

① 逸事绘画是 19 世纪流行的一种绘画主题，围绕历史事件创作。——译者注

② Coomaraswamy, *Modern Review*, 6, March 1909, 301; Nivedita, *Works*, 58.

　　阿巴宁德拉纳特《沙贾汗的最后时刻》是最具自我意识的"考古学"，该作展现了他从未超越的对历史细节的关注。他后来创作的《沙贾汗梦中的泰姬陵》（*Shah Jahan Dreaming of the Taj*）中则几乎没有展示出莫卧儿王朝的宏伟壮丽，而在作品《奥朗则布检查达拉的头》中则倾向于呈现心理的一面。这位大师也关注佛教故事，从《奎师那利拉》到《鲁拜集》。他为基于这些文学作品创作的绘画都在有意识地模仿细密画的风格，其最著名的仿细密画作品是两个版本的《音乐会》，其灵感源于加尔各答美术馆的一件藏品。在《国家》版《音乐会》中，一群坐着的人被一个半圆形拱门包围着，该作即是将印度细密画风格与浅淡的气氛色调相结合的产物。①

　　东方主义艺术中最令人难忘的例子是历史主义。它不仅美化了过去，而且用高尚的情感和深沉的悲怆包裹了历史。历史课是对被殖民主义取代的时代的遣怀。东方主义者经常将自己与前拉斐尔派进行比较，这种比较并非完全没有根据。然而与他们不同的是，前拉斐尔派通常偏爱使用亮色，米莱的《奥菲莉娅》（*Ophelia*）和霍尔曼·亨特（Holman Hunter）的《夏洛特女士》（*The Lady of Shalott*）② 是最引人注目的两个例子。但这两个历史主义运动的共同之处是对复古的痴迷。东方主义者将朦胧体和米莱的风格相混合，创造了他们自己的怀旧愿景：一个人在朦胧的背景下，远处的地平线沐浴在橘色的黄昏中，

① 该版《音乐会》的灵感来自加尔各答美术馆一幅 19 世纪山地绘画，收入哈维尔的《印度雕塑与绘画》，并被他描述为一幅现代画。另一版印在《工作室》（1903）上。

② 参见 A. Bowness, "Introduction," *The Pre-Raphaclites*。1984 年 3 月 7 日至 5 月 28 日在泰特美术馆展出的展品目录。

而这些崇高主题的载体是庄严、痛苦的人物，他们佝偻、瘦弱的身体散发出一种敏锐的灵性气息。在阿西特·哈尔达、萨马伦德拉纳特·古普塔、塞伦·戴伊（Sailen Dey）、克希丁拉纳特·马宗达的身上最能体现这种东方主义式的忧郁，与他们一样的还有楚格泰。在他们的创作中，"悲伤"和"怀旧"形成了一种艺术观念。

阿西特·哈尔达的《他的传统》（*His Heritage*，图8-2）便是混杂着失落和渴望，最终呈现了压抑感的经典形象，主角是一个弯腰驼背、陷入沉思的老人，似乎被他的传统压得喘不过气来。这是历史的化身，也是曾经伟大的孟加拉民族病态的象征。没有什么作品能比民族主义者的自我撕裂更能体现他们对本民族在外国枷锁下衰落的悲叹。而欧洲带有疾病和堕落情绪的"末世"作品，也为孟加拉画派描绘此类败者故事提供了理想的素材。哈尔达用图画的形式表达了尼维迪塔对失落文化的渴望，这证实了她的理论：只有失败者才能创造伟大的艺术。霍勒贝克夫人深受这一理念的冲击，即"悦目的文明往往以一种悲怆的方式环绕在古老的异教和传说周围"。[①]

另一部散发伤感、虚弱和衰败气息的作品是苏伦德拉纳特·甘古利的《罗什曼那·犀那的逃亡》（图8-3）。其灵感来自一件历史逸事：当穆斯林入侵者巴赫蒂亚尔·希尔吉（Bakhtiyar Khilji）占领孟加拉时，那里年迈的印度教统治者没有反抗，而是带着家人遁逃远方。无论这个故事的真相如何，它所暗示的软弱给苏伦德拉纳特提供了一个机会，令他可以想象彼时全国人民的焦虑。哈维尔如此描述这件作品：

① Hollebecque，*L'Art.*

图8-2　他的传统

说明：阿西特·哈尔达绘，水彩画。

　　图中可以看到年迈的君主正从宫殿的楼梯上爬下来，楼梯脚下有一艘驳船正等着帮助他逃生。[1]

① Havell, *Indian Sculptures*, 263.

图中逃亡的国王因年事已高而弯腰驼背。这幅画毫不留情地描绘了一场历史灾难。罗什曼那·犀纳隐含的懦弱深深冒犯了孟加拉民族主义者。

图 8-3　罗什曼那·犀那的逃亡

说明：苏伦德拉纳特·甘古利绘，水彩画。

　　詹姆斯·卡辛斯在印度东方艺术协会出版了以阿西特·哈尔达、克希丁拉那特·马宗达和甘古利的作品为主题、展现东方主义艺术的图集。阿西特·哈尔达拓展了阿巴宁德拉纳特的抒情主义情绪，而毗湿奴故事则符合克希丁拉那特的个人信仰，他用毗湿奴派圣人柴坦尼亚（Chaitanya）的故事来表达悲伤和顺从的场景（图8-4）。两位画家还创作了诸多维多利亚时代感伤主义的作品，包括《艺术家幻想的终结》（*The End of the Artist's Illusion*）、《未知的旅行》（*The Unknown Voyage*）、《珍贵的礼物》（*The Precious Gift*）、《音乐的火焰》（*The Flame of Music*）和《风暴的精神》（*The Spirit of the Storm*）。它们均充满了文学象征意义，流露出阴郁和凄楚的韵味，然而不可否认的是，这些阴郁的作品在当时颇具影响力。①

　　由于孟加拉画派对文学的兴趣，书籍插图在他们的所有作品中扮演了重要角色。《印度教徒和佛教徒的神话》（*Myths of the Hindus and Buddhists*）的插图（因尼维迪塔的去世被搁置，1913年由库马拉斯瓦米出版）向我们展示了成熟的孟加拉画派风格。该系列的一幅非典型画作是南达拉尔绘制的神话中的迦楼罗，其以明亮的橙色为背景（图8-5）；另一幅画则显示了他对阿旃陀壁画的模仿，尽管他并没有完全放弃精致的水彩画。而文卡塔帕在《罗摩衍那》中使用的厚重纯色令人联想到他的工匠背景。阿巴宁德拉纳特绘制插图的书籍有拉宾德拉纳特·泰戈尔的《吉檀迦利》（图8-6）、斯科特·康纳（Scott Conner）的《克什米尔的魅力》（*Charm of Kashmir*，图8-7）。②

①　*Modern Indian Artists*，Ⅰ（on K. N. Majumdar, ed. by O. C. Ganguly），22 plates；Ⅱ（on Asit Haldar, ed. by J. Cousins），28 plates.

②　Sister Nivedita，*Myths of the Hindus and Buddhists*（completed by A. K. Coomaraswamy），London，1913；V. C. Scott O'Connor，*The Charm of Kashmir*，London，1920；R. Tagore，*Gitānjali*，London，1918.

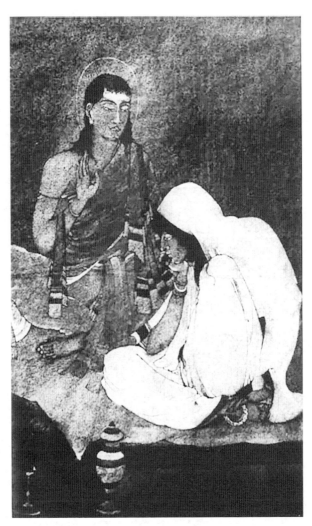

图 8-4　柴坦尼亚（*Chaitanya*）

说明：克希丁拉那特·马宗达绘，水彩画。

图 8-5 迦楼罗（Garuda）

说明：南达拉尔·博斯绘，水彩画。

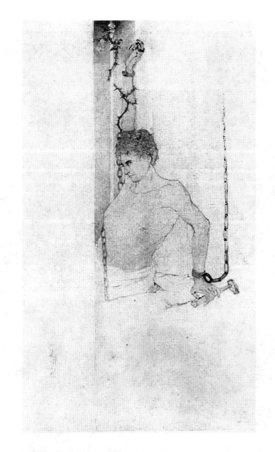

**图 8-6　囚犯，告诉我，谁把你捆了起来？　（*Prisoners tell me*,
who was it that bound you?）**

说明：阿巴宁德拉纳特·泰戈尔绘，水彩画。

资料来源：Rabindranath，*Gitānjali and Fruitgathering*，1918。

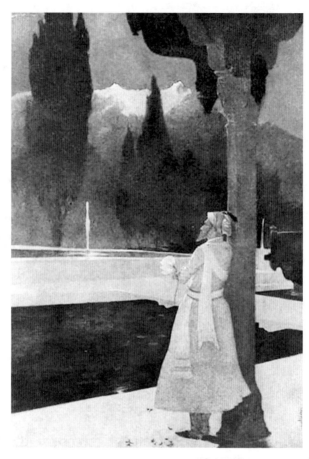

图 8-7 《克什米尔的魅力》中的插图

说明：阿巴宁德拉纳特·泰戈尔绘，水彩画。

　　但令公众震惊的是东方主义对待人体的方式，彼时他们已习惯了维多利亚时代自然主义影响下的瓦尔马风格作品。然而，阿巴宁德拉纳特的女性标准则以晚期浪漫主义艺术为标杆，《高空的大成就者》（*Siddhas of the Upper Air*）中合拢的 3/4 的脸部和紧致的下颚使我们想到前拉斐尔派笔下的美女，其纤弱的气韵体现在细长的四肢、低垂的头部和朦胧的眼睛，这些特质让人联想到颓废派。对于东方主义者来说，瓦尔马的画太"健康"了。不过在诸多颓丧的东方主义艺术中，也有些迷人的例外，一些艺术家试图在媚俗和艺术之间寻求一条别样的道路（彩图 28、彩图 29、彩图 30）。①

　　这一派的理论家奥登德拉·甘古利以阿巴宁德拉纳特《夜叉的哀歌》来阐述东方主义的意趣。

　　　　阿巴宁德拉纳特并没有开创这一主题，而仅仅是将迦梨陀娑关于夜叉是一个神祇的概念转化为艺术。如今，神明和《往世书》里的英雄被当作凡人来对待；然而为了公正地描摹出他们在凡人脑海中的形象，我们需要创造出理想类型，而公众发现最难以接受的就是这个理想。但问题是，创作神话人物只有一种表达方式吗？②

东方艺术和对普遍审美规则的挑战

审美与艺术板块

至 1915 年，东方主义艺术已经进入了孟加拉地区主流群体

① Abanindranath's *Siddhas*（Havell, *Indian Sculpture*, pl. LXXIV）with Dante Gabriel Rossetti's *Manna Vanna*（Tate Gallery）；*Modern Indian Artists*.

② Gangoly, "Swadeshi Chitra," *Prabāsi*, Yr. 6, 2, 1313（1906），12.

图 8-8　敬拜者 （*The Worshipper*）

说明：阿西特·哈尔达绘，钢笔画。

的视野。这一成功不能仅用印度东方艺术协会的活跃来解释。
尽管孟买的艺术社团相当活跃，但在这座城市里并没有对艺术
本身的辩论。于孟买而言，艺术是一种没有人情味、高效率的
事业；而在加尔各答，艺术则成了文化政治的中心舞台。用克
劳塞维茨（Clausewitz）的话来说，杂志上带注释的艺术版面通
过别样的方式指挥了这场"战争"。正如阿巴宁德拉纳特所言，

它们是东方主义进攻的宣传武器："有赖于罗摩南达·查特吉先生，我们的图像得以在今日传入每一个家庭，而印度东方艺术协会并未真正将东方艺术普及化，但由于其坚持不懈的传播和对高级色彩和半色调版画的投资，亦创造了一种前所未有的影响。"① 自 1912 年开始，"查特吉的画册"让孟加拉画派在印度家喻户晓，即使哈维尔私下认为它是"查特吉的垃圾"。②

由于罗摩南达主办的月刊《流亡者》和《现代评论》是印度视觉教育的核心刊物，故其可侧面说明印度审美的变化。作为孟加拉知识分子，他最初的艺术审美受到维多利亚时代风格影响，即便在东方主义艺术出现后，其审美也是以改良的自然主义为基础。维多利亚时代的绘画作品在《流亡者》上不时映入人们的眼帘，因此，看着罗摩南达从自然主义的仰慕者转变为东方艺术的捍卫者，这是一件更加令人着迷的事情。

在 19 世纪，孟加拉和印度其他地方一样，艺术鉴赏建立在一种普遍的艺术语言之上。伟大的艺术不论文化差异吸引着所有有教养的人，因此，人们只需要熟悉其艺术语言就可以领悟艺术，但没有人承认所谓"普遍的"规则属于一种特定的文化，

① Bagal, *Rāmānanda*, 133, quoting *Prabāsi*, Paush, 1350, 262. 关于罗摩南达，参见 A. Tagore, "Sangjojan," *Abanindra Rachanābali*, 392。

② 1912 年 6 月 25 日，哈维尔就印度学生的绘画书籍问题致信威廉·罗森斯坦，当时珀西·布朗作为政府艺术委员会的主席正在访问英国，哈维尔要求罗森斯坦与他会面，如若不能，请解释为什么像查特吉的册子这样的垃圾被认为符合政府要求"印度设计"书籍的通知。在一封信中（1912 年 5 月 23 日），哈维尔提到了引入标准绘图书籍的计划，并建议使用他的入门书。1912 年 6 月 27 日，他召集了沃尔特·克莱恩、莱塔希（Lethahy）和某人（难以辨认），他们代表印度协会通知布朗，协会正在关注他允许的"查特吉的垃圾被列入临时名单"的"玩笑"。这些大概率是查特吉的专辑，见信件 23 May 1912, 25 June 1912, 27 June 1912, bMS Eng 1148 (680)。

即欧洲文化。普遍价值观促使罗摩南达在《流亡者》中刊印欧洲艺术的杰作。虽然在今日，拉斐尔、牟利罗、圭多·雷尼与"消防员艺术家"，比松与霍夫曼，高多德与莱斯利之间的争议似乎有些滑稽，但我们必须记住，维多利亚时代的人们把这些艺术家视为文艺复兴艺术胜利的巅峰代表。[1]

罗摩南达的《流亡者》坚持与文化狭隘主义斗争。当其面临顽固的民族主义者抗议时，他反驳称伟大的艺术是无国界的，这些艺术培养了印度人普遍的同理心。1903年，他阐释了拉斐尔《圣凯瑟琳》在《流亡者》出现的原因，以回应那些坚持认为印度题材更合适刊载的批评者。罗摩南达在为自己支持的印度艺术辩护时曾提出了一个反问："我们是否仅仅因印度艺术是印度的就赞美它？"毕竟，别族统治时期也将印度文物视为人类共同遗产的一部分。相较拉斐尔的画作，一位虔诚的印度教徒可能更喜欢一幅卡利格特绘画或一幅孟加拉历书素描，但这只是单纯暴露了其无知的一面。[2]

《婆罗蒂》等其他期刊也在展现欧洲艺术。1905年，比哈里拉尔·高斯瓦米（Biharilal Goswami）分析了表现艺术的科学方面；1909年，因杜·布桑·马利克（Indu Bhusan Mallik）阐述了其参观马赛美术馆的情况。[3] 1910~1913年，《文学》杂志上充斥着对欧洲画家的简短介绍。在这些期刊中，如《望楼上的阿波罗》这样的名作，以及拉斐尔、提香、牟利罗、热鲁兹、雷诺兹、罗丹这样的大师，乃至于次一等的艺术家阿尔伯特·摩尔、布格罗、罗塞蒂、杜拉奇、米莱、兰德塞尔、埃蒂、雷

① 来自《流亡者》选集。
② *Prabāsi*, Yr. 3, 2, 1310, 61.
③ *Bhārati*, Yr. 29, 7, 1312, 655; Yr. 33, 1, 1316, 51.

顿、沙金等均登台亮相。但 J. D. 莱斯利、高多德、赖兰德、李希特、温特诺、赫伯特·德雷珀、约翰·菲利普、斯坦利夫人、肯宁顿、瓦伦丁·普林塞普、朗德尔、塔兰特、托马斯·邓肯同样深受《文学》的喜爱，可见其品味与《流亡者》颇为一致。这些画家之多，除了易于理解、振奋人心、宣讲感伤等基础的倾向，很难让我们看出《文学》选择他们的明确动机。[①]

《流亡者》艺术品味的转变正好与奥登德拉·甘古利作为艺术批评家崛起的时间吻合。甘古利是地道的拉斯金派批判家，他继承了英国批评家高傲的作风。然而，具有使命感的艺术仍需使用温克尔曼的研究方法，在处女作《艺术中的哲学》（Philosophy in Art）一文中，甘古利选择了 G. F. 沃茨（G. F. Watts）的作品来阐述其在维多利亚时代所受的影响。甘古利在文中写道：艺术在孟加拉被有德之士唾弃，因为它仅提供了感官上的愉悦。然而艺术的价值取决于它的用途，甘古利认为艺术是道德、社会及崇高国家意志的体现，艺术家是传道者而非美丽器物的缔造者，真正的艺术家是把社会从堕落中拯救出来的救世主。而甘古利的救世主便是具有讽刺主义精神的 G. F. 沃茨——一个在英国被尊为圣乔治的隐士。其作品深入人的内在精神，他的诉求超越了民族狭隘主义，沃茨的作品明显具有企图触及普遍人类信念的野心。[②]

1905 年，当甘古利在观看高多德的作品《告别》

① *Sāhitya*, 1317-1320.

② O. C. Gangoly, "Chitre Darshan," *Prabāsi*, Yr. 4, 1, 1311, 8-13. 关于沃茨，参见 Wood, *Dreamers*, 81-105。该书特别写了沃茨装扮成一位相信朴素生活和高尚思想的僧侣。关于温克尔曼，参见 Gombrich, *A Sense of Order*, 17-32。该书讨论了与装饰有关的艺术和道德。

（*Farewell*）时，他已然对学院派艺术失去了信心。然而这位"小奥林匹亚"创作者打动了孟加拉人的心，甘古利略过了相对次等的古典主义艺术家高多德，开始着手剖析更多奥林匹亚创作者的成就，如阿尔玛·塔德玛、雷顿、波因特，以及终极灵感——雅克·路易·大卫。法国人对古典主义的盲目热情如同印度人对英国礼仪的追捧，一如阿尔玛·塔德玛对传统的再创作，尽管令人叹服，但被　种陈腐倦怠之气破坏，他们的现实主义是娱乐而非激昂的。而《流亡者》选材所反映的是孟加拉社会受绘画福音主义的影响，这一点在甘古利的文章和尼维迪塔对艺术家的选择上十分明显，典型代表如米莱[①]。借助艺术这一载体去传播福音被奉为东方主义艺术的第一原则，令其本身增添了一抹严肃的传教属性。值得一提的是，在文艺复兴时期的艺术家中，只有拉斐尔被单独列出，这意味着他的圣母题材是尼维迪塔认定的表现理想主义的最佳形式。[②] 然而，如果利用艺术传播的思想缺乏幽默感，那么在其实践中必然无法得到有效传播。甘古利疑问的解药便是以阿巴宁德拉纳特为代表的娱乐性作品。

向印度艺术的转向

　　1903～1907 年，《流亡者》开始普及使用彩色印版，这为该刊物接受东方主义艺术奠定了物质基础，不过巴德拉罗克第一

① 即 John Everett Millais，英国画家与插图画家，也是前拉斐尔派的创始人之一。——译者注

② O. C. Gangoly, "Uropcr Prāchin Juger Chitra," *Prabāsi*, Yr. 5, 10, 1312, 603-607; Nivedita, *Works*, 85-93. 关于影响到尼维迪塔的米勒，参见 Lübke, *History of Art*, Ⅱ, 454.

次接触阿巴宁德拉纳特还是在《工作室》（1903）中。1903 年，
《流亡者》引用哈维尔之语评述阿巴宁德拉纳特，说他虽然受到
了莫卧儿艺术的启发，但他是一位个人主义色彩浓厚的人，而
非复兴主义者。哈维尔遗憾的是，单色印刷品无法充分体现其
艺术创作中微妙的色彩层次。阿巴宁德拉纳特《阿毗沙尔》
（*Abhisār*）在 1907 年刊登于《流亡者》，女主人公的脸部、姿
势、衣着和装饰都是印度人风格，评论家认为这再一次吸引了
哈维尔。不过罗摩南达自身的宽容性使然，他的刊物并没有完
全抛弃拉维·瓦尔马、杜兰达尔等学院派艺术家，维多利亚风
格的画家亦没有被忽略。①

发表在《流亡者》上的两篇关于阿旃陀石窟的文章标志着
巴德拉罗克阶层对民族遗产认知的转折，同时暴露了他们知识
体系的不完整性，巴伦德拉纳特对此并未表现出兴趣，但斯瓦
德希民族主义者则对此产生了关注。在《流亡者》1901 年的创
刊号中，关于阿旃陀的第一篇文章并不是基于主编罗摩南达·
查特吉的喜好，而仅是因为格里菲斯的影响力，彼时的东方主
义艺术尚处于起步阶段。如果认为罗摩南达希望借助此刊物呈
现印度地区的艺术发展，那么其结果并不甚成功。在以维多利
亚时代的观点去观察石窟壁画时，罗摩南达承认，虽然阿旃陀
石窟无法与欧洲艺术等量齐观，但其所代表的早期印度艺术仍
旧十分优秀，"修长的眼睛、丰满的胸部和臀部在我们的文学作
品中受到赞扬，但人们不能违背自然规律"，"在阿旃陀，妇女
的乳房和臀部被不自然地夸大了，尽管人体解剖学的其他部分

① "Barttamān Sankhyār Chitra," *Prabāsi*, Yr. 2, 2, 1309 – 1310, 379 – 380;
Prabāsi, Yr. 7, 6, 1314, 325; Yr. 7, 7, 1314, frontispiece（Abhisār）：quote
from 10th sloka Varsāvarnanam（Kālidāsa）.

被刻画得非同寻常……但是古代画家不能把脚画好"。① 罗摩南达在文中详细介绍了阿旃陀石窟的衣饰，他对女性读者解释道：壁画中有些女性身着类似紧身上衣的夹克，但这不应该与现代英国的"紧身上衣"混淆。

当甘古利的文章在1907年发表时，东方主义者正处于一种好战的情绪中。一年前，在《民族艺术与外国艺术》（National Art versus Foreign Art）一文中，甘古利将本土艺术的衰落归咎于"外国"艺术学校，劝告印度艺术家向日本学习，不要盲目模仿西方。他在《在阿旃陀的两天》（Two Days in Ajantā）一文伊始便根据其在阿旃陀石窟的体会写道："我们的问题在于，我们对自己的文化遗产漠不关心，除非是欧洲人先于我们发现并推广给我们的。"他承认，他对阿旃陀石窟的好奇心源自格里菲斯对阿旃陀石窟艺术的认可，而这种认可是印度在恢复民族自豪感方面不如欧洲学者之处。在文中甘古利似乎为了说服读者，如此阐述阿旃陀艺术的重要性，"他们（指西方人）认为阿旃陀是最好的历史遗迹"，然而现实是，殖民统治让印度人忘却了自己的遗产。甘古利在文中继续阐述：

> 阿旃陀石窟艺术丝毫不亚于希腊艺术，这无疑使我们感到自豪。且阿旃陀的重要性不仅在于它的过去，它对未来的影响是无价的，阿旃陀可以帮助我们创造卓越的艺术……印度艺术只能从印度母亲的乳汁中得到滋养，而不能从挤奶女工的乳汁中得到滋养，无论这乳汁是丰富的还

① "Ajantā," *Prabāsi*, Yr. 1, 1, 1308, 13–14.

是"奶油味的"。与宗教和文学一样，民族艺术不能建立在外来的理念基础之上。[①]

他继续无情地写道：两千年历史的印度艺术一直被认为是沉默的、无生气的、肮脏的，而阿旃陀石窟在他看来正是消除外来思想污蔑的神圣媒介。作为一名正统的婆罗门，他使用"jati-nashta"（由于受到污染而失去种姓）一词来论述西方在文化上的统治地位，这一论点引起了特殊的共鸣。甘古利曾经痴迷于欧洲艺术，如今却回身对本国艺术遗存进行狂热的赞扬。[②] 虽然他充满激情地赞美阿旃陀石窟艺术，但同时还是温和地表示阿旃陀既没有达到维多利亚时代顶级艺术的水平，也没有在之后取得发展。由于受制于技术上的缺陷，阿旃陀内在的精神往往因此失去本意，所以判断阿旃陀艺术必须以装饰性而非具象性为标准，伯德伍德的发言音犹在耳。

甘古利的主要观点是："印度题材本身并不能创造印度艺术。"尽管阿诺德《佛陀传》文笔动人，但并不符合民族文学的标准，其描绘的内容根本无法证其真伪。印度独特的文化心理一直困扰着甘古利，他曾于1914年表示日本思潮对孟加拉画派的影响被刻意夸大了。他坚持认为"借鉴一个国家过去的艺术形式比照搬外国模式更为可取"，然而亚洲的影响比希腊艺术的统治造成的破坏要小，希腊艺术的统治"损害了印度的天才"，[③] 它强烈影响了易被动摇的艺术家。对"印度性"的关

① O. C. Gangoly, "Ajantā Guhāi Dui Din," *Prabāsi*, Yr. 8, 4, 1315, 455; Gangoly, "Swadeshi banām Bideshi Chitra," Yr. 6, 10, 1313, 538–542.

② Gangoly, "Ajantā," 456.

③ O. C. Gangoly, "The New School of Indian Painting," *JIAI*, 17, 1916, 48.

注体现在 1916 年阿西特·哈尔达的表述中，他认为古代印度教徒在印度享有精神世界上的垄断地位；与之相反，莫卧儿王朝的绘画技法华而不实，佛教艺术相比而言更触及印度人精神，是故莫卧儿王朝的绘画被阿西特·哈尔达排除在国家遗产之外。[①]

甘古利认为非本土艺术在"有"（情感）、方式和风格上无法引起印度人的共鸣。而他的"有"则表现为维多利亚时代的感伤主义，带着一丝拉斯金的气息，还掺杂着福音派图像的味道。事实上，此文章的关键并不在于"有"，而在于"本土特质"。这一概念强调了印度艺术的"非幻想"特征，而这正是斯瓦德希主义的核心观点。甘古利的思路体现在其关于阿巴宁德拉纳特的文章《民族艺术》（National Art）中。虽然他对这位艺术家持保留意见，认为阿巴宁德拉纳特的视野可以由更有才华之人来开拓，但这篇文章引起我们的注意有另一个原因，即这是第一次对"装饰"画画家阿巴宁德拉纳特的"印度特质"进行的学术分析。甘古利认为所有文化都通过自身视角来阐述自然，对自然的模仿是"西方"的，[②] 正如"唯心主义"属于东方。对于阿巴宁德拉纳特来说，"唯心主义"是装饰的基础，它不仅是莫卧儿肖像画的特征，也是印度文学的特征。因为印度文学也使用了唯心的观点，而非《罗摩衍那》中的英雄等独立个体。即便读者不能完全同意甘古利对这部史诗的解读，或者认为他对自然主义和装饰艺术之间的刻意分割有些做作，毕竟没有理由表明装饰艺术不能没有自然主义，但其观点包含了一

① A. Haldar, "Chitra Shilper Bichār," *Prabāsi*, Yr. 16, 1 (6), Asvin, 1323, 561–563.

② "艺术模仿自然"是亚里士多德和尼采艺术理论的核心观点。——译者注

个重要的真理。[①]

甘古利是第一个指出视觉世界中"平"（flat）和"实"（solid）的表现形式之间存在本质区别的批评家，同时是指出基于传统装饰风格和源自对个人生活研究而诞生的欧洲自然主义艺术之间存在本质区别的批评家。他对概念的厘清为民族主义艺术家提供了明确的指导方针，阿巴宁德拉纳特如果想要回归平面的"印度风格"，就必须通过西方对装饰画的定义才具有现实意义。关于西方的定义，18 世纪艺术批评家弗雷亚特·德·尚布雷（Fréart de Chambray）的观点颇有典型性，即认为艺术是"装饰性的，以满足其赞助人的感官欲望"。[②] 而甘古利颠覆了西方固有观念，使装饰艺术在道德上更加高尚，这成为东方主义的战斗号角。阿巴宁德拉纳特也认为，基于现实的、对物体全面准确的描绘是道德败坏的。[③] 不过在实践中，东方主义者从未成功演化出一套严谨的平面勾线风格。

1903 年，《婆罗蒂》登上了日益强大的民族主义舞台。它对哈维尔的文章进行了详细的讨论，其文章的标题颇具攻击性，题为《英国野蛮主义和印度艺术》（British Barbarism and Indian Art），文中驳斥了伯德伍德对政府政策的攻击。[④] 1906 年，语言学家迪尼斯·森（Dinesh Sen）斥责同胞对幻觉艺术的痴迷，但他也告诫学生不要迷信"严谨"艺术和解剖的准确性。他认为，科纳克太阳神庙的雕塑或许并未科学地展现解剖学下的人体，但宗教艺术并非机械性的练习，宗教本身即是艺术灵感的来源，

① Gangoly, "Ajantā," 456; *Prabāsi*, Yr. 6, 2, 1313, 109-112.

② Barrell, *Political Theory*, 39.

③ Mandal, *Nandalā*, Ⅰ, 68.

④ *Bhārati*, Yr. 27, 2, 1310, 129; Yr. 27, 5, 1310, 437-450.

而西方艺术则因失去了宗教带给艺术的灵感而日渐扭曲。随后
迪尼斯·森猛烈抨击了同时期的印度画家，批判这些画家给印
度的神祇披上了外国服饰，将印度教女神描绘成了"欧洲贵
妇"，应该严厉警告印度女性不要模仿欧洲女性而压制自己的母
性本能，"即使被迫使用温莎和牛顿的绘画，我们必须不惜一切
代价地避免走'无神论'的西方艺术之路"。① 在这种语境下，
东方主义艺术越来越多地被描绘成一种普阇（Pūjā，神圣的仪
式），② 印度人则必须保护它的纯洁不受欧洲自然主义的影响。
同年，海门德拉·罗伊（Hemendra Roy）的文章阐述了印度艺
术相对于欧洲艺术的优越性，后者复制现实，而前者则为幻想
插上了翅膀。③

　　《现代评论》和《流亡者》都没有受偏见或为压制的争论
所左右，二者均未停止阐述和分享学院派艺术。但在阿巴宁德
拉纳特的讲座《三股艺术之流》（Shilpe Tridhārā）中，我们第
一次看到了偏狭的迹象。该讲座在艺术学校进行，由迪尼斯·
森为《现代评论》翻译。那是一个人心思动的时代，泛亚洲主
义思潮艺术无处不在，这种社会风气下，如果说阿巴宁德拉纳
特在讲话中表达了较为轻微的敌意，那么英文翻译则是倾注了
纯粹的恶意：除了拉斐尔的作品让人一窥天堂，其余的欧洲学
院派艺术均是邪恶的，是缺乏信仰的时代的堕落产物，而模仿
这些作品必然会阻碍印度艺术家的成长，无论如何，作为印度

① *Bhārati*, Yr. 30, 1, 1313, 61-69.
② 印度教徒礼敬、祭祀神祇的仪式。——译者注
③ *Bhārati*, Yr. 33, 3, 1316, 196.

人，他们不应吸收外来艺术。[①]

乌潘卓拉基肖尔·雷·乔杜里担忧这种突然爆发的极端气氛，他在《现代评论》中著文加入论战。他的文章写道：阿巴宁德拉纳特们没有必要将写生课和学院派艺术定义为有害和邪恶的，印度精神和自然主义风格并不冲突。乌潘卓拉基肖尔的文章代表了同情学院派艺术之人的普遍观点。学生和匠人无法吸收模仿西方技法，因为对欧洲文化一无所知的他们无法真正欣赏欧洲艺术。但罗希尼·纳格、范因德拉纳特·博斯、萨希·赫什及贾米尼·甘古利均是印度学院派艺术家中的佼佼者。在自然主义熏陶下成长的乌潘卓拉基肖尔对艺术变革持单线性观点："从艺术角度来说，印度艺术家使用的艺术语言与欧洲艺术家相同，不过前者如孩童，后者则为成年男子。"同时，乌潘卓拉基肖尔认为由于高雅艺术建立在自然主义的基础上，而印度人更擅长装饰艺术，故而印度艺术是落后的。但这不意味着内因性残缺，乌潘卓拉基肖尔拒绝对东方主义者说："装饰艺术更适合印度人才。"他认为这些东方主义者宣扬的"模仿自然主义是奴性的"这一概念仅仅是修辞，阿巴宁德拉纳特的自然主义作品同样优秀。文末他指出："如果加尔各答美术馆的晚期细密画展示了印度画家对西方艺术的尝试，那么如今正确地学习西方艺术又有什么错呢？孟加拉文学已经证明，回应西方浪漫

[①]　*Modern Review*, 1, 3, 1907, 392-396; "Shilpe Tridhārā," *Bhārati*, Yr. 33, 3, Āshād, 1316, 113-121. 一年前，他在同一刊物上刊登了 "Ki o Keno," Yr. 32, 7, Kārtik, 1315, 329-335; "Spashta Kathā," Yr. 32, 11, Phālgun, 1315, 515-517; "Parichay," Yr. 32, 12, Chaitra, 1315, 571-578; "Kalanka Mochan," *Prabāsi*, Yr. 16, 1, Baisākh, 1316, 9 (1), 55-56。这些试图让公众相信东方艺术价值的激进尝试在《印度艺术》(*Bhārat Shilpa*, 1316) 中得到了总结。*Bhārati*, Yr. 33, 6, Āshvin, 1316, 336.

主义风潮而不丧失民族个性是可行的。"①

　　乌潘卓拉基肖尔的文章质疑的是印度日益增长的对非理性的崇拜，这种崇拜模糊了艺术和宗教之间的界限。对东方主义者来说，神是唯一合适的艺术题材。孟加拉陶工谦卑的泥塑像需"在特殊的背景下观看，并伴随着祭司的咒语"，他们以此来对抗西方文化的入侵。乌潘卓拉基肖尔写道：虔诚并不能代替艺术技法。"难道印度艺术，以及艺术学校所提供的教育，就意味着只对虔诚的印度教徒开放吗？"此问题直指阿巴宁德拉纳特将艺术升格为神圣仪轨的这一观点。②

　　东方主义艺术的"最高祭司"奥登德拉·甘古利决意扮演这一学术纷争的大审判官，他公开质疑乌潘卓拉基肖尔的爱国情操，其加入论战可被视为原教旨的印度教对自由主义的代表乌潘卓拉基肖尔的攻击：他的思想与反对哈维尔出售欧洲藏品的失国者相类。作为种族心理学的坚定信徒，甘古利认为即使印度人模仿了欧洲艺术理论，他们也无法捕捉到欧洲艺术的真正精神。至于萨希·赫什与贾米尼·甘古利这类代表两种文化混合体的艺术家，甘古利则完全予以无视。文末甘古利以在道德上居高临下的口吻，提醒大众警惕"魅惑人心"的欧洲艺术。③

　　1909 年，部分学人指责阿巴宁德拉纳特的"有"概念及他

①　U. Ray（Chaudhuri）, "The Study of Pictorial Art in India," *Modern Review*, 1, 1-6, Jan. -Jun. 1907, 544-545.

②　Ray（Chaudhuri）, "Study."

③　Gangoly, "The Study of Indian Pictorial Art—A Rejoinder," *Modern Review*, 2, 3, Sept. 1907, 301-302.

对自然主义绘画的排斥。他支持所谓的第三眼（inner eye）说①，其"灵魂之眼"的论点已经超越自然主义和艺术批评的领域，进而引发了一场关于艺术形式之美的激烈辩论。塔拉普拉萨纳·高什（Taraprasanna Ghosh）在《流亡者》上发表文章《阿巴宁德拉纳特的画作美在何处?》，文中声称阿巴宁德拉纳特作品之美源于灵魂深处。他进一步解释其论点：诗或画的品质取决于它所表达的意境。无论躯体多么美丽，没有生命也毫无用处。既然思想是艺术之灵魂，思想性越高，艺术就越好；而没有超越性的思想，艺术技巧便微不足道。高什重意境而轻技法的思想源自当时对浪漫主义的批判，这一思潮认为以技巧高下评定艺术高低是一种错误的导向。②

这一观点如何分析阿巴宁德拉纳特呢？以其作品《被囚禁的悉多、罗波那和阇吒优私》为例，画中似乎将主角关入了监狱而非宽敞的花园，③ 同时"干枯"的悉多几乎没有展现出任何绘画技巧。高什在文中引导读者进入艺术家的内心世界，为了表达悉多的悲伤，阿巴宁德拉纳特在画面中选择了监狱场景来描绘这一气氛，从那扇小窗射入的微弱光线，代表着悉多对过往幸福的回忆。阿巴宁德拉纳特的独特才能在于利用图像揭示了悉多的心理状态，而这是一种非凡的创作。为了让论述更有说服力，高什决定进一步用"质朴"的文字来打动读者："我们以前从未见过如此贞洁的妻子。由于无法解释，我所能做的仅

① 第三眼又称"内眼"，在印度文化中象征开悟。《奥义书》中指出第三只眼是第十道门，通往无限的内在意识。——译者注

② T. P. Ghosh, "Abanindranāther Chitrer Saundarja Kothāi," *Prabāsi*, Yr. 9, 1, Baisākh, 1316, 47–49. 哈维尔的想法，参见 Mitter, *Monsters*, ch. 6。

③ 在《罗摩衍那》中，悉多被魔王掳至宫殿，而非关押于监狱。——译者注

是记录下我那简单的头脑直观告诉我的。阿巴宁德拉纳特的才华照亮了'印度艺术的缪斯女神'的圣殿，但远比外国缪斯的宏伟神庙更有价值，遗憾的是印度艺术被忽视了几个世纪。"①

高什角度独特的论述引起了比马朗苏·罗伊（Bimalangsu Roy）的关注，他故作严肃地给《流亡者》编辑写信。

新"印度艺术"在孟加拉文化海洋中掀起的波澜几乎完全基于一些复制品及其精心的解释。这点我们不情愿地予以理解，但如能进一步澄清将不胜感激。（文中认为）人们承认"有"是艺术和诗歌的灵魂，而外在美无关紧要。但可以肯定的是，失真并不是表达"有"的必要条件。难道这些花费了那么多心血在"有"上的艺术家就没有能力去处理外在美吗？也许这些学院派艺术家在被培养印度艺术的过程中失去了模仿能力？年轻的诗人现在沉溺于模棱两可、朦胧和无意义的表达中……但正如拉宾德拉纳特所说，松散无序的思维对诗歌是致命的，希望印度艺术家没有走这条路。②

对此，罗摩南达简短地回复道：不能对这些艺术家提不可能完成的要求，他们从不声称自己所有的作品都是成功的，也不能指望他们塑造的所有身体都美妙无比；不是每个人在现实生活中都是完美的，在精准和写意两种表达美的方法中，后者是印度理想主义的产物。而赞美性感的身体美不是唯一的艺术标准，

① Ghosh, "Abanindranāther."

② B. P. Roy, "Bhāratiya Chitrakalā," *Prabāsi*, Yr. 9, 5, Bhādra, 1316, 353.

毕竟中世纪的欧洲绘画也像印度艺术一样，表达了一种超感官的理想。[1] 甘古利随后介入解决此论战。他写道，"在过去，我们的祖先创作伟大的艺术作品时，很少考虑公众的认可"，但现在孟加拉艺术家不得不向公众解释他们的作品。这些艺术家创作的目标是展现梵文文学的超凡品质，其描述的是一个远离我们的世界。由于模仿不足以表现这个世界，艺术家转向了"禅"（dhyāna）提供的精神图景，所以他们的艺术语言是新颖的，亦可以说是奇怪的，但它紧扣古印度的精神脉搏。在古印度，"外在美"之类的东西无关紧要。甘古利再次采用了一种上位者的语气做出总结：诚然，这个问题很难，从《流亡者》粗稚的回应就可以看出；但是艺术的"为什么"（whys）和"原因"（wherefores）不能用单纯的语言来分析，只能用实际的经验来理解。孟加拉批评家对"我们雅利安人的艺术"的攻击仅仅是基于希腊艺术的三流案例。只要他们一直戴着希腊的"眼罩"，那么让他们相信印度艺术的价值就是浪费时间。[2]

在 1909 年文化民族主义勃兴的时期，由于东方主义者的挑衅语调，双方爆发了激烈的论战。库马拉斯瓦米的辩论进一步成为斯瓦德希阵营的利器。起初他在英国撰文，题名《阿巴宁德拉纳特是印度在世最伟大的艺术家》，但遗憾的是阿巴宁德拉纳特在西方的艺术影响力与其知名度并不匹配。他的画作与拉维·瓦尔马的不同之处是"用一种通用语言完美地表达了印度人的思想……它具有一切伟大艺术的潜质：隐晦的启示性"。[3]

① Chatterjee, "Sampādaker Baktbya," *Prabāsi*, Yr. 9, 5, 1316, 354-355.

② Gangoly, "Bhāratiya Chitrakalā," *Prabāsi*, Yr. 9, 6, 1316, 456.

③ A. K. Coomaraswamy, "The Present State of Indian Art," *Modern Review*, 2, 2, August 1907, 108.

在欧洲宣传后，阿巴宁德拉纳特被最终认定为孟加拉画派的领袖。

> （恢复）印度艺术传统的意义，并让他们自己……找回他们的精神……［尽管］他的作品《夜叉的哀歌》展现了欧洲和日本影响的痕迹。其意义在于……［它］具有的基本共性。莫卧儿人喜欢细腻的水彩画，温柔且沉静——此特征属于所有伟大的艺术，但在它们被完全理解之前，也需要一些普遍的东西。借助这些作品，借助对旧传统的复兴，最终表达了真正的民族主义——其特点尤其在南达拉尔和其他学生的作品中得到体现，而对于如此年轻的人来说这一成就实属非凡。[1]

1909年，苏伦德拉纳特·甘古利《罗什曼那·犀那的逃亡》触动了孟加拉人的神经。著名历史学家阿克谢伊·麦特拉（Akshoy Maitra）在《文学》上刊文阐述其反对观点："讽刺的是，事实证明罗什曼那·犀那在当年并没有逃离，创作者之所以描绘这一事件，不是因为独立个体创作的抉择，而是被一群人利用这个故事创作作品，并通过印度东方艺术协会的名义宣传意图表达的思想。"对此，库马拉斯瓦米为这位艺术家辩护，说艺术创作不是考古学，天才不能被历史的准确性束缚；事实上，考古学家无权批评艺术家。《现代评论》则点评：麦特拉并没有批评这部作品，只是质疑它的历史准确性。[2]

① Coomaraswamy, *Essays in Indian Nationalism*, 81. 又见 Coomaraswamy, *Art and Swadeshi*, 129-130。

② *Modern Review*, 5, 1, Jan. 1909, 61；5, 3, Mar. 1909, 272.

尼维迪塔则表示该作品为印度教国家的终结吟诵了一首安魂曲。

　　姑且不谈如何从历史角度看待 1203 年的罗什曼那·犀那之战……就我个人而言，我不接受现在对该作品的批判会使罗什曼那变成懦夫的无稽之谈！这幅画作……是宏伟的、强壮的、紧张的、充满活力的。摘冠国王的逃脱体现在每一个细节……这是撤退的时刻，而不是战斗的时刻。在他的王国的某个偏僻要塞，罗什曼那·犀那仍然继续着他的统治，静待时机归来。①

苏雷什·萨马杰帕蒂的介入

1911 年，阿巴宁德拉纳特在杂志《孟加拉之镜》（*Bangadarshan*）上刊文为苏伦德拉纳特·甘古利的作品辩护，从而激起了《文学》编辑苏雷什·萨马杰帕蒂（Suresh Samajpati）的强烈反应。

　　阿巴宁德拉纳特声称写实和虚构在艺术创作中具有同等地位，但艺术创作甚至能从令人反感的主题中汲取美感，就像从毒药中提取花蜜一样……一些艺术家可能过于专注揭露负面信息这一崇高任务而忘却这些内容或许与民族荣誉有关，进而产生"评价艺术作品正确与否是毫无价值的"这一观点……因此，正道之人应该远离那些利用民族好恶

① Nivedita, *Works*, 37.

来采集"花蜜"的"天才"。《罗什曼那·犀那的逃亡》对穆斯林群体来讲或许仅仅是过眼云烟，但对我们来说是毒药！当然，对这些"蝼蚁艺术家"（artist-ants）来说，毒药或许也是甜的，他们会因英国"朋友"的赞美而兴奋不已……无耻地利用文明交融这一大旗去宣扬民族耻辱的行为令人发指，决不能将其强加在公众身上。可悲的孟加拉！可悲的孟加拉人！[①]

《文学》的长篇抨击并不令人意外，当东方主义者对西方带来的新艺术风潮发起攻击时，自然会面临敌意。该文的发表正是由于孟加拉的西化知识分子感受到了攻击西方学院派艺术的威胁，故而在具有影响力的杂志《文学》引领下发起反击。该杂志严厉的编辑苏雷什·萨马杰帕蒂是一位民族主义者，他是著名孟加拉教育家维迪亚萨加的孙子。萨马杰帕蒂素来与泰戈尔家族不和，尤其是对诗人拉宾德拉纳特，现如今正借此对他们的圈子发起尖锐的攻击。萨马杰帕蒂喜欢利用东方主义作诱饵，从而将他们作品中隐含的思想一一击碎。他认为所谓的文化真实性是殖民主义下自我觉醒的产物。由《文学》主导的这次攻击成了一场精心设计的文字游戏，其中充满了夸张的讽刺和恶意的暗示，而这正是孟加拉人所喜爱的。我们可以想象读者被这些文字引领，焦虑地等待着下一期的内容。萨马杰帕蒂出色地利用了自我意识觉醒时代的文风，为我们绘制了一幅讽刺画。他的攻击不仅让我们想起了孟加拉传统的宗教争端，更

① 引自 Gangoly, *Bhārater Shilpa*, 188-189。

重要的是让我们想起了殖民时期巴德拉罗克政治中的派系
斗争。[1]

这里提供了一些萨马杰帕蒂对东方主义艺术抨击的文字，
以证明他的凶猛与机智：东方主义者总以他们自以为是的借口
作为反驳。试问，还有谁的德行比尼维迪塔更高？而 1908 年，
她在《现代评论》上赞扬了阿巴宁德拉纳特创作的《被囚禁的
悉多、罗波那和阇吒优私》。

> 这幅画给人的突出印象是极度紧张的精神。悉多这张
> 脸可能不是从最漂亮的印度面孔中挑选出来的……（但这
> 位艺术家）值得称赞的是，他对人物的刻画非常出色……
> 我们的理念最终具象化了，这幅画令印度的圣母玛利亚找
> 到了一种形式，在未来的岁月里，每一位伟大的画家都可
> 能创造出自己独特的悉多形象……但至少理想中的悉多可
> 以被认可。在……这幅作品中，在泰戈尔先生的帮助下，
> 我们取得了一些令我们非常满意的成就……[2]

1908 年，《婆罗蒂》大力推广阿巴宁德拉纳特的作品，这些被
颂扬的传统文化正在缓慢损害殖民者的利益。1910 年，因杜·
布桑·马利克报道了印度东方艺术协会的展览，他断言西方艺
术和东方艺术的区别在于后者丰富的情感表达和静谧的品质。[3]

[1]　关于与泰戈尔家族的较量，参见 N. Bhowmik, *Sāhitya Patrikār Parichaya o Rachanāpanji*, Calcutta, 1383 [1976], 18. 对诗人特别恶毒的攻击，参见 "Matribhāsā Srāddha," *Sāhitya*, Yr. 21, 8, Agrahāyan, 1317, 522. 关于派系斗争，参见 Leach and Mukherjee, *Elites*。

[2]　关于瓦尔马的《悉多》，参见 *Modern Review*, 3, 3, 1908, 272。

[3]　*Bhārati*, Yr. 34, 2, Jaistha, 1317, 114; Yr. 33, 2, 1316, 111.

身为 1905 年哈维尔雕塑系学生的希兰莫伊·雷·乔杜里 1910 年前往伦敦皇家艺术学院进修时写信给阿西特·哈尔达。他抱怨："英国的花没有香味，因为英国艺术只关注外在美，太刻板了。"① 这封信同样可以作为《婆罗蒂》成功影响了艺术家的案例。

1909 年，迪尼斯·森在《婆罗蒂》上激愤地抨击公众对阿巴宁德拉纳特作品《佛陀与善生》（*Buddha and Sujātā*，图 8-9）的漠不关心。

> 我们周围充满了传统的影响，但创作时我们追寻的是陌生的思想。我的朋友之间发生了一场关于《佛陀与善生》的争论。有人反对佛陀细长的耳朵和尖细的手指，以及其他解剖学上的"缺陷"。但另一人说，你为什么不仔细看看，判断这幅画是否成功地捕捉到了善生的平静，以及这一事件所呈现的令人愉悦的谦虚和奉献。如果在这方面处理得当，那么在解剖学上是否正确又有什么关系呢？解剖学易学，要表达高尚的思想却不容易。比起解剖，阿巴宁德拉纳特在这幅作品中更关注善生的献身精神。即使是艺术家也不能干涉圣殿的神圣性。②

这种将艺术创作提升至神秘主义水平的反驳再一次让东方主义者受到嘲笑。

① *Bhārati*, Yr. 34, 12, 1317, 1013. 关于希兰莫伊·雷·乔杜里的职业生涯，包括他在伦敦的第一个时期，参见 S. Dasgupta, "Bhāskar Hironmoy Roychaudhuri," *Sundaram*, Yr. 7, 1, 1369, 52 ff.。
② *Bhārati*, Yr. 34, 12, Chaitra, 1317, 1023.

图 8-9　佛陀与善生

说明：阿巴宁德拉纳特·泰戈尔绘，水彩画。

《文学》敏锐地直指要害，选择迪尼斯·森作为第一个攻击对象，它模仿他的文风评论这幅画。

从善生向佛祖伸出手臂的方式来看，即使佛祖悬在树枝上，她也应该能够到他。她的两只"棍子"般的手臂应该不难把太阳和月亮从遥远的苍穹中拔出来，因为它们是

如此的修长。如果摒弃自然主义是"古印度艺术"的唯一目的，那么我们就没有什么可补充的了，但所谓的"东方"只是一个借口，因为任何藐视解剖学的画作均有资格进入阿巴宁德拉纳特先生的画廊。①

这篇文章逗乐了读者。因为他们认为善生不自然的长胳膊好似孟加拉民间传说中可怕的女吸血鬼，它们用手臂钩住男性受害者。

《德瓦亚尼和卡恰》（Kacha o Devajānī）② 是阿巴宁德拉纳特为一幅壁画创作的"漫画"，1909 年发表在《婆罗蒂》上，其创作灵感来自拉宾德拉纳特的戏剧。评论家查鲁·钱德拉·班德约帕迪耶（Charu Chandra Bandyopadhyay）热情地描述这幅画："凡是读过拉宾先生③《离别时的诅咒》（Viday-Abhisap）的人都会被这幅画迷住，这是阿巴宁德拉纳特先生最好的作品之一，其中石头和植物的透视效果非常漂亮。"④ 1911 年《流亡者》再度赞扬该画作。对此，萨马杰帕蒂回击道：

> 查鲁先生表示任何读过拉宾先生《离别时的诅咒》的人都会被这幅画迷住。拉宾先生的作品我们读过无数次，甚至为其沉迷，但这幅作品本身在我们看来没有任何迷人之处，也许我们都是乡巴佬，无法领略其微妙的魅力。但我们对这个故事的理解与这幅图画并不相似。这位画家已

① Gangoly, *Bhārater*, 140-141（Sāhitya, 1316）.
② 源自《摩诃婆罗多》中记载的一则神话故事。——译者注
③ 即诗人泰戈尔。——译者注
④ *Bhārati*, "Chitra Byākhyā," Yr. 33, 1, Baisākh, 1316, 56.

经超越了自然，我们无法理解为什么在所谓的印度绘画中，胳膊、腿，尤其是手指，需要如此不自然地、令人腻烦地削尖。①

1908 年，阿巴宁德拉纳特的《伽内什之母》（*Gaṇeśa's Mother*，图 8-10）作为印度教图像学的现代诠释而诞生。1910 年，《流亡者》赞扬这幅作品是明智的表达（jeu d'esprit），图中胖乎乎的小象神用它可爱的小鼻子为它的母亲摘水果。《文学》再次点评：

> 我们被这幅作品惊呆了。伽内什穿着裙子的妈妈抱着一个想要吞下树枝的孩子。我们担心的不是神，而是那些拿着画笔、把古老的《往世书》故事踩在脚下的画家。如果反对者的小题大做仅因我们不接受本土派离谱的创作观念，我们对此也无能为力。②

1910 年，尼维迪塔在《现代评论》上表示，虽然她渴望看到阿巴宁德拉纳特的色彩，但其作品《沙贾汗梦中的泰姬陵》（图 8-11）仍旧呈现出强烈的夜间之感。③ 就此，《文学》恶意地回复道：

> 阿巴宁德拉纳特的沙贾汗在马背上梦遇泰姬陵，普通人在床上做梦，或者至少靠在一个蜡像或墙上，"印度艺

① Basu, *Shilpāchārya*, 71.

② *Sāhitya*, Yr. 21, 1, Baisākh, 1318, 77.

③ Nivedita, "Shah Jahan Dreaming of the Taj," *Works*, 62–63.

图 8-10　伽内什之母

说明：阿巴宁德拉纳特·泰戈尔绘，水彩画。

图 8-11　沙贾汗梦中的泰姬陵

说明：阿巴宁德拉纳特·泰戈尔绘，水彩画。

术"的沙贾汗却不能这样做……他的坐骑同样出色，它有着优雅的尖脸，几乎认不出是马，更像是老鼠和猪的混合体。阿巴宁德拉纳特无法容忍任何轻微的自然主义倾向，甚至卡利格特画派的玩具马亦不可接受，雷诺兹爵士以善绘动物闻名于世，如果阿巴宁德拉纳特开始画动物，他可能会成为雷诺兹；但他应该先找匹泥马，因为那才是他所

合适的模型。①

萨马杰帕蒂犀利的言辞偶尔会有疏漏，他将查鲁·班德约帕迪耶描述成一个马屁精，却犯了一个致命错误，他混淆了雷诺兹和兰德塞尔。甘古利立刻发现了这一点，并讽刺地回敬他：如果兰德赛尔还活着，他会为萨马杰帕蒂画一幅肖像。②

1909 年，《婆罗蒂》刊登了《利拉·卡马尔》（*Lila Kamal*，在大白莲上玩耍的童神奎师那），但没有附带惯有的评论。《文学》以假同情的口吻写道："可悲的是，这一次评论家没有给出他的说明文字。"

这些伟大的诠释者是否已经筋疲力尽？也许吧，但从标题我们只能猜测，蓝色的孩童站在莲台或类似的花朵上。我认为"印度艺术"的基本原则是，当画一个物体时，它不能像任何自然的东西，也不能扭曲到无法辨认……如果这是一幅画，那么在卡利格特的每一个卑微的帕图亚人都会声称自己是拉斐尔。遗憾的是，孟加拉未来的艺术家将在这一理想中找到灵感。但这些"原创"的杰作只适合为斯瓦德希的火柴盒增光。③

此处暗指的是斯瓦德希主义者在 1905 年为抵制英货而自产的数量稀少的贸易品。1912 年，《流亡者》和《婆罗蒂》刊印并评

① *Sāhitya*, Yr. 21, 1, Baisākh, 1317, 63-64.
② Gangoly, *Bhārater*, 155.
③ *Bhārati*, Yr. 33, 8, Agrahāyan, 1316, frontispiece；Basu, *Shilpācharya*, 108-109.

论了《花中的拉达》（*Pushpa Rādhā*）。此举引起了萨马杰帕蒂的愤怒："我们在这幅画中所能看到的只有墨水的污痕，坐着的奎师那隐约暗示着可能是至尊神的'残忍'版本，但它不是奎师那。"[1]

1917 年，《流亡者》和《婆罗蒂》刊登了阿巴宁德拉纳特的作品《卡迦梨舞蹈》（图 8-12），其灵感来自 1913 年画家目睹了奥里萨邦的舞蹈。对此萨马杰帕蒂在《阿巴宁德拉纳特笔下的卡迦梨舞蹈》一文中发表了评论。

> 他的作品重绘了被抛弃的风格。何为绘画作品？被描绘过的才应当是绘画作品。我们不确定他是否希望像他的兄弟（指加加纳德拉纳特·泰戈尔的卡通画）那样玩弄似是而非的隐喻，但他的画似乎是对舞蹈的讽刺。如果他想讥讽这种舞蹈艺术，那么他肯定成功了，而我们却跟不上"印度艺术"的转变。我怎么能描述这三个有着像棍子一样四肢的美丽生物呢？上帝美丽的创造物——女人，真的在舞蹈中呈现如此怪诞的形态吗？阿巴宁德拉纳特以传统为借口，但事实上灵感并没有那么古老。我们孟加拉人仍然会在婚礼游行中进行这些可耻的滑稽表演。我们的"印度拉斐尔"在其作品中描绘了同样粗鲁无耻的姿势。[2]

阿巴宁德拉纳特的弟子同样受到攻击，苏伦德拉纳特·甘古利

[1]　Basu, *Shilpāchārya*, 97-98.

[2]　*Bhārati*, Yr. 41, 7, Kārik, 1324, frontispiece; Gangoly, *Bhārater*, 176-177.

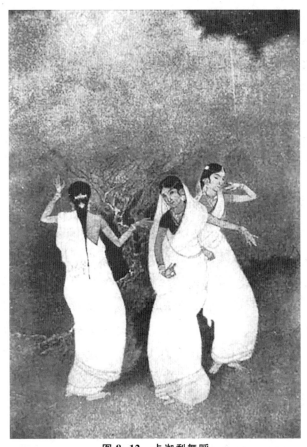

图 8-12　卡迦梨舞蹈

说明：阿巴宁德拉纳特·泰戈尔绘，水彩画。

的《罗什曼那·犀那的逃亡》《卡蒂基亚》亦被抨击。按照印
度艺术"毫不退缩"的风格，1900 年南达拉尔《坦达瓦舞蹈》
（*Tāndava Dance*）中的湿婆被形容为长着不雅长腿的秃鹫。一位
匿名的记者（奥登德拉·甘古利？）在《流亡者》上抗议萨马
杰帕蒂下流的"辱骂"。后者回复道：

这位化名"斯里"（Sri，像先生一样的敬语前缀）的自负作家愉快地辱骂了《文学》的编辑。对于一个躲在匿名背后的人来说，《文学》所刊之文可能并不值得如此对待。此外，批评可能来自《流亡者》和它的赞助人，但这个躲在伪装后面、卑鄙到像雇用杀手一样从背后攻击的人不是可怜的对象，而是令人厌恶的对象。[1]

萨马杰帕蒂以恶毒的笔法折磨他的对手所获得的纯粹的快乐是显而易见的。在去世的前一年，当他向南达拉尔承认他的尖刻是为了使他的报纸更加生动时，他对东方主义艺术的了解之深已足以取得专家的认可。

萨马杰帕蒂的戏谑背后表达了巴德拉罗克阶层认为东方主义艺术是对自然主义的威胁，而自然主义是普遍的艺术经典。萨马杰帕蒂是一名保守的印度教徒和斯瓦德希主义者，他指责新式艺术破坏了印度教价值观的这一观点因许多坚定的支持者都是欧洲人而得到强化。[2] 他表示：

> 我们知道不自然的是漫画，但这似乎是东方主义艺术的最高理想。幸亏拉斐尔、提香和凡·戴克没有意识到这一奇怪的原则，否则他们就会在创造自然之美时犯下不可挽回的罪行。奥登德拉先生（即奥登德拉·甘古利）断言，如果《往世书》能够想象超人的手臂长到大腿，眼睛长到能触到两辆车，手如莲花状，皮肤是青草色，那么现代印

① Gangoly, *Bhārater*, 156-157（Sāhitya, Yr. 20, 3, Āsādh, 1316, 201）.

② Bhowmik, *Sāhitya*, 17 ff., 87.

度艺术家完全有权利使用类似的意象。我们对他的"智慧"感到敬畏。①

《文学》声称并不讨厌古代艺术，而是不喜欢其现代语境的错位。1910 年，《流亡者》在某篇文章中写道："东方主义艺术经常被嘲笑为不写实的，但这个人物［来自阿旃陀石窟］证明并非如此。"《文学》如此回复：

> 如果东方艺术中存在不自然的元素，不能因为它是东方艺术就无可非议……"非自然"似乎是现代东方主义艺术的灵魂。的确，这个长笛演奏者的自然姿势不正是东方主义艺术家无力模仿的证明吗？难道它没有教给他们自然主义的伟大和效用吗？②

1912 年，萨马杰帕蒂再次拿着一部古代作品来推翻"伪古代"东方主义的主张。这位古代艺术家创造美，而不是"扼杀"科学法则，也不是消除自然。人物的眼睛和鼻子非常正常。鸟嘴不能代替人的鼻子，杏仁也不能代替眼睛。2000 年前可能之事，在阿巴宁德拉纳特的追随者看来已经变得不可能。③ 不过，这位辩论家拒绝在拉其普特人的细密画中看到任何价值。

> 我们对莫拉姆的《奎师那征服恶魔迦梨耶》（*Krsna Subduing the Demon Kaliya*）感到震惊。这是一幅画吗？它

① *Sāhitya*, Yr. 21, 5, Bhādra, 1317, 334–335.
② *Sāhitya*, Yr. 21, 10, Māgh, 1317, 636 ff..
③ *Sāhitya*, Yr. 23, 1, Baisākh, 1319, 84–85.

属于什么风格？奎师那的头被剃成斋浦尔风格。我们不知道奎师那是征服了迦梨耶还是爬上了一棵槟榔树。他的头上顶着一座"白疥疮"似的小山。这位作家凝视着画家描绘的漩涡，水混乱得令人晕眩，但这只是一个水坑。然而后人的分析充分弥补了画面中缺少的东西，这一定是印度艺术的特殊力量。[①]

《文学》的主要思想显而易见：艺术和文学的普遍真理不应当是流行风潮的奴隶。夸张是所有艺术的缺陷，但东方主义者在呼吁"真实性"时忽略了这一教训。"于是，人们传颂且复刻阿旃陀艺术，但如果你对艺术进行创新或做出敏感的反应，你就会玷污卡利格特的纯洁。世界在发展，但印度艺术没有。这就是偏执！"萨马杰帕蒂叹息着。[②] 的确，某种意义上他在自然主义方面的审美品味与罗摩南达没有什么不同。易于理解的是自然主义艺术的力量，而孟加拉画派的作品似乎离不开注释的拐杖。东方主义艺术面临的一个问题是大众的疑惑"这意味着什么？"但是，即使在今天，这难道不是对非自然主义艺术的普遍抱怨吗？

　　与此同时，《文学》为读者推荐了自认为优秀的绘画作品，它赞赏风景画家甘古利及来自孟加拉、自学成才的学院派艺术家 B. C. 罗（B. C. Law）。不过，从其对英年早逝的画家希腾德拉纳特·泰戈尔（Hitendranath Tagore）[③] 的推崇可以看出该

① *Sāhitya*, Yr. 23, 7, Kārtik, 1319, 614. 加尔瓦尔的莫拉姆是最后一位帕哈里画家，其画作还见于 *Modern Review*, 13, 5, May 1914, frontispiece。
② Gangoly, *Bhārater*, 180, *Sāhitya*, Yr. 23, 6, Kārtik, 1319, 614.
③ 诗人泰戈尔的侄子。——译者注

杂志的品味繁杂。学院派艺术家曼玛沙·查克拉瓦蒂1910年在《文学》上介绍希腾德拉纳特的作品是"英雄式的风景"，这是评价一位法国罗马大奖（Prix de Rome）候选人的用词。《极裕仙人》（*Maharshi Vasistha*）和《逃离小屋子》（*Bhagna Kutir*）的缺点由于希腾德拉纳特的早逝而被谅解。不过，如果桑德亚·德维（Sandhyā Devi）的自然主义具有普遍性质，那么印度女神的欧洲化服装就是它的缺点，有趣的是希腾德拉纳特的作品并不被认为是充分的民族主义作品，因为他作品中的服装和背景都是"不真实的"。对查克拉瓦蒂来说，理想的民族艺术是具有历史准确性的自然主义。[①]

苏库马尔·雷的东方主义艺术

1910年，甘古利引经据典地驳斥了萨马杰帕蒂，以回应他对阿巴宁德拉纳特的歪曲和其推崇历史和解剖准确性的观点。为什么绘画必须是完全拟真的？复制物质世界并不是优秀艺术的先决条件。虽然希腊人沉迷于此，但他们创作顶级杰作的目的是体现更高的理想。世界艺术史证明，每一种文化都是通过其文化"滤镜"来看待自然，孟加拉学派并没有免俗。至于扭曲的人体结构，如果宇宙古史中"夸张"的描述被接受，为什么对这些艺术家的作品如此大惊小怪？同样在事实上，史诗中英雄的神力是普通人绝对无法达到的。阿巴宁德拉纳特画马时，

[①] *Sāhitya*, Yr. 21, 7, Agrahāyan, 1317, 455-456; Yr. 22, 2, Jyostha, 1318, 127-128; Yr. 21, 7, Kārtik, 1317, 416-417; Yr. 21, 12, Chaitra, 1317, 751; Yr. 23, 1, Baisākh, 1319, 86. 关于"英雄式的风景"，参见 Holt, *The Art of All Nations*, Princeton, 1982, xxvi. 最终，萨马杰帕蒂被迫接受文化民族主义。到1913年，附有插图的考古学文章成了固定特色。*Sāhitya*, Yr. 14, 1310, 633; Yr. 23, 1319, 47, 328, 714; Yr. 24, 1320, 6, 132.

其"灵感绝非来自加尔各答库克的马厩,[①] 与爱德文·兰德赛尔（Edwin Landseer）和罗莎·博纳尔（Rosa Bonheur）的现实主义风格也无甚关联"。[②]

甘古利继续写道：由于受到"解剖""透视""明暗对比"等西方技法的蒙蔽，人们往往看不到印度艺术的价值。《文学》杂志把临摹描述为常识的说法被甘古利斥为幼稚之语："我国所谓的受教育阶层从西方艺术渣滓的几幅半色调复制品中了解西方艺术……他们言必称米开朗琪罗或拉斐尔，然而这只是鹦鹉学舌罢了，我请求他们用自己的脑子去欣赏它们。"[③] 正是这种激进的说教促使苏库马尔·雷介入这场论战。在质疑孟加拉画派的过分行为上，萨马杰帕蒂并不孤单，苏库马尔的父亲乌潘卓拉基肖尔·雷·乔杜里持有类似观点。1910 年，他的儿子对东方主义的"神秘化"提出异议。与萨马杰帕蒂不同的是，苏库马尔了解西方艺术，并迅速开始对其进行解构工作，他在理性的辩论中以反讽揭露孟加拉画派伪善的谎言。苏库马尔用嘲讽的口吻表示，作为一个"忠厚"之人，他没能体悟甘古利过于精致的论点。

> 我理解，自然主义在印度艺术中没有立足之地，尤其是对物品的盲目模仿。这位印度艺术家放弃了希腊的解剖学和透视法（用于创造自然主义），更愿意忽略真实物体的形状和颜色。他思考着这个主题，画出了内心的想法。他

① 1796 年库克公司在加尔各答达摩塔拉街设立了一家马库，每周进行马匹拍卖。——译者注
② Gangoly, "Bhāratiya Chitrakalā," *Prabāsi*, 10, 1 (3), Āsādh, 1317, 283–284.
③ Gangoly, "Bhāratiya," 285.

对自然不感兴趣，而且矛盾的是，他用肉眼看到的是一种错觉。他对外界的可能性毫不关心。对自然的关注只适合崇尚物质、痴迷于科学的西方。[1]

苏库马尔在破除了东方主义的空话之后，又回到了他最喜欢的话题之一：印度艺术是一种无可非议的美学吗？如果"灵性"是印度艺术的灵魂，那又如何去评价它呢？是目光迷离的主题？一种笼罩在迷雾中、隐约透出一丝光亮的气氛，还是表情模糊、瘦弱、嘲弄解剖学的男女主人公？——这些都是"灵性"的标志吗？他问道。苏库马尔知晓东方主义的答案：印度艺术的美是内在的，并且以"有"为基础。但"有"（艺术中的"理念"）这一概念肯定不是印度艺术所独有。像所有的艺术一样，"自然"是它的出发点，因为艺术需要一个标准来判断，即便是奇妙的想法亦然，而拉长的手臂、延伸到双耳的眼睛以及奎师那的绿色皮肤等"荒谬"的图像元素经常被东方主义者辩解为源自梵文的隐喻。就此，苏库马尔的分析和巴伦德拉纳特的观点一样明确：从字面上解释隐喻，本身就是一件荒谬之事。而甘古利关于孟加拉画派的夸张风格是崇高理想主义的标杆这一论断更是令人无法接受。苏库马尔并不反对东方主义者追求新的理念，甚至相信这是民族复兴所必不可少的，革新运动对其前身做出过激反应也是可以理解。但前提是判定治疗结果远比疾病本身更为有害，尤其是新运动在艺术领域同时充当法官、

[1]　S. Ray, "Bhāratiya Chitrashilpa," *Prabāsi*, Yr. 4, 1317, in Acharya and Som, *Bānglār Shilpa*, 86; *Modern Review*, 2, 5, 1907, 476. 雷·乔杜里对甘古利的回应，参见 Mandal, *Bhārat*, Ⅰ, 345 on *Prabāsi*, 1317, 283。

律师和陪审团的角色。①

　　甘古利针锋相对地回击了苏库马尔，他坚持认为，为了印度的事业，人们必须放弃对古典理想主义的奴性依赖。他将自己在辩论中久经考验的方法融合在一起进行驳斥：先是引经据典，接着论述道理，随后是恐吓。甘古利认为，艺术之精妙是由直觉揭示的，并非理性的论证或专业知识所能辨明。他呼吁苏库马尔不要被殖民文化——所谓"外国保姆的乳汁"迷惑，希望苏库马尔作为一个受过教育的孟加拉人，可以有更好的明辨是非的能力。甘古利同时抨击孟加拉的"理性主义者"对印度教的尊重甚至不及西方学者，巴德拉罗克阶层不仅失去了印度理想的纯洁性，同时一知半解的英语水平也无法让他们自如地了解世界艺术。就苏库马尔而言，他的"科学原则"局限于文艺复兴时期，与印度艺术毫无关联，要理解印度的艺术，需对印度思想有深入的了解。随后，甘古利援引前拉斐尔派的成果为东方主义对古代传说的再创造行为进行旁证。最后，他认为模仿和装饰二者在艺术领域并无高下之分，毕竟罗杰·弗莱告诉过我们："即使是最奇异、最不真实的艺术形式，也必须以他们自己的标准来评判吗？"②

　　苏库马尔否认自己轻视印度教。他坚持东方主义对印度艺术的看法充满局限性这一观点，认为东西方之间的冲突本质上是人为的。虽然忠实地再现《往世书》或许是一种虔诚的责任，但这不应当是印度艺术家唯一的灵感来源，印度艺术家不该无视当代题材，而像透视法这样的"科学"法则并没有削弱印度

①　Acharya and Som, *Bānglār Shilpa*, 87-89.

②　Gangoly, "Bhāratiya Chitrakalā," *Prabāsi*, 10, 1 (6), Asvin, 1317, 614-616.

艺术，反而能使其避免毫无生气的形式主义。正如语言有它的规则一样，艺术在塑造心理意向方面同样有其局限性。那么，每个艺术传统的独特之处是什么？此问题在整个殖民时期都是西方人激烈争论的话题。尽管在不同文化中，光影的处理和其他艺术方面的惯例有所不同，但当涉及基本要素时，前拉斐尔派画家、印象派画家乃至印度东方主义者都不能忽视自然。①

这场论战标志着西方派在思想上的重构，他们拒绝接受东方主义艺术作为唯一的印度民族风格，也拒绝放弃艺术理论和技法的进步。上文中甘古利和苏库马尔代表了两方观点的无法调和。在论战的最后，苏库马尔表示他们之间并没有不可逾越的鸿沟，同时呼吁双方宽容和理性。但萨马杰帕蒂并不关心论战的细节，苏库马尔作为泰戈尔家族的密友参与论战令他十分高兴。他全文转引了苏库马尔在《流亡者》上的文章，并高兴地补充道：

> 我们年轻的"大师"甘古利以他惯用的"礼貌语言"辱骂了《文学》的评论家。不过，你可以辱骂我们，但不要轻蔑地对待艺术的"科学性"：希腊艺术、米开朗基罗和拉斐尔。这篇文章证明了"印度艺术"的微不足道，它的影响需要被缩减……艺术必须忠于自然，而一个地位低下的乡村律师（甘古利的职业）的不当言论无法赢得这场官司，正所谓艺术无法被歪曲。②

① Ray, "Bhāratiya Chitrakalā," in Acharya and Som, *Bānglār Shilpa*, 90-93.
② *Sāhitya*, 21, 5, Bhādra, 1317, 333-341.

《文学》痛斥孟加拉画派无法接受批判的态度，而这正是激进运动所具有的倾向。

> 迪尼斯先生曾说过，艺术和文学一样具有夸张的权利。这条金科玉律必须被当作真理，因为他是这么说的，也是这么写的。甚至卡格利特绘画也是伟大的艺术，为什么？因为它是"传统"的。那拉斐尔的圣母像呢？它不是印度传统，不可以被接纳。①

这番言论被更刻薄的语言予以复述。

> 《流亡者》的作者认为我们没有权利讨论艺术，但那些无耻之徒有这种与生俱来的权利，因为他们是米开朗琪罗、拉斐尔和拉斯金的现世化身。而《艺术评论》则是他们的婢女，这些人在这方面颇有天赋……正如《流亡者》所言，一个人如果想了解南达拉尔，他应该阅读尼维迪塔和库马拉斯瓦米的《现代评论》……不使用英语的人无法欣赏印度艺术，而那些不同意两人观点的人则是愚蠢之徒……好吧，或许你们略通英语，但你们不了解的东西就像海洋一样广阔。我知道我被这些人嘲笑了，因为我没有得到像"猫眼般能在黑暗中辨别东西的"《婆罗蒂》的青睐（印度帝国＝不列颠尼亚？），但是，呸！即使有些东西是用英语或者希伯来语写的，也请不要全盘接受它。学会独立使用你的判断力，不要通过尼维迪塔和库马拉斯瓦米扭曲的眼光

① 引自 Gangoly, *Bhārater*, 179。

来看待我们的印度。①

泰戈尔家族的盟友同样被嘲讽："我不确定是哪位康沃利斯勋爵赐予了泰戈尔家族赞助画家、仆人和他们的哈巴狗《流亡者》垄断诠释印度艺术和定义其神圣的权利。但似乎这种假定的权利已经由'永久租佃协议'所固化。"而正是康沃利斯的《永久租佃协议法》，泰戈尔家族才获得了他们的柴明达尔地权。②

这场论战随着考古学者拉马普拉萨德·钱达（Ramaprasad Chanda）的介入而结束。当时，幽默作家普拉玛塔·乔杜里（Pramatha Chaudhury），即"比尔巴"，在《婆罗蒂》上刊文表示大众所具有的常识不足以欣赏艺术，无知的人们认为模仿欧洲艺术家是至关重要的，然而欧洲艺术家又在模仿自然，但期望艺术家的想象力与外部世界相适应本身便束缚了天才。作为考古学家的钱达被这种势利的态度激怒了。在《自然主义与西方绘画风格》（Nature and the Western Style of Painting）一文中，他代表那些"无知的人们"举起了棍棒，驳斥了"如果一个人不关心东方艺术，他就不是高雅之人"的说法。钱达表示，欧洲先锋派已经摒弃了自然主义，既然想象力在西方艺术中也已经常见，那么所谓"东方"艺术还有什么特别之处呢？对自然的研究不仅仅是模仿，而是用想象力来解释它，钱达凭借对古代印度艺术的了解，一一驳斥了否定自然主义的论点。他认为孟加拉画派是一种变形艺术，并指出创造力和变形并不互斥。而他们对自然主义的敌意其实属于更广泛范围内西方艺术思想

① Gangoly, *Bhārater*, 158-159.

② Gangoly, *Bhārater*, 157.

论战的一部分，这点已经被苏库马尔·雷和苏伦德拉纳特·马宗达（Surendranath Majumdar）在评论哈维尔时指出。这位学者将非模仿性的"理想主义"确立为印度艺术的基石，在他的定义下，孟加拉画派掀起的论战实则是欧洲现实主义与理想主义论战在印度的延伸。[①]

阿巴宁德拉纳特的第三眼论

尽管两位有影响力的政治人物室利·阿罗频多和安妮·贝赞特再次重申了印度艺术的精神性，但到 1920 年，这场争论逐渐失去了它的吸引力。当时《文学》的文章不再具有争议性，《婆罗蒂》的编辑权也从泰戈尔家族手中转出。但关于东方主义经典的讨论仍在继续。按照学院派标准，东方艺术中的人物形象被扭曲，而这种变形可以合理地归因于另一种传统技法。与此相反，阿巴宁德拉特声称笔下的人物服从于他的"第三眼"，他仍旧反对采用"模板和修正"的方式来描绘生命，他只接受素描。1921 年，杜兰达尔创作的《南印度舞者》（*South Indian Dancer*）被评价不如阿巴宁德拉纳特的《舞者》（*Dancer*），因为后者的"想象力更丰富，不受任何现实和记忆的限制"。[②]

漫画家贾汀·森（Jatin Sen）对"第三眼"进行了巧妙的

① *Sāhitya*, Yr. 24, 8, Agrahāyan, 1320（1913）, 89–91. 阿克绍伊·迈特拉（Akshoy Maitra）进一步回顾并接受了哈维尔的观点，除了他对早期吠陀时期缺乏艺术的解释。接下来的一个月，他对文森特·史密斯（Vincent Smith）从伯德伍德转向印度艺术鉴赏的努力表示欢迎。*Sāhitya*, Yr. 22, Chaitra, 1318, 883; Yr. 23, Baisākh, 1319, 84.

② *Rūpam*, 5, Jan. 1921, 15; 19/20, 1924, 116; A. Besant, *Indian Ideals in Art*（Kamala Lectures）, Calcutta, 1925. 对剧作家威廉·阿切尔攻击的回应，参见 Aurobindo, "The Significance of Indian Art," in *Arya*: *A Defence of Indian Culture*, Calcutta, 1918–1921。

模仿，他以前是阿巴宁德拉纳特的学生，后来成为反叛者。
1917 年，《婆罗蒂》刊载了阿巴宁德拉纳特的作品《追逐飞鸟
的双眼》（Ānkhi Pākhi Dhāyay，图 8-13），该作品采用了素描技
法。东方主义评论家如此分析：素描并未描绘飞鸟，而是由女
孩看向窗外的眼神所暗示。就此，贾汀·森描绘了另一幅作品
《注视飞鸟的女王》（The Queen Contemplating the Bird，图 8-
14），同时他用一段对话阐述了创作背景。

> 有抱负的艺术家：如果一个人想要成名，就必须从事
> 印度艺术。随着孟加拉画派的兴起，艺术变得更加容易。
> 你所需要的只是"有"，除此无他，你必须要摒弃现实。有
> 次我画了一幅非常成功的画。然而一位著名的杂志编辑拒
> 绝了它，声称它缺乏"有"。我被激怒了，什么？这幅画缺
> 乏"有"吗？女王凝视着飞鸟，情绪在她的灵魂中涌动，
> 她被它折服，纱丽的翩飞呼应了她复杂的思想。多么好的
> 表达！你说这不是在表达"有"？
>
> 编辑：如果她在凝视那只鸟，那为什么她的目光看向
> 别处？
>
> 有抱负的艺术家：啊！这就是这幅作品的力量。请忘
> 记现实，女王是在用她的第三眼凝视这只鸟。①

不过阿巴宁德拉纳特也在研究传统美学。1909 年库马拉斯瓦米
将锡兰的佛教文献《色珠》（Rūpamālā）送给他，阿巴宁德拉

① *Mānasi o Marmabāni*, Yr. 10, 2. 2, 1324-1325（1917），180-181；*Bhārati*,
Yr. 42, 1, Baisākh, 1325, 61-62.

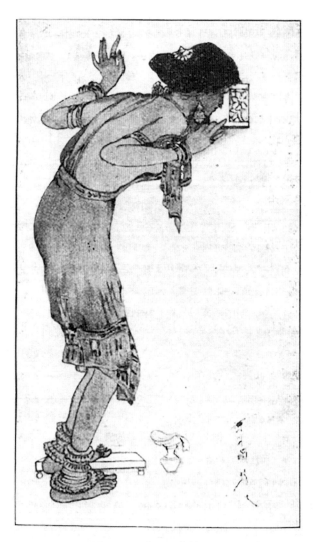

图 8-13 追逐飞鸟的双眼

说明：阿巴宁德拉纳特·泰戈尔绘，素描。

图 8-14　注视飞鸟的女王

说明：贾汀·森绘，素描。

纳特将其用于教学。1914~1915 年，他出版了两部关于美学的专著，其中阐述古印度绘画理论的《六支》于 1915 年被法国艺术理论家安德烈·卡佩勒斯翻译为法语。这本专著将《爱经》注释的印度绘画理论"六支"与中国的谢赫"六法"做了比较。值得注意的是，二者均被赋予了柏拉图式的理解。这旁证

了阿巴宁德拉纳特的艺术思想根源，即形别（Rūpabheda）使我们区分事物的本来面貌，诸量（Pramānānī）则令我们正确认知结构和大小。而阐述艺术理论的核心"有"时，则更多地受到了维多利亚风格的影响。它被进一步解释为隐喻的力量，即如果想要描绘一个乞丐，艺术家会使用间接方式，比如乞丐碗里的硬币和撕破的标签，而不是直接陈述。[①]

美（Lāvanyayojanam）同样是纯粹的维多利亚式的解释，即采用柔和与庄重来过渡。相似（Śadriśyam）则忠实于原始含义，即强调印度雕塑家对人体解剖学不同部分视觉隐喻的使用，不过也存在一个柏拉图式的解析："在创作时……线条与色彩与我们的心意相通时，才能得到所谓的相似。"至于最后一条规则"笔墨"（varnikāvabhanga）也被翻译为由思想指导的技巧。阿巴宁德拉纳特随后将古印度的这六种艺术规则与中国的谢赫"六法"进行了比较，探讨其共同的渊源。谢赫的六法为：气韵生动、骨法用笔、应物象形、随类赋彩、经营位置、传移模写。继冈仓天心之后，阿巴宁德拉纳特在对两种画论的论证中分析出二者更多的相似之处，并且认为谢赫的理论糅合了印度理论。[②]

另一部专著《印度艺术解剖学小记》（*Some Notes on Indian Artistic Anatomy*）则驳斥了印度艺术理论没有说服力的指控。阿巴宁德拉纳特声称在"六支"中发现了线性透视理论的依据（诸量）。在甘古利为该书所写的序言中，他重申了反对模仿的观点，奇怪的是，为了驳斥对东方主义艺术中人物画的批评，

①　A. Tagore, *Sadanga*, Reprinted from *Modern Review*, May and October 1915. The complete *śloka*: Rūpabheda-pramānāni-bhāva-lāvanyayojanam-sādriśyam-varnikābhariga.

②　A. Tagore, *Sadanga*.

他在附注中表示，由于印度艺术关注的是一个超验世界，它"很难用一个健康的人的身体来表现"。阿巴宁德拉纳特的精瘦身材就是一个活生生的证据，拉维·瓦尔马笔下的健康女性就失却了这种灵性。① 《印度艺术解剖学小记》在记录传统雕塑家、艺术家的创作思路上颇具价值，如来自贡伯戈讷姆（Kumbhakonum）的室利·古鲁斯瓦米（Sri Guruswami）的文学隐喻就为文卡塔帕和南达拉尔所诠释。但阿巴宁德拉纳特亦忠于自己的性情，他认为优秀的艺术作品以其想象力来改变规则。在实践中，这两部专著被他的学生按照个人对自由和传统的理解进行了诠释，而他本人逐渐远离了教条主义和民族主义，走向了迄今为止被忽视的孟加拉民间艺术，特别是阿尔波纳（alpona，意为乡村妇女在地上画的仪式性图案）。②

① A. Tagore, *Some Notes on Indian Artistic Anatomy*, 1914. 这两部专著被安德烈·卡佩勒斯先后在 1922 年和 1928 年翻译为法文。

② Tagore, *Some Notes*.

结语： 东方艺术时代的逝去

当开始民族主义艺术运动时，我们对它寄予了厚望。
唉，出了什么问题？

——阿巴宁德拉纳特·泰戈尔

1920 年代，面对因斯瓦德希运动而震荡的印度，孟加拉画派借此崛起，他们是印度艺术运动的先驱。在勒克瑙、斋浦尔、拉合尔、马德拉斯等著名艺术学校担任校长的阿巴宁德拉纳特的弟子将他的艺术思想传播到了印度其他地区。殖民时期的英印当局欢迎斯瓦德希画派的发展，它们在印度民族主义运动中没有威胁，同时又变相成为武装革命的舒缓剂。曾任印度总督的寇松甚至期望能借此将印度民族作为东西方交融的一个范例融入英国文化。他是位"仁慈"的专制统治者，拒绝接受当地人的（政治）意见，却关心当地人的"福祉"，一心压制政治要求，却在保护印度古老遗产方面不向任何人屈服。[1]

① Curzon, *Lord Curzon*, 488. 勒克瑙校长阿西特·哈尔达、来自斋浦尔的塞伦·戴伊、来自拉合尔的萨马伦德拉纳特·古普塔、来自马德拉斯艺术学校的德比·普拉萨德·雷·乔杜里，以上皆是孟加拉画派中较为著名的人物。

自 1905 年开始，印度文化民族主义的日益高涨引起了已经陷入困境的殖民当局的注意：印度青年会不会因此对西式教育感到失望，从而转向被印度教仪轨合法化的恐怖主义？[①] 1925年，曾任孟加拉总督的罗纳谢（Ronaldshay）[②] 表示，革命运动与泰戈尔画派（Tagore school）的灵感来源是相同的，但前者应该受到最严厉的谴责，后者则应得到所有的赞美。[③] 他认为：

> 比平·钱德拉·帕尔（Bipin Chandra Pal）先生曾言：一个人不需要成为政治家，就可以成为民族主义者；同时一个不具有政治家属性的民族主义者的言论比一个政治家的言谈更具意义。例如拉宾德拉纳特·泰戈尔先生是一位诗人，同时是广大印度人心目中国家理想的化身……（罗纳谢伯爵表示）与其宣传殖民当局的暴政和不公正（这是某一派政客最爱的口号），不如承认天予其权。[④]

1919 年，他与"泰戈尔家族两位吸引人的成员"讨论了鼓励斯瓦德希艺术的方法。罗纳谢的第一次公开演讲就明确表示，他更喜欢用艺术来疏解印度民族主义的情绪。[⑤]

斯瓦德希民族主义帮助印度人恢复了民族自尊，而英国是一个具有强烈民族认同感和文化自信的国家，认为它的强大依

[①] Chirol, *Indian Unrest*.

[②] 即劳伦斯·登达斯（Lawrence Dundas），第二代泽特兰侯爵，1892 年之前为登达斯勋爵，1892~1929 年为罗纳谢伯爵。1917~1922 年任孟加拉总督，在 1930 年代末担任印度事务大臣。——译者注

[③] L. Dundas, *The Heart of Aryavarta*, London, 1925, 155.

[④] Dundas, *The Heart of Aryavarta*, 132.

[⑤] Dundas, *The Heart of Aryavarta*, 125.

托于文明优势而不是军事优势。当印度人将自身的文明与西方
文明比较时，普遍选择用武器对抗他们的统治者。但作为东西
方文化交融一个与众不同的案例，斯瓦德希民族主义同样引人
注目。印度民族主义者加入了西方进步批评家的行列，期待着
新时代的曙光。这些批评家包括安妮·贝赞特、尼维迪塔、哈
维尔和库马拉斯瓦米，他们认为印度教的价值观是对西方物质
主义的挑战。贝赞特是用印度教价值观教育印度青年的先驱。
她反对英属印度政府的统治，即使她表示这并非出于政治原因。
贝赞特在 1914 年进入政坛，一方面是为了重获声望，另一方面
是因为她相信印度人具有自治的能力。尼维迪塔亦深表认同，
她可能为孟加拉的革命团体提供了关于爱尔兰共和兄弟会
（Fenians）和意大利卡宾枪队（Carbonari）的相关书籍，然而她
不鼓励她照顾的男孩从事恐怖主义，认为这是盲目且错误的
计划。①

　　关于哈维尔，伦敦《泰晤士报》评论他是"以近乎狂热的
热情赞美印度文化"②。然而作为一名官僚，哈维尔对革命的同
情甚至更少，他认同斯瓦德希主义中主张放弃西方、重建乡村
生活的部分；以及斯瓦德希是一种精神状态，从瓦拉纳西的石
梯可以一窥究竟，它是东方精神的精髓，是未被破坏的传统链

① Nivedita, *Works*, 7; Foxe, *Journey*; A. Besant, *Autobiography*; H. R. Owen,
　"Toward Nationwide Agitation and Organisation: the Home Rule Leagues 1915 -
　18," in D. A. Low, ed., *Soundings in Modem South Asian History*, London,
　1968, 159-195. 关于贝赞特对联盟的领导及她与提拉克的联盟，参见
　A. Besant, *Essentials of an Indian Education* (speeches at the General Hindu
　College, 1899-1912), Madras, 1942, 1 - 17, 38 - 70; A. Besant, *Anniversary
　Addresses*, Madras, 1904, 7; A. Basu, *Growth*; Nethercot, *Last Four Lives*, 62
　ff., 86, 144 ff. (关于她对权威的尊重), 217。

② *The Times*, 1 Jan. 1935, 7.

条。作为一名对极端分子极度反感的批评家，哈维尔将"错误"的斯瓦德希定义为一种反对国家的煽动形式，而这种方式源自欧洲民族主义理论，但并不适用于印度文化复兴。哈维尔对国大党经济政策的批判尤为尖刻，认为它一边通过运动对曼彻斯特发动了一场消耗战，一边又希望从西方进步中获益。[①] 库马拉斯瓦米完全同意他的观点，甚至赞同寇松支持印度传统的言论。这位批评家更是宣称，文化自主比政治独立要好得多。[②]

现代文化民族主义通常先于争取独立的政治运动出现，它时常与激进主义背道而驰，引发民族主义者之间的冲突，就像爱尔兰和印度斯瓦德希运动时期一样。爱尔兰文艺复兴时期的诗人如叶芝、乔治·罗素均小心翼翼地避免与政治的联系，这导致他们被爱尔兰共和兄弟会批判为逃避现实政治。随着1905年开始激进的政治运动，印度文化民族主义者面临一个痛苦的选择：他们是否因殖民主义和民族主义无法相容而切断与英属印度当局的所有联系？文化民族主义的首要目标在国大党早年的温和斗争时期就已被固化。他们的政治计划，如郭克雷及其温和派，并没有包含关于驱除英国人的内容，而这损害了他们的政治影响力，因为以提拉克和阿罗频多为代表的激进主义者要求政治上获取独立的意向越来越坚决。这最终造成1907年苏拉特国大党会议上温和派与激进派的分裂。而被夹在英属印度政府与国大党之间的4位理论家仍旧认为印度教的价值观应当

① Havell, *Basis*, 31, 55；"Art Administration and Swadeshi," *Essays*, 155 ff.. 关于国大党的经济抵抗，参见 Sumit Sarkar, *Swadeshi*, 92-148。

② A. Coomaraswamy, "A Prince of Swadeshists."

反对暴力。①

印度民族主义者对英属印度政府的反应同样存在矛盾。泰戈尔叔侄为印度人创造了文化自豪感，1905 年拉宾德拉纳特·泰戈尔公开反对英属印度当局的镇压行动，作为一名文化民族主义者的他发现自己很难接受暴力恐怖主义。他的国际主义世界观很快就厌倦了极端的印度教，在其两部小说《戈拉》（Gorā）和《家庭与世界》（The Home and the World）中就巧妙暗示了印度教视野的局限性。然而，愿意为革命献身的青年人的浪漫魅力不能为文化民族主义者所忽视。拉宾德拉纳特·泰戈尔虽不喜欢暴力，却又钦佩革命者英雄主义的心态颇具启发性。另外，如果说文化民族主义者的局限源于他们在英帝国体制内的工作，那么活跃的革命者的弱点则在于除了推翻殖民统治，他们缺乏任何重要的政治目标，很少像文化民族主义者那样质疑西方文化的主导地位。②

在 1920 年代甘地的非暴力不合作运动期间，文化民族主义和政治激进主义之间的分歧大大缩小。圣雄同意文化民族主义者重新定义西方价值观的观点，但与之相比，即使以非暴力的方式进行，他在与英属印度当局的斗争中走得更远。他不仅让哈维尔的纺车等同于经济反抗这一象征推广到了全国并引起了共鸣，而且以前所未有的规模动员了印度人。此外，即便在1920 年代之后激进的印度民族主义者仍旧是一股政治力量，但

①　Broomfield, *Elite Conflict*; S. Wolpert, *Tilak and Gokhale*. 关于叶芝与新芬党之间的对立，参见 Hall, *Heroes*, 45–46。

②　R. Tagore, *Gorā* and *Gharc-Bāirey*, *RR*, 9, 1–350, 407–550; Schanbish, *Rabindranāth*. 寇松反对让泰戈尔在牛津大学攻读博士学位的提议。虽然罗纳谢偶尔也会反对他暴力政治的立场，但他并不怀有敌意。

早期排外的印度教运动也受到甘地的沉重打击。孟加拉画派衰落的时间与艺术同政治分道扬镳的时间吻合，甘地的计划并不重视艺术，除了委任南达拉尔·博斯对哈里普拉国大党年度会议的举办地进行了一系列装饰。回顾过去，甘地之前的 20 年给艺术家上了宝贵的一课，那时艺术在国民生活中享有崇高的地位。（如今）他们中的许多人都觉得在被动地以斯瓦德希意识形态的标准来评判其艺术成果。①

　　文化在政治运动中的影响力衰落，进而影响到艺术家，同时东方艺术失去动力的其他原因同样值得关注。泛亚洲主义思潮被亚洲更为激进的民族主义和社会主义革命取代。作为一场美学运动，东方艺术在克服了学院派艺术家反对的同时，也面临许多尖锐的攻击，但分裂早在 1910 年就出现了，罗杰·弗莱在一段反对叙事艺术的文章中写道："《高空的大成就者》表明，无论这些艺术家多么急切地采用祖先的范式来表述他们的精神世界，但仍旧是美国杂志插画家的表达方式。"② 这给库马拉斯瓦米留下了深刻印象，他勉强同意了前者的点评，随后逐渐退出了孟加拉艺术圈。1915 年后，他与东方艺术彻底断绝关系，越来越多地钻研古印度艺术。③

　　1920 年代，在阿巴宁德拉纳特·泰戈尔发现艺术已经成为宣传工具后，他退回到自己的私人图像空间。这一时期他的水

①　关于甘地的人民动员，参见 Brown, *Gandhi's Rise*; Havell, " Revival of Handicraft," *Essays*, 59; Sarkar, *Swadeshi*, 101 – 105, 120; M. Guha, " Gandhiji o Nandalāl," R. P. Gupta, " Postār Shilpa o Nandalāl," *Desh Binodan*, 1989, 119 ff. and 169 ff.

②　R. Fry, " Oriental Art," *The Quarterly Review*, Vol. 212, Nos. 4aa-J, Jan. - Apr. 1910, 237.

③　Lipsey, *Coomaraswamy*, 55 ff. .

墨画摆脱了说教的元素，变得更加丰富。在加尔各答大学的演讲中，他对政治能否激励艺术家持怀疑态度：（阿巴宁德拉纳特认为）艺术是修养的结果，而不是威吓的结果，这是在斯瓦德希运动中被遗忘的一个简单事实。他最终放弃了他珍视的东西，带着一丝自我遗憾，暗示复兴主义变成了一种不自然的幻想，以至于与现实失去联系，只能容忍对过去的怀念，艺术不再是日常生活的一部分，而成为一件博物馆展品，很难想象对孟加拉画派有比这更严重的控诉。①

阿巴宁德拉纳特对斯瓦德希艺术热情的降温并不令人感到意外，东方主义攻击的主要对象，即学院派自然主义，实际上已经从欧洲主流艺术中消失，这是现代主义的时代。1922 年，贝诺依·萨卡尔（Benoy Sarkar）在《青年亚洲的未来主义》（Futurism of Young Asia）一文中首次向东方本位的狭隘主义开火，这是对现代艺术毫不遮掩的颂扬。1922～1923 年，来自西方的先锋艺术通过在加尔各答举办的包豪斯艺术家展走入了印度人的世界。尽管它没有对艺术家产生立竿见影的影响，但它是这座城市发生的一个重大事件。② 阿巴宁德拉纳特对"现代感染主义"（modem infectionism）没有太多兴趣，但其弟弟加加纳德拉纳特的艺术创作由此转向了新的立体主义。拉宾德拉纳特仍旧公开支持东方艺术，尽管他对此有一定的疑虑，其 1920 年

① A. Tagore, "*Jāti o Shilpa*," *Bāgeshwari Shilpa Prabandhābali*, Calcutta, 1975, 206-221 (Lectures delivered 1921-1929).

② *Catalogue of Indian Society of Oriental Art*, Calcutta, 1922-1923; B. K. Sarkar, "Aesthetics of Young India," *Rūpam*, No. 9, 1922, 6-22; *The Futurisim of Young Asia*, Berlin, 1922. 萨卡尔在欧洲城市讲授"非精神性的"（unspiritual）印度。关于萨卡尔对进步的矛盾心理，参见 Hay, *Ideals*, 259-261.

代末创作的艺术成果直至今日才被公众发现并关注。这位诗人的表现主义想象与东方主义格格不入，他放弃了艺术民族主义而选择了一种普遍的艺术语言。① 同一时期，贾米尼·罗伊作为独立前最后一位重要的艺术家，② 他已经开始为自己的东西方融合风格整合各种元素。罗伊对"真实"的认知倾向于去阐释永恒的印度乡村，而非历史过往。

1941 年，第一个在巴黎受训的印度艺术家阿姆丽塔·谢尔-吉尔（Amrita Sher-Gil）敲响了东方艺术的丧钟。在一次著名的发言中，她说："孟加拉画派的工作是……其价值取决于它的流行程度，并不是图画本身的价值，而浪漫的吸引力…… ［这些画］并不注重；它们不像伟大的大陆艺术家的作品，也不像阿旃陀的壁画，上述艺术突出展现了自己的意识，进而引起观者强烈的情感共鸣和深刻的反思。"③ 这位才华横溢、英年早逝的艺术家在她的绘画中展现了一种个人的、忧郁的、"真实"的印度图景。以上这些变革终结了东方艺术运动，导致了个体艺术家的崛起，它们标志着未来的变革。但未来建立在孟加拉画派这一第一次艺术运动的基础上，它对民族文化身份的关注仍然主导了印度艺术。

① Mitter, "Rabindranāth," in Lago and Warwick, *Rabindranath*, 103 ff..

② *The Art of Jamini Roy*, Calcutta, 1987.

③ 引自 I. *Singh*, *Amrita Sher-Gil*, Delhi, 1984, 158。

参考文献

主要史料

　　说明：档案和未出版的材料包括孟加拉、孟买和马德拉斯公共教育的综合报告（保存于印度事务部图书馆），罗森斯坦的论文（哈佛大学霍顿图书馆），库马拉斯瓦米的论文（普林斯顿大学），哈维尔的论文和印度协会论文（印度事务部图书馆），拉贾·拉贾·瓦尔马日记（保存在其家中），楚格泰回忆录（楚格泰信托基金）和哈维尔的剪贴本（寂乡）。另外还广泛使用了方言刊物 *Prabāsi*、*Bhārati*、*Bhārat Barsha*、*Māsik Basumati*、*Mānasi o Marmabāni*、*Basantak*、*Kumār*、*Vasmi Sadi*、*Shilpa Pushpānjali*、*Sandesh* 等，以及英文期刊 *Modern Review*、*The Indian Charivari*、*Delhi Sketch Book*、*Hindi Punch*、*The Oudh Punch*、*Mookerjce's Magazine*。

　　孟加拉时代比欧洲晚大约 593 年，因此 1307 即 1900 年。

Acharya, A. and Som, S. *Bānglā Shilpa Samālochanār Dhārā*, Calcutta, 1986.

Administrative Report of the Government Museum (Centenary Volume and Guide), Madras, 1901–1902.

Annual Report of the Working of the Government Art Gallery, *Calcutta* (*1917–1918*) , Calcutta, 1918.

Anonymous (Chatterjee, R. ?) *Ravi Varma the Indian Artist*, Allahabad, 1902.

Anstey, F. (pseud. Guthrie, T. A.) , "Jottings and Tittlings by Hurry Bungsho Jabberjee BA," *Punch*, 109, 21 Dec. 1895: 300 and passim.

Anstey, F. *Arts of Bengal* (Catalogue of exhibition at Whitechapel Gallery) , London, 1979.

Atharthi, P. "Ekti Bāngāli Bhāskar," *Prabāsi*, Yr. 4, No. 4, Srāban 1329, 192 reprinted in *Chatuskon*, Āsvin, 1380 (1973) , 757–758.

Atkinson, G. F. *Curry and Rice or the Ingredients of Social Life at Our "Station" in India*, London, 1859.

Aurobindo, Sri "The Significance of Indian Art," in *Arya: A Defence of Indian Culture*, Calcutta, 1918–1921.

Avalon, A. (pseud. Woodroffe, J.) *Śakti and Śākta*, Madras, 1929.

Bagal, J. C. "History," *Centenary of the Government College of Art. . . Calcutta*.

Bagchi, A. *Annadā Jibani*, Calcutta, 1897.

Bandopadhaya, C. "Chitra Byākhyā," *Bhārati*, Yr. 33, 1, Baisakh, 1316: 56.

Banerjea, S. *A Nation in Making*, London, 1925.

Baroda Picture Gallery. *Catalogue of European Pictures*, Baroda, 1935.

Barve, V. N. *A Brief Guide to Dr Bhau Daji Lad Museum*, Bombay,

1975.

Besant, A. *An Autobiography*, London, 1893.

Besant, A. *Anniversary Addresses*, Madras, 1904.

Besant, A. *Indian Ideals in Art (Kamala Lectures)*, Calcutta, 1925.

Besant, A. *Essentials of an Indian Education* (speeches at the Central Hindu College 1899–1912), Madras, 1942.

Birdwood, G. *The Industrial Arts of India*, London, 1880.

Birdwood, G. *Bombay Art Society Diamond Jubilee Souvenir: 1888–1948*, Bombay, 1948.

Birdwood, G. *Bombay Art Society Memorandum of Aims and Objectives with Rules and Regulations*, Bombay, 1988.

Buck, E. J. *Simla Past and Present*, Bombay, 1925.

Buckland, C. T. *Dictionary of Indian Biography*, Calcutta, 1905.

Buckland, C. T. *Bureau of Education in India (Selection from Educational Reports)*, Calcutta, 1922.

Burns, C. L. "The Function of Schools of Art in India," *Journal of the Royal Society of Arts*, 2952, 57, 18 June 1909: 629–641.

Catalogue of the Art Collection in the Sir J. J. School of Art, Bombay, 1885.

Catalogue of the Exhibition of Fine Art, Lahore, 1920.

Catalogue of the Indian Society of Oriental Art, Calcutta, 1922–1923.

Catalogue of Paintings of the New Calcutta School, lent by the Indian Society of Oriental Art, Apr. – May 1914 (Victoria and Albert Museum, Indian Section).

Catalogue of the Pictures and Sculptures in the Collection of the

Maharaja Tagore, Calcutta, 1905.

Catalogue of Sri Chitra Art Gallery, Trivandrum (hand list, n. d.).

Catalogue of the Third Native Fine and Industrial Art Exhibition at "Ravenswood", Simla, 1881.

Centenary of the Government College of Art and Craft Calcutta, Calcutta, 1964.

Chatterjee, B. *Bankim Rachanābali*, ed. by J. C. Bagal, Calcutta, 1969.

Chatterjee, B. *Bankim Rachanā Sangraha*, 3 Vols. , ed. by S. Sen and G. Haldar, Calcutta, 1973-1974.

Chatterjee, R. "Ajantā," *Prabāsi*, Yr. 1, 1, 1308: 10-20.

Chatterjee, R. "Barttamān Sankhyār Chitra," *Prabāsi*, Yr. 2, 2, 1309-1310: 379-381.

Chatterjee, R. "Sampādaker Baktabya," *Prabāsi*, Yr. 9, 5, 1316: 354-355.

Chaudhuri, N. C. *The Autobiography of An Unknown Indian*, London, 1951.

Chirol, V. *Indian Unrest*, London, 1910.

Chughtai, A. R. *Memoir*: "*My pictures are in my eyes*" (Chughtai Trust, n. d.).

Chughtai, A. R. *Chughtai's Paintings*, Lahore, n. d. .

Coomaraswamy, A. K. "The Present State of Indian Art," *Modern Review*, 2, 2, Aug. 1907: 108.

Coomaraswamy, A. K. *Indian Drawings*, London, 1910.

Coomaraswamy, A. K. "A Prince of Swadeshists," *Young Behar*, 2, 5, Nov. 1910, 1ff. .

Coomaraswamy, A. K. *Essays in National Idealism*, Colombo, 1911.

Coomaraswamy, A. K. "The Modern School of Indian Painting," *Journal of Indian Art*, 15, 120, 1911: 69.

Coomaraswamy, A. K. *Art and Swadeshi*, Madras, 1912.

Coomaraswamy, A. K. *Rajput Painting*, 2 vols. , London, 1916.

Cousins, J. H. *The Renaissance in India*, Madanapalle, 1918.

Cousins, J. H. "European Appreciation of Indian Painting," *Roopa-Lekha*, 1, 1, 1929: 12−14.

Crowe, J. *Reminiscences of Thirty Years of My Life*, London, 1895.

Curzon, G. N. *Lord Curzon in India*: being a selection of his speeches as Viceroy and Governor-General of India, London, 1906.

Darukhanawala, H. D. *Parsi Lustre on Indian Soil*, 2 vols. , Bombay, 1939.

Das Gupta, U. "Letters: Abanindranath to Havell," *Visva-Bharati Quarterly*, 46, Nos. 1−4, 1980−1981: 208−229.

Debi, Pratima. *Smritichitra*, Calcutta, 1359 (1952).

Descriptive Catalogue of the Western and Modern Indian Pictures (Prince of Wales Museum), Bombay, 1927 (ed. by W. E. G. Solomon).

Desikan, V. N. S. *Government Museum Guide to the National Art Gallery*, Madras, 1967.

Dey, M. *My Pilgrimage to Ajanta and Bagh*, London, 1925.

Dhurandhar, M. V. *Kalamandirantil Ekechallish Varsham*, Bombay, 1940.

Dundas, L. (Ronaldshay and Zetland), *Heart of Aryavarta*,

London, 1925.

Dundas, L. (Ronaldshay and Zetland), *Essayez*, London, 1956.

Dutt, R. C. *Ramesh Rachanābali* (novel), ed. by J. C. Bagal, Calcutta, 1970.

Dyce, W. *The Drawing Book of the Government School of Design*, London, 1842–1843.

Dyce, W. "Eastern Art and Western Critics," *The Edinburgh Review*, 434, 212, Jul. –Oct. 1910: 450–476.

Eden, E. *Up the Country: Letters Written to Her Sister from the Upper Provinces of India*, Oxford, 1930 .

Exhibition of the Indian Society of Oriental Art 1915, Calcutta, 1916.

F. M. (pseud.), *The Indo European Art Amateur: An enquiry into the encouragement of the fine arts in India, given rise to by the reputed failure of the Simla fine arts exhibition of 1884*, Calcutta, 1885.

Fergusson, J. *History of Indian and Eastern Architecture*, London, 1876.

Fielding, T. H. *Synopsis of Practical Perspective, Linear and Aerial*, London, 1843.

Fine Arts Exhibition Seventh Year, Calcutta, Dec. 1874.

Fisher, J. *An Illustrated Record of the Retrospective Exhibition Held at South Kensington 1896*, London, 1897.

Fry, R. "Oriental Art," *The Quarterly Review*, Vol. 212, Nos. 422-3, Jan. –Apr. 1910: 225–239.

Gangoly, O. C. "Chitre Darshan," *Prabāsi*, Yr. 1, Baisākh, 1311: 8–12.

Gangoly, O. C. "Uroper Prāchin Juger Chitra," *Prabāsi*, Yr. 5, 10. Māgh, 1312: 603-607.

Gangoly, O. C. "Swadeshi Chitra," *Prabāsi*, Yr. 6, 2, Jaistha, 1313 (1906): 109-112.

Gangoly, O. C. "Swadeshi banām Bideshi Chitra," Yr. 6, 10, Māgh, 1313: 538-542.

Gangoly, O. C. "The Study of Indian Pictorial Art-A Rejoinder," *Modern Review*, 2, 3, Sept. 1907: 301-302.

Gangoly, O. C. "Ajantā Guhāi Dui Din," *Prabāsi*, Yr. 8, Srāban, 1315: 453-457.

Gangoly, O. C. "Bhāratiya Chitrakalā," *Prabāsi*, Yr. 9, 6, Āsvin, 1316: 456; Āsādh, 10, 1 (3), 1317: 283-284; 10, 1 (6), 1317: 614-616.

Gangoly, O. C. "The New School of Indian Painting," *Journal of Indian Art*, 17, 1916: 48-54.

Gangoly, O. C. "Modern Indian Painting," *International Studio*, 79, 324, May 1924: 81-91.

Gangoly, O. C. *Bhārater Shilpa o Āmār Kathā*, Calcutta, 1969.

Ganguly, J. P. "Early Reminiscences," *Visva-Bharati Quarterly* (Abanindra Number), 1942: 16-21.

Gazetteer of Bombay City and Island, Bombay, 1910.

Ghosh, A. K., ed. *Madhusudan Rachanābali*, Calcutta, 1973.

Ghosh, T. P. "Abanindranāther Chitrer Saundarja Kothāi," *Prabāsi*, Yr. 9, 1, Baisākh, 1316: 47-49.

Goetz, H. and A. *Maharaja Fatesingh Museum, Baroda*, Baroda, 1961.

Griffiths, J. *Reports on the Work of Copying the Paintings in the Caves of Ajunta*, London, 1872-1885.

Griffiths, J. *The Paintings in the Buddhist Cave Temples of Ajanta*, 2 vols. , London, 1896-1897.

Griffiths, J. "The Glass and Copper Wares of the Bombay Presidency," *Journal of Indian Art*, 7, Nos. 54-60, 1897: 13-22.

Haldar, A. "Chitra Shilper Bichār," *Prabāsi*, Yr. 16, 1 (6), Āsvin, 1323: 561-563.

Handy, M. P. *Official Directory of World's Columbian Exposition*, Chicago, 1893.

Handy, M. P. *World's Columbian Exposition*, Revised Catalogue, Department of Fine Arts, Index of Exhibitions, Chicago, 1893,

Havell, E. B. "Open Letter to Educated Indians," *Bengalee*, 4 Aug. 1903.

Havell, E. B. "Some Notes on Indian Pictorial Art," *The Studio*, 27, 15 Oct. 1903: 25-33.

Havell, E. B. *Essays in Indian Art, Industry and Education*, Madras, 1907.

Havell, E. B. *Indian Sculpture and Painting*, London, 1908.

Havell, E. B. "The New Indian School of Painting," *The Studio*, 64, Jun. -Sept. 1908: 107-117.

Havell, E. B. "Art Administration in India," *JRSA*, Vol. 58, No. 2985, 4 Feb. 1910: 273-289.

Havell, E. B. *The Ideals of Indian Art*, London, 1911.

Havell, E. B. *The Basis for Artistic and Industrial Revival in India*,

Madras, 1912.

Hollebecque, M. *L'Art Décoratif 1914*, 65–78.

India Society Report 1914 (Rules and List of Members), London, 1915.

Indian Society of Oriental Art Exhibition of Modern Indian Paintings, Madras, 1916.

Introductory Guide to the Art Section of the Indian Museum, Calcutta, 1916.

Iqbal, M. *Muraqqa-i-Chughtai*, Lahore, 1928.

ISOA: Short History, Rules and Regulations, Calcutta, 1959–1960.

Johnson, J. and Creutzner, A. *The Dictionary of British Artists (1840–1940)*, Wood bridge, 1986.

Jones, O. *The Grammar of Ornament*, London, 1856.

Karpelès, A. "The Calcutta School of Painting," *Rūpam*, No. 13/ 14, Jan. –Jun. 1923: 2–13.

Kedourie, E. "The Making of a Terrorist: From the Autobiography of Damodar Hari Chapekar," in *Nationalism in Asia and Africa*, London, 1970, 398 ff. .

Kincaid, C. A. *Deccan Nursery Tales*, London, 1914.

Kripal, P. *Selections from the Educational Records of the Government of India*, New Delhi, 1960.

Kurtz, C. M. , ed. *Official Illustrations From the Art Gallery of the World's Columbian Exposition*, Philadelphia, 1893.

Lübke, W. *Outlines of the History of Art*, 2 vols. , London, 1904.

Mandal, P. *Bhārat Shilpi Nandalāl*, 2 vols. , Calcutta, 1982–1984.

Marble Palace Art Gallery Catalogue, Calcutta, 1976.

Mhatre Testimonials (selection of letters and other materials pertaining to Mhatre's career in Ambika Dhurandhar Collection, n. d.).

Mill, J. *The History of British India*, 3 vols. , London, 1817.

Mitra, R. L. *Indo-Aryans*, London, 1881.

Modern Indian Artists (Calcutta?, n. d.), Vol. I , on K. N. Majundar (ed. by Gangoly, O. C.), Vol. II on Asit Haider (ed. by Cousins, J.).

Monier-Williams, M. *Sakoontala: or The Lost Ring*, 5th edition, London, 1887.

Monier-Williams, M. *A Narrative of the Tour in Upper India of H. H. Prince Martanda Varma of Travancore*, 1896.

Nivedita, Sister. *Myths of the Hindus and Buddhists* (completed by A. K. Coomaraswamy), London, 1913.

Nivedita, Sister. *The Complete Works of Sister Nivedita*, 4 vols. , Calcutta, 1967-1973.

O'Connor, V. C. *The Charm of Kashmir*, London, 1920.

Official Report, Calcutta International Exhibition (1883 - 84), 2 vols. , Calcutta, 1885.

Okakura, K. "New Japanese Art," *The Studio*, 25, 1902: 126.

Okakura, K. *The Ideals of the East*, London, 1903.

Okakura, K. *The Awakening of Japan*, London, 1905.

Okakura, K. *The Heart of Heaven*, London, 1922.

Okakura, K. *Letters to a Friend*, Santiniketan, n. d. .

Okakura, K. *Collected English Writings*, Tokyo, 1984.

Papers Relating to the Maintenance of Schools of Art in India as State Institutions, 1893-6, Calcutta, 1898.

Parasnis, D. B. *Poona in Bygone Days*, Bombay, 1921.

Parliamentary Papers, *Indian Territories*, *Reports of Select Committee*, *House of Lords*, London, 1853.

Pillai, P. N. N. *Artist Ravi Varma Koil Tampuran Artist Prince*, Trivandrum, 1912.

Prinsep, V. C. *Imperial India*, London, 1879.

Quantin, A. *L'Exposition du Siècle*, Paris, 1900.

Rám Ráz. *Essay on Architecture of the Hindus*, London, 1843.

Rawal, R. M. *Mari Chitra Srishti (My Art World)*, n. d. .

Ray, S. *Ābol Tābol*, Calcutta, 1375.

Ray, S. *Sukumār Samagra Rachanābali*, ed. by Chakravarti, P. and Karlekar, K. , Calcutta, 1381–1382 (1974–1975).

Ray, U. "The Study of Pictorial Art in India," *Modern Review*, 1, 1–6, Jan. –Jun. 1907: 544–545.

Raychaudhuri, U. *The Stupid Tiger and other Tales*, trans. By W. Radice, and drawings by W. Rushton, London, 1981.

Report of the Indian Universities Commission, 2 vols. , Simla, 1902.

Report of the Proceedings of a Public Meeting Held at the Town Hall, Calcutta, 1839.

Rivett–Karnac, J. H. *Many Memories of Life in India*, London, 1910.

Robinson, A. "Selected Letters of Sukumar Ray," *South Asia Research*, 7, 2, Nov. 1987: 169–236.

Rolland, R. *The Life of Ramakrishna*, trans. By E. F. Malcolm-Smith, Calcutta, 1929.

Rolland, R. *The Life of Vivekananda and the Universal Gospel*, trans.

By E. F. Malcolm-Smith, Calcutta, 1931.

Rothenstein, W. *Men and Memories*, London, 1932.

Rothfeld, D. *Women of India*, London, 1924.

Rothfeld, D. *The Rowlatt Report* (Report of the Sedition Committee), Calcutta, 1919.

Roy, B. P. "Bhāratiya Chitrakalā," *Prabāsi*, Yr. 9, 5, Bhādra, 1316: 353.

Royal Academy Exhibitors 1905-70, Ⅰ-Ⅳ, London, 1973.

Rules of the Society for the Promotion of Industrial Art, Calcutta, May 1856.

Sadwelkar, B. "Diari til pane," *Mouj* (Special Diwali Issue), 1967, 64ff. .

Sadwelkar, B. *Story of a Hundred Years: The Bombay Art Society*, *1888-1988*, Bombay, 1989.

Samajpati, S. "Matribhāsā Srāddha," *Sāhitya*, Yr. 21, 8, Agrahāyan, 1317: 522.

Sarkar, B. K. "Aesthetics of Young India," *Rūpam*, No. 9, 1922: 6-22.

Sarkar, B. K. *The Futurism of Young Asia*, Berlin, 1922.

School of Arts, Madras (Prospectus), Madras, 1916.

Scuphor, M. *Abstract Painting*, London, 1962.

Singh, I. *Amrita Sher-Gil*, Delhi, 1984.

Singh, St. N. "A Bengali Sculptor trained in Europe: The Art of Fanindranath Bose," *The Graphic*, May 1920: 686.

Solomon, W. E. G. *The Charm of Indian Art*, Bombay, 1921.

Solomon, W. E. G. *Paintings of Cumi Dallas*, Bombay, 1965.

Srimani, S. *Sukshma Shilper Utpatti o Ārya-jātir Shilpa-chāturi*, Calcutta, 1874, in Acharya and Som, pp. 1–56.

Story of Sir J. J. School of Art 1857–1957, Bombay, 1957.

Tagore, A. "The Three Forms of Art," *Modern Review*, 1, 3, 1907: 392–396.

Tagore, A. "Ki o Keno," *Prabāsi*, 32, 7, Kārtik, 1315: 329–335.

Tagore, A. "Spashta Kathā," *Prabāsi*, 32, 11, Phālgun, 1315: 515–517.

Tagore, A. "Parichay," *Prabāsi*, 32, 12, Chaitra, 1315: 571–578.

Tagore, A. "Shilpe Tridhārā," *Bhārati*, Yr. 33, 3, Āshād, 1316: 113–121.

Tagore, A. "Kalanka Mochan," *Prabāsi*, 16, 1, Baisākh, 1316, 9 (1): 55–56.

Tagore, A. *The Rubay'yat of Omar Khyy'am*, London, 1910.

Tagore, A. *Saḍaṇga*, 1914.

Tagore, A. *Some Notes on Artistic Anatomy*, 1914.

Tagore, A. *Jorāsānkor Dhāre*, Calcutta, 1971.

Tagore, A. *Bāgeshwari Shilpa Prabandhāhali*, Calcutta, 1975.

Tagore, A. *Āpan Kathā*, 1978.

Tagore, A. *Abanindra Rachanābali*, 4 vols., Calcutta, 1979.

Tagore, B. "Deyāler Chhabi," in Acharya and Som, 58–59.

Tagore, B. "Dillir Chitrashālikā," in Acharya and Som, 72–82.

Tagore, B. "Hindu Deb Debir Chitra," in Acharya and Som, 66–71.

Tagore, B. "Robibarmā," in Acharya and Som, 60–65.

Tagore, J. *Twenty-Five Collotypes From the Original Drawings by*

Jyotirindra Nath Tagore, London, 1914.

Tagore, R. "Rabindra Rachanābali," *Centenary Edo.*, 15 vols., Calcutta, 1961, 61–66.

Tagore, R. *Rabindranath Tagore on Art and Asethetics*, New Delhi, 1961.

Tagore, R. *The Religion of Man*, London, 1931.

Tagore, R. "Pitrismriti," in Choudhury, B. *Lipir Shilpi Abanindranāth*, Calcutta, 1973, 81.

Tagore, S. M. *Six Principal Rāgas with a View of Hindu Music*, Calcutta, 1877.

Tagore, S. N. "Okakura Kakuzo," *Visva-Bharati Quarterly*, 25, Nos. 3 and 4 (Silver Jubilee Issue), 1960: 50–60.

Tampy, P. *Ravi Varma Koil Tampuran*, Trivandrum, 1934.

Taylor, E. R. *Elementary Art Teaching*, London, 1893.

Temple, R. *India in 1880*, London, 1881.

Temple, R. *Men and Events of My Time*, London, 1883.

Temple, R. *Oriental Experience*, London, 1883.

Temple, R. *The Story of My Life*, 2 vols., London, 1896.

The Constitution of the Calcutta Lyceum, Calcutta, n. d..

Tilak, B. G. *The Arctic Home in the Vedas*, Pune, 1971.

Varma, I. "Artist of the People and of Gods," *The Illustrated Weekly of India*, 97, 22 May–30 June 1976: 20.

Victoria Memorial Correspondence, Calcutta, 1901–1904.

Visva-Bharati Quarterly (Abanindra Number), 8, Nos. 1–2, May–Oct. 1942.

Vivekananda, Swami. *The Complete Works of Swami Vivekananda*,

Calcutta, 1971-1976.

Watson, J. F. *A Classified and Descriptive Catalogue of the Indian Department* (Vienna Universal Exhibition, 1873), London, 1873.

Watt, G. *Indian Art at Delhi* (Official Catalogue of the 1902 - 3 exhibition), Calcutta, 1903.

Whorf, B. *Language Thought and Reality*, Cambridge (Mass.), 1956.

Wiener Weltausstellung, Vienna, 1873.

与主题相关的研究文献

著作

Ades, D., ed. *Art in Latin America, The Modern Era*, London, 1989.

Anderson, B. *Imagined Communities*, London, 1983.

Appasamy, J. *Kshitindranath Majumdar*, Delhi, 1968.

Appasamy, J. *Indian Paintings on Glass*, New Delhi, 1980.

Archer, M. and W. G. *Indian Art for the British*, London, 1955.

Archer, M. *Natural History Drawings in the India Office Library*, London, 1962.

Archer, M. *Company Drawings in the Indian Office Library*, London, 1972.

Archer, M. *India and British Portraiture*, London, 1979.

Archer, M. *Early Views of India*, London, 1980.

Archer, M. *Patna Painting*, London, 1947.

Archer, W. G. *India and Modern Art*, London, 1959.

Archer, W. G. *Kalighat Paintings*, London, 1971.

Aries, P. *Centuries of Childhood*, London, 1962.

Aryan, K. C. *100 Years* Survey *of Punjab Painting*, Patiala, 1977.

Badt, K. *The Art of Cézanne*, Berkeley, 1965.

Bagal, J. C. *Rāmānanda Chattopādhāya*, Calcutta, 1371 （1964）.

Bagal, J. C. *Hindu Melār Itibritta*, Calcutta, 1968.

Bandopadhaya, C. , ed. *Dusha Bachharer Bānglā Boi*, Smarakpatra, Calcutta, 1978.

Bandopadhaya, S. *Rabindra Chitrakalā*; *Rabindra Sāhityer Patabhumikā*, Santiniketan, 1388 （1981）.

Barnouw, E. and Krishnaswamy, S. *Indian Film*, Oxford, 1980.

Barrell, J. *Political Theory of Painting from Reynolds to Hazlitt*, New Haven, 1986.

Basu, A. *The Growth of Education and Political Development in India*, *1898-1920*, Delhi, 1974.

Basu, S. *Shilpāchārya Abanindranāth*, Calcutta, 1975.

Baxandall, M. *Patterns of Intention*, Berkeley, 1985.

Bayly, C. A. *Rulers, Townsmen and Bazaars*, Cambridge, 1983.

Bayly, C. A. *The Raj* （Catalogue of Exhibition）, London, 1990.

Best, G. *Annie Besant*, London, 1928.

Beveridge, W. *India Called Them*, London, 1947.

Bhowmik, N. *Sāhitya Patrikār Parichay o Rachanāpanji*, Calcutta, 1383 （1976）.

Blake, R. and Cecil, H. *Salisbury: The Man and his Policies*, London, 1987.

Boas, G. *The Cult of Childhood*, London, 1966.

Bøe, A. *Gothic Revival to Functional Form*, Oslo, 1957.

Bolt, C. *Victorian Altitudes to Race*, London, 1971.

Borzello, F. *The Artist's Model*, London, 1982.

Boyd, E. *Ireland's Literary Renaissance*, London, 1968.

Brooks, V. W. *Fenollosa and His Circle*, New York, 1962.

Broomfield, J. *Elite Conflict in a Plural Society: Twentieth-Century Bengal*, Berkeley and Los Angeles, 1968.

Brown, J. M. *Gandhi's Rise to Power*, Cambridge, 1972.

Brown, P. *Indian Painting Under the Mughals*, Oxford, 1924.

Burrow, J. W. *Evolution and Society*, Cambridge, 1970.

Carr, E. H. *What is History?*, London, 1987.

Chamot, M., et al. *Tate Gallery Catalogues*, *The Modern British Paintings*, *Drawings and Sculpture*, London, 1964.

Chapel, J. *Victorian Taste*, London, 1982.

Chattopadhyaya, G. *Awakening in Bengal*, Calcutta, 1965.

Chaudhuri, N. C. *Scholar Extraordinary: The Life of F. Max Müller*, London, 1974.

Chaudhuri, Sukanta. *The Select Nonsense of Sukumar Ray*, Calcutta, 1987.

Chaudhuri, Sukanta, ed., *Calcutta the Living City*, 2 vols., Calcutta, 1990.

Chaudhury, S. *Abanindra Nandantattva*, Calcutta, 1977.

Chisholm, L. W. *Fenollosa: The Far East and American Culture*, New Haven, 1963.

Christoff, P. K. *K. S. Aksakov: A Study in Ideas*, London, 1982.

Curtin, P. D. *Africa and the West: Intellectual Responses to European Culture*, Madison, 1972.

Curtis, L. P. *Anglo-Saxons and Celts, a Study of Anti-Irish Prejudice in Victorian England*, Bridgeport (Conn.), 1968.

Curtis, L. P. *Apes and Angels*, Newton Abbot, 1971.

Daniel, G. E. *A Hundred Years of Archaeology*, London, 1950.

Das, J. P. *Puri Paintings*, New Delhi, 1982.

Das Gupta, H. N. *The Indian Stage*, 4 vols., Calcutta, 1934.

Das Gupta, U. *Rise of an Indian Public: Impact of Official Policy, 1870-80*, Calcutta, 1977.

Davey, P. *Arts and Crafts Architecture: the Search for Earthly Paradise*, London, 1980.

Day, L. *Folk Tales of Bengal*, Calcutta, 1883.

Denvir, B. *The Early Nineteenth Century: Art, Design and Society, 1789-1850*, London, 1984.

Dorson, R. M. *Folktales of England*, Chicago, 1965.

Dorson, R. M. *Folktales of Germany*, Chicago, 1966.

Dua, R. P. *The Impact of the Russo-Japanese War (1905) on Indian Politics*, Delhi, 1966.

Dumont, L. *Homo Hierarchicus*, London, 1970.

Dumont, L. *Religion/Politics and History in India*, Paris, 1970.

Ellmann, R. *The Identity of Yeats*, London, 1954.

Embree, A. T. *Charles Grant and British Rule in India*, London, 1962.

Farquhar, J. N. *Modern Religions Movements in India*, London, 1919.

Fever, W. *Masters of Caricature*, London, 1981.

Fishman, J. A. *Language and Nationalism*, London, 1972.

Foster, R. L. *Modern Ireland, 1600-1972*, London, 1988.

Foxe, B. *Long Journey Home*, London, 1975.

Frayling, C. *The Royal College of Art*, London, 1987.

Fusco, P. and Janson, H. W. *The Romantics to Rodin* (Catalogue of Exhibition), Los Angeles, 1980.

Gaunt, W. *John Griffiths (1837-1918)*, London, 1980 (Exhibition catalogue Eyre & Hobhouse in association with Martin Gregory).

Geddes, P. *The Life and Work of Sir Jagadish Chandra Bose*, London, 1920.

Gellner, E. *Nations and Nationalism*, London, 1983.

Ghosh, B. *Bānglār Samājer Itihāsher Dhārā*, Calcutta, 1968.

Ghosh, B. *Iswar Chandra Vidyāsāgar*, New Delhi, 1973.

Ghosh, B. *Kalkātā Saharer Itibritta*, Calcutta, 1975.

Ghosh, S. *Chhahi Tola*, Calcutta, 1988.

Ghosh, S. *Kārigari Kalpanā o Bāngāli Udyog*, Calcutta, 1988.

Gifford, D. *The International Book of Comics*, London, 1984.

Golding, J. *Cubism, A History and an Analysis*, London, 1968.

Gombrich, E. H. *Art and Illusion*, London, 1962.

Gombrich, E. H. *Meditations on a Hobby Horse*, London, 1965.

Gombrich, E. H. *Norm and Form*, London, 1966.

Gombrich, E. H. *In Search of Cultural History*, Oxford, 1969.

Gombrich, E. H. *The Sense of Order*, London, 1979.

Gordon, L. A. *Bengal: The Nationalist Movement, 1876-1940*, New York, 1974.

Greenberger, A. J. *The British Image of India: A Study in the Literature of Imperialism*, *1880-1960*, London, 1969.

Greenhalgh, P. *Ephemeral Vistas: The Expositions Universelles, Great Exhibitions and World's Fairs*, *1851-1939*, Manchester, 1988.

Gupta, A. , ed. *Studies in the Bengal Renaissance*, Calcutta, 1958.

Gupta, R. P. *Kalkātār Firiwāllār Dāk ār Rāstār Āwāj*, Calcutta, 1984.

Gutman, J. M. *Through Indian Eyes*, New York, 1982.

Hall, W. E. *Shadowy Heroes: Irish Literature of the 1890s*, Syracuse, 1980.

Hammond, J. L. and B. *The Bleak Age*, London, 1947.

Hanson, V. *H. P. Blavatsky and the Secret Doctrine*, Madras, 1971.

Harding, J. *Artistes Pompiers*, London, 1979.

Haskell, F. *Rediscoveries in Art*, New York, 1976.

Haskell, F. *Past and Present in Art and Tāste*, New Haven, 1987.

Haskell, F. and Penny, N. *Taste and the Antique*, London, 1981.

Hay, S. *Asian Ideals of East and West*, Cambridge (Mass.), 1970.

Hobsbawn, E. *Primitive Rebels*, Manchester, 1959.

Hobsbawn, E. and Ranger, T. *The Invention of Tradition*, Cambridge, 1984.

Hollis, M. and Lukes, S. *Rationality and Relativism*, Oxford, 1982.

Holt, E. G. *Michelangelo and the Mannerists: The Baroque and the Eighteenth Century*, New York, 1958.

Holt, E. G. , ed. , *From the Classicists to the Impressionists*, New York, 1966.

Holt, E. G. , ed. , *The Art of All Nations*, *1850 - 1873: The*

Emerging Role of Exhibitions and Critics, Princeton, 1982.

Holt, E. G. *The Triumph of Art for the Public*, *1785 - 1848*, Princeton, 1983.

Honour, H. *Neoclassicism*, London, 1968.

Horiyoka, Y. *The Life of Kakuzo*, Tokyo, 1963.

Horn, M. *The World Encyclopedia of Cartoons*, New York, 1980.

Hutchinson, S. C. *The History of the Royal Academy*, London, 1968.

Irving, R. G. *Indian Summer: Lutyens, Baker and Imperial Delhi*, London, 1981.

Jackson, H. , ed. , *The Complete Nonsense of Edward Lear*, London, 1975.

Jeffrey, R. *People, Princes and Paramount Power*, Delhi, 1978.

Jenkyns, R. *The Victorians and Ancient Greece*, London, 1980.

Johnson, G. *Provincial Politics and Indian Nationalism*, Cambridge, 1973.

Joll, J. *Gramsci*, London, 1977.

Jullian, P. *The Orientalists*, Oxford, 1977.

Kauvar, G. B. and Sorensen, G. C. , eds. *The Victorian Mind*, London, 1969.

Kawakita, M. *Modern Currents in Japanese Art*, trans. By C. S. Terry, New York, 1974.

Kedourie, E. *Nationalism*, London, 1966.

Kedourie, E. *Nationalism in Asia and Africa*, London, 1970.

Kehimkar, H. S. *The History of the Bene Israel of India*, Tel Aviv, 1937.

Khan, A. and Chattopadhaya, U., eds. *Bidyāsāgar Smarak Grantha*, Medinipur, 1974.

King, P. *The Viceroy's Fall: How Kitchener Destroyed Curzon*, London, 1986.

Kling, B. *Partner in Empire*, London, 1976.

Koch, E. *Shah Jahan and Orpheus*, Graz, 1988.

Kopf, D. *Brahmo Samaj and the Shaping of the Modern Indian Mind*, Princeton, 1979.

Kris, E. and Kurz, O. *Legend, Myth and Magic in the Image of the Artist*, London, 1979.

Kuhn, T. *The Structure of Scientific Revolutions*, Chicago, 1962.

Lago, M. *Imperfect Encounter*, London, 1972.

Lago, M. and Warwick, R., eds., *Rabindranath Tagore: Perspectives in Time*, London, 1989.

Laird, M. A. *Missionaries and Education in Bengal*, Oxford, 1972.

Leach, E. and Mukherjee, S., eds. *The Elites in South Asia*, Cambridge, 1970.

Lipsey, R. *Coomaraswamy*, vol. 3, Princeton, 1977.

Lukes, S. *Individualism*, Oxford, 1973.

Macdonald, S. *The History and Philosophy of Art Education*, London, 1970.

Majumdar, D. R. *Dakshinā Ranjan Rachanà Samagra*, 2 vols., Calcutta, 1388 (1981).

Mallet, B. *Thomas George Earl of Northbrook*, London, 1908.

Mangan, J. M. *Athleticism in the Victorian and Edwardian Public School: The Emergence and Consolidation of an Educational*

Policy, Cambridge, 1981.

McLane, J. R. *Indian Nationalism and the Early Congress*, Princeton, 1977.

Mehta, U. K. *Folk Paintings on Glass*, Baroda, 1984.

Metcalf, T. *An Imperial Vision*, London, 1989.

Milner, J. *The Studios of Paris*, London, 1988.

Mitra, A. *Four Painters, the Forces Behind the Modern Movement*, Calcutta, 1965.

Mitra, M. *Asit Kumar Haldar*, Delhi, 1961.

Mitra, S. *Rajendralal Mitra*, Calcutta, 1376 (1969).

Mitter, P. *Much Maligned Monsters*, Oxford, 1977.

Mitter, P. *Photography in India: 1858-1980, a Survey* (catalogue of exhibition), London, 1982.

Moore-Gilbert, B. , ed. *Literature and Imperialism*, London, 1983.

Mukharji, T. N. *Art Manufactures of India*, Calcutta, 1888.

Mukherjee, B. B. *Ādhunik Shilpa Shiksā*, Calcutta, 1972.

Mukherjee, H. and U. *The Origins of National Education Movement*, Calcutta, 1957.

Murray, P. , ed. , *Genius: The History of an Idea*, Oxford, 1989.

Nayar, N. B. *Raja Ravi Varma*, Trivandrum, 1953.

Nethercot, A. H. *The Last Four Lives of Annie Besant*, London, 1963.

Neufeldt, R. W. *Friedrich Max Müller and the Ṛg Veda*, New Delhi, 1980.

Nilsson, S. *British Architecture in India, 1750 - 1850*, London, 1968.

Panofsky, E. *Idea: Ein Beitrag zur Begriffsgeschichte der Alteren Kunsttheorie*, Berlin, 1960.

Parimoo, R. *The Paintings of the Three Tagores*, Baroda, 1973.

Parker, R. and Pollock, R. *Old Mistresses*, London, 1981.

Paul, Ashit, ed. *Woodcut Prints of Nineteenth Century Calcutta*, Calcutta, 1983.

Pevsner, N. *Studies in Art: Architecture and Design*, 2 vols., London, 1968.

Poliakov, L. *The Aryan Myth*, London, 1971.

Rai, D. K. *Aurobindo Prasanga*, Chandarnagore, 1923.

Ramachandra Rao, P. R. *Modern Indian Painting*, Madras, 1953.

Ray, R. *Urban Roots of Indian Nationalism*, Calcutta, 1979.

Raychaudhuri, T. *Europe Reconsidered*, New Delhi, 1988.

Read, B. *Victorian Sculpture*, London, 1982.

Roberts, D. *Paternalism in Early Victorian England*, London, 1979.

Rochfort, D. *The Murals of Diego Rivera* (Catalogue of exhibition), London, 1986-7.

Roy, A. *Rājendralāl Mitra*, Calcutta, 1969.

Rubin, W. *Primitivism in Modern Art*, New York, 1985.

Ryan, C. J. *H. P. Blavatsky and the Theosophical Movement*, Pasadena, 1955.

Sadoul, G. *Dictionnaire des Cinéastes*, Paris, 1965.

Said, E. *Orientalism*, London, 1977.

Sarkar, K. *Shilpi Saptak*, Calcutta, 1975.

Sarkar, K. *Bhārater Bhāskar o Chitra Shilpi*, Calcutta, 1984.

Sarkar, N. (Sripantha) *Keyābāt Meye*, Calcutta, 1988.

Sarkar, Sumit. *The Swadeshi Movement in Bengal*, Calcutta, 1973.

Sarkar, Susobhan. *On the Bengal Renaissance*, Calcutta, 1985.

Schorske, C. E. *Fin de Siècle Vienna: Politics and Culture*, Cambridge, 1979.

Schultz-Hoffman, C. *Simplicissimus, ein Satirische Zeitschrift, Munchen, 1896-1944*, Munich, 1978.

Schwab, R. *La Renaissance orientale*, Paris, 1950.

Seal, A. *The Emergence of Indian Nationalism*, Cambridge, 1968.

Schanbish, C. *Rabindranāth o Biplabi Samāj*, Calcutta, 1985.

Sen, D. *Brihat Banga*, Calcutta, 1934.

Sen, S. *Bānglā Sāhityer Itihās*, Calcutta, 1965.

Shively, D. , ed. *Tradition and Modentization in Japanese Culture*, New jersey, 1971.

Sirgaonkar, S. B. *Artist A. H. Muller and His Art*, Bombay, 1975.

Sitaramiah, V. *Venkatappa*, Delhi, 1968.

Smith, A. D. *Nationalism in the 20th Century*, London, 1979.

Smith, H. *The Society for the Diffusion of Useful Knowledge*, Halifax, 1974.

Smith, Helen. *Decorative Painting in the Domestic Interior in England and Wales c. 1850-1890*, New York, 1984.

Spear, P. *A History of India*, II , London, 1975.

Sperber, D. and Wilson, D. *Relevance: Communication and Cognition*, Oxford, 1986.

Steel, F. A. *Tales of the Punjab Told by the People*, notes by R. C. Temple, London, 1894.

Street, B. V. *The Savage in Literature*, London, 1975.

Sullivan, M. *The Meeting of Eastern and Western Art*, London, 1973.

Sullivan, M. *The Art of Jamini Roy* (*Centenary Volume*), Calcutta, 1987.

Thompson, E. P. *William Morris, Romantic to Revolutionary*, London, 1977.

Tönnies, F. *Community and Association*, London, 1974.

Tuchman, M. *The Spiritual in Art: Abstract Painting, 1890 - 1985* (Catalogue of exhibition), Los Angeles, 1987.

Vashistha, R. V. *Mewād ki Citrankan Paramparā*, Jaipur, 1984.

Venniyoor, E. M. J. *Raja Ravi Varma*, Trivandrum, 1981.

Venturi, L. *History of Art Criticism*, New York, 1964.

Verrier, M. *The Orientalists*, London, 1979.

Viswanathan, G. *Masks of Conquest*, London, 1989.

Vitsaxis, V. G. *Hindu Epics, Myths and Legends*, Delhi, 1977.

Walicki, A. *The Slavophile Controversy*, London, 1975.

Weintraub, Ś. *Victoria*, London, 1987.

Wilson, B. , ed. *Rationality*, Oxford, 1970.

Wittkower, M. and R. *Born Under Saturn: The Character and Conduct of Artists*, Stuttgart, 1965.

Wolff, J. and Arstoff, C. *The Culture of Capital: Art, Power and the Nineteenth Century Middle Class*, Manchester, 1987.

Wolpert, S. *Tilak and Gokhale*, Berkeley, 1962.

Wood, C. *Olympian Dreamers*, London, 1983.

Wood, J. *A. A. Milne*, London, 1990.

Worswick, C. and Embree, A. *The Last Empire, Photography in British India*, New York, 1976.

Wright, T. *Caricature History of the Georges*, London, 1876.

Ziegler, P. *The Sixth Great Power: Barings, 1762-1929*, London, 1988.

文章

Aall, L. The Conflict of tradition and change in the work and public image of the Bengali artist Abanindranath Tagore: A study in the dialog between traditionalism and modernity, PhD dissertation, University of Chicago, 1971.

Anand, M. R. "The Four Initiators of Contemporary Experimentalism," *Lalit Kala Contemporary*, 2, Dec. 1964: 1-5.

Appasamy, J. " Early Oil Paintings in Bengal," *Lalit Kala Contemporary*, 32, Apr. 1985: 5-9.

Archer, M. "Peoples of India," *Marg*, 40, No. 4, 1989: 8-9.

Banerji, S. "The World of Ramjan Ostagar: The Common Man of Old Calcutta in Chaudhuri," *Calcutta*, 1: 76-84.

Bannerji, H. "The Mirror of Class," *Economic and Political Weekly*, 13 May 1989: 1046.

Benjamin, W. " The Work of Art in the Age of Mechanical Reproduction," *Illuminations*, 1955: 219-253.

Bhowmik, G. " Vijñānāchārya Jagadishchandrer Shilpānurāg," *Sundaram*, Yr. 3, No. 2, 1365: 166-173.

Bowness, A. Introduction in *The Pre-Raphaelites*, Catalogue of Exhibition at Tate Gallery 7 March-28 May 1984: 11-26.

Burna, J. "From ' Polite Learning ' to ' Useful Knowledge ' 1750-1850," *History Today*, 36, April 1986: 21-29.

Chakravarty, P. "Bānglār Bāstabbādi Shilpadhārā o Atul Basu," *Chatuskon*, 14 yr. , No. 10, Māgh, 1381 (1975): 627.

Clifford, J. "Histories of the Tribal and the Modern," *Art in America*, April 1985: 164-215.

Cohn, B. S. "The Past in the Present: India as Museum of Mankind," (unpublished paper).

Cohn, B. S. "The Transformation of Objects into Artifacts," (unpublished paper).

Cohn, B. S. *Cultura*, Revista Trimestral, commemorative edition, 2nd yr. , No. 5, Jan. -Mar. , 1972.

Das, G. M. "Prabāsi Bāngālir Kathā," *Prabāsi*, Yr. 7, No. 3, Āsādh, 1314 (1907): 169-176.

Dasgupta, S. "Bhāskar Hironmoy Roychaudhuri," *Sundaram*, Yr. 7, No. 1, 1369, 52 ff. .

Datta, S. M. "Mural Paintings of Kerala," *Modern Review*, 85, 1949: 39-43.

Dewey, C. "Image of the Indian Village Community," *Modern Asian Studies*, 6, 291 ff. .

Douglas, C. "Beyond Reason: Malevich, Matiushin and Their Circles," in Tuchman, M. , *Spiritual*, pp. 185-199.

Drewal, J. "Object and Intellect: Interpretations of Meaning in African Art," *Art Journal*, Vol. 47, No. 2, Summer 1988: 71-74.

Dunae, P. "Penny Dreadfuls," *Victorian Studies*, 22, Winter 1979: 133-150.

Dunae, P. "Boy's Literature and the Idea of Empire," *Victorian*

Studies, 24, Autumn 1980: 105-121.

Ezard, J. "Building on a Comic Genius," *The Guardian*, 1 July 1989, p. 23.

Foster, H. "The 'Primitive' Unconscious of Modern Art," *October*, 34, Fall 1985: 45-70.

Geertz, C. "Blurred Genres: The Refiguration of Social Thought," *The American Scholar*, Spring 1986: 165-179.

Ghosh, B. B. "Shilpi Jatindra Kumār Sen," *Desk Binodan* (Special No.), 1387 (1980): 151-158.

Ghosh, J. "Sekāler Theatār," *Desh*, 1396 (1989): 129-134.

Goetz, H. "The Modern Movement of Art in India: A Symposium in The Great Crisis, from Goetz, H. 'Traditional' to Modern Indian Art," *Lalit Kala Contemporary*, No. 1, June 1962: 8-19.

Gombrich, E. H. "Technology and Tradition in the Arts," *Three Cultures* (Erasmus Symposium), Rotterdam, 1989: 169-172.

Goswamy, B. N. "Pahari Painting: the family as a basis of style," *Marg*, 21, 4, 1968: 17-62.

Grafton, A. "Reappraisals; Baron von Humboldt," in *The American Scholar*, Summer 1981: 371-381.

Graves, R. "Genius," *Playboy*, December 1969: 126.

Gray, J. N. "Bengal and Britain: Culture Contact and the Reinterpretation of Hinduism in the Nineteenth Century," in *Aspects of Bengali History and Society*, ed. By R. van M. Baumer, Hawai'i, 1975, pp. 118-122.

Guha Thakurta, T. "Westernisation and Tradition in South Indian Painting in the Nineteenth Century: The Case of Raja Varma,

1848-1906," *Studies in History*, 2, 2, 1986: 165-196.

Guha, M. "Gandhiji o Nandalāl," *Desh Binodan*, 1989, 119ff. .

Gupta, R. P. "Bānglā Chbabir Boi," in Bandopadhaya, C. , pp. 92-94.

Gupta, R. P. "Ādhunik Bānglār Chitrashilpa ār Graphic Arts," *Chaturanga*, Oct. 1986: 461-466.

Gupta, R. P. "Postār Shilpa o Nandalāl," *Desh Binodan*, 1989, 169 ff. .

Haga, T. "The Formation of Realism in Meiji Painting: The Artistic Career of Takahashi Yuichi," in Shively, pp. 181-256.

Hardiman, D. "Baroda: The Structure of a Progressive State," in Jeffrey, pp. 113-126.

Hebdige, D. "After the Masses," *Marxism Today*, January 1989: 48-53.

Henry, G. "Rumour of Punch's death no longer exaggerated," *The Guardian*, 25 March 1992, p. 22.

Herringham, C. "The Frescoes of Ajanta," *The Burlington Magazine*, 17, April-Sept. 1910, p. 136.

Kapoor, G. "Ravi Varma: Representational Dilemmas of a Nineteenth Century Painter," *Journal of Arts and Ideas*, Nos. 17-18, July 1989: 59-80.

Kris, E. and Gombrich, E. H. "The Principles of Caricature," *The British Journal of Medical Psychology*, 17, pts. 3 & 4, 1938: 319-342.

Lal, S. "Sandesh, The Child's World of Imagination," *India International Centre Quarterly*, 10, No. 4: 83, 435.

Leopold, J. "British applications of the Aryan theory of race to India, 1850-70," *The English Historical Review*, 89, July 1974: 578-603.

McEllivey, T. "Doctor Lawyer Indian Chief," *Artforum*, November 1984: 54-60.

Mitter, P. "The Aryan Myth and British Writings on Indian Art and Literature," in Moore-Gilbert, pp. 69-92.

Mitter, P. "The Early British Port Cities of India; Their Planning and Architecture Circa 1640 - 1757," *Journal of the Society of Architectural Historians*, 45, June 1986: 95-114.

Mitter, P. "Rammohun Roy et le nouveau langage du monothéisme," *L'impensable polythéisme*, ed. by F. Schmidt, Paris, 1988, pp. 257-297.

Mitter, P. "Rabindranath Tagore: A legend in his own time?" in Lago and Warwick, pp. 103-121.

Mitter, P. "Tagore's Generation Views His Art," *Rabindranath Tagore in Perspective*, Santinikctan, 1990: 143-156.

Mukherjee, B. B. "A Chronology of Abanindranath's Paintings," *Visva-Bharati Quarterly* (Abanindra Number), Vol. 8, parts I and II, May-Oct. 1942: 119-137.

Nesom, M. Abdur Rahman Chughtai: A Modem South Asian Artist, Facsimile of Thesis, Ann Arbor, 1984.

Nochlin, L. "The Imaginary Orient," *Art in America*, May 1983, 122ff. .

Norris, G. "Khovanshchina," *The Radio Three Magazine*, November 1982, p. 19.

Owen, H. R. "Towards Nationwide Agitation and Organization: the Home Rule Leagues, 1915–18," in Low, D. A. , ed. , *Soundings in Modern South Asian History*, London, 1968, 159–195.

Parah, V. "Portrait Painting in India in the Late 19th Century," *Roopa Bheda*, 1983–4 (unpaginated).

Pick, D. "The Degenerating Genius," *History Today*, Vol. 42, April 1992: 17–22.

Pointon, M. "Portrait Painting as a Business Enterprise in London in 1780s," *Art History*, 7, No. 2, June 1984: 187–205.

Pointon, M. "Race Writing and Difference," *Critical Inquiry*, Autumn 1985.

Richards, J. "Films and the Empire: Britain in the 1930s," in Moore-Gilbert, 159–169.

Ringbom, S. "Transcending the Visible: The Generation of the Abstract Pioneers," in Tuchman, 131–153.

Rosenfield, J. M. "Western Style Painting in the Early Meiji Period and its Critics," in D. H. Shively, 181–200.

Rosselli, J. "The Self-Image of Effeteness: Physical Education and Nationalism in Nineteenth-Century Bengal," *Past and Present*, Vol. 86, Feb. 1980: 121–148.

Sadwelkar, B. "Ganpatrao Ane Tyancho Shilpakala," *Granthali*, March 1977: 37.

Sanyal, H. " 'Sukumār Rāi' and 'Chitre Nonsense Clūb' ," *Desh*, 53rd yr. , 44, Sept. 1986 (Sukumar No): 39–47.

Sarkar, K. "100 Years of Indian Cartoons (1850–1950)," *Vidura*, 63, Aug. 1969, 1ff. .

Sarkar, K. "Rohini Kānta Nāg," *Bāromāsh*, August 1978: 59.

Sarkar, N. "Calcutta Woodcuts: Aspects of a Popular Art," in Paul, *Woodcuts*, 14.

Sarwar, B. "Aiwan-e-Rifat: restored to its rightful place," *The Star*, 4 Feb. 1985, iv.

Soppelsa, R. T. "Western Art-Historical Methodology and African Art: Panofsky's Paradigm and lvoirian Mma," *Art Journal*, Vol. 47, No. 2, Summer 1988: 147–153.

Stronge, S. "Wonderland," *Ceramics*, 5, Aug. 1987: 48–53.

Tarapor, M. "John Lockwood Kipling and British Art Education in India," *Victorian Studies*, 24, Aug. 1980: 53–81.

Weinberger-Thomas, C. "Les mystères du Veda: Speculations sur le texte sacré des anciens brames au Siècle des Lumières," *Puruṣārtha*, 1983: 177–231.

Wittkower, R. "Individualism in Art arid Artists," *Journal of the History of Ideas*, 12, 3, Jul. –Sept. 1961: 291–302.

译后记

提及印度，会有一些"标签"浮现在我们脑海中——四大文明古国之一、种姓制度、多元宗教、多民族等，乍看之下，特点鲜明，仔细想来，又觉一知半解。中国和印度同为东方文明古国，两国关系久远又复杂。两千年前，我国已经与印度产生往来，丝绸之路、佛教写就了文明史上灿烂的一笔；近现代以来，印度是第一个与中华人民共和国建立外交关系的非社会主义国家，作为世界上两个最大的发展中国家，两国合作发展，然而合作之外也有冲突。对于这位南亚次大陆的邻居，我们或多或少地存在一些遥远的想象，缺乏深入的认识，希望此书能在一定程度上给大家提供一个走近它、了解它的切入点。

随着新航路的开辟，西方国家开始殖民扩张，巨额利润使印度成为各国航船停靠的港湾。1600 年英国成立东印度公司，1757 年印度彻底沦为英国的殖民地，1849 年全境被英国占领，1947 年印度独立。现代印度虽然获得了独立，但近二百年的殖民统治深深地"形塑"了印度现代国家，殖民时代建立的制度框架、思想观念和社会情态对现代印度的影响深远而持久。相比古印度，可能我们对印度纷乱复杂的殖民时期知之甚少，遑论这一时期的艺术领域。根据我自身的教育经历与专业背景，我最初是从宗教文化了解到印度艺术，初读此书，被书中有点熟悉又有点陌生的图片吸引，好奇且兴奋，想要探寻图片背后

的故事，遂欣然接受翻译任务。开始工作之后，才发现诸多困难，古代语言与现代语言的不同、印地语和梵语的英文转写等都是需要注意的问题，还有诸多人名、地名、作品名称等此前从未被翻译成中文，生怕自己闹出"造词"的笑话。虽然阅读了一些印度研究领域的文献作为参考，但难免有所疏漏，不足之处敬请读者谅解和指正。

作者选取了 1850～1922 年为研究时段，从殖民体系在印度的全面建立，到如火如荼的印度民族主义运动，跟随作者的叙述，我们可以艺术为线索，通过艺术看到在 70 余年的时间里印度传统社会的剧烈变化。一方面，艺术存在形而上的部分；另一方面，艺术是时代的镜像，是社会生活的反映。一位位历史人物、一件件艺术作品，随着文字鲜活起来，从平面变得立体，从抽象变得真实。

文字的力量在于，它可以拓展世界，带人穿越时空。泰戈尔曾说"我们把世界看错了，反说它欺骗我们"，愿我们借由文字的翅膀，去探索世界，飞到更远、更广阔的天空。翻译的过程是学习的过程，感谢作者带我走入那个时代，感谢相信我并提供帮助的李期耀老师。也要感谢读者，愿开卷有益。

何　莹

2023 年 7 月于北京

图书在版编目（CIP）数据

殖民时期的印度艺术与民族主义：1850~1922 /
（英）帕塔·米特（Partha Mitter）著；何莹译 . --北
京：社会科学文献出版社，2023.9
（启微）
书名原文：Art and Nationalism in Colonial
India，1850-1922
ISBN 978-7-5228-1977-8

Ⅰ.①殖⋯　Ⅱ.①帕⋯ ②何⋯　Ⅲ.①艺术史-印度
-1850-1922　Ⅳ.①J135.109

中国国家版本馆 CIP 数据核字（2023）第 106246 号

·启微·

殖民时期的印度艺术与民族主义（1850~1922）

著　　者 / ［英］帕塔·米特（Partha Mitter）
译　　者 / 何　莹

出 版 人 / 冀祥德
责任编辑 / 李期耀
责任印制 / 王京美

出　　版 / 社会科学文献出版社·历史学分社（010）59367256
地址：北京市北三环中路甲 29 号院华龙大厦　邮编：100029
网址：www.ssap.com.cn
发　　行 / 社会科学文献出版社（010）59367028
印　　装 / 北京盛通印刷股份有限公司

规　　格 / 开本：889mm×1194mm　1/32
印张：21　插页：0.5　字数：476 千字
版　　次 / 2023 年 9 月第 1 版　2023 年 9 月第 1 次印刷
书　　号 / ISBN 978-7-5228-1977-8
著作权合同
登 记 号 / 图字 01-2023-3779 号
定　　价 / 98.00 元

读者服务电话：4008918866